U0122427

文化的灵魂　学术的心灵

中国
美术史稿

History
of
Chinese Art

王逊——著

王涵——整理

上海书画出版社

导夫先路　广大精微

——王逊与中国美术通史的写作

王涵

1939年，刚到昆明不久的沈从文在他的散文名篇《烛虚》中写道——

　　现藏大英博物院，成为世界珍品之一，相传是晋人顾恺之画的《女史箴图》
卷。……现在想不到仅仅对于我一个朋友特别有意义。朋友X先生，正从图画上服饰器
物研究两晋文物制度以及起居服用生活方式，凭借它方能有些发现与了解。

沈从文提到的他的这位正在研究《女史箴图》的朋友"X先生"，就是王逊。这年夏天，王逊
考取西南联大文科研究所的首届研究生，专业方向是"中国魏晋南北朝哲学"，而他个人的研究志
趣，却是中国美术史。

<div align="center">一</div>

王逊研究中国美术史，是从20世纪30年代中期开始的。

1933年，王逊考入清华大学，当时清华学制是仿效美国大学的"通识教育"（General education），
前两年不分专业，大三开始才由学生自主选择系科。王逊最初想学的是建筑，但清华土木工程系是
以公路、桥梁为重点，并无建筑可学，加之他国文成绩优异，有着"清华园诗人"的令誉，受到国文
系几位教授陈寅恪、闻一多、朱自清的欣赏，于是在1935年首先进入清华国文系学习。

也是在这一年，从西欧游学回国的邓以蛰任教清华哲学系，为他们开设美学课，王逊受其影
响，一个学期后转入哲学系学习。邓以蛰是清代大书法家邓石如的裔孙，又是中国现代接受西方学
术训练的第一代美学家，当时还兼任着故宫书画鉴定的专门委员，他对王逊格外器重，每到周末都
带他去故宫鉴赏历代书画，还为他提供了很多向前辈学者请益的机会。[1]1936年，王逊发表了两篇
阐述美的理想性的论文，引起学界关注。论文显示出此时的王逊，对从古希腊以至当代的西方美学
思想已有广泛具体的了解。[2]他从理想角度探索美的本质，方法论上也领先于同时代，被认为"是

到他为止的中国美学史上最具合规律性的探讨美的本质的方法"。[3]1937年抗战前夕,第二次全国美展在南京举行,他的另一篇论文《玉在中国文化上的价值》被滕固收入会刊。[4]文章通过对石器到玉器工艺的历史考察,将中国人特有的美感观念归纳为"色泽美""光润美"和"单纯美",并联系儒家文化和中国传统艺术门类,创造性地提出"在中国,一切艺术趋向美玉"这一哲言,这是他对中国美学思想的精辟概括,也是他对中国古典艺术从本源上所做的探索。

抗战爆发后,王逊辗转南下,先到济南,嗣经武汉到长沙,在长沙路遇朱自清先生,把他带到南岳——那里是刚组建的长沙临时大学文学院驻地。在南岳的半年中,他和冯契、穆旦同住一室,流亡途中,大家都无书可读,老师们授课也是仅凭记忆,晚间师生就坐在暗弱的菜油灯下聊聊治学方法,情形颇似古代书院。在此执教的英国诗人燕卜荪记录下了南岳生活的困窘:"课堂上所讲一切题目的内容/都埋在丢在北方的图书馆里,/因此人们奇怪地迷惑了,/为找线索搜求着自己的记忆。/哪些帕伽索斯应该培养,/就看谁中你的心意。"[5]帕伽索斯是希腊神话中生有双翼的天马,传说它在赫利孔山上踏出灵泉,诗人饮之可获灵感,被视为文艺和科学女神缪斯的标志。燕卜荪用此典故,大概是为了表达他内心的疑虑——如此简陋的教学条件,能否培养出复兴文化的人才?

在这样颠沛的生活中,各位先生仍不舍昼夜地勤奋著述,陈寅恪的《隋唐制度渊源略论稿》、闻一多的《楚辞》《诗经》笺证、钱穆的《国史大纲》、汤用彤的《汉魏两晋南北朝佛教史》、冯友兰的《新理学》等,大都于此间完成。这种朝乾夕惕、刚毅坚卓的治学风范,影响了王逊一生,他晚年在艰难处境下坚持中国美术史的写作,也是延续了这种精神。

二

西南联大的八年,是王逊重要的学术积累期。

在北平时,王逊的阅读兴趣更多集中在西方文艺理论方面。[6]在昆明,他除了大量浏览西欧文学作品和文艺批评外,还系统研读了中国古典文献。他后来回忆说:"昆明八年中,尤其是后来的五六年,读这些书成为仅有的消遣。""我对中国文学历史的知识主要是这几年积累的。"[7]

文科研究所设在靛花巷,导师有陈寅恪、冯友兰、金岳霖、闻一多、朱自清等,师生食宿都在所内,生活十分清苦,但在学术上用力极勤。[8]战前中央研究院历史语言研究所和清华大学图书馆的部分藏书,南迁后存放在文科研究所,导师们个人的藏书,也集中陈列架上,可以任意取阅。[9]此外,王逊常去借书的地方还有联大图书馆、英国领事馆、文林街沈从文家和树勋巷等处。[10]

王逊读书有自己的特点:其一是大量背诵古代文献。王逊的老师中,陈寅恪、雷海宗等都以博闻强记著称,他们上课不看讲义,能大段背诵历史文献,王逊在这方面也秉承了师传。他对古

代文献的精熟引人叹服。一个著名的例子是20世纪50年代初，南京博物院请他看一幅旧题阎立德作的《职贡图》，他当即指出这幅画早于唐代，因为画面上题写的国家，有些在唐代已不存在了。经他考订，这幅名迹确定是梁元帝萧绎所作，现藏国家博物馆。王逊将精熟文献视为美术史学者需具备的专业素养，后来他在美院也要求学生背诵古代书论画论著作，并教给学生强化记忆的方法。[11]其二是强调对概念术语的分析理解。王逊对古代常用的概念术语，例如"神""气"等，做过系统的梳理，辨别其在不同历史时期、不同语境中的含义，作为理解传统美学思想及各时期审美风尚的依据。1948年发表的《几个古代的美感观念》就是这方面的研究心得，[12]他对汉代字书中的"称""饰"等字作训诂分析，又与古代铜器、陶器、玉器、彩画等实例对比，指出中国传统艺术中讲求的"对称、平衡之美"，与西方古典美学形式原理实相吻合；而"以素朴为美"、追求本然的表现，则是中国美感观念中最精粹的一个，代表着中国艺术的最高理想。

这时期，他自己也购买了不少线装书，积累了大量读书笔记和研究资料，可惜在日军空袭昆明时被毁，但这些知识储备为他的美术史研究奠定了坚实基础。

文献以外，王逊更重视的是古文化遗存等实物材料。他到昆明不久，就去晋宁实地考察《徐霞客游记》中提到的"石将军山"，并写下调查手记——

> 山势奇兀，石壁嶙峋，远瞩如北宗斧斫山水。像为薄肉雕，高一丈五六尺，富野旷气息，手法甚粗略简单。天王身披甲胄，头戴宝冠，耳下有璎珞，双目如铃，大鼻阔目。天王左足登一龙，右足登一虎，龙虎之间为一骷髅。右手持三尖之叉，左手扶于腰际。左肩上方雕卷云一朵，上浮一塔（命之为塔一）。左下方平地雕一塔（命之为塔二）。塔一与塔二制式迥异。塔二为十一层，每层出檐甚浅，上下相接甚密，中间微突出，全体如笋状，最下一层较高。其外部轮廓曲线为滇省佛塔所习见者，亦即同于嵩岳寺十二角十五层砖塔之大概制式。塔一制式，从塔的演变历史上看，居窣堵婆与塔二之间，略似犍陀罗塔制式，亦即西藏式塔制式。像左下方作颜体正书："大圣毗沙门天王像"。

这是一篇精短的个案研究范例，包括对研究对象的客观描述、制式尺寸的详细记录、艺术风格的对比分析、历史年代的推断论证，语言准确、简明、生动。他将此类手记称为"专业练习"，创办美术史系时，也纳入课程，作为对学生的学术训练。他后来写作美术史，就是按照"搜集材料（文献、实物）—个案研究—梳理历史—总结规律—指导创作"的研究程序进行，这就使他的研究突破了以往画史停留在历史文献和主观鉴赏上的局限，成为严谨的历史研究，为美术史学科奠立了学术轨范。

20世纪前半叶是中国科学考古的起步阶段，大量古文化遗存的发掘和发现，不断充实着美术

史的内容。就在王逊实地考察晋宁石像不久，敦煌新发现了一批唐代毗沙门天王像画本（存于英、法、德等国博物馆中），云南大学西南文化研究室也在剑川金华山发现了相同风格的"石将军"像。王逊将这些新发现的毗沙门天王像与日本保存下来的同题材雕像、壁画的艺术风格加以对比，参证历史文献，撰写出《云南北方天王石刻记》一文，发表在1944年《文史杂志》"美术专号"上。顾颉刚称该文"和中国艺术史与佛教史均有极重要的关系，不但指正了一般所称的'石将军'就是'毗沙门天王'，并且依据了敦煌遗留的天王画像做比较研究，确定了它的艺术风格，更从于阗之崇拜毗沙门天王，推论到唐代崇拜毗沙门天王及其画像浮雕盛行的原因，与夫云南天王石刻的由来。"

1943年1月，筹设中的国立敦煌艺术研究所聘王逊为设计委员，他由此开始了对敦煌美术遗产的整理和研究工作。1951年第一次敦煌文物展举办，王逊与常书鸿负责展览的筹备，他为全部上千件展品逐一考订名称、年代，编写出《敦煌文物展览说明》，还撰写了《敦煌壁画中表现的中古绘画》长文，指出："莫高窟艺术的发展，从北魏到宋元，前后继续了约一千年，在认识我们艺术的优良传统上实在是一个无比伟大的宝藏。""敦煌壁画中主要的一部分代表了从南北朝到北宋初这一段中古绘画史。"通过深入分析，他做出两个重要判断：第一，中古绘画有共同的时代风格；第二，南北朝时期尽管北、南政权分立，但在绘画上仍有统一风尚，这就使"我们更认识到一个重要的事实，即中国文化有一完整的民族性格"。这些论断首次明确了敦煌艺术在美术史上的重要地位，他也是国内最早讲授敦煌艺术、最早将敦煌艺术写入美术史的人，[13]宿白曾说："研究敦煌，特别要关注王逊等美术史家的业绩。"[14]

西南联大期间，他发表的美术史论文还有《六朝画论与人物鉴识之关系》《评〈中国艺术综论〉》《中国美术传统》等，体现出他对中国美术史的整体把握，例如《评〈中国艺术综览〉》一文，可以看出他那时对中国各艺术门类都做过湛深的研究，《中国美术传统》则提出在士大夫美术传统外，还有不应忽视的工匠美术传统，这些在他日后的美术通史写作中都有所体现。

三

抗战胜利后，王逊任南开大学哲学系教授，在南开开设"中国艺术批评史"课程，这是他讲授艺术史的开始。

1947年，梁思成、邓以蛰、陈梦家倡议在清华设立艺术史系，"教授艺术史、考古学及艺术品之鉴别与欣赏，注重历史的及理论的研究"。[15]1949年7月，梁思成创办清华营建学系，以融通理工与人文为宗旨，通过"博"而"精"的训练培养学生综合的艺术修养。

在此背景下，34岁的王逊重返清华，任哲学系、营建学系合聘教授，在校内开设"中国美术史"课程，兼"清华文物馆委员会"[16]书记，协助梁思成（主席）、邓以蛰（总干事）筹设清华艺术史系，后因院系调整搁置。1950年，受徐悲鸿之请，他到新成立的中央美院兼任美术史课，1952年正式调入美院。在当年填写的一份表格中，他统计自己教过的课程包括：形式逻辑（9年）、中国美术史（3年）、绘画史（2年）、中国工艺美术概论（1年）、中国艺术批评史（1年）。[17]

这样算来，到1957年他主持创办中国第一个美术史系——中央美院美术史系时，从事美术史研究和教学的时间已超过20年。

治学方法上，王逊曾自述主要受西南联大历史系和国文系考据方法的影响，同时也有马赫主义实在论的影响。[18]西南联大文史学者的历史考据，有研究者称为"新考据学派"，是在西学东渐的背景下，传统朴学与近代西方学术相结合的产物，其特点是重视材料的搜集（尤重新材料的发现）和对材料进行精密的分析论证。例如陈寅恪将敦煌写本用于佛教、文学、史学研究，填补了中古史的诸多空白；闻一多研究《楚辞》，不仅参酌了敦煌石室钞本，还大量搜集利用西南民族语言、民俗这类活的材料，新见迭出，却非凿空之言，都有材料和精密的推理做基础。陈寅恪、闻一多是王逊在清华和西南联大从游甚密的导师，从王逊的美术史研究中，能够清晰地看出这种学脉承继关系。

近年学界从不同角度提出过"王逊学派"的问题。[19]学术史上能否称为"学派"，要从师承渊源、学术主张、治学特点及对后世的影响几个方面来分析评判。

从1935至1952年，王逊在清华哲学系学习、工作了十几年。20世纪三四十年代的清华哲学系，全系学生不过八九人，专任教授不过三四人，以冯友兰、金岳霖、邓以蛰等为代表，正雄心勃勃地建设一个"东方的剑桥派"。[20]1936年，系主任冯友兰在介绍该系时说——

> 本系同人认为哲学乃写出或说出之道理，一家哲学之结论及其所以支持此结论之论证，同属重要。因鉴于中国原有之哲学，多重结论而忽论证；故于讲授一家哲学时，对于其中论证之部分，特别注重。使学生不独能知一哲学家之结论，并能了解其论证，运用其方法。又鉴于逻辑在哲学中之重要及在中国原有哲学中之不发达；故亦拟多设关于此方面之课程，以资补救。因此之故，本校哲学在外间有"逻辑派"之称。学派之名，其实尚愧未符。但本系所努力之方向，则于此可见一斑焉。[21]

当时"全系师生大半都可说是实在论者，都相信科学，分析至上。说明白点，即都相信理性主义"。[22]新实在论和逻辑实证主义这两个西方哲学派别，在清华哲学系调和为一个治学特色，

来源于西方分析哲学的新实在论，与中国的理学传统结合，崇尚科学，也包含了唯物论因素，由于特重概念分析、重视逻辑结构的论证与剖析，被外界称为"清华逻辑学派"，实则近于西方的"柏拉图派"或中国的"程朱学派"。[23]

这一学术背景或有助于理解王逊的治学特点和学术思想，如他对科学精神和科学方法的推崇、对概念分析的重视、强调实证、重视主体性、关注艺术与现实生活的联系等，都与这样的学术背景有关。他后来研究一些课题，能在材料不足的情况下，运用精密的逻辑分析论证，获得研究上的突破，如永乐宫壁画题材考订、《山海图》研究等，也与这样的学术训练有关。

在美术史研究上，王逊的治学风格也许可以借用历史上对"北学"的形象概括："北学深芜，穷其枝叶"[24]——"深芜"是对材料的旁搜远绍，唯其"深芜"所以能致广大；"穷其枝叶"可以理解为对问题的精密论证探究，唯此所以能尽精微。

四

王逊写作中国美术通史，始于20世纪50年代初。

1950年，中央美院成立，招收的第一届学生，是为军队培养美术人才的调干生班，教师是吴作人、蒋兆和、王式廓、罗工柳、王逊。[25]

1952年，王逊正式调入美院。同年，北大增设考古专业，举办"考古人员训练班"，也请王逊来教美术史。除在清华、北大、中央美院三校上课外，故宫博物院的工作人员、中央戏剧学院舞美系师生，以及各地美术院校进修教师，也都旁听他的美术史课。由于听课人数众多，他的课改在美院大礼堂上。"那时的美术史教学还处于草创阶段，没有现成的教学资料和设备，讲课用的图片等都要亲自筹选，王逊先生的教学严谨而完备，每节课都发给学生较详细的提纲讲义，在图书馆的走廊上还结合讲课进行图片陈列……"[26]

1953年秋，文化部委托王逊主持为期半年的全国美术史教学会议，参加者有俞剑华、叶恭绰、史岩、常任侠、王伯敏。这是1949年后第一次全国性美术史会议，"那时以王逊所编的《中国美术史讲义》为主，环绕这个内容讨论。"[27]——现在见到的最早一种《中国美术史简论提纲》油印本，即是此时完成的。

从王逊这时期发表的文章中，可以看出他写作美术通史时的一些思考。1950年，他为创刊不久的《人民美术》撰文，指出："生活与美术是合一的，中国美术史上的重要名迹与杰出的成就无不同时是美术品、又直接地表现了一定历史阶段上人民的现实生活。保持并且发扬生活的有机性和完整性是承继了中国美术优美传统。"[28]1952年8月，《光明日报》刊出一篇苏联专家谈建

筑史的文章，王逊认为其中提出了写作艺术史的两个原则："一、史的研究着重在艺术价值，而不是其他；二、掌握遗产的艺术价值的知识对于创作能力培养是必要的。"他并且强调："'必要'就是不可以缺少，学习艺术史是培养创作能力的一般规律。"[29]

1956年，《中国美术史讲义》由中央美院内部印行1000册，面世后被公认是当时水平最高的一部美术史。尽管一年后王逊就在"反右"运动中罹祸，他主持创办的美术史系也不得不停办，直到他在"文革"中去世，这部著作也未能正式出版，但这一版本仍被各地美术院校和文博机构不断翻印，流传甚广，影响巨大。1985年，经薄松年、陈少丰整理，更名为《中国美术史》，由上海人民美术出版社出版，成为很多高校沿用至今的经典教材。

50年代版《中国美术史》在学术史上具有里程碑意义，对于前人，它是历史性的超越，"他的中国美术史框架更具有学术的现代性，彻底地脱化和超越了传统的'画学'体系"；对于来者，它是厚重的基石，"王逊先生的学术基因悄悄地渗透在许多版本的中国美术史里，无论是撰写体例、基本结构，还是史语表述方式等，他的《中国美术史》起到了良好的垂范作用，成为中国美术史专业教材的奠基石"。[30]

然而，对于这版《中国美术史》，"作者本人虚怀若谷，他认为这只是初稿，很不成熟，有待集思广益"。[31]

此书面世的1956年，国务院组织制订国家十二年科学发展规划，王逊为美术学科召集人，主持制订了《美术学科十二年远景规划草案》，其中提出"落实美术学科教材出版，组织专人编写《中国古代美术史》《中国近现代美术史》《美术概论》及各时期美术断代史、美术各专业发展史、《艺术概论》等"，[32]他甚至提出，还应编写一部少数民族美术史，[33]可见，这是他心目中理想的中国美术史研究格局。

他关注的另一个问题是史料的"科学研究"。在他看来，"我们的遗产的科学整理工作还不过刚开始，尚待从考古及发掘方面获得更多的资料，以补充文献材料和传世的材料的不足，而扩大研究工作的科学基础"。[34]1956年初，他在中央美院召开"美术史料科学研究问题"会议，邀集部分美术史家参加，强调美术史的"科学研究"。他所说的"科学研究"，不仅是研究方法，更是对艺术创作规律的探究，对此，他表示过这样的意见——

我们所谓理解遗产，便是分析遗产中的科学内容。……例如学习古典图案纹样，就是学习古人如何观察自然界和人生，如何对待生活中的种种事物，如何领会其中的意趣，如何反映人民的喜悦和愿望，如何为了达到反映自己情感和理想的目的而提炼形象、而运用优美的想象力进行现实主义的集中和变形。这一切就是我们所谓的"科

学"。(《工艺美术的基本问题》）

1956年，在纪念鲁迅的文章中他进一步强调："他的整理和研究是带有推动新美术的目的，与不联系实际，把史料的堆积、或单纯的考订就当作美术史的研究的做法不同；而且也可以看出他钻研史料的慎重而严格地对待科学研究的基础工作，这又与只讲欣赏、不问历史，或以为凭空就可以提出独到的见解的做法是不同的。""鲁迅在治学方法上积聚大量研究资料的勤奋的精神，处理史料的严谨审慎的态度，而同时又具有联系实际的研究目的，这就都为美术遗产的研究工作树立了榜样。"[35]

1960年，美术史系恢复招生，王逊回系任教。翌年4月，全国文科教材会议召开，决定由中央美院编写《中国美术史》教材。

从1960年至1964年，王逊投入极大精力，重新撰写了一部《中国古代美术史讲义》。从现在保存下来的各种油印本看，全书保留了50年代版《中国美术史讲义》的体例和叙事风格，重新调整了章节框架（章节编排在修订中不断在调整），在写作过程中按照"拟定大纲——分专题撰写——补充材料（最新考古发现和著者研究心得）——汇总成书——删节定稿"的程序不断修订，并在语言上反复锤炼，力求体现教材特点。全书整体修改过七八遍，一些章节多次重写，累计超过200万字。按照最后一次修订的篇幅推算，书稿如能全部完成，字数应在50万字左右，篇幅超过50年代版一倍以上。这一规模浩大的撰写工程一直持续到1964年，因美院"四清"运动开始，未能全部完成（截止到元代，明清仅部分完成）。1961年至1963年，文化部在杭州、北京等地多次组织专家审议这部教材，目前见到的较为完善的打字油印本，应是这几次会议的"送审本"。

本次整理，主要是以目前搜集到的60年代版《中国古代美术史讲义》的各种油印本、铅印本为基础，[36]残缺章节或酌以50年代"讲义"补齐，或存目暂付阙如。为保存文献起见，在基本保持原书章节体例的基础上，尽可能选用未删节的初稿，因而各部分结构比例或有违著者原意。由于不同时期版本纷繁复杂，这次整理出来的是名副其实的"百衲本"，故暂以《中国美术史稿》为名刊印。"文革"抄家后，这部书的手稿曾长期存放在美术史系资料室，后来下落不明，这也为本书的整理出版造成了极大困难。另一方面，由于著者的不幸际遇（王逊于1969年被迫害致死），加之当时人们普遍的著作权意识不强，书稿内容成为众多美术史论著的基础，不断发表出版，甚而直到今天，许多拍卖图录、文物景区介绍等，也都一字不差地抄自这部书稿，而为此贯注了毕生心血的著者本人，却渐渐湮没无闻了……

1935年，王逊在《清华副刊》上撰文："今日的中国所缺少者实在是真正能够在复兴期的中国尽一部分责任的人才，所缺乏的不只是物质建设一方面的人才，而同时在文化建设方面的人

才也是一样。"³⁷——这是他选择美术史道路的初衷，也是他终生不渝的学术理想。"事了拂衣去，深藏功与名"，他遗爱在人间的，除了著作，还有他的思想和精神。

2018年9月初稿

2019年春节改定

注释

【1】大学期间，王逊交游的校外学者主要包括：（一）以《大公报》作者群为代表的"京派文化"圈。1934年10月，《大公报·艺术周刊》创刊，沈从文在发刊词（《〈艺术周刊〉的诞生》）中提及的撰稿人，"如容希白（容庚）先生对于铜器花纹，徐中舒对于古陶器，郑振铎对于明清木刻画，梁思成、林徽因对于中国古建筑，郑颖孙对于音乐与园林布置，林宰平、卓君庸对于草字，邓叔存（邓以蛰）、凌叔华、杨振声对于古画，贺昌群对于汉唐壁画，罗睺对于希腊艺术，以及向觉明（向达）、王庸、刘直之、秦宣夫诸先生"，都是早期艺术史研究的一时之选。因为邓以蛰的关系，王逊与这些前辈学者多有交往并受到影响。1936年春夏之际，他还代表清华文学会邀请朱光潜、沈从文到清华演讲；（二）以"中德学会"（Deutschland-Institut）会员为代表的留德学者群。1933年5月，"中德文化协会"（Institut fürdeutsche Kultur）在北平成立，1935年更名为"中德学会"，"纯以研究中德两国之学术，沟通两国之文化"为宗旨，学会骨干如蔡元培、杨丙辰、冯至、宗白华、滕固、贺麟等，都曾在德国修习美术史。学会编译的《五十年来的德国学术》第二集（商务印书馆，1937年），收有滕固翻译的德国艺术史家戈尔德施密特（Adolph Goldschmidt）的《美术史》一文。王逊参加中德学会的活动，是由他在清华的德语老师、中德学会中方常务干事杨丙辰的介绍；（三）其他学术组织。包括1935年成立的"中国哲学会"、1937年在第二次全国美展基础上组建的"中华全国美术研究会"及"中国艺术史学会"，前者有冯友兰、汤用彤、贺麟、金岳霖、宗白华、方东美、张君劢、胡适等著名学者，后者参与其事的有邓以蛰、滕固、马衡、宗白华、秦宣夫、吕凤子、唐兰、徐中舒、余绍宋、董作宾等。王逊加入这些学术组织并成为其中最年轻的会员。

【2】王浩：《从"美的理想性"到"现实主义"——王逊美学思想管窥》，《美术研究》，2016年第3、4期。

【3】陈伟：《中国现代美学思想史纲》，上海人民出版社，1993年。王逊的两篇论文《美的理想性——美的性质的孤立的考察》《再论美的理想性——人格之实现》，分别刊于《清华周刊》第44卷第7期、第9期，收入胡经之主编：《中国现代美学丛编》，北京大学出版社，1987年。

【4】即《教育部第二次全国美术展览会专刊》，全国美展筹备委员会1937年4月印行，后更名为《中国艺术丛编》，1938年由商务印书馆出版。

【5】［英］燕卜荪：《南岳之秋——同北来的流亡大学在一起》，王佐良译，收入《西南联大文学作品选》，人民文学出版社，2011年。

【6】据王逊家人回忆，离开北平时，王逊个人藏书已有相当数量，以英、德文的文艺理论著作和画册为主，北平沦陷后，大部分被辅仁大学一位教授买去。

【7】李松：《美术史论家王逊》，《中国现代美术理论批评文丛·李松卷》，人民美术出版社，2011年。

【8】老舍："研究所有十来位研究生，生活至苦，用工极勤。三餐无肉，只炒点'地蛋'丝当作菜。我既佩服他们苦读的精神，又担心他们的健康。"《扫荡报》，1941年11月22日—1942年1月7日。

【9】郑天挺：《我在联大的八年》，《中华读书报》，2007年12月5日。

【10】联大图书馆藏书不多，但有一个订阅了二三百种期刊的阅览室，其中有Apollo这样的美术史杂志；英国领事馆阅览室有新出版的英文报刊；沈从文藏书之多在联大是有名的，汪曾祺文章中做过介绍；树勋巷5号是历史系学生程应镠、李宗瀛（李宗津二兄）的住处，那里有一用废弃汽油箱搭建起来的小型图书室，王逊、吴晗、丁则良、徐高阮等青年学者常在此聚谈，他们还成立过一个强化阅读的"背诵俱乐部"。参见何兆武口述、文靖执笔：《上学记》，三联书店，2006年；[美]易社强：《战争与革命中的西南联大》，九州出版社，2012年。

【11】参见薛永年：《土山清夜一灯红——缅怀王逊先生》，《中国美术》，2016年第1期。

【12】《几个古代的美感观念》刊于天津《益世报·文学周刊》第116期，1948年10月25日；王逊对古代概念术语的研究，还可参考他20世纪60年代的讲课记录《中国书画理论》，上海书画出版社，2018年。

【13】参见李化吉、王伯敏等人的回忆："从敦煌发现以后，我们的美术史研究就改变了，当时我在美术学院，美术史课开始讲敦煌，是王逊先生讲课，敦煌的篇幅是最大的，对我们学生影响都非常大。……王逊先生是很重要的宣扬敦煌美术的人，谈敦煌的时候我觉得应该要提到王逊先生。"（李化吉：《壁画的复苏归功于敦煌》，《中国美术馆》，2008年第1期）"1953年初秋，文化部教育司委托中央美术学院美术史教授王逊，在北京召开了'中国美术史教材编写研讨会'，研讨会进行了半年

之久。在研讨会的进行中，提到了中国美术史教材要有敦煌美术这一内容的问题。……大意是：敦煌的石窟美术，是中国传统文化的一部分，必须载入中国美术史的史册中，也要充实到中国美术史的教材中。为了研究和教学的需要，应向文化部、教育部建议，组织美术史教师与研究人员前往西北敦煌等地考察、学习，使我国这门美术史学科，得以内容充实而体系完善。这份建议，由王逊向文化部做了专门汇报，事后确实产生了效果，文化部曾发文，组织部分专家到敦煌、麦积山以至天龙山考察，许多报刊发表了消息。美术史教材，从此就有了敦煌美术这一内容。王逊编写的《中国美术史讲义》，便是较先在教学'讲义'中把敦煌美术用了进去……在讲义中占了相当篇幅，为我国美术史著作中的首例。"（王伯敏：《百年来敦煌美术载入中国美术史册的回顾》，《敦煌研究》，2000年第2期）

【14】宿白：《敦煌七讲》，"敦煌学讲座丛刊第一集"（油印本），敦煌文物研究所，1962年10月。

【15】1947年12月，梁思成、邓以蛰、陈梦家致信清华大学校长梅贻琦："近二十年来，中国艺术之地位日益增高，欧美各大博物院多有远东部之设立，以搜集展览中国古物为主；各大学则有专任教授，讲述中国艺术。反观国内大学，尚无一专系担任此项工作者。清华同仁……深感我校对此实有创立风气之责……提请学校设立艺术史系及研究室……在校内使一般学生同受中国艺术之熏陶，知所以保存与敬重固有之文物，对外则负宣扬与提倡中国文化之一部分之责任焉。"（原件现存清华大学档案馆）

【16】由1947年组建的清华"中国艺术史筹备委员会"改组成立。

【17】李松：《哲人·史家王逊》，《艺术》，2016年第2期。

【18】李松：《美术史论家王逊和他对中国古代画论的一些见解》，《美术史论》，1984年第2、3期。

【19】参见马鸿增、郑欣淼、余辉等人观点："'王朝闻学派''王逊学派''俞剑华学派'这三个学派都有较多的门人，都有较大的影响，在研究方法和治学风格上各有千秋。……王逊是中央美术学院美术史系的创办者，重视美术发展的社会历史条件及其与哲学思潮、宗教信仰、文化艺术等联系，将考古发现的实证性与文献资料的考据性相结合。"（马鸿增：《俞剑华的历史地位》，《艺苑》（美术版），1995年第4期）"1949年以来，在六十余年间，中国大陆在美术研究方面渐渐形成了五个学术阵营，各自形成独特的学术体系：一是在中国艺术研究院，王朝闻等先生阐释的马克思主义美学理论引领的对古代美术进行审美欣赏的体系；二是在故宫博物院，徐邦达等先生以学术考证建立起来的书画鉴定学科；三是在中央美术学院，王逊等先生以历史学为本建立起来的艺术史教科书体系；四是在南京艺术学院，俞建华等先生以应用为目的建立起来的美术史文献整理方法；五是在中国美术学院，范景中等先生系统引进和应用的西方艺术史的研究方法。"（郑欣淼：《清宫书画鉴藏、佚存与研究述评》，《浙江大学学报》，2015年第5期）"关于如何教美术史，王逊先生认为要编写教材来教学生，是把知识进行整理之后教给学生，而不是以前师傅带徒弟的方式，这种开拓精神影响了考古和鉴定等学术传承。王逊先生最大的贡献就是教科书及其对后来的影响，并因此出现了许多新的优秀教材，我做一个比喻，在王逊先生的那个特定历史时期可以说是一个'教科书学派'。"（余辉：《王逊与美术史界的"教科书学派"》，"纪念王逊先生诞辰100周年学术研讨会"，2015年12月29日）

【20】清华哲学系1928年成立。1936年哲学系教授为张申府、冯友兰、金岳霖、邓以蛰4人；1952年院系调整时，该系共有教授8人：冯友兰、金岳霖、邓以蛰、沈有鼎、张岱年、任华、王宪钧、王逊。见《清华大学史料选编》第五卷，清华大学出版社，2009年。

【21】冯友兰：《清华哲学系》，《清华周刊》"向导专号"，1936年6月27日。文中着重号为笔者所加。

【22】周辅成：《忆金岳霖先生》，《哲学研究》，1990年第5期。

【23】1948年，冯友兰曾对战前北大、清华两校哲学系做过对比："北大哲学系注重哲学史的研究和著述，倾向于观念论哲学，用西方哲学术语来说，就是康德和黑格尔派；用中国哲学的术语来说，就是陆王学派。而清华哲学系倾向使用逻辑分析来研究哲学问题，反映了实在论哲学的趋势，用西方哲学术语来说，就是柏拉图派；用中国哲学的术语来说，就是程朱学派。"（《中国哲学简史》，北京大学出版社，2012年）

【24】《北史·儒林传序》："南学约简，得其英华；北学深芜，穷其枝叶。"

【25】马颖：《论秦征的艺术及其艺术观》，天津美术学院，2009年。

【26】薄松年：《王逊先生二三事》，《艺术》，2009年第12期。

【27】中国美术学院编：《王伯敏美术史研究文汇》第3编，中国美术学院出版社，2013年。

【28】《工艺美术的提高和普及》，《人民美术》，1950年第5期。

【29】《工艺美术的基本问题》，《文艺报》，1953年第4期。

【30】尹吉男：《不仅是文化的灵魂，也是学术的心灵——纪念中央美术学院美术史系的奠基人王逊先生》，《美术研究》，2016年第2期；余辉：《怀念一位新中国美术史界的开拓者》，《艺术》，2009年第12期。

【31】江丰：《王逊〈中国美术史〉序》，《江丰美术论集》，人民美术出版社，1983年。

【32】王琦：《艺海风云——王琦回忆录》，人民美术出版社，1998年。

【33】钟志金：《当代中国少数民族美术综论》，《西北民族大学学报》，2003年第6期。

【34】《出土古文物与美术史的研究》，《美术》，1954年第7期。

【35】《鲁迅和美术遗产的研究》，《美术》，1956年第10期。

【36】具体整理情况详见本书附录之《王逊〈中国美术史〉版本知见录》《王逊〈中国美术史稿〉著作版本结构一览》。

【37】《学术机关？职业学校？》，《清华副刊》，1935年1月1日"新年号"。

目录

第一章　史前时代的美术

第一节　旧石器时代及新石器时代的石器

人类创造艺术、创造文化是通过了艰辛劳动的过程，在与大自然的搏斗和推动社会进步的历程中，发展了人的认识能力和手的技巧，这样才产生了人的艺术才能。

在祖国的土地上，数十万年前生活着人类的远祖。1929年在北京附近周口店地方，发现了旧石器时代初期的"中国猿人"（又称北京人）的头骨化石，在这前后也发现了其他一些中国猿人的骨骸化石，在他们住过的洞窟中更发现他们吃剩的兽骨化石和其他文化遗存。中国猿人生存的时间距今约为四五十万年，中国猿人是由猿到人的中间类型，脑已经比较发达，手脚分工，能够直立，右手也已经相当灵巧，有运用简单的语言的能力。语言是和思维同时出现的，思维是艺术创造的前提，但中国猿人在体质上还没有发展到那样的智慧水平——足以创造艺术。他会制造粗糙然而是比较进步的石器，会利用兽骨制作工具，会利用火，懂得熟食，过集体的原始群的采集和狩猎生活。

周口店第十三地点曾发现比中国猿人的石器更为原始的石器——一块燧石制的石核石器，这是现存的中国土地上最早的一件人工制品。另外在第十五地点发现了较中国猿人略晚的石器。

1954年，在山西襄汾县丁村，发现了二三十万年以前的丁村人的三枚牙齿化石和他们的大量石器（相当于周口店第十五地点，旧石器时代中期），这是了解中国土地上远古人类活动的又一重要资料。在山西交城等也发现了与丁村人石器相同的石器。此外，在内蒙古的河套以南的萨拉乌苏先后发现过河套人的门牙、顶骨和他们的石器。丁村人和欧洲的尼安德特人（Homo neanderthalensis）的发展阶段相同，比中国猿人在体质上进步，也还没达到现代人种的水平。

中国土地上最早的现代人种，是1951年修建成渝铁路时在四川资阳发现的资阳人头骨化石和骨锥，约距今八万年。在周口店山顶发现山顶洞人化石和石器、骨器。这些都已经是旧石器时代晚期，和欧洲的克鲁马努人（Cro-Magnon）相当。

集体生活和劳动，经过几十万年的发展，为猿人的艺术才能提供了体质的和技艺的条件。在长时期的劳动实践中，人的体质和智力，上升到完全新的阶段，成为现代人种。现代人种的认识能力和手的发展、完善、灵巧，尤其具有重大意义。

山顶洞人可能已发展到氏族社会。山顶洞中发现的七个人的个体，其中有一个老年男子，约六十岁，两个二十岁上下的青年妇女，一个年老妇女，和三个十五岁上下的小孩，似乎都是留守在住处的弱劳动力。山顶洞中石器（武器和生产工具）发现较少，而有较发达的骨器。最值得注

意的是磨得表面非常光亮、上面刻有纹饰的鹿角短棒和磨制得很精致的骨针，一端有尖，另一端钻有精巧的小孔。制作技术很精的是一些带孔的石珠、兽齿、骨坠和蚌壳的装饰品。另外也发现一些做染料的红色赤铁矿的碎块和碎粒，和可以猜想有意用赤铁矿染上红色痕迹的椭圆形砾石。这时人们虽然是依靠集体力量用简陋的石器、木棒等进行狩猎和采集，过着原始生活，但这些明显地表现了装饰意图的遗物（也可能还另有其他，如宗教的含义），表示人们精神领域的扩大、审美能力的初步发展。人们开始认识到：各种饰物的色彩、光泽，和成串的珠饰之相似形象的有规律的组织，这些造型因素体现着人类感情的能力。

此外，在广西来宾、柳江等地的山洞内也都发现旧石器时代晚期的人类化石。旧石器时代的石器在内蒙古南部、山西、广西等处发现地点密集。我国幅员广阔、土地肥沃、气候良好，勤劳勇敢的人民开辟草莱、缔造文化，从数十万年前——那样难以想象的久远时代起，就不断付出巨大劳动，他们的劳绩还有待于更系统深入的研究。

旧石器时代反映了人手的进步的主要是石器。中国旧石器时代的石器大多是石片石器（从石块上打下的石片，剩下的原来石块称为石核）。中国猿人使用的石器多是河床上捡来的砾石（鹅卵石）打击而成，或者把砾石的边沿加以敲打，现出厚刃，可为敲砸之用；或者是从石英砾石上打下一层一层的石片，成为各种薄刃的砍伐或刮削用具，并且有在打下的燧石或石英石片上进行第二步加工的比较精制的尖状器。中国猿人已经掌握了打击石片的方法和修整方法，以及第二步加工的固有方式，石器有意地制成一定的型制，以适应不同的使用目的。中国猿人的石器已经超过一般旧石器时代初期的阶段。

襄汾丁村发现的石器中，石片石器更为进步，打击方法和中国猿人基本相同，但打出的石片长而薄，石器类型区别得更清楚，也更为多样。除一定的砍伐、刮削器外，有适宜投掷用的球状器和适宜挖掘用的巨大三棱尖状器，都是比较有力的工具。投掷器是弓箭的前身，斧型器的握手部分有意地加以修整，便于把握，尖状器加工的边缘特别平齐。

河套人的石器制作又进了一步，技术精巧的较薄的和长形的石英石片更普遍，各种刮削器和尖状器都加工很精、很锋利。萨拉乌苏发现的石器比较细小，可能已有细石器。

山顶洞人的石器发现数量甚少，打制技术的进步很不显著，但磨制和钻孔技术是山顶洞人文化发展的突出表现。由打制压削到磨制，由砸敲成大型工具到细小的石珠、石坠的磨光、钻小孔，意味着人手灵巧的飞跃进步。

旧石器时代之后是中石器时代，代表由旧石器时代向新石器时代的过渡。中石器时代的文化遗物中除了大型的打制石器以外，还有特别值得注意的"细石器"。在内蒙古已经发现大量的包含细石器为主要文化因素的遗址，中原一带也有发现。这些遗址大多是新石器时代的，也有少数

可能较早，但考古学者对此都取比较审慎的态度。这种中石器—新石器时代的遗址有陕西大荔沙苑、黑龙江昂昂溪等地。这些地方发现的细石器，特别表现了制作技术和石器形式的进步。细石器（雕刻器、尖状器、石针、石簇、石钻等）有完全对称整齐的形式，经过很精细的加工削制，石簇的加工尤为精美，弓箭的发明是人类文化史上又一重大的创造。细石器选用的材料有石英、玛瑙、碧玉、黑曜石等，都是颜色美丽、有光泽、半透明的矿石。这种精细的加工、完整的对称形式和美丽的色泽等特点，都使石器具有了审美价值。

在新石器时代仍使用打制石器，细石器文化中打制石器也占重要地位。继打制石器出现的是磨光石器，磨光、钻孔的技术和整齐对称的形式（方的、长的、圆的等等），是古代石器工具发展的高级阶段。新时期时代晚期的石器，选择质地美丽的玉为原料，不是作为单纯的劳动工具，而可能同时作为一种在形式上有诱人力量的美的对象而存在。这是古代石器在经过了长时期的劳动实践之后，产生的美的形式。

古代石器的制作和形式发展的过程：从周口店第十五地点和北京猿人的石器，经过丁村人石器到河套人的石器、中石器时代的细石器和后来的磨光石器——由不固定的形式进步为固定的，由不整齐的进步为整齐的，由非对称的到对称的，由随意拾来的原料进步为特别选择的原料，等等，这一系列的变化，都是在数以万计的悠久岁月的不断劳动的生活中发生的。石器的演进是适应着劳动的需要，反映了人手的进步，并且逐渐形成了使人因自己的创造能力而感到惊异的形式。

由石器演进到玉器工艺，是中国美术史的独特发展。这一连续发展的过程，说明了在旧石器时代初期的粗糙简陋的石器中，已有艺术的胚胎，也揭示了美的本质——艺术产生于劳动。在下面谈到的新石器时代美术和商周时期美术的部分中，将见到这一产生于石器的艺术的抽条、发叶和开花。

第二节　新石器时代的美术

一、绘画和雕塑

新石器时代后期的文化遗址广泛散布在我国广大土地上，从南到北，从东到西，至今已发现不下两千余处。若干地点，遗址很密集；也有若干地点，遗址范围很大，都不下于后来的一般乡村。新石器时代是女权制氏族的繁荣时代，母系氏族成为当时经济与社会的中心。代表中原地区新石器文化最后一个阶段的龙山文化时期，已转入父系中心，交换和私有制已经发生。江淮地区的青莲岗文化和山东宁阳堡头的墓葬可以看出贫富的差别，原始社会这时已发生深刻的变化，面

临着解体的危机。

新石器时代遗址遍布全国，当时各地发展不平衡（中原地区较早较快），文化面貌也不全相同，但各地区的不同的新石器时代文化又有许多共同的文化因素，而且相互影响，中原地区经常是文化影响的中心。

四五千年以前，中国辽阔的土地上，许多氏族部落辛勤劳动所留下来的遗迹，说明中华民族大家庭的深远的历史基础，也说明新石器时代为我国古代灿烂文化艺术传统所开辟的道路。

新石器时代早期的文化遗址（有的也可能是中石器时代的），有陕西大荔和内蒙古南部的沙苑文化，黑龙江的顾乡屯和内蒙古北部的扎赉特文化，广西武鸣、桂林等地的武鸣文化。最近又发现了广东南海西樵山的若干地点，西樵山较早的石器有许多加工精细的石器石片，形式多样，而都很匀整，对称的形式很多。

新石器时代后期的文化遗址最普遍。在中原地区，特别是关洛一带（河南西部和陕西东部），在新石器时代后期先出现有仰韶文化，然后是龙山文化。通过河南陕县庙底沟、三里桥和陕西长安客省庄等地的发掘，对仰韶和龙山文化特点、前后交替和承继关系，都得到了比较系统的了解。陕、甘、青毗邻地区是先出现仰韶文化，然后是甘肃仰韶文化，更后是齐家文化。甘肃、青海一带新石器文化在齐家文化以后发展比较复杂，出现多种具有不同特点的文化系统，而齐家文化又和陕西龙山文化有相当关系。山东及滨海一带，是山东龙山文化最流行的地区，南达徐淮，北到辽东半岛。江淮一带到长江下游，先有在仰韶和龙山文化影响下的青莲岗文化，后有湖熟文化。浙江有接近山东龙山文化的一种地方性文化。江西、福建、台湾、广东一带的新石器时代文化都各有特点，又都包含长江以南常见的若干共同因素，如几何印纹陶和有段石锛。湖北屈家岭发现的包含有彩陶的新石器时代文化遗址和四川、贵州、云南、西藏各地的新石器时代文化遗址，也已开始引起注意。内蒙古自治区，特别沿长城内外及其毗邻地区普遍发现的细石器文化，是以牧畜、狩猎为生的古代氏族遗留下来的，和黄河长江流域以农业为主的各种新石器时代文化不同，但是大多混合了仰韶文化的因素。也发现混合了山东龙山文化因素的，如唐山大城山遗址。新疆也发现含有彩陶或细石器的文化遗址。——全国两千多处遗址，98%以上和其他各方面的考古发现一样，是1949年以后发现的，数量多而且规模大。1949年以前发现的遗址很多也经过了复查，一些别有用心的错误说法和观点正在逐渐澄清。两千多处遗址的丰富内容，为研究我国古代社会历史的发展提供了可靠的实物资料，同时也大大开拓了我们对于原始社会美术活动的认识，深入的了解还有待对于原始社会各方面的综合研究的成果，而随着大规模经济建设日益开展的考古工作，也可以预期必将提供有关绘画和雕塑艺术的丰富材料。

新石器时代雕塑和绘画的形象在仰韶文化和龙山文化中迭有发现。

现在已发现的中国美术创作中最早的人的形象，是陕西境内发现的雕塑人面形的陶片。陕西扶风绛帐姜西村发现的一块人面堆塑的残陶片（仰韶文化时期），是装饰在一个平沿圆唇的夹砂粗红陶盆口沿下外侧，人面上两眼和嘴是划出的深沟，两眼狭而下斜，大嘴而嘴角向上。嘴也是划出的，嘴唇薄而四周微微隆起，鼻子用泥条堆成，鼻梁隆起，左耳已残失，右耳也是用泥条堆出耳轮。颧骨平而显出脸部轮廓，两腮有轻微的起伏，显得处理细腻。整个面形富有表情而有性格。这是一件手法极其单纯、若无技巧不经意而成，而造型效果极为丰富、风格泼辣的成功的美术品。陕西华县柳子镇发现一扁平椭圆形泥块（仰韶文化时期），上面用泥条堆起鼻子，鼻子两侧是挖空的桃叶形微微上斜的两眼，鼻子下面是菱形的微张的小嘴，神情娇美，像年轻的女性，和扶风的人面形之像中年男子，表情上很不同。当然，我们不能假定仰韶文化时期的美术家是有意识地在创造不同性别、不同年龄的人的面像，但是这两件堆塑人面形，在有意无意之间做到了一定程度的真实和生动。

陕西陇县也曾发现一块人面形残陶片（时期不明），鼻子和面颊也是堆起，两眼为截成的两小圆洞，口也是上齐下圆的洞，如张口出声，鼻、口之间距离较大，神情愣愣有一种稚气。陕县七里铺发现龙山文化时期的夹砂粗灰陶的器物残片上，也有堆塑的人面形，鼻子较短，两眼作半月形，口为一直线，都是镂空。从两眼的处理看已比仰韶文化的那两片要进步，但表情不够生动。

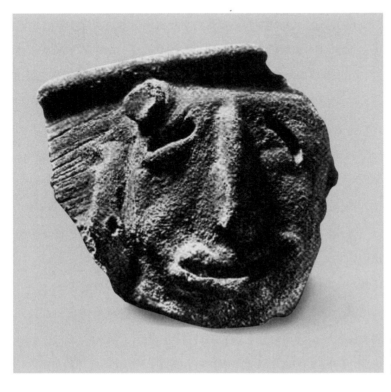

人面陶片
新石器时代仰韶文化
陕西扶风姜西村出土

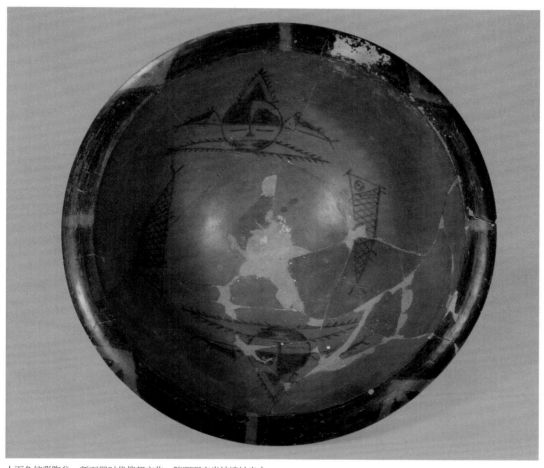

人面鱼纹彩陶盆　新石器时代仰韶文化　陕西西安半坡遗址出土

　　甘肃地区的甘肃仰韶文化中曾发现半身人形的盖状陶器，已知有三件。人头顶上有双角，眼和口也是空洞，鼻子用泥条堆起。这些做法和陕西发现的人面形堆塑相同，但有一个有鼻孔，左右两眼下各有一条线纹表示眼睑，口下及两腮有竖纹似是胡须。另外两个脸上画满纹饰，脑后有发辫成蛇状，造型富有幻想的神话风格。[1]

　　以上这些人的形象寓意不知。甘肃仰韶文化的三个半身人形，可以推想有宗教意义，但也还不能确定。

　　西安半坡仰韶文化遗址中发现的一个彩陶盆，盆中用墨彩画了一个图案，被认为是人面形，圆形中似是有鼻子和紧闭的两眼，圆圈两侧伸出如甲虫样的四条腿。这个图形很有图案意匠。同一盆中还墨线绘了鱼的图案。

　　动物的形象在新石器时代也曾屡次发现，大多是小动物，如上述盆中的鱼。半坡另有一盆，

在外侧画的几条鱼的花纹装饰，没有画水，但表现出张大了口，如一个随了一个在水中游泳的样子，这正是后来中国绘画中常用的表现手法。鱼的形象也已图案化，很善于利用黑白对比和有力的线条。半坡还有装饰了鹿的形象的陶盆，鹿是侧影，但有四足，和商代表现四足动物的侧影作两足不同。全形都用墨色涂成，前躯微俯，不是单纯的站立，而是有动作的。半坡的鱼和鹿绘制虽然简单，但都做动作中的动物形象，表现其形态及特征都具体而有力。半坡遗址发现了制作精巧的骨质鱼钩和箭镞等工具，可见当时农业生活中渔猎有相当地位。古代艺术家很熟悉于他所要表现的对象，说明这些形象是劳动生活的反映。

陕西华县柳子镇的仰韶文化陶器上，有鸟和蛙的形象作装饰。鸟形也是用墨染成，侧影是两足两翅。这一特点和半坡的鹿的形象相似，而不同于商代的表现方式。柳子镇在一些陶灶上还发现装饰着堆塑的有喙、有两个深陷的大窝作为双目的正面鸟头形，并且发现了一块残陶片，也是正面鸟头形，眼、喙的造型手法相同，但又锥刻出斑点，像羽毛状。这种鸟头形造型效果都很有力，河南陕县庙底沟仰韶文化陶器上也有这种鸟头形的器皿。

仰韶文化彩陶中极值得注意的，是陕西宝鸡金陵河发现的一个细头瓶上所画的鸟头和"鱼"纹（有两角，略似爬虫）。鸟喙衔在鱼尾上，首尾相接，在器形上围绕一圈，是用粗黑线纹绘成。鸟为侧影，只一足，比较纤细而有爪。这一鸟一虫描绘得虽也相当简化，但和一般图案装饰或半坡彩陶的动作形装饰不同，图案化程度不大，比较自然，从这种形象可以推想当时的绘画风格。

河南陕县的仰韶文化层庙底沟一期中，发现一片细泥黑陶和两片夹砂粗红陶的残器，器物口沿上伏着壁虎的塑像。细泥黑陶上的壁虎前半已残失，只剩后半，脊背两侧都画出平行斜线，是为了表现壁虎身上的花纹，同时也有极强烈的方向感，加强了壁虎灵活的动势。粗砂红陶上两个壁虎都作伏在器口上向前窥探、如已知再往前蹿就要落入罐中那样十分惊觉的姿态，非常生动真实。这三件壁虎塑像是古代杰出的美术作品，掌握运动和静中有动的瞬间状态是很敏锐的。庙底沟也有墨画蛙的图形的彩陶残片。庙底沟一期所代表的仰韶文化是较早时期的，华县柳子镇的时期大体相同。因而，庙底沟的壁虎塑像、柳子镇的人面形堆塑陶片、柳子镇和庙底沟的鸟头形装饰、柳子镇的彩陶上的鸟的图形、庙底沟的蛙的图形，是我国现在已知最早的雕塑和绘画。而庙底沟的壁虎塑像在表现的真实生动和完整性方面远远超过了其他几件作品，是现在已知的造型美术中的第一页上具有成熟技巧的作品。

陕县三里桥龙山文化层发现的陶鸟立体塑像只残存头部，可见很质朴有趣。山东日照两城镇龙山文化遗址发现有陶质鸟形，湖北石家河新石器时代文化遗物中也有一些小型陶质的羊、狗、鸭、鹅、龟、鱼等动物形象，都像是玩具，是捏制的，单纯而富有特征。屈家岭的动物形象表现

了当时农业生活中已经比较发达的家畜饲养，这种艺术是生活的直接反映。同时，如果这些动物形象（包括三里桥、两城镇）真是一种玩具，没有任何宗教的寓意，也说明当时艺术想象的活跃，和造型艺术丰富人们精神生活的作用。

二、彩陶

新石器时代文化中最丰富的美术创作是各种陶器。其中较重要的是仰韶文化和甘肃仰韶文化的彩陶和红陶、龙山文化的黑陶和灰陶、青莲岗文化的红陶和湖熟文化及其他长江流域以南的几何印纹陶。

陶器的发明是新石器时代文化特征之一。陶器的发明和编织物有密切关系，最早的陶器是黏土涂在编织的器物上，因可以耐火而产生的。人们逐渐发现成了形的黏土，不要编织的器皿作胎，也可以适用于耐火的目的，人们便获得了最早的陶器的形式，即起源于编织物的形式。古代陶器上多有编织痕迹，成为一种流行的纹饰，较细的为线纹，较粗的为绳纹，纵横交错为席纹或篮纹。在劳动实践中创造的形式，长时期的应用成为熟悉爱好的形式，而也成为工艺造型进一步发展的基础。

仰韶文化的夹砂粗红陶上布满斜行的线纹，不是制作时以编织为范而产生的，是有意地压印上去的。压印这种绳纹是有实际目的的，即加强陶质的紧密程度，同时也是由于一种有历史渊源的装饰。这种夹砂粗红陶，罐腹部开始向内转折的部位上，有时用泥条做成绳索状，围绕一圈，也是遗留的编织技术的痕迹，一方面可以加固，同时也是结合器形结构而施加的装饰。陕县庙底沟、华县柳子镇都有这种陶器。[2]编织物的器形结构和编织的技术密切相关，器形的各部分有变化，编织方法也不同，因而编织组呈现出来的纹样也不同。纹样与器形相结合的图案法则，首先是在编织工艺中由劳动实践而得到认识的。古代陶器工艺的艺术意匠体现了这一法则，是承继了这一传统。

仰韶文化的细泥红陶也有带线纹装饰的。细泥红陶大多有彩绘装饰，即著名的彩陶。彩陶在仰韶文化中有突出的地位，数量比例一般较多，艺术成就及艺术风格特别引人注意。彩陶的原料土质不佳（不含钙质和钾质），即普通的黄土质陶土加细沙及含镁的石粉末，但制作技术很精，陶土都经过精细的淘洗，用泥条盘堆成器形，再往慢轮修整，陶器表面研光。窑火温度很高，达到了摄氏1200度以上。陶土中含铁量很高，在10%以上，所以陶器烧成后成为黄色或红色。彩绘装饰的原料多用天然的铁矿土，有时器物表面也施加红色或白色的陶衣。

时期较早的仰韶文化彩陶发现于河南陕县庙底沟及陕西华县柳子镇，时期较晚的彩陶发现于陕县三里桥、华县柳子镇和西安半坡村。相同类型的仰韶文化遗址在豫、陕、晋毗连地区发现多

处，有早有晚。仰韶文化经过长时期的发展，虽处于新石器时代晚期，但较早者可能提前到新石器时代中期。

庙底沟和柳子镇的早期仰韶文化彩陶，在艺术上已很成熟。有代表性的作品是曲腹的盆和碗，器作深腹，腹壁向下往里收缩成平底，盆较大，口部有折沿，碗较小，直口无沿。这种盆和碗都是大口小底，口的直径约为底的直径的三倍，腹中部又微微外凸，所以整个造型看来既挺拔又饱满，轻巧又稳定。装饰用墨彩施加在器腹上半，即装饰效果最显著的部位，成围绕全器二方连续的装饰带。

庙底沟彩陶的艺术价值在于其造型创造，也在于其装饰图案的意匠巧妙。图案纹样多用相交的弧线组成，弧线外侧满涂墨色，构成三角形或新月形，弧线内侧空白成花瓣形或新月形。有墨色部分和空白部分都成形，这样组成的二方连续图案可以看成是由着墨部分组成各种图形的纹样，也可以看作是由空白部分各种图形组成的纹样，有阴阳双关、虚实相生之妙。其次，二方连续的装饰带的单位纹样的构成变幻无穷，除了弧线组成的阴纹及阳纹的三角、新月、花瓣等形状的反复纵横斜直的运用以外，还加入了墨圆点、横和竖的直线纹、斜向交错的网纹等等，这些因素穿插排列变化多端，可见图案构成的想象力异常丰富。也有一些纹样，可以见出同一因素的两个单位纹样间同时成为构成部分，如花瓣形所构成的五出或六出的菱花纹样，同一花瓣形是这一菱花单位的一瓣，又是另一菱花单位的一瓣。[3]

仰韶文化晚期的彩陶，在造型上和装饰上都趋向单纯朴素，如西安半坡遗址出现了风格朴实的大口浅盆和圜底的钵，都占相当数量。大口浅盆的装饰在里面，不在外面。装饰纹样有如前所述的图案化的绘画形象，如人面纹、鱼、鹿等，也有流行的一些几何纹样，多是用直线组成。由早期的弧线几何纹样，变为直线几何纹样的痕迹，在一部分图案中还很明显。同时也有一些有特色的新创造，纹样简单而仍巧妙地运用了图案构成的原理，例如有围绕器形的装饰带的整个结构，是山形起伏的折带状展开，交错排列其间的是黑色或白色的三角形和平行并列的直线等等，而于阴阳、正反、虚实、疏密的对比运用上，做到简单反复而有变化，变化而有规律，装饰效果也很有力。

彩陶艺术在甘肃仰韶文化得到高度发展。甘肃仰韶文化分布在甘肃、青海一带，主要是洮河流域、湟水流域和河西走廊。甘肃仰韶文化和中原地区的仰韶文化有所不同，在甘肃东部也可见甘肃仰韶文化晚于仰韶文化，两者都有在艺术上很成熟的彩陶，但两者关系还不能确定。甘肃仰韶文化以临洮马家窑的居住遗址为代表，可以分为前后两期：半山期（以广河半山葬址为代表）和马厂期（以民和马厂塬葬址为代表）。

甘肃仰韶文化遗址中发现很多极为优美的彩陶罐，如永靖三坪的一件大型罐和其他各地出

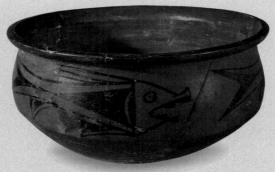

三鱼纹彩陶盆
新石器时代仰韶文化
陕西西安半坡遗址出土

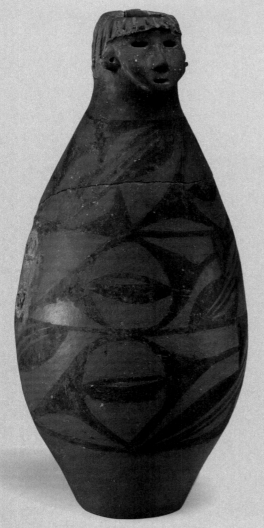

人头形器口彩陶瓶
新石器时代仰韶文化
甘肃秦安大地湾出土

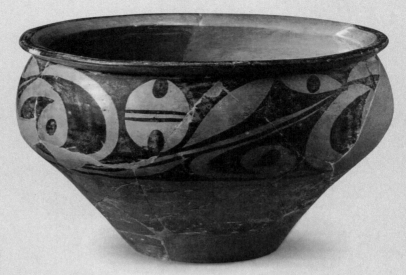

彩陶盆
新石器时代仰韶文化
中国国家博物馆藏

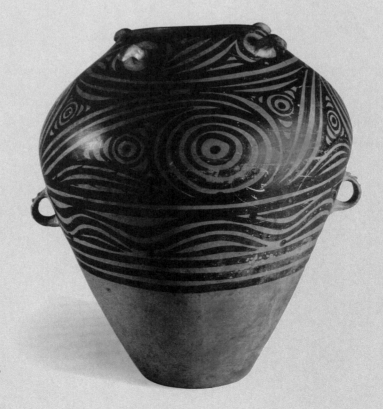

彩陶漩涡纹双耳罐
新石器时代马家窑文化
甘肃永靖三坪出土

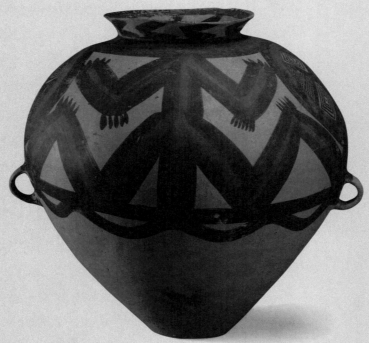

彩陶双耳壶
新石器时代马家窑文化
甘肃省博物馆藏

红陶双耳壶
新石器时代齐家文化
甘肃省博物馆藏

黑陶高脚杯
新石器时代龙山文化
山东日照东海峪出土

土的半山期彩陶罐，前者在造型上尤为卓绝的创造。半山彩陶罐的高度和宽度、腹径和底径有适当比例，形成罐形柔和优美的外轮廓线，在古代工艺史上为最成功的、有独特风格的造型之一。装饰因部位而不同，有主要装饰带和次要装饰带互相配合呼应。几何花纹组成的疏或密，都结合了形体的变化。较常见的几何或装饰花纹，一种是以波浪、弧线的构成围绕罐腹的上半部，而充分利用弧线起伏旋转的效果；一种是并列的纵向或斜向的直线，加以反复的变化。装饰纹样也是疏密虚实相间、黑白互相衬托的图案。以上这些成就和中原地区仰韶文化的彩陶是一致的。同时，甘肃仰韶文化彩陶的装饰带分主次，装饰面积大，纹样组织也更复杂，用墨也用红，在图案构图的意匠上更进一步丰富起来。马厂期的彩陶已比较粗糙，造型和装饰都不如半山期那样独具一格。

西北地区，在甘肃仰韶文化之后出现的是齐家文化。齐家文化陶器大多是素面无彩饰，只有绳纹装饰，其中也有少数有简单彩绘。齐家文化常见的一种器形是高颈、有两个大耳的罐，别具一种风格。有彩绘的是在颈部有墨彩绘成一环一环的平行线，或腹上半部加以纵向的条带纹样，简繁相间出现，而彼此之间留出空白。这两种方式都是以简单的纹样进行纵向或横向装饰，而获得成功的范例。[4]

齐家文化之后，西北地区也有多种新石器时代的文化系统错综交替地发展，如辛店文化、唐汪文化、寺洼文化等，在陶器工艺上也都各有创造，互相影响。其中也有一些在艺术上别有风格的作品。[5]

　　彩陶是普遍见于我国各种新石器时代文化遗址的一种陶器，除中原地区以外，在新疆、内蒙古、西康、台湾各地也都有发现，是了解我国古代文化和古代艺术的重要实物。

三、灰陶和黑陶

　　我国新石器时代陶器工艺中另一光辉的成就，是龙山文化的各种陶器——夹砂或泥制灰陶及黑陶。

　　河南龙山文化（庙底沟第二期为代表，是较早期的）和陕西龙山文化（陕西长安客省庄第二期为代表，是较晚期的）中的陶器造型样式比仰韶文化陶器更为丰富，其中尤以三足器代表新的发展，和商周时期的陶器、铜器造型是一脉相通的。陶器造型样式的丰富，是造型意匠的进步现象。而流行的三足器，在造型结构上比较复杂，并有一些非对称的样式，这也同样是造型意匠进步的现象。龙山文化的灰陶上多压印粗绳纹为装饰，但也知道利用部分的光面和有绳纹的粗糙面造成质地粗细反光程度不同的对比效果，这也是古代陶器工艺装饰手法中一重要发展。

　　龙山文化灰陶的三足器有实足的鼎。鼎的型式很多，三足下部微外撇，鼎足多附加有齿棱的泥条堆饰，鼎腹深浅最显，但表面很不平滑整齐，所以产生一种粗犷的风格。款足（中空的袋形足）的三足器有鬶、鬲、鬻、盉。鬶是平底下伸出三款足，腹足之间有清楚界限。鬲是足连于腹，成为腹的一部分，外轮廓线成连续的弧线，没有转折。口沿连到一足的背部，中央有錾，鬲口沿部分在有錾的对面，于未干的时候，从两侧压入，使之成为一流，这种带流的鬲称为鬻。流的部分进行更多的加工，使之特别延长，向前伸出，成为和器口分离的单独的出口，称为盉。鬻和盉都是鬲的变形，鬲是这三种类型的基础。鬲三足稳立，但三足的长短有别，鬲足和腹的肥瘦高低，都可以有极丰富的变化。古代工艺家掌握了适当的比例，就创作出多种不同风格的工艺形象。[6]

　　山东龙山文化的陶器，是新石器文化美术中可与彩陶相比美的光辉创造。

　　山东龙山文化陶器高度发挥了造型的艺术魅力。龙山文化流行的是光亮的黑色陶器，有内外完全黑色的，也有泥质陶器外敷黑色陶衣的。若干鬶类器是泥质黄陶或白陶，有的外敷暖肉色陶衣。

　　山东日照两城镇出土最常见的窄口、高颈、广腹的泥质黑陶罐，和同型略小加錾而成的杯，就是龙山文化陶器中在造型上表现了卓越创造性的作品。轮廓线虽单纯而有非常细腻的微妙变化和有力的转折，与仰韶文化、甘肃仰韶文化的彩陶之为单纯的几何弧线表现浑圆的体积感相比，表现力就更为丰富，产生一种劲挺而秀美的印象。

　　山东龙山文化中三足陶器最多，陶器三足的位置和大小流、口的大小及角度，有多种不同的意匠，因而造型效果也多变化。陶鬶是新石器时代陶器中造型最复杂的一种，发挥造型的想象，创造

有端正、有欹侧各种奇妙的形象就有更多的余地。陶鬶在青莲岗文化中也还流行，这一北至辽东半岛、南至钱塘江三角洲普遍出现的陶器型式中，有很多非凡的极有意味的作品。[7]

山东龙山文化陶器技术上和艺术上最精致的，是一些泥质黑陶薄胎小型器，如杯、盆、豆等。色泽乌黑，表面光致闪亮。胎极薄，一般为3毫米，最薄不到1毫米，薄如蛋。用快轮制，外形上有转折清晰的整齐的棱线。因为陶胎薄，很少有完整器形保留下来，由一些残片或努力拼合的器形看来，造型细部处理非常细腻，如足、口、鋬各部分。棱线的运用也是为了增加变化，以丰富轮廓线的造型效果。[8]黑陶造型简洁爽利，不以装饰、而纯以造型比例的权衡和细部的加工为艺术意匠，在新石器时代的陶器中放一异彩。

青莲岗文化是江淮地区较早的新石器时代文化，受到仰韶文化和龙山文化的影响，陶器表面黑色发光，器形中有鬶和豆，都是来自山东龙山文化，部分细泥陶土加红彩或黑彩是仰韶文化的影响。江苏淮安青莲岗、新沂花厅村和南京北阴阳营第四文化层是著名的有代表性的遗址。

青莲岗文化的陶器，造型上常有明显的转折，口沿常有棱线。多三足、或圈足器，多有鋬，或有耳，或有盖。这些因素在仰韶文化已有个别出现，特别是龙山文化中为多。这些因素的运用，丰富了器物造型的语言，除了有实用的意义以外，是造型手段和能力扩大和进步的表现。南京北阴阳营第四文化层出土的陶鼎、陶豆、陶碗、陶壶、陶罐、陶盆，都是一些圆浑朴素、造型优美的作品。[9]

江南地区继青莲岗文化之后的一种原始文化是湖熟文化，已开始有了铜器。这时中原地区已经是青铜工艺相当成熟的商代。湖熟文化中有器物满布细绳纹或几何印纹的软陶，质地较松，这种陶器后来又进一步发展为几何印纹硬陶。几何印纹陶器在长江流域及其以南远至福建、广东各地的新石器文化遗址上都有发现，是南方新石器时代末期以至青铜时代早期普遍流行的一种早期陶器工艺，器体满布均匀的绳纹或几何纹，在装饰上是一种创造。湖熟文化的陶器和后来的带釉陶器有直接渊源。

我国新石器时代的陶器中，彩陶和黑陶代表了中国古代美术创造上第一个高峰。古代陶器经过长时期的和各地区的错综发展，创造了多种美的形式。在每一种文化中，出现频率较多的器物，或具有典型代表意义的器物，多是有独特艺术价值的。而连续发展的各种陶器工艺中，又可以看出陶器工艺是怎样逐渐地开拓着自己的艺术道路。较早期的遗物——仰韶彩陶，初步从编织物发展了自己的造型和装饰；龙山和青莲岗红陶的三足器，器物上有鋬、有柄、圈足、附盖，则进一步发展了编织物所没有，而为陶器所特有的造型形式，并不断从其他原料的器物（竹器、木器等）取得足以丰富自己的形式，制作技巧上发展了轮转，并利用轮转产生陶器上的装饰效果，使陶器作为一独立的艺术部门，最后达到成熟的阶段。古代的陶器，在技术上也在造型上都为青铜工艺做了准备，其

中包括高温的窑火、含金属矿料的利用、三足器的流行等等。青铜工艺和新石器时代陶器的关系，也说明古代陶器已在艺术的创造能力和欣赏习惯的养成方面为青铜器做了准备。古代陶器的长时期发展和演变，证明了劳动一方面创造了艺术的形式，同时也创造了对于美的形式的感受。

四、玉石工艺

新石器时代的石器和玉石工艺，是石器最后的重要发展。石器是远古重要的文化创造，长时期作为一种有力的工具，并利用其碎块作为装饰，而在长时期的发展过程中提高了制作技术和实用的价值，同时也产生了审美的价值。因而在新石器时代末期和青铜时代，石器虽然逐渐退出实用工具的范围，却在社会生活中取得新的地位而成为玉石工艺。

新石器时代打制石器逐渐为磨光玉器所代替。仰韶文化仍多打制石器，甘肃仰韶文化和各地龙山文化及其以后流行的是磨光石器。仰韶和龙山文化因时代及地区不同，石器的形式相同而又各有差异，主要的形式是双刃的石斧（横剖面作圆、椭圆或矩形，正面竖长方或较圆，或较方）和偏刃的石锛，也有较扁平的石斧、扁平片状的石刀（横长方或半月形）和石镰等。一些较扁平的石器多钻空，石斧多钻一大孔，石刀钻二孔或成排的许多孔。磨制和钻孔技术时期较迟则更精。带孔的扁平石斧特别值得注意。

在甘肃仰韶文化（半山墓葬）中发现大玉璧，这是现知最早的大型玉器。小型的玉石饰品，最丰富的是细玉石，而新石器时代的玉石饰物非常普遍，有环（山东宁阳堡头的墓葬中，玉环套在两肘上）、玦（小环而有缺口）、璜（环的一部分）。

玉，现代矿物学区别为软玉或硬玉（翡翠）。古代常见的是软玉，硬度是6.5度到7度，不易受磨损，有绿、乳白、黄、红、黑、青等色，呈玻璃光泽不透明，触之是冷而柔的感觉，叩之有清脆的声音。但古代称之为玉的矿石，不限于近代所谓软玉或硬玉，是广义的"美石"，包括一切较坚硬、有光泽、有色彩的石料。新石器时代的饰物中常见玉、石并用，以及蚌壳、贝、兽骨、兽牙所磨制的饰物，性质也相同，因为这些质料也比较坚硬而有光泽。环、镯之类在仰韶文化中还有很多陶制的，形式变化也很多。饰物在周口店山顶洞已经发现，饰物是玉石器发展的另一结果。

古代玉器工艺的制作技术，也是由石器和骨器发展而来。处理玉的原料，因其硬度较高，需要特殊的技术。其主要的技术，如：剖、磨、琢、碾、钻，都是在制作石器长时期的劳动实践中所掌握的。有关玉的原料的各种知识，无疑是在新石器时代，为了制作石器而获得的。这些知识中包括对材料的性质及质地的美丽的特点，而更重要的是关于出产地的知识。在细石器的考古发现中可见，很多细石器的发现地点都距离原料产地很远，足证是有意寻找的。山东日照两城镇遗

址和南京阴阳营遗址发现的玉器，以及后来河南安阳商代遗址发现的大量玉器，其原料来源、产地都是古人所知道而我们今天尚不能确定的。若就汉代以后直到今天的关于矿物分布的知识而言，这些玉石原料都是来自遥远的新疆。

新石器时代后期的墓葬中发现玉器（南京北阴阳营、山东宁阳堡头），这时正是氏族社会处于解体，向阶级社会过渡的历史阶段。各地墓葬都有殉葬品较多的厚葬及殉葬品少的薄葬的区别，厚葬的墓中出土玉器。

从石器工艺和玉石工艺各方面的联系可以看出，石器首先作为劳动工具引起人们的热爱，同时也逐渐成为美的对象，而在阶级社会中被统治者所独占，正如其他古代的艺术创造一样，被赋予以严重的宗教和政治的意义。

骨器和角器在新石器时代一部分遗址中也有发现，特别是骨器甚至很发达，如庙底沟、西安半坡、客省庄、南京北阴阳营。骨制用器大半是尖状器，如骨针、锥、钻、鱼钩、镞，又有笄和饰物，半坡遗址的鱼钩有制作极为精致且形式美观者。

五、建筑

新石器时代的建筑遗址已发现多处。仰韶文化的房屋在陕县庙底沟发现两处，都是南北向的方形浅竖穴。穴内地面敷有草泥土的居住面，南面正中有一条窄长斜坡式的门道，屋内距门不远有圆形火塘，屋基中有四个带石柱础的柱洞。浅竖穴的四壁敷有一层草泥土，并有排列整齐的柱洞。可以推想柱头架有屋顶，上有覆盖，可能是草，屋顶成四面坡。

庙底沟的仰韶文化房屋是现知最早的建筑物，也是最早的木架构的建筑物。庙底沟的仰韶文化房屋较大的一所（F301）东西面宽6米，南北进深7.86米。西安半坡遗址有大型的房屋，南北长12.5米，东西可能全长20米左右，营建方法和庙底沟相似。此外宝鸡金陵河、华县柳子镇也有发现。柳子镇并发现有居住穴，深2.5米，有台阶出入上下，从建筑发展方面看，是较原始的方式。

龙山文化的房屋在庙底沟和长安客省庄都有发现。庙底沟房屋为圆形，居住面为草泥土上再加白灰面，显然已较仰韶文化为进步，其他则仍相似。平面为圆形，屋顶当系尖锥状。客省庄的陕西龙山文化房屋虽仍作浅穴式，而分里外间，外间方形，里间有方形、圆形两种。室内地面中央有灶坑，并有单独一个柱洞，可能屋顶四面落在墙上，房北附近没有发现墙壁和屋顶的倒塌遗存，对于这类房屋的结构还不明了。

新石器时代中原地区黄土大平原上，供人居住的房屋建筑的发生和发展，是我国建筑艺术史的第一页。这时的建筑的艺术表现尚不显著，但在结构方法、适应着生活方式和技术材料的时代水平进行营建这些方面是新的创造。这些也是建筑艺术的重要方面，在建筑史的初期阶段就已经确定。

第三节　小结

远古时期，人类的远祖中国猿人、丁村人、河套人，在中国土地上经过改善体质，发展了智力和手的技巧，几十万年的集体劳动生活，创造了最早的文化。在旧石器时代末期，现代人种的周口店山顶洞人出现，脱离原始群的生活进入氏族社会，又经过几万年原始公社的发展，在新石器时代末期开始向阶级社会过渡，美术也从萌芽而得到多方面的发展。

人类在劳动中发展了思维和语言，并且学习着用自己创造的语言形象、或其他物质形象反映现实，表达自己的思想和感情，于是在一定的社会条件下产生了艺术。人类的审美认识和艺术才能都是在劳动生活中和社会生活中逐渐发展起来的。中国美术在史前时期，在数量上装饰艺术（陶器、玉石等）占优势，但在绘画和雕塑艺术方面也保留下来有一定表现力的作品。

绘画、雕塑艺术形象表现了当时的劳动生活。新石器时代末期的几处遗址中出现的人的形象，塑造的是人的面貌、五官及人面部的特征，都经过不同程度的认真处理，虽然仍有一定的概念的性质，但不是笼统的模糊的人的影子。这些现象说明：那时的艺术已把生活的主人的人，作为严肃的艺术对象，反映出原始公社生活的自我意识。但另一方面，人们的认识不是完全清醒的，不可避免地受到宗教迷信的蛊惑，所以也出现了半山遗址的带神话色彩的形象。

动物形象也是劳动生活的反映，如鱼、鹿、鸟等都是人们追捕的对象，曾进行过密切的观察。陶罐上壁虎的塑像，表现了人极其敏锐的观察力和想象力。

新石器时期的绘画和雕塑形象，反映了那时的人们在人类社会发展初期的清醒认识和通过愚昧的折光获得的幻影之间的交错发展。这些形象的真正的思想内容和意义，都还有待研究。

装饰艺术也是对于生活的一种概括。在劳动生活中逐渐发现了光泽、色彩、形状、线纹，和这些因素的有规律的配合和组织等物质形式，这些物质形式和人们精神生活相联系，又使人们逐渐发现了这些物质形式的感情内容，因而产生了对于这些物质形式的审美认识，并在长时期的实践中逐渐掌握了它们的规律和运用的技巧。

周口店山顶洞人饰物的出现，标志了审美认识的萌芽。饰物产生于社会的关系和社会的意识，装饰自己的目的是为了引起其他社会成员的注意，不是抽象的"爱美心理"。饰物在原始公社生活中有重要的地位，而且随着社会的发展而发达起来，在阶级社会里更具有阶级的内容。新石器时代末期的珠串、坠饰、指环、臂镯已很发达，也反映了新发生的社会关系——阶级分化。

石器工艺发展为玉石工艺，是中国远古美术的独特创造。铜器工艺有卓越成就。这两种工艺的发展，都有力地揭示了美的本质——艺术产生于劳动，和人们审美认识发展的规律。石器的进步是人类文化发展的第一步，同时也蕴藏着造型艺术的未成形的种子。陶器的发明是在人类社会

有了最初的分工以后划时代的文化创造和艺术创造。在工具和用具的制作中，人们掌握了能满足人们感情要求的美的造型，是长时期劳动实践经验的结晶，也是集体智慧的结晶。经过长时期的不断的反复的锤炼，许多美的造型和图案才确定下来、普遍起来，而且不断在提高。

新石器时代的陶器创造了许多典范作品，有独特风格和时代特点，具有为后世所不曾重复过的美丽的器物造型和图案，创立了装饰艺术的若干规律性的手法。新石器时代末期的陶器，在造型上并且为青铜工艺奠立了基础，陶器工艺也标志着若干世纪以来扬名于世界的中国陶瓷艺术历史传统的悠久和深厚。

远古时期中国土地上普遍发展起来的各个地区的美术，是中华各民族美术史的光辉的第一页，说明了中华各民族的祖先，以中原地区的氏族为主体，在美术创造上的劳绩和历史传统的深厚。

注释

【1】马承源：《仰韶文化的彩陶》，图版二之2，上海人民出版社，1957年。中国科学院考古研究所绘图室编：《彩陶》，图版12，朝花美术出版社，1955年。

【2】中国科学院考古研究所：《庙底沟与三里桥》，图版四二，科学出版社，1959年。《考古通讯》，1958年第6期，图一之1、2、3。《陕西华县柳子镇第二次发掘的主要收获》，《考古》，1959年第11期。

【3】《庙底沟与三里桥》，图版二四之6、图版二五之3。

【4】《考古通讯》1956年第6期，图版三之5、6、7。

【5】辛店，《考古通讯》1956年第6期，图版五之2。唐汪，安志敏：《略论甘肃东乡自治县唐汪川的陶器》，《考古学报》1957年第2期，图版二之1。

【6】《考古》1959年第10期，图版二之4、6.《庙底沟与三里桥》，图版八一之2、图版八四之4

【7】山东省文物管理处、山东省博物馆合编：《山东文物选集》，第20页，文物出版社，1959年。

【8】刘敦愿：《日照两城镇龙山文化遗址调查》，《考古学报》1958年第1期，图版五之4、5、6，图版八之1、2，图版七之6。

【9】各器均见赵青芳：《南京市北阴阳营第一、二次的发掘》，鼎：图版八之2；豆：图版九之2；碗：图版十一之1；壶：图版十三之1、2；罐：图版十四之2、3；盆：图版十四之4，《考古学报》1958年第1期。

第二章　商周时期的美术

第一节　概况

商周时期是我国古代社会文化艺术得到巨大发展的时期。在商代和周代，古代社会经历了由奴隶社会进步到封建社会的历史变革。到战国时期，则已经确立了封建制度。

商朝从成汤建立王朝到帝辛亡国，约为六百年（前1600—前1028年）。周朝从武王灭商[10]到秦灭东周为七百二十二年（前1028—前256年）。这一时期主要美术品都有浓厚的宗教的、政治的或礼仪的意义，和祭祀或礼制密切结合，而成为其中的一部分。这一时期造型艺术中装饰艺术、特别是青铜工艺有辉煌灿烂的成就，在古代世界美术发展中放出异彩。建筑、雕塑、绘画艺术的发展，也为持续两千余年不断丰富和进步的悠久艺术传统开辟着自己的道路，并初步形成民族艺术传统的若干主要特点。

商代美术，我们现在所能见到的作品，以及我们所可能掌握的可靠的知识，都依靠考古发现，但还不够完整。

关于商代的主要考古遗址在河南的郑州和安阳。商代自成汤建立王朝以来，曾经六次迁都，最后在盘庚时期才在"殷"（今河南安阳）定居下来。郑州附近的荥阳是商代的"隞"都所在，为成汤以来第六世至第十一世王仲丁所居，郑州虽不在隞都中心地区，但可能仍在其范围以内或其近畿，是一个人口密集的聚居点。古代称为"殷"的安阳，是盘庚至帝辛（约前1300—前1028年）二百七十二年间长期经营的都城，所以郑州和安阳两地的考古工作都为研究商代历史和文化提供了相当丰富的资料。此外，大范围的商代文化遗址还有河北省的邢台，尚有待进一步的发掘。

周族原来居住在肥沃的陕甘渭水流域。周族也是古老的部落，古公亶父的时期移到渭水下流岐山下的周原，开始营建城邑和宫室，加速向文明社会发展。古公亶父的儿子季历、季历的儿子昌（周文王）相继在位，征服了附近许多小氏族、小部落，并迁都到西安附近的"丰"。在六七十年中，周族飞跃地发展成为一强大的政治力量。周武王发继位以后，乘商朝内部矛盾加深和商朝武力在不断向东方征伐战争中大为削弱的机会，灭商，建立了历史上著名的周朝。

周朝建立以前文化发展水平较低，这一时期周人自己的文化和艺术的发展，现在了解的还很少。

周武王发在公元前1028年灭商，建立了周朝，都于西安附近的"镐"，中国历史上称之为西周。公元前277年，周王室受西北部族的威胁，迁都到洛阳，是为东周。公元前475年以前，是春秋

时期。公元前475年到秦统一天下，为战国时期。虽然中国历史上仍称之为东周，但春秋、战国之际是中国古代史从奴隶社会过渡到封建社会的分界线，社会、文化和艺术各方面都发生了深刻变化。

周朝是商朝国家和文化的继承者。周天子是全国的共主，他以全国土地所有者的身份，通过宗法制把土地和奴隶的占有权层层封赐给下面的诸侯和卿士大夫。周天子直接领地的王畿为内服，封在内服的是天子的卿士大夫的食邑；内服以外的土地为外服，外服是诸侯的封土和诸侯国内卿士大夫的采邑。宗法制即长子有直接继承爵位、财产及祭祀祖先的权利，长子以外可以另外取得爵位，受到分封。宗法制是以血缘关系为纽带的政治上的等级制度和经济上的分享制度。周天子同姓子弟之间原有一血缘纽带，而异姓之间则互通婚姻以建立此血缘关系。宗法制是氏族制残余和奴隶制相结合的产物，而且周朝利用以维系统治阶级内部团结，以加强其统治权。

周朝初年在建立全国各地巩固的统治的过程中，曾数次分封诸侯，受封的有周天子的兄弟、姻戚、功臣及各地原来有地位的氏族贵族。周朝宗法制度和诸侯分封是了解周朝美术（特别是青铜器）的重要关键。

周成王和康王时期是西周国势最强盛的时期。就考古发现，周初的文化遗存在不少地区可见，周朝政治力量已经达到长城以北、长江以南和山东等地的沿海，比商代更为扩大。但当时在此广大地区范围内，仍夹错住居着许多其他种族和部落，在边缘地区还有一些比较强大的部落和国家，如南方的荆楚、西北的戎狄、东南的夷族，所以在西周时期征伐和防御的战争不断。

西周中叶（前10世纪末）共王、懿王以后，随着未开发土地的不断开发，逐渐出现了私田，公有的井田制和宗法制开始破坏，占有土地的贵族阶层日益庞大。厉王时期，厉王企图独占山林川泽之利，限制人民的利用，取缔人民开发新的土地，社会矛盾因而激化，由贵族带头驱逐了国王，爆发了中国历史上第一次大暴动。

厉王失国，由共国的诸侯暂时维持了政权。这象征着土地私有的显族力量的上升、旧氏族贵族的没落。共伯和之后，宣王在位时期，对外关系非常紧张，对南方和东南方的荆、淮、徐以及对西方的戎和猃狁几次用兵，虽取得胜利，但大败于西方的羌、条、奔诸戎，加之又遭到旱灾，宣王企图用加紧对内剥削来缓和矛盾，反而加深了社会矛盾，所以在宣王的儿子幽王时期，西周已面临崩溃；又因王位继承的纠纷引来西夷犬戎的入侵，而导致王朝倾覆。

公元前770年周平王东迁到洛邑建立朝廷，是为东周。东周春秋时期，由于地方经济的发展，一些诸侯国，如齐、晋、楚、秦、鲁、卫、宋、郑和吴、越等，逐渐强大起来，周天子只存共主的虚名。这一时期，农业中广泛使用了铁器工具和牛耕，独立的手工业和商业发展起来，金属货币在各地使用，大城市兴起而不断繁荣，分散闭塞的农村公社经济被突破、瓦解，土地私有制出现，土地私有的显族兴起。诸侯兼并战争和各国大夫专政就是反映了这些变化，也加速了这

些变化。诸侯兼并的结果是出现了战国七雄，同时各国为了扩大对人民的掠夺，实行了各种土地税等新政策，而彻底破坏了以农村公社为基础的土地公有制。我国古代社会乃转变为封建制度。

春秋时期，我国古代社会经历的巨大变化，也表现在全国各地区的普遍开发和各族的融合。春秋三百年间，燕、赵、秦、楚、吴、越各国的发展，使先进的中原地区的生产技术和文化传播到广阔的东北地区、西北高原和整个长江流域，这些地区的生产力普遍的提高了。分散在各地的一些种族和部落，以各种方式融合到创造了中原地区悠久的先进文化的"华"族中来，后来经过战国和秦汉而形成了"汉"族。各族的融合为中华民族增加了新的血液，并丰富了传统文化的发展。

西周和春秋时期继承了商代的文化而有新的进步。西周春秋时期思想和文化的发展对于后世有巨大的影响。

西周初年，为了缓和社会矛盾，曾采取一些进步的措施，而反映在政治思想上，便出现了敬天重民的思想和重礼乐的思想。重民的思想在春秋时期激烈的社会动荡中有了进一步的发展，各国统治阶层中比较开明的人物从自己利益出发，开始认识到"民为国本"——决定自己和历史命运的是人民的力量，不是天帝的意志。这是由于在国家与国家、各种社会力量尖锐斗争的历史事实面前，天帝的意志决定一切的谎言碰壁破产的结果。

周人重礼乐，也比商代用占卜来决定人的行动前进了一步。人道在一定范围内代替了鬼道，"殷人尊神，率民以事神，先鬼而后礼……周人尊礼尚施，事鬼神敬而远之，近人而忠焉"。（《礼记·表记》）周人没有完全抛弃鬼神，因为对于被统治者，鬼神还有相当的压迫作用，礼乐和鬼神同是用刑罚和武力进行统治的根据和补充。

周人的礼乐是行之于统治阶层内部的。在宗法制度下产生的世袭贵族是所谓的君子，他们受到礼乐的教育，其基本内容是"六艺"：礼、乐、射、御、书、数。他们的行为都以礼为准绳。礼的范围很广，包括政治活动和社会生活的各个方面，如：即位、授爵、祭祀天地祖先、悼问死亡灾祸、朝见会盟、狩猎、军旅、亲友宴享、婚姻、丧葬等，都规定出一定的礼仪形式。乐为音乐，在一切场合都有音乐。礼和乐互为表里，达到共同调节统治阶层内部关系、维持其统治的目的。礼乐是宗法等级制在文化上的有形部分，而艺术则是广义的乐，周代艺术的每一部门，和社会思想意识的其他方面一样，也渗透这同一的时代精神，具有鲜明的时代特色。

春秋时期，随了宗法制度的衰落，礼变成了形式，乐也离开了传统的基础。地方民间音乐成为主流，获得新的生命。但传统的礼乐思想为春秋时期的大哲学家、教育家孔子所袭用，适应着社会的大转变，提出了比礼乐更为基本的道德原理——"仁"，突破氏族贵族专有的形式，置之于更普遍的心理基础之上。这是人间的道德律战胜受命于天帝意志的又一胜利。虽然孔子的思想

是不彻底的，反映的仍是少数新的统治阶层的要求，他所提出的道德律仍是服从于新的统治阶层利益，但更具有普遍的全民性质，意味着氏族贵族对文化的垄断在动摇。孔子时期，教育正从氏族贵族专享的所谓"官学"中解放出来，成为"私学"——"有教无类"，学术思想得到活泼发展的机会。同时，在艺术方面，除了民间音乐事实上普遍得到了承认、取得了自己的地位，民间诗歌也和庙堂诗歌同样受到重视，而整理成《诗经》一书。古代的民间神话传说也在这一时期作为文化遗产，受到思想家的重视，引用来作为抨击当时社会政治不良现象的依据，俨然比正统的历史更具有权威性。美术也突破传统的形式，从民间创作中吸收了营养，而具有新的面貌。这一趋势在战国时期更为扩大和发展。

第二节　商代美术（郑州期）

河南郑州四郊，在仰韶文化和龙山文化层之上，有丰富的商代文化积叠。考古学者分析，根据文化层积叠的先后，郑州的商代文化可以分为四个时期：洛达庙期、二里冈下层期、二里冈上层期、人民公园期。其中二里冈上、下层两期最代表郑州商代文化的特点。第四期人民公园期文化遗存则和商代晚期的安阳商代文化相似，可以说明两地文化发展的先后关系。洛达庙期的文化遗存可以说明商代文化在中原地区是承继并代替龙山文化而兴起的事实。

郑州发现的商代文化遗存，从造型艺术方面看，也代表远古美术发展的一个有意义的阶段。这里出现了有计划的城垣营建、已知最古的青铜炼冶场和青铜器、发达的制陶工艺和珍异的象牙工艺品。

一、建筑

郑州白家庄和二里冈都发现商代的夯土墙。白家庄的夯土墙四边已查清，东西南北大致连成一个长方形，每边长约1700米至2000米，矗立在地面上的建筑和城垣今天已见不到。由此残迹可以推知：古代都邑或较大的聚居点是有城垣围绕着的，这是古代城邑外貌上的特点之一。夯土墙外侧附近有炼铜坊、制陶坊和制骨坊的遗址，显然是有意的布局。郑州也发现有相当大的排水沟渠、竖井形的窖穴和一部分有固定形式的墓葬等各种营建工程的遗址。郑州发现的房屋基址有几十座，室内地面较低，相当坚硬，室内有安灶的土台和火烧的痕迹。这一些都和已知的龙山文化的房屋相似，但面积较小，是长方形，不是龙山文化的圆形或方形。有的基址有版筑墙的痕迹，由屋基内和附近的圆柱窝，可以推想房屋上部是木架结构，用立柱支撑屋顶重量，而这正是后世长期流行的结构方式。郑州的住居遗迹代表古代中国建筑发展中一个重要的环节。

二、白家庄的铜器

郑州发现的青铜器比较稀少，然而是现在所知道的最早的铜器。郑州白家庄有两个商代贵族的墓（郑白2，郑白3），墓底平铺砂红土，其中有殉葬的青铜器。郑白3墓坑正中并且有埋狗的腰坑，棺侧土台上有一人殉葬。两墓出土青铜器类别大致相同：

类别	炊煮器		温酒器	饮酒器		酒容器	盛水器
名称	鼎	鬲	斝	爵	觚（一象牙筒，原报告认为是觚）	罍	盘
第二号墓	1		1	1		1	1
第三号墓	1	2	2	2	2	2	1

这些类别在商代青铜器中都是常见的。其组合——炊煮器、酒器、水器组成一套，酒器中的爵和觚成对——说明这时在贵族日常生活中，饮食起居，青铜器已开始普遍使用，而酒器有重要地位。

白家庄青铜用器的型式与安阳的青铜器相比，具有早期的特点，如鼎的深腹和尖足、袋形足的鬲（分当鼎的前身）、斝和爵的平底等。造型不够成熟，然而大部分已是青铜器本身的型式，除了铜鬲以外，和流行的陶器型已经有显著的差别。花纹装饰比较粗糙，而都是已经定型的兽面纹（饕餮纹）、龙纹（旧称"夔龙纹"），结构组织也比较复杂。主要的花纹都是用较粗阳文线条构成，但阳文线条上又出现阴文的细线，取得对比而又调和的装饰效果，这是相当纯熟的装饰手法。同型的青铜器在河南辉县琉璃阁、山东济南大辛庄、湖北黄陂杨家湾等处也都发现过。[11]

在白家庄青铜器之前，中国古代青铜工艺应该还有一个较原始的阶段。白家庄墓葬相当郑州商代文化最发达的二里冈上层，即较晚的时期。二里冈遗址只发现一片有花纹的残器片和少量的镞、钩、刀和钻卜骨用的铜钻，但有一定数量的陶片，上面装饰着和铜器一样的兽面纹和龙纹，可能是模仿青铜器而制作的陶器。二里冈期和洛达庙期遗址中发现的一部分陶器，有可能是模仿铜器的。郑州也曾发现冶铜场遗迹，紫荆山发现的冶铜场有一定规模，南关外的一处冶铜场遗址，一千平方米范围内，发现铸铜器的泥范残片一千余块，有镞、戈、刀、锥等武器工具的范，也有鬲、爵、斝等用具的范。这些都说明有更多的早期青铜器有待于考古发现。

三、陶器

郑州商代文化遗物中，最丰富的是日常生活中广泛使用的各种陶器及其残片。

经过新石器时代长期的发展，郑州商代陶器的制作技术已经比较进步，大多数是泥质灰陶，

陶土经过淘洗，质地比较细密，器表多经磨光，而且印有装饰花纹，火候也比较高。器形比较复杂的，如三足器，部分为模制，再加以拼合。尊、罐等形制较简单的器皿为轮制。制陶场和陶窑的发现，帮助我们更具体地了解了商代的制造技术。

郑州商代陶器的多种型式和装饰加工，表现了古代工艺家在艺术上的匠心和技术上的进一步的成熟。

郑州商代陶器有各种不同的型式，这些型式的不同，是由于适应不同的使用目的而确定下来的，而同一型式在长时期的使用和技术发展过程中又经历着变化。商代陶器形体结构有比较复杂的三足器：三款足的大型炊煮器，如鬲和甗，小型的如斝；三实足的大型炊煮器，如鼎，小型的如爵；还有高足的豆、圈足的簋；形体结构比较简单的各种无足环底的容器，如大口尊、敞口而深腹的缸、较浅的罐和盆、敛项的尊和敛口的瓮。这是一些比较多见的陶器形式。这些各具特点而风格朴素的造型，都做到不同的艺术上的完整，其中有一些还可以明显地看出追求一定艺术效果的意匠。

郑州商代陶器造型在龙山文化中已经出现过。郑州有两处代表较早的郑州商代文化的遗址，它们早于最发达的二里冈文化层，而又和龙山文化有更明显的联系。一处是郑州南关外遗址，发现棕色夹砂粗陶，其中一些捏制的三足器：鬲、斝、爵，器形各个部分之间没有清楚的界限，造型浑朴而有稚趣。另一处是特别引起考古学者注意的洛达庙遗址的先二里冈商代文化层，这一被称为洛达庙文化层的商代遗存，在河南北部和西部已发现多处，是研究商代文化如何代替了龙山文化、并运用考古发现解释古史上的商朝如何代替了夏朝的一个重要线索。洛达庙文化层的许多陶器表现了继承龙山文化陶器的特点，其中特别显著的是一种方棱扁足的鼎。洛达庙文化层发现的陶器，若与类似的龙山文化的陶器相比较，不只是在淘洗陶泥及制作上进了一步，在器形和装饰方面也可以看出更为精炼，在造型的水平上也前进了一步。在造型和装饰上明显地进行了细心的艺术处理的洛达庙陶器，可以陶豆和陶缸为例：

洛达庙文化层出土两件陶豆H26:1和H26:5，[12]挺立的高柄上托着一个口沿向外展开的浅碟，柄部在2/3高度的部分微凸。H26:1并饰有阴刻的蝉纹，柄下部张开成喇叭状圈足底座，底座和豆柄的适当部位上都有简单的线纹。这两件豆比例适当，施加装饰虽简单，但选定的装饰部位结合了器形，创造出优美简洁的形式。

洛达庙的一件陶缸[13]，器型很匀整，在鼓出的腹部上布满错综的粗线纹，平行围绕以泥条堆起的绳索纹，产生了规律和节奏感，而比新石器时代一般的绳纹陶器在器形和装饰方法上大大前进了一步，与陕县庙底沟第二期（龙山文化）的平底陶罐的器形轮廓和泥条装饰相比较，可以证明这一点。[14]

郑州商代文化的主要代表是二里冈上、下层，积叠比较丰富，都厚达2米至3米。二里冈上层和下层，由于层位关系清楚，可以区别出文化遗物的先后差别和变化。

二里冈比较有代表性的陶器之一——鬲，在前期（下层），口沿向上往外卷；在后期（上层），口沿向上成为有方棱线的折口。器体上的粗绳纹到项下戛然而止，在一条或两条弦纹之上出现光素无纹的部分，上面相隔一定距离有小圆圈的装饰。这样由折口的棱线圆圈行列，和弦纹形成一条装饰带，在口沿部位或任何立体或平面造型的结束部分，出现一条装饰带。这条装饰带与器体其他部分有明显的质感对比（例如粗细质感的不同），装饰带本身上下缘线不只是简单地起界限作用（使装饰带和其他部分区别开），而且起一种缓和或呼应的作用（用双线或辅助的装饰带）。这种装饰手法在中国古代工艺中曾广泛应用，并创造了丰富的范例。在二里冈的陶鬲和其他陶器上，我们见到它成为已经固定下来的形式，这在装饰艺术发展史上是新现象。

另外一种处理口沿及项下部分的装饰手法是：口沿下面一圈光洁无饰的素面，或只有一两条弦纹，也可以因为和器体下半部的绳纹粗糙形成强烈的质感对比，而产生显著的装饰效果，郑州九区出土的一件陶盆[15]就是如此。或在两条弦纹中间，施加水波纹，和器体下部的粗糙而相呼应，[16]龙山文化陶器中有类似的装饰手法，经过比较可以看出二里冈陶器的优点。[17]陶轮的应用，为这种装饰手法提供了有力的技术条件。

二里冈另一有代表性的陶器——大口尊，其装饰方法也发挥了上述这一手法的长处，并加以变化。大口尊在项下又增加一条或两条隆起的绳索纹装饰，装饰带上下较宽，留有更多的余地，这样，也增加了器体上的横线，加强了器体的平衡感觉。二里冈上层（晚期）的大口尊较前期瘦长，表现了与二里冈下层的大口尊很不相同的造型风格。陶器的造型，在同一时期、同一发展阶段、或连续的发展阶段，都会出现一些并非由于实用或制作方面的考虑而产生的变化，在弧度上、比例上似乎相近，而具有很不相同的风格。这代表古代工艺匠师对于工艺造型所进行的不断探索，这种在不断探索中出现的新型式及新变化，也是适应着人们的心理和情绪上的变化。

二里冈陶器中，大部分都有粗或细的绳纹装饰，只有少量是表面上磨光的。这一部分陶器从造型上看类似青铜器，可能是青铜器的仿制品，或是铜器所模仿的对象。其中有：浅腹方棱三角形扁足的鼎、深腹尖锥形足的鼎（有耳或无耳）、圆耳壶、簋（有耳或无耳）。陶鼎在龙山文化中有显著地位，铜鼎在青铜器中是重要的型式，但陶鼎在二里冈所占比例不大，而且型式多样，说明鼎的样式和质料正处在变化中。

二里冈并发现了带釉的陶器，性质是半瓷性的，这就使我国独步于古代世界的瓷器工艺历史可以上溯到公元前14世纪，甚至有可能更早。一件较完整的釉陶是大口尊，[18]另外还发现一片大型器的肩部残片。[19]

二里冈还发现捏塑的小型陶制动物形象，都已残破，有龟、虎头、人[20]、牛头等，[21]造型单纯，眼睛和嘴部等细节运用夸张手法。人物形象残存下半身，踞坐，手平置膝上，在技术上是刀削的方法，左手和腿的边缘上划出一条浅沟。这种小型动物形象及其圆浑的造型特点和捏塑与刀削结合的技术，在古代艺术史上是长时期存在的。

郑州商代文化最晚的阶段是人民公园期，已相当于安阳商代文化中期，这里不做单独介绍。关于郑州商代文化中有关美术的部分，我们比较详细地谈论了陶器，是因为陶器与人们生活和风尚有关，反映了当时人们在艺术上的要求。并且，这一时期的陶器制作，经历了新石器时代以来长久的历史发展，积累了丰富的技术和工艺造型、装饰经验，在陶器上相对集中地表现了古代劳动者某些方面的艺术才能，并且创造了工艺造型和装饰上一些有长远影响的技巧和法则。例如，对于形体的体积感和轮廓线的处理、复杂体形各部分的结合变化、简单形体轮廓线的发展和结束、器物口沿部的处理、装饰部位的选择、装饰的尺度比例、呼应对比、图案花纹的组织结构、阴纹阳纹的相互衬托，等等，在青铜器和以后其他装饰艺术上都曾广泛地运用并加以发展。从新石器时代到青铜器时期的古代陶制工艺，成为中国造型艺术史的第一页。

第三节　商代美术（安阳期）

河南安阳的商代文化遗存，使我们了解到商代后期，从盘庚迁殷到周武王伐商（约前1300—前1028年）二百七十余年间，在艺术上的灿烂成就。

安阳洹水南北的小屯、侯家庄一带，汉代就曾被称为"殷墟"。作为商朝最后的都城"殷"的废墟，六十年来的考古发现已经完全予以证实。

一、建筑

商代已组织成一个强大的国家，殷是商朝后期的政治中心和文化中心。考古发掘已经探明：在商朝倾覆以前，这里有规模巨大的宫室建筑、高级贵族的宏伟墓葬，贵族们在这里过着骄奢的生活，享用极其豪华的青铜器和白色陶器、丝织品、珍贵而精工的玉器和象牙饰物，使用华丽的兵器；而同时，众多奴隶和平民则从事着沉重的劳动，除了遭受各种压迫外，还被无辜的杀害，他们的残骸、他们简陋的住处和农业工具、他们普遍使用的简朴的陶器，等等，和那些被贵族占有的豪奢建筑和用具相比较，形成触目惊心的对比。可以看出他们在创造巨大的物质财富和高度发展的文化艺术的过程中，曾付出无数的心血，甚至是以生命作为代价。

在郑州商代文化以后，从安阳的发掘，可见商代的建筑、雕塑、青铜器及其他各种工艺都有

巨大的发展。

商代的宗庙宫室集中在洹水南岸的小屯村北一带，其残存基址有五十三处被发现。基址面积之大者，长四十余米，宽十余米，小者长约五米，宽约三米。基址上残存夯土墙角、成排的石柱础、木柱的残烬和垫在柱与础之间的铜櫍、卵石铺的入口走道。石柱础间的距离，在大型基址约为五六米，可以想见上面梁枋的高度。这些建筑的地上部分已不可见，从甲骨文字中可以得到一些印象：

京	京	单独的一所高大的房屋。
庸	庸	两座或四座房屋组成的庭院。
宗	宗	屋中有祭祀的神位。
宾	宾	屋中有人。
家	家	屋中有豕。
宰	宰	屋下有罪人。

由建筑残迹和甲骨文字中保留的建筑形象相印证，可以确定商代建筑的立面是上有屋顶下有台基，中间为木构架。这也正是后世长时期普遍流行的中国建筑的基本造型。具体的尺度、各部分的比例、屋顶的结构、所使用的材料及门窗等构件的材料和形式、建筑物的装饰、建筑物的色彩、成组建筑物的布局，以及其他一些有关建筑技术和材料方面的问题都还有待进一步的考察，但这一点是确定无疑的了——商代建筑艺术已达到一定水平，商代建造了不少大型成组的建筑物。

商代建筑物在修建过程中，要不断举行各种隆重的宗教仪式。基址附近有许多墓坑：基址下的墓坑埋葬奠基时杀殉的人、小孩和狗；基址四周的墓坑埋葬置础时杀殉的人、狗、牛、羊；基址入口处的墓坑中各有安门时杀的人四名；另有较大的墓坑，埋葬建筑落成时杀殉的成队的车兵和步兵。

安阳小屯并发现人工修筑的水沟，支流交错，蔓延很广。

在某一宫室建筑基址前后并发现了石工、玉工、骨工和铜工的工厂，有原料、半成品、成品、废品及工具一同出土，因此我们可以知道这些工艺的性质，并且知道这些工艺有一定的规

模，已经相当专业化了，固定在这些工艺中有相当数量的劳动力。

商代的小型建筑基址和窖穴也发现很多。在1936年至1937年最后一阶段的发掘工作中，清理了四百九十六处窖穴，其中一部分较浅的可能是简陋的居住基址，如郑州洛达庙期低于地面的基址；一些较深的，深达4米至9米的深井竖穴，则肯定为储藏用的窖穴，壁面上并有上下的脚窝，如郑州龙山文化晚期的旭旮王村新发现的，其中填满日常用品的残遗。

安阳，是文化已验明相当发达、疆域已经包括整个黄河中下游的古代中国经营了两百余年的一个都城，称为"大邑商"，或"天邑商"，一定已经有相当规模。虽然由已发现的建筑遗迹可以想见这个都城中巨大的宗教性政治性建筑物，在当年成组地矗立在地面上的宏伟气象，但对于整个城市，从建筑艺术方面说，还了解得很不具体。根据文化遗存分布的状况来推测，估计这个城邑的中心区可能是以现在的小屯村的宫室宗庙为中心，南北东西各长达5000米的范围。甲骨文的材料中，可见这个城邑有入口，称为"门"，但城垣建筑的遗址在安阳尚未发现。甲骨文中曾有占卜建设都邑的记载，为武丁时代。武丁为商代后期很有作为的一个帝王，现在所见安阳出土的甲骨文，最早也是武丁时代的，殷都和商王国当在此时期同样得到巨大的发展。殷都建筑有先建的，也有商末兴建的，由考古发掘所见的地层关系可以确定。《史记》及《竹书纪年》等书，也记述帝辛曾进行大规模的宫室建筑，如"鹿台"广三里，高千尺，营造七年乃得竣工。并且营建宫室不只在安阳一地，帝辛曾扩大都邑，包括了朝歌（今河南汤阴县）及邯郸等地，而且皆为"离宫别馆"。古代文献虽有某些夸大之处，但商代后期宗庙宗室的巨大规模已由发掘材料所证实，而且据甲骨文的记录，商代在宗庙举行的各种祭神祀祖的仪式，也是非常频繁而且隆重的。宗教性政治性的巨大建筑在当时政治生活中确有重要意义。

商代建筑艺术的种种都还有待考查和研究。商代建筑的宏伟规模在已发掘的大型墓葬的构造上也可以得到印证。

殷代高级贵族的坟墓（可能是帝王陵寝）在洹水南岸的后岗发现1座（1934年），在洹水北岸的侯家庄西北岗先后发现十座（1934—1935年）。1950年在侯家庄附近的武官屯北、过去所发现的十座大墓的附近，又发现一座。墓葬有先后，时代较晚的大墓墓道打破时代较早的墓道。这些大墓中最大的是1217号墓，全墓占地面积1200平方米。武官屯大墓墓室平面作方形，占地面积340平方米，墓底深达地面以下13.5米，有东、西、南、北四个墓道。这些大墓的墓室一般都是在地面下10米左右，形状上大下小，如倒斗状，平面有亚字形、方形和长方形三种。墓室有墓道四条（东、西、南、北）或两条（南、北）上通地面，南墓道做斜坡，其他方向的墓道多做成台阶。墓室正中为大木构成的椁室，椁室内有棺，棺下有腰坑。腰坑中埋一人，或一犬，或一人一犬，或一人及兵器，有守卫者的用意。墓的四角，有的有八个或四个小

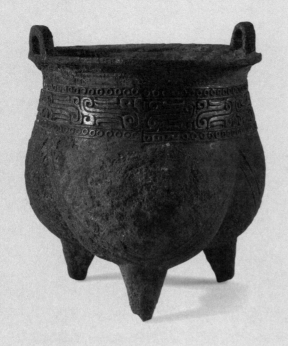

夔纹鬲
商中期
河南郑州白家庄出土

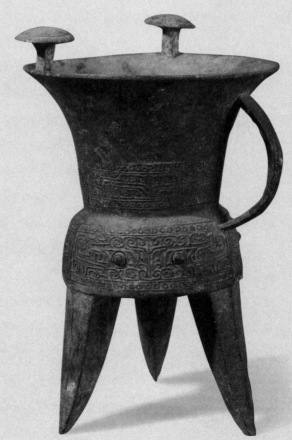

兽面纹斝
商中期
河南郑州白家庄出土

灰陶鬲
商二里冈时期
河南博物院藏

灰陶大口尊
商二里冈时期
河南博物院藏

方坑，其中各葬一个活埋的张口蹲踞的人。殉葬器物一般多放在墓、椁之间，也有的放在椁顶四角的平台上，这平台上还有成群的人殉葬。武官屯大墓，椁板上的朱漆彩饰还保留在土上，平台上的殉葬人可以确定有四十一人，计椁东十七人，多男，随葬有兵器；椁西二十四人，多女，随葬有绿松石的头饰，和可能是舞蹈用的铜戈，上面还黏着鸟羽或包裹铜戈的丝织品的残迹。椁两侧的殉葬人中东、西各有一人似是首领，有成套的青铜酒器和较多的随葬品。墓室前后的墓道上有大批随葬的犬、马和养犬马的人、守门的人。墓室上填土层层夯成，同时也逐层埋入一些动物和人的头颅。武官屯大墓中随葬的人和兽等生命物，计头颅三十四个，身首完全的人四十五具，禽兽五十二具。而且还不只此，在大墓附近还查出四个整齐的排葬坑，其中成组成组地埋有无头的尸骸。有若干乱葬坑，埋成组斩断了头颅的尸骸。这些也都与武官屯大墓或附近大墓有关，是无辜被残害的人，是整个大墓的附属部分。武官屯大墓制作了模型，在我们面前展开一幅难忘的血腥的画面。

这些大墓间接说明了地上建筑豪华宏伟的程度。同时，这些大墓中还随墓主人埋葬了众多的用具。这些大墓都经过古代和近代的盗墓，古代盗掘后并放火焚毁，墓中器物遗存都已很少，然而若干残存的物件中，仍多惊人的精美艺术品。安阳大小墓葬中出土的雕刻作品、青铜器和各种工艺品相当丰富。此外在其他各地，长时期以来，也还发现一些商代的遗物（主要的是青铜器），1949年以前发现的多已分散，1949年后发现的都被妥善地保存起来，成为研究商代文化艺术的重要资料，并已积累到相当数量。其中的一些艺术品有鲜明的独特风格、成熟的艺术技巧，代表了三千年前雕塑、绘画、青铜器、陶器、书法等多方面艺术创造的高度水平。

二、雕塑

安阳发现的商代雕塑，已超出工艺雕塑的范围，有大型的石刻和丰富的工艺雕塑一同保留下来。在造型上做到了真实感和强烈的装饰风相结合，使用的材料和技术包括大理石立雕、线雕、陶泥捏塑、铸铜、琢玉、牙骨雕镂。

安阳发现的数量不多的大理石雕刻都是古代雕塑艺术的杰出作品。在造型处理上非常成功的有石虎、石鸮枭和石蛙。石虎蹲在后腿上，而给人强烈的有力的印象是扶在后膝上的两条粗壮的前腿、口大张露出锯状牙的如将有所吞噬的神态。石虎两耳在脑后张开，更助成其威吓的气势。——这是一个大大夸张而又表现了大胆想象力的富有生命感的形象。石鸮枭也是作蹲坐状，圆睁了双目，粗壮的两足，身体各部分丰厚而匀称，像一个肥胖的幼年兽类，身体细部一些体积的起伏变化，经过提炼，表现得柔和而微妙，赋予这一富有稚趣的动物形象以完美的整体感。石蛙匍匐在地，作跃起之前的姿态。这些石刻周身都线刻阴线的纹样装饰，纹样主题及造型手法和

青铜器及其他装饰工艺品相同。这些石刻都发现在安阳西北岗M1001大墓，是早期安阳商代的大墓，年代约为公元前13世纪。

安阳的商代动物形石刻在其他大墓中也有发现，在艺术上都有共同的特点。处理动物形象时，既能抓住对象外形上的主要特征，加以突出的表现，而又同时赋予这些形象以幻想性。在造型技巧上又有一套成熟的独特的手法：特别注意正面的和侧面的造型效果，外轮廓保持单纯。装饰纹样的运用，密切结合了立体造型各部分的变化，每一图案单位都是按照立体造型结构上的关节和界限，分别施加上去，因而线雕装饰纹样进一步丰富了石刻的艺术效果，并加强了其装饰性。

石鸮枭背后有一条槽沟，同墓出土还有满饰线刻图案的石双兽和石座。这些石刻可能都是固定在建筑物或其他器物上的，这也可以说明为什么它们与一些装饰工艺品采取共同的造型手法和装饰主题。

安阳发现的玉饰物中，有和石雕完全相同的小型雕刻形象，如鸮枭、蛙等。另外也还有一些动物形象，如虎、象、兔、燕、蝉、鱼等。玉雕的饰物中占最大数量的不是立体雕刻，而是扁平的，和立体石雕对照起来，可见正是立体雕塑的一个侧影。玉片饰物所雕镂成的动物形象，外轮廓线上有凸凹变化，但仍力求保持其轮廓线的连续性，而使整个形状保持三角、方、长方、半环或三分之一环、半月形等比较方整的形状。小屯M331墓出土的玉人饰玉是这类饰玉中罕见的精美作品，故宫博物院展出的三件人形饰玉和其他一些饰玉也是一些优美的范例。玉片饰物已进步到镂刻透雕，是古代琢玉技术上一大进步。

商代雕塑作品中的人物形象，是早期古代艺术中又一次出现的现实的人的形象。安阳四盘磨出土一件全身后仰、箕踞而坐的石刻人形，这种姿态是日常生活中比较放肆自由的姿态。雕塑这样作品的用意尚不明了，动态的表现比较真实自由。人的形象还有头上是前高后低异样头饰的小玉人，拱手而立，是一个贵族的形象。小屯H358出土两个捏塑的泥人，一男一女，女的手上带了刑具，是奴隶形象。另外一抱膝而坐的石人的残部，只有下身，满饰花纹，可能也是建筑或器物的装饰部分。前三件作品说明古代雕塑艺术初步反映了社会生活的某些方面。

青铜器中也包括了商代雕塑艺术。有一件犀尊[22]是商代艺术中的瑰宝，造型单纯，而非常强壮有力，表现出庞然大物在艺术家内心中引起的强烈感受。这件犀尊上的铭文叙述了制作的经过：一个官职为"小臣"名"艅"的人，随从商王征伐东方的一个国家"人方"，归来受到商王的奖赏，因而做了这一件盛酒器，以纪念自己的先祖。由铭文可知制作年代是商末帝乙或帝辛的第十五年，约公元前11世纪中叶。这件雕塑是一件有政治意义的纪念物。

青铜酒器完全铸造动物形状的称为"尊"，并冠以各种动物名称，如犀尊、象尊、鸮尊等，

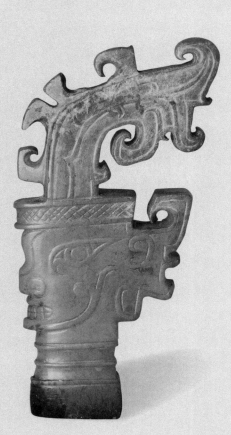

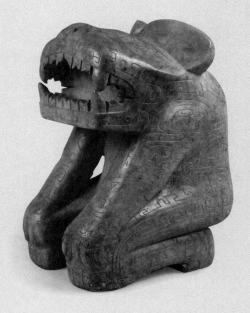

大理石虎首人身立雕
商代晚期
河南安阳殷墟西北冈1001号大墓出土

玉人头饰
商代晚期
河南安阳殷墟小屯331号墓出土

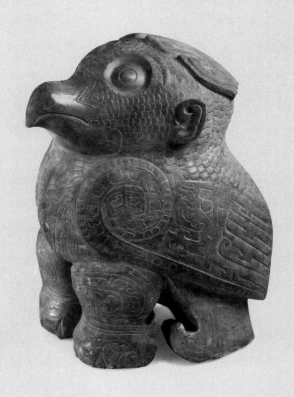

大理石枭形立雕
商代晚期
河南安阳殷墟西北冈1001号大墓出土

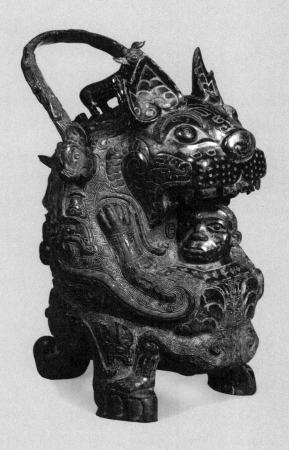

虎食人卣
商代晚期
日本泉屋博古馆藏

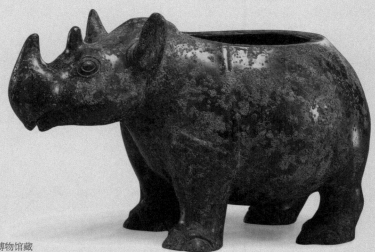

小臣艅铜犀尊
商
美国旧金山亚洲艺术博物馆藏

或统称为"鸟兽尊"。青铜器遽父己象尊、亚兽鸮尊等，为动物形象的青铜酒器中的成功作品，同样是造型单纯洗练，真实生动，富有情趣。古籍中谈到的"牺尊"，做牛的形状，尚未见到商代的作品。青铜酒器中有利用器体的局部塑造成动物形状的，如觥，器盖上往往作大耳的虎、大角的牛或其他给人以威猛印象的幻想的动物形。有一部分卣，两侧和足部都仿鸮形。又有一件怪兽食人卣（通作"虎食人卣"），一只怪兽把一个截发的人（截发不是商人的习惯，可能是罪人或其他部族）揽在怀中，置于大张露齿的口下。器的各部分，突起的装饰和浮雕以及平面的图案，综合了各种真实的和幻想的动物或其局部，盖上立着一只双耳有角的动物，怪兽的脊及尾巴如蛇，双臂为夔龙，腰部如虎，背为饕餮，提梁两端为翘鼻露齿的象头。这样拼合集中而创造出的器型、装饰及其可怖的主题，产生一种令人窒息的威慑力量。商代造型艺术普遍表现这样一种感情内容，但有程度上的不同，这件铜铸的雕塑形象表现得更为强烈，无疑是反映了在残酷的奴隶制下建立起强大的国家、创造了发达文化的商朝的精神世界。

三、青铜工艺

商代青铜器是中国古代青铜工艺的第一个高峰。商代青铜器中有很多优美的创造，其中很大一部分有华丽庄严的形式。

青铜工艺发展到了商代后期（安阳主要遗存所代表的），适应贵族生活多方面的需求，承继若干新石器时代已经流行的、在前期青铜器（郑州白家庄青铜器为代表）中也已经出现了的器物形式和装饰，而大大加以提高，并且又加入一些新的创造，因而产生了丰富的器型和装饰，在艺术上很完美，富有表现力，能够满足感情上的要求。商代青铜器的发展中确立了许多青铜器特有的器型和装饰，在处理器型、组织图案装饰、器型和装饰的协调、表现饱满的感情等方面，都确立了一套成熟的独特的造型及装饰技巧，使青铜工艺成为一完整的工艺体系，在古代文化生活中有重要地位，并在过去被尊为装饰艺术的典型。

商代后期的青铜器，在安阳及黄河中下游各地陆续都有发现——凡是文献材料中涉及的商代政治势力所达到的地区，或可能达到的地区，甚至一些看来似乎是边远的地区，都有发现。青铜器是商代美术品中保留下来最丰富的一部分。

商代青铜工艺应用在生活的许多方面，有饮食用的容器，有乐器，有锋刃的兵器，有车马上的装饰等，其中以饮食用的容器最重要。

商代青铜容器大多是日常用器，同时也可以其尊贵而用于祭神、祀祖、庆功等宗教场合和政治场合，只有少数专门用于祭礼的特制器。

商代青铜容器上往往同时铸上铭文。铭文最常见的是族徽，表示其所有权。族徽中保留很多

生动的图画字，如：

亚醜

亚醜。一个头上戴了华冠的人（也许是巫师），捧了酒尊，下面有承盘。外面的亚形往往是族徽的特别标志。

非羮。一个人抱了小孩子放到床上去。宋人读若"析子孙"。

一人肩挑两串贝币。

一人右手执矛，左手执盾。

一人下有一蛙。郭沫若说为"黾"，即黄帝轩辕氏的图腾。

非羮

也有一些图画字是否可能不是族徽，尚不能确定。族徽下有时缀以"且癸""父辛""母戊""妣丁"等先祖、父母的名字。这些名字和甲骨文中所见商朝帝王的名号一样，都是以"甲、乙、丙、丁、戊、己、庚、辛、壬、癸"天干十字为名，缀先祖、父母的名字表示是为了纪念而作器。图画字作为族徽及以天干为名，这种方式也还见于西周前期的青铜器铭文中。商朝末年少数铜器上也出现较长的铭文，可以长达二三十字，其内容大都是记述某人得到王或某高级贵族的赏赐，于是作器以纪念自己的先祖或父母。这些铭文联系甲骨文的记载加以研究，有助于考订史实，及进一步判断铜器的年代，如上面述及的"小臣俞"犀尊就是其一例。由青铜器的铭文可以更了解青铜器在贵族生活中的重要意义。

商代青铜器的型制已成为一完整的系统，到了周代，酒器逐渐减少。春秋前后才出现少数新型制，逐渐发生激烈的变化。

青铜器中最尊贵的是鼎。下有三足、可以煮肉或盛肉食的鼎，在商代已经有多种不同的型式：有圆桶形圜底的鼎，有圆桶形腹下分当的鼎，有半球形扁足作凤形的鼎，还有长方形的四足鼎。这些鼎的型式的前三种，在新石器时代以及商代前期（郑州洛达庙期和二里冈上、下期）的陶器中都可以找到前身，加以比较就可以看出。商代后期的铜鼎变化虽多，而在各种器物比例中数量大大增加，在器型轮廓和各部分的比例方面已经确立了其基本造型，造型上也比较美，表现了较高的造型能力。其附属部分如耳，也因铸造技术比烧陶技术更便利而出现了。鼎耳除实用以外，并有重要的装饰作用。这一切在鼎和其他一些以陶器器型为前身的青铜器上是共同表现出来的，是技术上和造型能力上的进步现象。

青铜器中其他的三足（少数为四足）炊煮器，如甗和鬲，都比陶器中显著减少，是鼎代替了它们的地位。

盛食器中豆和簋是最基本的。簋尤其普遍，豆显著的减少。商代簋的型式也有很多种，最常见的是圆体、圈足的盆状，项下微向内收，口微张，有两个把手（称为耳）。其他也有无耳的，有大敞口的，有四耳的，有带圈足其下又有方台（方台称为"禁"）的。

酒器在商代很发达。在商代，酒在宗教生活中有非常重要的地位。各种祭祀仪式中，特别是为农业丰收而举行祭祖仪式时，要用大量的酒，酒以卣为单位来计算，每次用酒达数十卣、数百卣。商朝贵族又有嗜酒的风尚，酒器种类比较复杂，可以分为四种类型：

温酒的三足器：爵（角）、斝、盉（少数为四足）

饮酒的圈足器：觚、觯

盛酒的圈足敞口器：尊

盛酒的圈足大腹小口器：卣、罍、壶

盛酒的其他型式器：彝、觥、鸟兽形器

附：酌酒用的：勺

铜爵的型式是一大胆的创造。卵形的器上部向前后伸张，前部为流，后部是尾，上面有直立的双柱，旁有把手"鋬"，下面是尖刀形三棱的三足。陶爵在前代的陶器中也很常见，器体各部分没有明确的形式和明显的界限，三足不能像铜爵那样劲挺有力，爵腹没有明确完整的曲线，所以不能产生像铜爵那样给人一种矗立的印象。角的型式和爵相似，只是向前后伸出的都是尾，没有流和柱。斝的容积稍大，上部是圆形容器，没有流、尾，而有二柱直立在口沿上。爵和斝的三足往往不是同样长度，足末端也不是摆成正三角形的位置，而是后面一足稍长，距离稍远，使整个器身呈向前向上挺立的印象。盉的型式接近现在的茶壶，流在前，鋬在后，上有盖，下有三足，有时是中空款足或腹下分当。或根据古书，说盉是盛水和酒用的。

觚的型式和爵一样是一大胆的创造。腹部不大，其上有喇叭状的大敞口，下有较高的圈足。觚的喇叭口、器身和圈足的外轮廓大致连成一连续弧线，这样的型式大大夸张了它的容积和所占有的空间。觯的容积和觚相似，只是敞口较小，器腹微微向外膨胀，而稳定地放在圈足上。

尊的型式和觚同型，各部的外轮廓连接成弧线，但容积大，口部外撇程度小，不如觚那样夸张。卣、罍、壶也都容积较大。壶接近于尊，口壁直立，腹下部微微外凸，如一般圈足器。壶往往两侧有可以上下贯穿线索的"贯耳"，一般都有盖、有提梁。商代卣的型式基本上有两种：一种颈部稍长，器身平剖面为圆形；一种是颈部稍短，平剖面为椭圆形。卣的特殊用途是盛敬神用的"秬鬯"，一种经过香草泡制、由黑黍酿成的酒浆。罍是青铜器中容积最大的一种，宽肩大

腹，器身有较高的，有较矮的，商代罍有许多方形的。罍可以盛酒，也可以盛水。

作为饮酒不可缺少的用具之一是勺，供酌酒之用。其他还有一种附带的用具是一种方座，称为"禁"，置于卣之下，使其位置较高，如簋下之"禁"的作用一样，也有禁和卣合铸连在一起的。

食器中比较普遍的是鼎和簋。商代酒器中比较普遍的是爵、觚、尊、卣。鼎、簋、爵、觚、尊、卣，时常成组成套，其中爵和觚尤其常见是成对的。成套的青铜器有相同的铭文、相同的装饰，甚至共同的器型特点（如同是四足器或方器）。单独的青铜器个体固然是优美的艺术创造，而成组成套的青铜器列置于前，由于多样的型式和统一的装饰等，形成了对比与调和，更呈现一种特殊华丽而严肃的气象。

盛水器中较流行的则有盘，盘有较高的圈足。

商代青铜器的华丽而庄严的印象，造成的原因一部分是由于器型造型上的成功。商代铜器的造型，非常善于利用器型的体积感，器型轮廓线外凸部分富有弹性的单纯的弧线，如圆鼎、簋、斝、尊、卣、罍等，其体积感最强的部分往往居于显著的地位，而使其他各部分共同统一成为雄浑的整体。因而越是装饰花纹简单朴素的器物（例如一些素器只在口沿下有一两条弦纹），其浑然一体的厚重浑朴的特点越明显，也越容易表现出造型上的成功。此外，在装饰上也有其卓越的手法，是古代装饰艺术中的典范。

装饰能够与器型统一产生共同的效果，首先是因为善于选择装饰的部位，其次是善于在不同的装饰部位上进行不同的装饰。器体上划分出主要的装饰面及次要的装饰带。主要装饰面都是在器体外凸的腹部，如鼎、簋、罍、斝、觚、尊、卣等的腹部，在主要装饰面上，施加大面积的非常触目的装饰图案，或采取完全相反的手法，完全空白留出大片的光洁面。无论施加装饰与否，都是求得这一片面积的完整。施加装饰时，在三足器如鼎，则纵分为三个单位，以三足为准，作为对称轴线或分界线；在圈足而有两耳的簋，则以二耳为准，纵分为前后两个单位。以如此方式确定主要装饰面及其分界线，也是利用了铸造铜器时接范的技术便利，在一片陶范上有一完整的图案单位。所以从铸造技术上看，造型和装饰是同时加以考虑、同时产生的，这也是古代工艺美术中艺术处理与制作技术密切结合的一条通行法则。

出现在这样的主要装饰面上的商代最流行图案是兽面纹。兽面纹，自宋代以来称为"饕餮纹"，是宋代金石学家根据《吕氏春秋》和《左传》中的两段记载所拟定的名称——

　　周鼎著饕餮，有首无身，食人未咽，害及其身，以言报更也。（《吕氏春秋·先识览》）

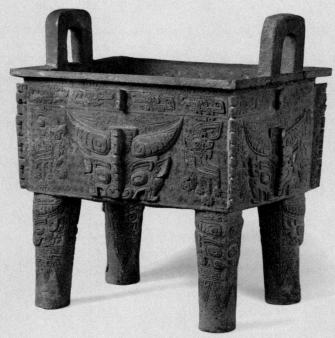

牛方鼎
商代晚期
河南安阳侯家庄出土

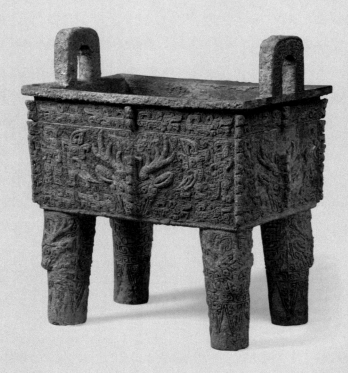

鹿方鼎
商代晚期
河南安阳侯家庄出土

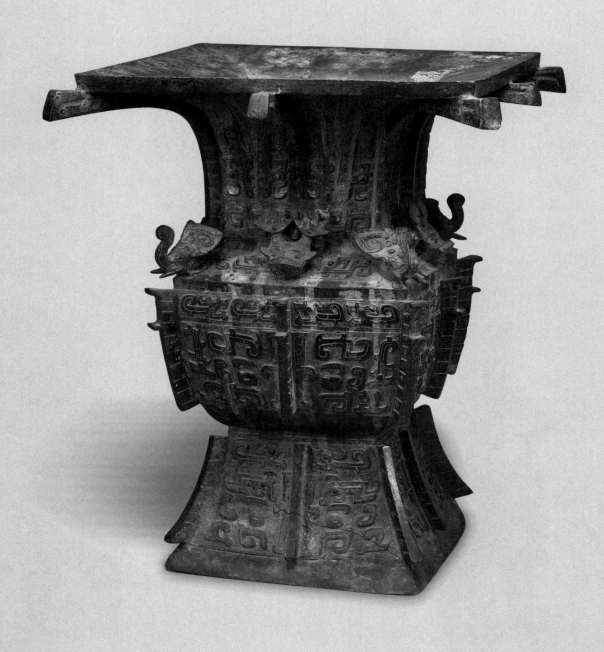

亚醜方尊
商代晚期
台北故宫博物院藏

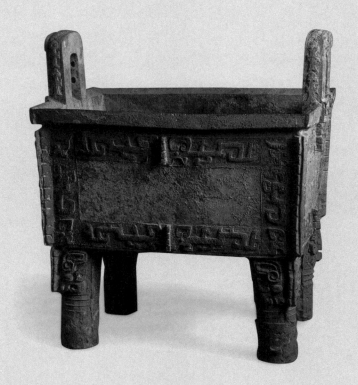

司母戊方鼎
商
中国国家博物馆藏

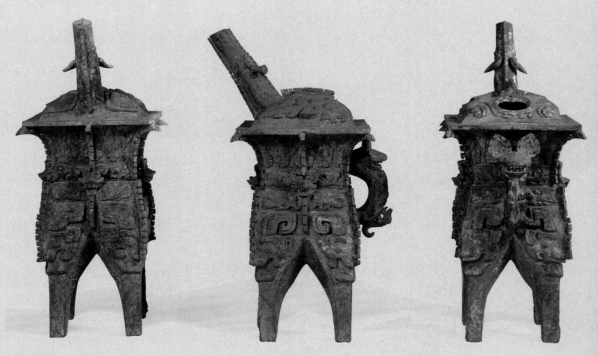

饕餮纹盉（3件）
商
日本根津美术馆藏

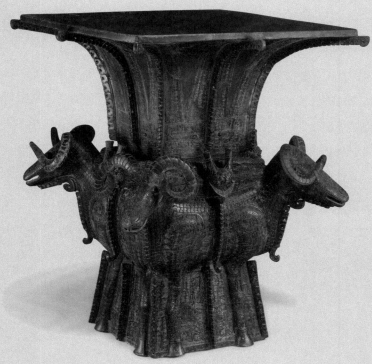

四羊方尊
商
中国国家博物馆藏

龙虎尊
商
中国国家博物馆藏

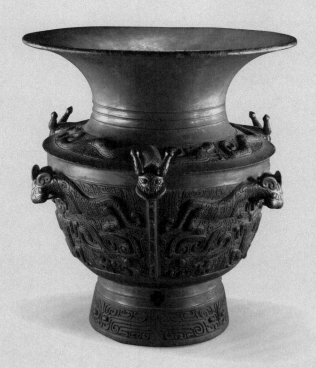

缙云氏有不才子，贪于饮食，冒于货贿，侵欲崇侈，不可盈厌，聚敛积实，不知纪
极，不分孤寡，不恤穷匮，天下之民，以比三凶，谓之饕餮。（《左传·文公十八年》）

兽面纹主要是由很宽的鼻子、两只凸出圆睁的眼睛和弯曲的双角所组成。兽面纹有很多变形，特
别是在组织上，有的比较紧凑，形成完整的兽面；但大多各部分离散，形成兽面的大致轮廓形
状。兽面纹施加在器腹上，就加强了器腹外凸的印象，尤其有一些兽面纹隆起如浮雕，或是在分
当鼎或甗、鬲的袋形足凸面上施加兽面纹，器型与装饰相结合，共同的外凸效果特别显著。兽面
纹圆睁的双目一般都高出器面，甚至镶嵌松绿石，尤为有神。

次要的装饰带在口沿项下，圈足器同时出现在圈足上，有盖的铜器更同时出现在盖沿上。装
饰带称之为次要，是由于它和主要装饰面起呼应陪衬作用。主要装饰面空白或作四方连续的几
何图案纹样时，口沿部的装饰带就是主要的了。在次要装饰带上最流行的图案是夔龙纹或简单龙
纹。"夔龙"也是宋代金石学家拟定的名称——

夔，神也，如龙，一足。（《说文解字·夂部》）
有兽状如牛，苍身而无角，一足，出入水则必风雨，其光如日月，其声如雷，其名
曰夔。黄帝得之，以其皮为鼓，橛以雷兽之骨，声闻五百里。（《山海经·大荒东经》）

青铜器上这种长身、张口、圆目、一足的动物的侧面形象是否为夔或龙，或其他名称都待研究。
现在所知宋代人称为"夔龙"的这种纹样，是和商代甲骨文中的"夔"字、"龙"字的造型不
同，而象、虎、鸟等青铜器花纹和甲骨文中的"象""虎""鸟"等在造型上是完全相同的。夔
龙组成的装饰带是左右对称、二方连续的结构，或两个夔龙相对，或后面又增加两个，也有少数
器物上做相背的，对称轴即兽面纹鼻梁的上下延长线。

在装饰带上的图案，另一较流行的纹样是短身、尖翅、有喙的鸟，头上有飘扬的冠。大型的
鸟也被用在主要装饰面上，或称为夔凤。装饰带上间或有蚕纹、象纹和蝉纹。

龙纹的两个相对称的单位头部有时很近，两个侧面就合并成一个兽面，而兽面纹和夔龙纹仍
互相融合。

兽面纹和夔龙纹的变形最丰富，一种极端的变形为"目雷纹"，夔龙的身躯形状已不可辨，
而成为单纯的几何纹样。目雷纹在眼睛的前后两部分是平衡或接近平衡的，眼睛成为中心。

兽面纹和夔龙纹，另一种最常见的变形是纳入一蕉叶状的三角形内，成为蕉叶兽面纹，或者
为两者相对称的竖立的夔龙。这种蕉叶形常装饰在器体凸面有较大的转折处，如鼎腹的下部向内

转折构成圜底的部分、瓿和尊的敞口向上向外转折处、爵的流和尾，蕉叶形状夸大了器型上的这种转折，也是造型和装饰相结合的手法的成功运用。蕉叶形中也常施加竖立的蚕纹。盛水的盘中央都是作水族动物，如水蛇，头部为正面的形象，在中心，身躯围绕成一圈，四周为鱼、蛙等，也有中央做一龟的。

青铜器装饰图案中，严格的几何纹样为云雷纹，用在装饰面上的是四方连续的构成，用在装饰带上的是二方连续的构成。云雷纹的名称也是宋人拟定的，其单位模样为 ⊙，像篆文中的雷字和云字。云雷纹的二方连续是首先以两个单位相背构成一个单位，成一个双联的单位，然后再横列或竖立横列，横列的顺序中，双联单位也交替转换着方向，使这一简单的纹样在构成上非常变化多端。

云雷纹的四方连续构成，是把双联的单位斜向组织起来，成为勾连雷纹，或波状雷纹。波状雷纹是云雷纹排列成波浪状，一行较粗而疏，一行较细而密，相隔排列而有变化。或组成雷乳纹，斜方格中为云雷纹，其中央有一乳状突起，突起程度有的很大，长达1至2厘米，甚至更长。

云雷纹斜向组织的四方连续构成，装饰在主要装饰面的凸面上有较大的适应性。为腹径大小所决定的腹面凸面的周围长度的变化，对于斜向的组织影响不明显，纵横的组织则容易产生上宽下狭或上狭下宽的变形。这种手法无疑是由长期的丰富经验中创造出来的。

云雷纹施用范围更广的一个方面是作为兽面纹、夔龙纹等纹样的底纹和饰纹。在兽面或夔龙的空白处，按照空白地位的大小施加云雷纹成为底纹。在组成兽形和夔龙形的粗线条阳线上，施加云雷纹的阴线，称为饰纹，从而使图案有三个层次：下层底纹的云雷纹、中层兽面或夔龙、上层的云雷纹。这样就增加了图案的层次，使构图丰富，并能前后呼应。这样组成的装饰图案中，粗线和细线、阴线和阳线的变化运用获得很大的成功。

商代青铜器装饰纹样中，另二种常见的几何纹样为四瓣花纹和圆涡纹。这两种几何纹样有时共同使用、更迭变化，组成装饰带，或单独使用在装饰带上。

兽面、夔龙等常见的商代青铜器装饰纹样，造型上一个共同特点是以圆角的长方形为基本形式，每一大小单位或局部或整体都形成▢的轮廓线，而整个图案组成时，成为圆角长方形大小相套，这样取得繁中有简、复杂而有明显规律的效果。

商代青铜器上有立体雕塑性的装饰，在器型的对称轴上、口沿下装饰带的正中，作牺首浮雕。更多的是器物的各种附属部分，如簋耳雕成动物形、卣的提梁两末端雕成兽头（牺首、羊首等）。

商代青铜器上另一有装饰作用的现象，是有一高出器壁表面的锯齿状觚棱。觚棱都位于铸造时泥范的合缝处，如兽面的鼻部、方器的转角处，是由泥范合缝处不能密合的技术上的缺

点，加以利用、变化，而成为有强烈效果的装饰。这也是造型和装饰结合制作技术这一法则的巧妙运用。

商代青铜器中涌现出无数优美的成功作品，已知现存的商代青铜器已有千件以上。其中有一部分形制奇伟的大型器，造型及风格各异，是商代青铜工艺中的代表作。

安阳西北岗一带大墓出土的铜容器中，有型制特别巨大、雄伟壮丽的牛方鼎、鹿方鼎和司母戊方鼎。牛方鼎和鹿方鼎都发现于M1004大墓，是迁殷以后前半时期的，鼎内部有一字铭文，铭文和鼎正面的主要装饰花纹相呼应，鹿方鼎铭文为"鹿"，正面中央和四足外侧皆饰以鹿头装饰；牛方鼎铭文为"牛"，鼎正面中央和四足外侧皆饰以牛头装饰，其装饰和兽面纹相似，而角如真牛角。这两件方鼎前后及侧面周缘都施以夔龙组成的装饰带，整个器型下半微向内收，增加了整器的稳定感。

司母戊方鼎型制尤为高大，鼎高133厘米，重800余公斤，是现在所知最大的青铜器。鼎四足，外侧为兽面纹，鼎前后及侧面周以夔龙装饰带，左右夔龙相对，共同构成一兽面，如一面而有两身。鼎耳上也有竖立的两条夔龙（或虎），耳中部两夔口相向的空隙，装饰一人面形象。人面形象在商代其他铜器上也出现过，如铜鼓及人面盉，造型都很相似：双目狭长，上额短促，圆鼻，阔口，眼、鼻、口的塑造都是在四周陷下，而突出其形状，所以脸部肌肉的表现运用了特殊的手法，特别是使鼻子不致高出表面。司母戊方鼎正面中央，没有牛方鼎、鹿方鼎正面中央的兽面，为大片的素面，产生雄伟整洁的印象。铸造这样巨大的方鼎，必是发挥了当时铸铜工艺的最高技术。司母戊方鼎为祭器，所祭的司母戊，可能为武乙之配、文丁之母，如此则此鼎及武官屯大墓的年代都是在安阳中期。在此附带述及武官屯大墓的其他重要出土物——

武官屯大墓的殉葬人也有成组的铜器。西侧的主要殉葬人有一分当鼎、二爵、二瓹，分当鼎项下为夔龙装饰带，其对称轴在两足之间，和一般分当鼎不同。东侧殉葬人E14的一件铜器鼎，项下夔龙装饰带，花纹粗放有力，有特殊的风格。东侧主要殉葬人E9有四件铜器：簋、爵、瓹、卣，有相同的铭文，是商代有代表性的作品。[23]这些殉葬人有陪葬铜器，和安阳一般中型墓相似。

武官屯大墓出土一件大石磬，可以和大鼎媲美，为现存最古最大的一件乐器。虎纹石磬84厘米上饰双钩起线的虎形，和大鼎耳部的饰纹相同，只是耳略小。这个虎形若作为绘画形象，也是最古最大的一个构图。[24]

安阳西北岗据说还出土三件方体大盉，分别铸有铭文"左军""中军""右军"，可能是王室军队中的用器。结合器型，在不同部分上变化出各种立体的动物形象和装饰，这三件盉运用商代铜器上这一造型手法达到极端程度，正说明这三件铜器之竭力追求如此繁缛灿烂的效果，是由

于当时极为尊贵。

和三盉有类似之处的其他豪华雄伟的大器，还有四羊尊（藏历史博物馆）、三羊尊（藏故宫博物院）和安徽阜南出土的龙虎尊（藏历史博物馆），这些尊上都非常夸张而真实地装饰了立体的动物形象。

故宫亚醜方尊、方罍也是形制瑰丽的方器，其重要还在于是成组同铭、同型、同饰的器物。除了故宫所藏一罍一尊以外，还有一爵一觥，铭文都是"亚醜者垢以大子尊彝"，为祭诸先王及太子的祭器。亚醜为族名，此族有资格祭先王及太子，在商代是一重要的宗族。亚醜族尚有不属于这一组祭器的其他铜器。

商代青铜器上的铭文，可以帮助我们对于青铜器许多作品获得较多的历史知识。只有一二字族徽的，我们可以知道器主人的族别。族徽之下，缀以先祖父母名字的，我们可以知道作品的思想背景。商末青铜器上开始有较长的铭文，我们可以较具体地了解到制作的历史背景，有可能进一步确定其制作的时期。

商末铭文较长、有图像可见的铜器，例如戍嗣子鼎（藏科学院考古所）、父己簋（藏故宫）、耶簋（藏故宫）、小臣邑斝[25]（藏美国）、宰桄角[26]（藏日本），都是因受到商王赏赐贝币而作器。一个名"郊其"的重要高级贵族，因先后参加了商王举行的祭典，甚至代王行祭典，在某王的二年、四年、六年分别作了三个卣（藏故宫）。一个名叫"𬨎"的贵族作了祭毓祖丁的卣（毓祖丁卣藏故宫，毓祖丁不一定是廪辛、康丁时期卜辞中之毓祖丁）。小臣缶因王赏赐他以其地的农业收成五年，作了方鼎（小臣缶方鼎，藏故宫）。又有在铭文中记录军事征伐的铜器，如前述之小臣俞犀尊之记征伐人方，征伐人方捕获了其酋长，商王杀之祭祖。安阳曾发现一片人头骨残片，即被杀之酋长。作册簋（西周早期，藏历史博物馆）的铭文中也记载了杀人方酋长以祭祖的事。征人方为商王帝乙、帝辛时期的大事，参加战争的一个女帅，名"子"，她作了子卣（藏故宫）。她的部属所作的铜器也有多件，如省卣（藏上海博物馆）、作母辛卣[27]（藏日本）、启尊[28]、郊簋[29]，都是因受到子的赏赐而作器。

铭文为族徽的铜器，以"亚醜""天鼋""非孟"等为最常见。"亚醜"族的方器前已介绍。此外"田告"族的铜器也是为研究者注意的商末族徽器之一。"田告"有五器型铭可考：田告方鼎[30]（藏故宫）、田告父丁卣（藏故宫）、田告父丁方鼎（藏上海博物馆）、田告父乙卣[31]、田告觥[32]，其他尚有七器，图像待查。

以上这一部分青铜器，在艺术上一般代表了商末的风格，由于铭文提供了制作背景，更有助于我们了解商末的青铜器艺术。

商代青铜器的乐器中也有一些装饰豪华的。

镶嵌绿松石人形纹弓形器（抚）　商代晚期　河南安阳殷墟小屯20号车马坑出土

商代的鼓，一般为木腔，两端蒙皮。安阳西北岗1217大墓曾发现蟒皮鼓的残迹，鼓有一具，全鼓为铜制，鼓面模仿蟒纹，鼓腔侧面是一人两手分张上举，两足分张蹲坐，头上似带了鸟尾状的巨大饰物，形象非常诡异。鼓腔上面正中是一对相背的小鸟。[33]

铙和钲，在商代青铜乐器中是常见的，都是柄向下、口向上，加以鼓击发声。柄或执在手中，或树立在座上，特大的铙一定是树立在座上。历史博物馆的象纹大铙是罕见的大铙。[34]钲，三个一组，大小相次，发声高低不同，可以奏出旋律。安阳大司空村51号墓发现一组，上面花纹比较简单。

乐器中又有铃，大者为马铃，小者为犬铃，在安阳大司空村曾和马骨架、犬骨架一同发现。

商代青铜器中兵器也非常丰富，装饰比较华丽的可能为仪仗或舞蹈的道具。实用的兵器，前端为锋刃，后端也有装饰。从形制和使用上，兵器可以区别为：

钺——长方形薄刃，砍斫之用。由甲骨文及金文的图画字中可见，斫头用钺，西北岗殉葬坑车兵都有。钺也是主帅所执，如武王伐纣时，古籍记载他立于车上，杖黄钺，并亲以黄钺斩帝辛。钺的形制也较大。

斤——长条形斫刀，刀背部分上有装饰。甲骨文中见杀猪用之。

戈——发现数量最大，是古代最普通的兵器，其发展时间也最久，至战国时还存在。戈的后半部称为"内"，商代的戈发展到安阳后期，内由直变为曲形，装饰也发达。花纹中有镶嵌珍贵的松绿石的，最华丽的是一附柄（称为"秘"）全部镶嵌松绿石及玉的戈，已无实际意义。[35]铜戈有以玉为"援"，应当都是仪仗用。

矛——用以直刺，也是常用的兵器，安阳曾成捆的发现。矛的锋刃形状很有变化。矛在西南部族中后来得到发展。

削——是一种弯背的小刀。古籍上称有六个削的弯背合成一团的。削不是战斗用的大型兵器，是切割时所用，其装饰主要是在柄头，柄末端常作雕成的兽头，削的形式和柄端兽头一般都很优美。这种小刀流行在北方，在边地部族中流行时期较长，最晚到汉代，曾被认为是北方游牧部族青铜艺术的典型作品。

锛——发现数量较少。后部有简单的装饰（武官屯大墓椁室）。[36]

镞——在郑州已大量发现，是由骨镞发展而来，可能是最早发展起来的青铜器品种，早于一般容器及其他兵器。

抚——是弓的附属部分，安装在弓背中央部分，其凸起部分有装饰，两端如铃。[37]

胄——头盔。

车和马也都有青铜装饰品：车上的軎或軎上的辖（车轮轴两端为軎，軎上有洞，插入辖以固定之。抽出了辖，軎可以卸下，车轮也可以退出车轴）、驾车的轭，马头正面有马面，马络头及衔也多有铜饰。这些小件铜器上也都有花纹装饰。车坑在安阳大司空村[38]、马坑在武官屯[39]都完整地被发现。这些车马具和其他一些小饰件的位置、用途，以至古代车马制度，能够因此明了。车马具在青铜工艺中不是主要的，车坑所揭示的商代车，还可以从中了解到当时的木工艺，木材虽已朽毁，但留下了清楚的痕迹，并有大片呈方形的红漆

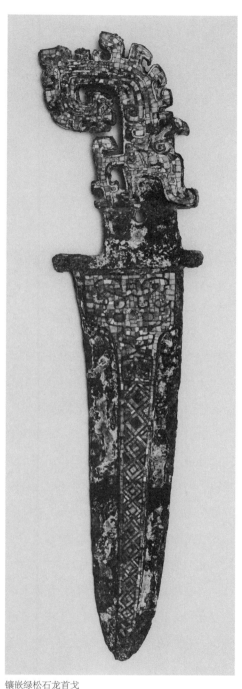

镶嵌绿松石龙首戈
商代晚期
美国佛利尔美术馆藏

痕迹（或许是车盖部位残留），是商代漆工艺的遗迹。

四、玉石、丝织、陶器等

玉石工艺在商代也很发达。安阳曾发现大批玉石制器，其中一部分可以代表雕塑艺术的成就，已如前述。大部分装饰用玉，在商代仍有特殊重要的意义，玉和青铜器一样，都在商代贵族生活中居最贵重的地位。武王灭商以后祭庙，是同时献祭所俘获的铜器和玉器的，所俘"旧宝玉万四千，佩玉亿有八万。"[40]

商玉的来源主要有二：新疆和阗及东北。玉在新石器时代文化遗址——甘肃半山仰韶文化遗址、山东两城镇龙山文化遗址、南京北阴阳营青莲岗文化遗址，都有所发现，商代的玉石工艺是有悠久的历史渊源的。

安阳发现的商代玉器中有玉戈、玉刀、玉钺，都有石器为其前身，但这时已完全是一种豪华的装饰品。

玉器特有的形制：璧、琮、璜，在安阳大司空村都有发现。[41]安阳出土的玉璧，有两侧作锯齿状的大孔璧，其形式介于圆璧和新石器时代（北阴阳营）的大孔长形石斧之间。

这些玉器都朴素无饰，充分显示出玉的色泽和质地之美，继承了旧石器和新石器时代以来长时期使用及制作石器而自然形成的审美爱好。古代玉器的高尚意境是劳动的结晶。

中国传统工艺之一的丝织，在商代也已相当发展。残存实物很少，在青铜器上附着的残片，经过分析，可知是有进步的斜纹织法，织出暗花。织品和染色的种类名目，在甲骨文中有丰富的材料，尚有待整理。麻织品是当时比较普通的纺织物，粗麻布的印痕在陶器底上可以见到。植物纤维的编织物种类，从陶器印纹上可知是很丰富的。

安阳商代后期遗址中，也有丰富的陶器，有少量的釉陶、大量的灰陶和一部分白陶。泥制灰陶工艺，轮制技术比较普遍，圈足器比较发达，在技术上更为进步。模制的三足器显著地减少了，三足器只有陶鬲还继续使用，但装饰和型制与二里冈相比退回到以前的阶段，款足矮短，尖锥足和口沿装饰消失，陶爵和陶斝成对的出现，都是模仿铜器的型制，不是二里冈三足器的直接发展。轮制的器皿：簋、豆、尊、壶，在二里冈商代陶器上有进一步的发展。大腹器的下半部，虽有细绳纹，但大多表面光洁，并常利用轮制技术的方便，做出平行的弦纹、棱线，或在弦纹之间施加三角形波状纹，位置适当，很有艺术意匠。安阳的灰陶器和二里冈陶器在制作和造型上显然属于不同的阶段，安阳的陶器在艺术上更进一步地成熟起来，而且器型和平行弦纹及棱线的位置、相距的比例，都可以看出和青铜器很类似。这说明华贵的青铜工艺是有陶器工艺的发展作为基础，并成为相辅的发展。[42]

安阳陶器中最著名的是白陶，器型有盘、簋、罐等，和青铜器的一部分相似，不是青铜器中流行的样式。装饰花纹有兽面纹、目雷纹、夔龙、蝉纹、云雷纹等，但最流行的是波状雷纹、勾连雷纹和一种怪异的人形云雷纹（以兽面为头部，身躯的正面形象由云雷纹组成）。这些纹样的流行是白陶的特点，在部位的选择和上中下三层次的装饰手法上，则和青铜器相同。白陶在当时是比青铜器更为豪华的工艺，集中于西北岗大墓。早期大墓所出，如M1001有圈足大口尊（安阳早期承继二里冈的型式）和鼓腹的鼎，而陶壁较厚；晚期大墓，如M1567出土打磨光润、薄如蛋壳的白陶。此墓所出占安阳白陶片总量的半数以上（M1567是一未完成的墓）。白陶前后经历时间很长（自初迁殷至商亡国），数量少，而且集中于大墓，可见是特殊尊贵的祭器，而非日用器。古书上说："殷人尚白"[43]，似可以和白陶相印证。[44]

五、甲骨金文中表现的绘画和书法艺术

在安阳作为文化遗物有极重要历史价值的是甲骨文，甲骨文也有其重要的美术价值。

商代政治制度中有占卜制度。占卜的方法是用龟的腹甲和背甲（很多特大的龟甲都是南方来的）、牛的肩胛骨和肋骨，在其背面凿孔、钻孔，灼之以火，则加工面出现细小的纵横裂痕，称为"兆"。专司占卜的人就根据兆纹的形式，预测未来的吉凶。用兽骨占卜的习惯，在龙山文化中已经出现，安阳以外其他商代文化遗址也都发现过。商代每次占卜之后，都把占卜疑问的事和占卜的结果，用当时文字刻在兆纹旁边，甚至把事后应验与否也刻在上面。这些刻在兆纹旁边的卜辞就是甲骨文。占卜的内容可知是关于祭祖和祭神鬼，预卜天时、风雨、晴、雪、年成、狩猎、征伐战争、疾病等。称为"甲骨文"的另外也有一些与占卜无关的刻辞，例如历史博物馆藏"宰丰刻骨"，就是记述商王先祭祀了武丁，狩猎获兕，宰丰得到王的赏赐，刻骨记之。"宰丰刻骨"背面雕花纹，文字中并镶嵌细小的松绿石。[45]此外还有记载商王战功的题铭，如著名的"小臣墙牛骨刻辞"[46]（藏历史博物馆）；为检六十甲子而用的"甲子表"（"小臣墙牛骨刻辞"背面为"甲子表"）；以学习为目的的习刻文字等。

甲骨文都发现于安阳。郑州发现的卜骨只有一片带字。西安张家坡发现一片有字，被认为是甲骨文以外另一系统的古代文字。[47]

甲骨文的美术价值在于它是书法艺术最早的代表者，甲骨文字中有很多绘画形象，甲骨文的雕刻和当时的骨器工艺有共同的技术。

现存最古的甲骨文是武丁时期的。武丁以前、商迁殷初期的盘庚、小辛、小乙三世的甲骨文，现在尚不能确定。根据学者的分析，甲骨文从内容、文法、书体等方面分为以下五个时期：

白陶罍
商
美国佛利尔美术馆藏

虹刻辞牛骨
商
中国国家博物馆藏

早期	一期	武丁	约前1230—前1180	约59年
	二期	祖庚	约前1179—前1173	约33年
		祖甲	约前1172—前1140	
中期	三期	廪辛	约前1139—1130	约10年
		康丁		
	四期	武乙	约前1129—1095	超过35年
		文丁	约前1094—1054	超过11年
晚期	五期	帝乙	约前1054—1027	超过20年
		帝辛		超过20年

　　铜器上也有铭文，但数量不多，并且很多铜器具体时代尚难确定。陶器上刻画记号在两城镇龙山文化和郑州商代文化中已出现，这种记号有部分的文字作用，现在也还不能确定就是最早的文字。所以甲骨文不仅内容丰富，而且像后世的各种书体一样，在用笔及结构上有自己的特点，具有一定的艺术风格。

　　甲骨文，有朱书而未刻的，有未刻完的，可知是毛笔写后再刻。刻时，先刻所有竖划右边一刀，再倒转甲骨方向，刻所有竖划左边一刀。然后横置，用同样顺序刻所有横划左右两刀。字画横直都很准确，也可以想见其刀具是很锋利的。因为笔画是左右两刀都向内斜下，只在末端两刀相交处露锋芒，所以笔画深合后世书法艺术中所说的中锋之法。

　　由于笔画露锋的迟速、结体行次之疏密有别，甲骨文的书风在各个时期不同。

　　第一期武丁时期，书风雄伟。武丁时代字体较大，结体方整而疏朗。历史博物馆陈列"大骨三版"[48]都是武丁时期的（其内容记山西中部的土方、邛方两族侵入商王朝疆域，边地告警及前往讨伐之事，战争前后延续半年之久），司占卜的人名"壳"及"争"，也就是书者的名字。武丁时期也有作秀丽的小字的，武丁时期甲骨文有字体非常严谨方整的，司占卜者名"宾"。安阳发掘的有名的未经翻扰的127坑中大批龟甲，其中完整者有三百余版，破碎而可以缀合的有一百余版，其中十分之九都是"宾"的手迹。[49]

　　第二期祖庚、祖甲时期，书风谨饬。字小而方整，承继了武丁时期"宾"的一体。

　　第三期廪辛、康丁时期，书风颓靡。此时间较短，特色不显著。但有一部分刻辞书法比较草率，如左右不对称、笔画不直、不到头，交插的两笔后刻一笔走形等等。

　　第四期武乙、文丁时期，书风劲峭。字体稍大而瘦，笔画较长，竖划上下两端尤其细而尖，笔锋显著。

　　第五期帝乙、帝辛时期，书风严整。这一时期行次较疏，字间距离稍大而行次整齐。字体小是因为文字经过长时期发展，笔画趋繁，所以特别紧凑。笔画匀称，只在最末端才露锋有尖（小臣墙牛骨刻辞为第五期）。字体趋繁可以见于下例：

	一、武丁	四、文丁	五、帝乙、帝辛
"庚"字			
"子"字			
"戌"字			

商代甲骨文书法艺术比较重要的是武丁、武乙文丁、帝乙帝辛三个时期，而帝乙帝辛时期达到其高峰。

青铜器的铭文也是商代书法艺术的重要作品，笔画粗细均匀，转折成方角。青铜铭文是铸成的阴文，在范上是陶泥堆起的阳文，更接近直接用毛笔书写的字体。青铜铭文可见用笔的轻重提捺、转折圆转，父丁卣[50]表现这一特点明显。其笔画也可以看出和陶器刻画记号相似[51]，线纹软而从容，脉络连结不断，不似甲骨文的劲挺。但甲骨文多是出自修养有素的专门从事占卜及刻辞的人之手，风格比较一贯，结体方式比较固定，行次也比较整齐。铜器的书家则不一定，所以铜器铭文保留下来数量虽少，但变化极大，如郊其三卣：六年郊其卣的铭文书法最为精美，二年郊其卣结体松散，而四年郊其卣笔画粗陋，甚至被疑为伪刻（也可能是锈蚀的结果）。青铜铭文中最为方整有力的，可以乃孙作且己鼎[52]为例，也有比较纤美秀整的，如尹光鼎[53]。司母戊方鼎的铭文虽只三个字，而非常雄壮豪放。宰椃角、父已簋等器铭文字结体饱满，小臣邑斝字体不够方整，但这些铭文的体势宛转，笔画都是完全藏锋而遒劲有力，这是青铜铭文书法的正宗，商代铭文多如此，西周主要也是发展了这一书体，称为"玉箸篆"。因为商代青铜器断代尚待研究，所以还不能分析其分期演变。

古代书法艺术的评论家曾区别古代书法有悬针、垂露二体。由商代书法艺术可以看出，甲骨文全是悬针之法，金文主要的是垂露之法。

甲骨文和金文中还保存了很多图画字，但这时的文字已远不是原始的文字。由丰富的甲骨文可以看出，这时的文字运用形声（如"河"从"可"之声）、假借（"女"字借，为同音的"汝""凤"借为同音的"风"。人从山上走下来的"降"，因义近借为降雨之"降"）已很普遍，而且有很多字表示抽象的含义，是一种相当进步、能适合当时已经发展的社会需要的文字。但甲骨文在字形上还有很多是图画形象，只是甲骨文的字形很多已经过适当的简化，并且许多形象是用单线表示，如丁只作□；人的足不作凵而作凵。在金文中保存较原始的图画更明显，特别是一些族徽，铜器铭文中作为族徽的一些动物形象就比甲骨文更真实，如豕、虎、鸟等字。但甲骨文字数多，包括了更丰富的图画字的材料，通过这些材料再结合其他材料，可以帮助我们了解到商代绘画艺术的某些方面。

　　这些图画字从表面的题材范围方面看，是包括了人们生活的各个方面，如：人 ∮、奴隶 ∮；人们的农业劳动及工具；狩猎的活动；战斗的动作和行为；武器、动物、建筑、地形、天象、树木植物、用具，等等。简单的是表现一件器物、一个个体，复杂的则表现个体之间的关系（人与人的关系，人与动物之间的关系）及活动。但究竟因为是文字符号，有时不表现为完整的图画，而只表现其一部分，如 ∮ 为"步"，∮ 为"陟"，上山；∮ 为"降"，下山；∮ 为"涉"，过水。有时则表现得完整，如 ∮ 为"乡"，招待；∮ 为"斗"，斗争。

　　这些图画字的表现方法，主要特点是能抓住事物对象的主要特征，而加以有力地夸张与突出。对人及动物的形象，大多是表现其侧面。表现人的正面的只有"大"，表现动物正面的只有"牛""羊"。很多人物活动和动物形象，都易于辨认。这些图画字的概括能力很强，而且这些图画字作为绘画，在造型上都经过适当的加工，有装饰风，而且若与铜器、玉饰及其他装饰艺术图案相比较，虽然可比较的只是少数的文字，却可以看出在形象上及处理形象的方法上是相同的。

　　商代的绘画艺术作品，严格地说没有保留下来。但有一定的绘画艺术意义的作品，就值得特别予以注意。例如武官屯大墓中发现的大石磬，上面是一个线雕的虎，这个虎的形象和甲骨文及金文中虎的形象、铜器及玉饰中虎的形象，基本上是一致的：巨大的头部、给人威猛印象的眼和大口、健壮的腿、有力的身躯弧线和拖在身后的富有弹性的虎尾。虎形整个轮廓线的完整性、构成虎形各部位的线纹，都运用了部分的直线，身上有装饰纹样，使得整个形象的线纹分布疏朗而均匀，不留过多的大空白。如果和大理石立雕相比较，在手法上的相同尤为显著。这表现商代图画字、装饰纹样和立体雕塑等各种艺术的共同手法和风格特点。在其他器物，如旌旗、盾牌上的有绘画意义的装饰，可以想见也是如此。商代绘画艺术的风貌，也可以从中得到部分的了解。图画字更是表现商代艺术家绘画才能的重要方面：观察的范围、观察的敏锐、创造形象的概括能力并赋予感情、造型美的探求等，这些都是在后来长时期的历史过程中得到了发展，而有先后承继关系的。

　　在历史中记载中，商朝初年著名的宰相伊尹，曾画了几种不同品德的君王形象以劝诫成汤。[54] 商朝中兴之主武丁，曾画了梦中所见贤者的像，在版筑的奴隶中发现了傅说，傅说后来成为著名的贤相。[55]这些记载都有后世加工的痕迹，有待综合多方面的材料加以分析。

第四节　西周及春秋时期的美术

　　西周二百四十年和春秋三百年间，是中国古代社会获得重大进步的时期。美术各部门，从西周初所继承的商代传统为起点，创造出西周美术和春秋美术，并且获得蓬勃发展。建筑艺术方面

兴建了大量城邑和政治性建筑物，在文献上留下的记载中和考古发掘的遗址间仍可见到古代人民强大的创造力。绘画和雕塑，虽只有零星的片段材料，也透露出当时创作规模的巨大和服务政治的公开目的。西周及春秋时期的艺术，在生产技术不断进步、社会经济不断发展的条件下，以装饰美术最为活跃，其中青铜器和玉器不断创新，成为世界美术史上最有特色的创造，是周代美术的光辉代表。目前发现的青铜器资料最丰富，青铜器的编年系列是西周和春秋时期政治历史和社会发展的有力说明和辉煌的纪念物，这一时期的青铜器不仅有艺术价值，而且有重要的文献和历史价值。

一、建筑、绘画及章服

西周建国之前，建筑比较简陋。古公亶父经营城邑，是周族进入文明社会的标志。《诗经·大雅·文王之什·绵》对此曾作为光荣的功勋加以颂扬，其中述及原来是居住在窑洞和窨穴，古公亶父迁到岐山之下，召司空和司徒建立城邑宫室。建筑时用绳引直，以版筑土墙，高墙百堵同时动工，劳动中不断地击鼓以为督促和鼓舞。王城外层有高耸着的"皋门"，内层有严整的"应门"，并建立了"社"（祭祀作为主宰整个国家农业基础和命运的土地之神）。诗中透露出当时营建的一部分过程和一部分建筑物在周人感情上留下的深刻印象。

周后来迁丰，再迁镐。灭殷以后以镐为都城，称为"宗周"。丰、镐两地都有大规模的营建。

周文王在丰除了宫室宗庙以外还有灵台。《诗经·文王之什·灵台》曾加以称颂。灵台是一个有高台的建筑物，其附近有灵囿，灵囿中有鹿和其他禽兽；有灵沼，灵沼中有水禽及其他水族动物；并且有辟雍，辟雍是在水中央的建筑物，四周有水环绕如璧，又称为"大池"。《诗经》又盛赞辟雍的音乐。灵台辟雍当是和宫室宗庙同样重要的一个大型园囿，从周代一直到春秋战国以至汉魏时期都是一个有名的宴游之地。西周时期，周天子在此举行饗宴和射礼，此地也作为学宫，为贵族子弟进行礼乐等教育。

武王经营宗周，也建有辟雍。丰、镐相去约25里，周先王及文王的宗庙仍在丰，镐地修建了宫室。成王时周公讨平武庚以后，把殷人后裔迁到洛阳，在洛阳修建了和镐京有同样重要地位的城邑，称为"成周"，其附近并有王城。成周有宗庙，也有宫室，洛阳成为周朝初年控制东部的一个重要的政治和军事中心。成周及王城的城址，已经考古调查探明，其间遗存有堆积甚厚的瓦砾，是当年大型宫室宗庙的残迹。关于宗周及成周都邑的布局，其中主要建筑物的规模及形象，现在还了解得很不具体，只能根据文献材料进行大致的说明。

《考工记》一书记述古代都邑和宫室的平面布局，是作为政治制度的一部分而加以记述的，肯定了起支配作用的建筑思想是：都邑和宫室建筑规模反映古代社会的政治要求。

《考工记》称国王的都邑：方形，有中轴线，每面三门。主要的干道，南北三条，东西三条。每条干道分为三股，一股上行，一股下行，中间一股不许平常人通行，每股道可容三辆车并行。宫室在城中央，前面为朝觐会见之用。交易买卖的市在宫室之北。宫室左侧为宗庙，右侧为社稷。最高统治者所在的都邑就是如此一个十分整齐、体现了主要统治机能体系的城市。

《考工记》中也记述了明堂宗庙的布局，所记宗庙的平面布局大体可以得到其他文献材料的印证和补充。宗庙前面有数道门，有可以进行祭祀活动的庭院，主要建筑物是多开间的，等等。这一些特点也都是中国历代大型建筑物共同具有的，可以证明中国建筑布局的传统形式在西周时期已经巩固下来。

《考工记》所记述的理想的王城和宫室制度给后代以长远的影响。自汉唐到元明清历代统治者都有意识地按照这一理想布局进行营建。

建筑物的立体形象、成组建筑物形象上的联系，现在都不了解，但知周代已经用瓦。

《诗经·小雅·斯干》是周宣王时一首祝贺皇宫落成的颂歌。诗中记叙了营建宫室的动机、规模，描述了宫室的坚固：

似续妣祖，	承继先祖，
筑室百堵，	筑起方圆百丈的宫室，
西南其户，	开着四通八达的门户，
爰居爰处，	在这里安排起居，
爰笑爰语。	处处笑语喧腾。

约之阁阁，	捆板声阁阁地响，
椓之橐橐，	筑土声橐橐不断，
风雨攸除，	风雨不透，
鸟鼠攸去，	鼠雀遁形，
君子攸芋。	为君子筑起坚固的皇宫。

还用弓矢的笔直、雉鸟的飞举等，形容了建筑物的宏伟与壮丽：

如跂斯翼，	殿堂迎面耸起，
如矢斯棘，	笔直得像离弦的箭，

如鸟斯革，	雕梁画栋伸张着，
如翚斯飞。	像雉鸟正待展翼高飞。
君子攸跻。	君子从容地登上堂来。

殖殖其庭，	平正的庭院，
有觉其楹。	高大的楹柱。
哙哙其正，	正屋里宽敞豁亮，
哕哕其冥，	深宫大院里也一片光明，
君子攸宁。	君子在寝宫里过得好安宁。

这些诗句充分表现了这一建筑物造型给人的形象感受：庭阶的平正、柱楹的高耸、屋顶如鸟翼一样伸张等，也指出了一般中国传统建筑的特点——有庭阶、有廊柱、有屋顶。

当时一些平民的居室还是十分简陋的。西安附近发现西周的浅窟式居住遗址，为长形或圆形，室内有灶坑。

西周初分封诸侯到各地，是军事殖民的性质，在各地营建城邑、社稷、宗庙和宫室，筑城也是以防御为目的。春秋时期地方经济发展，各国逐渐形成一些城市国家，其中发展较快、条件较好的诸侯国，成为比周天子所在的成周更有力量的政治和经济中心。各地都进行了城邑营建，同时，由于兼并战争的激烈，作为军事工程的筑城也很频繁。各国的宫室营建也很活跃，诸侯们多修建供自己居处宴乐的建筑，其中以"台"最引起注意。楚灵王的章华台最有名，据记载台高十丈，基广十五丈，旁有大湖。吴王夫差的姑苏台，在《述异记》中曾加以极其夸张的描写。这些台都是下有高台、上有建筑物的处所。河北邯郸尚有战国时期赵国的台，易县有燕国的高大的台的遗址，[56]都是成组排列，奢华程度似比春秋时期构筑单独的台更发展了一步。台在后世建筑传统中成为一独特的类型。

西周和春秋的贵族重视陵墓建筑。河南浚县发现的西周初大型墓和殷代仍相似。辉县琉璃阁、安徽寿县蔡侯墓、河南陕县虢国太子墓（皆春秋中、末期）没有墓道，而椁室大为扩大，殉葬物都有一定的位置，似乎已开始模仿生人居住室。

重要政治性和纪念性的建筑可能有壁画。如传说孔子曾参观周的明堂，见到墙壁间画了"尧舜之容，桀纣之象（像）"，各有善恶之状，以垂兴废之戒。用绘画形式表现了好的帝王和坏的帝王，从对比中产生教育的效果。孔子曾因此慨叹："此周之所以盛也。"孔子又见到墙壁间画了周公抱了成王朝会诸侯的图画，甚至见到壁画中周公背后的屏风上画了斧形的装饰。这是记述

重大历史事迹的绘画。周代一些宫室（如路寝，帝王听政的地方）外面门上画了虎的形象，以明勇敢于守。这些记载虽很简略，提供的当时绘画艺术的面貌还很不具体，但确实透露了当时绘画艺术的历史题材、社会内容及其重要的社会教育作用的功能。

周代许多器物上也都描绘有各种图像代表贵族的身份，称为"章服"。如各种典礼用的旗帜上，按照使用者身份画着日、月、蛟、龙、熊、虎、鸟隼、龟、蛇等；盾牌上画龙；天子和贵族举行射礼时所用的"侯"（射靶）上画云气，或画虎、豹、鹿、豕、熊等动物；车盖、弓囊、箭囊上也有彩画；覆盖酒器的幂布上也有绘饰。古人初次会见时执羔、雁为礼，覆羔、雁的布上也绘着云气。据汉代人的理解，云气是周代最常用的一种装饰，《周礼》中凡是提到"绘"，都是绘云气。席子的边缘，包以绢帛的"纯"也绘以云气。天子的礼服上面则有"九章"，为九种纹样的装饰，画在上衣上的五种纹样：龙、山、华虫、火、宗彝；绣在下裳上的四种纹样：藻、粉米、黼、黻。或者说用"十二章"，则除上述九章外，还有日、月、星三种。这些记述很多是后人的追记，不免有附会和理想化的成分，而且也不具体，但已启示了重要的一点，即当时的艺术是服从宗法等级制的政治要求，并尽可能地完成其社会职能。

从这些片段的记述中也可以看出当时的实用艺术（建筑和工艺美术）很发达。古代工匠发挥了他们的智慧和创造力，除了青铜工艺等在后面还要详细介绍，其他工艺品也已达到相当进步的水平。

西周和春秋时期的漆工艺，在陕县上村岭虢国墓中曾发现四件镶有蚌泡的漆豆和四件漆盘。另有一件标本发现于洛阳中州路的春秋初期墓葬中，是一种竹编的器盖，中央圆形的部分，有红、黑两种彩绘的几何图案。这几件现存最早的漆工艺作品，都是春秋初期的，虽已残破，但都是精工制造。

丝织品等，已有帛、纺丝、素沙（即纱）、锦（素者称素锦，多彩者称玉锦）、绡、绮等名目。这些名目代表织造技术上的不同，因为尚无实物发现，还不能确定其品类及差别。染色则有青、赤、黄、白、黑、绿、红、碧、紫、骊黄等不同，前五种称为"正色"，后五种称为"间色"。染料有矿物染料（石染）及植物染料（草染）。染法有一次染及多次染的区别，因而色泽深浅不同。先染后织者比较贵重，主要是作为士大夫以上的祭服，衣上加工有画、有绣。丝织品都是较贵重的，一般服着多是麻织品等，有纻、绤、绉、葛的名目，都是麻或其他植物纤维织造的精粗不同的布。又有用黑色经线、白色纬线织成的布，称为"纤"。当时布的精粗已有规格，八十缕为升。幅面宽二尺二寸，幅间升数最多为三十升，最疏为三升。根据礼制，丧葬的服装，什么情况下用什么升数的布规定很严格。这些都说明当时纺织技术已经很发达。另外，在染工中还包括把禽鸟的羽毛染五彩成章，雉羽的选择也有不同的类别，当时旌旗

上往往用之作为装饰。

文献中关于织物的材料比较丰富，尚有待全面系统地整理。

西周和春秋时期的漆工艺和丝织工艺的技术，随了社会生产力和生产技术的进步获得发展，但因目前资料不足，还不能具体说明其艺术成就及发展。

陶器工艺在生活中有重要的地位。日常所用的细泥灰陶制品，如鬲、豆、盘、罐等，火候不高，外表有细绳纹或光面上有划纹装饰。这种陶器普遍在各地发现，是这一时期文化的标志之一。陶鬲三款足较低，如浅袋状，是西周以来的特点。春秋时期，墓葬中发现很多模仿铜器型式的陶器，可能是特制的明器，不是日常生活用具。初期只见于小型墓葬；稍晚，则大型墓葬也有之，这是旧贵族经济生活日益下降的现象。西周春秋时期陶器工艺的重大发展，是瓷的开始和彩绘陶的出现。

和康王时期的宜侯矢簋一同出土于江苏丹徒烟墩山的，有两件带釉陶豆。穆王时期的长安普渡村长由墓中也出土有带釉陶豆。西安张家坡西周早、晚期房屋遗址中，都出土有带釉陶片，这种陶片已属于瓷类，皖南屯溪曾大量发现，尤其有重要意义。

屯溪发现的釉陶器有尊、豆、盂、碗、罐、盉等共71件。釉作深艾绿色，釉下有多道划出的弦纹，数条弦纹组成装饰带，数条装饰带间有规律地加以网纹的装饰带，以消除单纯弦纹的单调感觉。釉汁凝聚在花纹划沟间则较厚、色泽较深，和釉汁较薄处的色泽成色阶对比。这种釉下刻画或压印花纹的装饰方法，是汉代以后青瓷上最通行的，屯溪遗址属于西周前期，这一批釉陶代表了青瓷工艺的早期产品。

陶器在烧后加以彩绘装饰，在春秋及以后相当流行，可能都是明器。春秋时期彩绘陶，如洛阳中州路出土的，花纹是规划的云雷纹。与此同时，暗纹装饰也仍流行，是趁泥坯半干时在陶器表面上压制而成，商代陶器上已有这种装饰方法。彩绘和研光暗纹都是比较进步的轮转制陶技术逐渐普遍起来以后、绳席纹装饰随了旧的制陶技术丧失地位的征象。

二、玉器

玉器在周代已完全礼制化了，而集中表现在礼玉上。礼玉是在祭祀或会见时，作为必要的礼节和仪式的一部分使用的，其中主要包括圭和璧。

圭，在古代文献中有多种不同的名称，因尺寸大小及上面雕饰的花纹图案不同而异。古代文献也曾谈到圭的形式和工具的共同点，例如说圭"抒上终葵首"——上端有刃，末端为椎（终葵即椎）。又说"瑁"（圭之小者）像犁锊，即犁头。这些说法虽见到作为礼器的玉器和工具的关系，但未能正确地说明其历史渊源。

由考古发掘所得的资料，可见圭是由武器的戈演变而来。今陕州共发现石戈503件，其形式有最接近铜戈的形式，刃部和柄部有界限，刃部微曲；也有作简单长条形的，前端作三角锐出，即后世所公认的圭的形式。在其他地方西周初期的墓葬中，如见到石质或蚌质类似戈形的圭（西安长由墓、普渡村西周墓、洛阳西郊的西周墓）。在墓葬中也见到了圭的一种变形——璋，即圭的一半。

圭末端的孔或有或无，前端也有齐平，或者凹入成弧线的。这就充分说明圭之象征各级统治者的威权，是因为它原来是暴力的武器。古代典籍中说，天子会见诸侯，各自手中执有代表自己身份的圭。虢国太子墓中确实可见圭置于死者左手旁。但典籍中说圭上雕饰花纹，在实物中则未见到。典籍中也说"大玉不琢"（不加雕饰），看来是符合事实的——尊贵的礼玉要保持其形象的单纯与朴素。

璧是圆形，中有大孔。其石器渊源过去曾有一些推测，例如说是大孔石斧或纺轮演变而来，都还有待进一步证实。典籍中说诸侯中之地位高者执圭，最低者执璧。璧的一半，或三分之一，则称为"璜"。

璧是祭天典礼中必备的。祭天是一国最高统治者独占的权利，所以璧是一个国家最重要的宝器。《左传》记述许国诸侯向楚国投降时"面缚衔璧"跪到军前；赵国得到楚国的和氏璧，秦昭王派人要用十五座城邑作为交换，都足以说明璧的重要的政治性。

璧用以礼天，朝日执圭，而祀地则用"琮"。琮是方柱形，中心直穿一圆孔，有研究者认为是由织机上的部分零件演变而来。

在周代玉器实例中还可见有多种形式，其正确的名称和在礼仪中的用法还不完全能和典籍所载相印证。这些特殊形式的玉器中，有可以暂称为"璇玑"的齿轮状玉器、长条边侧有刃而另侧有孔的"笏"等等，这些玉器也都无雕饰，是礼玉而非饰玉。

礼玉之质料优良者，可见其色泽之美。作为审美对象，美的欣赏在古代也联系到一些道德规范。如《说文》中所说的：玉的"润泽以温"是仁；纹理自内显露于外是义；敲击时音响舒扬远传是智；"不挠而折"是勇，等等。这些道德的联系是在一定的伦理观点下产生的。但是从这些说法中，可见古人对于玉的欣赏是着眼于它的特殊的物质性质，大玉不雕正是保持其物质特性的充分表现。这种欣赏，如介绍史前时代美术时所述，是有历史根源的，尽管后世加以形式化，使之成为尊贵的礼器，然而玉作为审美对象则肇始于远古的劳动生活。

西周初期玉器中的另一部分是饰玉。作为装饰品，玉和其他色泽美丽的质料，如蚌、大理石等共同使用。洛阳东郊西周早期墓葬中发现的一件玉人，可能也是饰玉，是西周时期玉器中罕见的、值得重视的有艺术价值的作品，也是西周艺术中仅见的人的形象，其面孔细部及衣裳的处理都较具体，写实风结合浓厚的装饰风，仍接近商末的手法和作风。

西周初期的饰玉仍和商代相同，是一些片状的动物形象，如鱼、鸟、虎等，而西周中期逐渐发生变化。长甶墓有玉玦，由虢国墓葬可见玦是耳饰，虢太子耳旁有玉玦——小环而有一缺口，玦是男子也佩戴的。虢国墓葬也可见，西周春秋之际贵族男女佩带玉（青、白、黄色）、鸡血石（红色）、松绿石（绿色）等质料的珠串饰，色彩鲜丽夺目；佩带的位置如颈、手腕、胸前、腹前等处。这些佩玉都无雕饰加工。佩玉的丰富加工，自春秋时期开始到战国而极盛。据洛阳中州路西二段的春秋战国墓葬中的发现，春秋末已开始出现加工较多的成组饰玉。《孔记·玉藻》中说："君子（贵族）无故玉不出身。"又说贵族佩了成组的玉饰，行动起来，互相撞击作响，举止动作都要配合玉的声响的节奏，西周春秋时期贵族佩玉是流行的风气。

由已见到的西周春秋时期的礼王和佩玉可见，除了保持古老的爱好传统外，在工艺技术和艺术上没有显著的新创造。在礼仪的僵死形式和贵族们的空虚生活中，玉器没有有意义的新发展，直到战国时期，玉石工艺才又出现动人的表现。

三、青铜器

大量的周代青铜器是周代美术保存到今天的主要部分。周代青铜器也是古代青铜工艺的主要部分，过去所谓"三代鼎彝"，除少部分为商代青铜器外，大多是周代的；而过去以铭文中用天干为人名或有图画字判定为商代作品的，事实上也有很多是周代的。商代青铜器现在所见最多的是商末，即安阳时期的，那是周代青铜器的先驱。商末国都安阳地方的青铜工艺，在周公建立洛邑后，也随殷人迁去洛阳，洛阳于是就成为西周青铜工艺的中心，所以西周初（武王、成王、康王时期）的青铜工艺，在技术和风格上直接继承了商末的青铜工艺。

至于周武王灭殷以前，周人的青铜器来源于哪里，现在尚不能确定。现在西安一带（包括周人发祥地的岐山等地）发现的青铜器，也和其他商周之际的青铜器相同，看不出特点。所以，周朝建立以前，周人的青铜器和他们的文化一样，还有待研究。

周代青铜器的发展，经过了西周前期、西周后期、春秋时期三个阶段。[57]

西周前期，青铜工艺继承了商代传统，同时也在酝酿着新的发展。西周后期是成熟的西周风格出现的时期，这一时期青铜器完全礼制化，150年间长期保持其在礼乐思想支配下所获得的新风格和新形式。西周末和春秋初，由于王室的衰微、旧贵族的没落，青铜工艺开始分散到地方中心，青铜器中出现了一些粗制滥造的作品。春秋时期，各地青铜工艺中心随了社会发展也有巨大发展，青铜工艺获得新的生命，为战国时期的青铜工艺开辟了道路。

周代青铜工艺是古代青铜工艺和奴隶制时代美术的重要部分。青铜工艺密切联系着当时的政治制度和文化生活，并且也以它独特的艺术风格，在后人心目中成为富有时代特点的完美典型，

更成为古老传统的具体象征。

青铜器的研究在我国有悠久的历史传统，是我国考古学最早发展起来的一个部门。宋代学者对于青铜器器型、纹饰和铭文的研究，为青铜器的美术考古科学体系奠立了初步基础，也是世界考古学发展史上最早的收获，其中特别是周代青铜器铭文的研究，从宋代开始最为发达。

周代青铜器有很大一部分带有铭文，比商末更为丰富。其中记述了作器者（铜器的主人，不是创作者）的名字，为什么目的、在什么场合下作了这件青铜器，甚至有作器的年月日期（有的完全，有的不很完全）。这就使我们更容易了解青铜器在政治上和在生活上的意义，并有助于我们从青铜器上表现出来的各方面变化，来理解、研究其艺术特点的变迁。

我们先就一部分重要青铜器铭文联系到的重大历史事件和人物，以及铭文所涉及的政治和社会背景，来说明青铜器的历史价值。其次，根据铭文研究和考古学研究提出的断代体系，简略地说明各阶段青铜器的型制、使用及其在生活中的地位，并初步论述其艺术特点、风格演变等方面的问题。

（一）周代青铜器的重要代表作品

下面选择的部分西周及春秋时期青铜器实例，主要是考虑通过这些青铜器的铭文，可以了解它们的制作动机和历史背景，同时也考虑到选择一些有图像或易于见到原器的加以分析。在过去，青铜器或是偶然发现，或是被盗掘，缺乏科学考古的全面了解，所以只能依靠铭文并联系历史文献加以研究。1949年以后，正式发掘资料渐多，将逐渐建立起更完整的断代体系，作为文化史和美术史研究的根据。

1. 西周前期（武王—共王，前约102—前约908年）

西周前期有铭文的青铜器，在成王、康王时期，大多与周朝用武力征伐东方及东南方各部族和分封诸侯国有关。穆王、共王时期，周朝政权已经稳固，铜器铭文中多授任官职的记载。

周王室用于祭祀或日常生活的青铜，在当时一定有相当数量，但究竟保留下来多少、哪一些是，现在还不能确定。仅只成王方鼎[58]一件，因铭文是"成王尊"三字，被认为是成王庙中的祭器，其他没有可以确定为王室所有的铜器。

成王方鼎，器被盗往美国纳尔逊美术馆。器高28.5厘米，口径15.5厘米×18.1厘米，不太大。两耳是相对拱立的有角兽，器身转角及四面中央突出觚棱很高，口缘下有相对的长身凤鸟纹构成的装饰带，装饰带之下是突出较高的乳钉，足上部是具长角的兽面纹。这一件铜器在型制上进行了复杂的艺术加工，这种刻意精工的认真制作，说明此器的不平凡。

西周前期具铭文的青铜器，从铭文中可以看出，大多是有功勋的王室重臣、贵族、一部分诸侯及他们的部属所作，许多历史上的显赫人物如召公、周公等都见于青铜器铭文中。

有关武王伐纣的有大丰簋。[59]大丰簋（藏历史博物馆）记述武王战胜了殷王纣、建立了周朝以后，隆重地祭祀文王，作器者（他的名字是"朕"，或说是"天亡"）参加了祭典，因而作了这件铜器。这件铜器是武王时期的，是现知周朝最早的铜器，型式和装饰都极华丽，是周代一件著名铜器。

西周初青铜器铭文中，涉及成王东征和成王以后征伐东部地区的很多。武王时初建周朝，虽然在旧的商王畿一带取得了战争的胜利，但对商王朝的广大领土和昔日臣服于商的各部族国家，并没有建立真正统治。周朝仍保留了纣王之子武庚的政治地位，并封了武王的弟弟管叔、蔡叔、霍叔在旧商王畿一带加以监视。此外，在河南、山西一带也分封了许多功臣及子弟为诸侯国，例如周公在鲁（原在河南鲁山，东征胜利后迁山东曲阜），召公在匽（原在河南郾城，后迁山西汾水流域，最后迁到蓟丘），姜尚在吕（河南南阳），东征胜利后改封为齐（今山东昌乐）。对于前代一些古老的部族也加封，如黄帝之后在祝，帝尧之后在蓟，帝舜之后在陈，大禹之后在杞。商人之后除武庚外，还有微子在宋。武王伐纣以后三年去世，儿子成王即位，因年幼，由周公、召公辅政，引起管叔、蔡叔的反对，他们和武庚一同起兵叛周，举兵参加者还有东部地区的其他部族，如山东临淄的薄姑，曲阜的奄，徐淮一带的徐、盈、熊等。成王和周公进行了历史上有名的东征，东征的胜利使周朝真正巩固下来。成王和皇后王姜曾到东方巡省。但东部地区的反抗活动在西周时期还时常发生，所以对东夷、淮夷、徐夷的讨伐战争不断见于历史记载。西周前期的青铜器，很多作者都是在成王东征或以后的征伐战争中有功受奖的将士，奖赏大多是贝币，也有金（铜），他们作铜器记述了其军旅及受奖的经过。这些铜器的型制和铭文的体例，和商末一些纪功（征人方等）的铜器相似，这一部分铜器数量较多，有若干比较重要的。

大保方鼎[60]（现藏天津博物馆）及大保鸮卣[61]，两器都有"大保铸"三字铭文，是召公为大保时所铸，型制奇伟，是西周初有代表性的重要铜器。

保卣、保尊[62]（现藏上海博物馆），召公奉王命伐薄姑、奄、徐、盈、熊东部五侯，功成以后，召公受赏，其部属作器以为纪念。

大保簋[63]，周王伐安徽六安附近的一个部族"录"的诸侯，大保很尽职，其部属"休"作器。

旅鼎[64]（现藏历史博物馆），大保伐东夷，其部属"旅"受赏作器。

御正良爵[65]（现藏历史博物馆），大保的部属"良"，职位为御正，受赏作器。

禽簋[66]（现藏历史博物馆），周公长子伯禽，任职"大祝"之官。成王伐盖（奄国），伯禽受赏作器。伯禽以周公长子的身份代周公就封于鲁国，鲁国原在今河南鲁山县，武庚的变乱平定后，鲁国移至奄国故地（今曲阜）。伯禽初到之时，参加武庚变乱的东夷、淮夷来攻，三年不敢开东门。其后，伯禽的子孙世为鲁侯。

成王时期，很多军队的将领都作了铜器。例如东征主将之一为白懋父，其部属多人受赏作器：小臣簋[67]，召尊、召卣[68]（藏上海博物馆）、御正卫簋[69]，小臣宅簋[70]（藏历史博物馆），师旂鼎[71]（藏故宫）。又有师雍父伐淮夷，其部属多人作器：宪鼎[72]（被盗往日本）、遇甗[73]（被盗往日本）、录簋[74]。又有白屖父率师伐南夷（可能为穆王时事），其部属"竞"作一组铜器，有鼎、簋（三件）、卣（三件）、尊、盉，大都被盗往加拿大安大略博物馆[75]。又有毛伯的晚辈"班"所作的簋[76]，铭文长197字，记录毛伯功绩甚详。这样长的铭文在西周铜器中是少见的。

成王东巡时皇后王姜同行，王姜留令一名"眔"的人前往安抚夷伯（夷族的诸侯），夷伯赠眔以贝币，眔作了卣和尊[77]，时为公元前1019年。

成王时期有一大臣名"令"，因从政、随征等事有功，先后作了五件铜器：令方彝[78]、令方尊[79]两器同铭，铭文长187字，也是西周青铜器中少见的。成王令周公的次子明保为百官卿士之长，明保叫令告于周公，然后到了成周（洛邑），召集百官及居于成周的诸侯宣布命令，又用牛在新建的京宫、康宫行了祀典。令因而受到奖赏，作彝和尊。令当时的官职是作册。令簋两件，[80]令随了成王伐楚，受到皇后王姜的赏赐，因而作簋。以上四器均被盗往国外。

宜侯矢簋[81]，康王时令随王到了宜的地方，王改封矢令（原为虞侯）于宜，并赐以人口等。宜侯矢簋同坑铜器一批出土于江苏丹徒（即古代宜地），是1949年后青铜器重要发现之一。

作册大方鼎三件，[82]"大"是令的儿子，任职作册，召公铸武王鼎时，受到召公的赏赐而作器。

康王时期的武臣盂，往伐鬼方，大胜，曾作了一个小盂鼎，铭文甚丰富，记述归来报捷告庙的隆重仪式很具体详尽。鼎已不知下落，盂另有一鼎，是罕见的大型鼎。大盂鼎[83]（藏历史博物馆。器作于康王二十三年，即公元前982年）铭文中述及受到康王的褒奖赏赐，赐品中有代表官爵职位的命服、车马，旗帜和人口，人口中有贵族、有奴隶，是证明西周奴隶制的重要史料。

昭王南征江汉一带的楚国，中途遭到暗算而身殉，是西周时期一件大事。从征者所作的铜器有流传者，鼒簋即其一（藏历史博物馆）[84]。

西周初，武王时曾分封诸侯，成王平武庚变乱后和康王时期都曾分封诸侯。成王、康王时期，许多诸侯及其部属所作的铜器也有一些留传下来。1949年以来也有几次重要的发现，如：匽（燕）——匽侯盂及辽宁凌源出土其他铜器[85]（藏历史博物馆）；蔡——河南上蔡发现铜器

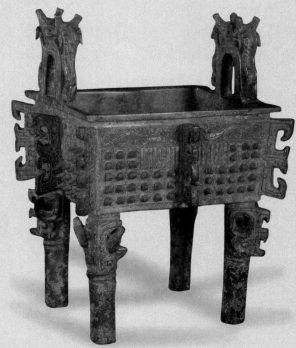

成王方鼎
西周早期
美国纳尔逊—阿特金斯美术馆藏

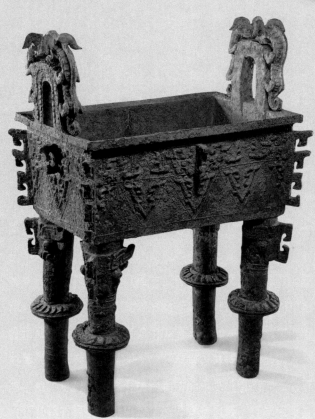

太保方鼎
西周早期
天津市博物馆藏

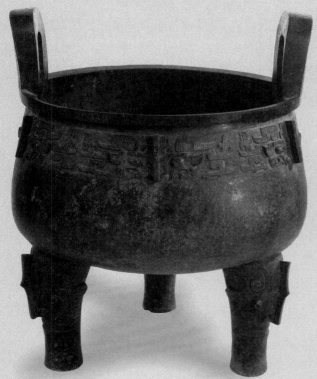

大盂鼎
西周康王时期
中国国家博物馆藏

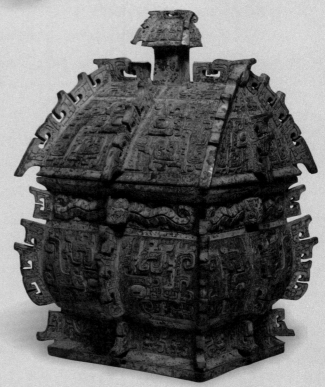

令方彝
西周早期
美国佛利尔美术馆藏

九件[86]；应——江西余干发现应监甗[87]。此外，在山西洪赵县曾发现两批铜器，出于墓葬[88]，这一地区是周初唐叔虞的封地或霍国所在。过去发现西周初期各诸侯铜器之比较重要者有：匽（燕）——匽侯旨鼎[89]；鲁——鲁侯爵[90]、鲁侯熙鬲[91]；邢——邢侯簋[92]；作周公盘[93]；卫——康侯簋及其他康侯器[94]（历史博物馆有康侯斧）；邶——北伯卣[95]、北伯簋（藏故宫）；纪——已侯貉子卣[96]。其他还有几件王室卿士器，有图像可见，也是比较重要者：献侯鼎[97]；臣辰组约四十余器，是现知西周青铜器中一家所作、数量最多的一组[98]；庚嬴卣[99]，及庚嬴其他各器；效尊[100]、效卣[101]。

从西周前期的铜器铭文中可见，贵族受到赏赐，就作铜器，以纪念其父祖。铭文中都记有所纪念的父祖的名字。受赏赐的机会是随了周王或其上级的贵族，参加战争、巡省、祭典或其他重大政治活动等。所赏赐的东西，在较早时期主要是贝币或铜，其后有酒、命服（代表官爵职位的礼服）、兵器、仪仗、车马、旗帜、土地和人口。历史文献记载可以和青铜器铭文相印证，如《左传·昭公四年》追记周初封鲁侯、康叔、唐叔所赐，和盂鼎、宜侯夨簋铭文所记作一比较，可以看出基本是相同的，即上述各项。人口的赐给是西周奴隶制的有力证据。盂鼎和宜侯夨簋的铭文和器型装饰都是西周初期的重要作品。

2. 西周后期（懿王—幽王，约前907—前771年）

西周后期，王室卿士因伴随周王参加各种活动受到赏赐，而作铜器，或因授职颁赐而作铜器，最普遍。（这在西周前期的穆王、共王时期就已开始，为了方便，一并在此介绍）

1949年后发现的穆王时期的长由所作铜器，懿王时期的盠所作的驹尊、方彝，厉王时期的辅师嫠簋，都是熟知的实例（皆藏历史博物馆）。

长由所作铜器中最重要的，且属于穆王时期的有四件：盉一、簋二、盘一。长由簋铭文记述周穆王在下减的行朝（临时朝廷）举行飨醴的典礼，并到邢伯太祝那里举行射礼，长由随行，穆王夸奖了长由，长由以天子的赞赏为荣而作铜器。长由诸器发现于陕西长安普渡村，同墓中出土除长由四器以外还有其他铜器。全部共计鼎四、鬲二、甗一、簋二、盉一、卣（残破，有铭，作器者名白宪父）、觚二、爵二、壶一、罍一（有铭，作器者名繁）、斗勺一、盘一、钟三。其中除长由四器及鬲、钟以外，都属于西周较早时期的型式。[102]

盠所作的五件铜器在——马尊二（其一只存盖）、方彝二、方尊一，发现于陕西眉县。盠的政治地位甚高。马尊记周王行执驹之礼（马交配），盠也参加，受赏马两匹。方彝方尊记盠受命统帅周王室全部军队——宗周六师和成周的八师。器的型制在西周后期的青铜器中也是特殊华丽的。[103]

辅师嫠簋，为师嫠受命继任其先祖的司辅（乐师）职位，并受赏命服、饰玉及旗帜而作器。[104]

以下各器也是比较有名的而有图像可见的。共王时期：趩曹鼎二[105]，藏上海博物馆；豆闭簋[106]，藏故宫。懿王时期：大鼎二[107]，藏故宫，又一在上海；大簋[108]（只存盖），藏历史博物馆；同簋[109]，藏故宫。孝王时期：谏簋[110]，藏故宫；扬簋[111]，藏故宫；免尊[112]，藏故宫（免尚有簋、簠、盘[113]）。夷、厉、宣王时期：大克鼎[114]，藏上海；小克鼎[115]；克盨[116]，故宫、历史博物馆各一；寰盘[117]，藏故宫；颂壶二[118]，其一藏历史博物馆；颂鼎2[119]，其一藏故宫；颂簋5[120]，其一藏故宫；史颂簋，其一藏故宫；无簋三[121]，藏历史博物馆；师酉簋三[122]，其1、3两器藏故宫，第2器藏历史博物馆；毛公鼎[123]；召伯虎簋[124]，藏历史博物馆。

此外，同性质的铜器还很多，《两周金文辞大系》及《商周彝器通考》中皆有分析。

西周社会长时期稳定发展，没有大规模的战争。到了西周末年，发生过几次抵御东南和西北部族侵扰的战争。《诗经》中曾歌颂过在战争中有功的贵族将领们，如召伯虎（见《诗经·大雅·江汉》，有二簋，其一簋记伐淮夷归告成功[125]）、尹吉甫（见《诗经·小雅·六月》，有兮甲盘），又有虢仲（《诗·小雅·出车》）、虢季子伯、不娶、禹等人皆有铜器。记述伐玁狁的铜器有：兮甲盘[126]；虢季子白盘[127]，藏历史博物馆；不娶簋[128]，藏历史博物馆。记述伐南淮夷的铜器有：禹鼎[129]，藏历史博物馆；禹是西周末年的著名人物，他又名叔向父，用这个名字他作了簋[130]，藏故宫。又有茶伯簋[131]记伐眉敖（微国，今四川巴县）事，藏历史博物馆。

铜器制作为了军旅之用，有虢仲将出发伐南淮夷，作了12个盨，称之为"旅盨"。[132]制作铜器为了祭祀，也为了饗宴宾客，如杜伯盨[133]（藏故宫）。为了嫁女则作媵器，如幽王时著名的佞臣皇函父作了11件鼎、八件簋、两件罍、两件壶及盘、匜、簠、甗等，一部分出土后散失，一部分保存在陕西博物馆。

土地私有是西周时期开始出现的一个重要社会变化，逐渐普遍以后，导致了奴隶制的解体。土地所有权在私人手中转授，在西周后期，也像从周天子领受土地等赏赐一样郑重，铸器勒铭，铭文有如契约。格伯簋[134]（共王时期），已知有五器，其一藏故宫，一藏历史博物馆。铭文中记格伯用良马四匹换得了倗生的田三十块，并记田界植有榰、桑等封树的所在，因而铸器以确定格伯田的疆界和产权。散盘[135]（厉王时期），铭文长三百五十七字，为铜器中著名之长铭。大意谓矢侵入了散的土地，矢赔偿散以土地，赔偿的土地为眉及井邑。铭文涉及地名人名甚多，因为其中非常详细地记述了土地边界和封树的地点，及矢、散双方参加交割的人名，最后则盟誓而著之于盘铭，以示不渝。裔从盨[136]（厉王时期）藏故宫（故宫另藏有攸裔盨，同型、同人之器）。铭文大意是某某二人同时以邑（人口）换裔从之田（土地）。裔从又有一鼎[137]记裔从与攸卫牧发生土地纠纷，王令虢旅处理之。

奴隶可以买卖的事实也记录在铜器铭文中。人是和马、丝、禾、田一样互相交换的，五个奴隶的价格等于一匹马加上一束丝或百寽的铜，人贱于马。[138]最后介绍的这几件铜器，由于铭文中涉及重要的社会经济基础的问题，有重大的史料价值。

此外，周代铜器中也有很多为自用或用于其他非政治性场合的，其铭文较短，或无铭。由于一些有长铭的铜器和历史文献记载相印证，可以确定年代，从而获得断代的标准。考古工作的发展，根据发掘现象归纳出更有效力的断代标准，这些无铭或短铭的铜器时代也都可以随之而确定，过去流传的若干青铜器在青铜艺术发展中的地位也可以得到较明确的认识。博物院的丰富藏品中有很多在型制与装饰上有重要意义。

西周时期青铜工艺的制作中心为王室所属的工官，在各地必定也有青铜的冶铸工业。而各地是否有权铸造有政治意义的礼器则不可知，但在与周王室政治联系比较薄弱的地区，自造礼器，模仿中原传来型式而加以自己的创造，反映了地域的特点，则是已经考古发掘证实了的事实。安徽屯溪发现的大批青铜器和带釉陶器[139]，铜器种类和中原地区相似，除了其中有一件尊，型式、花纹和铭文都属于商末或西周前期外，其他各器：鼎、簋、盂、尊、卣、盘，都有地方的风格特点，而代表西周前期青铜器的一个支流。一些风格特点也还见于江苏淹城发现的一批青铜器，奄城出土铜器是春秋时期的（藏历史博物馆）。[140]

3. 春秋时期（前770—前477年）

西周末和春秋初各国诸侯所作的铜器，是为自用或家人之用而作的，铭文简单，很多要根据型制、装饰及其他考古现象来确定其时代。周平王不能抵御西北部族的武力压迫，放弃了关中的土地，把都城迁到洛阳。而同时各诸侯国在经济上发展起来，过去许多边远落后的地区，在西周数百年间，经过开发、进步农业文化的传播、不同氏族和部族的融合，经济力大为提高，都成为富饶的地区和新的文化中心，如燕、齐、晋、楚、吴等国。黄河中部地区各诸侯国也有很大的发展。周王室据守在洛阳及其周围的近畿，渐渐失去天下共主的条件，沦为小国的地位。春秋时代也无周王册命赏赐之事记录在铜器上，王室卿士之器也极罕见，大多为列国诸侯及宗室器。西周初所封国数百，在春秋时期陆续被吞并，最后成为大国，但在西周末春秋时期的青铜器上，还可见到这样许多国家的名字：吴、徐、番、楚、江、黄、都、邓、蔡、许、郑、陈、宋、曾、滕、薛、邾、郘、鲁、杞、纪、祝、莒、齐、戴、燕、晋、苏、虢、虞、芮、秦等。其中，吴、楚、宋、齐、鲁、晋、郑等都是在春秋兼并战争中扮演主要角色的大国。春秋初，各国铜器还多是各国诸侯自作器，春秋后半，土地私有的发展趋势下，出现各国大夫专政的局面，作为新兴显贵的大夫自作器，就是这一政治变化和社会变化的反映。齐国的田桓子、晋国的栾书和智君子，都是

重要的例证。

列国器中一部分有铭文及图像，只选择少数便于见到原器或比较著名的，举例如下。虢国：河南陕县上村岭虢太子墓及其他墓出土铜器[141]；虢季子组所作铜器[142]；壶[143]，鬲，卣，皆在故宫。江国：河南陕县江小生墓出土铜器[144]。邿国：邿友父鬲[145]，藏故宫；邿侯壶，历史博物馆。戴国：（戴）叔朕簋[146]，故宫。铸（祝）国：铸子叔黑簠[147]，故宫。穌国：穌卫改鼎[148]，故宫。齐国：齐荣姬盘，故宫；洹子孟姜壶[149]，历史博物馆。鲁国：鲁伯厚父盘[150]，故宫；鲁厚氏元豆三[151]。晋国：栾书缶[152]，历史博物馆；智君子鉴[153]。郑国：河南新郑出土铜器（大鼎、方壶），故宫；有盖圆鼎[154]，簠[155]，壶[156]，甗[157]；郑义伯霝，故宫。蔡国：寿县蔡侯墓出土铜器（寿县蔡侯墓出土遗物），历史博物馆。吴国：吴王光鉴（蔡侯墓出土），吴王光（前514—前496年）作，历史博物馆；禺邗王壶[158]，吴王夫差北伐中原，黄池之会时（前482年）作；吴王夫差鉴[159]，吴王夫差在位时（前495—前474年）作。郑国：曾伯陭壶[160]。芮国：芮大子伯所作各器：鼎四[161]，壶二[162]，簋二（只存盖），故宫。秦国：秦公簋[163]，秦景公（前576—前537年）作，历史博物馆。番国：鄱君鬲[164]，故宫。郜国：郜公救人簋[165]，历史博物馆。陈国：陈子匜[166]，故宫。虞国：吴龙父簋[167]，故宫。

以上是西周及春秋时期中，有图像可见或能在博物馆中见到原器的一部分实例。[168]

（二）西周春秋时期青铜器型制及变化

西周春秋时期，青铜器在贵族生活中逐渐普遍，多件成套的铜器也逐渐多见。首先我们注意到，成套铜器群中各种不同用途的铜器的种类组合、数量比例上不断发生变化，这些变化表现出贵族们的生活方式和习尚在变化，也表现了工艺家的创造在向前发展。西周初，沿袭商末遗风，酒器最重要，数量和种类也较多；其后烹煮器和盛食器数量上增多，使用上也趋于复杂；最后盥洗用的水器也发展起来。同时发生的是每一类型的铜器型式在逐渐统一，每一种铜器的型式变化在减少。例如鼎的型式中，鸟形扁足鼎、分当鼎、方鼎在西周中叶以后即不见，基本上只有毛公鼎和大克鼎两种型式，青铜器在逐渐定型。但在春秋时期各地的铜器，显然有所不同，其不同表现为同一时期型式的造型细部处理上，因而有技艺的精粗和风格上纯熟与否的差别。这是因为铜器制作中心不再集中王都，而是普遍分散于各地。铜器艺术一方面有不断交流，一方面工艺匠师又表现了不同程度的创造性和模仿能力。

成套铜器中，食器、酒器和水器有以下变化——

由洛阳东郊一个西周初期墓[169]、西周中叶穆王时期的长安长由墓、西周末的陕县上村岭虢太子墓和春秋末的寿县蔡侯墓可见：西周初贵族们使用的青铜器，和商末一样，是食器的鼎、甗、

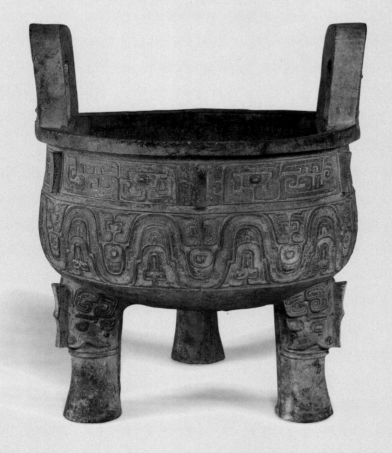

大克鼎
西周孝王时期
上海博物馆藏

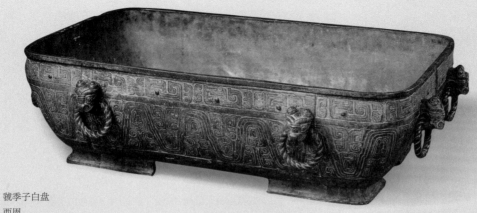

虢季子白盘
西周
中国国家博物馆藏

散盘
西周
台北故宫博物院藏

秦公簋
春秋
中国国家博物馆藏

吴王夫差鉴
春秋
上海博物馆藏

簋和酒器的爵、觶、尊、觚。西周中叶以后，食器大为增加，日趋多样。到春秋末蔡侯墓，就出现二十四鼎（分为四组）、八簋、二敦、八瑚、四豆（分为两组）、四簠。而且西周中叶以后，小型的饮酒器及温酒器不见，这并非当时贵族不饮酒，而是由于酒器改用其他材料制作了，从同时出现大型贮酒器的壶和罍可资证明。蔡侯墓的各式贮酒器就有十二件之多。另外，盥洗用具在西周末也发展起来，由虢太子墓的盘、匜、鉴各一件，变成蔡侯墓的各式器皿十四件，这些时代不同的墓葬虽有身份高低的不同，但蔡侯是一垂危小国的诸侯，其享用达到如此地步，也可见当时的贵族生活正随了社会财富的增加而日益骄奢。

青铜艺术的发展，反映了生产力的发展、生产技术的提高，也反映了青铜工艺匠师艺术经验的日益丰富和艺术创造上的进步。

铜器组合、类型和样式上的变化及其艺术上的表现，是长时期逐渐积累的。下面就各种不同种类的铜器分别加以说明。

食器自商代以来可以分为炊煮器和盛食器。炊煮器有鬲、甗和鼎。

煮肉的鬲和蒸粮食用的甗，在商周陶器中比较普遍，西周时期的有铜器出土的墓中，也往往有多数的陶鬲，但铜鬲和铜甗在铜器中不占主要地位。西周初期有若干比较著名的铜甗，例如：西周初师雍父伐淮夷，其部下遇所作的甗[170]；凌源海岛营子村发现有两个甗[171]，都是西周初期的。应监甗和长由墓发现的甗的型式，与凌源的饕餮纹甗相同。西周时期的铜鬲，有比较豪华的，如前期的鲁侯熙鬲[172]；西周后期的师趛鬲也是罕见的大鬲（藏故宫）。两鬲都是遍体满布纹饰。长由墓的直纹鬲是较早的常见的一种型式。上村岭虢国墓M1631所出虢季氏子段鬲和故宫所藏番君鬲、邾友鬲，则是春秋时期流行的样式，虽然是弓形底，尚有款足的形式，但已无实际意义。春秋是铜鬲和铜甗最后出现的时期，制作比为粗糙，但是仍多遍体满布纹饰，而装饰效果不强，很多是妇女所作，或为妇女而作。陶鬲在春秋以后也不见，为釜所代替。

鼎一直是青铜器中最尊贵的一类。鼎可以是国家的重器，被当作政权的象征。武王克殷以后，曾在宗庙"荐俘殷王鼎"[173]，命南宫括和史佚展鼎宝玉[174]。春秋时期鲁宣三年（前606年）楚庄王伐陆浑之戎，至于洛，观兵于周疆，周定王使王孙满前往慰劳，楚王问周鼎之轻重大小。楚王所觊觎者不是鼎，而是鼎所象征的全国性的最高统治权。相同的情形也见于战国，《战国策》记载秦国曾举兵向周，求九鼎，周得到齐国的支援，秦兵知难而退。退后，齐国又求九鼎。这些传说都说明鼎的特殊的政治意义。

鼎是祭祀中的主要礼器。鼎有以下三种比较特殊的型式：鸟形扁足鼎、方鼎、分当鼎。

周公作文王方鼎是值得注意的一件铜器，宋《博古图》曾有著录，可惜已不传。[175]宋人著录的画像是四鸟形足的方鼎，其型式如Y132。《陶斋续录》"十六"有大保方鼎，型式也相

同，造型极其灵巧生动活泼，远超过商代流行的三鸟形足的鼎。作册大方鼎中，称召公曾"铸武王成王异鼎"，作册大因而受赏。可见这种宗庙用器铸造时的隆重。现存成王方鼎，型式和装饰确具有一种典雅华丽的气象。有"大保铸"三字铭文的大保方鼎和成王方鼎尺寸不同，不是一对。现存方鼎都是商末和周初的铜器，型制和装饰也多相似，西周后期则不见。鸟形扁足鼎和方鼎可能都有特殊的寓意，但还不能确定。商及西周初的分当鼎（如成王时期的献侯鼎）在西周后期也不见。西周前期除了这三种特殊型式的鼎以外，得到发展的是巨型大鼎和平底深腹圆柱形足的鼎。

西周前期和后期都有若干巨型大鼎，造型雄伟，三足上部作浮雕的兽面纹。比较重要的有以下几件：

康王二十三年（前982年）大盂鼎，高达1米，铭文长291字，措辞庄严。大盂鼎只在口沿下有兽面纹饰带一道，构成兽面纹的粗线非常疏朗，腹部大面积素朴无饰，更衬托出纹饰粗线纹的单纯有力。这种巨型鼎也有尺寸不是太大的，如长由墓002号鼎，高37.5厘米，但同样具有一种坚实有力的气概。特别是口沿下饰带部分向内微微缩小，而鼎腹就显得微微外凸，外凸的弧线更为有力。项部微向内收，取得器体弧线膨胀有力的效果，是西周青铜器上常常见到的一种手法。

1958年在陕西发现的外叔鼎，在造型和装饰上都是可以和盂鼎媲美的。鼎高89.5厘米，重198.5市斤，也是罕见的大鼎。

西周前期的大型鼎有遍体布满纹饰者，如Y44饕餮勾连雷纹鼎（器藏历史博物馆）。鼎腹作勾连雷纹，但不是主要花纹，只起辅助的装饰作用。这种遍体几何纹饰和作大面积的兽面纹饰者不同，在装饰效果上仍和只有项部一条装饰带者相同。

西周后期的大克鼎（夷王、厉王时期），高1米余，是传世西周大鼎中之最大者，铭文长达二百九十一字。禹鼎（铭文长二百零二字）、函皇父鼎都高约40厘米，是和克鼎同型的大鼎，这是西周后期巨型鼎的流行型式：器腹较浅，平底，侧影近长方形，项下为穷曲纹饰带，腹部是环带纹，纹饰图案都是粗黑宽线条组成，在尺度上和巨型鼎的口沿都作宽而厚的方棱，双耳也都极粗厚硕大，格外加强巨型鼎浑厚凝重的效果。西周青铜器，由于铸造技术的进步，器壁较薄，口沿部的方棱给人印象却极其厚重。这是一种利用人的视觉和想象制造假象、很巧妙地产生重量感的手法。

巨型鼎是比较少见的。西周前期最常见的鼎是平底深腹圆柱形足的鼎，如长白墓出土的三个鼎。腹下部稍宽，腹的深度较商代鼎略浅。这种型式的鼎和盂鼎等巨型鼎的主要不同，在尺寸大小，也在于足的上半部没有兽面纹浮雕装饰。

西周后期流行的是毛公鼎型的鼎，深腹而寰底如半球状。毛公鼎型式优雅，是西周后期和克

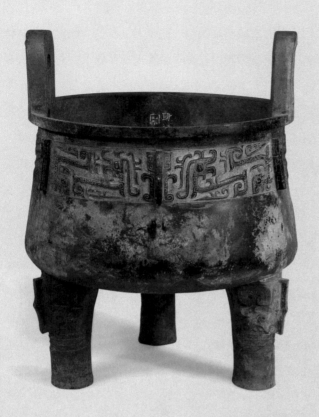

外叔鼎
西周早期
陕西岐山丁童家出土

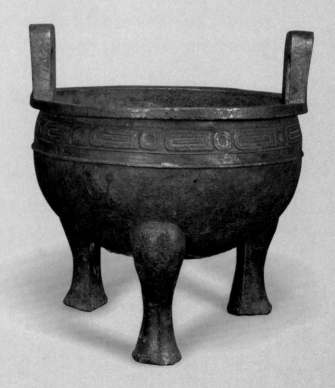

毛公鼎
西周宣王时期
台北故宫博物院藏

鼎等巨型鼎同样成功的造型创造。器体曲线转折很柔和，两耳微微外敞，三足为弧线的兽足，耳和足作为器身附属部分，和器身弧线有连续性而取得调和，在造型设计上是极为细腻的。毛公鼎的装饰只在项下有一重环纹的饰带，同型各鼎也多只作简单的几何纹样饰带，装饰的简单更突出造型的效果。

春秋时期流行的型式，是新郑出土的圜底大鼎。两耳是从口沿外侧伸出、再转而向上的附耳，双耳的姿势是向上向外张开，项下微向内缩，而兽足形的足在鼎腹下面的位置略内移，三足间的距离缩小，不是如毛公鼎那样足和腹壁在上下同一直线上。由于双耳外张，项下收缩，三足内移，加以鼎腹加深，鼎腹有两条弦纹线，把鼎腹分为自上而下逐渐加宽的三部分，鼎腹的体积感和轮廓的完整性都加强了。鼎耳和鼎足在整个器型上发挥了造型作用的，是春秋时期新郑大鼎在艺术上的重要进步。新郑大鼎上的花纹是春秋时期流行的蟠螭纹，是一种组织细密的四方连续纹样，远观不易分辨其结构组织，但有一种有规律的锦地质感，大鼎两耳棱线转折的处理极富变化，尤其具有丰富的意匠。

新郑出土的平底浅腹的鼎和深腹有盖的鼎是另外的两种型式。有盖的鼎上有圈纽，平底浅腹的鼎和寿县蔡侯墓鼎型式相同。蔡侯鼎虽与新郑平底鼎同型，但有自己的样式风格。底与壁直交成方的转折，由此产生的造型上平直单调的印象，因运用了其他办法而得到补救。器腹上部收缩，外形上凹入的部分用突出的觚棱补足，双耳外敞。蔡侯鼎和蔡侯墓其他铜器，都在口沿外侧等处保留了未经加工的断面方棱，产生特异的质朴感觉，而造型显得格外朴厚。

新郑圜底大鼎的造型，在春秋时期有鼎足较高者，但主要趋向是变得粗而短，和有盖鼎的型式相混合。战国时期鼎足更为粗短，造型变得低矮，不复如商和西周时鼎的雄强。

作为铜器中重器之一的鼎，由西周初的五种型式（鸟形扁足鼎、方鼎、分当鼎、巨型鼎和常见的浅腹鼎）逐渐衍变，最后集中发展了常见的浅腹鼎一种型式。这种单一化定型化的过程，说明鼎作为重要礼器的定型化，是礼仪制度对古代工艺家创造意匠的限制。而同一型式在不同时期样式的演变，也说明在此限制下，古代工艺家对同一型式的艺术造型所做的不断努力。

铜鼎型式虽逐渐单一化，但使用上却逐渐复杂起来。西周后期开始了列鼎的方式，即一组大小不同的鼎顺次成列，以符合"礼以多为贵"[176]的要求。

《诗经·闵予小子之什·丝衣篇》是祭灵星之尸的乐歌，其中有这样几句："自堂徂基，自羊徂牛，鼐鼎及鼒。"——在堂前，牛羊各种祭肉盛以大小不同的鼎。传世铜器中可见小克鼎（有七件）、颂鼎（有三件）都是大小相次。新郑三种型式的鼎成为三组，圜底大鼎六件、平底鼎五件、有盖鼎五件，都是大小相次的列鼎。函皇父鼎从铭文中知道共十一件，现存陕西博物馆的只两件。蔡侯墓鼎第一组七件，第二组六件，第三组三件，都是大小相次的列鼎。上村岭虢国墓也

发现六组列鼎，其中号太子墓（M1052）是七件成列，鼎数量最多，其他或为五件或三件。另外在辉县琉璃阁80、55、60、75、76、甲、乙七墓（其中可能有春秋时期的）共发现十二组列鼎，M60（可能为春秋时期）有三组列鼎，其中两组各为九件，一组五件。九件一组是数量最多而最隆重的。战国时期因新兴贵族生活更为骄奢，列鼎之风更盛。

列鼎的各鼎所盛的肉食不同，据《仪礼·聘礼》所记可列如下表：

	第一鼎（最大）	第二鼎	第三鼎	第四鼎	第五鼎	第六鼎	第七鼎	第八鼎	第九鼎（最小）
九鼎	牛	羊	豕	鱼	腊	肠胃	肤	鲜鱼	鲜腊
七鼎	牛	羊	豕	鱼	腊	肠胃	肤	——	——
五鼎	——	羊	豕	鱼	腊	肠胃			
三鼎	——	——	豕	鱼	腊				

列鼎的使用是否如此明确区别，尚有待考古学研究进一步证实，但已可以知道列鼎的基本使用方式。这样使用代表一定的仪节，反映了贵族的生活享受。

盛食器的种类有簋、盂、盨、敦、簠、豆。

簋有久远的传统，也是周代青铜器中最流行的一种。簋作为盛食器，往往和炊煮器的鼎并列。簋用以盛黍、稷、稻、粱。春秋以后，盛食器盛行用簠。《周礼·舍人》："凡祭祀共簠簋"，汉代郑玄根据较晚的习惯说簋用以盛黍稷，簠用以盛稻粱，两者使用有区别。但较早时期无簠，可知两者的联合使用是较晚的事，最初簋的盛食不必限于黍稷。

簋的型式在西周和春秋时期的变化也很显著。西周初继承商末的传统，最常见的型式是禽簋、宅簋（成康时期）、洛阳中州路M816:8之簋、长由墓5之簋（穆王时期）[177]的型式，平底圆腹，圈足两耳，耳下有珥，口沿下及圈足有饰带。长由墓5之簋更有盖，则是西周中叶开始出现的。

西周前期这种型式的簋，装饰都比较简单，只在项下有细线纹组成的夔龙或夔凤纹饰带一条，圈足上的花纹消失，但器型细部处理很细致、富有匠心。腹部曲线有较大的弧度而很柔和，口沿结束处不作浑圆的一条线，保留清楚的截面，足部不是简单的突兀的直线，沿落地处微外张，起棱，这一棱线和口沿的截面上下相呼应，有力地结束了器壁的弧线。这也表现了西周青铜器造型处理的进步。

西周初也有极华丽类型的簋，即康王簋、大保簋、宜侯矢簋的型式，器身满饰，圈足较高，圈足上饰带的装饰效果比较显著，甚至在圈足下有方台。大丰簋，其下部的装饰效果尤其突出。这一型式的簋有二耳或四耳，大保簋、康王簋耳上的兽头形非常夸张有力。

　　簋的型式在西周得到发展，圈足渐低，如中州路M816:8及长甶墓之簋、御正卫簋。西周后期流行的型式是有盖、圈足下有三个小足，如叔向父簋、颂簋、师酉簋、谏簋、豆闭簋（以上各簋皆藏故宫）、函皇父簋、师寰父簋以及1959年在陕西蓝田发现的弭叔簋[178]等。

　　这种型式的簋，盖沿及口沿都有一条饰带，饰带的纹样内容相同，腹部作瓦瓩纹。西周末和春秋时期，这种型式的簋圈足上或有和口缘花纹相似而略有变化的饰带，或作下覆的莲瓣形花纹，和口沿盖沿的花纹相陪衬，但明显的是作为辅助的次要装饰带而施加的。圈足下三小足上有兽面，因而这种型式的簋之比例匀称、造型洗练者，也给人以特有的典雅富丽的印象。

　　西周后期的召伯虎簋（藏历史博物馆）是一特殊的型式，高圈足，而圈足和腹部的界限不明显，花纹装饰联为一体，成为一完整的纹样。又有很大的双耳，下垂长珥。西周后期的有座簋，如追簋[179]（藏故宫），和春秋时期的有座簋，如蔡侯簋（藏历史博物馆），也是比较华丽的型式。蔡侯簋盖纽作上仰的莲瓣，尤其增加生动的印象。其他特殊型式而艺术上处理得非常成功的，例如娸斝母簋[180]、毳簋[181]（藏故宫）。

　　盂、盨、敦三种铜器的用途都和簋一致，而型制不同，出现在不同时期。作为盛食器的盂出现在西周前期（和水器的盂不同），如匽侯盂、丹徒烟敦山出土的盂（藏历史博物馆）、白盂（藏故宫），器腹较簋为深，容积大，大敞口，都有很华丽的装饰。商代的铜簋和陶簋中都有相似的型式，可以作为簋的型式的一种。西周前期的命簋[182]也正是这种型式，而有盖，造型装饰比例适当，是富于表现力的优美实例。西周后期之盂陕西扶风齐家村1958年出土有两件环带纹盂。[183]

　　盨的平剖面为圆角长方，流行于西周后期至春秋，如克盨（盖在历史博物馆）、杜伯盨、鬲从盨（藏故宫）也都有盖，装饰方式和簋相同。克盨是艺术上最成功的一例。

　　敦出现在春秋时期，而流行于战国。盖与器都作半圆球状，上下相同，上下都有足，足或作三个小圆圈，上半取下可以却立（翻转过来），和下半部同样使用。在《仪礼》一书中簋、敦二字通用，反映簋、敦二器用途相同的晚期风尚。

　　簠是方角长方形，上下两半形状相同，可以相合。簠流行于春秋及其以后，蔡侯墓及新郑墓都有敦及簠。新郑出土的簠全型都是用直线构成，造型非常有力，足部运用少数富有韧性的曲线。古代青铜器中很少大量使用直线，而足部和富有韧性的曲线也是过去所未见的，新郑的簠和前述之大鼎，在造型上有同样卓越的成就。

　　另一种盛食器是豆，不是用来盛粮食，而是用以盛菹（腌菜）和醢（肉酱）等。所盛菹的种类有韭、葵、菁、茆、芹、笋等，醢的种类有麇、鹿、鱼、兔、雁等。豆在龙山陶器及商周陶器中都曾发现很多，是古代很通用的一种器皿。洛阳发现的陶豆中还画着整条的鱼和成块的肉。铜豆从西周后期渐多，是从社会下层人们使用的器皿中提升上来的。豆有两种型式：一种

浅盘长柄；一种盘略深，柄短而下宽如圈足。后者有鲁国大司徒厚氏元豆[184]、豆匦（自称为"膳匦"，其正确的名称可能为"铺"[185]）。蔡侯墓出土同时有这两种型式的豆，应当是同时使用而有所区别。厚氏元豆足部花纹镂空，制作很精美。上村岭虢国墓地出土鲦貉豆[186]也是满饰，而比较华丽。

西周后期和春秋时期也有列簋列豆之制，数量则取偶数：十八、八、六、四（列鼎取奇数），大小相同，不是大小相次。新郑出土及蔡侯墓都可见其实例。豆在使用时也常是同时并陈很多件，《仪礼·掌客篇》记用豆最多是四十件，《礼记·礼器篇》记最多是二十四件。

青铜器中最重要的一部分是酒器。

商人嗜酒，周人深以为戒，时常提到饮酒之害，并且一再强调是商亡国原因之一。周初曾对殷遗民，除了工匠以外，严申不许酗酒的禁令。但是，周王和诸侯有飨宴之礼，农村公社中每年有飨饮酒的聚会，可见周代用酒还是很重要的。西周初的酒器也仍继续商代的传统，在青铜器中也居显著地位，酒器类型也沿商代之旧，有一定数量的成对的爵和觚（如长由墓出土）、同铭成对的卣和尊（如保卣和保尊）。同铭成对的方彝和方尊（如令方尊、令方彝），甚至迟至共王懿王时期也还存在（如盉方尊、盉方彝）。

卣和尊在酒器中比较重要，犹如食器中的鼎和簋。各种礼仪中用卣作为计算酒的数量单位，卣数多者则隆重，正如鼎和簋的数量多少也表示尊卑一样。卣和尊成对同铭，花纹装饰也往往相同。商末流行的圆体长颈如瓶的卣，在西周已开始少见，而颈也略短，如臣辰父乙先卣[187]（藏故宫），又潘伯�卣[188]，而颈终于不见。卣在西周前期逐渐只有横剖面为椭圆形的一种，盖上加了向上耸立的小翅，卣颈部渐短，其纵剖接近长方形。西周卣和尊的样式都很典雅优美，很多只有一条装饰带在颈部，约相当于全器三分之二的高度，位置比例适当。盖沿也有一条装饰带，圈足落地处有棱，如簋下圈足一样，增加稳定感。少数朴素无饰的卣和尊，只有正面中央有一小兽头，如召卣和尊、效卣和尊。器身满布大面积装饰者较少，如庚嬴卣[189]，效果甚为华丽。

方彝是酒器中最华丽的一类，都是全身布满装饰的。商末的方彝四壁直立，是直线形。西周初变为腹部外凸的曲线形，造型效果更丰富、更有力。方彝、方尊传世很少。盉方彝、盉方尊两侧有向上飞扬的飘带，有强烈的装饰性。

西周后期，爵、觚、尊、卣都已不见，西周后期和春秋时期流行的酒容器是壶。商代有三种壶的型式，一为圆体（横剖面为圆形）、长颈、宽腹的壶；一为椭圆体（横剖面为椭圆形）、宽腹的壶，宽腹的位置较低。这两种型式的壶和两种型式的卣是相当的。卣有提梁，有盖；壶无提梁，盖或有或无，但有贯耳，可以穿绳，和提梁作用相同。第三种壶的型式是体形细长、狭腹的

壶。这一种壶在西周前期仍有，如凌源出土匽国器、长由墓中都有这种壶。这种壶都是作十字络纹，以腹中央部分为中心，划分器身为四部分，纹饰简单而造型优美。十字络纹也见于西周初的卣，如父乙臣辰卣。西周后期和春秋时期壶的数量逐渐增多，代替了卣，而成为青铜器中重要的部分。

西周后期的流行的壶有圆壶和方壶（壶的横剖面为圆体长方形）两种型式。壶的造型比鼎和簋复杂，有颈而较长，有腹较宽而上下收缩，器体上各部分的转折都较鼎和簋为多，因而造型和装饰都有较多的意匠变化。西周后期和春秋时期都有一些较成功的作品，圆壶如曾伯陭壶[190]，器体有一条环带纹的饰带，器颈有一条云纹饰带，装饰的内容部位和宽狭比例适当。器足是垂鳞花瓣纹，器盖口沿上作云纹，盖上是镂空仰莲瓣状。上下各部分纹饰变化密切呼应，取得调和统一的效果。这一时期方壶比前更多，如颂壶[191]（其一在历史博物馆）、新郑的立鹤

立鹤方壶　春秋　故宫博物院藏

壶、伏兽壶[192]（在故宫）、蔡侯壶。厉王或宣王时的颂壶装饰尤为瑰丽，器腹有兽带缭绕，器身曲线柔和，上下两段结束处——器口和器足，都是向内突然收缩以后，再外展成略为宽出一些的方棱，器型结束非常有力。颂壶这一型式在蔡侯壶得到进一步的发展，春秋末战国初的曾姬无卹壶[193]（楚惠王二十六年，前463年作）、北京昌平区一墓葬中发现的同时期彩画陶壶[194]，也都是这种型式。这三壶器腹都作十字络纹，络纹起棱，纵横两条棱相交处形成突起的尖端，腹两侧也突出这种尖端，增加了器体弧线的变化，使造型上更显得挺拔有力。处理弧线的这种方式（立体造型或平面图案）代表一种全新的风格，即弧线在发展中有一突兀的反方向转折，造成一种有力的表现效果，代表在工艺发展中，对于表现手段性能的认识的扩大。新郑伏兽方壶比较接近曾姬无卹壶的样式。立鹤方壶有繁缛的装饰，器身密布禽兽形象错综组成的图案，盖上立一张翅欲飞的鹤，器足和伏兽方壶一样，也是一对匍匐蜷尾的虎。

圆壶自春秋时起普遍流行。新郑有方壶，也有圆壶。最有名的是吴王夫差所作的禺邗王壶[195]，器身分为兽带纹组成的四条装饰带，盖为仰莲华冠，耳为两兽。铜器上这些附属部件的艺术意匠丰富起来，变成各种富有装饰性而又有独立意义的动物形象，在上述春秋时期其他铜壶或他种铜器中也都见到，是战国时期新艺术的开始。禺邗王壶与战国时期一般流行的铜壶型式基本相同，而造型不同处是壶腹最宽部分的位置较低，因而颈部较长。战国时流行的壶，壶腹部位升高，上下相衬更为匀称。战国时期圆壶流行而代替了方壶。

壶常是成对的，在春秋时期代替了卣，而成为青铜容器中一种重要器类。

容酒器的罍、罄、缶等数量较少，型式不全固定。西安长由墓出土有体型较高的罍（铭文中作者名"蘇"，可称"蘇罍"），蔡侯墓中有圆体而较低和方体而较高、自铭为"缶"的容器。这类容酒器有一些在造型装饰上比较成功的作品，如蘇罍、蔡侯罍、滔玖罍（西周后期，在故宫）[196]、郑义伯缶（春秋，在故宫）。

盉在西周时期已较少。丹徒烟敦山之盉比较特殊，有地方色彩。长由墓和洛阳中州路M816:34两处出土的盉型式相同，是西周前期流行的型式。西周后期或春秋时期盉较少，但装饰丰富起来，如故宫藏王中皇父盉，流长，盖与鋬上都有装饰。上村岭虢国太子墓中铜盉，无底，盖连铸在器上，只具型式，已经是单纯的殉葬明器了。

鱼兽形尊数量虽少，仍是值得予以特殊注意的一种造型创造。西周前期的大保鸮卣、凌源出土的鸭形尊、丹徒的牺觥、西周后期的守宫尊、春秋时期的子作弄鸟尊，都有成功的造型，代表了雕塑艺术的一定水平。子作弄鸟尊铭中自称为"弄鸟"，说明是一种弄器，不用在典雅的场合，只作宴饮嬉乐之用。但西周初的大保鸮卣和大保方鼎同铭相配，仍是礼器。

水器在西周后期，有盘必有匜。匜用以注水，盘用以承水。《仪礼·既夕礼》篇："两敦两杅盘匜，匜实于盘中，南流。"可见陈设时，匜盘成对，匜置于盘中。考古发掘已证实西周后期及春秋时期匜盘共同使用的事实，如上村岭虢国墓葬M1601有卢金氏孙盘和匜各一，其他各墓也是盘匜共见；禹县白沙水库春秋后期有水器出土的各墓，也都是铜盘匜共见。

西周初之盘，口缘已不像商代盘那样，向外平伸的平沿已稍狭。有耳的延盘[197]和有耳的凌源出土匽国器之盘，型式相同，花纹相同，口沿下及圈足都是横列的蝉纹。时期稍迟的盘，样式上和簋所经历的变化相同：口沿有方棱，足部接地处有方棱，圈足向外张成弧线，如守宫盘[198]、散盘[199]、师寰父盘[200]，双耳也是方棱，造型更为严谨而调和。西周后期及春秋时期盘多有三足，如兔盘[201]及卢金氏孙盘。这些变化也是随了簋的样式变化同时产生的。

匜的变化较小，传世的庚嬴匜以装饰华丽引人注意，纹样随时代而有所不同，出水口的流渐长，后部的鋬变为兽头以口衔器。

奄城出土的铜盘下面有轮，有兽形的耳；牺匜的流作牺首状；又有一个三足盘。三器出土时叠在一起[202]，型制和装饰都带有地方特点。

罍、罐、瓿等大型容器可以容酒，也可以容水。大型容器可以确定只用以容水的是大敞口的鉴，也开始于春秋时期。著名的鉴，如吴国的吴王光鉴（寿县蔡侯墓出土）、吴王夫差鉴[203]、晋国的智君子鉴、郑国新郑出土的鉴，都有一定的艺术价值。鉴一般都比较华丽，布满装饰。造型上腹部膨胀，和新郑大鼎有类似的成功。鉴除容水外，还可以照人，用作镜子。鉴也可以盛水，古籍上或说鉴可用以沐浴[204]，现存的鉴没有如此之大的。虢季子白盘，铭文中自称为盘，是罕见的巨大，其大可以容人。虢季子白盘在造型和装饰上也是西周后期有代表意义的成功作品。

根据典籍记载和现存实物，可以知道在上述周代青铜器容器中，比较重要的是这样几种：

	食器	酒器	水器（次要）
西周前期	鼎、簋	卣、尊	盘
西周后期	鼎、簋	方壶	盘、匜
春秋	鼎、簋、簠	方壶、圆壶	盘、匜

西周和春秋时期青铜器中还有一部分乐器、兵器、车马饰器和服饰品。

乐器中的钟从西周时期起大为发展。钟和食器中的鼎同样尊贵，"钟鼎"一语常用作全部古代青铜器的总称，正由于钟的制作和使用在西周春秋时期空前发达，钟是这一时期宫廷生活中不可缺少的部分。

钟的各部分有一定的名称。钟的发展由西周早期的植立（口向上）变为悬挂，用于悬挂的"甬"及甬上的"干"[205]及"旋"，在春秋时期变为"纽"。编钟由最初的三个一组发展为八个，或更多，发声包括完整的八度音程。钟的发展代表了古代音乐艺术的日趋完善。

钟的"舞""篆带"及"鼓"上都有图案装饰，都具有和同时期的其他青铜器上相同的主题和组织结构方式。鼓上的花纹在风格上虽也相同，但组织结构上成为特殊的适合纹样，有自己的成就。

兵器中最流行的是戈和箭镞。戈尤其有造型艺术的意义。戈下之"胡"在西周后期已变长下垂，而全戈有优美柔和的轮廓曲线。剑是春秋时期新出现的有力的短兵器，现知最早的剑出土于洛阳中州路M2415号墓，剑身形状如羽毛，容剑的象牙鞘雕饰工致。这一新兴的兵器，从最初便以精工的美术品而出现。中州路发现的战国时期的剑更附以玉饰，艺术加工更为丰富。

车马饰器和服饰品中值得特别注意的是带钩和铜镜。在春秋末，这两种服饰品都已出现。上村岭虢国墓出土之镜（M1650:1），制作虽比较粗糙，背面有线纹的动物纹饰，是可以确定的

现知最早的一面铜镜。带钩在中州路东周墓发现（M209:1）。春秋末的铜镜和带钩虽都比较简陋，但作为贵族生活的用品，在战国时期与其他青铜器和工艺品一样，日益豪华起来。春秋时期社会的激烈变化引起社会生活习俗的变化，是剑、带钩、镜等铜器产生的原因。

在比较重要的青铜器中，如前列表中的青铜各种容器，以及乐器的钟、兵器的戈，都经过长时期的发展，型式变化也较多。其中一部分也有较高的艺术价值，既有艺术样式和风格在时代上的不同，同时也包括艺术手法上的更为精进和成熟。现在所举实例还不足以在艺术上表现出整个发展过程的具体面貌，只能表示出大致的趋势。为了在此范围内进一步说明艺术风格的变化和艺术技巧的进步，我们还必须综合介绍西周和春秋时期的青铜装饰手法及其图案纹样。

（三）西周及春秋时期青铜器的装饰

西周及春秋时期青铜器上施加装饰，基本上是两种方式：

其一，是装饰花纹布满全体。这种装饰方式在西周前期比较流行，西周中叶以后，满饰或大面积装饰者，只有少数性质上比较隆重、有意识地追求华丽效果的铜器，如巨型大鼎、异形鼎以及壶。春秋时期大面积装饰再度出现，主要是由于新的装饰技艺——压印法的应用，提供了便利的制作条件，因而纹样组织也发生了相应的变化。

其二，是在器体表面作装饰带。西周及春秋流行的装饰方式，是在项下有主要的装饰带；有圈足及盖者，如簋、盘等，在圈足或盖上有次要的装饰带作为陪衬；颈部较长者，在颈部或其他部分也有起呼应或陪衬作用的装饰带。铜器上如出现两条或两条以上装饰带时，特别注意了装饰带的主次及陪衬呼应关系。同时，施加装饰也是与器物造型作为一个整体来考虑的。

西周初的装饰纹样，大多与商末相似，大面积装饰时用兽面纹，装饰带以龙纹为主，但凤纹较商代更流行。凤鸟纹用在装饰面上，是具有华冠的头部向后回顾的大型凤鸟，这种凤鸟商代已出现，西商前期很流行。装饰带上的凤鸟多是华冠、长尾。龙纹和凤鸟纹在西周前期的共同特点是头部向后回顾，构成身躯的线条简化、卷曲，作凵或乀状，因而更适合长方形范围内加入纹样的要求，这是图案造型上的进步。

构成图案花纹的是粗重的线条，粗线条上和底纹上都有云雷纹，而这种云雷纹也开始简化，不复出现如商代铜器上流行的上下三层的浮雕效果，加以器体大面积是素净光面，因而获得一种新的明朗效果。

大盂鼎项下装饰带上的兽面纹也是一种简化形式。细黑线组成的图案纹样在西周后期发展成为穷曲纹和穷曲目纹。穷曲纹和穷曲目纹的变化很多，可以认为是西周前期的龙纹及凤纹的进一步简化——形象的特点消失，只保留图案造型的特点，而成为和龙纹、凤纹在造型风格上相似的

几何纹样。这一时期也产生了重环纹（重环大小相间排列者，可以称为大小重环纹）和环带纹。环带纹适应性很强，可以用于装饰面，如鼎和壶的腹部，上宽下狭或上狭下宽；甚至器盖上也作环形装饰面。

西周后期另一有承先启后作用的纹样是斜角雷纹，显然是龙纹的简化，但成为春秋时期蟠螭纹的前驱。穷曲、重环、环带和斜角雷纹，没有上下左右的固定的方向性，所以运用在装饰面或装饰带上成为单纯的两方连续，对称轴消失。

春秋时期流行的主要图案纹样是蟠螭纹。战国时期则出现了比蟠螭纹又发展了一步的兽带纹。洛阳中州路东周墓出土铜器上的纹饰提供了明显的发展序列：由中州路第一期的蟠螭纹[206]，可以看出它和穷曲目纹、斜角雷纹的演变关系。第一期蟠螭纹尺度较大，为两方连续；第三期蟠螭纹[207]尺度较小，组成四方连续，蟠螭口中吐舌。由兽面纹及龙凤纹发展出来的穷曲纹，不复是动物形象，而发挥了线纹的曲折变化和方向变化，又增加了排列的方向变化，进一步发展成蟠螭纹的各种变形，有的简单，有的繁复，有缭绕，有上下重叠，并重新成为动物的形象——有耳、口、舌、身、尾。

西周后期出现的一种新纹样，是颂壶的装饰所代表的蛟龙纹，是一种复杂的构成形式。春秋时期新郑立鹤壶上的鸟兽纹，无疑是颂壶蛟龙纹的发展。新郑的龙形四耳罐上，数蛇缭绕的蟠螭纹，也属于这一类型。蟠螭纹也可以出现在蕉叶或三角形中，成为适合纹样。蟠螭纹是一种变化较多、得到各方面运用的纹样。禹邗王壶以及战国时期（洛阳中州路四期）的兽带纹[208]，是综合了以上几种纹样的不同因素创造出来的。

春秋时期的新纹样，反映了生活和社会习俗的变化，图案构思日益丰富、技巧日益纯熟，同一简单纹样可以产生巧妙无穷的各种变化。这一时期装饰纹样之最特殊者，是貉子卣上凸起的鹿的形象。由于周王赏赐貉子以鹿，作器时就铸鹿形于器上。西周前期出现如此生动的动物形象，说明当时处理动物形象有极为洗练的手法，是值得注意的。

西周春秋青铜器上的立体装饰多用兽头，过去称为"牺首"，形状是夸张的大耳牛头。西周前期在青铜器项部中央饰以正面的小兽头，这是商代也已出现的方式，而在西周更为普遍。选择这一部位，是选择了器型正面的中心点，这个中心点不是几何的中心，而是视觉印象的中心，容易引起重视，这种安排显然具有一定的艺术匠心。兽头也多用于青铜器附属部分连接器体的末端处，如耳及鋬的上端、足的上端。西周后期及春秋时期，附属部分的装饰作用发展起来，耳及鋬往往作生气勃勃的完整动物形象。新郑立鹤壶是最能代表这种倾向的例子，壶下有一对伏兽为足，两耳都作攀附在器体上的镂空兽形，壶盖上更有一振翅欲飞的立鹤，盖作华冠，器转角处也有四兽。新郑立鹤壶装饰远比其他各器更为繁褥，这些动物形象表现出当时的雕塑艺术水平，也

代表着来自生活的新的艺术想象突破了陈规，给青铜艺术带来新的生命。春秋时期青铜器上动物雕塑形象的出现与商代不同，商代主要是作为器体的一部分，和器物的立体造型相结合；春秋时期是作为附属部分，突出于器体之外，兽足之间往往是凌空的，更具有完整的雕塑意义，并且这些雕塑形象也带有更多的现实性。新郑立鹤壶和其他带有这种雕塑形象装饰的铜器，铸造技术也是比较复杂的，可以看出当时铸冶工艺的进步。

西周和春秋时期的青铜器在艺术上有自己的特色，以典雅洗练的风格给人以爽朗有力的印象。西周初期的青铜器，承继了商代传统；成康时期，商代的影响逐渐消失在西周风格中；春秋中期，青铜艺术发生急遽变化，酝酿着战国青铜艺术的新因素。——这些连续的发展变化，是适应社会各方面的发展而出现的。西周初期政治上的新措施和新思想的萌芽，冲击着商代以来的旧风气；春秋中叶以后，正是中国古代社会从基础上发生激烈变化的时期。西周初和春秋末的两次社会变化，是西周春秋青铜艺术发展的前奏和终曲，在此之间六百余年的漫长时间里，青铜艺术经历着稳定的发展。

西周春秋时期青铜器的典雅风格，形成的主要因素是型体的整洁、轮廓线的柔和完整、装饰效果的明朗，以及造型总体和局部、造型与装饰的协调统一。这些都表现了古代工艺家创造一种新风格的智慧和工艺技巧的成熟。

西周前期的青铜器，主要代表是成王康王时期大致五六十年间的铜器，这些铜器有相当数量（有些可以从铭文内容联系历史文献，得到断代的根据；有些从型制、纹饰以及出土情况，经过比较研究可以推定），其中一部分装饰丰富（如康侯簋、大保方鼎、令方彝方尊、献侯鼎、臣辰卣尊盉等），装饰与造型协调，若与商末的左军盉等相比，在艺术表现上产生了更为完整统一的艺术形象。这种新技巧和新风格在商末也已出现，但尚未普遍，到西周初则占有很大优势。这一方面是处理工艺形象的技巧上的重要进步，同时也预示了一种新的时代风格的出现。

成康时期一部分铜器，如禽簋、保卣尊、大盂鼎，以及那一套著名的素朴无饰的鱼从器（鼎、簋、卣、尊、觚、盉、盘），虽然装饰简单，而另有一种华丽庄重的风格，这也是青铜艺术在西周前期取得的显著成就。

商代青铜器带有一种对大自然和生活不可理解的惶惑感情，西周前期的青铜器扫除了这种幻觉，建立起一套新的造型和装饰体系，其表现出来的感情是平静凝重的。原先那种屈从于不可知的自然力量的宗教信仰，逐渐让位于以人为中心的礼乐思想。

在社会条件发生变化的背景下，青铜器反映了新的生活内容和感情内容，注入了新的生命。在西周前期青铜器上，用于大片装饰面的优雅美丽的大凤鸟纹流行起来，双目圆睁有威慑力量的兽面纹逐渐消失，正是代表了这种感情上的变化。

西周后期，这一典雅洗练的新风格得到进一步发展。纹样主题有了显著的改变（穷曲、环带代替了兽面、龙、凤），但在图案纹样的造型处理上还是一致的（直线形、圆角转折、线纹的方向追求左右上下正反的变化、阴阳线纹的黑白对比、虚实相应的变化等）。造型和装饰在尺度上、器体和附属部分在比例和轮廓线的完整上，取得更为统一的柔和含蓄的效果，例如克鼎、禹鼎、毛公鼎、召伯虎簋、函皇父簋、克盨、虢季子白盘、裘盘、颂壶、芮大子伯壶等。春秋时期一些成功的青铜器也保持了这一风格的继续发展，如曾伯陭壶、新郑大鼎、方壶、吴龙父簋、蔡侯鼎壶簋等，造型锤炼，更富表现力，装饰纹样在结构组织上更为巧妙。在装饰效果上，纹样因尺度缩小而减退，具有锦地的质感，成为吸收光线的暗面，效果更为安定。

春秋时期产生的艺术上的新因素，是附属部分装饰作用的加强。器物的耳、足等做成有独立意义的动物雕塑形象，平面纹样中也出现了动物形象。这种新因素给青铜器带来了新鲜活泼的生气。这是青铜工艺不为周王室垄断、摆脱了宗法制束缚、在各地方中心发展起来、和民间创作有了直接接触所产生的结果，也是工艺家发挥充沛想象、对于自然事物（主要是各种禽兽）有了新的生命认识的结果。这种新因素在春秋战国之际的若干铜器，以及后来战国铜器和其他美术品上表现得更为明显——人猎取动物、人和动物搏斗，而不是把动物当作可畏的甚至可怖的威胁，这也是在社会激烈变化中所产生的思想意识上的变化。

此一时期青铜艺术的发展变化，除了风格变化以外，还有处理工艺形象手法上的进步。

西周和春秋时期的青铜器造型匀称，各部分的尺寸——高度和宽度，器体和附属部分的足、耳，器体上的口、颈、腹等，都探求到适当的比例，轮廓线是富有弹力的柔和曲线，其转折变化，方中有圆，圆中有方，极为细腻丰富。轮廓线在口及足的结束部分，有清楚的断面或起棱，结束得肯定而有力。耳、鋬、足等附属部分和器体有机地联系而调和。鼎耳沿鼎腹的轮廓弧线的发展趋势微微外欹，鼎足沿鼎腹轮廓弧线的发展趋势位置微微内移，壶盖成饱满的弧线，簋和壶等圈足上部内凹、接地部分微微外张，诸如此类的处理手法都加强了青铜器造型的表现力，使整器造型更为完美。

装饰带在器物上善于选择适当的部位，选择适合的宽狭比例。同一器物上同时出现几条装饰带，装饰之间根据部位的显著触目与否区分主次，彼此之间有呼应有变化，不同的主题在造型手法上仍取得一致。这些规律性手法作为成熟经验，在工艺美术发展史上留下长远的影响。

装饰纹样由阳纹宽线条组成。阳纹宽线条中，有阴纹细线，而地纹是由阴纹细线条组成，阴纹分布均匀，虚实对比效果生动。这些线纹都是垂直或水平方向的直线，转角处作遒劲的圆角，圆中有方，和器型取得性质上的一致，显得端正稳定。纹样结构中，线纹方向的变化、纹样单位的左右上下反正的方向变化，富有节奏而非常巧妙。

在造型和图案纹样上的这些进步，可以见到古代工艺家的匠心是长时期探索经验的结晶，他们所取得的艺术成就，使这一时期青铜器成为具有世界意义的中国古代美术典范，在中国美术发展史上有永久的地位和深远的影响。

四、书法

青铜器铭文的文字，作为书法艺术，一直受到很大重视。西周和春秋时期铜器铭文文字，从其字形演化的方面看，虽然与春秋以后的籀文和大、小篆三种字体有繁简的不同，但从篆、隶、行、楷四种书体的发展看，铜器文字和籀、大小篆则属于同一系统，是古代主要的书体之一，汉隶的出现才成为完全不同的一种新书体。

青铜器上的文字有很多因年代久远、锈蚀斑斓而笔画若隐若显，字迹出没在斑痕之间。这种有缺陷的字迹，呈现出一种特殊的"缺陷美"效果，容易引起人们对创造文化的悠久历史进程的怀忆和联想，激发人们对民族文化传统的景仰。在过去，对书法艺术的欣赏习惯中包含了这样一部分内容，而成为在中国有独特意义的审美范畴。但是就书法艺术本身而言，那些字迹完整清晰的才是真正的古代书法艺术范例。西周和春秋时期的青铜器文字，在书法艺术的三个基本方面——行次、用笔、结体上都很有创造，而且产生了多种风格。

西周初的书法一般端正规整，直行都很整齐。如匽侯盂虽只简单的五个字，但排列得非常规矩，匽、侯、作、馈四个字，左侧都有一竖，排在上下相贯的一条线上。西周初期一些著名的字数较多的铜器铭文，如令方彝、令方尊等竖行都很整齐，大盂鼎铭文的行次则进一步取得横列的整齐，每个字无论笔画简繁都占相同一方。齐整化代表西周青铜器行次排列的主要趋势。西周后期甚至有界以纵横方格者，如大克鼎铭文前半、颂壶上的铭文，仅只个别字跨越两格。一般记述周王策命的铭文行次，虽无界格，也都排列整齐，这也是代表官方文书的一种正规体制，行次端正整齐只是这种体制的一个方面。端正整齐的另外一个方面也在于结体——字体的结构，后面将再进行分析。春秋时期出现一些字形大小不一、行次很不整齐的文字。

青铜器文字的用笔都是用笔中锋。后代人形容用笔中锋如折钗股（转角圆而有力）、如锥画沙、如屋漏痕、如绵裹铁，也就是说，笔锋的痕迹在字划的中央。但青铜器文字、甲骨文和商代铜器文字一样，虽都是中锋，但还有藏锋、露锋的不同。西周初的令方彝、令方尊、大盂鼎等文字都是藏锋，笔末端如垂露；大保簋的文字则是悬针，末端纤细，锋末梢微露。西周和春秋大部分青铜器文字都是垂露，而转角圆；春秋末少数青铜器文字可见起笔收笔的芒锋，转折处隐见圭角，如秦公簋、栾书缶、曾姬无卹壶。秦公簋转角处的方折，可见劲骨之力。栾书缶笔画最为清晰，栾书缶的铜质非常匀细，表面光洁如镜，文字笔画间嵌金，黝黑质地上是

黄灿灿的金字，色泽效果也特别动人。质地细，铸出的文字笔画间用笔的推、拖、捻、拽，落笔、收笔都非常明显，起笔露锋，加以字形宛转有姿，产生一种秀而爽的风格。栾书缶是研究当时书法用笔的重要实例。

决定书法艺术风格的还不只是用笔的中锋与否。此一时期书法用笔虽都是用笔中锋，但笔画却大有丰腴与瘦劲、平直与纤曲的不同。笔锋的藏露和圭角的隐显分别，以及结体方面分当布白的疏密、宽紧、开合、聚散，这些变化都是决定书法艺术风格的主要因素。

西周前期的令方彝方尊、臣辰匜尊盉、作册大方鼎，都是书法艺术优美的代表作，笔迹风格也非常相似，像是出于同一手笔。其他如邢侯簋、令簋、沈子簋、大丰簋、大盂鼎等，也都是代表书风微有不同、而同时都是官式文书的体制。西周前期的书法，多是较短的直线纹，转角处是遒劲的圆转，笔画横直分明，分布匀称，每个字都力求其左右均衡，空白处各自成形。这种结构方式和商代甲骨文、铜器铭文仍多相似，但比商末铜器铭文更为齐整，和商末西周初的青铜器花纹相比较，也可以看出特点是一致的。这时的书法有一种疏朗洒爽而自然的风格。大盂鼎的书法在用笔上格外厚重，大字长铭，气象万千。一些青铜器上的短铭，字数较少，结体、行次不求严谨，如鼐簋、效父簋，也很豁落而有风致。

西周穆王共王和西周后期的青铜器铭文多为周王册命之文，书风一般都在端正中求婉丽。在结体上，录伯钱簋、县妃簋的中空不求紧凑，还保持前期的疏朗效果，是为一体。属于这一体的，例如还有师寰簋、师嫠簋、格伯簋、无叀鼎等。而这一时期大多青铜器铭是通簋的内密一体，结构向中心部分集中，凑合较谨。西周后期笔划多圜曲的长线纹，有的出笔较长，如史颂簋，有的出笔较短，如豆闭簋，但运笔都得盘纡纠结之势，合体字（由左右两半，或上下两截组成的字）较多，一般的书风是绵密蕴蓄而深厚。师酉簋、曶鼎、不娶簋、大克鼎、禹鼎、毛公鼎、兮甲盘、六年召伯虎簋、杜伯盨等都是字数较多，笔迹清晰，而又各有不同韵味的代表作品。杜伯盨现存三器三盖共六铭，六铭的文字相同，而风格颇有差别。例如，第一器的盖铭是常见的西周后期的绵密效果，运笔多肉丰筋；而第一器的器铭，用笔纤长尖利，结体也比较宽绰，得峭爽之气。同一时代相互比较，风格还能见出差异。

散氏盘长铭也是西周后期书法艺术中的代表作，虽然结体比较繁密，但不像册命文的官文书那样体制端正，不规不矩，横不平，竖不正，点画披离，纵横磊落，别有一种厚而逸、朴而茂的风致。另一有名的虢季子白盘铭文又是一种风格，字大行稀，内紧而出笔长，用笔转角处隐含方折，结体端正而有姿。散氏盘和虢季子白盘都暗示了春秋时期书法的新发展。

春秋时期的书法，一方面可见诸侯各国器已突破西周册命文官文书的体制，行次结体都疏宽而有壮气；另一方面可以看出，用笔多有转折的纵长线纹，具筋骨勾连之势。春秋晚期，如前面

已提到的秦公簋、曾姬无卹壶、国差𦉢、栾书缶，用笔分轻重，起落分明，有转换，转角有圆有折，用笔的方法已丰富起来。结体方面调整疏密，上下衬托，左右搭配让就，变化也多样起来。这时书法和铭文相同，和大小篆一脉相传，与汉隶以后各种书体具体方法不同，特别是后来各体用笔变化更繁，但书法结体的一些准则已初步具备，并且成为玉筋篆（小篆）的基础。

这时青铜乐器——钟上的文字和南方各国都出现一种字体，用笔纤细，结体瘦狭，紧密无间，刻意追求特殊的装饰效果，比一般春秋时期的书法要拘谨而峭峻，如王孙遗者钟、叔夷钟、者汃钟、蔡侯墓出士各器。这是在结体上不满足于正常的字形结构、大胆改变笔画组织使之图案化的尝试的开始，这种尝试在书法艺术史上代表一种特殊的倾向，不是书法艺术发展的一般道路。

第五节 小结

商周时期美术得到重要的发展。美术领域的扩大，首先是美术各个部门都成长起来，美术才能得到多方面的发展，工艺美术、特别是青铜工艺发展最为蓬勃；其次是美术形象的丰富和美术风格的多样。

建筑、雕塑、绘画和工艺美术，在资料尚不够充分的情况下，已可以窥见专业技艺在进步。虽然美术各部门仍有密切联系，并以综合的形式出现在社会生活中，但已开始向各自独立的部门分化。这是在奴隶制度下专业分工的结果，以各种不同的表现手段反映审美认识、创造艺术形象的能力比原始社会大大前进了一步，而且随了奴隶社会的发展而不断进步。

由于人们认识生活的能力在提高，美术中除表现崇拜自然力量的思想以外，也日益增多了面向现实生活、观察人的活动及其形象的正确而清醒的认识。商周美术创造了多种雕塑、绘画和工艺美术形象，题材的选择以自然界的事物为多，人的形象也有一定地位。商代美术表现的人，有奴隶形象和贵族形象。周代绘画作品，据文献记载透露，是有巨大的社会和历史内容的。商周美术正面地直接地接触到了社会生活的现实。

商周美术的取材或是现实的，或是幻想的。幻想给艺术带来感情和理想的成分，也加入了一些神秘的色彩，这方面商代美术表现得最为浓厚。但同时，健康的想象又是商周美术中的积极力量，因而一些动物形象（如铜器中所表现的）和人的形象（如玉器中所表现的）都能格外生动、富有生命感，而带有理想的特点。

在礼乐思想支配下，美术服务于一定的政治和社会目的，但由于是面向人的生活，不是面向不可知的鬼神世界，周代美术（包括青铜器等工艺美术）在取材和形象处理上更平易近人。

貘子卣鹿的形象，外形与神态的准确，是现在所知商周美术中罕见的最早实例，可以由此推想商周美术中处理部分形象时技艺的纯熟。现在所见一般作品的技法单纯古拙，但表现直接明确，因而有力。可以看出观察的精确程度超过了描写能力，表现物象同时也能表达出相当程度的主观感情，并且可以看出对于造型手段的感受力，在长时期的发展中达到相当敏锐的程度。雕塑和绘画形象的处理上，观察和想象相结合，首先是抓住总的神态，及外形上的主要特征，加以极具概括力的质朴表现，大胆运用夸张手法，有选择地进行细部处理，在微妙的造型变化中，追求最大程度的真实感，同时在真实中进行造型上的加工，使作品形象产生一定的美的效果和装饰性。这种在单纯中求丰富、真实中求美的创作企图，为民族艺术传统开辟着道路。

工艺美术方面获得特殊重要的成就。商周时期开始了中国工艺美术优良传统的新起点。青铜工艺在数千年文化艺术发展中居于最受尊崇的地位。有世界声誉的陶瓷工艺、丝织工艺、漆工艺、玉石工艺都已开始了其悠久灿烂的传统。这一时期各门类工艺美术都以卓越的艺术成就在世界美术史上赢得了不朽的地位。商周工艺美术的巨大成就，在于创造了多种优美的造型和图案，创立了工艺美术中有普遍价值的规律性的立体和平面装饰手法。工艺美术多方面的探索，极大提高了操纵驾驭造型手段的能力，在某些方面提高了用具体的感性的形式，概括对生活的认识的能力。工艺美术在发展中熟练掌握了具有不同感情内容和强度的各种立体的和平面的形、多种不同的线、多种色泽等等，使艺术表现得以提高和扩大，这与雕塑、绘画甚至书法有关，而也便利了各美术部门的发展，对商周时代各种美术形象，在风格上给予有力的影响，产生了商周美术共同的时代风格特点。

商周美术在艺术风格上具有共同的时代特点，也有一定的变化。青铜器数量较多，风格差别明显，多方面地展示了人们对美的感受和精神状态。在风格表现中出现的素朴美是特别值得注意的，如素朴无饰的铜器、不加装饰的玉器等。这种素朴美在创作中是一种风格，而也启示了美学中以素朴为美的最高理想和最高境界的思想。儒家根据大玉不琢，提倡以素为贵，但不是消极地主张清净和淡泊，而是反对虚伪的感情、多余的形式和无目的的技巧，其中心思想在后世得到发展。主张对象和情感、内容和形式、自然规律和艺术规律的完全的融合、无间的统一，这是商周时期美术实践和理论对于中国古代美术发展和美学思想发展做出的重要贡献。

注释

【10】近年"夏商周断代工程"推测武王克商年范围为公元前1050—前1020年。——编者注。

【11】郑州、辉县、济南、黄陵的青铜器在历史博物馆都有陈列，图见东红：《郑州白家庄遗址发掘简报》，《文物参考资料》，1956年第10期。中国科学院考古研究所：《辉县发掘报告》，第27页，科学出版社，1956年。郭冰廉：《湖北黄陵杨家湾的古遗址调查》，《考古通讯》1958年第1期。

【12】H26：5，《文物参考资料》，1957年第10期，50页，图14。H26：1，《文物参考资料》，1957年第8期，17页，右第一图。

【13】T26：23，《文物参考资料》，1957年第10期，49页，图6。

【14】《庙底沟与三里桥》，图版五八之2、3、4。

【15】T104：71，二里冈期。中国科学院考古研究所：《郑州二里冈》，图版五图4，科学出版社，1959年。

【16】《郑州二里冈》，图版九之6。

【17】《郑州旭旮王村遗址发掘报告》，图版四图3，《考古学报》，1958年第3期。

【18】《郑州二里冈》，图版十。

【19】安志敏：《一九五二年秋季郑州二里冈发掘记》，图八之2，《考古学报》，1954年第2期。《郑州二里冈》，图版八。

【20】《郑州二里冈》，图版七、图版二十之2、3、4。

【21】安志敏：《一九五二年秋季郑州二里冈发掘记》，图九之5及6，《考古学报》，1954年第2期。《郑州二里冈》，图版十二之6及7。

【22】小臣艅（俞）犀尊，内底有二十七字铭文："丁子（巳），王省夔亯，王易（赐）小臣艅（俞）夔贝，惟王来正（征）人方。惟王十祀又五，彡日。"现藏美国旧金山亚洲艺术博物馆。——编者注。

【23】中国科学院编：《中国考古学报》第五册（第一、二分合刊），图版16，1951年。

【24】《中国考古学报》第五册，图版8。

【25】容庚：《商周彝器通考》，463页，哈佛燕京学社，1941年。

【26】容庚：《商周彝器通考》，446页。〔日〕滨田青陵、梅原末治：《泉屋清赏》，86页，泉屋博物馆，1934年。

【27】容庚：《商周彝器通考》，621页。〔日〕《白鹤吉金撰集》，18页，白鹤美术馆，1951年。

【28】于省吾：《双剑誃吉金图录》上，11页，北平来薰阁，1934年。容庚：《商周彝器通考》，983页。

【29】容庚：《宝蕴楼彝器图录》，49页，北平古物陈列所、燕京大学国学研究所，1929年。容庚：《商周彝器通考》，229页。

【30】容庚：《商周彝器通考》，122页。《文物参考资料》，1958年第1期，65页。黄濬：《尊古斋所见吉金图》卷一，25页，北平尊古斋，1936年。

【31】容庚：《商周彝器通考》，633页。

【32】《金匮论古综合刊》，第1期，105页，图版5、6、7，香港亚洲石印局，1960年。

【33】〔日〕滨田青陵、梅原末治：《泉屋清赏》，130页。容庚：《商周彝器通考》，980页。

【34】《故宫博物院院刊》，1958年第1期封面。

【35】The Freer Gallery of Art（美国佛利尔美术馆藏艺术品图录），1953年。

【36】《中国考古学报》第五册，29页，图版二四。

【37】马得志等：《一九五三年安阳大司空村发掘报告》，239：5，中国科学院考古研究所编：《考古学报》第九册，图版十四，科学出版社，1955年。

【38】《考古学报》第九册。

【39】《中国考古学报》第五册。

【40】《逸周书·世俘解》。

【41】马得志等：《一九五三年安阳大司空村发掘报告》，159：5、163：2、170：11，《考古学报》第九册，图版18。

【42】马得志等：《一九五三年安阳大司空村发掘报告》，《考古学报》第九册。邹衡：《试论郑州新发现的殷商文化遗址》，《考古学报》，1956年第3期。

【43】见《礼记·檀弓上》《礼记·明堂位》《史记·殷本纪》。

【44】郭宝钧：《一九五○年春殷墟发掘报告》，《中国考古学报》第五册，1951年。李济：《殷墟白陶发展之程序》，〔台〕《中研院历史语言研究所集刊》，28下，1957年。

【45】著录于商承祚：《殷契佚存》，427页、518页、426页，金陵大学中国文化研究所，1933年。又黄濬：《邺中片羽初集》下，47页、78页，北平通古斋，1935年。容庚：《商周彝器通考》引用（有图），32页。李学勤：《殷代地理简论》，19页（讨论其中的地名），科学出版社，1959年。

【46】陈梦家：《殷墟卜辞综述》，图版16，科学出版社，1956年；李学勤：《殷代地理简论》，72—73页。

【47】唐兰：《在甲骨金文中所见的一种已经遗失的中国古代文字》，《考古学报》，1957年第2期。

【48】著录于罗振玉：《殷墟书契菁华》，1914年。

【49】中国科学院考古研究所：《小屯：殷墟文字乙编》，科学出版社，1953年。

【50】吴大澂：《愙斋集古录》，18页、20页，商务印书馆，1917年。容庚称其作"父丁尊"。

【51】《郑州二里冈》，31页。

【52】容庚：《商周彝器通考》，86页，图版31。

【53】容庚：《商周彝器通考》，图版32。

【54】《史记·殷本纪》，裴骃《集解》引刘向《别录》。

【55】《尚书·说命上》。

【56】易县的台，《水经注·易水》曾描写其遗迹"甚为崇峻"。

【57】大体上分为这样三个阶段，在考古学上还可以做进一步的细分。

【58】图见中国科学院考古研究所：《考古学报》，第十册，图版十三，科学出版社，1955年。铭文见〔清〕方浚益：《缀遗斋彝器款识考释》。

【59】又名"朕簋"或"天亡簋"。郭沫若：《两周金文辞大系图录考释》，铭文1/释文1，科学出版社，1957年。容庚：《商周彝器通考》，298页。《考古学报》第九册，150页。《文物参考资料》，1958年第9期，69页。《故宫博物院院刊》，1959年第1期，52页。

【60】《考古学报》第十册，图版十二。《文物》，1959年第11期，59页。

【61】容庚：《商周彝器通考》，652页。〔日〕梅原末治：《河南安阳遗宝》，图版三十六，同朋舍，1940年。郑振铎：《伟大的艺术传统图录》，中国古典艺术出版社，1951年。

【62】《考古学报》第九册，图版一及二，插图1—3。又58页，图版一之1—2。

【63】郭沫若：《两周金文辞大系图录考释》，13/27。容庚：《商周彝器通考》，281页。黄浚：《尊古斋所见吉金图》卷二，7页。

【64】郭沫若：《两周金文辞大系图录考释》，12/27。《考古学报》第九册，图版十。

【65】容庚：《商周彝器通考》，441页。于省吾：《双剑誃吉金图录》上，32页。

【66】郭沫若：《两周金文辞大系图录考释》（58）1/11。《考古学报》第十册，图版一之1。

【67】郭沫若：《两周金文辞大系图录考释》，（77）9/23。容庚：《商周彝器通考》，305页。容庚：《善斋彝器图录》，8页、90页，哈佛燕京学社，1936年。

【68】《考古学报》第十册，图版八。

【69】郭沫若：《两周金文辞大系图录考释》，（59）11/25。容庚：《商周彝器通考》，267页。容庚：《武英殿彝器图录》，57页，哈佛燕京学社，1934年。

【70】郭沫若：《两周金文辞大系图录考释》，12/25。容庚：《商周彝器通考》，266页。

【71】郭沫若：《两周金文辞大系图录考释》，（3）12/26。容庚：《商周彝器通考》，51页。于省吾：《双剑誃吉金图录》，21页、7页。

【72】郭沫若：《两周金文辞大系图录考释》，（7）31/59。容庚：《商周彝器通考》，53页。

【73】郭沫若：《两周金文辞大系图录考释》，（46）32/60。容庚：《商周彝器通考》，184页。

【74】郭沫若：《两周金文辞大系图录考释》，（83）34/62。容庚：《商周彝器通考》，278页。

【75】图像及铭文见《考古学报》，1956年第3期，图版1—6。

【76】郭沫若：《两周金文辞大系图录考释》，（76）9/20。

【77】郭沫若：《两周金文辞大系图录考释》，5/14。容庚：《商周彝器通考》，542页。

【78】郭沫若：《两周金文辞大系图录考释》，（55）3/5。容庚：《商周彝器通考》，603页。

【79】郭沫若：《两周金文辞大系图录考释》，（198）3/5。容庚：《商周彝器通考》，554页。

【80】郭沫若：《两周金文辞大系图录考释》，（75）2/3。容庚：《商周彝器通考》，296页。《考古学报》第十册，图版十四、十五及77页图2。

【81】《考古学报》，1956年第2期。《文物参考资料》，1955年第5期。《五省出土重要文物展览图录》，版11，文物出版社，1958年。

【82】郭沫若：《两周金文辞大系图录考释》，（51、52）17/33。容庚：《商周彝器通考》，134页。《考古学报》，1956年第1期，85页图8。

【83】大盂鼎，郭沫若：《两周金文辞大系图录考释》，（5）18/33。容庚：《商周彝器通考》，45页。《考古学报》1956年第1期。

【84】郭沫若：《两周金文辞大系图录考释》，（80）26/54。

【85】《文物参考资料》，1955年第8期。《五省出土重要文物展览图录》。

【86】《文物参考资料》，1957年第11期。

【87】《考古学报》，1960年第1期。《考古》，1960年第2期。

【88】《文物参考资料》，1955年第4期；1957年第8期。

【89】郭沫若：《两周金文辞大系图录考释》，（2）266/226。

【90】容庚：《商周彝器通考》，442页。

【91】《考古学报》，1956年第1期。

【92】郭沫若：《两周金文辞大系图录考释》，（61）20/39。容庚：《商周彝器通考》，282页。《考古学报》，1956年第1期。

【93】容庚：《商周彝器通考》，829页。

【94】容庚：《商周彝器通考》，259页。《考古学报》第九册。

【95】容庚：《商周彝器通考》，666页。

【96】郭沫若：《两周金文辞大系图录考释》，（176）234/198。容庚：《商周彝器通考》，670页。《考古学报》，1956年第3期，图版7—8。

【97】郭沫若：《两周金文辞大系图录考释》，（1）15/31。容庚：《商周彝器通考》，38页。

【98】详见郭沫若：《两周金文辞大系图录考释》，194、165、200页，15—16/32。《考古学报》第九册，141页。容庚：《商周彝器通考》，44—45页。

【99】郭沫若：《两周金文辞大系图录考释》，（168）21/43。《考古学报》，1956年第1期，版九、十。

【100】郭沫若：《两周金文辞大系图录考释》，（201）87/101。容庚：《商周彝器通考》，544页。

【101】郭沫若：《两周金文辞大系图录考释》，（174）86/101。

【102】《考古学报》，1957年第1期。《五省出土重要文物展览图录》，图版28—39。

【103】《文物参考资料》，1957年第4期。《考古学报》，1957年第2期，1—6页。

【104】《考古学报》，1958年第2期。

【105】郭沫若：《两周金文辞大系图录考释》，（256）38/68。《考古学报》，1956年第4期，图版1。郭沫若：《两周金文辞大系图录考释》（257）39/69。《考古学报》，1956年第4期，图版1。

【106】郭沫若：《两周金文辞大系图录考释》，60/77。

【107】郭沫若：《两周金文辞大系图录考释》，（13）75/88。

【108】郭沫若：《两周金文辞大系图录考释》，（92）74—75/87。

【109】郭沫若：《两周金文辞大系图录考释》，（69）73—74/86。

【110】郭沫若：《两周金文辞大系图录考释》，（99）101/117。

【111】郭沫若：《两周金文辞大系图录考释》，102/118。

【112】郭沫若：《两周金文辞大系图录考释》，（205）80/91。

【113】容庚：《商周彝器通考》，833页。郭沫若：《两周金文辞大系图录考释》，（133）79—80/89—90。《考古学报》，1956年第4期，106—113页。

【114】郭沫若：《两周金文辞大系图录考释》，（16）110—111/121。容庚：《商周彝器通考》，66页。

【115】郭沫若：《两周金文辞大系图录考释》，（17—20、258）113—115/123。容庚：《商周彝器通考》，67页。

【116】郭沫若：《两周金文辞大系图录考释》，（128）112/123。容庚：《商周彝器通考》，366页。

【117】郭沫若：《两周金文辞大系图录考释》，（158）117/126。

【118】郭沫若：《两周金文辞大系图录考释》，（178）56—57/72。容庚：《商周彝器通考》，724页。

【119】郭沫若：《两周金文辞大系图录考释》，（10）45—46/72。容庚：《商周彝器通考》，71页。

【120】郭沫若：《两周金文辞大系图录考释》，（86）47—55/72。

【121】郭沫若：《两周金文辞大系图录考释》，（103、104）107—109/120。容庚：《商周彝器通考》，321页。

【122】郭沫若：《两周金文辞大系图录考释》，（93—95）76—78/88。

【123】郭沫若：《两周金文辞大系图录考释》，（23）131/135。容庚：《商周彝器通考》，69页。

【124】郭沫若：《两周金文辞大系图录考释》，（71）133/142。容庚：《商周彝器通考》，311页。

【125】郭沫若：《两周金文辞大系图录考释》，135/144。图像不见。

【126】郭沫若：《两周金文辞大系图录考释》，134/143。容庚：《商周彝器通考》，839页。

【127】郭沫若：《两周金文辞大系图录考释》，（152）88/103。容庚：《商周彝器通考》，841页。

【128】郭沫若：《两周金文辞大系图录考释》，（97）89/106。容庚：《商周彝器通考》，341页。

【129】郭沫若：《两周金文辞大系图录考释》，（14）91/108。

【130】郭沫若：《两周金文辞大系图录考释》，（259）129/132。

【131】郭沫若：《两周金文辞大系图录考释》，（260）137/147。

【132】郭沫若：《两周金文辞大系图录考释》，105/120。容庚：《商周彝器通考》，369页。

【133】郭沫若：《两周金文辞大系图录考释》，144—145/153。

【134】郭沫若：《两周金文辞大系图录考释》，（67—68）64—66/81。容庚：《商周彝器通考》，317页。

【135】郭沫若：《两周金文辞大系图录考释》，（151）127/129。容庚：《商周彝器通考》，836页。

【136】郭沫若：《两周金文辞大系图录考释》，（130）116/124。

【137】郭沫若：《两周金文辞大系图录考释》，（22）118/127。

【138】智鼎，郭沫若：《两周金文辞大系图录考释》，83/96。此器已不存。

【139】《考古学报》，1959年第4期。

【140】《文物参考资料》，1959年第4期。

【141】中国科学院考古研究所：《上村岭虢国墓地》，科学出版社，1959年。

【142】簋，郭沫若：《两周金文辞大系图录考释》，（116）284/246。

【143】郭沫若：《两周金文辞大系图录考释》，（185）285/246。容庚：《商周彝器通考》，729页。

【144】《文物参考资料》，1954年第3期；1954年第5期。

【145】郭沫若：《两周金文辞大系图录考释》，221/193。

【146】郭沫若：《两周金文辞大系图录考释》，264/224。

【147】郭沫若：《两周金文辞大系图录考释》，237—238/200。容庚：《商周彝器通考》，352页。

【148】郭沫若：《两周金文辞大系图录考释》，281/244。

【149】郭沫若：《两周金文辞大系图录考释》，（186—187）255—256/211。洹子为田桓子，齐庄公时人（前6世纪）。

【150】郭沫若：《两周金文辞大系图录考释》，（154）227/196。

【151】容庚：《商周彝器通考》，399页。

【152】容庚：《商周彝器通考》，803页。栾书为晋国大将，公元前573年死。

【153】容庚：《商周彝器通考》，874页。

【154】容庚：《商周彝器通考》，86页。

【155】容庚：《商周彝器通考》，360页。

【156】容庚：《商周彝器通考》，742页。

【157】容庚：《商周彝器通考》，807页。

【158】容庚：《商周彝器通考》，743页。

【159】郭沫若：《两周金文辞大系图录考释》，（160）155/155。容庚：《商周彝器通考》，872页。

【160】郭沫若：《两周金文辞大系图录考释》，208/186。容庚：《商周彝器通考》，721页。

【161】容庚：《商周彝器通考》，75页。

【162】容庚：《商周彝器通考》，728页。

【163】郭沫若：《两周金文辞大系图录考释》，（127）288/247。容庚：《商周彝器通考》，344页。

【164】容庚：《善斋彝器图录》3，24页。

【165】郭沫若：《两周金文辞大系图录考释》，188/174。

【166】郭沫若：《两周金文辞大系图录考释》，204/184。

【167】郭沫若：《两周金文辞大系图录考释》，（114—115）286—287/246。

【168】以上主要根据：郭沫若：《两周金文辞大系图录考释》；容庚《商周彝器通考》；李学勤：《殷代地理简论》，43—48页；唐兰：《陕西省博物馆、陕西省文物管理委员会藏青铜器图释·序》，文物出版社，1960年。

【169】《考古》，1959年第4期。

【170】容庚：《商周彝器通考》，184页。

【171】《文物参考资料》，1955年第8期。

【172】《考古学报》，1956年第1期，图版8。熙为伯禽之子，作器时期约为前994—989年。

【173】《逸周书·世俘解》。

【174】《史记·周本记》。

【175】《西清古鉴》著录伪器多件。

【176】《礼记·礼器篇》。

【177】四器都在历史博物馆。

【178】《文物》，1960年第2期。

【179】容庚：《商周彝器通考》，316页。

【180】容庚：《商周彝器通考》，310页。

【181】容庚：《商周彝器通考》，313页。

【182】容庚：《商周彝器通考》，284页。

【183】《文物》，1959年第11期，73页。

【184】容庚：《商周彝器通考》，399页。

【185】《考古学报》，1956年第2期，128页。《五省出土重要文物展览图录》，"蔡侯墓"部分。

【186】《上村岭虢国墓地》，图版62之1。

【187】容庚：《商周彝器通考》，657页。

【188】容庚：《商周彝器通考》，659页。

【189】《考古学报》，1956年第1期。

【190】容庚：《商周彝器通考》，721页。

【191】容庚：《商周彝器通考》，724页。

【192】容庚：《商周彝器通考》，742页、741页。

【193】容庚：《商周彝器通考》，744页。

【194】《文物》，1959年第5期，54—55页。

【195】容庚：《商周彝器通考》，743页。

【196】容庚：《商周彝器通考》，794页。

【197】容庚：《商周彝器通考》，829页。

【198】容庚：《商周彝器通考》，832页。

【199】容庚：《商周彝器通考》，836页。

【200】容庚：《商周彝器通考》，838页。

【201】容庚：《商周彝器通考》，833页。

【202】《文物》，1959年第4期，3—4页、封面。

【203】容庚：《商周彝器通考》，872页。

【204】《庄子·则阳篇》："灵王有妻三人，同鉴而浴。"

【205】或为"幹"之误。——编者注。

【206】M2415：9，中国科学院考古研究所：《洛阳中州路》，88页，图57：3，科学出版社，1959年。

【207】M2729：35，《洛阳中州路》，89页，图58：6。

【208】M2717：98.122，《洛阳中州路》，90页，图59：1、10、11。

第三章　战国时期的美术

第一节　概况

战国时期（前475—前221年）开始了中国历史上的封建时期。此时，数百个分散的小领主诸侯国家已经合并成七个大国，在公元前5世纪中叶，这些大国先后实行了封建的土地制度，政治和文化也都发生了深刻的变化。战国时期也是为秦汉统一的大帝国准备条件的时期，在美术上也为气派、深沉、雄大的汉代美术开辟着道路。

战国时期的建筑、雕塑、绘画等艺术都比过去有了较多的文献材料和考古材料。古代典籍中有一些关于战国时期美术活动的记载及传说，虽大多是片段的，但可以看出古人对于美术的了解和意见，其中也透露一些实际情况。战国时期出现了第一部有关建筑和工艺的专门著作《考工记》，是齐国记述官营手工业的书，其中按照一定理想订出了各方面的整齐的制度和规格，但也确实反映了当时手工业的生产技术水平和行业的分工。《考工记》是一部有重要历史价值的著作。战国时期美术的大量具体材料是新中国建立以后的考古发现，过去50年中的发现也积累了一定的研究材料。1949年后河北唐山、河南洛阳和辉县、湖南长沙、四川成都以及其他各地配合经济建设的发掘工作，对于古代社会生活和文化、美术的研究，特别有巨大的科学价值。

战国时期美术的重要发展见于建筑、雕塑、绘画、工艺美术（青铜器、陶器、漆器、玉器、丝织等）、书法各方面。

第二节　建筑

战国时期的建筑艺术，随了生产力和社会的发展，在各地区普遍发展了起来。战国时期各国的都城是人口众多、经济繁荣的大城市。齐国的临淄曾被描写为：临淄城中有七万户人家，每家有三男子，全城有二十一万男子。市民都很富裕，城中的娱乐，有吹竽、鼓瑟、击筑、弹琴等音乐活动，有斗鸡、跑狗、六博、踢毽等娱乐活动。马路上来往车辆很拥挤，常常毂（车轮轴）碰毂，来往的行人也肩摩肩。人们的衽（衣襟）连起来可以合成帷（围帐），人们的袂（衣袖）举起来可以合成幕。大家一挥汗就好像下雨一般。[209]楚国的鄢郢也同样热闹，也是车辆毂碰毂，行人肩摩肩。行人在街道上互相推挤，早上穿的新衣服，到晚上就挤破了。[210]其他如赵之邯郸、秦的咸阳……都是天下著名的都邑。也有一些不是都城的天下驰名的繁荣商业城市，如居于天下之中的陶（定陶，今山东曹县），这些城市是随了社会经济的发展而自然形成的，同时也经过部分

的有意经营，作为一个政治中心也必然有意识地使它体现统治机能，并反映统治者的要求。

《考工记》所记都邑的整齐规划不能适应社会经济发展的趋势，同时其所排定的天子、诸侯等的等级制度也为政治发展所突破，但《考工记》的都邑制度的基本思想是符合统治者的政治要求的，并且反映了都邑发展中的合理现象，例如商业中心——市的设置，以及城市道路、沟洫的有计划的营建等。

古代的城邑有城有郭，所谓"三里之城，七里之郭"[211]"内为之城，城外为之郭，郭外为之土阆"[212]。郭比城大，就现在经过调查的齐国临淄和赵国邯郸，都可见大城一隅有子城，应该是郭与城的区别。战国城址经过调查的已有多处，可见城垣的营建很普遍。城垣的功用主要是抵御邻国的攻击，战国城垣都是夯土筑成，夯土版筑自新石器以来到战国时期都是筑城的主要技术。同时各国之间也常筑有长城，相互防御抵制，燕国和赵国有长城以御北方的游牧部族。燕国的长城遗迹在赤峰附近还存在，部分是巨石垒成[213]，燕国长城是秦国统一天下后大修长城的依据，也是明代完成从嘉峪关到山海关的砖砌万里长城的最早开始（明代长城东半较古代长城南移很多）。万里长城蜿蜒崇山峻岭间和无际的大漠上，东西数千里，以英雄姿态为祖国河山生色。

战国时期各国诸侯都曾大事经营宫室。苏秦说齐王："厚葬以明孝，高宫室大苑囿以明得意。"[214]晏子说齐景公："高台深池，撞钟舞女，斩刈民力。"[215]《吕氏春秋》谓："世主多盛其欢乐，大其钟鼓，侈其台苑囿，以夺人财。"[216]这些文字记载说明诸侯们修治宫室的自私动机，也说明在社会向前发展的时期，建筑艺术也有了巨大的进步。

台的修建自春秋开始，至战国时期规模更大。文献记载楚王的章华台和吴王的姑苏台，对于其奢靡大肆渲染，带有传奇的色彩，但现存邯郸和易县的台的确具有相当规模，可以想象当年有建筑矗立的时候，其非凡的壮丽景象。易县燕下都遗址内现仍存有二十几处土台，高6至7米，甚至有高达20米的。其中占地最广的是老姆台，高8米多，平面占地20余亩。台分三层，台顶有建筑遗迹——版筑城垣、版瓦和半瓦当。[217]

邯郸赵王城有台十座，子城南北中轴线偏南之龙台最大，高13.5米，台基南北长288米，东西宽210米，台顶南北长139米，东西宽105米。龙台之北，同在中轴线上还有较小二台。三个台上都有成排石柱础和版瓦。据推测，台上建筑物可能凌空相连，《淮南子·主术训》曾谈道："高台层榭，接屋连阁。"[218]

这种台址在四川成都羊子山也曾发现，大约是春秋时期蜀地土著望帝杜宇仿照中原地区的风尚而建。台方形，三层，发掘结果发现其建筑方式是很值得注意的。首先地上砖砌31.6米见方、高10米多的方形天井，再用土夯实到顶。在此四周套砌一67.6米见方、4.2米高的较大又较低的方形天井，再用土夯实。其四周再套砌一103.6米见方的方框，框内用土夯实，这样筑成一个三

层的台。台四方可能都有台阶，台顶是否有建筑物，已不可知，因为上面布满墓葬，战国时期的羊子山M1:12就是其一，墓中出土有带有楚风的战国时期铜器和漆器。[219]此台虽早于战国，但可见古代的台上有建筑物，三层台基如故宫太和殿的形式，而台基则更高（太和殿的三层台边沿高7.12米）。

古代这种大型建筑物的壮丽景象已不可见，但典籍中所说当时诸侯贵族居处游宴的台榭苑囿景象都还保留在下列几件铜器的装饰中，其间也有二层建筑物的立面形象：河南辉县赵固M1刻纹铜鉴[220]、山西长治分水岭M12刻纹铜匜[221]、采桑狩猎钫[222]。

辉县铜鉴和长治铜匜的两幅线刻图画装饰相对照，可以得到当时二层建筑物（或即台）的比较完整的立面形象：第一层中间有三柱，两翼有廊出檐，廊柱较矮，檐挑出的外侧有支撑屋檐的较粗支柱，可见这时昂、斗之类的结构还不发达，没有充分利用来挑出屋檐。第二层下有平座，有栏杆，正面中央有内柱，两翼也有廊出檐。屋脊上有装饰，正脊上有三朵如带火焰的宝珠，两侧垂脊上各有二鸟，楼梯在楼外。这两座楼阁，从铜鉴刻纹装饰的整个构图上看，是在苑囿池沼旁供宴乐之用的建筑，苑囿中则行渔猎。楼阁的立面形象中不见门窗，可能就是四面敞开的。

采桑钫上的二层楼阁，因受装饰部位的限制未表现屋顶，但可见户牖及柱头斗拱。第二层也有平座，有栏杆。

此外辉县琉璃阁M1出土的刻纹铜奁[223]残破过甚，但仍可见有建筑形象的残迹。故宫藏宴乐铜壶上有单层建筑物，两柱柱头有斗拱，上覆庑殿式四垂脊顶，垂脊上有鸟形装饰，屋顶坡度小。洛阳中州路发现的东周时期瓦屋顶模型[224]正是如此。

由这些简略的建筑形象，结合现存遗址上的残瓦、柱础、台基等，以及文献资料，可知战国时期的大型建筑是至少从商代以来就已形成的基本样式：上有屋顶，下有台基，中间为木构架，门窗灵活，柱头有斗拱，屋顶已用瓦，屋脊有装饰。这也正说明，中国建筑艺术的传统样式有悠久的历史。

带图案装饰的瓦当，战国时期已相当流行，这是建筑装饰艺术方面的新发展。邯郸出土有圆形瓦当，中心部分有四瓣花纹，围绕以三只奔驰的动物，构图上类似铜镜。战国瓦当最常见的装饰在洛阳、易县、临淄三地各有不同：洛阳半瓦当大多为饕餮纹[225]，临淄发现的齐国半瓦当多为线纹纤美的人、动物和树木的构图。[226]这些半瓦当图案是在中国传统装饰艺术中占重要地位的瓦当图案的开始。

陵墓是贵族奢华生活的又一反映，作为建筑艺术考察的对象，首先在于陵墓的建造可以见到当时建筑技术的高度水平。已经发现的战国时期大型坟墓，如汲县山彪镇战国大墓，木棺外有木椁，木椁外积石积沙防护甚严。辉县固围村大墓，木椁外有积沙。长沙楚墓木椁外有白胶泥，

防水防潮，密不透气，保持棺椁内不腐。一般坟墓在地面上封土起坟，但辉县固围村M1、M2、M3，则在地面上是一方形的建筑物，现存遗迹，例如M1是口字形，宽约1米的石基，用石板铺成，南面有入口，石基南北全长18.8米，东西宽17.7米。石基圈内尚残存石柱础十一个，推测每面六础，础与础之间相距约3米。基址近旁有屋顶塌落的瓦砾。这个建筑可能是享堂，具有相当规模。

战国墓葬已见有用空心砖砌成椁室的。郑州岗杜发现的大块空心砖，是已知最早的烧制砖，砖上有模印的图案，为汉代空心砖的前驱。[227]

战国陵墓又一值得注意的现象，是陵墓内部虽是为假想的贵族死后生活而布置，也因此就反映了贵族们生前的生活。不仅其中殉葬器物代表着生活中的实物，而且在墓室中的布置也井然有秩，不同的殉葬品放在不同方位。这一点表现得最具体的是河南信阳长台关M1，椁室分为七间，每一间放置的殉葬品不同，可以让人想到这正是反映了日常生活的居处，因使用目的的不同而有所区别。

长台关M1，东向，椁室七间。前端的前室，右隅有乐器，左隅有竹简。椁室后半，中央为主室，是棺木所在，相当于寝室。主室后面一室，有镇墓俑，有男女木俑各二夹侍，似是神堂祭室。寝室左侧的椁室殉葬车器，寝室右侧为饮食用的漆耳杯、漆案、陶鼎、刀、铲、豆等，应该是厨。厨后一室有几件彩漆绘木豆，有漆案，有跪坐的侍俑，应该是宴乐的地方。左侧车室后面有木箱，内置文具和削治竹简的工具，又有竹简和木俑二个，这一室应该是治事和书写的地方。椁室七间用途各有不同，无疑是模仿生活的实际情况。虽然生前居处的各室不一定是像墓室中这样的平面布局，而这种分化现象是建筑艺术进步的一个方面。

第三节　两部已佚的战国绘画

我国古代绘画艺术，在战国以前已经有长时期的发展和一定的基础，但由于史料的缺乏，我们还不能有具体的了解。西周初的《武王伐商图》和《成王省东国图》，也只是从名称上可知其题材的重要历史意义和现实性。战国时期的史料稍多，关于早期古代美术中久处于暧昧状态的绘画艺术，我们首先注意到了两部作品，这两部作品和古代历史及艺术传统有密切联系，以其创作意图的宏伟、艺术构思之广阔，而成为古代绘画艺术第一个重要的里程碑。

这两部作品是楚国宗庙中的壁画和《山海图》。楚国宗庙壁画取材范围是从天地初辟、宇宙形成之始，到夏、商、周各朝的全部自然历史和社会历史。《山海图》描绘范围是东方及于日出、西方及于日月之没、北方到极黑极寒、南方到极光极热，整个天地四海六合之间的万

物，而两者都是以活在人民中的神话传说为主要表现内容，其中有关于大自然事事物物的生动健康的寓言和幻想，也有远古历史的追忆和想象。这两部作品表现了我国古代壮丽的民族传说和民族史诗。

这两部作品都早已不存在了，只有两部文字的记述保留了下来。《楚辞·天问》记述了楚国宗庙壁画；《山海经》记述了《山海图》。两部书作为绘画原作的文字记述，是很不完全的，但是就根据这不完全的记述，已可见到绘画原作弘阔的主题、宏伟的规模、丰富的内容和有力的表现，完全足以确定它们重要的艺术价值和历史地位。

楚国宗庙建筑中有成套的大型壁画，这些壁画的内容曾引起楚国伟大诗人屈原发出一系列的问题，屈原用四言韵文的形式写下了这为数一百几十个的问题，成为他著名的诗篇——《天问》。《天问》正是诗人遭到放逐以后，在极端苦闷的心情中，对于旧传统和旧信念产生了怀疑和动摇而发出的。他提出问题的广泛，正是由于壁画内容的广阔，包括了"天地""山川""神灵""古圣贤""怪物""行事"等等。

这些壁画中描写了宇宙之始，邃远时期鸿蒙之初，冥冥茫茫天地尚未成形、万物不分的混沌状态；又描写了天有九重，在无休止地旋转，地上以八座大山为柱，支撑起了天；天上出现日、月、列星和日月相遇的十二个交会点。壁画中描写太阳远行千里，出自汤谷，没于蒙汜；月中有兔，晦而复明，盈阴又缺；列星中有明亮的大角，大角上升的季节，苍龙七宿跃登于天。

壁画中也描绘了人的斗争、人征服河流和土地的历史。壁画中描绘了著名的古代洪水故事。洪水荡荡，鲧治水失败，被遏死于羽山。鲧的儿子禹，从他的腹中诞生以后，填了洪水渊泉，随了应龙之尾的画地，进行导水，整理了九州的水道。共工氏和颛顼争为帝，共工氏失败了，暴怒之下用头触倒了大地西北隅的不周山，大地向东南倾斜，九州河川永向东流。

人们生活劳动于其上的大地，古代人们在不断进行了解。壁画中表现了位在西北方、天下最大的昆仑山，山高九重，四方有门。描绘了极北方的钟山之神烛龙，身长千里，人面蛇身，张目为昼，瞑目为夜，吹息为冬，呼气为夏。也描绘了东方日出处的若木，有明亮的红色光华，南方的石林，能言语的兽，负了熊而遨游的虬龙和可怕的九首雄虺，不死的长人，几枝交错互出的树，红花的枭草，能吞象的蛇，人面鱼身的鲮鱼，白首鼠足形状如鸡的鴩雀。也描绘了西北的黑水和三危山，并且描绘了后羿的射日。

壁画中描绘了夏、商、周三朝古老的历史。过去的历史像传奇一样富有情节，个人的悲欢离合的经历和国家兴衰变迁的命运，爱情和战争交织在一起，神和人不断纠葛，古代人民壮丽的民族史诗在这些壁画中曾被描绘，这些史诗没有被完整地保存下来，而在记述这些壁画内容的诗篇中保留了史诗的轮廓。

壁画中的夏、商、周各朝历史，首先表现了夏后启的故事。启的母亲涂山氏之女变成了石头，启的父亲禹用刀剖开石头，跳出了启。启代替禹所指定的继承人益为王，并从天帝处取得《九辩》《九歌》等古代至美至上的音乐和舞蹈。

壁画中表现的历史故事之最重要的是羿、寒浞和少康的故事。

羿是古代传说中著名的英雄人物，他的英雄事迹便是为人民除了七害。古代天上原有十个太阳，阳光照灼，造成无比的干旱和闷热，草木枯死。羿有修长的左臂善射，他从帝俊那里得到彤红色的弓和素白色的箭，弯弓射中了九个太阳，九个太阳中的鸟都被箭而死，羽翼坠下，只剩下一个太阳。羿的其他六件功绩是用他高超的射艺，除了这六害：猰貐（窫窳），龙首龙爪；凿齿，居在畴华之野、牙齿像凿的半人半兽；九婴，居住在凶水之上的水火之怪；大风，住在青邱之泽中、坏人居室的鸷鸟；修蛇，洞庭地方的长蛇；封豕（封豨），桑林地方的大猪。

羿的妻子是嫦娥，窃食了羿从西王母处得来的长生不死灵药，飞入了月亮。

《楚辞·天问》的记述中可知楚国宗庙壁画描绘了后羿射日、射封豕和嫦娥窃药奔月的故事。

传说中后羿的人格存在着矛盾，壁画也如此。一方面是把他当作神化了的英雄，一方面又表现他的生活和宫廷环境中充满混乱和阴谋，我们还不能合理地解释这一矛盾。

羿，也作为一个暴徒似的人物，在壁画中描绘了他驱逐了夏后相，夺取了王位，而耽于游猎。黄河之神河伯，化为白龙浮游在水上，被他射伤了双目，他并且夺取了河伯的妻子洛水女神宓妃。羿又灭了夏代名乐师夒的儿子伯封（被羿射死的桑林地方的封豕，可能就是指伯封，因为伯封贪婪无餍，所以被形容成猪）。

从一些片段的文字记载中，可知羿杀死伯封，又夺取了伯封的妻子玄妻。玄妻为了报复羿杀了她的丈夫和儿子的仇恨，勾结羿的大臣寒浞，后来唆使勇士逄蒙，用桃木大棒打死羿。逄蒙原向羿学箭，是天下第二个最好的名射手。《楚辞·天问》中只说到玄妻是寒浞的妻子，参与了阴谋，她本人和羿没有关系。

以上是羿、寒浞和少康的故事的第一部分。寒浞的出场开始了第二部分。

寒浞和玄妻生了两个儿子：浇和豷，都封给以土地。浇是一个大力士，能陆地行舟。浇又曾以缝衣服为托词，引诱了他的嫂嫂女岐。浇是这一故事第二部分的中心人物，他攻伐斟灌和斟寻两个国家，因为夏后相被逐后迁居到商丘，曾得到他们的支持。

浇进行了多次战争攻入商丘及二斟国，结束了第二部分。

夏后相的妻子缗在城破之日，从狗洞中逃出，那时她已怀孕，逃到母家有仍氏国，以后生了儿子少康。少康后来长成一个英俊青年，被寒浞和浇知道了，用武力威胁有仍国，使少康不能安

居，辗转逃到有虞国，娶了有虞国的女儿，并得到一块土地，有十里耕地、壮丁五百。夏的旧臣靡，原曾逃到有鬲氏国。少康得到靡和有鬲氏的协助，计划恢复王位。少康曾派人去刺杀最孔武有力的浇，但夜间误会，割下的是和浇同居的嫂嫂女岐的头。但最后终于以田猎为名，对浇袭击而取得胜利。

《楚辞·天问》的诗句中可见楚国壁画表现了这些主要情节：羿射河伯、娶洛神、射封豕，寒浞和玄妻共谋、浇的陆地行舟、攻伐二斟国，浇引诱女岐，女岐被杀，少康在田猎中逐犬杀浇等等。

楚国壁画中也表现了商周及其他前代的历史传说，如女娲的蛇身人首，舜娶娥皇女英二女，夏桀伐蒙山、得到妹喜，商人先祖喾的妻子简狄吞玄鸟之卵而生商始祖契，周人始祖后稷的母亲姜嫄踩了不知来历的大人足迹而生后稷，生后弃在冰上，有大鸟飞来覆翼懊暖之而得成人。商纣的衰政和武王伐纣的战争也见于壁画。楚国壁画中表现的又一个重要的历史传说是商代王亥的故事。

王亥，从甲骨文中可见，是商代先王中最为煊赫的一个。他是最初驯养牛的人，王亥和弟弟王恒，曾驱赶了牛羊群到有扈氏之国贩卖，在那里他们受到款待。在此期间，他们兄弟二人共同和有扈氏王室的一位女子有了爱情。王恒嫉恨王亥，在这一场爱情的纠纷中，王亥被有扈氏的国王绵臣杀害，王恒被虏。商王太甲微继位后，出兵复仇，灭了有扈。

由《楚辞·天问》的记叙，可以想见楚国宗庙壁画是连续的、成套的，其中最为完整的两个历史传说故事是羿、寒浞、少康的故事和王亥的故事，而全部内容是非常丰富的。

楚国壁画所表现的传说和史诗，不是仅只流传在楚国地方，在北方各国也同样流行。《左传》一书是解说鲁国历史，《吕氏春秋》是聚集在秦国的许多文士共同编写的，其中也都记叙了大致相同的神话传说和历史故事。这些神话传说和历史故事有其悠久的渊源，原来分别流行于各地区，在春秋战国时期，随了政治、经济、社会文化融合统一的趋势，而逐渐汇集在一起，综合成一套系统，用来说明宇宙的形成和人类征服大自然、人类进行社会斗争而出现了当时的文明国家的历史过程，其中充满人民的智慧和健康的思想。

楚国宗庙壁画是以绘画艺术的形式，表达了当时流行的对自然和社会历史发展的了解和对于自己所属社会群体的斗争经历的追忆。其中丰富的想象成为理性的补充，并赋予感性的因素和感情的色彩，科学地采取了艺术的形式。古代社会尚处于生产力比较低下的状态，人们还无力于深入掌握世界的奥秘和规律，所以这些神话传说的重要性还不在于提供知识，而在于作为艺术的概括，表现了人们在劳动和斗争生活中锻炼出来的美好理想。由于人们在大自然和历史的必然性面前无力，产生了宗教迷信，但这些神话传说是和宗教迷信完全不同的。神话传说中，宇宙的生成

不是由于上帝的意志，而是自然地生成的，这是原始的朴素的无神论思想。女娲补天、共工怒触不周山，是人力能改变大自然，人能像大禹治水、后羿射日那样征服大自然，使灾害变成福利。大自然中虽然有许多可怖的力量，如北方的烛龙、南方的九首雄虺，但自然世界中也有美丽的事物，如东方的若木、南方的石林，而且自己祖先开辟的土地是美好的沃壤，为人民福利建立了功勋的是不朽的英雄，如女娲、大禹和后羿。商族简狄吞鸟卵和周族姜嫄履大人迹的故事，反映了古代曾存在过的只知有母不知有父的母系社会的事实，也表现了各族都以自己部族不平凡的来历自豪的感情。建立了国家的夏、商、周的历史贯穿着善与恶的关系，历史条件虽然限制了古代艺术家的眼界，对于善与恶、统治者的历史和人民的历史的关系都还不能超出那一时代的水平，但文化先进的华夏族历史已经被当成这一广大土地上各族的共同历史，怀念并且继承这一悠久的文化传统是自己的使命。

我国古代的神话传说极为丰富多彩，就《楚辞·天问》中屈原所提出的问题，我们了解到楚国宗庙壁画的内容，只是这些神话传说的一部分，不能确定其他一些神话传说在楚国壁画或其他壁画中是否也有所表现。而且这些神话传说，也还有待于文学史研究者的整理，对于这一巨大文化财富的思想价值和艺术价值，我们这里也不可能做全面的分析与叙述。上面所说只是一些初步的一般理解，但也可见这是古代人民的精神宝库。

楚国壁画如此广阔地表现了自然的历史和人民的历史，从中也可知战国时期，有重大政治意义和宗教意义的大型建筑物上，出现了主题巨大、内容丰富的大型连续壁画。楚国壁画以及其他可能存在过的壁画画面的特定内容、表现形式及形象与构图技巧方面，现在尚不可知，但是，这种大型神话画和历史画，无疑是当时最辉煌的作品，运用了当时最高的技巧，也说明战国时期出现了绘画艺术的新的高涨，达到了一个新的时代水平。

战国时期第二部辉煌的绘画作品是《山海图》。《山海图》的内容和表现记述在《山海经》一书中。《山海经》过去一直被当作一部记载古代地理知识和历史神话传说的极有价值的著作。《山海经》把地理、历史知识和神话传说结合起来，因而大地山河之间出现无数神异的景象，把无生命的物质环境在想象中加工成一个瑰丽的神话世界。这一有极大艺术价值的创造性工作，也是人民群众中长时期流传的口头文学成果。也可以设想，这一创造也逐渐采用了造型艺术的形式，《山海图》就是长期积累的这种形象创造的一个总集。《山海经》是图画的《山海图》的文字记述和说明，它原来不是一部独立的文字著作，主要的是作为美术作品的山海万物的图画。

战国时期的《山海图》早已不存，所以《山海经》的文字记述和说明，是了解《山海图》的内容和艺术表现的重要根据。《山海经》中记述了《山海图》的内容和艺术表现的主要部分，是在书中第二部分（海外南、西、北、东四经和海内南、西、北、东四经）和第三部分（大荒东、

南、西、北四经），这两部分也可以合称为《海经》。《山海经》第一部分是《山经》，也称《五藏山经》，记述的是另一幅《五藏山图》。这两部图画相比较，《山海图》更重要。

《山海图》和《五藏山图》都可以肯定是战国时期就有的。《山海经》这一部文字书各部分的编定，大约也在同时或略迟，而不晚于西汉初。《山经》最早，《海内外经》次之，《大荒经》稍晚。经文在汉代曾经过多次传抄整理，可能零星杂入后来的文字。图画也经过多次摹制，摹制过程中也可能有进一步的加工和有意无意的变动。经过汉代几百年的流传，东晋郭璞注释《山海经》时所见到的《山海图》，和曾引起东晋末陶潜极大喜悦的《山海图》，都已不是旧本。《山海图》在汉魏六朝始终是流行的绘画题目，萧梁时期的名画家张僧繇也曾画过。《山海图》中若干形象也可以作为独立的绘画题材，例如一部分神异的动物曾被单独描绘，称为"畏兽画"，顾恺之等人就曾画过。

现在我们先分析《海经》的记述，来探索《山海图》的面貌，然后再分析、研究《五藏山图》。

《山海经》中的《海经》，即第二部分《海内外经》和第三部分的《大荒经》，所记述的是全景画形式的《山海图》。由文字中可以看出，这样的《山海图》在不同时期流行过不只一本。《海内外经》（除了《海内东经》已经佚失，现在的内容是关于河流水系的《水经》）所记述的至少是两本，这两本是相同的，而只在某些个别细节上略有差别。《大荒经》是《海内外经》的增补，所记述的《山海图》可能是出现时期略迟的，内容更增加了一些，而和前一本相同的部分则记述较简略。《海内外经》及《大荒经》可以认为是用《山海图》的不同底本，而形式和内容则基本上是同一件作品。

这一《山海图》是一整幅全景画，表现对象是整个世界，描绘了东南西北、海内海外所有的名山大川，而特别着重的是山水之间的神人、古代英雄人物及传说中人物的踪迹以及奇异的鸟兽和花草树木，同时也附带描绘了散布在海内海外一些边远国家的种族形象。《山海图》所根据的神话传说，有一部分和楚国壁画相似，有一些真实程度不同的地理知识，也有一些是附会的想象，而都是在长时期的口头流传过程中综合在一起的。《海内》《海外》《大荒》各经虽然分为几卷，每卷中又是一条一条分散记述的，但可以看出分别条列的记述之间的联系，可以看出文字所记述的那一幅图画是有完整的组织结构，展开的是一幅相联系的大地的全貌。

现在我们尝试着重新组织起这一幅构图的大体结构。

大地的四方都有大海。四方的大海是否连成一片，从文字记述中还不能确定。全图中最丰富、最精彩的部分是西方，西方有西海，而同时，土地又像是由海内连到海外，一直到大荒之外。东方和北方有浩瀚的大海。南方也有海，但土地似乎也是相连的。

西方最主要的是昆仑山及其周围景象。

昆仑山是古代传说中最著名的大山和神山，被称为是天帝的下都，方八百里，高万仞。上面有一株巨大的木本谷禾，高五寻，大五围。山上有九口井，都是以玉为井槛，每面有九个门，有开明兽守门。开明兽身大如虎，有九个头，都是人面，向东而立。这是一个把农作物神圣化了的象征性构图。

昆仑山四面有各种神异的美丽的树：珠树、五彩玉树、玗琪树（玗琪是赤玉）、不死树等。又有服常树（服常不知何意），树上有三头人在伺候另一棵琅玕树。三头人名叫离朱，三个头轮流守望。又有绛树和六头的鸟，名为蛟的四脚蛇和其他一些树木、动物。

在这一组形象之南，有方三百里的大树林"氾林"，有深三百仞的大渊"从极之渊"，是黄河之神河伯、冯夷（冯夷的形象是人面乘两龙）所居。

昆仑山四周又有这样许多景象——

昆仑之北有西王母（凭倚在一几前，头上戴一种称为"胜"的特殊装饰），西王母之南是三只为西王母取食的使者"青鸟"。西王母附近有沃之野，是一片和平宁乐的土地，有鸾凤自歌自舞，百兽群居。其间画了一个人两手持了卵正在吃，前面有两只鸟导路，这个人代表着这里的居民。

昆仑山之西有轩辕之国，轩辕国人是人面蛇身。有轩辕之丘，方形，有四条守卫的蛇相绕，轩辕是黄帝，这里是黄帝的国和他的纪念台。附近有一穷山，穷山上画的射者，避开了向西射，怕触犯了黄帝。

昆仑山之东北还有其他八座古代著名人物的台，是喾、丹朱、舜、尧的台，每人两座，都是方形。

轩辕之国以南有女子国，画成两个女子，四周绕着水。再南有登葆山，是巫咸所居，巫咸是商代著名的人物，他的形象是右手执一条青蛇，左手执一条赤蛇。再南有风神屏蓬（黑色前后有头的动物）。再南有女丑之尸（女丑不知是什么人，但据说她是被十个太阳炙死的，画她在山上，以右手举起衣袖遮住脸，穿青衣，上面有十个太阳。古代求雨的一种办法是把女巫晒在烈日下面，一直到下雨为止。可能女丑是这样死亡的一个古代著名女巫）。有丈夫国（君子国，衣冠带剑，左右有两只虎），有拿了俎（切食物的案板）的女祭和拿了鱼的女戚（这两个人职司掌管祭礼，故事不知）。

此外还有那一勇敢的叛逆者"形天"的不朽形象。形天是和天帝争为一座"常羊山"的神，被天帝所杀。天帝断其首，把他葬在这里，他以乳为目，以脐为口，没有了头，仍在一手执盾，一手执戚而舞。

昆仑山以东也有一些神异的形象：大行伯、犬封国和贰负等。

大行伯画成手把一戈，不知是什么人。

犬封国画成其状如犬，旁边有一个女子跪进酒食。犬封国是南方各族流传的盘古的故事，盘古传说是一犬，是苗瑶族的祖先（此故事过去一直流传到近代，不含有侮辱的意思）。有女子进酒食，是把犬画成王者的身份，苗瑶族原在南方，但古代有徙三苗族于西北地方三危山的传说，所以画在昆仑附近。

贰负的故事也已不可考。只知贰负和他的臣危，共同杀害了窫窳。画面上有贰负之尸和窫窳之尸，都是人面蛇身，危则是桎其右足，反缚两手与发，系在山顶树上。又有六个巫（巫古代也是医）执不死之药，守候着窫窳之尸，期待其复生。

昆仑山之北多是一些可怕的怪兽，如蜪犬（如犬，青色）、穷奇（如虎有翼）、袜（人身黑首，眼睛纵立）、环拘（兽首人身）、阘非（人面兽身，青色）、蛩（人形虎头）、大蜂和朱蛾（都极大，朱蛾大如象），又有据比之尸（其故事不知，形象是折颈披发，无一手）。其中蜪犬和穷奇都是吃人的，吃人都从头开始，画中穷奇所吃的人披散了头发。

这是全图中最丰富的一部分，以昆仑山、西王母、轩辕国为中心的西方大地的景象。

此外，在全图中较重要的是西南、西北、东北三隅。

西南隅是以夏后启为中心。夏后启所在的地方称为"大乐之野"。夏后启即禹的儿子，在历史上他是第一个取消了禅让制，代之以父子世袭制。在神话传说中，他的形象是耳上系两条蛇，乘两龙，有三盖三重，左手操一羽葆幢（舞蹈用的道具），右手操环，佩玉璜，正在进行名为《九代》的乐舞。据说启曾在天帝身边，获得了著名的《九辩》《九歌》等大乐章。

在夏后启附近是巫山，有夏耕之尸立在巫山上。夏耕在商汤伐夏桀时被杀，斩掉了头，这个无头的人仍倔强地操戈而立。巫山之东是丹山，另一个夏朝的人在那里，他名孟涂，是被派到四川，在那里以处理讼狱的公正而被奉为神。巫山有天帝的仙药，有黄鸟和玄蛇，在这一角的各种动物中有巴蛇，其大能够吞象。

图的西北隅是共工氏之国。共工氏在古代传说中是一个极有地位的人物，《山海经》中是把他当作古帝王对待的。关于他，只保留了两个传说：一个是他也曾治水，失败后被杀。甚至说洪水是他造成的；另一个是说他和颛顼争为帝，失败后，盛怒之下，头触不周山，因而造成大地向东倾斜，河川东流。《山海图》的西北隅画了不周山，有两个黄色兽守卫。还有共工的台，四方，角上有一虎色的蛇，蛇首冲南。共工国之人的形象是人面蛇身朱发。在这里还有共工之臣相柳的形象，相柳是被禹所杀的，他是九首人面蛇身，面青色，蛇身环盘。据说他被杀后，血腥污地，不能种植五谷，才用来修筑众帝之台。共工怒触不周山、相柳死后血腥污地的报复行为，说

明在传说中他们也是两个倔强不屈的人物。在共工附近还有黄帝之女魃，在战胜蚩尤之后不能回到天上去，只得留在世界上成为旱灾的根源，她是画成一个青衣的女子。

在图的东北方的中心人物是颛顼氏。颛顼也是古代著名的帝王，有务隅之山，颛顼葬在山南，他的妻子九嫔葬在山北。山方三百里，山南并有帝俊的竹林，山西有一片大水，名"沉渊"，是颛顼沐浴之用。帝俊的竹林之南有"三桑"，是一颗高百仞的大树而无枝，其附近有"欧丝之野"，有女子在树上像蚕一样吐丝。

图的北方又有夸父的形象。夸父是古史传说中塑造的勇敢顽强的性格，他要同太阳赛跑，虽然最后因为渴死而失败了，但这一形象却因而不朽。他在"成都载天"之山，耳上系两黄蛇，手执两黄蛇，他的手杖变成两棵树，而成为大树林，称为"邓林"。

北方还有一座大山，名"北极天柜"，有名叫九凤的神，是九首人面鸟身，又有名叫强良的神，是虎首人身，四蹄长肘，口中衔蛇，两手持蛇。

和夸父的邓林相对是图之南方的"枫木"。枫木是被黄帝战败的英雄蚩尤的桎梏变成，生长在宋山上，宋山上有名为"育蛇"的赤蛇，附近并有祖状之尸，祖状不知何人，他的形象是方齿虎尾。

南方还有"苍梧之野"，是舜和叔均（叔均是古代的农神）之所葬。其旁有"不庭之山"，也是古代著名的大山，山下"丛渊"是舜沐浴的地方。其西有讙头国人，人面鸟喙有翼，食海中的鱼，杖翼而行。讙头（又名讙兜）是被尧放逐到南方来的。这里又有蜮民之国，画成弯弓射蛇；毕方鸟，画成人面一脚，据说见到毕方鸟就要发生大火。

《山海图》东部主要是水，是大海。有"朝阳之谷"，是水伯天吴所居，天吴是八首、人面、虎身、八尾；有虹，称为"蚕蚕"，是一个两个头的动物；有朝生暮死的薰华草；有右手拿了计数的算；左手指向北方的古代测量家竖亥（竖亥据说是奉命测量大地东西南北的广袤长度的）；有雨师妾（是一黑色的人，两手各操一蛇，耳上系蛇）、商代著名的王亥（画成两手操鸟，正吃鸟的头）、夔（在入海七千里处的流波山上，形状如牛，苍身无角，一足，出入水中就有风雨，其光如日月，其声如雷，黄帝取其皮作鼓，声闻五百里）和汤谷扶桑。

汤谷传说是日出处，汤谷上有扶桑。扶桑树画在水中，九个太阳在下枝，一个太阳在上枝。东方的海外有很多大山是太阳初升时所经历的。

太阳和月亮、星辰在天上运转，和它们有关的一些神话形象出现在《山海图》最外围边上。在极东是女和月母之国，那里有人名鹓，他的职守是受理日月的出没，节制其长短。（鹓和另外三个名字也见于甲骨文，是商代流行的四方神的名字。）东南隅是画了一个女子羲和，她是十个太阳的母亲，正在甘渊中浴日。西方是常羲，她是十二个月亮的母亲，在浴月。而西北一隅日月

所不到的极黑极冷的地方，有钟山，是烛龙所居。烛龙是人面蛇身，赤色，身长千里，他睁眼为昼，瞑目为夜，吹为冬，呼为夏，不饮不食不息，每息成风。

《山海图》四方大海中都有岛，岛上有四海之神：东海之神是禺貌；南海之神是不廷胡余；西海之神是弇兹；北海之神是禺疆，是东海神的儿子。四海神都是人面鸟身，耳上系两蛇，脚下践两蛇，蛇的颜色或青或赤。

《山海经》海外南、西、北、东经四卷之末又都缀以四方之神的名字，未说明其位置，似乎是编辑整理经文过程中增加，而非原图所有的。这四神是：东方的句芒，鸟身人面乘两龙；南方的祝融，兽身人面乘两龙；西方的蓐收，左耳有蛇乘两龙；北方的禺疆，即北海之神，黑身手足乘两龙。

在上述山海河渊之间，除了已读到的之外，还有其他一些神异形象和古代历史传说中的人物形象。有些是我们现在还了解的，如黄帝女魃（主旱灾）、羿与凿齿（画成羿持弓矢，凿齿操盾。他们的故事见于楚国壁画部分）、登比氏（舜妻，生两女名宵明、烛光，照耀一方）、吴回（祝融的兄弟，曾作火正，画成只有一只左臂）；有些形象虽有名称，但不知道其故事，如王子夜、犁、奢比、嘘等。

《山海图》中画了很多国家。有已经说到的，如共工、轩辕、犬封、骧头等。这些所谓的"国"不完全指国家或部落，而只是指所在之地，如巫咸国，即巫咸所在之地。而有些国家可能是远古一些氏族部落国家反映在传说中的影子。其他例如有西周之国，是画了叔均在耕地，叔均是周先祖后稷的孙子（或说是侄），是最早发明用牛耕地的人，曾被奉为田祖。《山海图》的描绘是和过去不太被人注意的古代传说相符合的。而《山海经》中称周是西周，俨然是商王国还统治着中原地区时的口吻，再结合《山海图》中有商王亥、商代名山巫咸，有商代甲骨文中记载的四方神名和四方风名，以及传自苗瑶族的盘古王等，都可见《山海图》所根据的有渊源甚早、长期流行于各地区各族人民中间的传说。

《山海图》中分散在四方还有三十几个远方国家，大多是四肢躯干奇形异态的。这些远国异人有：羽民（身上生羽毛）、贯胸（胸中央有一孔）、交胫（两腿弯曲相交叉）、三首、一臂、长股、一目、深目、无肠、跂踵（大脚）、大人、小人等，图中就画出他们身体上这些特点。这些国名也见于《淮南子·地形训》，共计三十六国，就是根据《山海经》整理出来的。但其中有几个国家不是异态的，如肃慎国和三苗国，都是确实存在的氏族部落国家。也有神话人物被当作国家的，如骧头国和凿齿国，是当时整理时的误会。

《山海图》上每一方都有多种异兽，不少是后世还常称引的。除了已谈到的外，还有维鸟（鸟而有人面，色青黄，所经过的地方要亡国）、肥遗（六足四翼的蛇，见则大旱）、青丘地

方九尾之狐、人面有手足的陵鱼、能食虎豹的驳，以及旄马、犀牛、独角兕等可怕的动物；又有万千祥异的动物，是幸福的象征，如比翼鸟、五彩的驺虞兽、帝俊的使者五彩之鸟和凤凰鸾鸟等。

以上简略介绍了这一幅《山海图》的主要内容及其位置经营。这是一幅全景图，因为每一地区都是向四面展开的，最明显的如昆仑山及其附近。但因为文字记述是就东、南、西、北四个区域分别记述的，中央部分如何，尚不了解。而且文字简赅，加以年代久传、多次传抄，还有不少歧义和错误，要想把全图各种神人、异兽、奇木等各种景物位置全部弄清楚、复原全图还有困难，有些内容也还不明了。所以，对于这样一幅重要的古代绘画作品，还不能做到从内容上概括其整个主题思想、脉络线索，把画面上的表现贯串起来进行清晰有条理的介绍，因此不免采取了现在比较繁琐的描述方式，而且现在初步归纳出来的各部分在构图上的位置及关系，也还不免需要经过认真地研究，做更进一步的确定和改正。

关于这幅《山海图》，现在我们主要了解了以下几点：

（一）这是一幅全景画。称之为全景画，并不完全着重于其构图形式的特点，同时也因为其内容的特点。它是以极为广阔的天地万物总体为表现对象，它所企图描绘的不是世界的一角、生活的一个片段，或事物的一个侧面，而是这天地六合之内形形色色的万物。尽管其所认识的广阔程度和丰富程度还受一定时代的实践和知识水平的限制，然而这种主题巨大、画面广阔、无所不包的全景画是一种重要的绘画样式和体裁，而且是古代美术中一大胆的创造。《山海图》虽已佚不存，但它是我国早期绘画中这一体裁已知最早的作品。

（二）《山海图》作为一幅绘画作品，组织起来大量的小型构图。从前面介绍可见，《山海图》表现多种多样的神话传说主题，同时创造了多种图景和形象，其中特别值得我们注意的是有关人的活动的情节构图和神人形象。《山海经》用文字描述了这些情节构图和神人形象。

情节构图和神人形象例如——

犬封国　作犬状，有女子跪进杯食。

女丑之尸　以右手障其目，十日居上，女丑居山之上。

蜮人　有人方杆弓射黄蛇。

欧丝之野　一女子跪据树吐丝。

羿与凿齿　羿持弓矢，凿齿持盾。

竖亥　右手把算，左手指青丘北。

王亥　两手操鸟，方食其头。

羲和　女子方浴日于甘渊。

常羲　有女子方浴月。

君子国　衣冠，带剑，食兽，二大虎在其旁。

讙头国　人面，有翼，鸟喙，方捕鱼。

长臂国　捕鱼水中，两手各持一鱼。

神人二八　十六人连臂为帝司夜。

大人国　坐而削船（独木舟，所以称为削船）。

大行伯　手把一戈。

六巫　执不死之药夹窫窳之尸。

形天　以乳为目，以脐为口，操干戚以舞。

夏耕之尸　无首，操戈盾立。

叔均　耕地。

由这些例子可见，情节简单的小型构图是表现神话传说主题的主要方式。这种小型构图，从它们的生活根源看，则是这样一些图景：女子跪进酒食，侍奉王者，二人执弓、执盾相战斗，射猎，捕鱼，耕地，削船，女子在桑树上，舞蹈，驱兽等。这些图景，在《山海图》中用来表现的是神话传说，但也是在用绘画造型手段描绘了生活，而这些生活的描绘是在此之前的美术作品中尚未见到过的。

上述小型生活构图在战国美术品实物中也可以见到，例如战国青铜器的狩猎壶上，就有狩猎、战斗、宴饮、女子上树采桑等图像，这些图像在构图方式和形象上应该是和《山海图》中的小型构图具有共同的时代特点和水平的。[228]

《山海图》中尤其值得予以注意的是一些神话形象：

首先是人首蛇身的形象。《山海图》中人首蛇身的形象有轩辕、共工、共工臣、相柳（九首）、窫窳、贰负等。人首蛇身的形象并不一定是恶意的，虽然《山海经》中相柳和贰负仿佛是被否定的反面人物，但文字记述可能与图像设计的原意有出入。轩辕之国即黄帝之国，黄帝在战国时已被奉为各族的共同祖先，轩辕之国即古代华夏族自己，这个人首蛇身、尾交其上的形象，应该是带有敬意的氏族徽志。共工氏也以此形象表示。共工氏在传说中也并不完全被说成反面人物，而是在战争及以后正统派思想家所整理的三皇五帝的正统历史中被排除的。和共工同样被排除的还有蚩尤、祝融、丹朱等在不同古史传说中也曾特别受尊敬的古代人物，但在《山海经》所记述的《山海图》上，我们看见他们仍有着很重要的地位，和帝喾、尧、舜等人一样。同样，共工、相柳等人之作人首蛇身，并不足以说明他们的形象带有若干神圣崇敬意义。

其次一个带有神圣意义的形象是足下践蛇、手中执蛇，甚至是耳上系蛇、像悬挂耳环那样的

人，蛇的颜色是青、赤、黄等色，作为此形象的有夏后启、夸父、巫咸、雨师妾。而四海之神禺
䝞、禺疆等则是人面鸟身践蛇。

山东诸城发现的擎举双灯的铜人，正是践踏在蛇背上，蛇身自后向右向前环绕一周，起底座
作用[229]，擎灯的应该是一神人，人面鸟身。两手执蛇、足下践蛇的形象在青铜器狩猎壶的花纹中
也见到。[230]

又，凤凰、鸾鸟是我国古代美术中常见的祥异形象。由《山海经》的记述中可知，在战国时
期，凤凰的外形特点及象征含义已大体确定。《山海图》上多次出现凤凰和鸾鸟的形象，也都联
系到蛇的形象。这两种鸟都头上戴蛇，足下践踏有蛇，胸前也有蛇。在战国美术品中，凤和蛇、
或禽鸟和爬虫组织在一起的很多。

青铜器花纹中，凤鸟胸前有蛇、足下有蛇的小型构图不止一种。[231]也有鹤在低头啄蛇的小型
构图。雕塑作品中，寿县发现的楚国铜鹰足下有蛇，长沙出土的木鹤，足下也有蛇。战国美术
中，凤凰、鸾鸟都已象征幸福和平，但是在铜器花纹的小型构图中，明显地看出是衔蛇或啄蛇，
甚至作激烈搏斗状：昂首、张口、举翼、双足用力前后伸出，是充满战斗精神的有力形象。单纯
以五彩华丽悦目，不是早期凤凰形象的特点，而是历史演变的结果。

《山海图》的四方山水之间的各种神话形象共约一百四十多个，其中神人及古代异人形象
六十多，远方异国人形象约四五十，奇异鸟兽四十余。这些神话形象都有可能在已发现及尚待发
现的战国美术作品中得到实物形象的印证，要最后确定文献和实物之间的联系，还需要认真研
究。与战国美术品实物形象类似者还可以举出两例：北极天柜山的神人强良，衔蛇，操蛇，虎首
人身，四蹄长肘。信阳长台关战国墓中木雕的镇墓兽正作此状；昆仑山北的异兽穷奇，如虎有
翼，食人从头开始。春秋末栾氏壶的装饰花纹中正有兽如此。之所以说实物和文献互相印证还需
要认真研究，是因为文献描述本身还存在着分歧，同时也因为很多不同的神话形象在造型上是相
似的。而尤其需要进行研究的，是进一步以时代思想意识为基础，了解这些形象的思想意义。

《山海经》中《海经》部分记述的是《山海图》，《山经》部分则描述了另一件绘画作品。
两幅作品虽在一些局部有共同的传说根据，在一些形象处理上有时代流行的共同方式，但却是内
容和性质完全不同的作品。

《山海经》第一部分《五藏山经》五卷，分别记述南、西、北、东、中五个地区的名山和水
流，而着重记述山上、山下的矿产和动植物。矿产中注意的有玉石、赤金（铜）、白金（银）、
黄金（金）和铁等矿藏。动植物中只注意一些奇异的树木、花草和古怪的禽兽，并特别说明其药
物和祈禳的作用，如可以治疗、肿、痔、疠、心痛、狂、劳等病，或有使人不妒、不畏缩、胆大
以及御火，使牛马无病、杀虫、毒鼠等作用。《山经》各卷一般都没有谈到神话传说，只《西次

三经》诸经中的诸山，如不周山、密山、钟山、昆仑山、积石山、三危山、天山等，一向都是西北一带神话传说最多的名山，因而兼述及一些神话，是《山经》中仅见的。但《山经》每记述一地区的一系列名山之后，都特别指出这些山的神如何形状，如何祭祀他们。令人有兴趣的是这些神的形状大多是人面蛇身、人面龙身、人面兽身、人面鸟身，少数是人身羊角、鸟身龙首或龙身鸟首。祭祀这些神则要用动物，如牛、羊、鸡、狗，用粮食，如米、粟等，并要瘗埋宝玉。

从《山经》这部分内容——注意药物及祈禳等作用及祭祀来看，《山经》是带有巫术性质的地理书。

由《山经》文字记述的方式，也可以推想和《山经》一同存在的《五藏山图》是怎样画的——

首先可以确定《五藏山图》的图画不离开文字，两者是相辅的，而且是长卷的形式。《山经》讲每一座山，都是个别的记述，山与山之间的联系，只举出距离和方位。而山的顺序是按照一个方向连续排列的，例如《南山经》是从最西端谈起，其次谈其东若干里的某山，又东若干里的某山……各山之间看不出地形交错的关系，各地区之间也无联系，因而可知每一地区各画成一卷或几卷，每卷之末记述有关山神及祭祀等事项。各卷中，每山为一节，绘出山形及动植物等，并用文字注明山名、水名、树木禽兽名、山与水相距的里数等。

其次，也可以推测出每一节，即每一小幅山图是怎样画的。试看这一例：

> 西南四百里曰昆仑之丘，是实惟帝之下都。
>
> 神陆吾司之，其神状虎身而九尾，人面而虎爪。是神也，司天之九部及帝之圃時。
>
> 有兽焉，其状如羊而四角，名曰土蝼，是食人。
>
> 有鸟焉，其状如蜂，大如鸳鸯，名曰钦原，螫鸟兽则死，螫木则枯。
>
> 有鸟焉，其名曰鹑鸟，是司帝之百服。
>
> 有木焉，其状如棠，黄华而赤实，其味如李而无核，名曰沙棠，可以御水，食之使
> 人不溺。
>
> 有草焉，名曰薲草，其状如葵，其味如葱，食之已劳。

就是在这一小幅山的图画中，有神陆吾，有土蝼、钦原、鹑鸟、沙棠、薲草等。而这些神物都是最富有特点、表现得最具体的。这也就是在这一小幅山的图画中，最富有形象性的是这些神人、异物，在山的描绘中不只是最突出的，而且是不可缺少的。因此，我们如果联系到汉代艺术中山的形象，可以知道强调并突出山上山下的动植物形象是早期造型艺术中处理山的形象的

独特手法。

由上所述，《五藏山图》的形式是：有文有图的长卷，文字图画相辅，分段，互不连接。每一段都重表现山上、山下的鸟兽树木及神人等。这样的长卷正是早期美术史上长期流行的。

战国时期的这几件作品：楚国壁画、《山海图》等都已不可见。我们从文字记述所得到的印象仍是比较粗略的。但是这粗略的印象，也可以从残存的战国美术品中得到部分的印证。前面已提到了一些，而以下几件作品值得我们予以注意：河南信阳长台关楚墓的锦瑟漆画、河南辉县琉璃阁魏墓的铜奁线刻画、湖南长沙楚墓帛书。

锦瑟全部漆作彩画，已经残破，其两端部分还可以看出原来是画满神异形象的。残存的漆画神异形象有人冠服，两手各执一蛇；有人冠服，手执羽葆幢；有人冠服，弯弓方射；有人冠服，牵两龙。有兽鸟首人身，有兽人面兽身，胸前有一蛇，有兽人面双身鸟形，此外还有龙蛇腾舞、野兽奔驰、半裸体的狩猎人，以及宴饮场面等。人物形象是两种身份：一种冠服，一种半裸。冠服者应该是神人或历史传说中的著名人物，半裸者是远方异国的人，或一般的穿插在构图间、不是特别要加以描绘的对象。

锦瑟漆画的色彩是赤、黄、黑、青、白和灰。《山海经》中形容各种形象的色彩也正是这几种。

琉璃阁M1:51铜奁也非常破碎，残片上保留了部分宴乐的场面，有卸了马的车、列置的鼎鼓、簨簴（钟架）上悬系编钟，以及活动于其间的人物。值得注意的是击钟的人跪在地上，拖了长尾，可见这一宴乐场面也是带有神话色彩的。这一场面右侧是山林异兽的景象：有山，山上有树，山下有一人面双身的异兽，山右有一手执绳索状物的人面一手一足的异物，山左有一鸟首人身的异物持弓射迎面而来的野兽（此兽身上似生了三棵树）。在这几个形象四周分散布置大大小小其他许多动物。

这两幅作品上的神异形象，都可以看出和《山海经》描绘的《山海图》中，以及其他典籍中记述的神人、异物是相同的。

楚国的绢也是第三件我们试图用以印证《山海图》的作品。绢画中央部分是大篇文字，四周一圈有十二个神异形象。文字和形象部分都有相当部分漫漶不明。文字内容似是一篇谈论阴阳五行和道法问题的论文。四周的神异形象旁，残存文字说明，可知是代表十二个月，而且各有名字，是按照东、南、西、北四个方向顺序排列的。四角各有一株树木，颜色也各不相同。十二个月的神异形象中，五月的"高"是三首人，十月的"阳"是鸟形，十一月是带角牛头牛蹄人，十二月的"荼"作人形口中衔蛇。其他一些形象或不全，或难以确认。

第四节　绘画和雕塑艺术现存作品

战国时期的绘画和雕塑艺术，在社会中获得重要地位。当时的文献记载"刻""画"很流行，前节关于楚国壁画和《山海图》的叙述中，也可见战国绘画和雕塑艺术的活跃及所达到的水平。但这一时期作品保留下来的不多，考古工作不断提供新的材料，正在不断扩大我们对于这一时期美术、特别是绘画和雕塑艺术的认识。工艺美术品，青铜器、漆器、玉器等，利用绘画形象和雕塑形象作为装饰，也同样表现了这两种艺术的进步水平。

一、绘画作品

战国时期的绘画艺术作品，以长沙出土的帛画作为现存最早的一幅绘画，为最重要。

帛画画面上有三个形象：一个美丽的女性两手并举，手指张开；一只凤鸟，举翅扬尾，双足前后伸张，作向前去搏斗的姿势；与凤鸟相对的是一独足的爬虫动物，可能就是典籍中所说的"夔"。凤和夔在画幅的左上方，女像在画幅中央而偏右，面向凤和夔。

女像姿势可能有宗教意义。长台关M1镇墓兽旁侍立的木俑正是作此姿势；长沙黄泥坑M20早已被破坏，也曾清理出一个作此姿势的女性木俑，身上着锦织衣服，头上覆盖丝织物，与一般长沙战国木俑不同。

禽鸟和爬虫的主题，在战国艺术中还有其他表现。如雕塑作品中寿县出土的铜鹰，足下有蛇。长沙出土的木鹤，足下也有蛇。战国青铜器的装饰花纹中也见有凤和蛇搏斗、鹤在啄蛇的构图。而凤蛇搏斗的构图中，凤的姿态和帛画中的凤是一样的，有的构图中表现搏斗非常明显，可能这些不同表现的共同主题在战国时期是南北各地都流行的。

帛画的内容，据郭沫若研究，认为是代表善与和平的凤和代表恶和灾害的夔在进行斗争，那一美丽的女性在祈祷凤的胜利。[232]

这一用神话形式表现了深刻思想内容的作品，在艺术上的成功，首先是创造了一个侧影优美的女性形象和一个战斗的凤鸟形象。女子、凤和夔的造型，用了大胆的夸张手法，在总的动态方面很单纯有力，而一些细部处理却又刻画入微。组成形象的线纹多是有弹性的弧度较大的细线，柔劲有力，而又富有装饰性。墨线勾勒，又敷淡彩，有开创这一传统表现形式的意义。由这一作品可以看出战国绘画艺术所达到的水平。

战国时期直接以现实生活为题材的绘画构图，还可以从青铜器装饰上得到一些认识。

青铜器上的装饰，战国时期流行着一些以人和动物生活为题材的绘画形象和构图。作为青铜器装饰的现实生活构图，都是在不大的篇幅中聚集了众多的人物、表现了复杂的社会生活。主要

的题材有二：宴会和战斗。这两种题材都是当时社会生活中突出的重大题材，新兴的贵族占有、支配社会财富，过着过去所未有的奢华铺张生活；各国间频繁的战争引起社会生活不断动荡。现实生活促使当时的思想家们讨论这些问题，也使美术家把表现兴趣集中到这方面来。

故宫藏渔猎宴乐铜壶是这一类青铜器中重要的代表作。壶身上划分为三条平行的装饰带，三条装饰带以采桑、习射、狩猎、水滨射雁、宴乐、水陆攻战六种不同的人物活动为内容。渔猎宴乐壶上的生活描写，分别组成三条装饰带：最上一条装饰带在壶颈部，是采桑、习射和狩猎三种图像组成。这三种图像组织在一起，如果作为同一场合的三种不同活动来理解，可以设想是在同一季节所举行的三种不同活动，而有一定的礼仪的意义。图中表现廊下三个人习射，一人张弓欲发，一人执弓未射，一人在审视手中的箭，箭靶立在廊外，已有箭刺在靶上。三个人是射箭中三种不同动作，同一情节而具体表现上有变化。采桑图中两桑树上坐了三个女子攀折桑叶，筐子挂在树上，树下有人携筐而来，有人举手相招。这两图下列是人们在拉弓射猎，有兽已倒翻在地。第二条装饰带是水滨射雁和堂中宴乐。人们用弓缴仰射满天飞翔的雁群，水中有鱼浮游，水上有人乘船，水畔并有其他多种水禽，这是一幅十分热闹炽烈的射雁图。堂上举行宴乐，堂下在敲击架上的编钟、编磬和立在地上的鼓铙，并在吹奏，三个列鼎旁是人们在庖厨中操作。这些构图中的人物形象及道具、环境虽简单，但扼要而具体，有力地表现了各种活动的特点。

战国时期一些薄胎铜器上面有刻纹装饰，也展示贵族们宴乐生活的图景。这些刻纹铜器有：河南辉县赵固M1:73鉴、湖南长沙54黄土岭M5匜、山西长治分水岭M12匜、河南陕县后川M2041匜、河南辉县琉璃阁M1:51奁。[233]

辉县赵固M1:73铜鉴是一幅较完整地表现了苑囿中射猎宴乐活动的图景：人物三十七、鸟兽三十八，池沼旁有二层楼阁，楼中有人在活动，楼左有编钟，楼右有编磬，池中有船，岸边丛林中有人在射猎禽鸟。这些景象使人联想到西周青铜器麦尊铭文所说的"在辟雍，王乘于舟……射大龏禽"，或通篇铭所说的"王渔于大池"等事，西周时期贵族的生活习惯，在战国时期还保留了一些。图中有些人物动作意图不太明了，加以原器破碎，经拼接复原后也还有些形象不完全，但可以看出是同一场合的活动，而不是如渔猎宴乐壶上分段分组表现各种不同的活动。

其他几件刻纹铜器，刻画内容不出赵固铜鉴范围，大致都是赵固铜鉴构图的一部分，几幅图相互参考，可以帮助我们更好地了解这些活动的内容。

采桑的图像在辉县琉璃阁发现的铜壶（M76:86）盖上也有，而且可见采桑同时，树下在歌舞的生动场面。

渔猎宴乐壶上的战斗图又见于汲县山彪镇M1出土的两个水陆攻战铜鉴上。

汲县水陆攻战铜鉴之一M1:56和铜鉴二M1:28，两鉴图案略同，以鉴一为例，上面有四十一

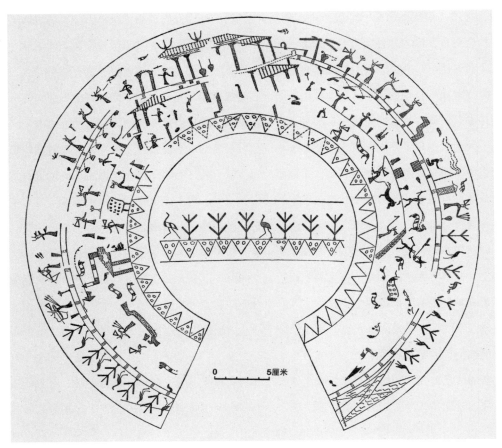

铜鉴摹纹　河南辉县赵固M1:73

组战斗景象的构图，构图有九种不同的内容[234]：

左右两列，双方对峙，最前二人交锋；

双方桴鼓鸣金，上有旌羽，交锋；

双方各有一舟，水战；

二人仰攻；

四人仰攻；

云车仰攻；

三人同有尊、勺、觯等酒器；

三人武装，后随1个小儿。

其中甲、乙、丙以及戊、己组合，和渔猎宴乐壶的己组"水陆攻战"内容基本相同。水陆攻战铜鉴上共有二百八十六个人物形象，共同集合成一幅组织得非常大胆的战斗场面。

以上这些铜器上的构图，包括故宫藏渔猎宴乐铜壶、辉县赵固M1:73铜鉴、琉璃阁M1:51铜奁和汲县两件水陆攻战铜鉴，是古代绘画艺术中的重要作品，它们描写了有巨大历史意义的社会生活，有开创这一题材表现的作用。它们在不大的篇幅上，处理了众多的人物形象，以及这些形象在相互联系中构成的情节，形象和情节都表现得单纯而明确，收到一目了然的效果。从这些方面看，古代匠师在一定时代水平和制作技术特点的限制下，已掌握了绘画艺术的基本技巧。其构图特点是人物形象横列在同一水平线上，这样连续展开一系列的动作和活动，只有渔猎宴乐铜壶上"采桑"一幅，有人低于水平线，以示其位于近景，构图技巧也在超出没有透视的表现方式。人物形象的创造，主要是表现了动作和姿态，但从事同一活动的人，在类似的动作姿态中又根据生活加以变化（如习射、采桑、射雁、战斗等），使每一情节得到充分的表达。所以，这些篇幅小而内容丰富的构图，虽然表现技术和方式带有早期稚朴、简单的特点，然而也做到了相当程度的真实、具体和生动。因此，我们不仅通过它们见到了古代的社会生活，而且感到古代艺术家对于新旧变革过程中出现的巨大历史意义的新事物的热情。

现在从青铜器和漆器的装饰中，也可以看到很多狩猎、人兽搏斗的构图和各种动物形象。青铜鉴和壶，以各种图像作装饰的，一般称为狩猎纹鉴或狩猎纹壶。狩猎图像有驾车奔逐于群兽之间，较常见的是徒步以短兵器和野兽搏斗，兽脊上已被矛刺入而仍低头向前猛冲，或者是人已用矛或剑刺穿野兽的头，野兽仍昂首张口前扑。总之，表现狩猎和搏斗的景象都很紧张有力。

漆器上也见到这种图像。长沙52颜家岭M35之漆奁上的狩猎图是很成功的一幅，漆奁横列三条云纹装饰带，之间是两条绘饰了人和动物的装饰带。上面一条主要部分是一人持矛迎击远远冲来的独角兽，兽后有一树，树后有1人引弓射兽，箭尚未离弦，二人一兽三个形象都是充满战场斗志、处于尚未发作的紧张状态。狩猎纹壶上虽也见到这种构图，但因为漆画的描绘更为自然生动，而且在构图处理上漆奁的各形象间留出相当空白，动势的表现就更为有力，也可以说，这一漆奁的狩猎图像更巧妙地发挥了构图上空白部分的表现效果。这一漆奁的第二条装饰带是人和动物组成的，画了一个人手中牵了一只猴，对面有一狗追逐一鹿奔驰而来，是为一组；另一组是双鹤相对啄食地上的食物（是虫或其他东西不能分辨）。

漆器与青铜器上铸出的图像相比较，可见青铜器上的狩猎及动物形象的生动性受了一定的技术限制。在青铜器上表现得比较生动的，有著名的狄氏壶（战国初期，鲜于族器），上有现实的和幻想的群兽相奔驰，其间更有一人牵龙；唐山贾各庄M5:60的狩猎壶上有四种狩猎及动物构图，壶盖上又有一种，动物形象和人的形象相杂，都有一种活泼的效果。

洛阳金村曾出土一件银错铜镜，上面用金银错技术表现了武士跨马手执短剑和一虎周旋格斗的景象。虎人立，侧身向武士，武士胯下的马前后踟蹰，表现双方相持不下的情势，非常真

实生动。

写生而略带图案意味的动物形象，是战国时期工艺美术品上相当流行的装饰。除上述者以外，又有长沙出土的针刻凤纹漆奁、燕下都的陶器等，都是一些从绘画艺术方面看也是相当成功的作品。后面在介绍战国时期漆器、铜镜等工艺品时，也都还会涉及有关绘画艺术的问题。

生动的动物形象是战国时期美术的一个重要标志。《韩非子》记载有画家用了三年时间为周君画荚，画成以后反映了强烈的光线，可以看出"龙、蛇、禽兽、车马，万物之状备具"。《左传·宣公三年》记王孙满答对楚王问鼎之大小轻重时说："昔夏之方有德也，远方图物，贡金九牧，铸鼎象物，百物而为之备，使民知神奸。故民入川泽山林，不逢不苦；魑魅魍魉，莫能逢之，用能协于上下，以承天休。"王孙满所说的夏鼎虽不可知，战国鼎上也不见"铸鼎象物，百物而为之备"，但战国青铜器壶、鉴和其他工艺品上，却见到上引两段文字所说的"万物""百物"——现实的和幻想的动物形象。这两段记载是符合战国时期绘画艺术，以及雕塑艺术、装饰艺术题材选择的实际情况的。

狩猎和动物形象在艺术上最大的成功是表现的生动性。画面上充满活泼的动作，生气勃勃，流露着古代艺术家对于充沛生命活力的爱慕。而人兽搏斗的场面，既表现出动物的强悍凶猛，又表现出人的矫健勇敢，在作为大自然力量的化身的猛兽和远比人更有力量的异兽面前，人物形象处理得具有一种敢与之对抗、毫无畏惧的姿态，这种搏斗的构图是古代美术中前所未有的对于人的力量的赞扬。

二、雕塑作品

战国时期大型的雕塑作品尚未发现，小型雕塑中有多种多样的人物及动物雕塑，创造了许多富有表现力的生动形象。雕塑艺术的取材和绘画艺术相似，有现实的和神话的。丰富的想象和有力的夸张，在战国雕塑艺术中有重要作用。

战国时期雕塑艺术中，生动的人的形象是古代美术史上的第一次。

战国雕塑艺术在表现人物动态及刻画面部上有一定的成就。

战国墓葬中发现的人的雕塑形象，称为"俑"。奴隶社会中以人殉葬，封建社会中以俑代替了生人，战国时期的俑用木、铜、铅、陶等不同质料制作。

河南信阳长台关两座大墓和长沙楚墓都曾出土木俑，都很注意面部的刻画，尤其是眼睛，都表现得栩栩有神。这些俑的面部都薄薄地雕出额头、眉、眼、鼻、口轮廓和面额，不强调两颊和颧骨的体积造型，而着重正面看来的两颊轮廓，这种表现手法很概括简练。同时，又用墨线绘出眉、眼、口，如长沙的男性木俑，用双重细线勾画上眼睑，又绘出很神气的小髭，刻画入微。在

主要部位上绘画手法的加工，提高了雕塑的造型表现能力。绘塑结合的传统，可以这些木俑作为最早的具体代表：长台关M2的侍立俑，作袖手端立状；M1镇墓兽旁侍立有二男俑二女俑，两手平伸，可能是有一种宗教意义的姿势；M1又有一侍奉宴乐的跪坐木俑，通过动作表现了奴婢的身份和封建主的生活；长沙54杨家湾M006的执勺厨俑和奏乐女俑，两臂双手都表现了较复杂的不同动作；长沙53仰天湖M25的长袖女俑，双手下垂，一上一下，意态安详，被认为是代表了舞者；长沙出土的武士俑，右手平执一剑，左手执鞘，剑方出鞘，短裙下露出粗壮有力的小腿，这一细部的夸张处理，大大增强了武士的特点。这些俑的创作，可以看出楚地的木雕人形艺术，除了面部精细认真的刻画以外，同时能够利用身体的局部描写和具体动作来表现生活特点，以产生真实的生活形象。

长沙木俑身上，雕出宽袍大袖的衣服，并有选择地雕出主要襞褶，衣服上的花纹用红、黑等彩色绘出，可以想到是摹写生活中的实物。可见次要部位上绘塑结合，用绘画手法提高其装饰作用，也有悠久的传统。也有一部分木俑是裹以丝制衣服的，木雕身体部分除具有一定的高低比例外，没有具体的造型表现。

洛阳中州路西工段东周墓M2717发现有铅俑，一人双手捧一筒状物跪坐，姿态和长台关M1的侍膳俑相似，因为在土中受侵蚀较重，只可见其大体的姿态。

洛阳西郊"天子墓"出土两种彩绘陶俑，衣衫涂成红色，光头，双手置腹前跪坐，面部有凹入的眼窝、隆起的鼻子和微凸的小嘴，造型简略，而作为最早的着色陶俑，在了解其历史发展上仍是值得注意的。

长治分水岭M14出土5厘米小型陶俑十八个，衣衫作红色，头上有髻，而动作姿态变化多端，也是值得注意的一批早期陶俑实例。

战国时期的陶俑似还未充分发展。洛阳地区发现的几件铜制人物雕塑，都不是俑，相比前述之俑，获得了艺术上更大的成功，是战国雕塑艺术中的杰出出品。

洛阳金村周墓出土过两个铜制人像，在艺术上更为完整。一个是胡女铜像，从服装和发式上看，是北方部族女性，她双手平伸，各执一竿，竿头各立一鸟，她正仰首凝视左竿上的鸟。这一女像神态的处理很细腻。又一铜像，右膝跪，左膝蹲，双手伸张，右手高举一圆筒状容器，作将起立迎接状，是动作过程中的一个瞬间状态。这两件人像都是早期雕塑艺术中不平凡的成功尝试。

长治分水岭M14又出土小型铜人三个（高7厘米），武装，上饰云纹，束带，左腰系剑，双手高举，足踏云型座。这些人形，似都是器物底座的附属装饰。战国时期的器物底座，除了动物以外，又出现人物形象，开始了后世广泛流行的一种形式。洛阳金村发现作为器座的力士，则是

这形式中富有创造力的作品。称之为力士，事实上是人和兽的混合形象，兽的形象糅合到人的形象中去，而且所加强的不只是肉的表现，并且有更强烈的感情力量，赋予作品威猛不驯的性格，表现了从外面强加的重压和人物内在力量所形成的冲突。艺术的想象力，使这一屈身在沉重负载下的形象有了更丰富的内容。

由这些战国雕塑艺术中的人的形象，可见这时已做到细致地刻画人的面部，并表现生活特定场合中的特定动作，直接描写了人物，也间接描写了人物所处的生活场景（如侍膳俑、武俑等最明显），通过雕塑手段具体地反映了生活。雕塑艺术的特殊技巧，从战国俑的形象开始，已经为古代艺术家所掌握了。俑所代表的人物，都是低卑的社会身份，而在形象塑造中，都力求表现其外形的美和神态的美。这些都是在人物形象创造的历史进程中的重要进步。

战国时期雕塑艺术中，有极为成功的动物形象。安徽寿县出土金银错"大府"铜牛，伏卧在地面，翘了头向四面探寻着什么；浑源李峪出土的铜兽，蹲立，头前伸，胆怯而又警觉。还有一些禽兽形铜容器，如头引曲前伸准备搏斗的鹅。青铜器上的雕塑装饰，如一件金银错铜洗上一对正要纵身跃入水中的蛙、汲县立鹤壶盖上振翅欲飞的立鹤、浑源铜鼎上安静的水鸭和伏兽，这些作品表现动物的动作神态都很自然真实。又有一些带神话色彩的动物形象，经过想象加工，突出表现其一定的特点，如洛阳金村出土的表情凶猛的金银错龙首，张大了口，露出尖利牙齿，长舌如在翕动；寿县出土的铜鹰张翅探首，表现了凶鸷的性格；长沙出土有一对修长的立鹤，足下盘着蛇；长台关M2出土一对仰首衔珠木凤。这些都是很有表现力的形象——战国时期的动物雕塑形象，不只是用夸张手法摹写了外表形象，而且表现了一定的神态和复杂状态中的动作和姿态，表现了动物的生命。

战国楚墓中发现了完全宗教性的雕塑——镇墓兽，其内容及寓意尚不明了。长台关M1及M2作怪兽跪坐，长沙烈士公园M3无完整的兽身，似只有前肢，都是巨口、吐长舌、头上双角，表情十分狰恶。[235]古代艺术家充分发挥了他们所掌握的造型和色彩表达感情的能力，但在作品中表现的是在一定社会条件下所产生的思想，把大自然当作不可知的恐怖力量。

战国时期还有一些小型工艺雕塑，如洛阳"天子"墓的伏兽玉人和兽形饰、唐山贾各庄的树脂虎形饰（M38:5），代表了服饰品的发展。后者更利用了原材料的形状，是随形雕刻这一传统的早期作品。洛阳中州路M2717:171透雕铜饰，中央一条龙形，两只前爪各抓住一个裸体人形，后爪各抓住一条蛇，组成一个圆形的适合纹样，这个铜饰的题材内容还不了解，但很值得注意。

第五节　青铜工艺

战国青铜工艺是古代青铜工艺最后一次繁荣。战国时期，铁的铸冶已成为时代的先进技术，铜逐渐失去其优越地位，但战国青铜工艺在社会生产力普遍发展的基础上，铸造技术也有很大进步：铜器胎薄，用模印法重复压印成片的纹饰，有复杂的镂空装饰，发展了金银错及纯铜、玉、松绿石等镶嵌装饰技术，使青铜器上出现多色彩的效果。此外，青铜合金的成分也因不同使用目的而有所区别。《考工记》记载青铜合金中，铜、锡及其他金属有6种不同的数量比例，可以冶炼出性能不同的青铜合金。《考工记》的记载有一定的事实根据，也得到考古材料的证实。长沙出土的楚国铜器化学分析中，可见烹饪器、兵器、镜三类青铜器中，烹饪器的合金，锡较多，铅最少；镜的合金中，铅多，锡少。长沙出土的铜剑，有一种两色剑，剑刃和剑脊合金不同，有不同色泽和不同硬度。青铜工艺的使用范围除了日用器皿外，更出现了大量的钱币、兵器、车马器、铜镜和带钩等。战国末年，铁兵器已逐渐代替了铜兵器，寿县出土楚王酓感鼎的铭文中记录，是销毁了战争中俘获的兵器，改铸成铜器。另外，部分日用器皿已为其他质料所代替，如一部分饮食用具改为漆器，有漆豆、漆杯。铜可以铸币，有更大的经济价值，所以墓葬中多以陶器作为明器，代替了真正的铜器，这说明宗教要求在经济生活面前做了让步。但陶器样式仍模仿当时铜器，如鼎、敦、豆、壶、盘等，这些陶器也提供了关于战国时期青铜型制演变的重要知识。以上所述青铜工艺的这些新现象，都是在新的社会条件下发生的。

新兴贵族的生活需要在青铜器上反映出来。饮食用的青铜容器种类减少，而在生活中使用数量增加。墓葬中出土常是同类器同时有许多件，如鼎多为奇数，而且常不止一组；豆多为偶数；壶常是成对。此一风气自春秋时已开始，表现了贵族们物质生活享受在扩大。另一个方面是服饰用的青铜器增加了，匜、盘、鉴等盥洗用的水器，铜镜和带钩开始流行起来。同时青铜器日益趋向于精工豪华，青铜器上装饰丰富，镶嵌技术产生多色彩效果，特别是生活享用器的装饰最为华丽。

战国时期各国青铜器在南北各地都有发现。长沙、寿县发现的楚国器，洛阳发现的东周王朝器，辉县、汲县、长治等地发现的魏国器，唐山发现的燕国器，浑源李峪发现的赵国器，成都发现的蜀国器，以及各地出土的齐、越、秦各国器，可见有共同的时代风格，同时也具地方特色。同型式的铜器发现地点往往相去千里，如黄河以北的河南辉县和山西长治发现的刻纹铜器，长江以南的长沙也有发现（见前"绘画和雕塑"节）。四川成都羊子山发现的铜罍，在山东泰安也有发现（见后）。青铜工艺各地区的发展，丰富着这一共同的传统工艺。

战国时期墓葬中出土成套的殉葬品，殉葬品中青铜器包括饮食用容器、乐器、兵器、车马器

和服饰用具。下面结合一部分重要的实物作品，简单地介绍战国时期青铜艺术的新发展。

饮食用容器中，鼎仍是主要的烹饪用器，鬲已趋于消灭。甗又出现，在式样上是汉代甑（蒸物部分）、鍑（容水部分）的前身，两部分可以分开。盛食器中簋也趋于消灭，豆比较流行，若干容量较大的豆，样式上接近簋，仍有使用。酒器中，圆壶大大发展起来，成为战国及汉代铜器中重要的一类。水器中的鉴仍有一定数量，盘、匜也较少。综合各地墓葬出土的情况看，战国时期最流行的是鼎、豆、壶，出土时每一种都是多数成套——鼎用奇数，豆用偶数，壶则成对。大墓中同类器甚至不止一套。

鼎的型式最多见到的是有盖、深腹，腹的纵剖面接近横长方形，容积大。腹中部有一条弦线，弦线以上是主要装饰带，底或平或圜，两副耳微微外敞。这一型式的鼎有两种主要的不同样式，一种是洛阳中州路M2717的矮足，整个印象非常浑厚敦实；[236]一种是唐山贾各庄M1817的细长高足，印象比较灵巧[237]。前一种在洛阳附近各地墓葬中有很多发现，也见于山东、山西各地，属于后者样式的有唐山贾各庄其他二鼎M28:41、M28:42，[238]长沙楚墓M315:6，[239]但细部处理稍有不同。

长沙楚墓有一种型式比较特殊的鼎，可以长沙M301:1为例，两耳内敛，如紧紧贴在口沿边，足偏细而长，下端外撇，代表一种富有地方色彩的风格。[240]

战国末年的两个楚王酓鼎是著名大鼎，三足特别粗壮有力，足上端浮雕兽头，两耳挺出鼎口，作生硬的折线，有一种特殊的雄浑强悍的气概。鼎一Y99高53.8厘米，鼎二[241]藏历史博物馆。鼎铸于楚幽王四年（前234年），铭文中称系楚王战争中俘获的兵器熔铸而成。寿县是楚国最后的都城，在1931—1932年曾发现大量战国末期的楚国铜器，共718件，其中以二鼎为最大。

成都羊子山M172也发现过一件大鼎M172:1，高50厘米，鼎耳及鼎腹、鼎口缘下，都是战国时期流行的兽带纹。极堪注意的是鼎项部一条弦纹上饰以流动的云气花纹，为其他各地发现的鼎类器所不见，这也是一件富有特色的铜器（藏历史博物馆）。[242]

盛食器的敦，南至长沙、北至唐山都有发现。敦的器与盖都是半球体，各有三足，下半或有两个环耳，如下半无环耳，或上下都有环耳，则上下两部分外形完全相同，但根据口部的子、母以区别上下。唐山贾各庄M16:3敦[243]、信阳长台关M1的敦[244]、长沙M315:1敦[245]，样式都相似。信阳长台关及长沙的敦，耳及足部的装饰意匠很丰富，浅雕处理极细腻精致，而器体光洁无饰。因冶炼技术的进步，铜质精良，闪闪发光，战国青铜器上常利用此效果，以见材料之美。

著名的战国时期有铭文的敦——齐桓公的陈侯午敦（作于齐桓公十四年，前271年，Y375）和齐威王的陈侯因齐敦（威王在前343年前在位，器作于此前，Y378），也都光洁无饰。前者是齐桓公称霸，各国诸侯在齐相会，赠送他以铜，故作此敦及另外一簋一敦。

狩猎纹壶　战国　河南洛阳出土

宴乐狩猎攻战纹壶　战国　故宫博物院藏

错金银斗兽纹铜镜
战国
日本永青文库美术馆藏

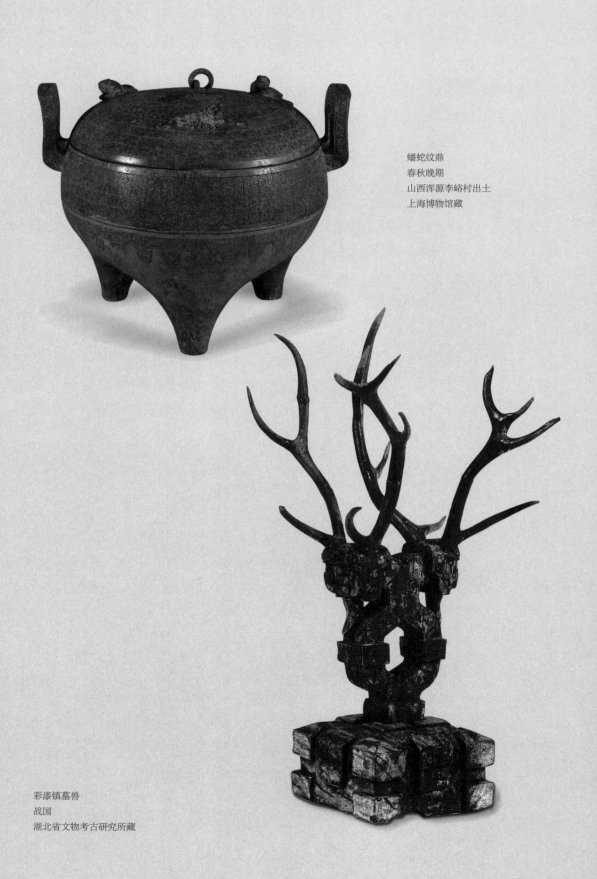

蟠蛇纹鼎
春秋晚期
山西浑源李峪村出土
上海博物馆藏

彩漆镇墓兽
战国
湖北省文物考古研究所藏

陈武侯敦
战国
中国国家博物馆藏

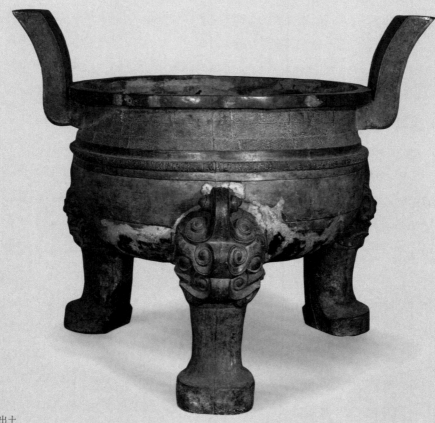

蟠螭纹鼎
战国
安徽省寿县出土
安徽博物院藏

盛食器的豆仍保持两种型式：无盖的细长柄豆和有盖的短柄豆，但无盖的豆柄部更细长，而最后为有盖豆代替。有盖豆的柄更短，成为圈足，最后发展成盆。这一现象在陶器中比较显著，铜器中无盖豆持续时间较长，长沙楚墓中可见多用敦代替豆。

洛阳中州路M2717:197有盖短柄豆，是代表性的型制。[246]

唐山贾各庄M18:8有盖长柄豆[247]装饰较特殊，在主要装饰面、盖及腹部光洁无饰，而装饰集中在柄部及盖钮，更衬托出盖及腹部的光洁效果。盖、器子口母口密合，腹及盖上各有一单线阴刻，嵌以赤铜的兽形花纹，上下相对作为标志，构思很巧。

寿县发现的楚国铸客器全体朴素无饰，而造型单纯有力。和寿县发现的其他铜器一样，有自己特殊风格的铸客豆（藏故宫博物院，Y402）4件同铭。铸客所作其他容器还有鼎、盉、簠、壶、盘多件，故宫藏一盉、一簠、一壶。"铸客"是指被临时雇佣的个体手工业工人，官府手工业工人为"工师"。

寿县发现的楚王酓肯簠（楚考烈王二十二年作，前241年，Y355）也是盛食器的簠中别具风格者。造型是铜器中罕见的直线型，口部宽缘上厚重的云气纹和腹下半的凤纹装饰[248]，都是用长方的模印在范上连续压印而成，压印痕迹非常明显。模印装饰纹样的技术在战国时期很流行。

壶在春秋战国之际有重要发展，圆壶是战国青铜器艺术的新创造。战国时期壶的造型比春秋时期更为匀称，若以春秋末的禺邗王壶（前482年）和战国前期的嗣子壶相比，可见嗣子壶腹部最大径部分略高，不在整个壶体的最下部分，而是在1/3、甚至2/5的高度上。壶的膨胀的腹部成为造型的主要部分，而产生极为充实饱满的印象。

壶常带盖，而盖作华冠、甚至上有立鹤者，如汲县M1:24、M11:28。壶上或素朴无饰，如长台关M1之壶[249]；或有花纹装饰，装饰花纹组成若干条装饰带，平行并列于壶体。花纹有两种：一种是图案组织的蟠螭、云雷或兽带纹，如汲县M1:25（有立鹤）、M1:24[250]、辉县赵固M1:5和M1:1[251]、长沙55长丝营MA33壶[252]、洛阳中州路M2717:93[253]、令狐君嗣子壶Y745[254]；另一种装饰花纹是写生的狩猎纹。狩猎纹壶是战国美术新风格的主要代表者，较早而有铭文者是狄氏壶（Y769）[255]，壶铭文中自称为"弄壶"，是供宴饮及车猎行旅之用。战国时期狩猎纹壶很多，已在前"绘画和雕塑"节谈到。

战国壶有带提梁者，式样与一般有双环耳者稍有不同，而尺寸略小，较轻便，如狄氏壶就是提梁壶，高37.8厘米。洛阳中州路M2717出土两个壶，M2717:93为双环耳圆壶，M2717:85则为提梁壶[256]，后者高27.2厘米，为前者之2/3。长沙烈士公园M3也出土有一提梁壶。

壶的异形为方壶，与春秋时期方壶完全不同，其剖面是四直角的方形，最有名的是陈骍方壶（Y774）[257]，足部有花纹[258]，壶上花纹大致可见是斜行的云纹，这种花纹在战国时期多有金银错

或松绿石镶嵌。战国方壶又有辉县琉璃阁M1:25方壶[259]，壶上花纹在战国时期也是有代表性的。

水器中的鉴和壶一样，在战国时期有重要的新创造，但鉴数量不如壶多，其应用似不若壶之普遍。鉴上装饰或作有规律的图案花纹，如兽带纹等，或作写生的攻战狩猎纹。战国时期的匜和盘也少见，但也有极华美者。鉴和匜的装饰为写生的宴乐、攻战，狩猎纹者已见前"绘画和雕塑"节。

唐山贾各庄M18:5[260]盘的装饰花纹也是战国特有的处理方式。盘内最外一周是六个单独兽形，内一圈是四个单独龙形，最内一圈是三个各由两动物相互衔住尾部所组成的圆形纹样。动物形象不是简单的粗黑线条，而是细致地表现了动物形象首尾肢躯的每一细部，既有写生的意味，又有图案的规律性。形象的真实描写和图案手法，更进一步地结合起来，以至不只表现一个轮廓，而更体现在细节上，处理的方法也更为工致。洛阳金村金银错狩猎纹镜上斗虎也是如此处理的，这是战国装饰艺术一大进步现象。

战国时期有一部分称为"盘"的器具不是水器。如楚王酓肯盘（Y848），铭文中说明其用途是"以供蒸尝"，是食器，其型制也与水器的盘不同，无耳，无圈足，有较宽之口缘。楚国也有很多盛食器用的漆盘。

大型容器的罍（盛酒，也可以盛水）在战国时期仍在使用。成都羊子山M172:15罍[261]（藏历史博物馆）、山东泰安东更道村发现六个铜罍[262]，两者型制相似，而且相似于春秋末的蔡侯罍，但有双耳，耳上有提梁。成都和泰安两地罍的提梁作法完全相同，泰安铜罍肩上刻铭，可知是楚器。

青铜乐器的钟，随了音乐文化的发展也更丰富起来，在制作和艺术上也有进步。战国大型墓多出土成套的编钟和编磬，在"绘画和雕塑"节中谈到的宴乐图像中，都见编钟和编磬被突出地加以表现。出土铜钟以长台关M1的十三个编钟是数量最多的一组，也是保存得最完整的一套，钟铸于公元前525年，其音值已经测定，可以证实春秋末年中国音乐已有十二律及旋宫的事实。[263]

洛阳出土的骉羌编钟共六枚，其一残破，是20世纪30年代发现时很引学术界关心的一套，钟作于公元前404年。

这两套钟型制相似，花纹集中在舞、篆及鼓上。钮是简单的长方形，钟钮装饰性较强者多见于舞部齐平的钟（或称为"镈"），如著名的齐国素命镈（Y969，藏历史博物馆，可能为春秋时器），钮部为镂空的一对蟠螭；又山彪镇M1出土两组平舞编钟，一组五枚，一组九枚，钮部作成对蟠螭，鼓部花纹也较丰富[264]，花纹中间的羽状纹样，旋转之间有浮雕效果，处理非常微妙。

青铜兵器中的剑是战国时期贵族必佩的武器，成为特殊精美的工艺品，上面并且镶嵌以玉

石，戈和矛也有很多制作精美且有艺术价值者。[265]

战国时期车马器有非常华丽者，如辉县及四川成都发现的金银错铜饰件。[266]

服饰用具的铜镜和带钩都是春秋时期开始的，在战国时期大为发展，而有重要成就。带钩是所谓"胡服"，北方边地部族便于骑射的服装上用的。文献记载是赵武灵王（前325—299年）习骑射，初改胡服，但现在地下发掘实物证实，带钩出现于中原地区在此之前的春秋末。春秋时期带钩短小，制作简陋，到战国时期，装饰作用显著，有很精致华丽的带钩，甚至镶嵌金银、松绿石及珠玉者，如辉县固围M5:9包金镶玉银带钩，是稀世之宝。[267]带钩型式也有多种样式的变化，如洛阳中州路M1709:4及M215:1[268]，又洛阳烧沟和二里冈战国各墓也有很多出土[269]，可见一斑。

四川昭化宝轮院船棺葬的随葬品中，有银错犀牛形铜带钩[270]，形象很生动，制作很精。

陕西长安客省庄战国墓M104出土腰带上的透雕雕饰，是现在仅见的两件艺术品，其一为长方形，两人裸了上身作摔跤的动作，两人身后各有一匹马；另一片圆形，中间作四瓣涡形花纹。这两件铜饰有可能晚于战国，上面都有所谓"梨形"，这一特点是北方游牧部族艺术（鄂尔多斯艺术）所常见的。这两件铜饰的性质尚不明了。[271]

铜镜是战国美术的杰出创造，为这一特殊工艺部门开辟了两千余年来的道路。战国时期铜镜工艺最发达的地区是楚国，铜镜的青铜合金冶炼极精，并加入一定分量的铅，铜质格外光洁匀细，正面磨光可以见人，背面铸出了清晰的图案花纹。战国铜镜花纹是古代装饰艺术中的重要典范作品，天才地创造了这一特殊的工艺部门，铜镜背面花纹装饰值得做较详细的介绍。[272]

楚镜镜背图案的意匠是有繁密的地纹，在地纹上出现宽线组成的各种有力的图案形象，地纹匀密，上层图案疏朗，上下因反光不同，质感对比很强。

繁密的地纹的基本组织单位中，圆涡是主要因素。圆涡两边各有一个三角雷纹相连，构成羽纹的基础。羽纹的线条或是均匀细线，或处理出浮雕效果。圆涡中心部分成小小的突起，是粟纹、云纹、羽纹。粟纹的四方连续展开，产生如织物一般的紧密的锦地效果，而使上层主要纹样浮现出来。

楚镜图案布局一般是中心有钮，钮周围有钮座，钮座大多是圆形，也有方形。镜周缘留有宽边，钮座部和周缘宽边都光洁无饰。纯地纹的镜钮座部分较宽，粗细质感不同的部分在构图上得到更适当的比例，粗细相接部位多出一条弦线和光洁的部分呼应，起缓和作用，这也是在前代久已行之的有效装饰手法。以地纹为主的铜镜上，有时在钮座四方饰以四个花瓣（称为四瓣纹镜），有时在地纹上用六条或九条弧线相连接布置在钮座周围，如放射状的连弧纹镜。也有以四条闪电般的宽条折线，两两平行斜向交叉，组成菱形。菱纹中央各有一圆圈，圆圈四方出四瓣，

正中菱形的圆圈便落在钮座上。连弧纹镜和菱纹镜图案极为均衡稳定。在地纹上出现的主要图案纹样有：直线形山字纹、兽纹和龙凤纹。山字纹铜镜是四个或五个山字形以倾斜的方向排列在钮座四周，山字的一横组成方形或五角星形。山字形因为是倾斜的方向，所以产生一种旋转的效果。而旋转效果显著的是兽纹镜和龙凤纹镜。兽纹镜是三个或四个兽围绕钮座相奔逐。龙凤纹镜是云气和龙或凤的形象相结合，在云气中龙和凤的一鳞一爪或隐或现，花纹组织变化多方，图案极为严谨，在图案意匠方面最具巧思。纹样的组织富于方向感，在盘旋迂曲的连续伸展的进程中，又有一些突然的反转方向的变化，向左向下伸展的线纹分布在构图上力求均匀，虚实对比的镂空效果非常明显。铜镜上的云气龙凤纹是古代装饰艺术中的创造。

长沙也出土方镜。枫树山M11方镜上平分为八个直角三角形，每个三角形内有盘曲的蛟龙纹，蛟龙的方向不同，在构图上也极巧妙。[273]

战国时期的青铜器，作为贵族生活的享用品的性质表现得更为直接，无所掩饰。青铜用以制作大量的车马器和服饰用具（包括贵族们的佩剑），并且风格华丽。青铜器和乐器原来都是首先标榜其作为礼器的性质的，而在战国时期则在铭文中只提到宴享宾客的动机，但青铜容器及乐器并未完全丧失其宗教和政治的意义。

在艺术上，战国青铜容器更具有造型上的完整性。例如鼎耳及盖等附属部分和器体的联系更密切，不是生硬的外加部分，造型处理手法更为成熟。铜器上的装饰，在手法上承继了前代的传统，在选择装饰部位和装饰之主从、有呼应对比等方面，都熟练地发挥了过去已行之有效的处理方法，这些重要成就是装饰纹样的新发展。

战国铜器的装饰纹样基本上分为二型：规律的图案和写生的图像。

规律的图案中，主要纹样是兽带纹。[274]兽带纹的组成形象是一龙首，身体作长条带，盘曲成（横S型，需补图）状，或基本上成（环形，需补图）状，又有其他附属的部分。两个这样的形象相互重叠穿绕，构成一个单位，若干单位构成二方连续。又一组织方案是一头二身向左右两方作（横S型，需补图）状盘曲，两个形象相互重叠穿绕，在兽身的长条带上有辅助纹样，即圆涡和三角雷纹所合成的云纹，这种兽带纹在战国初期已普遍流行，特别是黄河以北地区所发现的铜器上——鼎及钟上都出现这种兽带纹，可以设想这种兽带纹是战国时期带礼器性质的青铜器上使用的，但非礼器的青铜器也可以使用。

写生的图像，在前面"绘画和雕塑"节中已谈到。这种装饰不见于鼎、钟等礼器上，而只见于壶、鉴、匜、奁等器物，尤以壶为多。狄氏壶铭文中明白说明壶的用途是宴乐宾客和车猎行旅时用之，这种用途和图像的取材也是一致的，可以设想这种装饰不用于礼器。这种装饰是在战国新的社会条件下摆脱了传统的形式，是对于旧传统的突破。

青铜器镶嵌金银等也给铜器带来新的纹样，和铜镜及漆器上的云气纹样相同，因材料及技术的不同，处理方式有所不同。云气纹样具体地表现了战国美术中新的丰富的想象，云气纹样的蟠曲缭绕不绝的特点也出现在兽带纹上，是体现战国装饰艺术新风格的重要因素。

第六节　陶、漆、玉石、丝织工艺

一、陶器

战国时期制陶工艺继续进步，绳席纹已极少，拍打模制的技术已为轮制普遍代替，夹砂陶器渐少，流行的是泥制灰陶。战国时期的官营手工业（包括铜器、漆器等）往往为强制维持一定质量水平，由制作者和监督官吏署名其上，陶器上划有记号或盖上印章的办法很流行，齐国陶器上的玺印是研究篆刻艺术的材料。战国陶器特别引起我们注意的是彩绘陶器。

战国彩绘陶器流行地域很大，这种陶器大多是模仿铜器的型制，作为殉葬明器的。

北京昌平松园村发现的两座墓中出土的彩绘陶器有方壶（型式如曾姬无卹壶，在"春秋时期青铜器"项下已谈到）四个、鼎六个、豆八个、簋四个、盉二个，盘二个，匜二个。陶器表面黑色，绘朱红色云纹，型制色彩都很精美。这一组陶器器物型式比较接近春秋时期的铜器，可能是春秋战国之际的作品（藏历史博物馆）。[275]

长沙楚墓中发现仿铜器的陶器，其中有彩画，保存至今者很少。长沙55长丝营墓C20的一组色彩完整较精美的鼎、敦、壶，彩画为黑色勾出云气纹，云朵中施红色。[276]

陶器中彩绘最华丽者是洛阳烧沟M612的发现，其中M612:7壶腹部纹饰极为变幻莫测，M612:5长柄豆，盘中的花纹又非常整齐严谨。此外还有鼎，有盖豆、盆、碗、小壶也都有彩饰。鼎和豆的彩绘云气纹，可以看出是仿金银错花纹。[277]

由于轮制技术的发达，陶器表面研光并施加暗纹的装饰也很流行。洛阳烧沟陶器的暗纹装饰图案，基本因素很简单：波状线、螺旋纹线等[278]，但组织变化方式繁复多变化。[279]这种简单的装饰面有如此丰富的意匠，也可看出蕴藏在民间工艺匠师间的智慧。

战国时期的釉陶也有发现，河北石家庄曾发现残片22块。[280]

二、漆工艺

战国漆工艺有灿烂的成就，是经过长时期发展的结果。战国时期楚国漆工艺品是了解这一工艺悠久传统的第一批重要而丰富的作品。

战国时期的地理书《禹贡》中曾谈到豫州（今河南）产漆。现存河南地区辉县和信阳的战国

漆器确极华美。此外，《禹贡》没有强调为其特产的荆州（楚国）也有高度发达的漆工艺。

辉县固围村1号大墓漆棺，长约235厘米，是重要的古代大型漆器。棺已残破，而仍可见棺内面涂黑漆，棺外髹漆很厚，达数毫米，黑漆地上再涂朱漆，是棺盖封合再涂的。棺侧四周上下边缘装绘有图案花纹，都是一排长方形结构的蟠螭纹和一排三角形的蕉叶纹。花纹是黑漆线双钩，填以黄色或朱色，纹饰单位上下相对，但色彩交替变化，图案效果更为丰富。

棺内面涂黑漆，尤其可注意者是黑漆上嵌五彩料珠片及白石长方柱形饰，其部位虽不能确定，但可想见这种素朴中的华丽效果，而与棺外鲜艳灿烂的彩色成对比。这种棺内装饰是棺葬的特殊方式，或反映日常生活中某种习俗，尚待研究。但漆器镶嵌七宝的技艺，且用之于大型器具，可见其历史的久远。[281]

棺外左右两侧各钉有十二个衔环铺首，上缘六个，下缘六个，安装方法非常巧妙，是利用斗榫的斜面使铺首不易脱出。这种技术和长沙楚墓木棺之用细腰骑缝的技术，都代表了当时木工艺的进步。[282]

长沙发现的棺也多外黑内朱，髹漆很厚，棺侧也有造型精美的衔环铺首。[283]长沙和其他各地战国墓葬发现的漆棺很多，而以辉县发现的最为华丽精美。

寿县发现大批战国末年楚国铜器的朱家集，事后调查中了解到，也曾发现有漆画木板。据说铜器在地下埋藏，有大木框架的残余，漆画木架上髹饰多彩的云气间异兽奔跑的图像[284]，这种题材表现是和现在已经获得较多了解的楚国漆器相似。所谓木框架可能是椁室，这种残木可以使我们想到髹漆彩饰在当时木制器物上的广泛应用。

战国髹漆彩饰的家具大量发现于信阳长台关的两个大墓中。长台关大墓中漆器是惊人的丰富，有木床、悬钟的木架、案、凭几等，这些漆器主要都是黑地加以朱漆彩绘，装饰纹样多是盘旋的云气纹。长台关又有很多彩绘漆豆和羽觞（带耳的椭圆形酒杯）。羽觞外黑色、里红色，正是《韩非子·十过篇》提到远古陶器的演变时所说的："禹作祭器，墨染其外，朱画其内。"长台关M1又有一锦瑟，上面绘饰着各种神异和现实的人物及动物相杂的多种活动景象，在"绘画和雕塑"节中已经谈到。作为漆工艺，其色彩的灿烂及绘饰的精细，也有特殊的重要意义。[285]

战国漆器中，代表了当时漆工艺卓越水平的是棺中死人身下的"笭床"，及长沙地区出土的各种髹漆器皿。笭床是一块木板，加以雕饰，置于死人身下。笭床之制在大型楚墓中很普遍，就已见到的、根据图案基本上可以分为三种，信阳长台关M1[286]、长沙53仰天湖M14[287]、长沙53仰天湖M36[288]出土的三件可以作为代表。

笭板上的图案，主要花纹是作条带穿插缭绕，如云气或编织花纹加以删减和丰富。彩色条带纵横斜直，各个方向相联系，构成方、三角、菱形等几何形式，这些形式的排列或合或分，多变

化而均匀，相互交错穿插，条带末端发展为曲线，在纹样结构的效果上非常丰富。整个笭板的图案构图，或分成三个单位（如长台关M1），或分成五个单位而有三个中心点，以此中心点形成互相联结而又有区别的三个主要单位，在整个构图上轻重分明。为破除相类似的几何形不断重复所产生的单调印象，更加以红黑金银彩色应用的交替变化，使几何纹样变得更为灵活生动。

长沙出土的笭板，在花纹以外部分是镂空的。花纹上有红黑两色，红黑之间更有金色。仰天湖M36笭板以朱为主，朱地上金色条带间加以黑色条带。信阳长台关M1笭板是黑地上橙红色条带组成花纹，空处用银，虽不镂空，而色彩冷暖对比很强，也收到和长沙出土镂空笭板同样的虚实相映效果。

长沙的漆器，以下几种可以代表楚国漆工艺的高度艺术成就：

①漆盾甲

正面摹本，第一次1[289]、2[290]、3[291]（与1略异）；第二次[292]；反面摹本，1[293]、2[294]。

②漆盾乙

正面摹本[295]；反面摹本，第一次1[296]；第二次2[297]。

③杨家湾M006漆奁[298]；

④杨家湾M006羽觞[299]；

⑤左家公山M15羽觞[300]；

⑥左家公山M15漆盒[301]；

⑦矛[302]；

⑧漆案[303]；

⑨彩凤漆盘[304]；

⑩彩云漆盘[305]；

⑪云凤漆盘[306]；

⑫针刻漆盒[307]；

⑬针刻漆盒[308]；

⑭针刻漆奁[309]。

（另有一漆奁，已见"绘画和雕塑"节下）

这些漆器上的纹样装饰主题是云气和凤鸟，虽有一定的组织规律，但很生动活泼。图案不只为了悦目，而且充满奇妙驰骋的想象，装饰大多以黑色为地，红漆绘出花纹，色彩对比很强烈。战国大小型的各种漆器工艺品运用黑红对比获得极大的成功。

器物的边缘部位，如漆案的四周、羽觞的口缘、圆盘的口缘，都有主要装饰带及作为陪衬的

次要装饰带。主要装饰带大多是云气纹，其组织单位是铜器上羽状纹的意匠，即圆涡联一个三角，而尺度较大。但作为云气纹单位的羽状排列的方向交替变化，用以组成的线条，也有单线、双线、粗细、断续、分合、重叠各种变化，意趣横生，各种器物的云气纹虽有类似的组织，而各具有不同的处理方式。

圆盘、奁盖或羽觞的中央，作两个或三个云气或凤鸟单位组成的圆形适合纹样，云气或凤鸟卷曲作C形或S形，而整个圆形图案产生旋转的韵律。漆器上这个圆形图案和以兽形及龙凤纹样为装饰的铜镜图案相似，但因技术及材料的不同，其图案处理及效果不全相同，铜镜比较严谨，漆器比较流利。

在图案组织和造型处理的艺术造诣上可以和彩绘雕镂的笭板比美、而有异曲同工之妙的是长沙发现的两个漆盾。漆盾正反面都有彩绘，没有固定规律的云气纹，漆盾甲和乙的云气纹处理大同小异，云气朵朵勾连不断，斜正舒展回转，顺其自由姿势，在生动变化的表现中又富有规律。这一点和笭板上漆绘图案在严格规律中见生动的巧思的处理手法又完全相反。

楚国漆绘的云气纹及凤纹的多种造型处理及组织方式，可见古代工艺家纯熟的装饰技巧、活泼的想象和真切的感受。战国铜镜、铜器金银错、陶器彩绘等不同工艺上共同的云纹、龙凤纹，造型和组织上都有类似特点，虽目前对于这些纹饰拟定的名称不同，也表达相同的主题——通过幻想，利用多变化的云气和禽兽的一鳞一爪，加以提炼，赋予动人的形式，传达出对于自然生命的美好与自由的赞叹。战国时期这部分装饰艺术，特别是楚国的工艺，是古代的杰出创造，作为一定历史时期艺术创造的心血结晶，具有永久魅力。

战国时期漆工艺在技术上也很进步。髹漆或施于木胎，漆奁的木胎制作尤其精巧，是用薄木片圈成奁形，木板接缝处胶固，并用细小木针加固，其牢固的程度以致保留至今不坏。髹漆也有施于皮胎者，如漆盾。用麻布为胎的夹纻技术战国亦已开始，长沙出土的夹纻羽觞是这一技术最早的标本。编织物髹漆，已见春秋时期的作品残部（洛阳中州路M2717出土），但战国时期的未见。《韩非子》记载画家为周君画荚，作"龙、蛇、禽鸟、车马，万物之状备具"，"荚"应是编织物，战国的竹荚在长沙已屡次发现，尚未见彩画者。

战国时期编织工艺品的荚、席也多发现，编织纹变化也很多，这一有古老传统的工艺仍保持有相当地位。

三、玉石工艺

玉石工艺在战国时期也有进一步的发展，贵族生活中佩玉的风气很流行，《礼记·玉藻》："君子无故，玉不去身"。玉饰的形制，由于制作技术的进步，也有新的创造。但玉石工艺的制

彩漆鸳鸯形盒
战国
湖北省博物馆藏

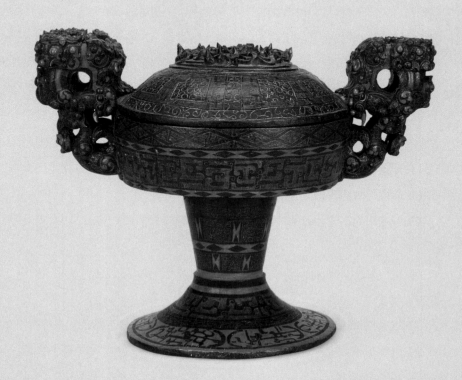

彩漆盖豆
战国
湖北省博物馆藏

双龙形玉饰　战国　湖北省博物馆藏

玉璜　战国　湖北省博物馆藏

龙形玉饰　战国　湖北省博物馆藏

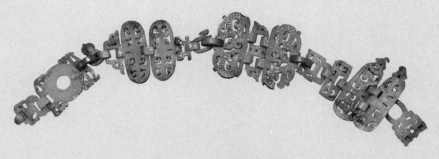

十六节龙凤纹玉饰　战国　湖北省博物馆藏

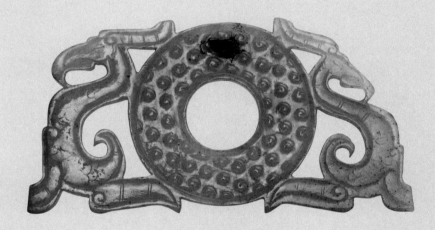

双凤形玉饰　战国　河北博物院藏

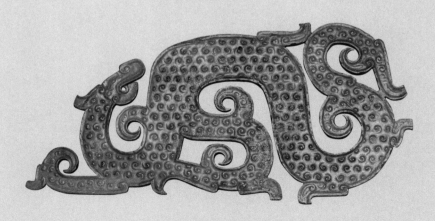

龙形玉饰　战国　河北博物院藏

蟠龙飞凤纹绣浅黄绢
战国
荆州博物馆藏

舞人动物纹锦
战国
荆州博物馆藏

作技术颇为繁难，洛阳曾发现战国时期的制石场所和遗址，其中发现有玉石原料、残料、半成品、废品及少数成品，发现的玉石原料主要为石英石、大理石、地页岩。由发现的遗物初步可以看出其制作加工过程。首先是加以打击，由于原料的坚硬，必须经过多次的敲击剥落，方能取得需要进行加工的小片。剥落下来的石片，再进行锯截琢磨等多次加工工序，最后才完成工致精美的成品。这一制作过程，可以看出是由远古石器制作技术进步而来。

战国玉石工艺品，在河南地区发现较多精工的制作。由洛阳等地的墓葬中可见，圭作为贵族身份的标记，在生活中普遍应用；可以编组成册的玉简也曾发现，辉县的一组，上面的文字已泐；成组的佩玉很流行，由洛阳中州路的墓葬中可以推测其编串的形式[310]，大多以璧、环或璜为首，其下串以鎏，最下缀以蛇龙形佩玉，其间并夹缀以各种形状的小珠。佩玉的位置多在胸前或腰下腹部，古代典籍中称颂玉的声音之美，常提到佩玉的声音，如《礼记·玉藻》："古之君子必佩玉，右征角，左宫羽，趋以采齐，行以肆夏，周还中规，折还中矩，进则揖之，退则扬之，然后玉锵鸣也。"这一段文字，就是要求贵族们一举一动都要引起佩玉的音乐节奏。这段文字是在粉饰贵族生活，却也说明当时佩玉的社会风尚。

佩玉的主要形式有——

①璧和环：璧和环都是圆形，中有大孔，其区别是："肉倍好谓之璧，好倍肉谓之瑗，肉好若一谓之环。"[311]"好"即中央大孔的直径，"肉"即玉的部分的宽度。由此可知璧中央的孔最小，瑗则孔最大，但发现的实物尺寸比例并不如《尔雅》（汉代著作）所说那样严格。《说文》解释"环"字："璧也。肉好若一谓之环"，和《尔雅》所说也不同。

洛阳金村曾发现大璧，璧外缘有镂空龙形，是最为富丽的一件作品。

②璜：是璧的一部分。辉县固围M1:360曾出土大玉璜。[312]

③兽形及蛇龙形佩玉：多作S形，有首有尾，S形盘曲弧度或较大或较小。

战国时期也有其他各种样式的佩玉，如鹦鹉形、舞蹈人形等，辉县及洛阳都发现了一些有代表性的作品。[313]

④鎏及柱形石：长方形柱，中间有或先直穿之孔。[314]

⑤冲牙：形状如兽牙或兽角，而作有首尾的动物形。

这时佩玉多有纹饰，称为"琢"，琢纹的种类最流行的是涡纹和谷纹。涡纹或者互相连接，或者单独不相连接。涡纹简化后为小圆圈的谷纹，谷纹排列比涡纹整齐，多按照棋格的方式，在纵横线及斜角的对角线的每一点上都有一谷纹圆圈，谷纹圆圈的直径小于圆圈之间空隙的距离，排列较疏。如排列密聚、空隙距离小于圆圈直径，则成为蒲纹。谷纹和蒲纹在汉代玉器上最为发达。

战国墓葬中曾发现雕制成桃叶或三角形的各种小玉片，现已判明是按照人脸部五官的位置钉在织物上，覆盖在死人脸上的。[315]

战国玉石工艺品所用原料，除玉以外还包括玉髓、玛瑙、水晶、紫晶、松绿石和质地优劣不一的大理石等。此外还有琉璃，有单色琉璃和多彩琉璃珠，在前代的遗址中已有发现，在战国遗址中更不止一次发现。多彩琉璃珠的外貌虽然和西亚等地发现的近似，但化学成分不同，可能是中国制造，而非外来的。

战国时期也在镶嵌工艺中利用玉石，甚至青铜容器上也嵌以玉石。带钩上嵌玉，则以辉县固围M5:9之包金镶玉银带钩最为富丽，是战国工艺艺术风格和技艺的代表作。[316]

战国佩玉镂空的形制为玉石工艺开辟了一新天地。战国镂空佩玉在造型上有独特的艺术效果，造型的线纹弧度大，因而宛转，镂空部分都为完整的具有表现力的形状。这种造型效果和彩陶装饰相似，但却是远比彩陶图案要进步的阴阳双关图案，因此佩玉的形制，例如龙，甚至人形，远比彩陶装饰的涡纹图案要复杂得多。

四、丝织工艺

古代织物的知识，在典籍中保留了不少材料，战国时期的遗存更补充了具体的实物知识。战国时期生产发展和经济的繁荣，古代典籍中时常谈到丝织工艺的发达，作为富有说服力的事例，这是因为纺织和农业一样，在经济生活中有重要地位。战国铜器装饰的写生图像中也见到采桑的景象，妇人攀在桑树上，树枝间悬挂或地上放着筐篮，尤其值得注意的是采桑同时，有人挥动着长袖在舞蹈（琉璃阁M76:85壶盖）。[317]战国时期各地的丝织工艺以齐国最有名，临淄的"冠带衣履天下"[318]，驰名远近，是重要的丝织工艺中心。

长沙楚墓中发现的丝织品残片较多，殉葬铜镜和器皿都包裹或覆盖有丝织品，也有衣服或其他丝织品。这些丝织品中有平织的绢，也有提花的菱纹绫[319]，有针织的丝质网络[320]。有紫褐色的缥带，上面织出菱形花纹及犬齿纹。[321]有黑褐两色编成的丝带，褐地上作黑斑节纹。[322]这些残片可以证实丝织工艺的重要技术这时已齐备。提花和针织是现知最早的实物标本。

刺绣品也有发现，长沙烈士公园M3，外棺内壁贴有4幅刺绣[323]，现在保留下来两片比较清晰的残迹，花纹是云气间有凤鸟，云气是圆转角的纵横直线，云朵变化中显出花瓣和羽毛的形状。这种云气纹和杨家湾M6漆奁上的云纹相似，由于泥土玷污，刺绣的色泽已不易辨别，刺绣针法可见是锁绣。

出土这些刺绣品的烈士公园M3，过去曾出土过一件漆奁，上有铭文："廿九年六月己丑，乍告更丞向，右工师象，马六入台。"因此这些刺绣的年代被假定为是楚怀王的廿九年（前300

年）。[324]但是和这两片刺绣技术完全相同、图案题材和结构非常类似的刺绣，曾发现于苏联阿尔泰地区（邻近新疆）的巴泽雷克M5[325]，花纹上略有差别在于：巴泽雷克刺绣云气纹中，若干云朵发展成植物纹样，花瓣状云朵已成为真正的花朵、叶片和花蕾，凤鸟形象也比较多样，更为写生。巴泽雷克M5被认为"可以准确地断其为公元5世纪的墓葬"，即战国初期。而较巴泽雷克M5为迟的其他各墓也曾出土和长沙楚镜完全相同的山字纹楚镜。这些事实不仅可以和长沙烈士公园丝织刺绣的年代相印证，而且证实了，作为丝的国家（希腊古代文献中提到中国称为"丝之国"）的特产，在战国时期已传播到西陲之域。

巴泽雷克M3又发现一件丝织，是一经两纬织出的红色地绿色几何纹的锦。

长沙出土的木俑，有一部分其身体部分没有认真地雕造出来，原来是套着丝织衣服的，但丝织已多朽坏。有的木俑则雕出宽袖长袍，表现了当时的服装式样，是研究服装艺术发展史的重要形象资料。这些木俑衣领和下摆都是宽缘，衣服上用彩色绘出散点组织的花纹，代表丝织衣料上的花纹。

战国时纺织技术的进步水平，除上述丝织工艺以外，还可以从麻织品上看出。长沙出土一片平织的麻布，经鉴定发现其织纹的紧密程度为经纱250根／平方厘米，纬纱240根／平方厘米，超过现在的龙头细布3.46%。[326]

长沙楚墓中发现的木简，上面记录着用以殉葬的各种用物，可以辨认出其中有许多丝旁的字，可知都是衣服织物的名目。对这些木简上的织物名称做进一步的研究和确定，将为我们提供战国丝织工艺及其他方面的重要知识。

第七节　书法

战国时期的书写工具，在信阳长台关发现完整的一套，其中包括修治竹木简的铜刮刀、削、小锛、锯和书写用的毛笔。毛笔和相似的工具也在长沙左家公山M15发现[327]，长沙发现的毛笔为兔毫，锋长腰细，富有弹性，柔而不软，刚而不硬。可以想见战国漆器上的彩绘，那飘荡圆转的线纹，也是这种毛笔绘成。真正书写的文字也在楚地发现，信阳和长沙都曾发现墨书的竹简。

长台关M1竹简分为两组，一组发现于前室，有四十余片，内容是一篇文章；一组在后左室，二十八片，是"遣策"，记录墓中殉葬各物的名目及赗赠者的人名。[328]此外，长沙曾发现三批竹简：M406，三十八片[329]；仰天湖M25，四十三片[330]（这2批都是遣策）；杨家湾M6，七十二片[331]，其中二十七片无字，其余只一二字，可能是字书。同墓出土的木俑胸前也都有墨书的名字。

长沙还有一幅"缯书"，是写在丝帛上的长篇文字，文字内容尚不全明了，可见有图案，"绘画和雕塑"节下已说到。[332]

这批战国时期的手书墨迹，是研究古代书法艺术的重要材料。由这些手书墨迹可以看出，用笔非常接近汉代章草，起笔是平落，收笔急速，露锋，运转多圆笔。这种用笔方式和时期稍前的曾姬无卹壶、时期稍后的楚王酓忎鼎等铜器铭文文字，结体虽异而用笔相似。铜器上铸铭，落笔收笔痕迹不现，但这几件楚器的用笔痕迹却是可以分辨的。

楚国的书法，长台关出土的十三枚编钟，其铸造年月虽最早（前525年），字形结体已属于寿州诸器一派，而和楚王酓章钟（前433年）、曾姬无卹壶（前463年）、王子申盏（前477年前）、楚王领钟（前411年）、楚子簠（前262年）有所不同。这些铜器铭文字形结体仍近于春秋时期的传统方式，长台关编钟则是新的结体方式，最明显的，如"楚""唯"等字。时期稍后又有鄂君启节（前323年），其变化是圆曲之笔画变成直画，如"楚"字上半的"林"，下半的"止"。笔画相连接处留有空隙，如"月"字中的二横与"月"的两竖笔不连接，更加以横不平、竖不直、方不方、圆不圆，左右不匀称，所以显得荒率而有朴莽之意。字体仍是篆书，而为一别体。从书法艺术的结体及用笔方面看，已开汉隶所谓"八方相背"的先声，而尤与草隶、章草相通。从书法艺术的风格演变方面看，战国时期楚国书法值得重视。

战国时期书法最为规矩不苟的代表作是属羌钟。作为重要礼器之一的钟，上面的铸铭字体一般都比较严谨整齐，更为美化。属羌钟在前后钲上铸铭，每钲四行，行八字，界有方格，字形布满方格，周边少余空隙，结体方整，在每一方格中分当布白都力求均匀。

和这五钟（属羌钟共六枚，一枚破损）在结体上异其风趣的齐陈曼簠的铭文书法也是比较严谨的，而在结体上密处颇密、疏处颇疏，一字左右上下笔画繁简不同，也不求其平衡或对称，结体上就富有变化。

战国时期书法艺术最重要的作品是秦国的石鼓文。石鼓制作于秦献公十一年（前374年），是十个略似鼓形的短圆石柱，上面刻有文字。文字内容是颂美秦王整治道路、游观渔猎的活动，采用的是四字一句、像《诗经》"雅""颂"那样的诗歌体裁。诗共十首，分别刻在十个石鼓上。

石鼓在唐代即发现于陕西凤翔，当时很引起注意。宋初才被保存起来，宋徽宗时移到卞梁，北宋覆亡后，金人运到北京。其后数百年，自元到清都在国子监。抗日战争时期曾运到四川保管，日本投降后才运返北京，现在故宫。关于石鼓的年代、字体和内容，过去曾经许多学者反复加以研究，是所谓"金石学"中一重要课题。

石鼓用的是秦国通行的字体，即大篆。秦国文字直接继承了西周金文，秦统一天下后，又以秦国文字作为天下通用的标准书体，是为小篆。石鼓文是小篆的前身，所以石鼓文也是文字学研

楚国木简　战国

石鼓文（拓片）　战国

究字体演变的重要材料。而从书法艺术的角度看，无论用笔结体也都一直得到很高的评价。

秦国的大篆、小篆后世称为"玉筋篆"，石鼓文是重要的代表作。玉筋篆无撇捺，笔画都是细而匀、转折柔和的线条，用笔蓄劲在内，而轻重分明不露痕迹，是所谓"婉而通""内涵筋骨"（唐代孙过庭语）。运笔转折处无停顿，似方而圆，"如折钗股"，收笔做到"无垂不缩"³³³，结体绵密，严谨有度，左右匀停，上覆下承，左右映带，不偏不倚。我国的方块字，有许多字是由两部分或三部分构成，每一部分的笔画繁简、位置高低，或偏左或向右等等都有不同。一些比较复杂的字形，在结构布局上都有一定方式，是若干世纪以来书法艺术实践中不断探索、不断创造的。石鼓文的结体奠定了小篆、汉隶、楷书以来各种字体通用的比较标准的形式，虽然作为书体和用笔篆、隶、楷各有不同，但在字形结构上如何获得整齐端正的效果，石鼓文确立了基本形式。唐朝人注重楷书字体结构，归纳出大字结构的若干规格，在石鼓文中都已实际在运用了。

随了君主专制主义政治制度的施行，官吏的任命都授印，文字的玺印在战国时期已开始流行。篆刻治印是中国书法艺术中一特殊部门，在有限的空间里把结体繁简不同的几个字加以适当的排列，使之产生一定的图案效果，也需要一生的艺术意匠。篆刻治印的设计，既代表了书法艺术的一个方面，也发挥了小型图案设计的构图巧思。

战国玺印现在见到较多的是三晋（韩、赵、魏）和齐国的作品，楚国玺印在长沙楚墓中也有发现。这些玺印有的是官职名称的官印，著名的如"君王信玺"白文方印是诸侯的印信，尺寸也较大（藏历史博物馆）。一般官印有朱文，有白文，尺寸大小不一，也有私人姓名的私印，常见的是朱文。长沙出土楚印则多白文，一般都较小。齐国印玺也有很多是印在陶器上而被保留下来的。

战国玺印文字是各国当地通用的字体经过简化，即民间的俗体，与战国青铜器上文字相同而又不同，较难辨认。汉印通用小篆，两者很容易区别。战国玺印文字排列整齐者少，文字排列此拥彼缩，搭上联下，字与字之间配偶错落，所以一方印中构图整体性较显著，风格古朴自然。

战国时期商品经济扩大，货币上的需要增加。各国各地铸造了钱币，钱币上也有文字写明铸造地和币值。钱币上的文字更为简率，而也和玺印文字一样是书法艺术的一体。齐国和燕国流行的是刀币，刀币的文字，上面是地名，地名下有"法化"二字。燕国刀币较小，上有一字，过去习惯释为"明"字，因而称为"明刀"。韩、赵、魏三国流行布币，布币有尖足、方足、圆足不同，上面铸出地名和货币单位，也有很多变化，因为三晋铸币地点很多，所以钱币文字的结体布局以三晋布币为最丰富。战国末各国通行圆钱，中间圆孔，其后又变成方孔，而成为沿用了数千年的古代硬币的形式。

三晋、齐、楚的玺印和三晋钱币文字的笔画字形布置，是产生于古代工艺家不着意的经营设

计中，而且敢于突破文字结体的一般规矩，创造出完整的构图，并时常有一些出乎意料的大胆创造，但其艺术效果又是自然流露，不是出于造作。同时古代玺印、钱币和陶文因年代久远，字迹也多漫漶，笔画若隐若现，于迹象有无之间见其形象，运用想象所获得的丰富感受超过了直接见到的表面印象。这些都启发了后世人们对于艺术表现的一些认识，即艺术表现要超越刻画，因而随美术实践的历史发展，这些作品也受到更大的重视。

第八节　小结

春秋战国时期，中国社会经历着激烈的变动，旧制度和旧传统遭受破坏，战国时期美术摆脱传统礼乐制度束缚，出现了新的面貌。战国美术以新兴贵族及其生活为主要表现对象和服务对象，具有更多的现实和生活的意义。

战国美术的新面貌，是在春秋后半期中孕育成熟起来的。表现在内容和形式上的新面貌的形成，与各国各地区新的社会文化中心的形成有关。各地区社会文化生活的飞跃发展，使美术创造更易于摆脱以周王室为正统的旧传统束缚，从民间创作中吸取新的力量，例如狩猎生活的题材、神话的题材、动物的形象、装饰图案的新主题和战国美术活泼的新风格，都不是传统美术所固有的，而是来自人民的艺术创造。

战国美术的进步首先在于扩大了眼界。古代历史、古史神话传说、支配着现实生活的战争等具有重大社会意义的题材都表现在战国美术中。战国时期贵族们的豪华建筑物是为他们所享用，同时也是以艺术形象对于他们的功业的赞颂。同样，绘画中表现贵族生活，雕塑作品中出现从属于贵族生活的奴仆形象的俑，也有相同意义。在封建制度建立、历史在封建贵族的积极活动中获得进步的阶段，这些表现与前代相比，使艺术有较多的时代生活内容。在绘画、雕塑中采用了直接加以描写的方法，使这些艺术形象具有更大的认识作用，发挥了艺术反映生活的能力。

战国美术为地位卑贱的奴仆塑造了神情优美的木俑形象，把重压下的人表现为强健有力的力士，把人和大自然的斗争概括为人和野兽的勇敢搏斗，表现的生动性获得艺术上更大的成功，也具有真实地反映现实的意义，进一步摆脱了社会偏见和宗教愚昧。

神话题材或带有幻想性的题材在战国美术中大量出现，如龙、凤、神人、异兽、云气等，虽然其寓意我们还不完全明了，但既然都应用于日常服饰用具之间，就是作为玩赏喜爱的对象，而不是作为畏惧的对象。这和前代用在宗教或政治场合的器具上的幻想的动物形象在性质上不同。战国时期这些神话和幻想的题材，是出自健康的、乐观的想象。然而战国时期究竟是历史发展中一个较早的阶段，镇墓俑之类的迷信形象，也反映了当时思想意识中落后的一面。

在艺术技巧方面，雕塑艺术不仅表现了动作，并且能刻画面部，按照一定的理想的性质，创造美的类型。因此可以推想，现在所见到的绘画作品，还不足以代表当时绘画艺术的实际水平。就现存作品看来，绘画艺术表现外形及外形动作的夸张手法是非常显著的，如《帛画》中妇女形象的细腰、宽裙及修长的身材，狩猎图像中人和动物的夸张动作，动物嘴、爪等细节的着重刻画等，都说明当时绘画和雕塑在重视描写生活的同时，根据想象提炼形象，使来自客观世界的形象，通过主观的加工更富有艺术表现力。

装饰艺术方面，擅长表现运动的韵律，是战国美术的一大特点。善于利用一切造型因素，使之产生生动的效果和旋转的效果，要表现这种效果，不仅要掌握各种线纹的性质，而且要掌握其表现运动和方向的能力。创造形象时不仅要考虑形象本身的处理，也要考虑到形象周围的空间。成功地表现了云气的飘荡和动物的奔跑，是战国美术重大的创造。

战国美术因扩大了生活题材而具有更充实的内容，艺术的世界更丰富。而神话和幻想、活泼的想象、夸张的手法和造型技巧手法进一步的掌握，都使战国美术具有前所未有的动人力量。战国美术的现实性和想象力，在古代美术发展中开始了一个新的起点。

注释

【209】《战国策·齐策一》《史记·苏秦列传》，用杨宽《战国史》之转述，上海人民出版社，1957年。

【210】杨宽《战国史》转述桓谭《新论》中语。

【211】《孟子·公孙丑下》。

【212】《管子·度地》。

【213】佟柱臣：《考古学上汉代及汉代以前的东北疆域》，《考古学报》1956年第1期，29页。

【214】《史记·苏秦列传》。

【215】《左传·昭公二十年》。

【216】《吕氏春秋·有始览·听言》。

【217】《考古通讯》，1955年第4期，18-26页。《文物参考资料》，1957年第9期，61-63页。燕下都半瓦当又见《考古》，1957年第6期，23-26页，图版三-七。

【218】〔日〕驹井和爱：《东方考古学丛刊·乙种第七册——邯郸》，东亚考古学会，1954年。

【219】杨有润：《成都羊子山土台遗址清理报告》，《考古学报》，1957年第4期。

【220】《辉县发掘报告》，116页，图一三八。

【221】《考古学报》，1957年第1期，109页。

【222】《参加伦敦中国艺术国际展览会出品图说》，商务印书馆，1936年。《中华文物集成》，56册，"中央"博物馆图书院馆联合管理处，1954年。

【223】郭宝钧：《山彪镇与琉璃阁》，62-64页，图29-31，版五六，科学出版社，1959年。

【224】《洛阳中州路》，29页，图十五之5，版十四之10。

【225】《考古》，1957年第6期，图版三-七。

【226】〔日〕关野雄：《中国考古学研究》，东京大学出版会，1956年。

【227】《文物参考资料》，1955年第10期，5-7页。

【228】《山彪镇与琉璃阁》，20页、62页对面，图版93、102、103、104。

【229】实物在历史博物馆。

【230】琉璃阁M59:23,《山彪镇与琉璃阁》,图版93。

【231】琉璃阁M59:23, M75:308, M76:85。

【232】《人民文学》,1953年第11期,113-118页。

【233】见前节《山海图》部分介绍。

【234】图像及详细说明见《山彪镇与琉璃阁》,18-23页。

【235】陈仁涛:《金匮论古初集》,香港亚洲石印局,1952年。

【236】《洛阳中州路》,版六三。

【237】安志敏:《河北省唐山市贾各庄发掘报告》,中国科学院考古研究所编:《考古学报》第六册,版十二,科学出版社,1953年。

【238】《考古学报》第六册,版十三、十四。

【239】中国科学院考古研究所:《长沙发掘报告》,版十二之1,科学出版社,1957年。

【240】《长沙发掘报告》,版十二之2,又54页。长沙黄土岗M5之鼎,见湖南省博物馆:《长沙楚墓》,版五,《考古学报》,1959年第1期。

【241】《楚文物展览图录》,第一页,北京历史博物馆,1954年。

【242】《考古学报》,1956年第4期,8-9页。

【243】安志敏:《河北省唐山市贾各庄发掘报告》,《考古学报》第六册,版十六。

【244】《文物参考资料》,1958年第1期,9页,图5、9。

【245】《长沙发掘报告》,40页,版十二之3。

【246】《洛阳中州路》,版六四之3。

【247】《考古学报》第六册,57页,版十一。

【248】容庚:《商周彝器通考》,155页,图278、279。

【249】《文物参考资料》,1958年第1期,11页,图13。

【250】《山彪镇与琉璃阁》,15-16页,图7-8,版一至十六。

【251】《辉县发掘报告》,图版八六1、2。

【252】湖南省博物馆:《长沙楚墓》,图一,版五,《考古学报》,1959年第1期,49页。

【253】《洛阳中州路》,版六四之1。

【254】郭沫若:《金文丛考》,401-412页,人民出版社,1954年。令狐君嗣子壶时代与公元前414年的驫羌钟相近,令狐君嗣子壶存二,一为Y745,一在历史博物馆。

【255】《金文丛考》,413-418页。狄氏壶为燕人狄氏以农事收成献于鲜于国,鲜于赠之此壶。鲜于后改称中山,前301年灭于赵,此壶在未改称中山之前,为春秋战国之际的作品。

【256】《洛阳中州路》,版六四之2。

【257】《金文丛考》,400-403页。

【258】容庚:《商周彝器通考》,154页,图276。陈騂壶是在公元前280年历史上著名的田单大破燕军时,齐将陈騂俘获的燕国器。

【259】《山彪镇与琉璃阁》,版89。

【260】《考古学报》第六册,81-82页,又版八。

【261】《考古学报》,1956年第4期,版一之5,二之4。

【262】《山东文物选集》,114-115页。《文物参考资料》,1956年第6期,65页,又封三。

【263】中央音乐学院民族音乐研究所调查组:《信阳战国楚墓出土乐器初步调查记》,《文物参考资料》,1958年第1期。

【264】《山彪镇与琉璃阁》,版二-七,版三六-三八。

【265】剑:洛阳中州路2729:20,见《洛阳中州路》,99页,图六七之7;洛阳中州路M2717:31,见《洛阳中州路》,97页,98页,65页,版六六之8。戈与矛:见湖南省博物馆:《长沙楚墓》,版九-十三。《考古学报》,1959年第1期。

【266】《辉县发掘报告》,79页,图95、97;页119,图139,版50、51、91。《考古学报》,1956年第4期,17页,图21,版四。

【267】《辉县发掘报告》,104页,图123,版七十四。

【268】《洛阳中州路》,104页,图七一之5及7,版八之1。

【269】中国科学院考古研究所:《考古学报》第八册,154页,图21,科学出版社,1954年。《郑州二里冈》,版四。

【270】《考古学报》,1958年第2期,90页。

【271】《考古》,1959年第10期,537页,图12。

【272】楚镜化学成分见湖南省博物馆:《长沙楚墓》,《考古学报》,1959年第1期。铅份的作用见梁上椿:《岩窟藏镜》,

1940年。

【273】长沙楚镜藏历史博物馆，见湖南省博物馆：《长沙楚墓》，版六至七，《考古学报》，1959年第1期。湖南文物工作委员会编：《楚文物图片集》，23-30页，湖南人民出版社，1958年。《考古》，1957年第1期，版十九-二十二。花纹见《考古》，1957年第1期，98-103页。

【274】用容庚名称，又称蟠螭纹。见《洛阳中州路》，90、91页，图五九及六○。

【275】《文物》，1959年第9期，53-55页。

【276】《考古学报》，1959年第1期，46页。

【277】《考古学报》第八册，142、144页。

【278】《考古学报》第八册，139页。

【279】《考古学报》第八册，140、141页。

【280】《考古学报》，1957年第1期，90页。

【281】《辉县发掘报告》，73页，图版四五。

【282】《辉县发掘报告》，74页。

【283】《长沙发掘报告》，52页。

【284】国立中央研究院历史语言研究所：《田野考古报告》，第一册，商务印书馆，1936年。

【285】《文物参考资料》，1957年第9期；1958年第10期。

【286】《文物参考资料》，1958年第1期，插页。

【287】《文物参考资料》，1956年第12期，插页。

【288】《文物参考资料》，1956年第12期，插页。

【289】《长沙发掘报告》，彩色，版一。

【290】北京历史博物馆编：《长沙出土古代漆器图案选集》，版一，人民美术出版社，1954年。

【291】《长沙发掘报告》，版二十四之2。

【292】《长沙发掘报告》，版一○七之1。

【293】《长沙发掘报告》，彩色，版二。

【294】北京历史博物馆编：《长沙出土古代漆器图案选集》，版二、三。

【295】《长沙发掘报告》，版一○七之2。

【296】《长沙发掘报告》，彩色，版三。

【297】《长沙发掘报告》，版二十四之1。

【298】《文物参考资料》，1954年第12期，插页。

【299】《文物参考资料》，1954年第12期，插页。

【300】《文物参考资料》，1954年第12期，15页。湖南文管会编：《楚文物图片集》，41、42页。

【301】湖南文物工作委员会编：：《楚文物图片集》，40页。

【302】北京历史博物馆编：《长沙出土古代漆器图案选集》，4页。

【303】北京历史博物馆编：《长沙出土古代漆器图案选集》，9页。

【304】北京历史博物馆编：《长沙出土古代漆器图案选集》，10页。杨宗荣：《战国绘画资料》，13，14页，中国古典艺术出版社，1957年。

【305】北京历史博物馆编：《长沙出土古代漆器图案选集》，12页。

【306】北京历史博物馆编：《长沙出土古代漆器图案选集》，14页。

【307】北京历史博物馆编：《长沙出土古代漆器图案选集》，24页。

【308】杨宗荣：《战国绘画资料》，15页。

【309】北京历史博物馆编：《长沙出土古代漆器图案选集》，25页。

【310】《洛阳中州路》，版六二之3，M1310佩玉；版一一之1、2、3，M2717佩玉甲、乙两组。

【311】《尔雅·释器》。

【312】《辉县发掘报告》，81页，图九九，图版伍叁。

【313】《山彪镇与琉璃阁》，版一一二、一一三。《辉县发掘报告》，94页，图110，版一五。"鹦鹉形佩玉"，〔日〕梅原末治：《洛阳金村古墓聚英》，小林出版部，1937年。

【314】《山彪镇与琉璃阁》，版一一○。

【315】《洛阳中州路》，版六二之2，M1316脸部石片；版七八之1、2，M2201及M1723之脸部石片。前者为战国初期，后者为战国中末期。

【316】《辉县发掘报告》，版七九之1、2，104页，图123。

【317】《山彪镇与琉璃阁》，版一〇四之2。

【318】《史记·货殖列传》。

【319】《长沙发掘报告》，版三十一之3

【320】《长沙发掘报告》，版三十二之3

【321】《长沙发掘报告》，版三十三之2、3

【322】《长沙发掘报告》，版三十二之1

【323】《文物参考资料》，1959年第10期，68-69页，图12-17。

【324】《文物参考资料》，1956年第9期，60页。

【325】《考古学报》，1957年第2期，38-39页，图1、2。

【326】《长沙发掘报告》，64页。

【327】《楚文物图片集》，56页。

【328】《文物参考资料》，1957年第9期，51、59页。

【329】《长沙发掘报告》，55-57页，版二十三。

【330】《考古学报》，1957年第2期，版四一六。

【331】《文物参考资料》，1954年12期，29页。《考古学报》，1957年第1期，版三。

【332】蒋玄佁：《长沙》，上海今古出版社，1950年。李学勤试译，见《文物参考资料》，1951年第7期，59页。

【333】二语皆见〔元〕董内直《书诀》。

第四章　秦汉三国时期的美术

第一节 概况

秦王政征服六国后，在公元前221年建立了我国历史上第一个统一的中央集权大帝国，自称为"始皇帝"。秦始皇采取了一系列加强这个政权的严厉政策：车同轨、书同文、统一货币制度、废封建、置郡县、徙六国贵族豪富十二万户于咸阳、销兵器、禁私学、集中全国图书、制订严酷法律、修长城等。秦始皇奴役人民的举措非常残暴，以至在他死后不久就爆发了中国历史上第一次农民大起义。陈胜、吴广于公元前209年率领了900人在大泽乡起义，引起了千千万万人的起义，而最后推翻了秦朝统治。

汉高祖刘邦在起义争取胜利的过程中，逐渐取得独占胜利果实的地位。他在公元前206年封汉王，在历时四年的楚汉战争后统一天下，建立起历史上著名的汉朝政权（公元前202年—公元8年），历史上习惯称为前汉或西汉。

西汉前期（汉高祖—汉武帝），为巩固这一中央集权的封建政权的经济基础，采取了一系列激烈措施，打击及钳制战国以来大量占有土地的贵族地主和大商贾、高利贷者，如算缗（征收财产税）、告缗（没收隐匿财产的地主土地和财产）、迁徙豪富、压抑商贾、盐铁专卖等，这些措施的实际效果是对于农民的暂时让步。同时，汉初实行的减免田税、奖励军人回家生产、解放奴婢等政策也收到很大效果。农业技术方面也大大提高，如楼车下种、代田轮耕、兴修沟渠水利、推广改良牛耕等。对于贵族地主和富商大贾斗争的胜利及对于小生产者让步的结果，终于在文帝、景帝时期获致了超过战国时期的经济繁荣，而产生了在我国历史上著名的国势强盛、文化灿烂的汉武帝时期。

西汉皇室周围的官僚和皇族、贵戚是新兴的封建地主，大商贾在经济上受到限制也转向土地。土地兼并、高利贷压榨和其他社会原因引起小农的不断分化，大批农民日益贫穷化，甚至从土地上被迫出走。西汉中期以后，社会矛盾逐渐激化，产生了严重的社会危机。

公元8年，贵戚王莽趁机夺取汉朝政权，改国号曰"新"，企图用一些空想的古代制度，例如"公田"——全部土地公有，来挽救社会危机。但因为是空想的，所以反而加速了危机的发展，最后暴发了"绿林""赤眉"农民大起义。

汉皇族的一支、南阳地区大地主刘秀利用农民起义，在公元25年建立了政权，仍用汉朝的称号，历史上称为后汉或东汉（25—220年）。刘秀被称为汉光武帝。

农民起义的过程中，起义地区沉重地打击了地主，农民获得了土地，奴隶获得解放。在此基

础上，刘秀试图进一步解决奴隶和土地这两个尖锐的社会矛盾，曾7次下令释放官私奴隶，收到一定成效。在解决土地问题方面曾下令检查垦田与户口实数，实施过程中，对地主豪强不敢过问，而对少数地主和大多数农民无端地讹诈骚扰，因而失败。但是在社会进步的基础上，东汉政权维持了将近两百年的长期统治。

在地主豪强控制下的皇家政府放弃了盐铁专卖，象征着中央集权对豪强势力的巨大让步，豪强割据势力进一步增强。在外戚和宦官争夺政权的过程中形成的利益集团是十分贪婪和残暴的，他们造成政治上的极端混乱黑暗，并严重破坏了社会基础，广大人民遭受到严重的灾难，农民被逐出土地，各处流亡。从公元109年起，农民暴动此起彼伏，终于引起公元184年"黄巾军"大起义。

黄巾起义最后虽然失败了，然而东汉政权也随之崩溃。地方豪强割据混战，在军阀混乱中，能够采取一定的开明措施、鼓励生产并安定人民生活的实力集团，就掌握了较大的政治力量和经济力量，因而出现了魏、蜀、吴三国对峙的局面。

三国恢复经济的短暂工作是有成就的。蜀、吴两国在开发西南和东南一带、曹操在中原一带都起了一定的作用。

有名无实的东汉政权在公元220年为曹操的儿子曹丕取消，改国号为"魏"。其后政权又落入司马懿、司马昭一家手中。司马炎在公元265年改国号为"晋"，并先后灭了蜀、吴，结束了三国鼎立的时代，重归统一。

秦汉三国时期，封建经济得到巩固和发展，统一的中央集权大帝国建立并大肆向外扩张，表现了民族文化发展的一个高潮。在这一历史进程中，汉武帝刘彻、张骞、霍去病、卫青、班超等人都有历史功劳。两汉大帝国促进了融合统一的现代意义的民族的形成，加强了中原和边地及域外的联系，发挥了中国作为经济、文化先进国家在域外各国历史上的积极作用，奠立了地大物博、人口众多的伟大国家的基础。

为了巩固中央集权的专制主义政权，在思想上也要求定于一尊，即企图建立统一的无所不包的封建专制主义思想体系。汉武帝时确定的重儒尊礼政策，就是把战国以来诸子百家之有利于统治的部分杂糅入儒家学说。董仲舒创始的阴阳五行化的儒家学说，刘向、刘歆父子提倡的封建伦常道德，并对宇宙中一切自然和社会现象所做的幼稚机械的解释，都产生了广大的社会影响。汉代流行的带有宗教运动的性质谶纬迷信，也是由董仲舒创导而蔓延开的，东汉杰出的思想家王充，以理性的唯物主义思想，提出了对这一充满迷信的时代的怀疑和批判。王充提倡的崇尚理性的思想是古代思想界新思潮的开始。

汉代科学技术有显著成就。天才的科学家张衡，总结了前代的科学知识制成了测量天体和地

震的两种仪器。蔡伦利用植物纤维造纸，对于世界文明有巨大贡献。汉代的数学和医学也都有重要发展。

历史科学方面，西汉司马迁的《史记》和东汉班固的《汉书》，不仅集中了丰富的史料（有来自官府的档案，也有民间的口头传述），并且适应着反映社会生活全貌的要求，创造了新的体制。司马迁进步的历史观对后世产生了深远影响，《史记》和《汉书》也是古代散文艺术的重要代表作。汉代历史科学方面又一重大成就是刘向、刘歆父子编纂的《七略》，对于全部古代典籍从文字上加以校正，内容上也做出了艺术性的总结。

汉代文学中，屈原、宋玉所发扬的辞赋一体成为流行的文学形式，但已丧失了真正的发抒情感的文学性质，而成了辞藻的堆砌和对于贵族生活的空洞歌颂。民间谣谚、特别是五言诗，为新的文学生命开拓着道路。

文化生活中，音乐、舞蹈艺术在民间传统基础上吸收了域外的新异技巧和因素，适应着社会需要日益多样化起来，并且离开宗教仪式获得独立的发展。

秦汉三国时期的美术是古代美术发展的新阶段。两汉四百余年间，封建专制主义大帝国在社会生活及文化领域占据了稳固地位，美术发展的高潮也出现在这一强有力的历史潮流中，这是一个诞生了伟大艺术的历史时期。

在这一历史时期中，不断进行了空前规模的美术活动。建筑、绘画、雕塑、工艺、书法等我国传统美术的各个部门都得到充分的蓬勃发展，达到新的时代水平。美术创作多是采取综合的形式，带有公开的、毫不掩饰的政治和道德目的，直接表达历史的和生活的内容，在社会上起到巨大的宣传教育作用。

这一时期前后四次大举营建的帝国都城——秦代的长安、西汉的长安、东汉的洛阳、曹魏时全部重建的洛阳，都营建了数量众多、形式多样、带有各种性质的宫室坛庙及衙署宅第，同时配合创作了极为丰富的壁画、雕塑和装饰。每一次的都城营建，都经营设计了由若干单元组成的极为壮观富丽的艺术总体。咸阳、长安、洛阳的城垣、宫室、壁画、雕饰的完整体系和伟丽景象，在文献记载中可以见到；王莽时期长安南郊增建的成组大型坛庙建筑群，遗址已经发掘出来，是现存汉代建筑艺术最重要的例证。这些足以说明此一历史时期美术创作意匠之宏伟、艺术表现成就之卓著。

以国家力量进行的有规模的美术活动，还有各郡国宫室衙署的修建，以及私人进行的、为贵族豪强所住居的宅第。由于封建经济的不断发展，在东汉贵族豪强生活基础上产生的美术活动的丰富性，在各地发掘的和文献记述中的大型墓葬遗址可以窥见一斑。东汉时期的墓葬，地上多有高大的封土，墓前有成对的神道石柱、石兽，有石阙、享祠和石碑。墓中有庞大的墓室、石构或

砖砌的若干套间。墓室中或彩绘壁画，或雕石为饰，并随带大量陶器明器及生前所用的珍异用器，如玉、铜、漆、丝等各种精制工艺品。陶质明器是成套的各种模仿现实生活的雕塑形象：一组组从事生产劳动及家务劳动的奴婢，马、牛、猪、羊、犬、鸡等各种家畜，大大小小的房舍、楼阁等各种建筑模型，墓中泥塑形象也是很多件集合为庞大的一群。

汉代普遍流行的壁画制作也都有一定规模。东汉著名的武梁祠是大型纪念性建筑物的缩影，全部墙面各种画像石完整构图共计52幅；沂南画像石墓3间，主要墓室画像石构图共计75幅。由文献记载可知，绘制壁画的建筑物，按性质的不同，有祭鬼神的祠庙、官吏治事的厅堂、官学的礼殿、贵族的内室，皇宫中也有专门的画堂。题材则是系统成套的帝王、列士、勋臣、列女、经史故事、山神海灵、奇禽异兽，等等。这些题材同样也绘制成卷轴，与文字相结合，成为有图像有铭赞的形式。各部门综合的制作形式、成套图画和雕塑创作，都是为了表达同一主题，而获得多样丰富的表现形式，这样就使美术活动经常具有一定的规模。汉代具有一定规模的美术活动占显著地位和优势，是建筑、雕塑、绘画、工艺、书法迅速发展并获得辉煌成就的时代标志。

汉代美术活动的这种特点，是由于汉代美术是公开为政治服务的。汉代公认文学艺术负有政治宣传与社会教育的使命，在这样的时代要求下，汉代美术作品都有鲜明有力的主题思想，重大政治和历史意义的题材占首要地位，以褒奖纪念为目的的肖像画和历史画、群众性大型壁画、成套组画和纪念碑雕塑等美术体裁和样式得到确立并流行。这些美术体裁和样式，能够容纳广阔的生活内容，是重要而巨大的表现形式。

汉代美术的创作者仍是无名工匠，只有极少数姓名保留下来，且长期不被注意。素有艺术才能的工匠，或隶属于皇家机构的少府，或在社会上从事独立的劳动。少府是专门管理皇帝私人财产的一个部门，少府之下有尚方署，掌管制造御用器物（铜、漆等）；有东园匠，专管各种殉葬明器；有东西两室，专管丝织、绣染等；有左右司，掌管大型建筑及石刻。尚方署中有画工，大件石雕由左右司制作，小件陶俑属于东园匠。另外在四川等地还设有制作工艺品的工官。官府统制下的美术工作者多是工奴身份，丧失了部分人身自由，但到东汉末，美术技艺开始受到统治阶层一部分人的重视，他们也开始从事书法和绘画，不再将这种技艺看作低贱。东汉末献帝设立的鸿都门学中，书画也成为取得禄位的手段，就反映了这一转变。

汉代美术在民族美术传统的形成上有重大作用，汉代美术的时代风格，历代都认为具有典范意义。汉代美术也反映了汉帝国作为古代世界重要文化中心之一的事实，汉代美术作品是传播文化的友好使者，在欧亚大陆广大地区都有发现。汉代铜镜在西方不仅发现于中亚一带，甚至越过欧亚大草原，远达欧洲顿河流域，在东方也成为日本古代铜镜的范式。西伯利亚南部贝加尔湖附

近、蒙古诺音乌拉地区和朝鲜、越南等地，都发现有汉代器物出土。同时，汉代美术也不断吸收域外因素，丰富着自己的发展。汉代美术密切了中国和各国各族人民之间的文化联系。

第二节　建筑艺术

历史上前所未有的秦汉大帝国的出现和封建经济的繁荣，是促成这一时期建筑艺术高涨的有力的历史条件，汉代封建社会和文化体系终于形成，生产技术进步，建筑科学和建筑艺术各方面也得到发展，成为全面确立中国建筑艺术传统的稳固基础。

秦汉时期建立的都是领土辽阔、人口众多、在历史道路上昂扬前进的中央集权大帝国的政治、经济和文化中心。秦都城咸阳虽然是昙花一现，但为汉长安的建立树立了先例。汉长安适应时代要求，创立了强大帝国的都城制度和规模，也集中了当时建筑艺术的精华。汉长安是古代世界名城，也是我国历史上三个最辉煌的都城之一（另外是唐代长安和明清北京）。汉长安的建筑是在长时期积累的建筑艺术丰富经验的基础上产生的，也是汉代卓绝匠师心血的结晶。

汉代匠师的创造才能，在房屋的建造上，更具体地见到其广泛而多样的表现。房屋的建造是在材料和技术等物质条件的制约下，为了满足各阶层人们的生活需要的，首先是日常生活的需要，同时也有政治生活和宗教生活的需要。房屋是都邑城市的基本单位和主要部分，特别是大型房屋，如宫室坛庙衙署，从功能上也从艺术形象上，对于封建社会都邑城市的面貌起决定性的作用。同时，多种多样的房屋也各自表现为完整的艺术形象，汉代房屋建筑在艺术造型上有丰富的成就，风格样式具有时代的特点，并且是我国建筑传统样式发展中的一个重要环节。汉代房屋建筑形象的和文献的资料，有相当数量保存到今天，远比汉代以前各历史时期资料丰富。我国建筑艺术传统的发展，第一次有可能得到具体的说明。

建筑艺术以建筑材料和技术为必要的物质条件。汉代生产技术的发展、新地区的开发所提供的更多和更新的材料，使汉代建筑艺术的造型创造有了新的发挥。建筑的艺术性以装饰为其最有表现力的部分，汉代建筑装饰是汉代装饰美术中极为活跃的一部分，和装饰美术的其他方面共同代表古代装饰美术新阶段的成熟发展。因此，我们介绍的重点是：（一）都邑和宫室；（二）房屋的样式和组合；（三）建筑材料、技术与装饰。

一、都邑和宫室

古代国家的都城中心是最高统治者的宫室坛庙等政治、宗教性大型建筑物，市街里间等群众生活活动的建筑居于次要的从属地位。宫室坛庙等大型建筑物具有公众建筑的性质，但在我国古

代社会中，这种公众建筑对于一般人民成为禁区，而为少数社会上层所占有。都城及宫室坛庙所组成的建筑群体，是古代建筑艺术的精华。

秦汉时期建立的大帝国，其规模在历史上是空前的。秦的咸阳、汉的长安这两座都城的建筑意图和营建规模也是空前的。

秦始皇在统一六国以后开始修建咸阳。西安西北的咸阳，自秦文公（前775年—前716年）以来成为秦国的都城。在秦始皇征服六国的过程中，就模仿各国宫室，陆续修建在咸阳以北的丘陵高地间，这样就把全国各地的建筑艺术精华先后集中到了咸阳附近。平定六国的次年（秦始皇二十七年，前220年），咸阳就作为帝国的都城，开始了大规模的营建。

咸阳原来位于渭水北岸，后来称为渭城。新的咸阳偏南，并跨过了渭水，成为一跨在渭水上的都市。咸阳是长时期发展起来的城市，秦的宫室集中在渭北，渭南也已经形成了人口稠密的居民区。秦始皇时期，渭水上又修建了一座长达"二百八十步（约为386米，一步相当1.38米）、六十八间（两柱之间为一间）、八百五十柱、二百一十二梁"[334]的木构长桥，把渭水南北连接起来，这座桥称为"横桥"。这是见于文献记载的我国历史上第一座大桥，是在当时技术水平上的杰出工程。桥北端在水中垒石，故又称为石柱桥。桥畔有"忖留"神像，腰以上露出水面，似是有意设置的指示河水涨落、深浅的标记，但文献中是作为神话传说加以记述的。

"忖留"是什么神还待研究，传说中说它面貌很丑。有一次它和巧匠鲁班谈话，自己藏在河中，鲁班叫它站出水面，它说怕鲁班把它画下。鲁班故意拱了手表示不画，于是它冒出了水面，但它发现鲁班仍用脚在地上画，又没入水中。这是有关古代工程巨匠鲁班的最古传说之一。[335]也有说这神像是古代大力士孟贲，造桥时用以进行祭祀。[336]

横桥跨在渭水上达400余年，到东汉末董卓作乱时才遭焚毁。

坐落在渭水南北两岸、用拱桥联结起来的咸阳，其整个布局在我国建筑史上是一独特的孤例。秦始皇的都城咸阳的布局，不是按照《周礼·考工记》所说的制度，就现有文字资料看，与那套被后世当作权威制度的学说毫无相同之处。秦始皇咸阳的布局是以天上的星象为蓝本，在广大的原野上如星宿一样散布着成百座宫殿。新的咸阳似乎没有城垣，文献中说在黄河立表为秦东门，在汧水立表为秦西门，"咸阳北至九㟲、甘泉，南至鄠、杜，东至河，西至汧、渭之交，东西八百里，南北四百里，离宫别馆，弥山跨谷，辇道相属，木衣绨绣，土被朱紫。宫人不移，乐不改悬"[337]"乃令咸阳之旁二百里内，宫观二百七十，复道甬道相连，帷帐钟鼓美人充之"[338]，整个咸阳范围如此之大，其心脏部位仍集中在横桥两端。

始皇二十七年（前220年），在渭水南岸兴建"信宫"，以"信宫"代表天空的北极，并且命名为"极庙"。天空的北极垣在一定位置不动，众星拱之，所以一向被认为是象征最高封建

主永恒的、永不坠落的地位，是专制主义国家社会的中心。但以"信宫"为中心的计划似乎很快又有改变，而把这一代表星空中央区域的"紫庭"[339]移到渭河北岸，在丘陵脚下修建了"咸阳宫"，又以渭水代表银河，横桥代表银河对侧的牵牛星，在渭水南岸又修了信宫。

咸阳宫室的分布范围不断扩大，在秦始皇和他的儿子胡亥二世所修建的数以百计的极为侈丽的宫室中，阿房宫是最有名的。

秦始皇三十五年（前212年），在西周旧都所在丰镐一带修建阿房宫。丰镐已在渭河南岸平坦地带的边缘丘陵脚下，阿房宫是代表星辰中廿八宿之一的"营室"[340]，并从阿房宫的"复道"[341]代表星辰中的"阁道"[342]诸星，一直向北，过银河而直达"紫庭"。这条复道是正南正北的，长达12公里。[343]

数千年来，阿房宫作为秦始皇可诅咒的残暴奢靡行为的象征受到非议，而也以艺术创造的奇迹为人所称道。阿房宫详细情形已不可知，但记述建筑宏大带给人深刻印象的片段还保留在古代文献中。《史记·秦始皇本纪》称：阿房宫东西五百步，南北五十丈（东西约为690米，南北约为115米），上面可坐万人，下面可以树立起五丈高的旗帜。[344]阿房宫周围有凌空的阁道直抵南山，而在南山之巅立表（石柱）作为阿房宫入口的阙门，天然地势被利用以衬托阿房宫的规模。阿房宫的建筑形象，根据尺寸、可容纳的人数和天然地势的联系，可以想象其庞大（占地面积约为清代太和殿的四十倍）。此外还可以由其称为"阿房"，知道屋顶是四垂脊的庑殿式的。其矗立在地面上的宏伟壮丽的形象，只留给后代人们以相当空泛的想象，至于在工程技术上如何解决，更是难以探讨的问题。阿房宫遗址现在仍在西安市之西，为一高达19米的台地，这一地区在秦汉两代都为"上林苑"。

秦咸阳衙署的位置不详。如果咸阳总图是以天上星宿的分布为蓝本，那么在地面上也应该有按照这一理想的相应布置。居民一部分在渭水以北，包括秦国旧咸阳城一带，同时也分布在渭水以南的横桥东南方向。后来被包括在汉长安城内的，就有秦时已知名的商业区"直市"。[345]秦始皇强迫迁来咸阳的天下豪富十二万户，也居于渭水以南；如果从事农业，则散居在渭南平原上。但由汉长安城遗址判断，似乎咸阳居民聚居在咸阳宫到阿房宫一线以东的较多，此线以西是苑囿区。

秦的大型宗教建筑集中在雍（今陕西凤翔）一带，而没有设立在咸阳附近。雍有"五帝畤"，把天下所有的迷信崇拜对象都集中，和秦地原有的迷信一齐予以崇祀。

由此可见，秦始皇二十七年到三十五年所确定下来的都城咸阳，最主要的是渭北咸阳宫、渭南阿房宫，和联结二宫的直贯南北长达12公里的两面夹墙的复道。这一复道是整个城市的纵轴线，但左右两侧并不对称。整个城市也不用城垣，而在二百里范围内分布有各种宫室建筑270

所，彼此之间都用复道或阁道相连。这样用网状道路系统联结起分散的宫殿并分割城市的布局，既是以天空列宿为蓝本，其意图固然是极其雄伟，而也正是秦始皇极端专制主义思想和千万世传之无穷的狂妄理想的反映。

秦咸阳城和阿房宫等宫室，在项羽入关时在民众的愤怒中全部焚毁。这一以星空为蓝本、以天人合一和皇权永恒不坠思想为背景的咸阳，在历史上昙花一现，而永远消逝了。

汉代建筑的长安城在咸阳附近，选择了渭水南岸。汉高祖决定以关中为国都，是采纳了娄敬和张良的建议，考虑了长安比洛阳更有作为后方基地的战略优势。西汉三度大规模修建长安城，作为西汉二百余年政治中心的长安，是中国历史上的名都，也是古代世界名城。

长安城的重要建筑物也是宫室。第一次修建是汉高祖刘邦时期，先修复了秦的兴乐宫，成为汉的长乐宫，同时又在长乐宫西侧修建了未央宫。

汉高祖七年（前200年），在丞相萧何主持下建成的未央宫极其壮丽。这壮丽不是单纯以帝王个人享受为目的，而是有深思熟虑的政治用意。萧何回答汉高祖的责难时说："非令壮丽亡以重威，且亡令后世有以加也。"[346]这是在古代文献中第一次坦率道出了建筑形象的艺术创造中的自觉的政治意图。

具体负责长安城建筑的是军匠阳城延，这是在历史上和汉长安城同样有不朽地位的建筑师。长安城的范围是在惠帝时期修筑城垣才确定下来的，惠帝三年和五年（前192年、前190年）两次强制了长安附近六百里内男女十四万六千人，每次修了三十天，其间经常参加修建的还有诸侯王列侯的徒隶奴隶两万人。长安城第三度修建是汉武帝时期（前140年—前87年），修建的都是宫室坛庙——城西的建章宫，城北的明光宫、桂宫和北宫，又大大扩建了长安西北300里云阳地方的云阳宫为甘泉宫等。

汉初不仅修建都城长安，汉高祖六年（前201年）下令天下所有县邑也都要筑城。

西汉长期经营的结果，长安城作为伟大的封建大帝国的都城，是一个以多组庞大的宫室建筑群为主体、有整齐的道路和一定的商业区、居民区的大城市。

长安城平面不是正方形，大体接近方形。西北方因水道、东南方因地势，南北城郭线有凹凸曲折，被认为南面像南斗形，北面像北斗形[347]，故长安城也称为斗城。城的南北东西，每面各约6千米，都是版筑十分坚实的夯土墙。墙垣下部厚度据现存遗迹实测为16米，墙垣高度据文献记载是"三丈五尺"（汉尺，约合今8米）。墙外绕以三丈宽的壕沟，城门入口都有六丈宽的石桥。长安城每面三个城门，一部分城墙和城门遗迹现仍存在。根据初步发掘结果，知道每一门都有3条门道，门道各宽约8米，可并排四辆车（汉代的马车）平行，门道与门道之间的距离或为14米、或为4米，因而这些大道有52米或32米两种宽度。长安城中就是贯穿着这样的大道，一条大

道上分为三股道：中道为天子驰道，两侧植树；左右两股道分别为上行、下行道。这些大道在城内直角相交，据文献记载，除了在一定的地点（例如城门附近）外，甚至太子都不许任意横越。城垣四隅和城门上都有楼，城南部主要是两组宫室：南部偏西是未央宫，是天子所在的最重要的宫室建筑群；南部偏东是长乐宫。未央宫后是汉武帝时增建的北宫，长安城北半部还有明光宫和桂宫。由这些宫殿的位置看，长安城内大部分面积是宫殿，而宫殿是分散的，和后世集中形成的宫城不同。

衙署是在未央宫和长乐宫之间。城中并有贵族豪贵的宅第、平民的民居和商业区。

长安城中有所谓"八街九陌，闾里一百六十"[348]。"八街"即城中主要大道相交的八个路口；"九陌"是九个市（商业区）中的十字路口，市中有市楼，楼有多达五层者，由官府派人监视管理买卖交易；闾里是民居的单位，一般平民居住在闾里内，门开向闾里中较小的街道，唯贵族豪贵的宅第大门可以面向围绕闾里的大道，闾里中较小的街道通向大道的两端，有门按时启闭。

高大的城垣、耸立的城楼（如角楼）、宽阔整齐的街道、五大群辉煌的宫殿、宫殿间凌空的阁道、高大的衙署和宅第、千万低卑的民居——这一在古代文学中曾多次被侈夸地加以描写的汉长安，是一个典型的早期中古大城市，其空前的规模具体代表了汉帝国的强盛和汉代人民创立了开辟历史道路的丰功伟业的自豪感。

多方面表现了汉代匠师杰出的创造才能的是那些宫室建筑。汉长安城宫室建筑遗址现在正在进行发掘，文献记载中则不断见到对于这些宫殿盛况的描写。宫室建筑中最重要的是未央宫和长乐宫，尤以未央宫建筑群最为宏丽。未央宫前殿称为"宣室"，为主要殿堂，在一名为龙首山的高台地上，至今犹有瓦砾遗存。据称宣室东西面宽五十丈，南北进深十五丈，高三十五丈（汉代一丈为今2又1/3米）。汉武帝时对于宣室进行了各种富丽的装饰："以木兰为棼橑，文杏为梁柱，金铺玉户，华榱壁珰，雕楹玉碣，重轩镂槛，青琐丹墀，左碱右平。黄金为壁带，间以和氏珍玉，风至，其声玲珑然也。"[349]这些记述的具体所指虽尚待研究，但已可令人想见其侈丽。未央宫全部是以宣室为主的四十三座建筑物组成，其中三十二座为外朝，即皇帝和他的左右处理政事及举行典礼的场所；十一座为内廷，是皇帝和他的家庭日常居住及生活之用。未央宫中并有山和池。这是一组复杂而又井然有秩的巨大建筑群。

长乐宫是仅次于未央宫的一组重要建筑，规模则远较未央宫为小，是在秦代宫殿旧址上兴建的。秦始皇聚敛天下铜兵器，销铸成的十二钟镶金人就置于此。西汉时期，太后多住在长乐宫。未央、长乐之间有凌空的阁道相通，跨越二宫之间直通安门[350]的大道。

长安城建筑群之重要又有特点者，除未央、长乐二宫以外，是汉武帝时修建的建章宫和同时

扩建的上林苑。

建章宫在未央宫之西而隔了城墙，二宫之间也是用凌空阁道联结起来。典籍记述建章宫中充满奇异的建筑，是一富于幻想色彩的神话世界。例如其主要殿堂为"玉堂"，有十二道门，阶陛都是玉石，屋顶上有五尺高的饰金铜凤，随了风向旋转，椽首均饰以玉璧。建章宫内有许多高耸的建筑物位于四个方向，造成动人的景象，如正门以内，又有二十五丈高的凤凰阙（又名"圆阙"），西部有五十丈高的井干楼和神明台，神明台上立了铜制仙人捧铜盘玉杯以承露水，建章宫东门是二十余丈高的双凤阙，北部太液池中立有二十余丈高的渐台，太液池南又有唐中池。建章宫内还有数十里大的虎圈。建章宫共有"美木茂盛"的枌诣宫、"春时景物骀荡"的骀荡宫、收藏异域奇珍（如火浣布、切玉刀、巨象、大雀、狮子等）的奇华殿、欣赏乐舞杂技的平乐观等二十六座宫殿。

汉武帝时大大扩充了的上林苑，是规模更大的一个供观赏游娱且有一定经济价值的地方。上林苑作为园囿是加工过的自然环境，是一个综合的大型动物园和植物园，在茂密的丛林和沼泽之间，设置各种台观宫馆，例如走狗观、葡萄宫（引种西域葡萄）、扶荔宫（种植五岭以南各种亚热带果木）等。上林苑中有长安近郊最大的一片水面，在昆明池，周围四十里，据说可容百艘楼船、数十艘弋船以习水战。池中有三丈长的石刻鲸鱼，池西有石刻像为牵牛，池东有织女像，这两座石像相距三里，标志着汉代昆明池遗址所在（两座石像至今还立在西安西四十里的斗门镇）。

西安市郊先后发现的汉长安宫室坛庙建筑遗址已有多处，其中最值得注意的是汉长安城南的礼制性建筑群遗址。这一建筑群作为长安城总体布局的一部分，可能是西汉末王莽时期修建的。这些遗址是研究汉代建筑艺术的直接材料，也有助于我们了解汉代其他宫室坛庙建筑群的整体水平。

秦代的宗教祭祀中心在雍，汉初保留了秦的旧祀，同时也把天下各地的宗教崇拜和信仰集中在一起，企图建立以最高的"泰一"神为主的统一多神教系统，汉武帝时的甘泉宫就是这样一个多神祭祀的场所。甘泉宫在长安西北三百里的云阳山谷中；另外，祭土地之神后土，则在山西汾阳。甘泉宫主要建筑物称为"台室"，其中画天、地、泰一、诸鬼神，或为极值得注意的宗教艺术中心。

汉代多神信仰中对天和地的崇祀，在西汉末计划集中到长安南郊。现在发掘出来的遗址，可能就是王莽时期实行此项计划时修建的各种坛庙残迹。其中可能有祭天的圜丘、明堂辟雍和王莽祭自己先祖的九庙等等。这些遗址都在汉长安城南面正中一门——安门外大道东西两侧，西侧可能为王莽拆毁了建章宫、用建章宫材料修成的九庙，大道东侧可能是明堂辟雍。

大道东侧的大土门遗址D6F10，是由圜水沟围成一直径368米的大圆圈，东、南、西、北四

方又各有一圈成长方形的小水沟。圜水沟圆圈中央为一方形夯土高台，台周以围墙，东南西北每边各长235米，并各有一门，门洞宽达12.5米。方土台中央又有一夯土圆台，圆台上部直径为62米，此圆夯土台上是主要建筑物，这个主要建筑物的样式还难以考证，只知道四面各约42米宽，各有一厅堂，厅堂又出抱厦，所以整个建筑物平面为亚字形。这个建筑物中央又有一南北长16.8米、东西长17.4米、高1.5米的夯土方台。这一长宽皆达42米的方形大建筑，由其尺度、层层而上的夯土台及周以围墙、又周以圜水沟的平面布局，可以想象当年巍峨宏伟的气象。

大道两侧遗址已发掘八处，排列整齐，形式完全相同，都是正方形，轮廓如"回"字，每边长260米至280米。每个遗址又都有中心建筑、围墙、四门和围墙四隅的曲尺形配房组成，规矩方正，分毫不苟。8处已发掘的遗址四周，更围以大围墙。

八处遗址中，以第3遗址阎庄西区遗址D6F3为例，可知中心建筑方形，每边长55米，中央为一大夯土台，每边长27.5米，可称为太室，四隅又有四小土台，可称为夹室，每边长7.3米。太室、夹室成形（横亚字形），高4.5米。太室四面各有一厅堂，四堂之间有绕过四夹室的走廊。太室及夹室上面建筑物的形式也还不可考。

大土门遗址和阎庄西区遗址当年都是焚毁的，余有木构部分的木炭灰烬。由残迹可知，木结构主柱排列间距可达5米（大土门遗址），或为2.5米、1.5米（阎庄西区遗址），柱径为40—50厘米。柱立在石础上，转角处都用两个柱础，可知柱础是用两根柱子分担两个方向的木结构。阎庄西区遗址柱础下，有厚达2.7米的夯土基，所能承受的重量还是相当大的，也可以想到由众多立柱支撑起的建筑物上部结构具有一定规模。墙壁为夯土或土坯筑成，墙表面为白色或浅红色，地表面为红色泥面，屋顶用瓦，阎庄西区遗址四门按方向分别用四神瓦当。

这两处遗址是研究汉代建筑艺术和技术的重要材料，尚有待与其他发现做综合的研究，就已发表的初步材料可知：

1、两处建筑物在性质上都是礼制的或宗教的，各有其特点。整个建筑物的立面构图和造型处理还难以推测，但从发掘出来的平面布局上，可见是不同尺度的多种类型样式的木构建筑物和多种建筑因素组合成一整体：有不同尺度的厅堂，厅堂有前带抱厦的形式；有廊庑，并采取了回廊的方式；有多开间的矩形平面房屋，也有布置在墙角的曲尺形平面房屋；有墙垣和高大的门阙。整座建筑是许多单位建筑物按照一定艺术意匠布置组合起来的，单位建筑物的多样性不只是体现多种不同功能，同时也意味着整座建筑物的立面及侧影造型效果的丰富。

2、在处理主要建筑物周围的空间环境时，利用了基台、围墙和庭院。基台升高主要建筑物，围墙造成的庭院空间，可以衬托主要建筑物，庭院又需要适当的门阙以造成气氛。这些都是使主要建筑物的艺术形象更为突出有力的因素。两处遗址表现了掌握大尺度空间处理的单纯能

力。两处遗址中心建筑的宽度不过四五十米，而围墙范围是235米及270米见方。夯土台的高度，大土门遗址是1.6米的方台上又升起0.3米的围土台，阎庄遗址是4.5米的方形台。

以上两方面的进一步具体分析，将揭示修建这两处建筑物时一部分重要的艺术意匠，同时揭示了汉代大型建筑群之为一完整、富有表现力的艺术整体所达到的水平。

东汉和三国时期的都邑修建，主要的进步是在都市的合理规划方面。

东汉洛阳城的修建也是汉代一重要的建筑事业。东汉洛阳是周代成周城的故址，在今洛阳以东。洛阳城是整齐的长方形，开始出现中轴线。城中主要部分是两组庞大的皇宫建筑群，称南宫、北宫。南城外有辟雍太学，其遗址有汉末石经出土，可以确定其方位，而建筑遗址已全部不见。东汉的洛阳城内分区也较长安进了一步。

东汉洛阳城在汉末军阀混战中被焚毁。三国时期，魏、蜀、吴都曾修筑都城和宫室，作为都城，魏的邺、吴的建业是两个值得注意的城市。

邺城是一个规模严谨而整齐的城市。城北半部是统治者专用区域：北部中央部分为主要宫室，背倚城墙，修筑有著名的铜雀三台，是三座高出全城的堡垒，上面蓄藏煤水盐等。宫城前为衙署，宫城西是禁苑，再西是储存粮食等物资的库藏、武器库和马厩。宫城以东是贵族居住区，城南部为整齐的街坊。这样的城市是一个典型的中古堡垒。

吴国最初建都在武昌，后来迁到建业（今南京）。南京也是中国历史上有名的都城，山势（钟山）、大片的湖水（玄武湖）和交错的河川等构成比较丰富的自然形势。

曹魏重建洛阳也是三国时期重要的建筑事业之一，大体是按照邺城的布局和制度。洛阳在西晋末年虽被毁，但其规模等皆为后来的北魏所遵循，产生了深远的影响。

从东汉的洛阳到曹魏的邺城和洛阳，在城市按照功能划分区域、加强城市作为军事堡垒的作用、更合理的道路系统等方面逐渐取得更大的进步，在这一进程中，古代城市平面规划方面也进入了新的阶段。

在这里也应该谈到汉代的长城。

汉代长城是古代重要的军事防御工程。汉长城在东部者可能即战国时期的燕国长城，秦始皇时大发民工隶户修筑长城，即利用战国时燕赵各国北边长城。在西部，汉代修筑的长城在甘肃敦煌至宁夏额济纳河上流居延海一带，蜿蜒数百公里，断断续续，现在仍可见其遗迹。敦煌附近汉长城遗迹之高者2.5米，宽1.8米，为芦苇夹夯土筑成，每隔四五里就有一烽燧台，古代守候及发现敌情时燃烽火以告警。烽燧台残迹高者2米余，低者尚有1米。修建如此浩大的工程并长期屯驻守卫，表现了汉代守卫疆土的惊人毅力，这一工程虽未经过艺术意匠，仍是相当有力的艺术形象。

二、房屋的样式和组合

民居等居住建筑，最简单的是只有一栋房屋，但以一栋较大的房屋为主、配置以较小的辅助房屋，成为有一定关系的房屋组合，在汉代似已比较普遍。半穴居式（室内地面低于室外）作为最简陋的居住建筑，仍是社会底层穷无立锥之地的人们栖身之地，但这不是唯一的，辽阳发现的村落遗址上，可见主要住屋是修筑在略高于地面的土台上，这样的房屋所形成的房屋组合，可以认为在汉代已成为最流行的形式，并且成为我国民居建筑的传统形式。

汉代建筑就现在所见到的形象资料——明器和画像石看来，具有共同的单纯有力的朴厚风格，房屋建筑的样式对于这种风格的形成有决定性作用。

汉代房屋屋顶一般坡度较平缓而出檐深，在整个建筑物的高度中，屋顶高度所占比例较小。屋顶多为四阿式或悬山式，也有卷棚式，而前两种屋脊隆起颇高，檐下往往有硕木的柱头斗拱或用挑出檐，出檐深，屋身后退，屋身的木骨结构显露在外，屋正面的宽大的门占一整个开间。如果是三间，其左右两开间就有宽度若开间的大窗，窗为尺度较小的透空菱纹或直棂，因为花纹尺度较小，有一定规律。墙面保持一定的完整性，因而其木骨结构的立柱很触目。檐前有栏杆，下有台基，栏杆和台基都是横向的。

这样一个建筑造型具有简单的几何形体的单纯与完整，但又不是简单几何形体那样缺乏生命感。总的轮廓线上没有尖锐的锐角，突出檐角轻微地反卷向上，成为圆角。所以整个造型效果极为单纯朴厚。屋顶伸出屋身，下面又有斗拱，造型的重心在上部，但得到台基和栏杆的衬托以及触目的立柱式完整墙面的支持，其印象异常稳定。

四川双流牧马山东汉崖墓中发现的陶屋是一件很好的模型标本。四阿式屋顶正脊两端上翘，垂脊上各有三个突起的吻兽，檐下横枋很宽，横枋下承两组一斗三升的柱头斗拱，两组斗拱的六个升平均横列，非常触目。屋侧面也用拱挑出一斗三升斗拱挑檐。正面二柱之间有阶，从左右上下，阶上有栏杆。整个房屋在一宽大的平台上，给人以异常淳朴庄重的印象。

全国各地汉墓中出土陶屋明器很普遍。广州、四川、湖南等地的发现中有干栏式房屋（或称栅居式），即房屋下面架空，这种房屋今天仍流行于西南少数民族地区，可见也有极为长远的历史。

多栋房屋的组合有两种方式：自由式及院落式，但其平面是相似的：一栋正房，有一厢或两厢，或更有一倒座。一正一厢为曲尺形平面，一正两厢为三合，更有倒座者为四合。厢房都是在正房一侧，或与正房直接相连，遮住正房正面的一部分，或附着在正房侧面。自由式和院落式的区别在于：自由式的正房向外开门，是整座房屋建筑的主要入口。房屋之间的院落为天井，是封闭的；院落式则主要入口开在院墙上，正房或厢房的门口开向院落。小型房屋多为自由式组合，

而院落式为中型特别是大型房屋所采用。在中小型房屋，自由式与院落式无严格的界限。

房屋组合是为了满足生活的需要。主要房屋——正房，是家庭中首脑人物工作、休息、睡眠以及其他活动的主要处所。厢房及耳房或为家庭中次要及从属成员使用，或者是劳作、甚至是猪圈、厕所所在。而作为建筑形象，房屋的组合也有艺术的意义。

由广州出土的汉代陶屋模型可见主要房屋——正房比较高大，联于较低小的耳房及厢房，左右配置大部力求均衡和对称。正房之较高大者为楼，耳房及厢房之低小者可以类似廊庑。整个房屋组合的主次房屋及墙垣，在造型上由于有大、小、高低、起伏的不同，以及屋顶、墙壁、门窗等有坡面、有垂直、有实有虚，乃出现多种多样的体块面线的丰富变化。同一建筑物不同方向的立面，可以成为互不相同的构图，在不同角度上呈现出建筑造型的巧妙生动变化。

汉代稍具规模的大型住宅则有不止一个院落。

沂南画像石墓中室南壁上横额西段的画像中提供了一例：在大门外一定距离处立有双阙（郑州发现的西汉末画像砖上，双阙也与大门有一定距离），大门以内有庭院，庭院后为二门，二门后又一庭院，庭院后部是正房，正房后有亭台。整个庭院是两进，平面为日字形，四周都有廊。

四川成都扬子山M2出土的一方画像砖上，一个院落用长廊分成左右两部分。左半为主要庭院，前有大门，门内小庭院有鸡相斗。其次为二门，庭内有双鹤翔舞，正厅在庭院后部，房屋宏敞，主客相对；右半是跨院，分前、后两半，前半为厨，有井有灶，后庭有一高耸的楼阁，仆役正在清扫庭院。这就不仅表现了院落组合的大体面貌，并且表现了居住其中的人的生活。这种院落和沂南画像石上所表现的一样，都是属于贵族阶层所有的。

房屋组合中，房屋之间的联系，或主要建筑旁侧配置其他房屋，造成错综的建筑形象，利用其不同高度、大小及方向的变化产生生动效果，是汉代建筑在艺术处理上的重要手法。廊庑和阁道凌空的运用，在汉代大型房屋建筑中很有成效，文献中常见到有关的记述，徐州附近双沟地方出土的画像石中，见到楼阁和廊庑相结合的具体景象，楼阁凌空而起，联以廊庑，端正而错落有致。

汉代大型房屋组合的平面是：不止一个院落，院落也有主次之分，成为复杂的院落系统；整个组合的主要部分有中轴线，主要院落及房屋位于中轴线上；整组建筑物的主要入口有不止一道门，门有标志建筑物性质及社会地位的作用。

汉代最富时代特色的建筑物是楼阁和门阙。

楼阁是汉代得到很大发展的一种建筑类型。战国时期的二层楼阁形象在青铜器的刻纹装饰中已见到，可能还是少数高级贵族才能享用的。汉武帝的建章宫中有井干楼，据记载是垒木而成，似不是用梁柱等木材构建的。东汉时期楼阁已相当普遍，贵族豪富的坟墓中时常发现楼阁

的明器，有的还不止一座，《三国志·公孙瓒传》注中也记述："瓒诸将家家各作高楼，楼以千计。"《古诗十九首》中描述豪富们的高楼："西北有高楼，上与浮云齐。交疏结绮窗，阿阁三重阶。"诗中夸张地描写其高度，并具体记述了其触目的特点：阿阁（四垂脊庑殿式顶）、三重阶、绮窗（菱纹窗）等，这些都已在明器模型中得到印证。

在已发现的明器模型中可见有两种形式的楼阁：一种是方形平面，四面有窗，或有平座及栏杆以供眺望；一种是长形平面，仅正面可以眺望，其余三面都是封闭的。望都2号汉墓同时出土这两种不同的楼阁，可能两种楼阁在使用上有所不同。方形楼阁在明器模型上可以见到，内部三层者较多，也有四层，甚至高达五层者。[351]外表上有三层或四层出檐或平座，出檐或平座用挑檐加斗拱承担，伸出较宽，而出檐坡度缓和，所以很平缓而玲珑。

也有多层楼阁立于池塘中的。河南陕县曾发现这样的多层楼阁，池中并有鱼和水鸟。水池中立有高耸的建筑物是庭园艺术的一重要创造，汉武帝曾在太液池中立有渐台，从名称上看似仍是下为土台的建筑。东汉以后池中立楼阁的做法也见于文献记载，《洛阳伽蓝记》记述三国时期曹魏曾在洛阳千秋门内西游园造凉风观，登之远望，"目极洛川，台下有碧海曲池。"西游园中并有灵芝钓台，灵芝钓台建于何时，书中未明说，但指出是"累木为之，出于海中，去地二十丈。风生户牖，云起梁栋，丹楹刻桷，图写列仙。刻石为鲸鱼，背负钓台，既如从地涌出，又似空中飞下"。[352]灵芝钓台通往地面各殿堂都是"飞阁往来"，这是东汉以后一座特殊高大的水池中的楼阁，而在陕县的陶楼阁中已可见其缩影，陕县陶楼阁中有人物活动，阁中人作六情三戏，平座四隅有守卫者手执弩弓。

方形楼阁，无论是水中或地上的都是为了登临游观，而非日常居住用的。

长方形楼，只正面可以远望者，似是为日常居住之用，可能即《尔雅》所诠释的："狭而修曲曰楼。"河南荥阳河王村汉墓出土的二层陶楼，外表上彩绘人物，表现的应该是室内的生活，穿了红衣的主人正在受人拜谒，楼下为乐舞杂技图。[353]山东及苏北发现的画像石上这种楼阁景象也很多。

广州发现的明器模型中，有陶楼的院落也有多座。一座二层主楼，其左右两翼有耳房或厢房，形成完整的院落组合。广州东山象栏岗M2陶楼院落的厢房中，并且有泥塑的人俑形及猪、家禽形，三个人俑表现为一齐舂米的劳动动作，另一厢房为厕所。

广州并发现作为地主豪强的城堡的模型明器。麻鹰岗东汉建初元年（76年）砖墓出土的陶城堡，方形，四角有角楼，前后门上有门楼，楼上都有俑在守卫，城堡内有楼房，房主人坐在此受人叩拜。

由陶制明器及画像石的形象资料，可见东汉时期南北各地流行几种不同样式、不同用途的楼

绿釉陶楼
东汉
河北省文物研究所藏

凤阙图
东汉
四川博物院藏

阁。除了游观登临、日常居处、守望防御之外，据文献记载，还有作为贮藏用的楼阁，如未央宫中藏书的石渠阁、天禄阁等。楼阁建筑的流行，代替了一部分有古老传统的台，作为高层建筑，是一新的创造，也是木骨结构建筑的巨大进步。

汉代称为"阙"的建筑物在当时很受重视，古代文献中屡屡称道阙在人们心目中形成的深刻印象。阙成对，并立在成组建筑物的入口处，有作为入口标志的作用，也有作为装饰的作用。大型阙中间不安门扇，较小的阙可能有门扇。在画像石构图中，时常可以见到这种建筑物耸立在庭院入口或楼阁两侧的形象，这些形象资料表现了阙和其他建筑物及整个建筑环境的关系。汉代大型石阙尚有多处保存下来，著名的汉阙可以分为三组：

（一）河南嵩山的太室（东汉元初五年，118年）、少室（延光二年，123年）、启母（年代同少室）三阙，大石刻块砌成，石块表面浅线刻有龙、虎、鳞、凤、象、羊、鹤、人物等，并有铭文。

（二）山东嘉祥的武氏祠石阙（建和元年，147年），刻有楼阁、人马和人物等有装饰意味的画像，其间也有"周公辅成王"等故事。隶体的铭刻说明是武梁、武开明等兄弟以孝子名义为他们的父母建立的，并说明造阙的石工是孟李和孟卯兄弟、花钱十五万，等等。

山东除武氏祠石阙外，还有平邑的汉阙，因为这些石阙所在地是汉朝的南武阳县，所以又称为"南武阳汉阙"，现存三座，两座是皇圣卿阙（元和三年，86年），一座是功曹阙（章和元年，87年），上面雕刻画像的方式及内容大致和武氏祠相似。

（三）四川西康一带保存汉代石阙及阙式碑很多，现已发现十七处，例如渠县有六处，梓潼有四处，芦山有二处，其他如新安、新都、绵州、德阳、崇阳、夹江也都有发现，其中有一部分在研究汉代美术时是很重要的材料。

梓潼的李业阙是已知现存最早的一座汉阙，虽无准确年代，但知道李业是光武帝刘秀时人。绵州平阳阙（建造年代不明）以结构复杂有名，并且和新都王稚子阙（元兴元年，105年）等同为最早被发现的，宋代《隶释》书中已经著录。渠县冯焕阙（冯焕死于建光元年，121年）的檐下刻有飞龙逐鬼及龟蛇等浮雕图案。渠县沈府君阙（建造年代不明）上作飞腾姿势的朱雀形象，同阙上还有其他富于艺术效果的画像，如有角的虎首、衔环的飞龙等，表现得比较成功。雅安东20里的高颐墓前的双阙、碑及石兽，成为较有系统的一组，一对石兽中左侧一兽较完整，是汉代雕塑艺术的代表作，高颐墓前营造的雕饰等，年代都是在汉末建安十四年（209年）。

以上这些汉代石阙具有两种形式：一种是碑形，但宽度与厚度的比例近方，扁平者较少。其上覆以模仿有瓦、吻、檐及斗拱的木构建筑物的石造屋顶，也有两重檐的。另一种是以上述这样

的一部分为主阙，其外侧附以略矮小的子阙，子阙上面也覆以石造屋顶。后一种在现存实物中较多，砌在阙上的石块表面雕出画像及铭文。

这些石阙是仅存的汉代建筑艺术的实物代表（长城和墓室都没有经过艺术意匠），整个造型以及细部、结构及装饰都显示了汉代建筑的创造。

汉代墓葬是现存的一部分汉代建筑实例，从考古发现的千百汉墓上，也表现了汉代建筑艺术的一些情况。

汉代封建经济的发展反映在贵族豪强生活上的，则是生前饮食、服饰及声色之娱的奢侈和死后的厚葬，而在东汉时期达到狂热的程度。

东汉时期，贵族官僚墓葬的地下墓室有相当复杂的平面，规模很大，分为若干大大小小的墓室。用砖砌成砖室的，如望都2号墓，死者不过官职太守，墓室南北纵列有五室，全长达32.18米。前四室各有左右二耳室，中间墓室及左右耳室最宽者达13.40米。石室墓可以沂南画像石墓为例，南北纵列三室，前室、中室又各有两耳室，中室左耳室后又伸出一侧室，墓室内南北长8.70米，东西宽7.55米，全部用二百八十块大石砌成。这种多室墓即使作为地上居住用房舍也是相当豪侈的。这种多室墓的平面都是模仿宅第院落组织的，在纵轴线上的墓室相当厅堂，耳室及侧室相当厢房和耳房，有厨，有厕，有车马厩等，正是宅第的摹写。

东汉大型平面多室墓是由西汉初年的平顶单室（椁室）墓发展而来的，同时墓葬中殉葬的明器也由单纯的生活享用品发展到包括农田、磨、碓等生活资料及生产工具，正反映了地主经济的巩固和成熟。这些陶制明器中，特别是人物及动物俑，是汉代小型泥塑的重要作品，墓室中的壁画和画像砖、画像石也是汉代绘画艺术的代表作。

墓室建筑在技术上杰出的成就，是砖室墓墓顶发券为甬道或穹隆及四面攒顶的做法。这种作法是砌砖工程技术史上划时代的重大发明创造。石室墓墓顶用斗八或叠涩藻井也是极有创造性的新技术。墓顶做成圆形（最初是发券甬道式，然后是穹隆式），是受阴阳五行思想支配的，即象征天圆地方。秦始皇骊山陵的墓室内就是"上具天文，下具地理"。[354]山西平陆枣园汉墓和河北望都1号墓甬道式墓顶上都绘星宿云气等，正是以墓顶为苍穹。

以上是墓室内部。墓葬在地面上的标志则是有高大的封土。帝王的墓葬称为"陵"，是一座小山，秦始皇陵上还种有树。一般墓葬的高大封土前，有成对的石人、石兽、石碑及阙，四川雅安高颐墓前保存尚较完整。这种布置是建筑艺术中的一种巧妙手法，是接近主要建筑物之前的一段前奏。秦汉大型建筑群之用这种手法，加强了主要建筑对人心理上的影响，也是我国传统建筑艺术体系在秦汉时期已经形成的又一标志。

三、建筑材料、技术与装饰

汉代建筑材料及技术都有显著的进步。

夯土筑墙、筑墓的技术有悠久的历史传统，在汉代则更为发达，精细程度也更提高。而另一有历史传统的木工技术尤其有特殊的成就。

高耸的多层楼阁的流行是木工技术进步的结果。文献记载当时楼阁高度达到数十丈，可能有夸张之处，但三层以至五层的楼阁、跨越50余米宽大道（如长乐宫和未央宫之间）的阁道，也都需要解决相当复杂的木材结构及力学问题。这时木材的衔接都是利用榫卯，辉县出土的战国木棺上精巧的榫卯，使我们可以想象到这一技术在汉代又有很大的进步，这是和铁工具的普及分不开的（铁工具的应用也促进了石材的加工处理）。

汉代建筑仍以木骨结构为主要方式，木骨结构有两种：一种是梁间结构，正是后世长期流行、特别是大型房屋建筑上所用的；一种是穿斗式，所有的檩都直接坐在落地的柱上，不是落在梁上再集中到梁两端的立柱上。

战国木骨结构中最富特点的斗拱，在汉代建筑上已普遍见到。最常见的是柱头用一斗三升，也有一斗二升、中间一升改用蜀柱的。拱的曲线向下反转，称为"栾"，也见于四川石阙模拟木构的檐下转角部分。也有出跳或斜撑在前端用一斗三升的，两城山画像石中用四层跳承担一个整座临水小阁的重量，这是最早的重拱造（偷心造）的著名例证。汉代斗拱比例尺度较大（明器及画像石的表现更可能为了突出细部而加大了比例）——汉代斗拱为我国传统建筑艺术中这一富有特征性的细部构件开辟着道路。

陶器虽然发明很早，在生活中一直很重要，但是陶制砖瓦大量用在建筑上也是在汉朝。屋顶用筒瓦和板瓦，砌墙铺地用的是小长方砖和方砖，发券用楔形砖，各有固定型式。洛阳烧沟汉墓群各墓室中，墙砖砌法有很多种，发券的技术由甬道到穹隆，说明是在不断进步。

石料加工技术在东汉时期已达到很精细的程度。如大型墓室用方整的石块砌成，并砌成藻井，石块表面雕饰生动的图饰。四川石阙以石料模仿木构件，外形非常整齐准确。洛阳发现的石栏杆更模仿木栏杆，有精巧的榫卯，可以装卸。大块石料的应用不仅说明加工的进步，而且说明在运输及施工过程中也有新的技术。

汉代建筑装饰，特别是大型建筑物上很发达，大型建筑物有非常引人注目的丰富装饰和绚烂色彩，如张衡《西京赋》中描写未央宫，梁柱都画彩五色如虹，斗及楣都画云气如绣，楹椽间也都有朱绿彩绘，栏杆着漆，楹和椽端有玉饰，柱础及阶用白石，室内地面涂朱称为丹樨，墙壁间以翡翠、火齐珠、大珍珠及玉璧等穿缀悬挂。这些记述中，可见朱红和青绿是主要装饰色彩。

由这些记述可知，装饰集中在檐下等处木架构件的上部。王延寿《鲁灵光殿赋》称鲁灵光殿

的梁栋楣楹间饰有极生动的胡人、奔虎、虬龙、朱鸟、腾蛇、白鹿、蟠螭、狡兔、猨狖、玄熊、神仙、玉女等，四川汉代石阙上的雕饰可以证实这描述。

此外，屋顶上也有装饰。画像石中屡屡见到正脊上有成对的凤鸟，四垂脊上也有动物形象的装饰。

木构部分及屋顶装饰都是装饰与结构相结合，对于加固结构的牢固或进行保护都有益处，同时，作为装饰并不破坏建筑物整体的造型效果，是附加上的，然而不是多余的。

汉代建筑装饰之保存到现在还有相当数量者，首先是瓦当。汉代瓦当都是圆瓦当，有作花纹图案的，如四神[355]、鹿、雁等形象，在圆形范围中成为完整的构图。瓦当上有文字的多作吉利语，也是书法艺术中值得注意的一项。铺地砖的花纹多是几何花纹，墓室用砖内侧也带有各种花纹。内蒙古一带曾发现一种两汉末年的方砖，文字是："单于和亲，千秋万岁，安乐未央"，作篆体，这种方砖记录了汉族和匈奴族关系上的重大事件，有重要的历史价值。

由上述材料可知，汉代建筑装饰的题材，正如文献中用这样两句所描述的："图以云气，画以仙灵"[356]——主要是神异的动物和人物（神仙等）。沂南画像石墓的柱、梁、桁及斗拱等处，即相当于地上建筑物的木构件部分，正是布满各种神异形象。神异形象在汉代工艺美术中也最普遍，是建筑和工艺装饰中共同的，其题材意义后面再加以讨论。

第三节　汉代绘画和雕塑的题材意义

汉代绘画、雕塑的起点是战国时期已经初步达到的水平——生活作为真实描写的对象，写实风格突破装饰风格开始发展，而这也是古代美术发展的新起点。艺术之认识生活的作用，在范围和程度上，都因汉代美术的发展而进入新的阶段。

秦代的绘画和雕塑作品，至今尚不能根据文献和实物划成一单独的阶段。目前已见到的绘画和雕塑作品中有多少是秦代作品、是否具有单独特点，都还不能确定。现在见到的这一时期实物都是汉代的，尤以东汉时期为最多。

汉代绘画、雕塑（也包括大部分的装饰艺术）的题材是相当多样的，相对于这一时期的历史条件，是广泛地反映了社会现实。现存文物和文字记载（主要是壁画和建筑装饰）的题材内容完全相同，而现存实物昭示我们的更为具体，大致可以分为三类：历史人物和事件、社会生活和神话，以及关于自然现象的传说。

以重大历史意义题材为表现对象的历史画，在汉代受到普遍的重视。汉代画家描绘了当时的勋臣和名人、历史上的著名人物和重大事件，而且采取了大型壁画的形式。

文献记载，西汉和东汉时期都流行在厅堂墙壁间图绘当时人物，最为后世所称颂的，如麒麟阁和云台的画像。麒麟阁是未央宫中的建筑，用以庋藏古代典籍，汉武帝时获得麒麟，图绘其形象于阁中，于是得到这一名称。汉武帝死后，因皇位继承问题一再出现政治上的危机，在宣帝即位以后，政权才重新稳定下来。宣帝自比于西周末年宣王的中兴，甘露三年（前51年）呼韩邪单于降汉以后，第一次来到长安朝见，北方的边疆也安定下来。宣帝回想起过去这一时期对于政局和安定有功而已经去世的大臣将相十一人，命令皇家的黄门画工画像于麒麟阁，以为纪念。其中有著名的大臣霍光、张安世和防御匈奴有勋劳的赵充国，也有忠贞不屈、坚持民族大节、英名永传而官位低微的苏武等。王充《论衡》中记述汉宣帝时曾图画"汉列士"（汉代著名人物）："或不在画上者，子孙耻之"，不能确定是否就是这一次的画像。赵充国一像，西汉末汉成帝时又由扬雄写赞。东汉明帝时在洛阳南宫云台画三十二个功臣像，三十二人都是辅助汉光武帝刘秀建立东汉政权立有功勋的，其中二十八人是武将，而称为"云台二十八将"。"云台二十八将"中有人在刘秀在位时曾被杀害，但刘秀的儿子明帝刘庄即位以后，追怀他们的功勋，给予褒扬。

这两次在历史上有名的图绘勋臣肖像的绘画活动，都是在社会安定、矛盾缓和、历史向前发展的时期。这些人物的选定，是在进步的历史潮流中起过积极作用的代表人物。

此外见于记载的，又有灵帝时在尚书省画大臣胡广和黄琼、在东观画高彪、在鸿都门学画乐松和江览等人，都是根据皇帝命令进行的。

《后汉书·郡国志》中又特别指出，诸地方郡府厅堂上，画有东汉初自建武年间（25—55年）至阳嘉年间（132—135年）该地历任地方官，旨在明其品德。在文献中也还可以见到一些零碎记载，可知在东汉后期，私人创议在公共场所图画政治上、社会上著名人物的风气尚存，如著名的多才艺的学者蔡邕死后，他的家乡陈留和他曾长期居住过的兖州都画像并加文字赞颂。这些图画都是历史人物画，以褒奖和纪念为目的。

当时的重大历史事件，是汉代绘画艺术另一重要题材。在东汉时期的画像石中，不止一次见到描写和胡人战斗的人物众多的完整大幅构图。在形象及构图上，明显地可以看出创作者为汉朝军队胜利所鼓舞的热情。

前代的、甚至远古的人物故事和在口头传说中保存下来的人物故事，也是汉代流行的绘画题材。文献中记述西汉时期明光殿尚书省中，用胡粉（白色）涂壁，紫青界之，画古列士，并加文字的赞颂[357]；西汉末刘向整理的列仙、列工、列女和孝子图传，都是图画和文字相辅并行的；东汉明帝让学者班固、贾逵等人整理出经史故事，交由尚方署画师绘成图画。这些工作，对于在绘画艺术范围中传播历史人物故事题材起了很大作用。

大型壁画实例见于记述的，例如有成都学宫画盘古、三皇、五帝、三代君臣与孔子七十二弟

子像等。鲁灵光殿的壁画："图画天地，品类群生，杂物奇怪、山神海灵，写载其状，托之丹青。千变万化，事各缪形，随色象类，曲得其情。"其内容包括：太古开辟之时的帝王，例如驾着龙的五个远古皇帝、乘云车的九首人皇、麟身的伏羲、蛇躯的女娲、黄帝、唐尧、虞舜，以及夏桀和妹喜、殷帝和妲己、周幽王和褒姒的故事，和忠臣、孝子、侠客、烈女等等。在现存画像石中也可见到这种题材的作品，文献中并说明绘制的目的是借这些图画来"成教化、助风俗"，加强封建制度所需要的政治和社会思想道德观念。这些历史及传说故事，虽然典籍中多经过一定的加工和歪曲，但从现存具体作品看，大部分还有着深厚的民间基础。长期生活在民间的工匠艺术家，他们的取材及构思，根据的也主要是民间的口头传说。

古代帝王的传说，例如：伏羲、女娲、神农、黄帝，以及夏桀、周公辅成王的故事等，都是在民间口头上长期流传的，反映了广大群众对于祖国悠久的历史、先人缔造的文化的自豪感和对于政治生活的关心。而且古代帝王的系统化，从三皇五帝到夏、商、周一脉相承，是汉代人进步的历史观，表现了群众对于一个统一强大的祖国的热烈愿望。蔺相如使秦、荆轲刺秦王和专诸、豫让等刺客的故事，则是歌颂富有反抗精神的义士侠客们不畏强暴、临危不惧的英勇事迹。其他一些烈女、孝子的故事，也有值得注意的有益部分，例如：秋胡妻在采桑的时候，拒绝了一个不相识的男子引诱，当她回家以后，发现那男子原来就是新婚五日就离家五年的丈夫秋胡，愤而投河自杀；刘邦将军王陵的老母，拒绝项羽部下胁迫而自杀。这些都是柔弱的女性勇敢反对不义行为的故事。又如贫穷的董永为了埋葬去世的父亲，不得不卖身为奴，虽然在故事传说中有仙女来帮助，得免于奴仆的困厄生活，逃避了矛盾，但是农民禁不起偶然袭来的灾祸的悲惨命运，正是历史上的社会真实写照。

强大汉帝国的长期稳定和发展是历史上的伟业，汉朝是民族意识和爱国情绪高涨的时期，汉代历史人物画和历史故事画正是在这样的历史背景下产生的。同时，这些题材的描绘，也是汉代统治者从思想意识上巩固封建制度，建设包括历史观、社会观和伦理观在内的封建主义思想体系的结果。在东汉明帝时整理经史故事供画师绘制的班固和贾逵，其后不久又为汉章帝整理经学（古代思想），班固还主持了《白虎通德论》（政治哲学）的编写。经学、《白虎通德论》和经史故事画，都是秉承了统治者的意旨，为完成这一封建思想体系所进行的工作。

除了作为早期封建社会产物而必然带有的进步倾向和因素外，绘画艺术还是群众所掌握的极微小的思想武器之一。长期以来，历史传说和绘画艺术都植根于群众中间，因而这些创作活动，就不同程度地反映出群众的思想、愿望和判断。

汉代历史题材的绘画创作是有重要进步意义的历史现象，在后世不断受到颂扬，对于我国绘画优良传统的形成起了决定性的作用。

表现现实生活的绘画和雕塑作品占很大数量。墓室壁画、画像石及画像砖、殉葬陶质明器中，表现了乐舞、狩猎、庖厨、群众的劳动生活（渔猎、牛耕、收获、煮盐、制车、炼铸等），以及贵族们的宴饮、车骑，并创造了各种人物及动物的真实形象。这些作品，因题材具有社会性及描写有历史的具体性，而有重要的现实主义意义。这些作品是早期封建社会产生的优秀风俗画和风俗雕塑，带有鲜明的时代特点。表现这些题材的动机，原是为了夸耀统治阶层的奢华生活，因而以他们形象为中心的宴饮图在布置上往往居于首要地位，而展开舞乐和庖厨等各种场面。车骑行列的构图在汉代艺术作品中很常见，是借以说明他们的官爵，而炫示其声势。这些描写有的是表现豪贵们生前的生活，而更重要的是希望保持这种骄奢的生活于死后，一些生产资料和奴仆的形象也被创造出来，置于他们的墓葬中，例如：僮仆奴婢以及盐铁的生产、农田、牛羊、鸡鸭等家畜，以及储藏粮食的库廪等等。这些形象的创造，反映了东汉时期封建地主经济的发展和巩固，也显示了艺术反映现实社会生活的范围在扩大，艺术能力也在不断进步。

处理这些题材和创造这些形象是适应着统治阶层的要求的，但不是一律都渗透了他们的思想意识。在众多优秀的作品中，我们可以看出：人民的形象和他们的活动，以及动物的运动，都获得更大的现实意义和艺术成功。贵族们，例如墓室中的主人或酒宴的享用者，一般是端坐着，保持着庄重严肃的形式，是一种表面的僵硬表现；而在壁画或画像石以宴饮、乐舞、庖厨三个互相联系的构图或组画中，对于后两者，古代艺术家进行了认真的艺术处理，使之成为最吸引人们兴趣的部分。乐舞表现得都非常活泼生动，甚至非常矫健有力。庖厨中各种劳动的描写极为具体详尽。庖厨对于宴饮是属于后台准备工作性质的，古代艺术家变暗场为明场，或置于构图的前景地位，或成为组画中一幅独立的构图，而收到明确的对比效果。这虽不是古代艺术家有意地揭露，然而是根据实际存在的现象，表明了对立的社会阶层的事实。在表现死者一生仕宦经历时，多用车骑行列，固然描写了车骑之盛，以见死者威仪，但艺术上最为成功的是骑士和马的英姿，骑兵是汉代用以抗击异族侵略的最有力的武装力量，对于骑兵的兴趣中寄寓了爱国的情感。汉代马的形象是美术史上的重要创造。

神话及关于自然现象的传说的题材，在汉代美术中也是流行的一部分。作为整幅壁画构图处理的，如汉武帝在甘泉宫台室画的天、地、泰一、诸鬼神。画像石中也有北斗星神、鱼龙交战等，但绝大部分是装饰艺术的主题，如建筑及工艺品。文献记述在南方的"郡尉府舍皆有雕饰，画山神、海灵、奇禽、异兽以炫耀之"。[358]《鲁灵光殿赋》中描写檐下木构部分画云气和水藻，各种木构件上装饰着飞禽走兽。左思《吴都赋》记述三国时期东吴的宫室，而仍是承继着汉代的风气："雕栾镂楶，青琐丹楹，图以云气，画以仙灵。"在已发现的实物中，见到和上述记载相印证的材料：墓室壁画中，可见墓室顶部绘饰着星辰、银河和云气；画像石墓中，门榜（门两侧

直立的二石）、门楣（门上横置一石）、立柱、立柱上端的斗拱和桁梁等，都雕饰着各种奇异神话的形象。画像石墓中的这些构件，相当于木构建筑上作为框架结构的木构件部位，不是木构建筑物墙壁的部位（墙壁上是历史题材的构图），这一现象说明神话传说题材作为建筑装饰的特点。而在工艺美术中，如漆器、陶器、铜器、丝织品上，通行的都是神异的动物和云气图案。

神话及自然现象传说的题材有东王公和西王母及其侍从形象，以及他们二人相会和宴饮的场面，又有日、月、雷公、织女星、北斗星君等自然神，朱雀（代表南方）、玄武（代表北方）、青龙（代表东方）、白虎（代表西方）等方位神，象征祥瑞的龙、凤及其他珍禽异兽，异域的想象、如贯胸国人等。这些都反映了当时人对客观世界在观察中也是在想象中产生的认识。在对自然力量的想象中，是把自然力量当作是与人对立，然而是可以理解的，这就使这些认识具有了初级的科学知识性质；而且，作为一种来自现实生活的想象，其成为优美的创造，尤其在于体现了这一蓬勃发展时代的精神生活的多方面复杂联系，这些想象中包括了质朴的富有诗意的成分、欢乐的感情，也包括了追求美好生活的强烈愿望。

汉代流行的神话形象非常丰富，有很多还不能确定其名称及内容，但可知很多是有古老来历的，如伏羲、女娲、蚩尤以及某些和语言艺术中的神话形象有若干基本共同点的绘画形象。伏羲、女娲和蚩尤都是远古社会不同氏族集团的氏族英雄，而在汉代，一方面被组织到统一的古史系统中成为正统的远古帝王，同时又被神话化——蚩尤成为汉代的战神，伏羲、女娲和东王公、西王母同样雕饰在墓室或墓棺上，似乎以人类始祖的身份转化为生命的给予者——生命之神。

汉代美术中，神话形象所表现的丰富驰骋的想象和热烈的感情，反映了人民群众强大的精神世界，使这些神话形象成为古代美术的杰出创造，而有不朽的动人的艺术力量。

汉代美术题材的多方面性，说明汉代思维范围的广阔，大大超过了战国时期及其以前，是艺术随了社会发展、蓬勃地活跃起来的现象，因而出现了历史画、风俗画和神话画等不同的样式，这正是适应时代生活、表现时代精神的重要进步现象。汉代美术题材的广泛，也表现了社会思想意识的多方面内容，作品思想内容中的积极因素和消极因素在复杂程度、明显程度以及数量多寡上都有所不同，而在不同作品的具体处理中，又反映了艺术家的个人抉择、思想感情和创造性。

第四节　汉代绘画作品

现存汉代绘画作品几乎全部都是东汉时期、特别是东汉后期（2世纪）的，只有个别的几件时期较早，但可以看出在早期——西汉到东汉初，已达到了一定的水平。

一、西汉及王莽时期的绘画

西汉初的长沙漆器，和西汉后期以及王莽时期的绘画陶俑和墓室壁画中，可见古代绘画的线绘和色彩的优美表现力。

长沙过去出土两个漆奁：舞女奁和车马奁。[359]舞女奁上十一个人物分为四组，或坐于屋下，或立于屋中，动作虽很单纯，但由于在红褐色背景上用墨色描绘衣褶，白色描绘衣服及衣袖，色彩强烈。构图上人物分布均衡而动静相间，其效果是人物形象很触目。车马奁上车马奔驰，有门阙及树木，表现得生动活泼。驾车的马下面一笔画出地面小丘，用极简单的方法表现了腾空而起的飞驰动势，尤为有力。

空心砖是用以建造墓室的，战国及西汉前期流行于河南西部及北部，郑州、荥阳、荥泽、洛阳、白沙等地也有发现。在山西南部，用空心砖二三十块或六七十块建造成置棺材的椁室，形状有一般的长方形砖、做山墙用的三角形砖、楣砖、支柱砖等不同。长方形砖通常长约1米至1.5米，宽20厘米至50厘米，厚13厘米至14厘米。

空心砖正面或侧面往往重复压印各种花纹，花纹除几何纹样是普遍流行的以外，有执戈的"亭长"（汉代官名，职责是捕御盗贼）、猎骑、龙、凤、虎豹、树木、楼阁、车舆与铺首等等。

传说为洛阳出土的一批模印空心砖，可能是已知最早的一批有人物形象及动物形象的，[360]有执戈拱立的人、缓步的马、回首反顾的虎、飞翔的鸟及树木等，形象造型完整而有真实感。

东汉初年也还有制作极精的空心砖，如洛阳30号、14号墓前室与主室间隔墙下部的门，上为两块三角砖，镶龙虎云纹并加彩绘，是罕见的极精之作。此墓门及门额上有石刻画像，是现知最早的画像石。[361]

这些漆奁和画像砖早于大量出现的东汉画像石及画像砖约三百年，可知已为其先驱。

洛阳烧沟发现的彩画陶壶，是汉代绘画艺术达到相当水平的重要标志。烧沟汉墓彩绘陶壶肩部饰带是四个动物环绕一周，126:3是二朱雀和二青龙相间，但龙作人头，细笔勾出了五官，一个是有胡须的老年人面容，一个像是幼年。125:2则在云气间出现一虎，虎的形象真实生动，并用粗黑线精确地描绘了虎的体格各部分及其特点，例如耳、腮、颌、躯干、前后足，体现了线纹这一绘画手段的多种表现性能。此外，尚有50:16作两个朱雀，一白虎，一青龙；125:6作云气，也都是西汉后期的，时代略迟。属于王莽时期或稍后的62:13和63:2两壶上也是四神；32:13的虎和龙，也都描绘得很生动，并且可见线纹飞动活泼的效果。这些动物形象施加红色淡彩，有烘托渲染体积感的作用。这些形象中，尤其令人注意的是126:3的人面、125:2的虎和62:13的虎和青龙，虽是小型绘画片段，却都获得艺术表现上的显著成功。[362]

王莽时期的大型墓室壁画，曾发现于山西平陆枣园，室顶布满流荡的云气，黑、白、澄黄诸

色相间，彩色流云之间有红色绘成的星辰一百余颗，藻井前端有红色平涂，中绘墨写的太阳，后端有白色，中绘蟾蜍和月亮，日月星辰之间并出现九只短尾白鹤。日月星辰之左有青龙，右有白虎，后有玄武，前为墓门，缺朱雀。龙虎神态生动、笔墨流畅，和彩绘陶壶上的表现相同，而此为大型壁画，气势尤为磅礴。四神之下周壁作山川大地上人物活动的景象，有山峦、禽兽、树木、房屋、车马、农作，局部并表现了一定情节，如卸下驾车的牛，引到河边坐地休息。这部分壁画因剥落严重，不能辨知其全部内容，而就可辨识的部分言，已足为古代绘画艺术史上一重要作品，在表现内容和表现能力上都是罕见的——表现动物生动形象的笔墨有虚有实，处理山峦大地广阔景象的空间感等，都是绘画发展史上有重要意义的进步现象。[363]

二、东汉时期的墓室壁画

东汉时期的墓室壁画，主要的有山东、河北、辽宁三处。

山东梁山县后银山曾有壁画汉墓群，在抗日战争期间破坏过几座，目前保存下来的一座是1953年发现的。墓室用砖砌成，顶部发券，有石柱及石楣，进深4.55米，面宽3.17米，后半部用砖隔成3间。前室砖墙上涂泥，敷石灰粉，上面绘着色彩加墨线勾的壁画，内容是有赤帻红服长尾的"伏羲"彩像及凤鸟车骑、僚属、房屋等，藻井等也是日月云气，画法比较简单，笔迹很放纵。壁画间也有铭题，如车骑主车旁题字为"淳于谒卿车马"，"淳于"可能为墓主名氏。[364]

河北望都汉墓壁画是较重要的。望都有两座壁画墓室，1号墓室南向，构造复杂，主室（后有小龛）、中室和前室（各附两侧室）前后共长20米，都是以砖券砌成，所用的砖都是细致坚实并经过打磨的，砖券上并灌白灰浆，这一切和另外一些建筑工程上的精细作法，都说明这一墓室建筑的不平常。

前室四壁和通中室的砖壁上敷白灰，然后施加黑笔线勾而着色的壁画。

前室室外，墓道尽头，墓门两侧画守卫在门口：正在躬身迎接的"守门卒"和"门亭长"，守门卒持"篸"，门亭长持"版"。墓门内面两侧是席地而坐、前面摆了砚台的"门下功曹"和"主记室史"，前者左手持简，右手执笔，正在书写。前室东西两侧画都是分为上下两列，上列和墓室门内外两侧一样，都是死者的僚属，这些僚属都在躬身致敬，下列是各种动物。画在东壁的僚属按照顺序是"门下小史"、称为"辟车五佰"的卫卒八人、"贼曹"和"仁恕掾"，西壁的僚属是"门下功曹""门下游徼""门下贼曹""门下史"和"槌鼓掾"。绘在下列的动物，在东壁有鸳鸯、白兔、鸾鸟，在西壁有獐子、鸳和鸡；此外有芝草、羊酒等。

前室通中室的过道两侧，东侧画的是"小史"和"免冠谢史"（正匍匐在地行礼），西边画的是正在跪拜启事的"白事史"和正在听事的"侍阁"。

墓室壁画　东汉　河北望都县汉墓出土

过道门券上画着云气鸟兽，如汉代漆器或金银错器物上表现的一样。

前室壁画说明墓主人是一高级官吏（汉代只有最高级的官吏才可能有八名"辟车五佰"作为侍卫），前室正代表他的办公厅堂。壁画中的人物都画成在自己职位上工作的景象，这就是除了题字以外，更形象地表现了人物的社会特点，并且是直接地描写了人与人之间的社会等级差别。人物姿态动作自然，衣褶简单而合乎运动规律，面部、特别是眼睛都描绘得很精神，守门卒和辟车五佰更是须眉怒张，极有勇猛的神气。画中运用色彩不多而极鲜明，富于效果，笔墨渲染衣褶及动物身体，企图表现明暗及体积。这一切也都说明，望都壁画代表汉代绘画技术的先进水平。

望都2号墓，墓室有三进，比1号墓尤为复杂，但壁画剥蚀过甚，不如1号墓完整，但由残迹可见，题材、笔墨、风格和1号墓相同。

两座墓的年代，从壁画和明器上可断定是几乎同时的。1号墓有墨书题铭，有"嗟彼浮阳，人道闲明。秉心塞渊，循礼有常。当轩汉室，天下柱梁……"等语，可知死者有相当的政治地位。2号墓中有墨书买地券，由地券文字可知死者姓刘，立券年月为光和五年（182年），1号墓的年代当去此不远。[365]

辽宁辽阳是汉魏以至晋代墓室壁画一个重要地区。辽阳附近历年来已发现墓室壁画多处，解放前发现者皆已遭破坏，汉魏晋墓室壁画有以下十二处：

辽阳西南：

西林子壁画古墓（已破坏）

辽阳东南郊：

南灵梅村M1[366]

南灵梅村M2[367]

辽阳西北郊：

迎水寺壁画古墓[368]（已破坏）

辽阳北郊：

棒台子M1[369]

棒台子M2[370]

北园墓[371]（已破坏）

三道壕窑业第4现场墓[372]

三道壕窑业第二现场令支令张君墓[373]

三道壕窑业第二现场M1[374]

三道壕窑业第二现场M2[375]

上王家村墓[376]

（最后三个墓为晋代的）

辽阳在汉代名襄平，为辽东郡治，是东北地区汉魏晋的政治和军事要地，遗留古代遗址及壁画古墓尚有继续发现的可能。

辽阳地区的壁画墓墓室规模虽有大小不同，结构上则非常类似，都是石版构筑，有横列的前室，其后为纵列的二至四间棺室，棺室后或有横列的后室，前室左右两侧或有小室，后室两侧也有小室者。壁画绘在墓门左右、前室左右小室及后室等处壁面上，内容都是墓主生活享受的场面。墓室顶上也还保存有星云日月的图像。

辽阳墓室壁画的基本内容相同，但具体表现有丰富与简略的不同。其表现丰富而具体者，不仅有较高的文献价值，在艺术上也有较大的成就。

辽阳北园壁画汉墓，前已被日本拆毁。根据留存记录可知，石构墓室范围很大，进深约7.85米，面宽约6.85米，高约1.70米，壁画直接绘在石壁上。在后室石壁绘宴饮图，其右画了两个拱手侧立的"小府史"，再右侧画了三座高楼，有人仰射飞鸟，下面右侧画各种杂技表演，如弄丸（六丸相递抛向空中）、跳剑（三把剑轮流抛向空中）、舞轮（把车轮抛向空中，仰面接住）、反弓（弯身向后，以手扶地）、盘舞（踏着盘舞蹈）、长袖舞以及乐队。墓室右侧的两个小室壁上，其一是斗鸡图，另一个是仓廪图。在主室四个纵列的隔断墙上则画了两大幅车队图和三幅骑从行列图。

这些壁画全部都是描写主人生前作为统治者的生活的。特别是着重地描写车队和骑从行列，亦即墓主人作为统治者的显赫声势。这些壁画直接画在石灰岩的壁面上，运用了赤、黄、青、绿、紫、白、黑等多种色彩进行渲染，而且特别沿着墨勾轮廓加以色彩渲染，以追求立体及光影效果。

棒台子1号墓的石筑墓室内部进深6.6米，面宽约8米，墓内壁画也很丰富。墓门石柱上，外侧画两个手持兵器的门卒，内侧画两只正在吠叫的守门犬。墓门内左右两壁上画杂技表演及乐队，节目和北园墓壁画相似，但乐队的描写更详确，可以看出琵琶、洞箫、琴等。附在墓室左右两侧的小室壁间，画了人物形象高大的饮食图，黑帻红袍、黑绿领袖、白色单衣的身材壮伟男子，和另一小室黑帻红袍的人相对而坐，享受侍从们进呈的酒食，人物的面部因时代久远已有些模糊。主室四壁画车骑行列、宅第（楼阁及水井等），后小室右、后、左三壁画庖厨图，说明这间小屋是厨房。庖厨里一切用具、食物和活动都很生动地描绘出来，例如：有人在钩取挂在高处的肉块，在背后有一狗贪馋地仰望；有人扳着牛的两角，拖之向前，案上横卧一缚了四足的就戮的猪；三只鸭处于笼中，用十一个铁钩挂在空中的种种食品：龟、兽首、鹅、雏鸟、猴、心肺、

小猪、鱼等等，这些描写充满真实的细节。另外，在墓室顶上画了流利的云气装饰。

棒台子2号墓规模较1号墓略小，结构相同，壁画保存状况良好。有幅宴饮图，在前室后小室右壁，即面对前室。宴饮图侍立三人中，有一题着"大婢常乐"的女侍递进饮食。宴饮图左侧即右小室后壁，绘有题着"主薄"和"议曹掾"字样的两个侍立人物形象，成为宴饮的补充部分。左小室有车骑行列图，后室后壁有朱门院宅图，院落中有石阶朱柱朱槛瓦顶的楼房，壁画左半部则有车骑，驰向宅门。

三道壕窑业第四现场的古墓墓室较小，进深3米余，面宽约4米，主要壁画内容是墓主人夫妇家居饮食、庖厨和车骑行列，另外也有门卒画在墓门旁。云气图案画在墓室前部的顶部。第二现场令支令张君墓也是一较小的墓，墓室进深及面宽皆约3.5米。壁画内容和前一墓相似，但墓主人像旁有残存的"□令支令张□□"题字不明，而另一陪坐的妇女旁题"公孙夫人"，墓主人的姓氏是知道的。第二现场1号墓、2号墓和王家村三座晋墓的壁画内容及分布和以上各墓相类似。

由以上各墓可见，都有墓主人夫妇宴饮图，宴饮图都是绘在左右小室。有表现正面，有表现半侧面，二人相对，能表现一定的进深空间。庖厨一般都描绘得很详尽，服饰、车骑、乐舞等以至细节都描绘得很具体。辽阳地区古代艺术家在描绘这一部分社会生活方面已达到异常熟练的地步，辽阳壁画艺术曾流传到朝鲜，产生了巨大的影响。

此外在旅大附近的金县、营城子两地方也曾发现过汉墓壁画，有守门卒、鸟、神人、云气，以及跪拜人物形象，也是比较简单的一种。门卫有生动的面部表情，须眉怒张极有神气（营城子）。

其他地区的汉墓壁画，已知内蒙古乌兰浩特西南之托克托曾发现一座，甘肃酒泉下河清曾发现一座。

托克托汉墓为三进，壁画集中在中室的车骑及庖厨，壁画间的题字，即注明"闵氏婢""闵氏车牛一乘""闵氏灶"等，说明墓主人为闵姓和他强烈的占有欲。[377]

酒泉下河清1号墓为三进墓室，壁画绘于前室及檐壁，檐壁间有羽人、奔驰之牛及舞蹈人形，可能为神话题材。前室壁画绘有各种人物形象及树木走兽等，内容不全清楚，但画法为粗笔写意，活泼流畅，如北壁三层4号壁画之树前妇女和5层4号壁画的挽弓面向树木的动作，神态自然，笔墨简洁有力。酒泉汉墓壁画是了解敦煌佛教壁画出现以前河西地区绘画发展的重要材料。[378]

这些墓室壁画虽然在内容上和数量上，不及下述画像石及画像砖那样丰富，但因为是真正的绘画，而且是大幅的，直接代表着汉代壁画流行的事实，所以有特殊的意义，并且若干生活的细节，也因绘画工具的便于运用而仔细地被描绘出来，色彩也富于真实感觉。

三、画像石及画像砖

画像石及画像砖是汉代美术史最重要的材料，数量最多，内容也最丰富。

画像石分布的主要地区有三：①山东西部、南部和徐淮一带；②四川西部岷江流域；③河南南阳一带。此外在陕北和山西也有发现。画像砖分布地区主要是河南西部和四川。

画像石和画像砖的用途都是建成建筑物，即构成建筑物的石或砖上有线雕或浅雕的图景。画像石以几块大石共同拼成大型构图；画像砖大多是每块砖各成单位，常是小型的构图。画像石和画像砖筑成的建筑物类型有：享祠、墓室、石阙、石碑等，已发现者以墓室为数最多。石阙已见前述"建筑"节。石碑有保存在四川西部一带的少数几例。享祠数量虽少而有重要的地位，可以当作汉代规模宏大、有壁画装饰的大型建筑物的缩影，著名的石享祠有以下几例：

1、山东长清"郭巨祠"

2、山东嘉祥武氏祠

3、山东两城山石祠

4、山东金乡"朱鲔祠"

5、芝他君石祠

其他散乱的成组画像石中有可能原为享祠者，尚难确定。

山东省长清县的"郭巨祠"[379]上面镌刻有永建四年（129年）的过路人的题字。

长清邻县肥城曾发现张氏墓画像石两块，画像石的内容、构图技巧和雕凿技术和"郭巨祠"相似，而镌有题刻：死年为建初八年（83年）、孝子名张文思、石工名王次。这两块画像石有助于确定"郭巨祠"的年代，而可能是山东地区画像石中已知最早者。[380]

"郭巨祠"是一小石室，有左、右、后三面石壁，上有前后坡的石崖顶，并凿出屋瓦。正面有三个八角形石柱，正中一柱分石室为左右两间，左右两石柱都是经过宋代重修的。石室内部三面墙上，是打磨得很光滑的壁面，上面阴刻出各种人物及车骑图像。在中央石柱上，与中央石柱一同起了分隔左右两间作用的三角形石上，也有阴刻的图像。

后壁正面上层是两辆车和两行骑士为前导，随之以击鼓奏乐而以"大王车"殿后的整个行列。下层是并列夹在四壁楼亭之间的三座楼阁，楼阁上层人们端坐，面面相对。下层似乎是众人在向前面王者行礼。屋顶上有各种鸟和猿猴之类。

石室左壁上下分六层：最上蛇身人首、手持矩形物者似是伏羲氏；其下似乎还有雷神的车和其他神话形象；第三层是骑骆驼的、骑象的以及徒步的、乘车和乘马的兵士们；再下面是周公辅成王的故事；第五层是对坐观舞蹈及杂技的图像和庖厨的图景，杂技有弄丸（把若干小球轮流抛在空中，球的数目一般是七个）、戴竿（竿子顶在人的头上，另有人攀到竿子上做各种游戏）

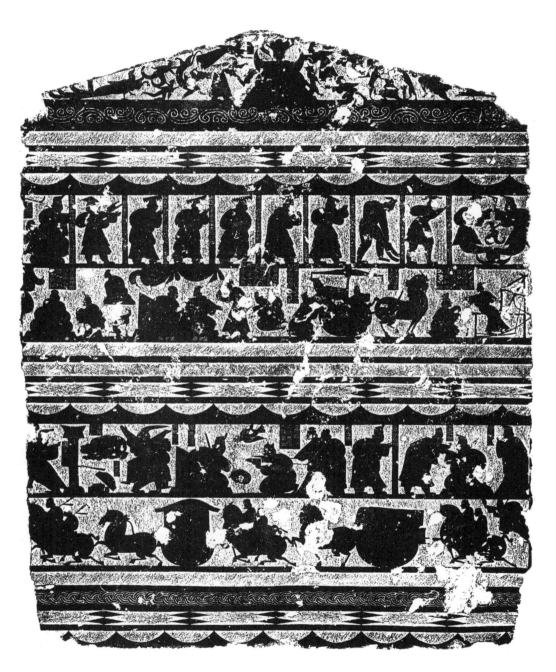

武梁祠画像石（拓片）　东汉　山东省嘉祥县

附表：武梁祠画像石内容

西王母			东王公		
京师节女　齐继母　梁节姑姊　代赵夫人	姜楚渐昭台贞　鲁义姑　秋胡戏妻　梁高行拒		夏桀　夏禹　帝舜　帝尧　帝喾　颛顼　黄帝　神农　祝融　伏羲女娲		
（故事不详）　（故事不详）　魏汤　义浆羊公　三卅孝人	金日䃅母休　李善　朱明　田章　董永　邢辟　柏榆		丁兰	老莱子　闵子骞　曾子母	
无盐丑女　聂政刺秦公　豫让刺赵襄子　要离刺忌	（故事不详）　宴饮图　范睢　蔺相如		荆轲刺秦王	专诸刺王僚　曹沫劫齐桓公	
县功　迎士　庖厨	车骑　车骑　车骑		车骑		

等，庖厨有杀猪、井中取水等；第六层也是车骑行列及人物等。

石室右壁上下也分成六层：最上似是与伏羲相对的蛇身人首、手执一物的女娲氏；其下有"贯胸国人"和一些在西王母左右的人物以及兔、虎等动物；第三层也是车骑行列；第四层是以五个正面而立的人物为中心、左右相对拱立的成排人物形象；第五层是一幅复杂的战斗图景，有人执弓箭隐在山后，"胡王"在听事，双方骑兵正在冲击，无头的人体正在从马上坠下。全景最左端是献俘虏，三人背缚了双手跪在地上，旁边有斧钺、悬挂了首级的架子；最下层是狩猎图景，乘了车在射猎，或徒步与野兽搏斗，有各种不驯的动物。

石室中央的三角石右面是"泗水取鼎"的故事和一些祥瑞，如连理枝、比翼鸟、天吴，等等。左面是有人从桥上堕入水中正在打捞的景象，上面有虹和人，等等。其底面是日（中有赤

鸟）、月（中有蟾蜍）、织女、牵牛、北斗星像。

"郭巨祠"画像石的题材可见包括范围很广，有神话传说、历史故事和生活景象。其中战斗图和泗水取鼎图都有构图的经营，情节表现得比较完整，其余多是单纯的排列。人物形象以侧面为最多，缺乏表情，全身动作姿态变化不多，但有明显的区别。"郭巨祠"石刻可以代表汉代画像石中在技法及风格上最质朴单纯的一种。

武氏祠在山东嘉祥县城南15公里处，在过去是汉代画像石中之最有名者。因为其中一部分——武梁祠的画像石和碑记，在宋代就被学者洪适在他的著作《录释》中加以描述，并且也曾记载在另一宋代学者赵明诚的著作《金石录》中。清代研究古代铭刻的有名学者黄易，在1786年发掘武氏祠的全部画像石并为之奔走，计划加以保护，黄易的工作是我国早期考古工作中的一件大事。黄易的发现和在他以后的零星发现，计有：武氏双阙（建和元年，147年立）、武斑碑（147年）、武荣碑（永康元年，167年）及画像石四十五块、石块及柱头各三个和一尊石狮子。宋代学者记录的武梁碑和武开明碑则已不见。

武梁祠（元嘉元年，151年）是最早发现的，因此过去也习惯用此名称包括全部画像石，实际应该只指其中五块画像石，即组成一个结构最简单的石祠左、右两壁，后墙和屋顶向前后的两坡、正面中央的石柱则已遗失。

武梁祠画像石，如果恢复它们原来的位置，可以看出来这一用石块修建的小室内部的全部壁画装饰。

石祠面宽约2米，进深约1.5米，正面高约1.2米，山面高约1.6米。左墙山尖下有东王公，右墙山尖下是西王母，并且有各种神异的怪兽及飞翔的仙人围绕着他们。屋顶内面是各种祥瑞的现象，如：神鼎、麒麟、青龙、白虎、蓂荚等。墙壁其他部分，三面墙壁是连续的，上半部为两列，下半左右两墙为两列，而集中在后墙的是一整幅楼上楼下的宴饮场面。现在把各部分的题材内容按位置顺序排成如附表：

第一层是古代帝王和列女；第二层是孝子义士；第三层主要是刺客；第四层是死者的生活。最后一段是公曹迎处士，正是武梁自己的故事，他一生研究并教授《诗经》和其他古代典籍，包括古文字、诸子及传记等，曾屡次谢绝了州郡征召的做官机会。

武梁祠画像石作者的名字是"卫改"，在武梁祠的文字中称他为"良匠"。这一有独特风格的艺术品的创造者是汉代美术有代表性的作家，但现在留给我们的只是他的名字。

武氏祠其他画像石，就出土时的位置，被黄易分为前石室、后石室及左右室三组。如此，则武氏祠包括了至少四个石祠：前石室现在已经公认为是武荣祠，左右室被认为可能是武斑祠，后石室可能是武开明祠。武开明是武梁的弟弟，武斑和武荣是武开明的儿子。

武荣祠（永康元年，167年）各石，如果恢复到它们原来在石祠上的位置，可见此祠较武梁祠略宽，面宽约3.2米，进深约2米，正面高1.2米，山面高约1.8米，但在后墙中央又向后伸出一小龛，结构上也较武梁祠略复杂。

武荣祠内部壁画装饰方式与武梁祠相同，也是每一壁画分为三层或四层，题材内容上也类似。山尖部分为东王公与西王母，后墙正中也是宴饮图。左右及后墙最上一层是孔子见老子图和孔子的弟子子路等；其下为车骑，大致为死者生前的政治经历；左墙下半是列女孝子和周文王的十几个儿子，以及车骑、宴饮、庖厨的景象；右墙下半主要部分是大幅的水陆步骑交战图；主室后壁左半有荆轲刺秦王和车骑；右半是3层楼宴饮图，并有庖厨和奏乐的景象；后面小龛左半两壁的题材内容不详，除了车骑外，右壁似是祥瑞图。武荣祠在构造上多一块三角石，置于室正面的石柱上，分石祠为左右两间，此三角石的正反两面都有装饰，是刺客高渐离的故事、秋胡戏妻的故事、无盐女及齐王的故事和管仲鲍叔的故事，以及武荣任职"郎中"及"市掾"乘车骑马的景象。

武斑祠（武斑死于永嘉元年，145年，但立祠是在建和元年，147年）的画像石已不完全，根据残存的十块画像石，可知这一石祠构造和武荣祠相同。题材内容虽有一部分尚无法完全明了，但大致是类似的，而历史故事较多，构图上都更完整，如：泗水取鼎、荆轲刺秦王、祁弥明踢獒犬等故事，都是武氏祠诸石中较重要的代表作。

武开明祠（武开明死于建和二年，148年）十块画像石相互间的位置关系尚难确定，其内容显然以神话题材居多，例如：北斗星神、蚩尤、云车、龙车、鱼神水战等，虽然还不能确定其内容，但作为大幅构图，充分表现了古代神话中想象力的活泼和丰富。武开明祠的神话画像石和后述之沂南画像石中的神话形象都是汉代美术中杰出的创造。

武氏祠前双阙上的画像，一般也包括在武氏祠画像石一组之内（见前"建筑"节）。

武氏祠诸画像石的刻法可称为"减底法"，人物及一切形象都是平面凸出，纵列的密密细线铲底，有剪纸的效果，在风格上，正如在题材内容上是汉代画像石中最为大家所熟知的，也是比较有代表性的。

"郭巨祠"和武氏祠画像的题材内容，大多普遍见于其他各地画像石中。

济宁两城山（在县城南约40公里）有画像石一组，现存二十石，可能是东汉任城贞王刘安的享祠，建于永初七年（113年），题材内容多为豪贵的生活景象，而且有象、骆驼、有翼狮子等珍异动物，在雕凿技术上最接近于浮雕。

山东汉代石祠遗存中，金乡县的"朱鲔祠"也是有名的实例。共13石，构成石祠的左右两壁（每面四石）和后壁（五石），石祠形制如郭巨祠和武梁祠，正面中央一立柱。"朱鲔祠"现仍

大致完整，面宽约3.6米，进深约3米，正面高约2米，每一面墙都是上下两层宴饮图，上层是妇女们，下层是男子们，似都是宾主远远相对而坐，背面各有屏风，面前各有矮几，上面有杯壶之类，宾主之间有酒及奉酒尊的侍者。屏风后也站立着只露出上半身的侍从人众，人物动作都很自然生动，面部有较细致的刻画，全部都是在光滑的石面上运用线刻，构图上和辽阳地区壁画的宴饮图相似，而人物更多、场面更复杂，其时代可能接近。所以从技术和艺术风格上看，制作年代似是三国时代或稍迟。"朱鲔祠"的名称是根据石上刻画的"朱长舒之墓"题词推断的，因为东汉之初光武帝刘秀（1世纪）手下大将朱鲔的号是"长舒"。

芗他君石祠现在只存一柱，陈列在故宫。柱上三面刻画，是各种生动的神话形象，一面刻字，叙述为亡父母造石祠的经过，时间在永兴二年（154年）。[381]

山东发现的画像石数量甚大，至今尚无完全统计，绝大部分不能确定是石祠或墓室，其中有些作品，例如东安汉里画像石和嘉祥画像石，都是在风格和技术上有一定代表性的。

曲阜城东12里，汉代的"东安汉里"故址地方，和汉代题了地名的界石一同发现的十四块画像石，是在光滑的平面上，用阴刻的线和行列规则的斑点组成的形象，表现了乐舞、博棋、宴乐、谈话、跳舞、搏斗等生活景象和龙、虎、凤等奇异动物。在山东画像石中，东安汉里画像石表现活泼的动态更超过了那已经是表现得比较成功的两城山画像石。

平常被称为"嘉祥画像石"的一组共十七块，其他出土于嘉祥附近的零散画像石尚有一些。这些画像石的雕刻技术比较简单：在凿平而未磨完、充满纵列线纹的粗糙背景上，铲出平而光的人物、车骑等等形象，但别有一种稚拙的风趣。根据著名的"君车画像石"（上面题有"君车"二字，出土地不明）的正面是武氏祠的雕法、背面是嘉祥的雕法，可知嘉祥画像石是属于技术上简单的一种。

嘉祥画像石中的制车轮图[382]和藤县宏道院画像石中的牛耕、冶铁图，直接描写了生产劳动，都是比较重要的。

墓室是用画像石构成的另一种建筑物，已发现的画像石墓之最大且最完整的是在山东沂南。

山东沂南画石墓以其完整性、规模宏大、墓室构造复杂和画像石的艺术成就，在汉代美术遗存中有重要地位。沂南画像石墓在沂南县西八里的北寨村，墓室构造保存完整，墓室中央部分在中轴线上南北纵列三进主墓室：前室、中室、后室。前室及中室左右有东西两侧室，中室左侧室之后又伸展（东北侧室，是厕所）。前中后三室都是左右两开间，前、中室都有立柱在室中央，柱头都有大斗拱。后室为一直接落在地栿上的大斗拱。全部南北总进深为8.7米，东西总宽最大处为中室及其两侧室，达7.65米，全墓都是大石块垒成，室顶藻井或为抹角结构，或为叠涩结构。叠涩结构中央部分也有雕成抹角结构的多个正方形、每层转90度相套而成的平面图案，抹角

或叠涩墓顶都是用长度较小的石材解决大跨度的巧妙办法，而室顶乃成穹窿形，增加了室内高度和阔大感。

全墓共有画像石四十二块，画像构图共七十三幅，可分为五部分：

（一）神话人物及动物形象——集中在前室及各立柱、斗拱及过梁上。

（二）历史传说故事——集中在中室四壁。

（三）内容丰富的大型横幅构图——在前室及中室各门上方横额上。

（四）侍奉墓主人生活的景象——在后室是宴寝饮食（如梳妆用具、酒食用具、洗涤溺器、衣履、兵仗等），前室墓门内是两对执戈的门卫、执板的吏隶和武器。

（五）藻井正中的莲花图案。

其中最重要的是神话人物及动物形象和内容丰富的大型横幅构图。又藻井正中的莲花图案也值得注意，是在流行动物装饰纹样的汉代美术中罕见的植物纹样。

由各室不同题材的画像石分布情况看，每一室壁画装饰重点不同，而又有统一的主题思想。

墓门外侧有四幅画像、横额和三根支持横额的立柱，横额上的横幅构图是服装不同的两支队伍在桥头和水中激战的景象：一队行列整齐的军队正过桥进攻，后队有配随了骑卫的将车，桥彼方异族服装的一队骑兵已呈现混乱状态。这一幅构图，通过形象表现了艺术家对于这场战斗不是中立，而是有倾向性的立场。墓门两侧及中央立柱上则雕饰着伏羲、女娲、东王公、西王母、神仙及其他异人异兽的图像。

前室富有宗教神话色彩。除了墓门内侧是代表了贵族大门前的侍卫吏隶形象外，其他三面墙壁间及中央八角形立柱和立柱顶端的斗拱上，布满了大量飞舞生动的奇异人物、奇禽异兽等各种灵异形象，其中个别的可以辨识，有蚩尤、羽人和朱雀、龙、虎、凤等等，众多的神话形象造成整个前室幻想的神异气氛。

前室四面横额上有四个横幅大构图。前室正面（即北壁）横列二十九异人异兽形象，这些形象和墙壁间的神异形象表现相似，都悬在剧烈运动的状态中，有的形象表情狞恶，其具体内容尚待研究。其他三面是不同的拜礼仪式，虽具体含义不太了解，但可能是宗教性的祭奠场面。

中室有浓厚的政治和社会的意味，四壁是历史传说故事，如仓颉、齐桓公和王姬、蔺相如、管仲、苏武、晋灵公和赵盾、荆轲刺秦王和其他刺客的故事。四围横额上的大幅构图则是仓廪、庖厨、宅第或衙署（在南面，南面宅第或衙署和西面车骑相连，南面仓廪、庖厨和东面杂技相连，北面是两段车骑，有一段车骑中可能有妇女的乘车），全部是优处富裕的各种日常生活。

后室为死者夫妇棺木所在，是男女寝居的安静景象。中室和后室的立柱、斗拱和过梁上，则是这种构件上常见的神话题材装饰。由这些壁画的统一主题大致可以看出，前室似代表神堂，中

室代表处理政事及生活的厅堂，后室是卧室。

沂南画像石墓画像石在艺术上取得很大的成功，画像石内容非常丰富，在处理构图及形象方面都突出于这一地区的一般画像石之上。

沂南的前室及中室的横幅大构图，大多表现了人物众多、有环境背景和道具的大场面。郭巨祠和武氏祠画像石中虽也有若干大场面，但却是利用画面的上下处理层次的前后，而不是如沂南画像石那样有纵深的空间表现，而且沂南画像石墓前室三幅礼拜仪式图中，人物动作表现出统一的共同的目的——向某一对象表示自己的虔诚。所有的人都向着建筑物大门，有鞠躬而立的、有长跪的、有俯伏在地的，从体态到面容都显出恭敬肃穆的样子，给人以礼节隆重的印象。前室南壁横额上的一幅，人们下了马和车，携带着大量供献的物品，羊系在树上，盛酒浆的壶、盛食的方箧、圆盒和囊袋等置于地上，使人感到受者的威势。

中室的仓廪、庖厨图则描绘了很多人的劳动，量谷子的、杀猪的、剖羊的、烧火的、做菜的、和面的等等，院中停着装满粮食的牛车，右面几案上有鱼、有兔，地上有酒……总之是一种地主之家的富足景象，从画面上可以感到统治阶层奢侈的生活气息。作者把真实的生活加以组织，叙述式地安排在长幅构图里，充满具体细节，有强烈的真实感。

车骑行列图中，门前迎接得非常严肃恭敬，似乎在屏气和等候着；接着是一个非常喧嚣热闹的队列，乐器在吹奏，马在飞奔，马头上双缨飘动，车盖四角悬挂的缨结也在摇荡；最后出现的是主要人物——应该就是墓主人的乘车，他安闲地坐在车中。可以看出，作者处理车骑行列图的艺术构思，是以门前杂吏、车前仪仗、导骑、车马等，烘托出主要人物的显赫声势。乐舞百戏图的内容非常丰富多彩，作者集中突出几个主要部分，然后间以舞蹈、乐队等，对舞蹈（如七盘舞）和杂技表演都描绘得非常生动，表现出其眩人心目的特点和全部表演的盛况。

历史传说的画像石，每一石是上下两幅，画面上都是两个人物，除了在北壁正中的周公辅成王一石外，都是处理冲突的，大多是矛盾尖锐以致暴发为对抗的举动，甚至举刀拔剑。人物表情紧张激动，须发耸动，在急剧的动作中抱袖翻转、衣袂扬起。这些画幅是古代美术中表现冲突情节最集中、最夸张，而获得极为强烈的效果的成功作品。

像这些情节性的画幅，表现人物动态达到同样生动效果的是沂南画像石中的神话形象，艺术家不仅富有表现力地刻画了这些神话形象的面容和头部，而且部分利用须发和毛羽飘动、强健有力的躯体动作，创造了富有生气、活泼的形象。大部分形象都是在强烈的运动状态中，这种动势的韵律感是汉代美术中的重要创造。

沂南画像的凿刻技法变化很多。有阳刻总的形态、再加阴线刻出细部的，空白部分用不规则的方法薄薄铲去一层；有的只用阴线；也有的凸起平雕再加阴线。但总的来说，不出此一地区其

他已发现的雕刻方法，而介于武氏祠和时期较晚的朱鲔祠之间。沂南画像在风格上属于武氏祠类型，但比武氏祠更活泼生动，而且保持了一些古拙的风味。在人物形象的创造上变化不多，画面空间感的表现虽比较进步，仍有一定的限制。这些都是其时代可能较武氏祠等略迟的技术和技巧上的征象。

徐淮一带是像鲁南一样画像石比较集中的地区，这一地区的徐州茅村画像石墓、昌梨水库1号墓和位置最南的睢宁九女墩画像石墓，都是规模较大、有多幅画像石、发掘时墓室构造完整的。其中茅村后室南壁上方的楼阁宴会图，以高楼连阁组织了多组人物活动；九女墩后室门额的九树、弄丸羽人和随风飘动的花卉等灵异形象，都是画像石中比较新颖的艺术表现。

河南南阳及其附近出土的画像石，属于墓门及楣楹桁梁者居多，而较少墙壁间的装饰。墓门多雕朱雀、衔环铺首等，楣楹桁梁的条石上雕有动物奔驰的图像。南阳地区的画像石在表现动物的运动及速度方面都很成功。南阳画像石也有一定数量，而且在陆续发现中。

陕北绥德榆林一带也曾发现东汉中叶的画像石，已经发现150余块之多，在风格上与鲁南很相近，但也具有西北地区的特点。绥德是东汉时期上郡治所在，上郡自秦代以来就是军事重镇，历史上以制笔知名的将军蒙恬就曾被派驻此地，东汉和帝时期窦宪取朔方、大破北匈奴以后，上郡是北方边塞上政治和军事要地，也是交通往来枢纽，因而也具有营造画像石墓的一定的社会条件。

陕北一带的画像石在凿刻技术上和山东武氏祠相同，风格上也相近，而比较活泼。大多为门楣、门榜及桁梁等，在题材内容上比较简单，少大型的情节性画幅，因而构图上也比较简朴，但边饰则较武氏祠更富于变化。

在题材内容上，经常见到反映农牧业生产和狩猎活动的，例如王德元墓（永元十二年，100年）的牛耕图、嘉禾[383]、大队的牧群[384]等。门卫、车骑、射猎、宴乐以及神人和灵异动物、云气等是较多见的，荆轲刺秦王的故事也见到一幅。[385]狩猎及人兽搏斗等图，还可看出与战国时期狩猎图像的联系，这一题材在汉代美术中是长期流行的，而多见于工艺装饰中。

在构图中，陕北画像石有明显的特点：横幅中形象间空地较多，利于表现车马、禽兽奔驰飞翔的运动状态。画幅常采用分格表现法，即把整石划分为大小不等的框格，在此框格中适当地处理题材，同一石上各方格之间无内容上的联系[386]，每一方格都获得相当完整和均衡的构图效果，充分发挥了框格的有效作用。但同时作家又极大胆，敢于在必要时突出框格的限制，如最下一格驾车的牛[387]突出方格之外，无意中创造了如牛车正从框格中走出的有趣效果。

陕北画像石边饰中，多种多样地处理了云气的图案。有的云气已接近草纹样，云气回旋之间出现奇珍异兽、珍草、树木，形态变化丰富，多而不乱，变化中具有均衡的装饰感觉。

陕北画像石的年代，有二石有永元十二年（100年）和永元十五年（103年）的纪年。陕北画

像石在艺术表现和凿刻技术上大体相同，绥德快华岭曾清理过三座有画像石的砖砌发券垒前堂的墓，墓室结构属于洛阳烧沟第五期（东汉中期），陕北画像石大致是东汉中期的作品，个别的可能更早更晚。

故宫藏郭仲理及郭季妃椁室画像石[388]，在风格上和绥德画像石相同。离石在1949年前曾发现有汉桓帝年号的骠骑将军左表墓室画像石，其中一部分现存山西博物馆（现为山西博物院），也是和绥德画像石相似的。[389]

四川西部是画像石、画像砖以及其他各种汉代美术——雕塑、工艺等高度发展的地区。四川汉画像石、画像砖表现了较高的艺术水平，这些画像石和砖发现在崖墓和砖室墓中。

四川崖墓是一种特殊的墓制，即依山凿进长甬道，甬道后部开出若干墓室，可容多人丛葬。一些石质较佳的崖墓在墓门及墓室结构上也往往有画像，如新津、彭山、乐山等地所发现的。葬具用石棺，石棺上多雕有画像。成都天回山三号崖墓是一个规模巨大的崖墓，其中有7个墓室，出土物中有画像石棺、多种形象优美的陶俑和一柄小书刀（汉代称为"金马书刀"），书刀上有错金铭文，纪年为光和七年（184年），墓葬及画像的年代当距此不远。

天回山三号崖墓中共发现两幅石棺，棺盖是四阿式屋顶形式，其一棺四周雕有浅平浮雕的画像，内容是宴饮、庖厨、伏羲女娲、朱雀衔鱼、双阙等。[390]

崖墓后部中央一室，不置石棺，是享堂。享堂四壁有画像石的，著名之例在乐山麻浩，四壁有题材与一般画像石不同的各种图像：垂钓、挽辇、挽马、施无畏印的佛像，在表现风格上也和一般汉代画像石不同，更圆熟也更粗率。另有荆轲刺秦王一幅和模仿建筑物前檐的瓦当、朱雀等，则与一般汉画像石相同。

四川成都、德阳等地砖砌汉墓中，曾不断发现画像石及画像砖。成都扬子山1号墓和东乡清杠坡3号墓，狭长的甬道式墓室左右两壁上，都嵌有相对的画像砖和画像石。扬子山1号墓画像砖共四对八方，第一对是一对阙，然后左壁依序是车马、骑吹、收获。右壁是骑吹、车马、骑吏；左壁画像石长5.12米，高0.47米，内容有车骑队仗行列。画像石是铲底平雕。青杠坡3号墓右壁三方，是阙门、宴饮、传经[391]；左壁七方，按顺序排列是斧车两方[392]、导车两方[393]、导骑[394]、主车[395]、马上鼓吹[396]，七方连成一有连续性的横幅[397]。

四川的画像砖，成都出土者较精美，浮雕中有平面隆起，也有单线隆起，甚至完全为阳纹线画者；德阳制作稍简单。四川画像砖每块高约49厘米，用模压印而成，可以大量制作，所以不同墓葬中出土的墓砖完全相同。

四川画像石和画像砖内容丰富，历史故事较少，神话传说也较单纯（仅日、月、伏羲女娲、西王母、四神、仙人等），但描写生活的构图多，其艺术表现也高出其他各地汉画像之上。例如

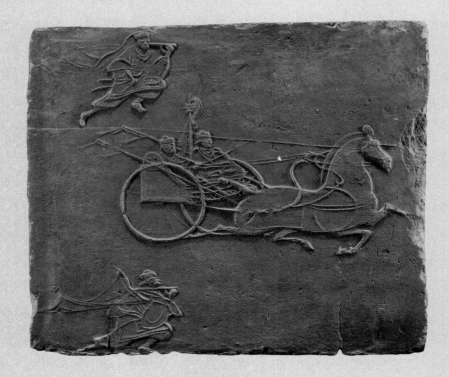

斧车图画像砖　东汉　四川博物院藏

宴乐图画像砖　东汉　四川博物院藏

青杠坡的车骑行列画像砖，导骑奔驰，四匹马各做不同姿态：有昂首、有回顾、有失足坐下作用力跃起状；而鼓吹六骑又是徐步缓行。追随导骑、导车后之步卒，奔跑的神态也各不相同。在整行列中，主车正驰过木桥。这些处理上的变化，都使整个行列的表现更富于生活的内容，而这也正是四川画像石、画像砖之超过其他各地汉画像的主要特点——生活的真实描写使艺术表现更为生动起来。

四川画像石和砖每一幅都有单一而集中的主题，画面简洁。绝大多数画像石或砖都出现精练紧凑的小幅构图，人物及动物形象、空间透视处理更自然合理。四川的作品中，除了仍有一部分保持了比较古朴的风格外，表现技法上比其他各地画像石显出更大进步。例如宴集图[398]，左、右、中三方设席，共七人，三人居中，左右各二人一席，不是从正面加以表现，如山东一般画像石那样横列一排，或"朱鲔祠"的双方对坐，而是从左前侧观察所见的景象。座中人有向有背，以七个人的不同动作具体地表现了宴饮进行。这种表现显然比山东各地都进了一步，而且是真正的描写，不复是叙述。丸剑宴舞图[399]、猿戏图[400]、仙人六博及弹琴图[401]、仙人六博图[402]表现简洁生动，都是汉画像砖的精品。

四川画像砖中生活题材的表现比较广阔，生产劳动及社会生活的描写成为艺术表现的新的兴趣，如盐场的采盐、运盐、煮盐，池沼中彩莲、岸边的弋射、农作的收割、桑园及采桑[403]、采茶、舂米、酿酒[404]，又买粮、市集、宾主、授经[405]等。采莲图已经是一幅完美的风景构图，同样，屋门图[406]杨柳垂出墙外，也富有诗意，这也是在古代绘画中最早出现的抒情因素。

四川画像石及砖中表现神话题材也有极优美的作品。四川的日神、月神的形象多与伏羲、女娲的形象相结合，如扬子山一号墓的日神图，蛇躯的日神一手高举日轮，蛇躯卷曲有舞蹈的节奏，如飘翔于天空之中。[407]

四川汉代画像也见于石阙，"建筑"节中所谈到的沈府君阙上的朱雀就是著名作品之一。

四川及其他各地一般墓室的砌砖向内侧面上，常有各种单纯而风格动人的花纹，也有一些凸出排列着富于艺术效果的图案字。

四、汉代绘画的艺术表现

汉代绘画在艺术表现上，是处于技法质朴而风格鲜明的阶段。

汉代绘画作品中，绝大部分写实手法不高，然而是在发展中，虽是零星的发现，但表现出相当进步的水平。孝堂山"郭巨祠"画像石和某些空心砖，代表技术上古朴的一种，人物形象只有正面及侧面两种，人物比例不匀称，只能表现大的动作姿势，不能表现动的感觉，构图平列所有形象且多不断重复，没有纵深和远近的空间关系。大多数山东画像石都具有这些特点。武氏祠的

沂南画像石墓入口　东汉　山东省沂南县

盐场画像砖　东汉　四川成都扬子山出土

雕制技术虽然不同，表现人物动作之间的联系比较复杂，但也同样是平面的、静止的、装饰的效果（规律化处理形象的方法及充塞的疏密平均的画面也是产生装饰效果的原因）。写实能力较高的，可以望都汉墓壁画及四川一部分画像石及砖为代表。望都汉墓壁画中半侧面人物形象，比例适当，身躯动作自然，衣褶处理和佩剑安排都能与动作一致，面部精神也有刻画。四川画像石及砖更能表现人在动作中头与身躯不是同一方向的各种姿势。可能属于三国时代的"朱鲔祠"画像石，更明显地表现出写实能力的进步，不仅人物形象和望都汉画相似，对于面部和手的细微动作都做了描写，而且处理成组人物、人物与环境的联系都超过一般汉代绘画作品。王莽时期洛阳烧沟陶壶上的彩绘和山西平陆枣园村的墓室壁画，代表了汉代绘画艺术的最高水平，而尤其是大型构图，其山河大地诸般景物的处理，就现存残迹来看，已是现在所见到的汉代绘画的辉煌之作。

"朱鲔祠"画像石的单线阴刻法和四川画像砖的单线阳刻，都代表了汉代以单线勾勒为主要表现手段的特点。但望都、辽阳墓室壁画和乐浪彩箧漆画，都说明色彩渲染的方法在汉代也很流行，尤其望都汉墓壁画用深浅黑色染出衣褶的稠厚，以及辽阳壁画中用色彩效果追求对象的体积感，更说明古代绘画技法的多方面发展。

汉代绘画技术虽处于发展的早期阶段，但在完成表现任务时，其表现效能却发挥到最大的程度。"郭巨祠"画像石的写实能力是幼稚的，然而若以处理战争场面为例，其中却包含了六十个人物，有埋伏的兵马，有战斗的骑兵，有"胡王"及其侍从，有献俘、悬首和楼阁、王者、廷臣等，组成首尾完整的情节，而达到表现的目的。所以汉代美术造型能力不高，却无碍于作品内容可以在一定程度上称为丰富。

汉代绘画在表达主题时善于运用绘画艺术的特长。

武氏祠"荆轲刺秦王"一图，抓住情节发展的高潮，而表现了冲突。画面上表现了荆轲最后一次没有收到效果的努力：秦舞阳匍匐在地，秦王和荆轲两人绕柱而走，荆轲已被人抱住不能脱身，奋力掷出了匕首，不幸未中，匕首深深陷入柱中。画面上秦王和荆轲的动作及在构图上的相互位置，都能够说明这一场面的紧张，特别是那一非常触目的细节——匕首穿透了木柱，在对面露出锋尖，正是夸张地表现了荆轲孤注一掷所使出的力量。

武氏祠的"泗水取鼎"一图也是表现了事态发展转折点的瞬间：青铜鼎即将到手之前，龙咬断了系鼎的绳子，鼎将堕而尚未堕下，抓绳的人正在一个个仰身跌倒。此一刹那之前，人尚未跌倒；此一刹那之后，鼎已落入水中。——画面表现的是由成功转向失败的契机刚刚出现的刹那，不仅对这一故事起到更大的说明作用，也保持了戏剧性的紧张。

此外，如武氏祠画像石中，闵子骞的父亲弄明白真相以后，从车上回身去拥抱跪在车后的受虐待又受委屈的儿子，两人的姿态就充分说明了相互的感情；又如赵盾从晋灵公宴会中逃出来，

他的部下祁弥明正在举足踢向獒犬（是蓄意要加害赵盾的晋灵公嗾放出来的），獒犬跳起来扑祁弥明，祁弥明举起的足尖恰在犬的颔下——这就非常尖锐地表现了冲突。

在汉代绘画作品中，我们看到为表达主题所做的努力，例如利用在不断地重复中求变化的方法，达到更加明确地表达主题的目的。汉画像中最常见的题材——车骑队仗、宴会、乐舞和庖厨，每一幅都不厌其烦地描写了围绕同一主题的多种活动，辽阳棒台子汉墓壁画和沂南墓画像石的大幅连续性故事构图，尤其是突出的例证。

汉代绘画在表现动态、人的舞蹈、云气的动荡和动物的奔驰等方面，也极大限度地发挥了绘画艺术的特长。山东一部分画像石（如两城山、沂南等）、南阳和四川画像石及砖，利用各种造型因素的方向感和运动感，并善于利用画面上的空白，以表现运动中的事物的运动方向、速度，都获得了造型美术中罕见的成就。这种成就的取得，不仅归功于对客观事物的理解，还要归功于在一定范围内熟悉绘画艺术这一样式和它所具备的表现手段——线、形、空间等的特殊性能，而善于巧妙地运用。

汉代绘画艺术在表达主题的方法上，也就是在艺术技巧上，曾有过杰出的创造，因而有力地推动了绘画艺术的发展。

第五节　雕塑作品

秦代和汉代是雕塑艺术非常发达的时期，秦汉大型纪念碑雕塑的创作活动见于文献记载，也有实物保存至今，小型雕塑作品现在保存下来的尤其多。

秦汉时期大规模的建设，往往都有附属的壁画和雕塑。雕塑作品或立于门前、庭院中，作为建筑物群平面布局的一部分；或作为建筑物本身的一部分而成为装饰，如屋顶、斗拱、柱头等处。在文献记载中，最为著名的是秦始皇并六国以后，将俘获的各国铜兵器，铸成"钟鐻金人十二，重各千石，置廷宫中"。[408]这十二个铜人各重二十四万斤，到汉代还在长乐宫门前。[409]称为"钟鐻金人"，除因形象巨大，还可能与音乐或乐器有某种关系。

秦代雕塑实物今可见有虎形铜符。最近在西安东郊发现一件铜质的虎，长达20厘米，上面有错金花纹，底部有"邓市臣九斤四两"七字铭文。这一件"邓市臣虎"的形象，身躯似犬，而口部比较肥厚，可见是在探求表现虎的特点，而施以错金装饰，在当时仍是一件珍贵作品。

汉代雕塑艺术中留下了最早的纪念碑式雕塑。秦汉时代所进行的巨大规模的皇宫和祠庙建筑活动中产生的雕塑艺术作品，现在所余无几。霍去病墓前的石雕是仅存的若干作品中之最重要的，其他尚有嵩山中岳庙前的石人（约118年）、曲阜鲁王墓前石人（146—156年）、武氏祠

前、高颐墓前及其他各地发现的石狮子。

霍去病墓在陕西兴平，由于他和卫青同是汉武帝刘彻推行对外扩张政策的名将，所以他们的坟墓都在刘彻"茂陵"附近。这些坟墓，只霍去病墓的石雕尚好，制作年代是公元前117年（元狩六年）或其后不久。石雕尚存十七件：马踏匈奴、跃马、卧马、卧虎、卧牛、卧猪、队象、鱼、蛙、怪兽、怪兽食人和怪兽食羊等，都是整石雕成，长度都在2米至3米之间。据一件石兽右侧刻铭"左司空"，又发现一长形大块花岗石，刻有"平原乐陵宿伯牙霍巨孟"十字，可知这一群雕塑为少府左司空署工匠所作，而宿伯牙、霍巨孟二人很可能就是石雕的作者。

霍去病墓"马踏匈奴"的雕刻具有鲜明的政治内容，是汉代历史现实的有力反映。虽然受时代眼光限制，没有对于各族人民所付出的代价表现出正确的认识，但是它有力地歌颂了为建立汉代大帝国而斗争的英雄气概。

卧虎嘴部的咀嚼动作和跃马将欲起立的全身动作都表现得真实生动，而整个造型能看出对象的体魄特点——虎的身体的柔软圆浑、马的劲健等。其他一些形象，特别是食人和食羊怪兽想象的夸张的凶猛神气，也表现得很充分。总之，每一种石雕都具有鲜明的、统一的、完整的内在性质为其特点。在这一点上，霍去病墓前石雕达到了纪念碑雕刻一目了然的效果。

霍去病墓前石雕和河南中岳庙及山东曲阜石人一样，在制作上都是利用了原来石料的形态，把原料的物质形态统一在艺术造型创造中。在造型上利用大体大面，有明显的体积感，并且圆雕与浮雕、线雕手法相结合（卧虎身上斑纹是线雕，跃马侧影是浮雕），这都是使造型技术的运用服从主题和创作意图的大胆创作。

西安城西约40里处的斗门镇附近，汉代昆明池遗址曾遗存有东西相隔3里的牵牛像和织女像，制作年代为公元前120年左右。

曲阜石人像被认为当初是立在鲁恭王墓前的。是否汉代一般大型墓地上也可以有石人像，尚待确定，但知汉代大型墓地有成对的石狮子、石羊等，最有名的是四川雅安高颐墓前和山东嘉祥武氏祠墓前的石狮子，这两处石狮子都是挺胸、昂首、张口、吐舌的姿态，夸张的表情，是汉魏六朝这一流行题材的早期代表作。这种动物形象又名"天禄"及"辟邪"，河南南阳宗资墓的一对，各在胸上刻出了名字，最早引起了宋代考古学者的注意，近年来各地还陆续有发现，如山东泗水鲍王村就发现四件，[410]又青海海晏还曾发现汉代石虎，是王莽始建国时期的。[411]

汉代小型雕塑，现在所见最早作品是陕西西安附近坝桥发现的一组四件石卧虎，置于一个石圆盘上。虎身8.5厘米，都是跧曲身体，把头置于自己背上。墓葬年代不晚于武帝，即和霍去病墓约略同时，而这四件石虎代表了和霍去病墓大型石刻不同的小型石雕手法：造型浑圆，少高低起伏变化，转折柔和，表面光洁细腻，因而石虎表情上有一种有趣的憨态。

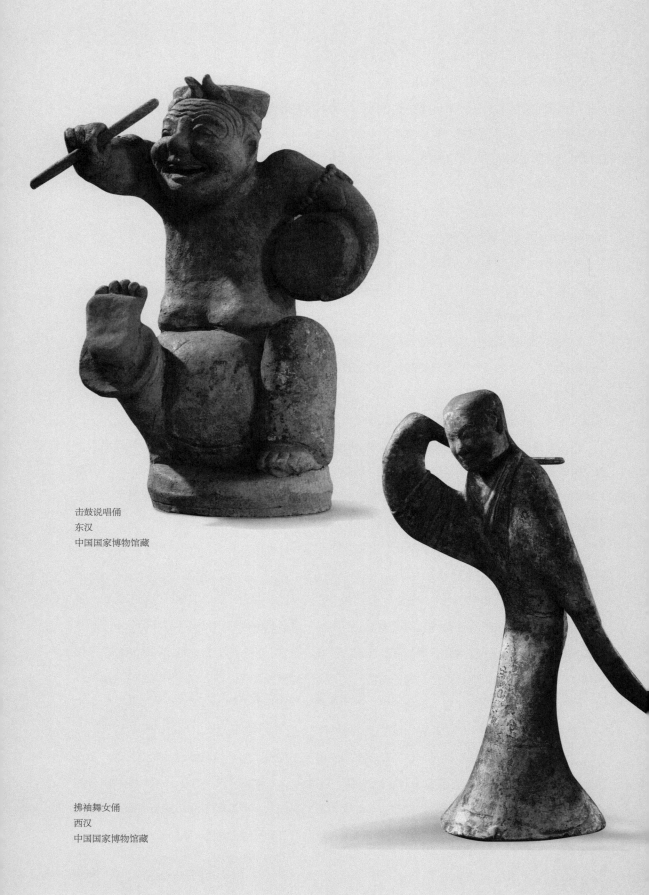

击鼓说唱俑
东汉
中国国家博物馆藏

拂袖舞女俑
西汉
中国国家博物馆藏

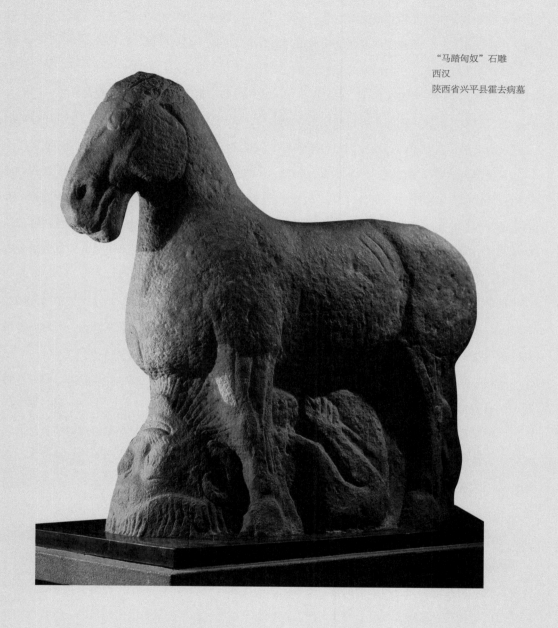

"马踏匈奴"石雕
西汉
陕西省兴平县霍去病墓

汉代雕塑中丰富地表现了当时现实生活的是陶俑等各种殉葬用明器。除了建筑物（多层的楼、单层的瓦屋、仓、厕、猪羊圈等）、井、灶、廪、磨及日常用器杯、盘、案等的模型外，有大量动物和各种男女人物的单纯而生动的形象。这些明器虽然最常见的是陶制的，也有少数石制的，在西汉初期，广州和四川等地也有木质的，因年久变质，形象模糊。

西汉初期的陶俑，在山西孝义张家庄墓发现彩绘立俑三件，墓19发现女坐俑六件，眉目描绘得非常细致，衣饰细节也很具体，在制作技术上比较圆熟，是值得注意的早期作品。[412]

西汉时期的陶俑目前所见有三种：①身体扁平，拱手直立，下部裙作喇叭状。这种俑身体的处理极为简单，造型单纯，而面部眉宇间善良温和的神情衬托了出来；[413]②俑头、身体如何已不可知。面部表情处理很细腻，但不是着力刻画，和前一类俑一样，表情若隐若现；[414]③西安白家口出土之舞俑，右手上扬，左手后拂，身体微俯，长袖飘举。造型虽简单，但身体和衣袖有一致的运动节奏，是由生活中提炼出来的形象。[415]这三种西汉陶俑先后关系尚不明了，而从陶俑的塑造上可见，西汉时期的陶俑在处理人物神态上已获得一些成功的经验，汉俑可爱的面部表情是古代雕塑艺术的一种创造，在陶俑的制作中成为稳固的传统。

东汉时期陶俑和其他陶制明器同时得到很大发展。汉代后期的陶俑，在制作上由模型发展为捏塑，在造型上由简单的扁平身躯发展为较自然合理的体态——可以直立在双脚上、可以四面围观的较进步水平，面部表情也得到全身姿态表情的配合。

陶俑中除侍立者以外，有多种多样的姿态：有劳动的，有执了农具或洒扫用具的，也有作舞蹈、奏乐姿态的。

四川汉墓中发现的陶俑，特别是歌舞俑，例如天回山出土的那一鼓瑟高歌、陶醉在自己的艺术中的表情快乐的人，最能收到淳朴自然和真实的效果。在演出中兴高采烈、兴奋得跷起一只脚来的那一大型说唱俑，以极其夸张的手法表现了人的感情活动。四川发现的一些尺寸较大的陶俑之头部，戴了奇异头饰和耳饰，嘴角、眼角泛着轻微笑容，在处理内心表现上获得了极大成功。

河南洛阳烧沟出土的一些杂技陶俑，形体很小，长仅寸余，而动作活泼有力。[416]古代艺术家掌握人体动作变化中的规律是很成功的。

汉代动物俑中，马、狗、猪都有一些很成功的作品。例如四川成都出土的扬头、举足、摇尾的活泼的年轻马，河南辉县出土的猎犬等，都是在千百出土标本中最为大家熟知的。汉代的陶马头，其形体起伏的细微变化都加以规律化，产生独特风格的处理方式，而成为汉代美术引人注目的作品。

汉代铜铸鎏金小熊，在汉代雕塑艺术中也有独特地位。汉代铜器中作动物形的，如羊灯、虎形铜镇等，都有助于了解汉代的雕塑艺术。

汉代陶俑大多有彩绘，在白色灰地上加红色彩绘，面目在已塑出的眉目等部位，再用墨线加工，以加强其细微变化。这种塑绘结合的艺术表现手法，是中国古代雕塑在长期历史发展中形成的传统。

汉代雕塑艺术中出现很多成功的动人作品，发展了雕塑艺术的传统和技巧。

在一些大件石雕上，掌握了大面与大块的表现手法，能够充分表现出对象统一的完整形态。立雕与浮雕、线雕相结合，并利用了石料的天然形态，目的都是以简洁的方法突出主题，从而创造了富有特点的表现手法。

在小件泥塑中，尤其是一些陶俑的面部呈现出人的善良可爱的神情，在人物内心情感的刻画上，比同时期的绘画艺术表现得更具体。泥条捏成的杂技人形，也能看出对于动态结构的熟悉。动物中如马的头部，形态起伏的细致变化经过简化塑造出来，表现了马的健劲有力而具有装饰风，发展了装饰和表现相结合的古代雕塑传统。而有一部分动物形，如辉县出土的狗，更以高度的真实感引起注意。

从汉代雕塑作品中可以看出，我国雕塑艺术的传统正从许多方面形成起来，而且无论是大件或小件雕塑作品，其特点是：表现的主要目的是事物的一些内在性质，而不是停留在冷淡地进行外形的模拟。

第六节　汉代工艺美术

汉代生产技术的提高、广大地区的开发和物质财富的积累，为工艺美术的发展提供了物质基础。铜、漆、丝、瓷等工艺在创作技术上都有划时代的进步，也出现了新的原料产地和新的生产中心。社会生活和文化生活随了经济基础的变迁，也实现了一系列有时代意义的变革。世袭特权及宗法制随旧氏族贵族的消灭而消灭，僵化衰朽的旧礼制及等级意识对工艺美术不再起支配作用，以往在工艺美术中占主要地位的礼器，让位于象征豪富和显贵的奢侈品，生活享用品的豪华程度大大超过了以前。同时，工艺匠师的创造力也得到一定程度的解放，在战国创立的新基础上，彻底摆脱旧的工艺样式，大大开拓出工艺美术及装饰艺术的新天地。时代生活的感受，启发了新的装饰主题和新的处理方式——生动有力的形象和绚烂的色彩，都反映了诞生于新时代的生活新风尚。

汉代工艺美术的精美是空前的，是古代世界美术创造中的珍品。但是，工艺匠师的社会地位并未得到很大改善，工艺美术虽有广大的社会基础，然而大量最精美的作品，仍出于人身尚不自由的官府手工业匠师之手。

汉代美术发展中，官府手工业的突出地位在工艺美术方面最显著。官府手工业包括：有重要经济价值的生产资料，如盐、铁等的生产；兵器、货币的制作；工艺品的创作。最后一项属于美术的范畴。在长安有"少府"所属各部门"尚方署""东西织室"等（见前"概况"节），尚方署和织室的产品有："锦绣、冰纨、绮縠、金银、珠玉、犀象、瑇瑁、雕镂习玩之物"；[417]四川成都附近的蜀郡和广汉郡，是制作金银钿（漆器加金、银边缘）和铜器的中心；山东淄博一带有掌管丝织的"三服官"。官府手工业是以整个社会手工业作为基础的，汉代官府手工业出品的精美，反映了当时发达的新技艺水平。四川、山东之设有工官，正说明这两个地区是当时重要的工艺中心，其他设有工官的地区，也都是著名的工艺品产地，如陈留襄邑也有服官，梓潼、武都、河内（今河南沁阳）也制作漆器，河内出帛，也铸造兵器。

汉代工艺品的对外输出也产生重要的政治影响。大量丝织品在当时被运销到亚洲西部，甚至远达欧洲，为历史上著名的"丝路"运输的主要商品；漆器和铜镜也被当作珍异的商品或礼物流传到边疆及域外。汉代工艺美术在中外文化交流和经济联系上是一重要的因素。

一、青铜工艺

汉代青铜器的类型，与战国以前相比大大减少了。鼎、敦、豆、簋、壶等成套的礼器，已随了旧礼制的废除而消失。少数传统铜器样式被保留了下来，如鼎和壶，仍代表尊贵和社会地位，也有实用的意义：鼎用以盛肉，壶用以盛酒。这些铜器在样式上也带有汉代的特点：鼎多敞口、浅腹、圆底、有盖，而鼎足特别矮短；壶在汉代也称为"钟"，大腹，腹径最大处部位较战国时的壶要低，汉代壶往往有盖，方形的称为"钫"。

汉代青铜器中数量较多、也最有时代特点的型制是奢侈生活的用具——照明的灯和焚香的炉，都有各种样式。灯做成羊、驼等型式，上托灯盘，高足，直立的柄部作雁足状，称为"雁足灯"；有手执的横柄灯，称为"行灯"。这些都是常见的几种。炉之最为流行的是"博山炉"，上部做成山岳的样式，峦岭间并且有树林和野兽，其下或承以人形及一盘。据记载，汉成帝时长安有巧匠丁缓，所做华美作品中就有紫金的被中香炉（不会倾倒）及镂雕奇禽异兽的9层博山香炉。[418]文献所记虽未必可靠，但指出博山炉上镂出奇禽异兽，还是可信的。

其他如：镜、奁、洗、盘、匜等，也都有汉代特点。

汉代青铜工艺品中，铜镜是极有成就的一部分。

汉代的铜镜，其背面装饰和瓦当图案一样，在汉代装饰美术中占重要地位，汉镜也历来被作为专门的研究对象。汉代铜镜装饰，除了东汉少数的"阶段式镜"以外，都是在圆形的平面范围内，以镜钮为中心进行的构图设计。汉镜图案构图的多样变化，体现了各种创造性的艺术意匠。

四乳蟠螭纹铜镜
西汉
河北博物院藏

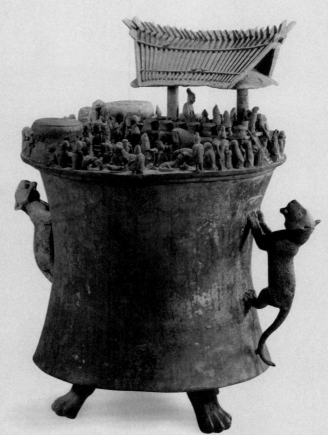

祭祀场面贮贝器
西汉
中国国家博物馆藏

茱萸纹绣锦　西汉　湖南省博物馆藏

彩漆鼎
西汉
湖南省博物馆藏

战国时期以镜钮为中心、由云气及神话动物纹样组成旋转式构图的蟠螭纹镜，在西汉初年仍继续流行，也仍是汉镜最动人的形式。其他战国时期的形式，纯地纹镜和山字纹镜也沿袭下来。[419]

汉初蟠螭纹镜之时代性比较确定者，是有这样的铭文："修相思，毋相忘，常乐未央"。"修相思"的"修"是"长"字所改，是为了回避西汉初淮南王刘长的名讳。武帝以后淮南国被废，铜镜上仍用"长相思"。

西汉前期铜镜中，纹饰构图较常见的是向外放射式的：镜外缘是相连接的尖端向外的若干圆弧（8弧、12弧、16弧者较多），镜钮四周是动物、云气纹样（螭纹镜）；或是在上下左右四个方向向外伸出若干草叶式瓣状纹样（称为"草叶镜"）。西汉长期流行的是"星云镜""日光镜"和"昭明镜"。星云镜是草叶镜的草叶简化，在镜钮四周圆形范围内，出现4个乳状突起。日光镜和昭明镜都有铭文，且铭文占据显著的位置。西汉末和东汉初的"云雷连弧纹镜"是汉镜图案中又一成功的意匠，有构图比较复杂的，但最成功的是汉镜构图中最简洁单纯的一种，善于利用疏密有规律的变化及闪光程度不同的对比，而收到明快的装饰效果。王莽时期开始流行的"规矩镜"，因图案中夹杂着"T""V""L"等形状的纹样而得名，在"T""V""L"等形状之间，有极疏朗的细纹组成写实动物形象，其外围绕铭文及齿纹圆圈，最外缘是一圈曲线云纹。整个构图中，除中间一圈动物外，是许多重同心圆组成，收到稳定而严谨的效果。中间一圈动物，有的可以辨识为青龙、白虎、朱雀、玄武，也有若干难以辨别判定的。这种"规矩镜"在东汉继续发展，到东汉后期，动物形象浮雕化，而且加入人物神仙等，外缘的云纹更复杂、更自由灵活，齿纹有时圈数增多，规矩纹最后消失，根据镜面图案，可分为"神兽镜""龙虎镜""画像镜"等。东汉末至三国时期，一部分出土于浙江绍兴一带的铜镜，过去习惯称之为"绍兴镜"的，以东王公西王母会见、伍子胥故事等为题材，处理手法风格化，浮雕的高低层次简化成不同平面，是极有特点的装饰风格。东汉末又有一种以神话人物形象为装饰的"阶段式镜"，把许多形象一排排并列起，而不是适应着有中心的圆形构图。

以上只是简略地说明汉代铜镜装饰流行的情况，铜镜装饰中，局部的个别纹样差异很大，钮的形状、钮座的形式、铜镜的折面等也经历着变化。

铜镜上或有字句不等的铭文。西汉初"修相思，毋相忘"的铭文内容是恋情；新莽和东汉时期铜镜也有带制作年号的，镜铭多作吉祥语，最简单的如"位至三公"，较长的如"尚方作镜真大好，上有仙人凤朱鸟。渴饮玉泉饥食枣，浮游云中敖，四海长保。二亲子孙福寿如金石，为国保"，铭文内容和装饰纹样常是相同的。

汉代青铜工艺品的铜质冶炼都很精良，质地匀细，表面异常光洁明亮，没有颗粒或斑纹，不

见战国以前青铜器的繁缛装饰，一般都素朴无饰，是以质地之美和造型表现力创造出艺术效果。

装饰加工的方法之一是鎏金。在铜器表面上敷施金箔，使之有黄金一样的辉煌色彩效果。另一种流行的方法是以极细的浅纹雕出各种锦纹，精雕细工达到惊人的地步，"新莽始建国元年铜方斗"[420]是这种技术可贵的作品之一，斗正面为浮雕凤鸟装饰，其他三面雕出五谷纹样，五谷形象的创造发挥了大胆的想象，如一颗麦上结了数十个密集的麦穗，反映了人民强烈的美好愿望，五谷是：嘉黍、嘉麻、嘉禾、嘉豆、嘉麦5种基本农作物，期望获得神话般的丰收。

金银错技艺在汉代也曾产生一些精美作品，纹样大多是飞腾在云气间的仙人和异兽。由于形象的复杂，金银错技术也比战国时期更为繁细。

二、漆工艺

漆器是汉代官府出产的豪华工艺之一。

西汉初年的漆器和战国漆器在长沙都有发现，两者之间尚难划清时代界限。广州发现的西汉彩绘漆器也和长沙战国漆器类似。[421]西汉漆器也发现于山东文登石羊村[422]和四川成都凤凰山[423]，色彩是传统的红黑二色，花纹简单质朴。

单色漆器上有针刻花纹，在西汉时期还很流行。

西汉末漆工艺明显表现出崭新的变化。贵州清镇平坝汉墓发现有元始三年和元始四年（3年、4年）铭文的几件漆器，虽仍用黑红两色，但在装饰纹样的组织上处理得严谨有度，虚实相映的效果极为触目，并且用铜镶漆器周缘，这是汉代漆器上一种著名的工艺"金钿"。[424]这些漆器是四川蜀郡和广汉郡的工官所制作的。

蜀郡和广汉郡制作的漆工艺品，在朝鲜平壤近郊古墓中先后发现很多，有铭文的也很多，目前可见最早的铭文是西汉昭帝始元二年（前85年），最迟的是东汉和帝永元十四年（102年）。这批漆器说明四川漆工艺有辉煌的创造。

蜀郡和广汉郡漆工艺的发达和进步表现为分工上的精细。漆工工种名称有十种，一件漆器制作要经过九道工序，监工的官吏也有六人，工匠和监制者十五人的名字都写在漆盘上，负有一定的责任。漆器生产数量也很大，由王莽时期一件漆器盘上的编号，可知当时长乐宫[425]用漆盘达到数千件。

这时漆器的品种，已发现的实物以盘、耳杯（羽觞）、奁最多，其他还有壶、案、勺等，创作技术有木胎髹漆、木胎夹贮及脱胎夹贮三种。脱胎夹贮漆器的器型规矩严整，历两千年不变形，漆器上都有彩绘。

这一时期漆器上所用的色彩，除了红、黑仍是主要色彩外，又增加了黄、绿等色，红色也有

朱红、橙红的区别。描绘的方法，是常用黄色作为运用红色时的辅助，在红色旁衬以黄色，有渲染作用。用金、铜钮，在当时被认为是更高级的豪华制作。

金银平脱技术也已开始。长沙发现许多以漆器上脱落的金箔镂雕的贴花，是各种人物、车马及动物、云气形象。[426]

多彩的纹样、活泼生动的漆器残片发现于广州[427]，云气间的异兽有极为夸张的面部表情。广州、宁波、合肥、仪征等另外几个地点的发现品，风格上都和四川出品不同，而又各具特色，可能是四川以外的漆工艺中心制作的，但装饰题材仍是汉代流行的云气及灵物。

蒙古诺音乌拉地方古匈奴墓出土一漆杯，有建平五年（前2年）铭[428]，其装饰及型式和贵州清镇发现的漆杯相同。新疆古楼兰国遗址上也发现有汉代漆器，漆器在汉代是和丝织同样作为珍品流传到边地和域外去的。

三、丝工艺及其他染织工艺

汉代丝工艺在山东淄博一带（古称齐郡）及河南襄邑（今陈留）设有专门供应皇家需用的工厂。山东淄博及其附近各郡，自战国以来就是天下驰名的工艺中心，在汉代特别以丝织负盛名。

齐郡丝织品有各种名目，例如：平织的"纨素"、轻而薄的"绢"、斜织有空的"纚"、提花的"绫"，等等。汉代丝织总称"缯帛"，但品种很多，由于织法、厚薄、色泽、花纹不同而各有专门名称，汉代字书《说文解字》和《急就篇》中都汇集了一部分，并加以解释。专门名称的丰富正是由于这种工艺的发达，在黄河以北、太行山以东地区，丝织生产很普遍，有很多著名出品，如朝歌（今河南淇县）的罗、清河（今河北清河）的缣、河内（今河南沁阳）的帛、巨鹿（今河北巨鹿）的缣等，房子（今河北高邑）的绵（丝棉）也很有名。多彩的锦绣是当时最高级的丝织品，主要产地是襄邑和蜀郡，当时长江中下游以南还不出产丝织。

汉代丝织是最重要的出国商品，有一定的长度、宽度及重量规格。新疆发现的汉代整匹绢上可见都一一注明：

> 任城国亢父缣一匹，幅广二尺二寸，长四丈，重二十五两，直钱六百十八。

任城国亢父是现在的山东济宁。新疆另发现一丝织残片上，用贵霜王朝通用的婆罗米字体写明原长"四十六虎口"（虎口为长度单位）。

汉代丝织品实物在考古发掘中不断有发现，其中最精美的是新疆、甘肃及蒙古国等地发现的汉锦，可见已有很多进步的技术。汉锦上运用了红、褐、黄、青、蓝各种色彩，织出各种繁丽花

纹，如云气、龙及各种动物；并且织出了文字，如"延年益寿""长乐光明""登高"[429]"韩仁绣文衣，右（佑）子孙无亟（极）"[430]"新神灵广成寿万年""鹄群下"等。

多彩而织出花纹的锦的出现，是我国富有历史传统的丝织工艺发展史上飞跃的进步。多彩而织出花纹的另一种织物是"织成"，织成即后世的缂丝，是中国丝织一种独特的技术，织时用小梭，可以模仿绘画织出自由处理的花纹。汉代织成织出了山、林、云等花样，在当时也是一种特殊的豪华品。

单色丝织也有织出花样的，是暗花，这种织物称为"绫"。绫和锦的花样，汉代字书《急就篇》中曾有记述，可知有龙、凤、孔雀、豹、双兔、双鹤等，比现在已经见到的考古发现实物还丰富。

单色丝织包括绫和平织的绢帛，染色品种类别很多。《说文解字》汇集丝织各种染色的名称有二十余种，虽然所指还不能很精确地认定，然而可知其丰富。《急就篇》中更记述了各种丝织品色彩的鲜丽动人，例如：有的如春天的青草；有的如鸭头上的绿毛；有的黄如蒸栗；有的红如火焰等等。这时染料仍是植物染料，丝织复杂的色泽可能是用套染或经纬异色而产生出特殊效果。

织品的装饰加工，除了染以外还有彩绘、印花和刺绣。彩绘不能经久，但据文献记载当时可能也仍采用，这是一种比较古老又比较直接简捷的方法，实物至今尚未发现。印花的丝织也未发现，已发现印花麻布（见后）。汉代刺绣成品已有发现，是钉线绣法，河北怀安五鹿充墓和新疆民丰北大沙漠东汉合葬墓中都出土有彩色钉线绣丝织。[431]

麻织品是在元代植棉传入中国以前群众日常所用的。汉代麻布中也出现高级产品，江南当时不产丝，但生产了质量精细可比美丝织的葛布，当时称为"越布"。四川出产锦绣，同时也以精细的葛布闻名，在《盐铁论》中曾与临淄的丝织并举，而且也输出国外，张骞在大宛就见到了蜀布，从而想到除取道新疆以外，还可能有其他通往中亚的道路。

新疆民丰北大沙漠东汉合葬墓中，曾见到两片蓝白印花布残片，这是最普及的民间蓝白印花工艺已知最早的资料，由花纹之精细，可知这时印花技术已很进步。蓝白印花纹样大部分是几何纹样，可以看出图案设计不是整匹作连续图案，而是一长幅手巾状，边缘部分（二方连续）和中央部分（四方连续）分别为不同花纹，边缘部分纹样尺幅较大。这也是后来普遍流行的传统形式。此外有一可注意之点，是在一片布上印有带背光、袒身着璎珞的半身人物形象，发掘简报中疑为菩萨，或为探求我国早期佛教美术的线索。

此墓葬出土的蓝白印花布不是用作衣服，其一是覆盖在盛有羊骨的木碗上，木碗所盛可能是食物，也可能是有宗教意义的奉祀物，因而这两片蓝白印花布有可能是贵族的日常用品，也可能

是特殊的宗教用品，但出现在贵族墓葬中，至少说明这两片精细的蓝白印花布在当时也是一种高级产品。

毛织品在边地各族生活中有重要地位，技艺也达到相当水平，其精美者运送到长安洛阳一带，也是被视为珍品。

由上所述，丝麻织品名目之繁多、技术之多样、特制高级产品之出现并成为国内国外商业贸易的主要项目，都是汉代丝织工艺全面发展和提高的表现，并且奠定了我国丝织工艺的世界先进地位。丝织品的输出，使古代中国作为伟大文明国家的声誉远播，加强了我国和域外各国、内地和边疆各地各族的联系，中西交通的大道被称为"丝路"，正说明汉代丝织工艺成为文化交流与和平往来的重要媒介。

四、陶瓷工艺

汉代陶瓷工艺在制作技术上也有很大进步。夹砂粗陶除了制作大型容器（如缸）、耐火用具（如缶）等少数特制品外，在日用小型器皿中已绝迹。作为日常必需生活用具的器皿已普遍用细泥灰陶，古代陶器发展已进入了新的阶段。

除了陶质细腻以外，技术上突出的进步，还在于能烧制式样复杂的器物和带釉陶瓷的流行。

式样复杂的器物之最有代表性者，是汉代墓葬明器中的大型房屋模型，特别是大型楼阁。这种楼阁是分段烧成的，每一段都是镂空的方形器，烧制过程中不产生变形现象，说明陶泥洗练得精细均匀。大型镂空的空心砖、明器中四足而立的犬马等动物……（注：原稿后缺）

汉代陶器工艺重要的进步是带釉陶瓷的发展及流行。

汉代陶器中，在黑色陶器上涂以朱色和在灰色陶器上敷以白粉，再涂绘以黑色和红色装饰花纹的，占有一定数量。这些陶器现在可知是模仿青铜用具或其他生活用具的明器。汉代陶器中有两种特别值得重视：铅釉粗陶和透明釉炻器。

低温烧成的铅釉陶器是中国流传很久的一种陶器，现在发现的汉代这种陶器是目前所知最早的实物资料。这种陶器表面敷釉，釉中含铅质，烧成温度为摄氏800度左右。釉的颜色，最常见的是绿色，其他有黄、褐、白、蓝等各种色泽。汉代铅釉陶器的形状有多种，绿釉或橘黄釉的壶，上面有凸起的浮雕式狩猎纹装饰，可以看出完全是模仿铜器型式的。

汉代透明釉炻器（半陶半瓷），浙江富阳曾发现很多，可能是西汉时期的圆盒及洗之类的陶器。而有年代可考的，最早是有永元十一年（99年）年号的墓砖及一同出土的6件器皿，发现地点是河南信阳。后于此的是在杭州发现的有永康二年（168年）年号的墓砖和同时出土的飞鸟楼阁等复杂装饰的器物。另外，在广州发现西汉初年带釉的陶尊和东汉时期有釉斑的明器（考古学

绿釉山岳走兽纹壶
东汉
陕西历史博物馆藏

灰釉鸟纹双耳壶
东汉
故宫博物院藏

家意见也可能是自然釉，不是人工有意的加工）。在相距如此遥远的地点都发现了釉陶，说明釉陶在汉代的出现已不是偶然的了。这种釉陶的共同特点是器胎较薄，较坚实，扣之有声，烧成温度在1000摄氏度以上，釉透明，如玻璃质，暗绿色或草绿色。广东发现的釉陶，透明釉垂流积厚呈不透明的浊白色及暗蓝色（如宋代的钧窑釉色）。杭州发现的汉代釉陶，可以认为是南北朝隋唐以来流行的青瓷的真正开始。

三国时期的青釉器物在浙江绍兴一带和南京附近都发现很多，其中有孙吴年号的墓砖，也有附带年号的器物，可知在3世纪中叶，这种青色釉的色泽已不复带有浓厚的黄味，这显示在烧制技术上，瓷釉中铁的还原已大大进了一步。

汉代的青铜、漆、丝织、制陶等工艺都已达到一定的水平，它们已经形成了南北朝隋唐以来工艺传统的若干基础。汉代工艺及其以后的发展继承关系已很明显。

第七节　汉代各族美术

汉代是中原地区汉族美术蓬勃发展的时期，也是各地各族美术都得到蓬勃发展的时期。考古学家发现，边地多是从战国秦汉时期才脱离石器时代，在中原文化影响之下进入金属工具的新的历史时期。

对各民族古代历史文化和美术，现在研究的还很不够。但目前已经见到一部分资料，可知各民族美术在汉代已发展到相当水平，极为动人的美术品曾发现于云南和内蒙古。

古代滇族的美术，汉代时在云南滇池之畔结出灿烂的果实。晋宁石寨山滇族墓葬中出土了大量青铜工艺品，有很高的艺术价值，其中特别是代表了雕塑艺术的成就。

晋宁石寨山滇族墓葬群中较重要的一部分是西汉中叶、即汉武帝及其前后时期的。6号墓为滇王墓，出土青铜器有：贮贝器、兵器、饰物及人形等。贮贝器和兵器上都有立雕装饰，饰物也多作动物形象，真实表现了古滇族的社会生活和艺术创造。

以雕塑形象作为鼓面立体装饰、最为丰富的贮贝器有以下几种，鼓面形象是：

织布（M1）

七牛（M1）

七牛（M1）

赶集（M13:2）

战斗（M6:1）

战斗（M13:356）

祭柱（M12:26）

祭鼓（M20:1）

四牛骑士（M10:53）

七牛（M18:2）

三件表现祭祀的贮贝器上都是人物众多、十分拥挤的场面，而以M12:26最多，共有完整人形127个，而尚有残缺者未计。人形高3至6厘米，人群间并有楼房及其他事物，整个场面非常具体地表现了这一祭奠时各种人物的活动。在32厘米直径的圆面上布置如此复杂的场面，无疑是以压缩的形式反映了奴隶社会的整个生活，而为人类历史上最初出现的阶级社会的残暴创造了惊心动魄的形象记录。

两个战斗场面的贮贝器表现的也不是真正的战斗，而是戴盔贯甲、跃骏马挺长枪的武士对一些近乎裸体的人们的践踏和残杀，具体地说明了人类历史进程中痛苦的插曲。

奴隶社会又一个方面表现在织布的贮贝器上，是一个女性奴隶主监视奴隶们从事织布及其他劳动的情景。

赶集的贮贝器上17个人是古代人们的群像。

除了这几件贮贝器外，表现当时社会生活的还有两座铜质屋宇M6:22和M3:64，每一件都是在一所干栏式建筑物里外聚会着众多的男女人物。

这些带着种族特点和历史特点的社会生活场面的描画，今天看来有重要的认识价值，从几个方面展开了彼时彼地人们的各种活动，塑造出他们带有特征的形象，古代艺术家的功劳不可磨灭。然而，由于对古代滇族历史文化研究得还很不够，这些作品的生活内容和艺术价值也还不能做进一步的分析。

石寨山出土物中，另外还有一部分人物形象，或是单独的，或是兵器上的装饰。最令人怵目惊心的是两个铜矛（M3:112；M6:84）上的人形，每个铜矛下端都悬挂着2个从背后缚了双手吊死的人形，头前伸，发从额上披落下来。这一痛苦的形象也是现实生活的写照。

石寨山人物形象中，最欢乐的是那4个婀娜多姿的舞蹈中的女性（M17:23），衣饰华丽，扬手抬足。此外还有4人的队舞（M13:56；M13:64）、2人舞盘（M13:38）、猎鹿、猎虎等薄板状镂空铜饰片。舞盘一件在动作节奏的表现上很成功。

石寨山的青铜制品中，动物雕塑很发达。兵器装饰和单独的铜饰中，鹿、虎、牛、水禽以及其他各种动物都塑造得真实生动，而外形非常洗练。尤可注意的是，动物搏斗是流行的主题，如虎噬猪、豹噬鹿等，都是凶猛野兽攻击一比较驯良的动物。

墓中发现的铜鼓是西南一带及越南北部过去不断发现的各种铜鼓中的一种，鼓上装饰有船、

羽人、鸟、牛等。铜鼓是西南种族重要的文化艺术遗物。

晋宁石寨山各墓发现的铜兵器和过去四川发现的很类似。四川发现的都是所谓"巴蜀文化"的遗物，矛和戈的样式还沿袭中原一带较早时期（殷及西周初年）的型式，但上面的装饰有独特的风格，铜斧钺的刃部则发展成特有的月牙形。"巴蜀文化"的铜器是一有待研究的系统。

晋宁的滇族美术和其他西南各族古代美术有关，而且和越南北部的古代美术也有联系。越南北部过去曾发现称为"东山文化"的古代文化，东山文化的铜鼓、兵器、乐器，和滇族文物及广西、贵州发现的古文物都有共同点，越南学者认为是古代部族向南迁移和文化向南传播的结果。

内蒙古西部河套以南鄂尔多斯旗一带，曾发现大量古代匈奴族的小件青铜器，也是一有待研究的系统。这种青铜器的出土，过去认为是在河套以南鄂尔多斯旗一带，其中有代表性的作品是镂空的、以狩猎为题材的铜板和柄端装饰兽头的小刀等。这种铜器因为有自己的风格，一般称之为"鄂尔多斯青铜器"，又因为它们和南西伯利亚（例如米努辛斯克Минусинск地区）以及黑海沿岸发现的斯基泰人（Scythians，古代的游牧部族）的青铜器相似，也通称为"斯基泰艺术"。

匈奴族在秦汉之际形成一强大的部落联盟，其势力扩大到整个亚洲东部的沙漠草原地带，向东征服了大兴安岭辽河上游的东胡族（主要是乌桓和鲜卑西部），北逐丁零等族，武力达到贝加尔湖附近，向西驱走大月氏，征服新疆、甘肃一带许多小国和部落，匈奴并南进到河套的陕晋北部，不断袭击掠夺汉代北方各郡。匈奴族是好战的游牧民族，其武力严重地威胁着四周农业地区，在汉代历史上记载着对匈奴族防御与出击、战争与和平不断发展和变化的关系。

稍早的匈奴青铜器，发现于西安附近客省庄104号墓，属于战国末或略迟时期，可能是匈奴使节之墓。墓中主要殉葬品是两片镂空扁平的铜饰牌，长方形的一片上，图案是2人作相抱摔跤的姿态，他们身后各有一马，马各立于树下，2人头上方空隙处，有一张口展翅拳爪的大鸟。另一件圆形饰牌是四瓣结构的图案。两片牌上的空隙处，以及若干形象的局部细节，都作镂空的梨形，这种形状在匈奴青铜器上是最常见的。摔跤主题在其他匈奴青铜器上尚未见到。匈奴青铜器上常见的人形，如下面所要说的，是狩猎或人兽博斗的题材。此外，在朝阳地区东胡族的石砌墓中也发现有铜牌。

匈奴青铜器大量的发现，是在内蒙古和东北地区，是汉代的。

集宁北二兰虎沟古墓群、辽宁西丰县西岔沟古墓群和扎赉诺尔木图那雅河畔古墓群，是1949年后匈奴青铜器最丰富的三项发现。西岔沟和扎赉诺尔都已在东胡族的乌桓和鲜卑范围内，代表东胡族古代文化中的匈奴文化成分。[432]

匈奴青铜器有双耳铜锅、短剑、斧、小刀和各种铜饰牌等。匈奴青铜器中的武器和饰牌等，

在艺术上有独特的样式和风格，并有卓越的成就。匈奴青铜器显著的艺术特点是统一的多变化的动物及狩猎题材的装饰，这种题材显然是反映了草原上游牧生活的特点。至于这种题材所要表现的思想及寓意，现在还不了解，但形象处理透露出对表现对象热烈倾慕的感情，因而用适当的夸张手法，创造了造型极为洗练整洁、效果极为生动有力的小型立雕及浮雕形象。

匈奴青铜小刀（我国传统名称为"削"）弧背凹刃，柄部有装饰。最有艺术特色的是柄端的兽头装饰，含蓄有力地夸张了兽类头部的形体造型，口、眼、耳的刻画尤为有神。这一图案化形象富有强烈的生命感。另外，匈奴青铜器中可能为杖头或竿头装饰的全身兽类形象，大多为黄羊、牡鹿之类，在造型处理上也达到了同样的艺术水平。

匈奴青铜饰牌是匈奴美术中的重要部分，除了以动物形象表现了自然生命，也在许多构图中表现了人的生活。这些青铜饰牌大多为镂空浮雕，大体为三种形式：一种是单纯的动物形象。最常见的是蹲踞的鹿的形象，头上有硕大的组成图案的大角，或蹲踞的虎、马等形象，虎的躯干有力地拱屈，颈部较长，头弯向下，整体形象非常苗健。这种虎的形象和战国前后青铜器上的虎形很类似。也有的饰牌作多个动物共同组织在一起。另外常见的两种形式的饰牌是横B形的和横方形的。西岔沟B形饰牌是一内容丰富的构图：一骑士执剑正把左手伸向两个相抱的兽（或人），他的右侧是一辆车，车篷上有兽，其后有一树。在西伯利亚发现的一件B形饰牌是一著名作品：一人骑马，一人攀在树上弯弓射一野猪，树丛间并有其他动物在注视这场战斗。一猛兽噬在另一不能反抗的善良动物背上，也是这种铜饰牌常见的构图。匈奴青铜饰牌上，处于行动状态的人物和动物都很矫健有力，表现搏斗非常真实。

战国秦汉时期的匈奴青铜动物艺术是我国古代美术中的重要部分，具有相类似的题材及风格的早期游牧人美术，不仅是我国古代美术史上、而且是世界美术史上的重要课题。这种早期游牧人的美术普遍发现于欧亚大平原上，最西达到多瑙河流域，最东到我国东北一带。最初曾根据古代希腊文献中谈到黑海、里海一带游牧部落时所用的名称，称之为"斯基泰艺术"，或"斯基泰—萨尔马提艺术"；后来由于内蒙古也发现了这种类型的美术品，引起一些错误的推测，认为我国艺术来自西方，并进一步推论我国战国秦汉艺术中动物题材的流行是直接来源于西方，从而否认了古代艺术发展的现实根据和我国古代人民的创造力。数十年来我国和苏联考古学家的发现，推进了这一课题的研究，击退了这些谰言，也使我们对于古代文化交流和传播获得了新的认识。

早期游牧人艺术（包括欧洲的斯基泰艺术和我国的匈奴艺术），现在知道有极早的来历。商代安阳文化遗物中，已有匈奴美术中常见的兽头小刀，匈奴美术风格的动物形象在商周青铜器装饰中也可以见到，如貉子卣上的鹿，外叔鼎耳上的虎形纹饰。在苏联境内，伏尔加河上奥卡河入口处的高尔基城附近的萨依姆村墓葬中，也发现型式相同的小刀和其他一些与商末安阳地区的发

现相似的武器（矛和斧）。萨依姆遗址的年代和安阳商末遗址的年代相近，都是公元前12世纪后半，二者之间形式上的联系是明显的，但传播的方向在苏联学者当中还有不同意见。《世界通史》著者认为萨依姆铜器受安阳的影响；吉谢列夫认为安阳青铜文化是萨依姆文化东移的结果，第二千纪末到一千纪，苏联、欧洲部分的木椁墓文化，及其以后出现在高加索地区的斯基泰文化、西西伯利亚叶尼塞河中游及阿尔泰及贝加尔湖等地具有各种不同特点的古文化中，都包含有这类相似的美术品（相同的动物题材、同样洗练有力的造型手法、同类的器物——小刀、饰牌等）。这许多不同而又相似的文化集团之间的关系，苏联考古界正在研究中。已经获得的结论中，值得我们从中国美术史角度予以注意的，是阿尔泰及贝加尔湖广阔土地上的卡拉索克文化是起源于其以南地区，并且和中国商周文化有密切联系。在贝加尔湖附近，不仅发现卡拉索克——蒙古——中国类型的铜器，而且也发现了典型中国式样和纹饰的陶器（鼎和鬲），阿尔泰地区只在铜器上保留有中国影响。这些现象说明，商周文化是亚洲强大的青铜文化中心，至于在较晚的秦汉时期，中国文化遗物之见于贝加尔湖、阿尔泰及其以西地区则更为普遍了。

贝加尔湖附近曾发现中国式宫室遗址，并有"天子千秋万岁长乐未央"的瓦当（西汉初），蒙古诺音乌拉的匈奴王墓中出土汉"上林"字样漆耳杯、汉代织锦、缂丝等。这一时期匈奴及东胡文化在汉文化影响下得到了更进一步的发展。

同时另一方面，春秋战国时期以游牧为生的戎狄仍聚居在山西南部山地，河北还有他们的国家中山国。战国秦汉时期东北地区的东胡族墓葬及遗物也还有明显特点。这些都是已知的事实。对于战国秦汉时期的戎狄各族、匈奴、东胡的历史和文化的研究，会使美术史的这一页更为充实起来。

第八节　小结

秦汉时期的美术，尤其是汉代美术，由于社会经济和文化的发展，为中国古代美术开辟了新的天地。绘画和雕塑艺术都已超出古拙的阶段，代替装饰艺术成为最活跃的部门，装饰艺术反而在绘画和雕塑艺术的影响下发展。汉代美术的独特风格标志着汉代美术的创新。

汉代美术的创作重点在于题材意义，注重思想的表现。说教和服务于当时的等级制是美术活动的自觉目的，作为美术的思想内容的，是汉代整个时代、社会上升时期所产生的意识形态。其中一些健康的观点有鼓舞人们前进的力量，来自民间的美术家在具体感性的艺术形象创造中，体现了自己的思想、感情和想象，一些内容充实的艺术表现中也反映了人们普遍的愿望和理想。所以，汉代美术不仅在美术传统的形成上，也在古代社会生活和精神生活的不断发展中起了积极作用。

汉代美术表现生活的范围相当广阔，表现现实生活和表现丰富的想象都是空前的，和战国以前相比，发生了划时代的变化。在表现技法提高的同时，想象力也得到进一步地发挥，四川画像石以及其他一些艺术水平较高的作品说明了这一点。艺术想象是汉代美术中最活跃的因素，现实和幻想相互渗透是汉代美术技巧得以不断发展的条件，绘画、雕塑等艺术的特殊规律逐渐为艺术家掌握，这些技巧和规律的掌握推动了后世美术的发展。

注释

【334】《三辅黄图校证》卷之一。

【335】《水经注·渭水三》。

【336】《三辅黄图》卷之六："渭桥，秦始皇造。渭桥重不能胜，乃刻石作力士孟贲等像祭之，乃可动。今石人在。"

【337】《北堂书钞》引《三辅旧事》。

【338】《史记·秦始皇本纪》。

【339】即紫微垣，以北极星为中心，左右有若干小星所共同形成的一组。这些小星代表皇帝左右的臣辅，是今称天龙座和仙王座的一部分。

【340】今称"飞马座"的一组星之一部分。

【341】称为"复道"，可能是两面夹墙的道路。

【342】今称"仙后座"的一部分。

【343】阿房宫故址与渭水北岸的距离约为12公里。

【344】〔宋〕宋敏求：《长安志》引《三辅旧事》，作"庭中可受十万人"。

【345】秦文公时就已有之，市上言无二价。

【346】《汉书·高帝本纪》。

【347】南斗、北斗都是天上的星宿。

【348】《三辅黄图》卷二引《三辅旧事》。

【349】《三辅黄图》。

【350】长安南面正中一门。

【351】河北省文化局文物工作队编：《望都二号汉墓》，文物出版社，1959年。

【352】《洛阳伽蓝记》卷一。

【353】贾峨：《荥阳汉墓出土的彩绘陶楼》，《文物参考资料》，1958年第10期。

【354】《史记·秦始皇本纪》。

【355】东方的青龙、南方的朱雀、西方的白虎、北方的玄武。汉长安城南礼制建筑遗址发掘证实是按照这样的方位使用的。

【356】〔晋〕左思：《吴都赋》。

【357】《汉官仪》。

【358】《后汉书·南蛮西南夷列传》。

【359】皆藏南京博物院，该院鉴定为汉代，非战国。

【360】也可能为战国末期作品，有一砖上有篆书"东石"二字，还不是汉代流行的篆书。

【361】《文物参考资料》，1955年第10期，42—50页。空心砖图见《文物参考资料》，1958年第3期，20页，图2。画像石图像无。

【362】中国科学院考古研究所：《洛阳烧沟汉墓》，图版——三，科学出版社，1959年。

【363】《考古通讯》，1959年第9期，462—463页、468页，图版一。

【364】关天相、冀刚：《梁山汉墓》，《文物参考资料》，1955年第5期。《山东文物选集》，203页。

【365】北京历史博物馆、河北省文物管理委员会合编：《望都汉墓壁画》，中国古典艺术出版社，1955年。《望都二号汉墓》。

【366】《考古通讯》，1960年第1期，16页。

【367】《考古通讯》，1960年第1期，16页。

【368】〔日〕八木奘三郎：《满洲考古学》，荻原星文馆，1944年。

【369】《文物参考资料》，1955年第5期，15页。

【370】《考古通讯》，1960年第1期，20页。

【371】《国立沈阳博物院筹备委员会汇刊》，第一期，1947年。

【372】《文物参考资料》，1955年第5期，28页。

【373】《文物参考资料》，1955年第5期，34页。

【374】《文物参考资料》，1955年第12期，49页。

【375】《文物参考资料》，1955年第12期，49页。

【376】《文物》，1959年第7期，60页。

【377】《文物参考资料》，1956年第9期，41—43页。

【378】《文物》，1959年第10期，71页及封三。

【379】北齐武平元年（570年）所立的碑文，根据传说断定为东汉有名的孝子郭巨的享祠，恐不可靠。

【380】《文物参考资料》，1958年第4期，34—36页。

【381】罗福颐：《芗他君石祠堂题字解释》，《故宫博物院院刊》，第二期，1960年。

【382】有二，其一过去发现，其一最近发现，见《山东文物选集》，19页，200页。

【383】陕西省博物馆、陕西省文物管理委员会：《陕北东汉画像石刻选集》，图14，文物出版社，1959年。

【384】《陕北东汉画像石刻选集》，图11。

【385】《陕北东汉画像石刻选集》，图88。

【386】《陕北东汉画像石刻选集》，图9。

【387】《陕北东汉画像石刻选集》，图12。

【388】出土地或说是离石（《陕北东汉画像石刻选集》），或说是神木（赵万里：《汉魏南北朝墓志集释》，科学出版社，1956年），离石在黄河东岸，比神木更接近绥德。

【389】《文物参考资料》，1958年第4期，40页及封三。

【390】刘志远：《成都天回山崖墓清理记》，图十二，《考古学报》，1958年第1期。

【391】《考古》，1956年第1期，版13.1、12.1、13.2。又《重庆博物馆藏四川汉画像砖选集》，图八，文物出版社，1957年。

【392】《重庆博物馆藏四川汉画像砖选集》，27页。

【393】《考古》，1956年第1期，版12.2。《重庆博物馆藏四川汉画像砖选集》，图二六。

【394】《重庆博物馆藏四川汉画像砖选集》，图二九。

【395】《重庆博物馆藏四川汉画像砖选集》，图三四。

【396】《重庆博物馆藏四川汉画像砖选集》，图三二。

【397】于豪亮：《记成都扬子山一号墓》，《文物参考资料》，1955年第9期。《文物参考资料》，1954年第3期，13页"青杠坡三号墓图"。徐鹏章：《成都站东乡汉墓清理记》，又版12—13，《考古》，1956年第1期。《重庆博物馆藏四川汉画像砖选集》。

【398】《重庆博物馆藏四川汉画像砖选集》，图一二。

【399】《重庆博物馆藏四川汉画像砖选集》，图一六。

【400】迅冰编：《四川汉代雕塑艺术》，44页，中国古典艺术出版社，1959年。

【401】迅冰编：《四川汉代雕塑艺术》，45页。

【402】迅冰编：《四川汉代雕塑艺术》，47页。

【403】《重庆博物馆藏四川汉画像砖选集》，图一、二、三、五。

【404】迅冰编：《四川汉代雕塑艺术》，5、7、8、9页。

【405】迅冰编：《四川汉代雕塑艺术》，10、11、12、13、33页。

【406】迅冰编：《四川汉代雕塑艺术》，65页。

【407】《重庆博物馆藏四川汉画像砖选集》，图四〇。

【408】《史记·秦始皇本纪》。

【409】《三辅黄图》。

【410】《考古》，1958年第8期，53页。

【411】《考古通讯》，1959年第7期，381页。

【412】《考古通讯》，1960年第7期，彩色版。

【413】陕西长安洪庆村出土，《考古通讯》，1959年第12期，664页，版5，1—3、5—7。山东菏泽出土，《山东文物选集》，16

页，7页，184页。《考古》，1958年第3期，34页。

【414】烧沟出土，《洛阳烧沟汉墓》，142页，版37、6。

【415】《文物参考资料》，1955年第3期，封面。

【416】《洛阳烧沟汉墓》，版38—39。

【417】《后汉书·皇后纪上·和熹邓皇后》。

【418】见《西京杂记》。

【419】《长沙发掘报告》，图版43、44。

【420】罗福颐、唐兰：《新莽始建国元年铜方斗》，《故宫博物院院刊》，1958年第1期。

【421】广州黄花岗003墓，《考古》，1958年第4期，版7—8。

【422】《考古学报》，1957年第1期，127页。

【423】《考古通讯》，1959年第8期，版4。

【424】《考古学报》，1959年第1期。《考古通讯》，1961年第4期。

【425】王莽改长乐宫为常乐室。

【426】《长沙发掘报告》，图版83—84。

【427】龙生岗43号墓，《考古学报》，1957年第1期，141—153页，版五。

【428】"建平五年"纪年漆器，蒙古诺音乌拉M6号匈奴墓出土。"建平"为汉哀帝刘欣年号，仅四年，据推测该墓主人为匈奴乌珠留若鞮单于。——编者注。

【429】或即《邺中记》所说的"大登高锦"或"小登高锦"。

【430】或即《邺中记》所说的"文锦"。

【431】《文物参考资料》，1958年第9期，及《文物》，1960年第6期。

【432】《文物参考资料》，1957年第4期，29—32页。《文物》，1960年第8期，25—35页。《文物》，1959年第10期，83—84页。《考古通讯》，1961年第6期，334—336页。

第五章　魏晋南北朝时期的美术

第一节　概况

东汉末期，社会矛盾日趋尖锐，终于爆发了农民大起义，农民起义虽然失败，但中央集权的东汉政权也随之瓦解。公元3世纪初起，地方势力纷起割据，虽晋初有短时期形式上的统一，但不久又爆发了"八王之乱"和各族之间的割据混战。东晋以来，西北各族统治者长期统治中原，造成南北分割与社会基础发展的不平衡。因此，魏晋南北朝三四百年间，是中国历史上极为混乱的时期，地方豪强势力之间的割据战争连续不断，边地游牧部族内移后互相冲突，社会矛盾、民族矛盾以及统治阶层内部矛盾都十分尖锐。魏晋南北朝时期是从统一到分裂、再到统一的历史，也是汉族和其他部族不断接触、冲突和融合的历史。这种纷乱动荡的局面，一直到隋统一全国才告结束。

思想意识方面，这一时期也发生了很大变化。儒学失去绝对统治的力量，而产生了玄学。玄学从三国时代出现，后来流传于两晋南朝，当时文人谈玄学、倡放达，主要是对封建束缚与现实黑暗的反抗，但士大夫的生活是不事劳动不务实际的，故往往流于空疏和放荡，甚至虚无、颓废，谈玄学成为他们对自己没落生活的一种掩饰，于是逐渐又由对封建儒学思想的反对者变为合作者。但玄学为儒家哲学增加了新的内容，同时，玄学的发展也直接和间接地影响了文学艺术的发展，很多文学作品表现出反对旧思想、反对门阀制度、反对外族侵略的思想倾向，促成了抒情诗的流行和文学批评空前繁荣的局面，著名的文艺理论著作《文心雕龙》《诗品》等就是此一时期的杰作。

佛教在东汉时期就已传入中国，南北朝时，由于统治阶层崇奉佛法，西行求法、翻译经典之事日趋昌盛。同时，因黄巾起义而广泛流行起来的道教，也变成各阶层普遍的宗教信仰。佛、道之间虽有冲突，但同样是宣传出世思想，使人不必正视当前的痛苦，而寄托希望于"来世"，因而成为统治者麻醉人民的重要工具。

公元6世纪上半期，南北朝（梁、北魏）统治者用大量金钱修造佛寺，而佛寺和僧侣享有政治特权和大量土地，成为大地主和高利贷者，僧侣不服徭役、不纳捐税，有地位地过着奢侈腐化的生活，社会矛盾在极其复杂的情况下日益加深。当时，杰出的思想家范缜就以他的唯物主义"神灭论"尖锐批判了佛教思想。

佛教的传播、佛经的大量传译、寺院的大量兴建，在麻痹人民、阻碍社会发展方面（生产、经济、思想）有着严重损害，另一方面对中国文化也产生很大影响，特别是文学艺术方

面的影响。佛经除迷信内容外，还有关于印度古代历史传说、古代文化的知识，佛经也有一些优秀的古典翻译文学作品，有生动的民间故事和寓言，也有长篇的诗歌。佛经里也带来了印度的逻辑学，称为"因明学"。翻译佛经传来"切韵"的方法，南齐周颙根据平上去入四声音律，作出了《四声切韵》。佛经的传入，从某种意义上说，丰富和促进了中国的科学、哲学和文学。

佛经图像的传入以及寺院的大量修建，也促成中国佛教艺术发展的社会条件。从当时的西域到南北各地，无不兴建佛寺。在北魏迁都洛阳后（太和十八年，493年），仅洛阳一地城内外就有寺院千余所，到了北齐（550—577年），全国佛寺竟达三万余所之多。无数宏大的砖木结构寺院、浮雕、壁画、塑像早已损坏无存，仅有若干石造像、造像碑、铜铸佛像遗存，但新疆一带的佛教遗迹，敦煌河西、甘陕一带的石窟壁画和雕塑，云冈、龙门等北方一带的石刻，这些规模宏伟、制作精妙的佛教艺术，仍然体现了当时佛教美术发展的主要趋势，宗教美术正是充分表现此一时期时代精神的主要方面。

宗教美术之外，承继了汉代风气，于宫殿祠宇墓室制作壁画或装饰者也数量巨大，墓室壁画近年陆续有所发现。另据文献记载，这一时期卷轴画、肖像画数量颇多（今只存顾恺之《女史箴图》等几幅后代摹本），可以想象当时名家杰作的盛大规模。

这时的美术工作者仍是以工匠为最多，但由于文化的演进、美术水平的提高，士大夫也有专精于此而以之名家的。美术工作者得到了一定的社会地位，这也是促进美术发展的一个条件。

工匠的美术制作者，在其制作时必然贯注着他们对于生活的体验和希望，即以宗教美术来说，佛像的慈祥、菩萨像的温和，是和当时群众对现实生活的要求相联系的，也和他们的思想感情是一致的。

由于时代精神的变化，美术领域也开展了对艺术传统的整理和新的探讨，出现了顾恺之的《魏晋胜流画赞》、谢赫的《古画品录》等论著。这些最早的美术理论，显然具有现实主义的基本精神。另一方面，玩弄文墨，制造大量形式华丽、内容空虚的贵族文学，这种风气也不可避免地地影响到美术创作上。

由于群众的品鉴与淘汰，以及美术作品流传不易，这一时期只有数量极少的优秀美术作品受到重视、流传和著录，只有少数杰出美术家受到尊敬，为史传所记载。

承继着汉代传统、融会了外来影响而飞跃发展的魏晋南北朝时期美术，虽以宗教美术为主，也反映了当时人们的社会生活和精神生活，且已开始脱离古拙的阶段，至今遗迹如敦煌、云冈、龙门、麦积山的雕塑壁画等，都是艺术史上的典范。

第二节　建筑艺术

　　魏晋南北朝约四百年间的建筑艺术，发生了新的转变，主要表现在都邑城市、园林、寺庙等方面。

一、都邑城市

　　曹魏时重建了汉末被董卓所破坏的洛阳城，而隋已代周、尚未并陈之际，就开始营建又一驰名世界、成为我国历史上第二个伟大都城的隋唐时期的长安。曹魏时期洛阳的蓝本是曹操的邺城，它的规划布局代表一新型的具有严格体系的封建都市。从曹魏的洛阳到隋唐时期的长安，是这一新的规划布局不断成熟和丰富起来的过程。

　　曹魏重建的洛阳，西晋仍沿用为都城。先后修建的结果，其布局大致是：宫城居全城之中而偏北，外朝之主要殿堂"大极殿"，大体位置是全城的几何中心。大极殿正对宫城正门，宫城正门前有御道，向南直通洛阳城的南面中央城门，这一街道是洛阳城最主要的干道，也是全城的正中纵轴。在此纵轴两侧、宫门之间为官署，其他部分是平面为方形的街坊。宫城以北，是附属于宫城的一特殊区域：有和宫殿相配合的皇家庭园（华林园）、军营、武库、太仓，有直接为宫廷服务的衙署，以及太子所住的东宫等，自西向东分布在宫城以北。

　　魏晋洛阳城最明显的特点，是城内划分成不同区域，有不同的功能，功能分区更严格了。宫城集中，是全城的中心，不是像汉长安那样，皇家宫殿在城内分散为四处，甚至必须用阁道从空中连接起来。魏晋洛阳各区之间的关系很紧凑，更有效地体现了以皇帝为首的封建统治体系的作用。

　　同时，这一新的洛阳城，从布局平面上看来也更整齐。这种整齐的布局，不仅是为了实现功能的需要，也有审美方面的考虑，方正、对称，给人以较严肃的印象，更符合都城的概念。但魏晋洛阳是在东汉洛阳、亦即周代成周旧城基础上恢复起来的，城的形状是南北纵长的长方形，而不是很整齐，特别是北城垣一带，西北角有子城——金墉城，魏晋时期是在御苑的范围内。

　　魏晋的洛阳在西晋末被毁，但其布局基本方式为北魏所沿用。北魏建都平城（今山西大同）和后来迁都洛阳时，都保持了魏晋洛阳的军事防御体系、政治统治中枢及严整的城市形式。但北魏时期的洛阳，因北魏国家的强盛、人口的增加，居住区扩大到东西城郭，东郭的高级贵族宅第占地往往很广。城内外又出现了大量的佛寺，佛寺中有高耸的佛塔，使这一以高大宫廷建筑群为中心的洛阳的轮廓线增加了新的变化，此一变化表现北魏强国又一时代特点——宗教的发达。北魏时期的洛阳是更为完整典型的封建都城。

邺城也曾先后作过石赵和北齐的都城，在曹魏时代的基础上进行过重建和扩修。

魏晋南北朝时期，边地各族飞跃地发展，出现了很多新建的城市，是作为都城加以经营的。除东吴的武昌、北魏前期的平城以外，比较著名的有：龙城（原热河朝阳）、姑臧（今甘肃张掖）、统万城（今陕西横山）、晋阳（今山西太原）等。辽东城（今辽阳）的图形描绘在朝鲜发现的高句丽古墓壁画中，是子城在城之一角的传统形式。这些城市都是一度成为武装割据的地方中心，因而都有重要的军事堡垒性质，而且也可能带有地方及部族生活的特点，都还有待考察研究。

此外，在此起彼伏的战争频仍的情况下，各地民众常筑坞壁自卫，也丰富了军事工程和筑城的经验。

北方这些城邑兴建中创造的经验，都有助于后来隋唐时期长安城的规划。

这一时期和北魏洛阳有同样重要地位的是南方政治中心的建康。东晋渡江以后，在东吴的建业的基础上进行了扩建，居民区向南发展到秦淮河，向北包括了玄武湖。建康城是充分利用自然地形，适应城市发展需要和军事防御目的以及游览观赏的目的而扩建的。方整的城垣形式和纵横垂直相交的宽阔道路系统不是决定这一城市面貌的主要因素，自然地形，如河川湖泊丘陵等，共同造成建康的所谓"龙蟠虎踞"的形势。建康是一个具有自然风格的严整城市，城内城外有很多寺庙，城郭附近山麓丛林中修建的寺庙，加强了起伏多变化的自然环境作为这一城市一部分的作用，加以近郭的广大湖泊水面，使建康更具有园林化的特色。

二、园林

洛阳、建康、邺城等成为都城的这些重要城邑中，宫殿建筑群都是具有相当规模的。宫殿集中在宫城以内，布局也像整个城市一样比较整齐，建筑物有主有从，主要建筑物坐落在宫城——也是整个城市的纵轴上，举行盛大仪式的最重要宫殿前面，有一系列高大的门阙成为它的前奏。除了这些在汉代基础上进一步明确起来的特点外，继承了汉代传统而又有新转变的，是附属于宫殿的园林受到更大的重视，而且在性质上与汉代苑囿也有根本的不同。同时，豪贵的大园林也有很大发展，还出现了小型园林。魏晋南北朝时期是我国建筑艺术中园林艺术正式形成的时期，这时的园林开始以观赏为主要目的。

汉代皇家苑囿和私人园林圈地范围很大，有相当的经济价值，并且可以进行狩猎等活动。为了好奇及娱乐，园中培植养畜了远方的罕异植物和动物，进行乐舞杂技的表演。其中的建筑物常是运用巨大的人工和技巧，布置有意味着人力与天争胜的特殊高大的楼观、水中央的高台、人工的假山以及巧妙的喷水设备等，并且这些园林多带有神话色彩，即模拟想象中的神山和类如《山海经》中所描述的山林景象。

曹魏的芳林园，北朝的华林园，南朝的芳林园、华林园、乐游苑、玄圃等，都是历史上有名的皇家园林，其中常进行欢宴和文学活动——诗歌的唱和。保留下来的诗歌中可见园林景色之发人情思：绿水、池荇、芙蓉、幽兰、飞鸟、长林、月夜，等等，是主要的欣赏咏歌对象。园林中自然风物的抒情性之被发现，也和文学表现自然美的发展有联系。

私人园林中，西晋石崇的金谷园最有名。南朝时期在江南有范围极大者，事实上是地主的庄园，如孔灵符的永兴墅，"周回三十三里，水陆地二百六十五顷，含带二山，又有果园九处"。[433]南朝的豪贵都有用不同手段（合法的兼并或不合法的强迫圈占）取得的庄园，其中也划出一部分，为居处观赏经营成园林。谢安就曾长时期住在会稽东山这样的别墅中，在别墅中既欣赏丝竹之乐，也观赏自然之美。

建康和洛阳近郭的私人园林，人工造山造水，庭园布置的技巧，如各种类型建筑物的利用和堆砌假山等，有一定程度的发展。洛阳东门外张伦园中造景阳山："重岩复岭，嵚崟相属，深溪洞壑，逦迤连接"[434]，是我国园林造山艺术的一个早期实例。

小型园林，在江南已开始出现，设计意图及意匠已经和后世园林基本上相同。如著名的雕塑名手戴颙"出居吴下，吴下士人共为筑室，聚石、引水、植林、开涧，少时繁密，有若自然"。[435]徐勉在《戒子崧书》中谈到自己不愿意像其他那些有显贵地位的人一样经营土地及商业，"中年聊于东田开营小园者，非存播艺以要利，政欲穿池种树，少寄情赏。……桃李茂密，桐竹成荫，塍陌交通，渠畎相属，华楼迥榭，颇有临眺之美。……冬日之阳，夏日之阴，良辰美景，文案闲隙，负杖蹑履，逍遥陋馆。临池观鱼，披林听鸟，浊酒一杯，弹琴一曲。求数刻之暂乐，庶居常以待终。"意在从自然优美景色中求陶醉，无意于追逐世俗的功名利禄。徐勉的意见代表中国园林艺术史上一个重要的转变。

庾信的《小园赋》中谈到庭园布置意匠的重要特点："犹得攲侧八九丈，纵横数十步，榆柳三两行，梨桃百余树。拔蒙密兮见窗，行攲斜兮得路。……檐直倚而妨帽，户平行而碍眉"，即园林要有藏露隐显、曲折变化，而与一般宫室不同。

三、寺庙

佛教的寺庙在魏晋南北朝时期随了佛教的流行而发达起来。我国古代宗教建筑，有佛教的和道教的，道教建筑在这一时期不占主要地位，特色也不明显，我们现在主要谈佛教寺庙。

后汉永平十年（67年）西域僧徒迦叶摩腾和竺法兰来到洛阳，住在官舍"鸿胪寺"，后来将鸿胪寺改为佛教道场，称为"白马寺"，且成为各地建寺的楷式。因而，佛教庙宇采用了原义为官舍的"寺"字为名。

佛教在社会上普遍传播以后，在统治者支持下，不断建立寺庙，也有很多是高级官吏贵族施舍宅第为寺的。所以，我国早期佛寺在建筑物的样式及布局上，和我国原有的大型宅第衙署基本上相同，其主要的不同即佛寺中有塔，塔成为佛寺所在地的主要标志。

公元6世纪初，佛教迷信在王室贵族间达到狂热的地步，南朝梁武帝和北朝胡灵太后是他们中间最有力者。南朝的建康和北朝的洛阳先后修建的佛寺都达到了四百余所，其中有规模极大者。例如胡灵太后建立的永宁寺，佛殿形式如宫廷的主殿太极殿，寺墙如宫墙一样有椽覆瓦，寺四面有门，南门门楼三重，高二十丈，形如宫城的南门端门。寺中有九层木塔，高九十丈，塔顶的刹又高十丈，在百里以外可以远远看见。寺中僧房千余间，寺塔、寺门、大殿都有华丽装饰，值得注意的是寺门楼上装饰是传统的神异题材——"图以云气，画彩仙灵"。[436]永宁寺的规模、重要建筑物的样式，甚至装饰都是模拟宫室，正足以说明我国佛寺从一开始就是从传统大型宅第分化出来的。

佛寺和大型宅第在平面布局上的区别是佛寺中有塔。新建的佛寺，塔立在佛殿之前，成为早期佛寺布局的重要特点。

塔是无边的佛法广被四方的象征，早期文献中或称为"浮图"。塔最早出现在中国土地上时就创造出了中国的样式，文献记载汉末、三国时期的几座塔都是木构楼阁式的。北魏时期的云冈石窟等，窟中央塔柱和窟壁浮雕塔的形象，也都是四方多层楼阁式的，下层较宽，向上逐层内缩。这种多层楼阁式建筑物，作为塔的特殊标志是最上面有"刹"，"刹"的上半部，为"相轮"，直指向天空。这种楼阁式塔的遗迹已不可见，只曾发现一类似模型的石质小塔。

北朝时期其他样式的塔还有保留到现在的，是极可贵的古代建筑艺术实例。

嵩岳寺塔，在河南登封嵩山南麓。寺原址为北魏离宫，创建于北魏永平二年（509年），正光年间（520—525年）改为佛寺，并建塔。现存嵩岳寺塔仍是原构，此塔为砖筑，高40米，平面作十二角形，东、南、西、北四面有入口，塔内分十层。塔身外观，从第一层以上到塔顶有腰檐十五层，密集相接，面宽次第减缩，塔身轮廓成柔和抛物线。出檐和檐下小窗，在塔身轮廓上产生细微的变化，减少了整个塔身庞大体积的沉重单调印象。砖构的密檐塔在后代很发达，嵩岳寺塔代表首创时期的样式。

神通寺四门塔，在山东济南柳埠镇。神通寺本名朗公寺，初建于苻秦时期（351年前后），当时的佛教大师僧朗及其弟子居于此，是华北地区重要的佛教中心。现在塔内中央石柱四面有东魏武定二年（544年）的石佛像四躯，建塔当早于此。塔为石砌方形，四面各有一拱式门。塔每边宽7.35米，全高13米，内部是一大方形石柱，四面各有石佛像一躯。塔顶部用叠涩法，逐层缩小，中央为石制塔刹。这座塔只有一层，建造简洁。塔的轮廓几乎全部为直线形，而塔门为拱形

神通寺四门塔　隋　山东历城　　　　　　嵩山寺塔　北魏　河南登封

弧线，塔顶相轮是曲线，共同造成向上开展的印象。神通寺四门塔的样式（基本上是单层的），在北朝可能和木构楼阁式塔一样都是比较流行的，云冈石窟壁上都可见到。这种石构单层塔在唐代也有所发展。

楼阁式木塔（或砖、石仿筑）、密檐砖塔和单层砖塔（石塔）是我国长期流行的三种基本样式，在北魏时期都已出现了。佛塔本是佛教徒崇拜的对象，但它出现在山林胜景中间，作为美丽的点缀，是民族风光的重要因素，而成为人们所熟悉、所欣赏的。塔是我国古代匠师建筑造型、处理材料和丰富自然风景方面的杰出创造。

佛教建筑中另一重要的部分是石窟的开凿。南北朝时期各地开凿造像石窟，正像塔的建造一样，是在外来佛教思想影响之下产生的，但在中国的土地上创造了自己的样式。北朝的敦煌、云冈、龙门、麦积山等地的石窟，南朝的栖霞山石窟龛都是建筑和其他艺术（雕塑、绘画、装饰艺术）相结合成一个有机体的综合性创作，这方面将在雕塑及绘画部分中介绍。

四、其他建筑艺术遗迹

南北朝时期的建筑遗迹，保留到今天的数量已经不多，但有重要意义。从这些仅存的遗迹中，可以看出南北朝时期建筑艺术的成就，以及建筑艺术的这一历史时期，在秦汉和隋唐之间的承启作用。

（一）南朝陵墓

汉代厚葬之风，在曹操当政时就被严厉制止了。魏晋时期禁止墓前立石碑、墓表等，地下的墓室也比较简单。魏晋之际三公之一的王祥临终前告诫子孙，嘱咐墓中不要用石砌，椁不要宽大，不要有前堂，不要用太多的明器，椁前只要有床榻即可。已发现的魏晋时期地下墓室，虽未达到如此简朴的程度，但可以印证王祥所主张和不赞成的都是当时实际存在的。发掘出来的官僚地主墓室，砖砌较多，墓顶是半圆券和方锥叠涩穹窿。宜兴发现的周处墓，发券方式极为特殊，四个发券弧面相交，是一种非常巧妙稀见的结构方法。从这一时期的墓室建造上，可以看出当时用砖技术已很发达。

南北朝时期墓葬之最重要的，是南朝王室陵墓的地面遗物。这些陵墓及其遗物已发现二十八处，现存三十三处，分布在南京、丹阳、江宁、句容一带。在地面上，陵墓前是最前列石兽一对，次为神道柱一对，次为碑碣。这一平面布局又一次印证大型建筑物的入口处放置石兽的作法，南朝陵墓石兽是这一时期雕塑艺术中的杰出作品。南朝陵墓神道石柱是简单的纪念性建筑物，柱的基座是方形台上有圆盘，方台四周刻人物走兽，圆盘上雕刻双蟠螭蜴，石柱座是装饰繁丽的。石柱本身造型很单纯，平剖面为圆形，周围是尖棱向外的并列圆柱槽，柱上部用绳瓣及龙绳结束，置石方板，板上刻出死者职衔身份及名字。最上为柱顶部分，是一个覆莲宝盖上蹲坐着石狮，整个形象简洁。作为辅助部分的柱座繁饰，衬托出主要部分柱身的单纯。石柱耸立，顶端结束以平置的宝盖，而又冠以自然生动的动物形象。这些运用呼应变化富有成效的手法，说明建筑艺术上处理形象的技巧日臻成熟。

（二）北齐石柱及其他

河北定兴的北齐石柱建于北齐大宁二年（562年）。北魏末杜洛周、葛荣在河北起义，战争中的死难者后来被收敛集中掩盖，掩埋后立了这一石柱。石柱平剖面为方形，下有覆莲座，上有方台，台上有一所石屋，这所石屋反映了当时的建筑样式和手法。石屋正面面阔三间，侧面两间，屋顶四阿式，坡度平缓，出檐，阑额立柱等。石屋正背两面的当心间都雕出拱形小龛，龛中有坐佛。这是一个样式精巧的小型房屋。

气象宏伟的则有麦积山石窟和山西天龙山石窟崖阁的厅堂式立面，都是在崖壁上雕凿出来的。有屋顶，正脊两端有吻，檐下有硕大的柱头大斗、大拱及铺间人字拱，立柱也极粗大。麦积山共有这样的崖阁三座。

比较普通的房屋实例，见之于宁懋石室（北魏永安二年，529年），是和东汉石祠同样性质的建筑物，但较小。石室是一座单檐悬山的平屋，上面刻出了木构建筑的结构：方柱、斗拱、平梁、叉手、蜀柱、搏风、椽子、瓦垅，等等，墙壁间线雕人物及故事画，也是模拟了真正建筑物的壁画。

北齐石柱、麦积山和天龙山的崖阁、宁懋石室和前面提到过的石塔，都提供了南北朝木构房屋建筑的完整形象。

第三节 绘画艺术

一、绘画艺术概况

魏晋南北朝时期，中国绘画在曲折的道路上前进。当时政治、经济以及社会思想的复杂性，也反映在绘画艺术上，绘画上某些方面的停滞与发展、某些落后因素与进步因素形成相互交织、错综复杂的状况。这时，作为统治阶层直接或间接垄断的艺术，深深打上了封建时代的烙印，相当一部分成为宣扬封建伦理观点的工具，但也有一部分作品，在那些来自民间的匠师创造下，不同程度地透露着人民的智慧与感情，展示着人民的意志与愿望。现实主义与积极的浪漫主义因素，在矛盾斗争中发展。

了解当时绘画发展概况，我们可以从以下几个方面来探索——

早期绘画题材的变化与发展，反映了绘画领域的逐渐扩大与艺术技巧的发展，同时它也提供了了解当时艺术思想的一些线索；

专业作家队伍的形成与扩大，以及这些成员的情况与活动，包括他们的艺术思想、社会活动、艺术活动等，也是揭示绘画艺术发展面貌的重要方面；

遗存的作品都直接提供着具体的感性知识。

（一）绘画题材的演变与发展

魏晋南北朝艺术在汉代传统基础上，吸收外来表现形式与技巧，有着进一步的发展。

汉代美术表现的题材就极为广泛，它具有多方面的性质。绘画除了被运用于天文、地理等自然科学方面，作为帮助、理解、认识对象或现象的工具，美术家则企图以造型美术来表现文学、

历史、哲学等社会思想意识方面的内容，而同时也极力要求表现现实生活。所以，当时除了神话以及自然现象等传统题材，也出现了图绘经史的人物故事画和鞍马、鸟兽、肖像画，以及表现现实生活的图画。表现现实生活的题材涉及战争、宴饮、舞乐、百戏、车骑、狩猎、庖厨和一些生产活动，如渔猎、牛耕、收获、煮盐、制车、炼铸等。

魏晋南北朝美术作品的题材，一部分仍因袭汉代，像神奇的神话传说与鉴戒的历史故事等，而另一部分则是前代题材的扩大：肖像画方面，更普遍用于表现当时的人物；表现文学作品的绘画兴盛起来了，出现了魏杨修、南朝宋史敬文的《西京赋图》，晋卫协的《毛诗图》，晋明帝、顾恺之的《洛神赋图》，史道硕的《蜀都赋图》，戴逵的《南都赋图》，戴逵、南朝宋史艺的《屈原渔父图》等著名作品；风俗画方面，尤其有极重要的发展，从书画著录上可以知道，表现贵族生活的有：晋明帝的《游猎图》《游清池图》《洛中贵戚图》，南朝宋顾宝光的《射雉图》《洛中车马图》、袁倩的《王抗棋图》《正声伎图》《豫章王宴宾图》《丁贵人弹曲项琵琶图》、尹长生的《南朝贵戚图》，南齐谢约的《声妓乐器图》，梁元帝的《游春苑图》、张僧繇的《梁宫人射雉图》《咏梅图》《月夜观泉图》，北齐杨子华的《北齐贵戚游苑图》《宫苑人物屏风卷》、曹仲达的《弋猎图》；表现一般妇孺游乐的有：晋张墨的《捣练图》，宋陆探微、齐刘瑱的《捣衣图》、刘瑱的《少年行乐图》，宋顾景秀、梁江僧宝的《小儿戏鹅图》。表现风土田舍生活的有：魏少帝的《新丰放鸡犬图》，晋明帝的《人物风土图》、王廙的《村社齐屏风》，王廙、史道硕的《吴楚放牧图》，史道硕的《田家社会图》，宋顾宝光的《越中风俗图》、袁倩的《吴楚夜踏歌图》，齐刘瑱的《吴中行舟图》，梁张僧繇的《田舍舞图》。表现外族人物风俗的有：宋顾宝光的《高丽斗鸭图》，齐僧珍的《康居人马图》，梁元帝和江僧宝的《职贡图》、僧迦佛陀的《第綝国人物图》。其他像杨子华的《邺中百戏及猛狮图》，是汉代"百戏图"的进一步发展。

而在汉以前仅作为图案装饰的花鸟，与作为地理图而出现的山川，这时已开始作为图画的背景，或竟独立成为图画主题了，也就是说，山水画与花鸟画实际萌芽于此时。

根据记载，像戴逵的《吴中溪山邑居图》、毛惠秀的《剡中溪谷村墟图》、陶弘景的《山居图》、肖贲的山水画扇等，就应该是早期山水画。而顾恺之、宋炳、王微等人论述山水画的文章也保留了下来，虽然这些文章所论述的山水画，都是与求仙访道思想相联系的，但是对于山水画的布局、着色等等也有所论述，这些都有助于我们了解早期山水画的内容与风格。今天留存下来的顾恺之《女史箴图》与《洛神赋图》中的山水画部分，以及南北朝石刻、敦煌壁画中的山水，都给我们提供了了解早期山水画风格的具体材料。

花鸟画方面，像晋明帝的《杂禽兽图》、顾恺之的《凫雁水鸟图》、史道硕的《鹅图》，像

宋陆探微的《蝉雀图》《斗鸭图》、顾景秀的《蝉雀图》《鹨鹕图》《树相杂作样》《鹦鹉画扇》《蝉雀画扇》、袁倩的《苍梧图》、齐陶景真的《孔雀鹦鹉图》、丁光的《蝉雀》、梁元帝的《芙蓉蘸鼎图》《鹨鹤陂泽图》，就是文献中记载的早期花鸟画作品。以画蝉雀等闻名的宋刘胤祖曾获得"蝉雀特尽微妙，笔迹超越，爽俊不凡"[437]的称赞，而北齐高孝珩的苍鹰[438]、刘杀鬼的斗雀[439]等故事，则可以帮助我们想见南北朝花鸟画所达到的水平。当花鸟作为一个画科独立出来而处于萌芽状态的时候，它不可能不和早期山水画一样带有古拙的风格，或与以前的花鸟图案一样富有装饰性。

随佛教、道教的兴盛而兴盛起来的宗教美术，这时有了重大的发展，寺观壁画与雕刻的题材都极为广泛。佛教美术进入到中国以后，这时就在传统美术的影响和熏陶下逐渐中国化，形成了独立的具有民族特色的中国佛教美术。参加佛教壁画雕刻的有西域各族艺术家，也有内地成长起来的佛教美术匠师，士族文人画家也有同时从事佛教绘画的，一些杰出的画家还创造了"维摩变"等具有中国风格的佛教绘画样式。此一时期的道教画尤其重要，广义的道教画包括神仙及隐逸、名士的画像，反映了突破礼教限制的新思想，而在技法上对于人像描写也有了新的进步。

（二）专业队伍的形成与扩大

魏晋以后，绘画艺术水平有着长足的发展，这一方面表现在专业作家的出现上，同时也反映在艺术技巧和创作方法的发展上。我们可以从文献记载上来了解那些作家的艺术活动情况，也可以从遗存的同时代文物来了解这种成就的实际面貌。

古代第一批有确切历史记载可据、而在当时又以绘画才能享有声誉的画家，就出现在魏晋之际。他们不复是传说故事中的画家，也不是兼有画名的文人。他们是东吴的曹不兴、西晋的张墨和卫协。这一现象标志着绘画艺术发展进入了新的阶段。

曹不兴在东吴享有很大声誉，他的善画被当时列为吴国"八绝"之一。据说曹不兴可以"连五十尺绢画一象（像），心敏手运，须臾立成，头面手足胸臆肩背，亡遗失尺度"。[440]他曾利用在屏风上误落的墨迹绘成一蝇，而引起孙权举手去弹，一时传为笑谈。曹不兴更特别以画龙出名，唐代还流传着宋文帝时以他所画的龙来祈雨、得治旱灾的传说。虽然他的作品现在已无流传，但从这些传说也可以窥见他的才能。曹不兴的作品主要是人物画，也有佛教图像，传说他是根据来江南传教的中亚（萨马堪）僧人康僧会传入的图像来绘制佛像的。

晋卫协是师法曹不兴的，在当时就有"画圣"之称。他所画题材相当广泛，有历史故事画，有表现文学作品的绘画，有肖像画，也有佛教画，特别是道释画，被称为冠绝当代。传说他所画的《七佛图》，人物不敢点睛，怕点睛飞去。他的作品一再受到顾恺之及其他南朝画家和评论家

的赞扬。顾恺之称他所作的《七佛图》与《列女图》"伟而有情势"，《毛诗北风图》"巧密于情思"，也就是认为他的作品通过形象的外部描写，表达了内在的"情思"。顾恺之并以他的作品实例来阐明创作方法上的一些重要问题。谢赫甚至认为卫协有划时代的意义："古画皆略，至协始精。六法之中，迨为兼善，虽不备该形似，而妙有气韵。凌跨群雄，旷代绝笔。"[441]

这一时期的善画名家，有师法于卫协的顾恺之、张墨、荀勖、史道硕、王微，兼长书画的王廙一家，和师法王廙的晋明帝，以及兼长书画、雕塑的戴逵父子。

顾恺之、陆探微、张僧繇三人和较晚的曹仲达，是南北朝时期四个很重要的人物画家。从他们可以看到，这一时期绘画艺术在汉代美术基础上获得了迅速发展，并且逐渐趋向于成熟，有的人并且吸收了外国艺术的表现技法，或使外来艺术中国化了，形成了一种新的风格。顾陆张三人地位的高下，在南朝常常被讨论到，唐张怀瓘对他们三人的作品有这样概括的评语："象人之美，张得其肉，陆得其骨，顾得其神"[442]，而张曹二人在佛画上的创意与独特风格，形成了有影响的典型。顾恺之的艺术，我们将在后面专门讨论，这里只介绍一下陆探微和其他画家。

陆探微是吴人，他最活跃的时期是在刘宋孝武帝到南齐武帝这段时间（454—493年），这时正与北魏开凿云冈石窟（460年以后）的时间约略相当。

陆探微声誉极高，是刘宋时代最杰出的画家，他最擅长人物画，他所画当时的帝王、功臣、名士肖像很多，也有一些风俗画与佛教图像。他的作品被认为与卫协一样六法皆备："穷理尽性，事绝言象，包前孕后，古今独立。"[443]"参虚酌妙，动与神会。"[444]

陆探微是师法于顾恺之的，但是他把张芝草书的体势运用到绘画上，形成连绵不断的"一笔画"作风，并且"笔迹劲利如锥刀焉"，然而与顾恺之一样同属于"密体"："顾、陆之神，不可见其盼际，所谓笔迹同密也。"[445]这种风格被认为是"精利润媚，新奇绝妙。名高宋代，时无等伦"[446]，所画人物很生动，而且形成所谓独特的"秀骨清像"。

陆探微的儿子陆绥、陆弘肃也都善画，陆绥在当时最负盛名，有"画圣"之称。其他在陆探微影响下的画家有顾宝光、袁倩袁质父子、江僧宝、吴陈、张则等人，他们成为5世纪下半叶最有影响的画派。其中袁倩最为出色，他约生于刘宋末年，卒于梁太清以后（约466—549年前后），他所画的维摩诘变相获得张彦远的极高评价："又《维摩诘变》一卷，百有余事，运思高妙，六法备呈，置位无差，若神灵感会，精光指顾，得瞻仰威容，前使顾、陆知惭，后得张、阎骇叹。"[447]陆探微一派，除壁画和绢帛画以外，也画在麻纸及木版上。

顾景秀是早于陆探微而很受陆探微推崇的画家。他善画人物，也善画蝉雀花鸟，在表现技巧上有新的创造："笔精谨细，则逾往烈，始变古体，创为今范，赋彩制形，皆有新意。"[448]

张僧繇是梁武帝时最活跃的画家。梁武帝是南朝崇仪佛教最有力的统治者，在他的创导之

下，修建佛教寺院的风气盛极一时，而张僧繇就是受梁武帝器重的佛教艺术作者，他所创作的佛教绘画与雕塑具有独特风格，被人称为"张家样"。他在南京一带寺门上画凹凸花，"未及青绿所成，远望眼晕如凹凸，就视乃平。"[449]群众看到很惊异，而称这个寺院为"凹凸寺"。

张僧繇有较高的写实能力，他曾为梁武帝摹写散居在各地的诸王子像，据说"对之如面"。他所画佛像最多，而从唐代保存的他的作品题目来看，风俗画也不少。他画古今中外各种人物相貌和服饰都很真实，他的笔法被称为"疏体"，所谓"笔才一二，象已应焉"。[450]他的笔法依卫夫人《笔阵图》，有"点、曳、斫、拂"的变化，与顾、陆连绵细密的线条不同。

关于他的画迹，也有些神话。他在金陵安乐寺画四条白龙未点睛，有两条龙在众人请求之下点睛，须臾雷电交加，两龙破壁而去。[451]润州兴国寺有鸠鸽栖息梁上，秽污了佛像，张僧繇在东壁画一鹰，西壁画一鹞，都侧首向檐外看，此后鸠鸽就不敢再来。[452]他画过两个天竺僧人，后来经侯景之乱被拆散为二卷，唐朝时分在两家收藏，收藏者竟然梦见僧人来请求和他失散的同伴合在一处，收藏者照作了，而自己患的病也痊愈了。这些神奇的传说都不是真实的，但也可以说明张僧繇作品长期在人们心目中的地位。

张僧繇在当时影响很大，他的儿子善果、儒童也都善画，南北朝后期的画家也不同程度地受到他的影响。

南朝齐有名的画家中，善画妇人的刘瑱、善画马的毛惠远，都被称为当代第一，而梁元帝萧绎也是名画家之一。

梁元帝萧绎（508—555年），字世诚，是梁武帝第七子，从小就聪慧好学，博涉技艺，擅长书画，勤于著述，现在流传下来的诗文还很多。

他所画题材很广泛，有肖像画、风俗画、花鸟画，也有佛画，而以人物肖像最为出色。在荆州任刺史的时候，曾建孔子庙，并且亲自画了《宣尼像》，自作赞书于图上，当时人称为三绝（画、赞、书法）。陈姚最《续画品录》认为他："学穷性表，心师造化……画有六法……像人特尽神妙，心敏手运，不加点治……造次惊绝，足使荀、卫搁笔，袁、陆韬翰。"

《职贡图》可以说是萧绎的创造，此后成为封建时代宣扬国家威德的重要题材。萧绎的《职贡图》真实记录与描绘了当时外族人物形象与风土人情，除了在历史、服饰等方面具有研究价值外，在艺术史上也具有重要价值。

在南朝绘画几乎没有留存的情况下，萧绎《职贡图》的发现，[453]对我们了解当时绘画具有特别重要的价值。通过这一卷《职贡图》和邓县彩色画像砖墓壁画、萧景墓石柱侧面画像，以及其他零星材料，可以大体了解到南朝绘画水平。结合文献上的记载，就可以进一步对当时绘画获得一个概略的印象，甚至，可以因而想见萧绎同时代伟大画家张僧繇的大致面貌。

《职贡图》在人物的刻画上已经达到一定水平，描绘人物基本形态相当准确，并且已在探求不同地区的人物性格和情态，比较图中南方狼牙修国、东方倭国、西方滑国等国使者的形象，可以深切地感到他们之间不同的风土气质，而这些不同的人物，都有着朝贡者恭敬或者喜欣的共同表情。

《职贡图》反映着绘画在这个时期的发展状况。这时比秦汉时期对人物面貌与内心的刻画提出了更多的要求，作者追求神情和气韵所做的努力，表现在面貌的描绘以及面部表情和动作的相互关系上，但由于技巧的限制，画面上仍出现了力不称心的情况，但这正是到唐代人物画能获得成功的前奏。没有南北朝时期许多画家的努力、许多成功的经验与失败的教训，唐代初年就不可能出现阎立本那样一些有成就的画家。

《职贡图》作为封建时代记录各族和平交往关系的题材，表达和赞扬了各族人民间的经济文化交流，表达了对国家富强、各族友好相处的要求。萧绎创始这一题材，唐阎立本及其后的画家又进一步发展了这一题材，逐渐赋予更多的思想内容，成为封建时代反映各族关系的重要艺术主题之一。

北朝画家姓名保留下来的很少，在那些少数所知的北朝画家中，杨子华是极为杰出的人物。他是北齐时代的宫廷画家，传说他在壁上画马，"夜听蹄啮长鸣，如索水草"[454]，在绢素上画龙，"舒卷辄云气萦集"[455]，当时称为"画圣"。阎立本认为他的作品是空前的："自象人以来，曲尽其妙，简易标美，多不可减，少不可逾，其惟子华乎？"[456]他的作品中有肖像画，也有风俗画。

北齐曹仲达在当时具有特殊地位，他来自东亚曹国，以画"梵像"著名，由于富有独特的风格，在他影响下的一派作风有"曹家样"之称。"曹家样"的特点，被以后概括为"曹衣出水"一语，所谓"曹衣出水"，是"曹之笔，其体稠迭，而衣服紧窄"。[457]这种风格的作品在遗存美术品中还可以见到，特别是雕塑作品中更为多见。

南北朝时期还有另外一些外国画风影响下的画家，大多数是外国画家，如北魏时期的释迦佛陀，和其后的吉底、俱摩罗菩提。他们的作品，因为是外国风格，被陈朝评论家姚最认为是另外一体，[458]不可能和中国画风的作品在一起比较优劣。

从这些画家的活动情况，以及有关他们作品的某些传说，可以大体了解到当时绘画的发展水平及其成就。但是真正进一步获得具体的感性知识，我们还不得不依靠那些遗存的重要摹本以及不知作者、不见经传的作品。

（传）萧绎　《职贡图》（局部）　南朝梁　中国国家博物馆藏

（三）遗存作品的介绍

了解南北朝时期绘画艺术水平和成就，在现在我们除了依靠文献资料，还有着大量不断出现的当时遗物。这些宝贵的遗产，使我们通过实物与文献的互相印证，对当时艺术面貌可以获得比较全面具体的了解。

关于那些数量比较庞大而又有着完整体系的新疆和敦煌佛教艺术遗物，以及某些代表作家的作品，我们将在后面分别论述。在这里，我们先就那些分散的然而能够代表当时主要风格的作品，来看看它们所呈现的艺术水平和成就。

敦煌佛爷庙附近出土的墓室彩绘砖，画有"四神"等动物形象，这些可以代表魏晋时期继承汉画传统的绘画作品，色彩单纯，用笔奔放，概括而又简练地表现了对象的神态。这类作品还经常出现在以后的墓志盖等石刻画上。朝鲜境内以及我国通沟等地的高句丽时期墓室壁画，[459]也可以作为了解魏晋以至南北朝时期绘画的参考。

1949年以后，中原地区也陆续发现了这一时期的壁画墓，如河南灵宝[460]和云南昭通[461]的晋墓壁画、陕西咸阳底张湾北周建德元年墓壁画。[462]而遗存比较完整、表现技巧相当成熟的，是河南邓县出土的彩色画像砖墓。[463]这一墓室虽然没有年代铭志保留下来，但从作品的基本风格，可判断是属于南朝晚期的作品。

邓县在河南西南端，为河南、湖北、陕西三省来往要道，四周山岳险要，为军事要地。三国时，魏国以此为拒守南方势力的重要根据地。在南北朝时期，始终濒近于南北边界处，又在当时交通要道上，一直是军事上争夺的要地。

彩色画像砖墓发现在县城西北60里的湍河西岸张村镇，在学庄村西南约100米的地方。墓室建筑结构分玄室、羡道两部分，南北长9.80米，东西宽3.89米，高约3.20米。墓室是用画像砖横竖相错砌成，左右两边各有方柱，柱与柱之间容一横砖。墓室内左右两壁各有8柱，每柱由地平面向上横砌三块砖，竖砌两块，中镶一块画像砖为一组。每柱五组，下边两组组成一人像，向上三组到券顶。羡道左右壁各有四柱，每柱为三组，下边两组成一人像，向上一组到券顶。后壁砌法比较特别，有两柱，每柱三组，再向上砌有很多洞。羡道券顶砌砖，对缝紧密，横三竖一，用拱形砖并列砌成三道券，墓室地面均为莲花小砖平铺。墓室内浮雕画像砖和完整的券门壁画，都是极重要的遗物。随葬品以陶俑为最多，现存55件，其中完整陶俑二十件，其余残破不全，而另有一些散失。西壁墙角清理出9枚五铢钱，此外还有骨簪一件和一些破碎的陶片。

墓室画像砖除砌在墓壁上，还有一部分是作为封门用的。这些封门用砖虽未上彩，但是刻画内容并不与砌壁用的砖完全相同，而实际上与已砌墓壁的画像砖原来应该是完整的一套，只是由于某种原因，死者埋葬时没来得及按计划完成墓室修建，把许多临时减下的画像砖作为封门用砖

（传）顾恺之 《女史箴图》（局部） 东晋 大英博物馆藏

（传）顾恺之 《洛神赋图》（局部） 东晋 故宫博物院藏

了，因此，这些封门用砖也应该组合在一起，作为我们的研究对象。

墓中画像砖和汉代画像砖一样，是重要的雕塑作品，但是也可以作为绘画作品来看待。它在一定程度上反映了当时的绘画艺术水平。邓县墓中的画像砖有34种以上不同内容，大体可以归纳为四类：一类是四神、麒麟、神仙等和当时宗教信仰密切相关的题材；第二类是当时极为流行的孝子历史故事题材；第三类是仆从、武士、属吏；第四类是由出行象、牛车、战马、仪仗、武士、仆役、伎乐组成的"出行图"。

值得特别重视的这一组"出行图"，由于砌砖时已没按原计划修砌，其中许多部分残留在封门砖里，再加上清理前部分画像砖已被揭去，原来组织情况不明，所以"出行图"的全部面貌已不清楚，但是从墓室东壁残留画像砖的部位以及各种出行图像砖的内容，仍然可以想见它的大致情况。在东壁的"出行图"，前面是乘马、武士、鼓吹，中部是主人的乘马、牛车，其后又是鼓吹、仆从。在西壁的则可能是以妇人为中心的，有着歌舞、女侍的形式大体相同的"出行图"。

"出行图"继承了前代的成就，而又有所发展。它有汉代画家在处理上那种富有生气、能抓住特征的长处，而同时又吸取了魏晋以来组织大型"出行图"的经验，使整个"出行图"既有完整的、互相联系的结构，而每个个别形象又都精致、生动。

其中牵牛画像、男女出行画像，以及另外两块乐舞画像，具有更加成熟的艺术水平，富有生活气息。

墓室门两侧的壁画是说明当时绘画水平的更直接的材料。壁画高3米，宽2.20米，在门上中部画一兽头，在兽头两旁各画一飞天，着朱红裙、蓝色飘带，右边飞天两手持博山炉，左边飞天散花；门旁各画一守卫，手持宝剑，头带冠巾，着朱红上衣。图画色彩鲜艳富丽，技术纯熟工整，远远超过了汉代水平，而人物刻画也有所进步，飞天飘浮风动的情态和云冈石刻飞天一样蕴藏着音乐般的韵律。

画像砖中表现历史、孝子故事的作品，可以和其他表现同一题材的石刻画像一同考查。洛阳出土的孝子石棺，大约是北魏后期作品，在石棺两侧刻有"子董永""子蔡顺""尉"（王琳）"子舜""子郭巨"和"孝孙原谷"的图像。另一件在洛阳故址北半坡出土的宁懋享祠，也有孝子画像。宁懋享祠同时出土有孝昌三年（527年）十二月十四日纪年的"魏故横野将军甄官主簿宁君墓志"一方，可知制作的准确年代。这个石室入口两旁为武装卫士；石室门内两侧有"屏帐""庖厨"等图像，其后壁正面为三组贵族及侍女图像；石室外壁刻有孝子图，包括《丁兰事母图》《舜从东家井中出去时图》《董永看父助时图》等，这些图像和邓县彩色画像砖墓的《郭巨埋儿》《老莱子》《王子桥与浮丘公》《南山四皓》等故事画像，在题材内容和表现技巧上，都可以看出与汉代、唐代相类似作品的继承与联系。

另外在遗留下来的北朝造像碑上，尚有浮雕与线刻人物图像，有比较古拙、接近汉代风格的，也有身躯瘦长为南北朝末期代表性的"秀骨清像"风格。

从以上各方面的实物资料，可以大体了解当时的艺术水平。同时这些材料本身，也说明边区绘画与中原绘画、南朝和北朝画风、民间的和知名的画师，在艺术风格上有着很大的一致性，因而在以后专论中进一步探讨敦煌等地壁画与一部分代表作家作品时，将有助于对这一时期绘画艺术发展的了解。

二、顾恺之的艺术

顾恺之字长康，小字虎头，生于晋陵无锡，出身于贵族，他的生活年代约在公元345年至406年间。当时东晋政权已经巩固，南朝以王、谢两家为首的士族门阀制度也已开始形成，简文帝司马昱、谢安、王羲之等人是贵族社会中引人瞩目的人物，顾恺之的父亲顾悦之和他们年龄相若，是他们的同游。虽然东晋统治阶层内部充满冲突和倾轧，但以冷静而能干的谢安为代表的这些士大夫们，不仅创造了"淝水之战"以少胜多的光辉战役，而且对当时的文化和思想也做出了一定的贡献。顾恺之就是生长在这种社会环境中，关于他的生平经历，我们知道得不多，只知道他最初曾在踞守长江上游的将军桓温和殷仲堪幕下任过官职，他和桓温的儿子桓玄颇有来往，他很受桓温和谢安的赏识，晚年任散骑常侍，62岁去世。《历代名画记》称他"多才艺，尤工丹青，传写形势莫不妙绝"。

顾恺之在文学上有一定的才能，梁钟嵘在《诗品》中评顾恺之的诗说："长康能以二韵答四首之美……文虽不多，气调惊拔。"顾恺之是一个画家，也是早期的绘画理论家，《论画》就是他论述前人绘画和有关摹写方法的文章，其中论述了临摹材料的选择与运用，同时在阐明临摹技巧的词句里，透露了艺术家对绘画技巧的深刻理解。作者指出，只有对原作（或对象）深刻理解，才能自然而正确地表现它；表现不同的对象，要注意笔墨不同的运用；要求注意细节与整个形象的关系；要求注意人物相互之间的关系。这些基本原理，是当时艺术经验的总结。

顾恺之学习前人，而又不停留在前人的水平、沉醉在前人的摹本上。他学习古人，善于批判地吸收，认识古人的成就，也找出他们的缺点，作为自己创作的借鉴。他在《论画》中对前人作品的品评，实际上也就是他学习前人的读画笔记。在这篇言简意长的评论里，体现了他朴素的现实主义美学思想，体现了他对于造型艺术的深刻了解。作者在文章里指出人物画的重要与困难，并且通过对人物画的品评，明确地提出了绘画正确地表现对象的要求，所谓"览之若面"，这不只是要求外表、动作、姿态等外形方面相似，而同时要求通过外形刻画，表现人物的社会属性、性格、风度与思想感情。在造型艺术里，人物的精神面貌总是被表现在可视的外形上，神与采是

密切相联系的，神必须通过外形的真实塑造才得以表现。作者在文章和言论里，也强调了夸张手法的运用，以及服饰、环境的衬托，而这些都是为了更好地表现对象。顾恺之画裴楷像时，在颊上加了三毫，就这样简单地借助于细节，加强了肖像神情的表现。他也曾故意把谢鲲画在岩石中间，企图用环境衬托出人物性格。在揣摩如何表现嵇康诗句的时候，他体会到：画"手挥五弦"弹琴时的外形姿态，虽然是手的细小动作，也还是比较容易的，但是要画"目送飞鸿"，想凭目光的微妙表情，传达出对于天边云际有所眷念的、捉摸不定的迷惘心绪，则是比较难的。这些都是顾恺之作为一位人物画家，在企图细致地涂绘微妙的心理变化时所体现的认识。另外，他也曾明白地谈到"妙处""传神""正在阿堵中"[464]，注意眼睛的描绘是人物画艺术中的关键。同时，对于如何安排构图布局，如何塑造"写神"的"形"，顾恺之提出了"迁想妙得""巧密于情思"，提出了艺术构思的重要意义。顾恺之这些朴素的现实主义创作思想，在他自己以及同时代画家的作品里得到了体现，这就为后来的谢赫在绘画理论上形成比较完整的体系，提供了思想与实践的基础。

顾恺之在画里开始追求着真实形象的塑造，追求神情、意境的表现，他企图摆脱前人在人物故事画方面近于图解性质的趋向，而要求表现人物的性格和感情，表现自然的优美与生气。顾恺之的这种要求，也正是他所代表的那个时代的要求，是前代艺人创造与积累了经验，提供了思想与技术条件而产生的时代要求。

顾恺之与同时代的画家们，正处在一个经济政治极为动荡、学术思想极为复杂、思想斗争极为尖锐的年代，艺术正处在传统需要发展、外来艺术需要吸收融化的阶段。顾恺之等人初步地解决了摆在他们面前的艺术问题，他们接受了传统的题材与技巧，同时也从某些方面扩大了题材和进一步丰富了表现技巧；另一方面，他们在按照外来仪轨绘制佛教题材的作品时，开始表现了自己的理解，运用了传统技法，使外来题材与表现手法开始在中国的土壤上生根。

他的有名作品，金陵瓦官《维摩诘像》，所表现的"清羸示病之容，隐几忘言之状"，充分地说明他以来自现实生活中的感受，来描绘与处理宗教题材的要求。顾恺之的宗教画没有保存下来，但是从河西一带石窟壁画中，我们联系文献记载，还可以了解顾恺之所创造的维摩诘形象，在麦积山与敦煌壁画中还可以看到它的余绪。他曾画过的《八国分舍利图》，也在新疆石窟壁画中找到了遗例。这些作品都晚于顾恺之，并且有的具有相当浓厚的地方色彩，但还不难想象它们与顾恺之等中原画家作品之间的联系，它们使我们比从文字记载中得到更多的有关顾恺之等人作品的感性认识。

现在已知顾恺之作品的摹本，有《女史箴图》《洛神赋图》《列女传图》《仁智图》。

《洛神赋》是古代名诗人曹植用人神恋爱的梦幻境界，影喻在封建压力下失去了爱情的伤感

诗篇。曹植所爱的女子甄氏，在他父亲曹操的决定下，被他哥哥曹丕夺去。甄氏在曹丕那里没有得到稳固的爱情，而是以惨死为下场的悲惨命运。她死后，曹丕把甄氏遗留的玉镂金带枕给了曹植。曹植在回归自己封地的路上经过洛水，夜晚梦见了甄氏，于是作了一篇《感甄赋》，其中塑造了洛神（宓羲的女儿溺死在洛水为神）的动人形象，也就是被他美化了的情人形象，甄氏的儿子曹叡把它改名为《洛神赋》。诗人用优美而富于抒情的笔触，描写了由相见到钟情、由通辞到相会的过程，但是终因"恨人神之道殊兮，怨盛年之莫当"，只好怀着无限的爱恋含恨而别。作品的思想价值就在于通过梦幻的描述，影喻了在封建礼教以及封建压力的迫害下，美满爱情变为悲剧的现实。

《洛神赋图》是一幅从题材就非常吸引人的作品，但是顾恺之的《洛神赋》，不仅是因表现了这一动人的文学作品而为历代传颂、摹写，重要的是，他用绘画巧妙地再现了文学作品所表达的具有反封建意识的那种真挚感情。

《洛神赋图》在古代曾被许多画家画过，而且有很多宋代摹本都被称为是根据了顾恺之的原作。故宫博物院珍藏了两本，人物布局大体相同，而其中那一景物较简的，在风格上具有更多的六朝时代特点。画卷开始，便是侍从围绕的曹子建在洛水之滨，遥遥望见了那寄寓着他苦恋的美丽的洛水女神，出现在平静的水上。画面上远水泛流，洛神神色默默，似来又去，洛神的身影传达出一种可望而不可即的惆怅。曹植在原来的诗篇中曾用"凌波微步，罗袜生尘"形容洛神在水上的飘忽往来，这两句充满情意的诗句成为长期传颂的名句，也有助于我们更细致地体会画中表现的感情。富有文学意味的《洛神赋图》，描写了那个时代人内心情感活动，所以在古代绘画发展上有重要的地位。在《洛神赋图》中，画面人物的情思主要不是依靠面部表情来显露的，也不是单纯依靠题注文字来说明的，顾恺之主要依靠对画面人物相互关系的巧妙处理来显示人物的情思。在这里，我们特别可以体会到顾恺之在《论画》中所说"人有长短，今既定远近以瞩其对，则不可改易阔促，错置高下也。凡生人亡有手揖眼视而前亡所对者，以形写神而空其实对，荃生之用乖，传神之趋失矣。空其实对则大失，对而不正则小失，不可不察也。一象之明珠，不若悟对之通神也"一段话的丰富含义，《洛神赋图》中人物的"悟对通神"，联系了画面人物的情思，也能给予观者真切的感受。画中主题的显示是依靠"悟对通神"的人物形象，而整个画面上环境富于装饰性的处理，也加强了主题气氛的表现。

在汉代，除了动物画与少数风俗画有极高的成就，一般人物故事画还停留在依靠人物动态说明事件、或通过夸张手法表现人物形象。到顾恺之这个时代，人物故事画从单纯说明事件发展，到能开始表现一定的感情气氛，这就和在人物故事画题材内容上突破了宣扬礼教的限制一样，具有了划时代的进步意义，这就为以后情节性绘画进一步地通过形象的塑造、明显地表达主题思

想，开辟了正确的途径，也就是为顾恺之所提出的"传神""生气"、谢赫所提出的"气韵生动"要求，在创作实践中得以达到摸索出方向。在这时，思想要求与表现能力显然还有一定的距离，但是作品上所已经达到的那些可贵的新东西的萌芽，正在与理论上明确地提出了新要求一样，是具有重大意义的。当然，这时在作品表现上、创作思想上所显示的新成就，也和在理论上所达到的成就一样，是前代艺术家们经验的积累，是文学艺术整个发展提供了条件，是社会经济文化的发展，特别是人民文化生活要求等各方面条件所准备好的，顾恺之不过是时代水平的体现者与代表者之一。

在肖像画方面，顾恺之具有特别的成就，他在绘画理论方面的言论很多都是有关肖像画的。现在传世的摹本中没有他所作的肖像画，可是《列女传图》《仁智图》摹本（《仁智图》摹本经过千年流传，已有缺佚，并经过挖补），却能在一定程度上表现出顾恺之在这方面所达到的水平。

顾恺之《列女传图》《仁智图》在创作构思与表现技巧上取得了一定的成就，这一成就可以通过与汉代相同题材的美术作品相比较得出明确的认识。据刘向《七略》《别录》，知道在汉代已将《列女图》"画之于屏风四堵"，其他文献中也记载了汉代壁画、石刻描绘"贞妇"等有关《列女传》的情况。近代发现的画像石中也有不少有关这方面的实例。以现存画像中的《列女图》与顾恺之《列女传图》摹本对比，可以较明确地了解到，顾恺之已经突破了汉代较古拙的技法，加强了平列构图的变化，开始注意到空间关系，特别重要的是作者不仅依靠人物的动作来说明情节，而且注意到了人物的相互关系，注意到了人物表情的刻画。作品上画家所表现的特定人物的神态，反映了作者对于人物内心活动的追求，在"卫灵夫人""许穆夫人"等图中，都可以明显地看出这一点，并且像"许穆夫人"图中，卫懿公、妻、女及齐、许使者5人，虽然平列在一条线上，但是依靠不同的转折动态，以及与之相适应的神情，很自然地衔接了人物的相互关系，表现了每个人的处境与心情。

《女史箴图》（伦敦藏隋代摹本，可能最接近原作）可以算作同名称的一篇文章的几段插图。《女史箴》的文章是西晋张华所作，他撰写这篇文章的目的，据说是用以讽刺放荡而堕落的皇后贾氏，内容是教育封建宫廷中妇女如何为人的一些道德箴条。原来文章虽如此，但这一画卷则是以一系列的动人形象，直接表现了中国古代贵族妇女的活动，从她们的身姿仪态中透露了她们的身份和她们的神采，而且在一定程度上真实地反映了她们的生活。画家的笔墨是"简淡"的，古人也很称赞顾恺之笔下线条的运动感和节奏感，称他勾勒轮廓和衣褶所用的线条"如春蚕吐丝"，也形容为"春云浮空，流水行地"。在《女史箴图》等作品中，还保留了这些线条连绵不断、悠缓自然、非常匀称的节奏感，而使作品更增加了动人的力量。

《女史箴图》中"道罔隆而不杀，物无盛而不衰；日中则昃，月满则微；崇犹尘积，替若骇机"一节所画的山川，也能帮助我们了解六朝山水画所达到的水平。

一般都习惯用张彦远在《论画山水树石》中评述六朝山水画的句子，来概观这时的一切山水画作品，当然，"群峰之势若钿饰犀栉，或水不容泛，或人大于山，率皆附以树石，映带其他，列植之状，则若伸臂布指"——确实是六朝人物故事画中所画山水的常见表现手法。顾恺之等六朝画家用装饰性手法来处理作为背景的山川树石，使主体人物比较突出，有时由于画家构思的巧密，常常因之加强了作品的情趣与韵律，《洛神赋图》就有这样的效果。刻画人物神情与处理背景的装饰手法巧妙结合，在当时本身就是一种创造。这种"人大于山""水不容泛"的处理手法，不能完全看作是对于"山水树石"无能为力的一种表现，而实际资料也说明这不是当时描写山水的唯一手法。当山水在画面不是作为人物背景，而是主要表现对象或者是体现绘画主题的重要组成部分时，已经逐步摆脱了装饰性象征性的手法，而代之以比较务实的描绘，即使这种表现还停滞在比较幼稚的阶段，但已经看得出来，作者为真实表现对象所做的努力与初步获得的成就。

《女史箴图》的山水部分，尽管人和山的空间关系还安排得不很协调，但是作为图中重要组成部分的山、兽、林、鸟却结合得很完整，表现得比较真实，主要依靠线的变化来表现不同的面，依靠层次来表现不同的山峦变化，利用俯视角度来表现纵横的山川，这些都是以后山水画表现技法的重要部分，而在这时已显示了它的优异作用。在其他六朝画家中，还有不少作品，可以说明山水画的进展。

《画云台山记》是顾恺之记述具有宗教性内容的山水画的一篇文章，这篇文章也帮助我们进一步了解作者在山水画上的成就及其对山水画的构思。文章记述了山川布局与人物的安排，明确具体地勾出了整个画面的轮廓。从这一简单的轮廓，也使我们相信，当时作为独立的山水画，确实已经历过了古拙的装饰性表现阶段，而开始走上写实的途径。南北朝宗炳、王微的山水画论与有关他们作画的记载，都可以说明山水画在当时的发展。

作为古代重要绘画理论"六法论"形成的先驱，作为杰出的早期画家，顾恺之的作用与影响都是极其深远的。但是由于时代风尚的限制与影响，顾恺之所表现的题材内容是停留在极为狭小的范围内，虽然他和他同时代的画家们开创了山水画、发展了宗教画与肖像画以至历代故事画等，他们却有意无意放弃了前代民间画家所乐于表现的那些现实生活题材，不但今天留传下来的那些汉画像砖面上的渔猎、生产等场面在他们的创作活动中找不到声息，就连那些现实的贵族的多方面生活也没有在他们的创作中得到广泛的表现。顾恺之创作活动的狭窄，和他生活感情的狭窄一样，在生活上放荡不羁、迷恋甚至仿效前代名士的"风神气骨"，在创作上也

追求着这些人物、这种生活的表现。生活和思想的狭窄，限制了他和他同时代的画家在创作上获得更大的成就。

三、谢赫的"六法论"

谢赫是南齐时代（479—502年）的人物画家，他能画时装的妇女，但他的绘画不如他的理论著作重要，他的《古画品录》是第一部比较完整的绘画理论著作。

《古画品录》中，首先提出绘画的目的是："明劝诫，著升沉，千载寂寥，按图可鉴"。这就指出了——是通过艺术形象达到教育的效果。这一理论认识的出现是进步的现象，是历史发展经验的总结。

他又指出绘画的"六法"是：一、气韵生动；二、骨法用笔；三、应物象形；四、随类赋彩；五、经营位置；六、传移摹写（或作"传摹移写"）。这六条虽统称为"六法"，然而明显地在性质上是不全相同的。"气韵生动"是指艺术的表现要求，要表现出对象的精神状态与性格特征。顾恺之关于绘画艺术的言论、以及魏晋以来人们对于人物的鉴赏评论，所一致强调的人的精神气质的生动表现，这些言论是谢赫提倡"气韵生动"的根据；"骨法用笔"主要的是指作为表现手段的"笔墨"的效果，例如线条的运动感、节奏感和装饰性；"应物象形""随类赋彩""经营位置"是绘画艺术的造型基础：形、色、构图；"传移模写"是古代学习绘画艺术的方法：临摹，也就是复制的方法。关于临摹，古代有很多不同的技术，是一个画家所必须实践并且熟悉的。——由此可见，"六法论"是以古代绘画实践的经验提高为理论的。

谢赫的理论成就重要，乃在于他做了整理集中的工作。虽然"六法"之间正确的科学的逻辑关系没有完全明确出来，然而由于反映了绘画艺术发展一定阶段的完整认识、明确地提出了艺术的功能、肯定了根据对象造型的必要性，也提出了理解对象内在性质的重要性，同时也指出作为表现手段的笔墨有自己的表现效果等等，总的看来是符合现实主义艺术的基本要求的。

《古画品录》的大部分内容，是谢赫对于从曹不兴到他同时的画家共27人的评论。他的评论中把画分为六品，即六个等级，这也是根据当时对人的鉴赏评论所采用的方法。对人的评论最初是以道德与才能为标准，后来乃以精神气质风度为标准，所以这一分别等第的方法和"气韵生动"的概念相同，都是和当时评论人物的风气有联系的。除画品以外，当时还有诗品、棋品等，都是借用了评论人物分别等第的方法。谢赫《古画品录》中对于画家的评论之重要意义也在于保留了可贵的史料，在他之后有陈朝姚最作《续画品》，这就开始了中国绘画史的最早著述。

第四节　雕塑艺术

一、雕塑艺术概况

（一）南朝的佛教雕塑

佛教在汉代开始流传，与当时的黄老方技一样，被视为一种道术，逐渐流行于民间，统治阶层中也偶尔有因好黄老之术而兼崇佛教的。及至魏晋，随玄学清谈兴盛，佛教则更依附玄理，大为士大夫所激赏。而统治者也利用僧徒、符瑞作政治宣传，巩固封建统治。南朝宋、齐以后，虽然出现了唯物主义思想家范缜等反佛教的斗争，但在统治者的扶持和提倡下，佛教仍然不断获得发展，尤其在梁武帝时达到极盛。这以后，佛教愈益与儒学相结合，成为维护封建统治的工具。

由于佛教的发展，也相应地发展了佛学与佛教艺术。译著经论、修建寺院，在这时也特别风行。东晋时，支遁、慧远都是深通玄学、擅长儒学的佛教僧徒，在慧远和法显的倡导下，南朝译经事业有了很大的成就。

南朝佛教除注重译经，还研究探求佛经义理，作注疏、法论，并开始编纂僧徒传记。这样就使这一外来宗教逐渐汉化，促进了中国唯心主义哲学的发展。在某种意义上说，是丰富了中国古代文化的内容。

佛教寺院的兴建和佛像的铸造极为盛行。东晋一百零四年间，建立寺院达到1768座。南朝宋元嘉中，建立寺塔的风气特别盛，江左沙门法意就建造了53座寺庙。建康一地建寺见于记载的就有15座，其不可考者当更多。而到梁代，都下寺院达到700多座，而全国寺院有2846座。帝王修造佛寺的也不少，如晋简文帝造波提寺，南朝宋文帝造天竺、报恩寺，孝武帝造药王、新安寺，明帝造湘东、兴皇、湘宫寺，齐高帝造建元寺，武帝造齐安、禅灵、集善寺，梁武帝造智度、法王、仙窟、光宅、萧帝、解脱、同行、劝善、资圣、天光、大敬爱、同泰等寺，简文帝建天皇寺，陈后主造大皇寺。其中梁武帝建寺最多，也最华丽。

从这些寺院中所可能有的佛教造像，以及其他文献所提到的铸造佛像的记载，也可以想见当时南朝佛教艺术、特别是雕塑艺术有很大发展。而今天，我们就文献和已有实物所能了解到的南朝佛教雕塑艺术的面貌是非常模糊、非常零碎的。这方面的探讨，还有待今后的发掘与研究，这里只能提供一些值得注意的人物和情况。

雕塑艺术在汉代已经达到很高的水平。虽然在不同地区还有着不同风格的差异，甚至在表现技巧上还显示着发展不平衡的状况，有些比较细致、深刻，有些比较粗糙、朴拙，但是总起来看，当时一些有代表性的作品，已经透过概括出的朴实形象，深刻表现了对象的神情，从而揭示了当时社会生活的某些方面。即使表现技巧还受着时代发展的一定限制，在对象外部描摹上还在

某些方面有意无意地存在着简略的处理，但是那种捕捉对象内在因素的敏感与表现力的丰富，已经超越了技术的限制，孕育和形成着中国雕塑艺术的优秀传统。朴质、浓厚、深刻而内在的雄伟风格，一直影响着后代的雕塑艺术。魏晋以后继承和发展着这一传统，由于佛教的兴盛，雕塑艺术受到宗教的利用，愈益成为统治阶层的工具，然而同时也必须注意到，雕塑在更为广泛的范围里和人民发生着联系；外来不同风格的艺术影响，也在一定程度上促进了雕塑表现技术上写实手法的进一步发展。作为封建社会上层建筑之一的雕塑艺术，由直接表现统治者的生活与权威，转向维护统治的宗教题材时，在发展初期，曾限制了雕塑艺术在较大范围里去反映社会生活，在魏晋以后，显然那些曾经出现于汉画像、石刻、陶俑中的现实题材与形象减少了。而兴盛起来的佛教艺术，经过一段时间以后，由于无数伟大艺术匠师的创造，开始逐渐透过宗教的外衣，曲折……

（注：原稿此处缺9页）

才主持完成了铸造这一大型铜佛的工作。这一体现僧祐才智的铜造像没有遗存下来，但是与此差不多同时，经僧祐修造的石造像却遗留至今，这就是"剡县石佛"。

剡县石佛在今浙江新昌宝相寺，寺在城南2公里石城山。关于石佛的修造，据《高僧传》卷十三《僧护传》称："石城山隐岳寺，寺北有青壁。直上数十余丈。……僧护擎炉发誓，愿博山镌造十丈石佛，以敬拟弥勒千尺之容。……以北齐建武中，招结道俗，初就雕剪。疏凿移年，仅成璞面。顷之，护遭疾而亡。……后有沙门僧淑，纂袭遗功，而资力莫由，未获成遂。至梁天监六年有始丰令吴郡陆咸……驰启建安王，王即以上闻，敕遣僧祐律师专任像事……初僧护所创，凿龛过浅，乃铲入五丈，更施顶髻及身相。……像以天监十二年春就功，至十五年春竟。坐躯高五丈，立形十丈，龛前架三层台，又造门阁殿堂。……"这一记载说明了石像的制作经过和制作年代。

剡县石佛本身的规模。据称"龛高凡十一丈，广七丈，深五丈，佛身高十丈，座高五丈六尺，面自发际至颐，长一丈八尺，广亦如之。目长六尺三寸，眉长七尺五寸，耳长一丈二尺，鼻长五尺三寸，口广六尺二寸，手长一丈二尺五寸，广六尺五寸，足亦如之。两膝跏趺，相距四丈五尺，壮丽特殊，鲜可比拟"。这样身高百尺的大佛，在当时南北方都是鲜见的，而从各部分的尺度比例来看，显然能看出僧祐在制作这一佛像上"准画仪则"的才能。由于佛身高大，为了适应观众向上仰视的效果，头部尺寸较大；虽是雕凿的坐像，但又同时考虑到了起立时的尺度，各部如何相称。这一巨型石佛现在还保存在宝相寺内，虽经历代不断地重新装凿，仍可以见到原像之仿佛。

石佛前原有三层台和阁、殿、堂，这些木构建筑在后梁开平中又经吴越王重修。据志[465]称：

"后梁开平中，吴越王镠赐钱八千万贯，造阁三层，东西七间，高二十五丈，又出珍贵巨万，建屋三百余。后镠之孙俶又列二菩萨夹侍阁前，身高七丈。宋景德间，邑人石湛铸铜钟一口，董遂良等舍钱百万装饰金像，又诣阙请经一藏，石氏又起转经藏，并宝殿以安之，赐额宝相，厥后侍像亦坏。元统二年僧普光更为坐像二，高六丈五尺，以铜丝为网，护于其前。明永乐九年主持僧重建三门毗卢阁，凡三层五楹，高十三丈五尺。正统中悉毁于火，今唯僧房十数间而已。"现在龛前仍有崇楼五层，当是以后所修建。

在寺的上面，还有千佛岩，也是齐永明中凿造，可以和大佛及缑山大佛、千佛岩一起作为我们探索僧祐及齐梁间雕塑艺术的重要资料。

《僧祐传》中提到的缑山（一名摄山——编者）大佛，在南京栖霞寺。栖霞寺是齐永明七年（489年）处士明僧绍舍宅创建。僧绍之子临沂令中璋与释法度在西峰石壁建造无量寿佛并二菩萨，这也是由僧祐"经始""准画仪则"的作品，佛身连座高四丈，二菩萨高三丈多。这一缑山大佛由于近代被涂水泥，原来面目已失，只能从大体形制看出与同时期北朝作品有相同的风格。

从大佛阁拾级登山，是千佛岩，这些依山凿造的石刻，也是齐梁间封建贵族及一般佛教信徒所修。据江总《栖霞寺碑》记，大同二年，齐文惠太子、豫章文献王、竞陵文宣王、始安王（遥光）及宋江夏王霍姬、齐刺史田奂等琢造石像，梁临川靖惠王"复加营饰"。这不过是记述了其中小部分石刻的凿造年代。这里共有窟龛294座，雕像515尊，大部分都是先后同时代的作品。这些石像近代都被用水泥涂抹，只少部分剥蚀处还透露出些南朝雕塑的风格。

剡县大佛、千佛岩和缑山大佛、千佛岩，过去都未加以足够重视，但是作为了解僧祐及其所代表的齐梁间艺术家的水平与风格却有不可代替的价值，在今后保管部门的复原与修整下，我们将有可能重见这一古代艺术的真实面貌。

（二）北朝佛教及石窟造像的历史发展

鲜卑族的拓跋珪在386年自称为"魏王"，建立了北魏政权，兼并山西北部各部落，并进而攻略了河北省大部和山东、河南一部分，掠夺了大量人口和财富，398年起定都平城（今山西大同），自称皇帝。拓跋氏在河北山东一带掠夺的人口，被强迫迁徙到人口较稀少的平城附近，这些人口中间有蒋少游那样通晓多种技艺的工艺家。同时，长期以来在河北一带已甚普遍的佛教，也开始自燕赵一带大量流传到平城，而且随了北魏政权的巩固，发挥了它的作用。明元帝拓跋嗣时期就明白地提倡佛教："京邑四方，建立图像。仍令沙门敷导民俗。"[466]而来自河北的和尚法果也明白地宣称：皇帝就是"当今如来"，和尚也应该对他致敬。

凉州（今甘肃，包括敦煌地区）自前凉（301—376年）张轨时期就已有较发达的佛教。公元

397年至439年占据张掖一带的匈奴人沮渠氏的北凉时期，凉州是很多有名的佛教徒聚居的地区，例如来自中亚、翻译了大量佛经的昙无忏，在麦积山创立了自己的学派的玄高，玄高的学生、长居炳灵寺的玄绍等。公元439年，北魏太武帝灭凉，徙沮渠氏宗族及吏民三万户（或作10万户）于平城，据说"沙门佛事皆俱东，像教弥增矣。"[467]

太武帝拓跋焘时期，道教徒利用了统治阶层内部的冲突，取得了皇帝信任，佛教曾短时期遭受到排斥——"灭法"。灭法期间（446—452年），佛寺经像被毁，和尚被迫还俗，有名的和尚玄高亦被杀。

文成帝拓跋浚即位后，于兴安元年（452年）十二月下令恢复佛教，在灭法期间隐匿起来的和尚师贤和昙曜先后担任了统领佛教事务的官职。此官职先名"道人统"，师贤任之，师贤死后（460年），昙曜代之，改名为"沙门统"。师贤和昙曜都是当年来自凉州的和尚，在恢复佛教的同一年，就按照拓跋浚的身材制作石佛像，做成之后，据说石像的脸上和身上都有黑斑，和拓跋浚身上的黑子一样。兴光元年（454年）又下令在五级大寺为拓跋珪以来的三个皇帝铸了五尊硕大的释迦立像，都是高丈六，用了赤金（铜）两万五千斤。——这些举动都说明，北魏流行的思想是帝王即释迦，佛教和政治是密切结合的。

昙曜作了沙门统（460年）以后，为佛寺取得剥削农民的权力，向皇帝索要了一部分户口为"僧祇户"（每年纳谷六十斛）及"佛图户"（为佛寺服役并从事生产劳动），翻译了一部分佛经，而他在佛教活动中最重要的工作是主持修建了世界驰名、在中国古代雕塑艺术史上有重要地位的云冈石窟。

文成帝拓跋浚的父亲（拓跋晃）和儿子（献文帝拓跋弘）都信仰佛教，且与僧人有交谊来往，并大修功德。拓跋弘的儿子诞生的那一年（皇兴元年，467年），拓跋弘在平城修建了永宁寺，其中携七级浮图（七层的佛塔），高三百尺，据说"基架宽敞，为天下第一。"又在天宫寺造释迦立像，高四十三尺，用赤金十万斤、黄金六百斤。不久（469年前后），又构三级十丈高的石浮图，上下都是用石块仿照木构建筑修成的。他在公元471年让位给他的儿子孝文帝拓跋宏，自己就以皇帝父亲的地位成为积极提倡佛教的虔诚信徒。因而，在他影响下，北魏佛教和佛教艺术大大发展起来。

孝文帝拓跋宏重视佛教的传播和教义的探讨，也曾在云冈继续修造石窟，同时他在政治上积极推行汉化政策，并迁都到了洛阳（493年）。洛阳自龟兹高僧鸠摩罗什在长安传道、译经时（401—413年）起已盛行佛教，5世纪末到6世纪初作为北魏都城，乃成为北方佛教的重要中心。

孝文帝迁都洛阳以后，不仅聚集了一些精通佛教哲学的有学问的和尚，并且在洛阳龙门，仿照云冈修建了大规模的石窟。龙门石窟的修建工作在此后五十年中一直在继续。北魏孝文帝、孝

文帝的冯皇后、宣武帝拓跋恪和他的皇后胡氏（史书上常称为"胡灵太后"），以及一些贵族都是狂热的佛教信徒。在他们为死后赎罪并修来世幸福的信念下，佛寺、佛塔的修筑、佛像的雕造，在洛阳以及其他各地都兴起了一个高潮。

宣武帝拓跋恪在恒农荆山造珉玉丈六像，并于永平三年（510年）迎置于洛水旁的报德寺，又在洛阳建立了瑶光、景明、永明诸寺。瑶光寺有五层浮图，去地五十丈，寺中有尼姑住房五百余间。景明寺和永明寺都有房千余间，景明寺曾被描写为"复殿重房，交疏对溜。青台紫阁，浮道相通，虽外有四时而内无寒暑。房檐之外皆是山池，松竹兰芷，垂列阶墀，含风团露，流香吐馥"。[468]正光年间胡灵太后在此造七层浮图，去地百仞。永明寺是为外国和尚建立的，居有三千余人。熙平元年（516年），按照平城旧式，在洛阳也增建了永宁寺，中有九级浮图，去地千尺，在百里以外就可以遥遥望见，上面有金铎120、金铃5400枚，有风的夜晚，铃声在十余里地以外都可以听见。浮图北的佛殿，形制和皇宫的正殿太极殿相似，中有丈八金像一尊、中长金像十尊、绣珠像三幅、织成像五幅。因而，永宁寺为历史上罕见的巨大佛教建筑。洛阳城内的佛寺数目，到北魏末达到一千三百六十七所。河阴之变（528年）以后，洛阳也遭到严重破坏，武定五年（547年）杨衒之所见到的洛阳已甚衰落，而仍有四百二十一所寺庙，杨衒之曾把他的所知所见写成《洛阳伽蓝记》一书，对于这些靡费的行为加以指摘。

北魏末期（约500—540年），以龙门石窟和洛阳永宁寺为代表的营建佛寺、佛像的风气蔓延到其他各地，出现了三万多佛寺、二百万僧尼的畸形现象。这些佛寺多是贵族们为了出名、为了他们祈求福祐的，但为了修建佛寺，就不免侵夺民居、广占田宅、强制徭役，一切负担仍是落到群众身上。这些寺庙除了具有寄生性质以外，同时也是藏污纳垢、淫乱的处所。

石窟造像的修建在北方各地普遍出现，其中有名且比较重要的，有甘肃敦煌、甘肃永靖炳灵寺、甘肃天水麦积山、辽宁义县万佛洞、河南巩县石佛寺等等，造像碑及独躯石造像也很多。

甘肃在南北朝初期就是佛教的中心，在文献记载中，有不少关于这一带修造石窟造像之类的活动。沮渠蒙逊在5世纪初就在凉州南百里开凿了有名的石窟，《法苑珠林》卷十四、以及《集神州三宝感通录》卷中都有如下的记载："凉州石崖塑瑞像者：昔沮渠蒙逊以晋安帝隆安元年据有凉土三十余载，陇西五凉斯最久盛，专崇福业，以国城寺塔终非久固，古来帝宫终逢煨烬，若依立之，效尤斯及，又用金宝，终被毁盗，乃顾盼山宇，可以终天。于州南百里，连崖绵亘，东西不测，就而研窟，安设尊仪，或石或塑，千变万化，有礼敬者，惊眩心目。"

1949年以后，在凉州（武威）南约百里的天梯山找到了这一有名的石窟；然而由于一千多年来自然和人为的灾害，只残存了十三个洞窟。在这十三个洞窟中，有两个北朝式窟，其他都是隋唐窟。这些窟都经过后世多次重修，最近因修水库，政府动员大量人力进行了剥离和迁移工作，

在剥离过程中发现了一些早期的壁画，据说有的窟壁画有四层，下面第二层壁画与敦煌北朝壁画极为相似，而最下一层有可能属于建窟时期的作品。

今酒泉文殊山也保存了沮渠氏时期的佛教遗迹。这里除了有北朝制底窟[469]式造像石窟外，还有一些有铭文的经塔残石，多系沮渠氏的年号（5世纪初）。

炳灵寺和麦积山也有关于南北朝早期佛教活动的记载。

炳灵寺在永靖县西北黄河北岸小积石山的丛山中。"炳灵"即藏语"十万佛"的音译，炳灵寺即万佛寺之意，又称"唐述窟"，"唐述"或"堂术"是藏语"鬼"的意思，传说能看见山上有神鬼往来。有记载认为，自西晋太始年间（265—274年）就开始有石窟造像[470]，但据知至少在5世纪初已有有名的高僧玄高、昙弘、玄绍曾住在此处，那时"堂述山"已经是有名的佛教中心。

炳灵寺现存窟龛共编号一百二十四，其中魏窟十、魏龛二，此外除了明代五窟以外，都是唐代的。在80窟外发现有延昌二年（513年）年号的铭记，可以说明现存早期窟龛的雕造约在北魏末。炳灵寺北魏窟龛的主要佛像往往是释迦、多宝二佛并坐（如2窟、79窟、80窟、81窟、100窟等），其中内容较为完整的为80、81、82窟，这三个窟都是方形窟，正面及两侧佛像都是分成三组，这种布局和龙门宾阳洞相似。每组组合不同，一般应该是一佛二菩萨，但80窟较特殊：正面为释迦、多宝及二夹侍菩萨，右侧为一佛二菩萨，但左侧为文殊菩萨立像及二菩萨。窟中壁上除偶有整幅浮雕外，多是明代壁画（有密宗色彩），不是如龙门那样有很多小佛龛。

炳灵寺的造像也是一般北魏末期的瘦削型"秀骨清像"，它也具有自己的特点：面型较宽而方，眼、腮、口在同一个平面上，正面看来较平；但神情刻画仍达到此时期的共同水平，特别是某些佛像低垂紧闭的双目上眼帘的处理，特别有真实感。

这时，开窟造像的风气流行在贵族中间，各地也都出现石窟。

辽宁义县万佛洞（在县城西北18里，大凌河北岸，共11窟）是太和廿三年（499年）营州刺史元景所创建，大约为公元500年至520年间修建。

河南巩县石窟寺（在城西北7里，洛水之滨，邙山之麓，共有五窟），修建时期大约在公元500年至530年之际。第4、5两窟之间岩壁上的露天大佛——释迦立像和二夹侍菩萨都与龙门宾阳洞立像相似，具有厚重感觉。第5窟甚完整，规模较大，也有内容丰富、有装饰意味的大幅供养人行列浮雕。巩县2、3、5各窟都是方窟，有中心方柱，这是云冈第6窟和敦煌北魏各窟流行的形式，巩县石窟寺虽然全部规模不大，然而在研究石窟艺术发展上值得注意。

此外，山西各地也有北魏末年以及其后的石窟造像。

公元540年前后，北魏分裂为东魏、西魏，佛寺、石窟、造像等仍在继续，特别是在北齐夺

取了东魏政权以后，大规模的石窟修建又恢复起来了。北齐时代开凿的若干石窟，都成为隋代石窟的先驱。北周夺得西魏政权，虽北周武帝宇文邕在听取儒、道、佛多方争辩以后，严厉对待佛教和道教的流传，并制止了大规模修建佛寺的浪费，公元574年至577年数年之间，佛教曾受到暂时遏止，但在麦积山仍保存了北周时期的佛教遗迹。

北齐石窟造像地点较多，较著名者有河北峰峰南北响堂山、山西太原天龙山和分散在山东中部的几个规模较小的石窟。

南响堂山与北响堂山相去约三十余里，是北齐高澄、高洋兄弟为纪念他们的父亲高欢及其他先祖开凿的。在北响堂山开了三个大窟（刻经洞、释迦洞、大佛洞），南响堂山开了两个大窟（华严洞、般若洞），其中以北响堂山第9窟（大佛洞）最为弘伟，面宽约12米，进深约11米，中央有方柱，前面及左右两面都有一佛二菩萨三尊一组的龛，龛形装饰华丽，和窟门口的草纹都是新的风格，开启了隋唐时代装饰艺术的新趋势。第6窟本尊表现出北齐造像的新风格，面型圆浑，衣褶贴在身上，处理得很洗练，成匀整而单纯的线，外形上有大片光洁的面。此特点在南响堂山千佛洞释迦立像及菩萨像上更为明显。南北响堂山开始了一龛七尊（佛、菩萨、天王）的新的组合方式。

南北响堂山尚有一部分隋唐时代的较小洞窟。

响堂山之被选择作为造像石窟的地点，是由于北齐在"邺"（今河北临漳）建立了自己的政治和军事中心。高欢死后葬在响山堂（550年前后），石窟寺就有了灵庙的意义。及至公元560年前后，北齐皇室内部互相倾轧，政治中心由邺移至晋阳（山西太原），石窟造像也就在太原附近的天龙山开始凿造。

天龙山在太原西北30里，有大窟十四，北齐石窟为第1、2、3各窟，规模不大，佛像及菩萨像皆承继北魏末之服饰，但在造型上如麦积山的泥塑，趋向柔和的表情，衣褶也较自然写实。壁间浮雕罗汉像及窟顶飞天都保持了更多魏末的传统风格。天龙山造像没有表现出响堂山那种洗练的作风。

山东中部也分散着一部分南北朝时期的小型石窟群。济南东南30里的龙洞有北魏造像，玉函山佛峪寺有北齐造像，济南附近黄石崖有北魏、东魏及北齐造像，其中以佛峪寺造像是薄衣式的洗练风格，值得注意。

北齐时期的石窟造像，可以看出在石窟的型制上仍继承魏末的传统。在造型上一部分继承魏末的样式，和麦积山泥塑相似，但脸型渐圆，表情柔和，衣褶虽繁复重叠，但不平板风格化，造像总的趋势是更自然更写实。而同时也出现了另一种新的风格，即衣服薄、贴紧身体、衣褶少，或半裸上身，光洁的大面上能看出筋肉细部的轻微起伏变化，身体比例匀称合理。此一新风格在

响堂山及佛峪寺已可以见到。

（三）南北朝的石造像及陶俑

南北朝石窟以外的造像和造像碑尚遗存很多，在河北、山西寺庙中曾屡有发现，也有几个集中的出土地点。

河北曲阳修德寺和四川成都万佛寺两处遗址，在1953年就都曾发现大量古代石造像。

曲阳修德寺遗址曾残存宋代修德寺碑塔，这里发现的石像共两千二百余件，其中有年款铭记的共二百四十七件，计北魏晚期十七件、东魏四十件、北齐一百零一件、隋八十一件、唐八件。年款最早的是北魏神龟三年（520年），最迟为唐天宝九年（750年），其中最多的是东魏、北齐、隋代的。过去发现的石刻，东魏、北齐纪年的较少，这一批纪年造像就大大充实了这一薄弱环节，使我们通过这批集中、连贯而又丰富的材料，有可能在石刻断代、艺术风格演变等方面获得更为科学的认识。

这里的全部造像都是汉白玉大理石雕制，这种石料即产于曲阳一带。这批石像以具体实例阐明时代风格演变的系列，同时也说明曲阳石刻的悠久传统。

成都石佛寺废址，过去即曾出土石造像，发现的石像已达万余件，其中有年号者有45件。除了久已遗失的有刘宋元嘉年号，为有年号之最早者之外，现存造像最早年号是梁武帝普通四年（523年），最迟为唐大中元年（847年）。其中也有北周年号者：天和二年（567年）。这批造像虽然产生在南朝疆域之内，但表现出与北方相似的平行发展：冕服式的进而为薄衣式的，衣褶线纹由呆板的风格化组织变为匀整自然的。天和年间的菩萨像，璎珞满身，开始了隋代作风。

其他发现一定数量造像的地点，在山西太原有两处，一处为十八件，一处为十二件，也是北朝和隋唐时期的。

这些石像之埋藏地下，可能是有意的，或因战争（修德寺），或因废寺（唐武宗时曾一度反对佛教）。其所以大量集中在一个地点，可能是庙中供养，也可能是寺庙附设的作坊——修德寺出土造像中有半成品。

南北朝鎏金铜像过去也颇有发现。南北朝皇室和贵族除铸造巨大的铜像外，也成千成万地铸造了小像。

南北朝时期的墓葬制度大体和汉代相似，从艺术方面看，例如南朝齐梁的陵墓，整个墓址布局中包括有神道碑和巨大的石兽（天禄与辟邪），这些遗物在南京及其附近尚保存了若干组。南朝的天禄与辟邪造型是汉代同类神话动物形象的发展，不仅形体更为庞大，刻画其勇猛的特点也更显著。在北方发现的小型辟邪（例如：山西太原出土的一件）具有同样的造型特点。

坟墓中盛行墓志，这是自三国时代曹操认为坟墓前树立石碑是一种浪费行为、而加以反对的结果。北魏的方形墓志及其上面的石盖往往雕有极其精美的花纹，特别以飞舞的龙和飘扬的云气表现得最成功。坟墓中有时也有雕满花纹装饰和图画的石棺，或承载石棺的石座，上面雕刻的图画以孝子故事为主题的，我们今天可以见到偶尔保存下来的几件。这些雕刻的图画和当时真正的图画，如敦煌壁画和顾恺之的作品，有很大的共同点：人物形象瘦长，动作优美；构图上出现了说明环境的景物，这些景物也以装饰及点缀为目的；树木、山石是一种古拙的装饰风的描写等等。

坟墓中的壁画也曾有发现（如西安附近的北周墓）。坟墓中最重要的艺术品是陶俑，洛阳、郑州、长沙、南京等地晋墓中都发现有陶俑。长沙西晋墓的大批陶俑都是头、手、足分别制成后再捏成一体的，其中有头戴进贤冠的骑俑和手执笔册俑、头戴武冠的骑俑、头戴小冠的立俑和骑俑、头戴尖帽持矛和刀的武士俑及各种伎乐、奴仆等等，从这些陶俑可以看出，当时人物俑的类型有了增加，而在制作技术上，也在探求新的更为写实的方法。南京石门坎乡、西善桥等地晋墓出土的陶俑也有着生动的表情。

目前发现的南朝陶俑还较少，还不能较全面地了解它的艺术成就。所发现的这些陶俑，男的多头戴圆帽，身穿长袍，笼手胸前；女的多戴扇形帽，着圆领宽袖左襟衣，长裙曳地，有的为宽袖，双手拱于胸前。

北朝陶俑过去发现甚多，在塑造技术上较汉代更有进步，面部及体态外形上更完整而真实，仍继承了汉代着重刻画表情的传统。陶俑的类型增多了，有身体修长秀美的女侍、乐伎，孔武有力的武士、骑兵和侍卫，外族的奴仆，牛车、马及骆驼；一些生活用具，如房舍等减少了。陶俑中的人物形象都能从神情上及姿态上见出每一类型的特点，有非常动人的表现。那些女侍的形象和佛教造像、石刻中的形象，共同表现了北魏时代的美的理想，也可以看出在创造此形象时，制作者是抱着同情或赞美的态度。

陶俑的形象——面型、表情和姿态，都与佛教形象，特别是菩萨、力士、供养人基本上是相同的。女俑尤其多瘦削型的"秀骨清像"，但也有头大身短、面型圆浑的一种。

二、云冈、龙门的石刻与麦积山的彩塑

（一）云冈石窟

云冈石窟寺，在山西大同之西三十里的云冈堡，山名武州山，前临河水名武州川。云冈石窟沿了武州山南麓，自东向西延长约两里，岩面龛窟很多，近来编号为43个洞窟，其中形制较大的洞窟（长宽超过5、6米）有二十个，其他均为小窟，另外还有一部分附属于大型窟的小龛。石壁

释迦佛、多宝佛并坐
北魏
炳灵寺石窟第 126 窟
甘肃省永靖县

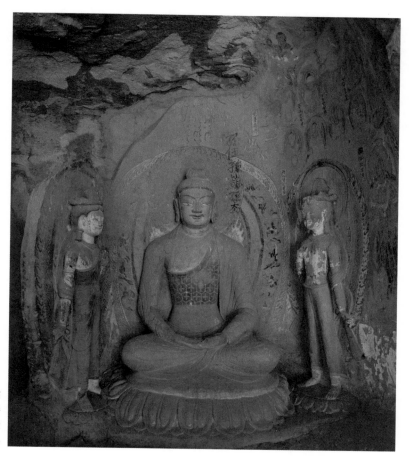

无量寿三尊像龛
西秦
炳灵寺石窟第 169 窟北壁
甘肃省永靖县

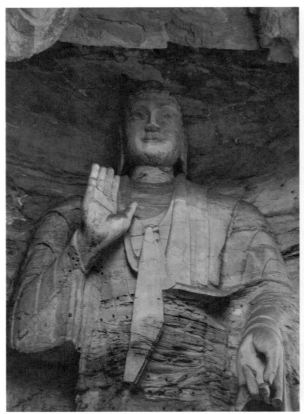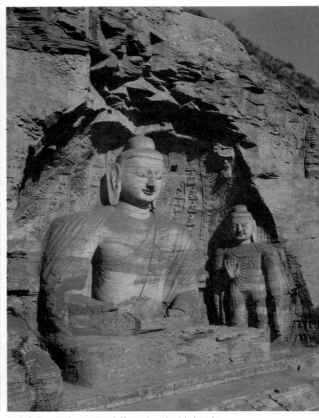

如来立像　北魏　云冈石窟第 16 窟　山西省大同市 如来坐像　北魏　云冈石窟第 20 窟　山西省大同市

间有两个峡谷，将石窟群分为东、中、西三区，东区为第1、2、3、4窟；中区为第5至第13窟；西区为第14至第20窟及西端诸小窟（第21至43窟）。

　　在武州山附近，还有一些零散的石窟与摩崖石刻，一直绵延到以西30里的焦山。这里有在云冈西北4里的"鲁班窟"（两座北魏石窟），相传是造像工人所凿，自为功德的。在云冈西7里武州川北岸吴官屯地方，有残毁的"石祇洹舍"，这就是《水经注》"漯水"条所提到的："武州川水又东南流，水侧有石祇洹舍并诸窟室，比丘尼所居也。"这里俗称为"姑子庙"，岩间残余的北魏小型龛窟漫延约200米。据《广弘明集》卷二所记："今时见者传云：谷深三十里，东为僧寺，名曰灵岩，西头尼寺，各凿石为龛容千人。"这里和灵岩寺（云冈石窟总称）一样，原来也有很大规模的"石祇洹舍并诸窟室"，能"容千人"，但由于窟龛前临水侧，千余年漫蚀风化，所存已无几。在云冈以西三十里，高山镇北面的焦山，原悬空寺遗址也残留有石窟遗迹。这样断断续续连绵三十里的窟龛，当年的壮丽景象是可以想见的，因此唐道宣在《续高僧传》卷一《昙曜传》中形容石窟景象说："龛之大者举高廿余丈，可受三千许人，面别镌像，穷诸巧丽，

龛别异状，骇动人神，栉比相连三十余里。"《大唐内典录》卷四《后魏元氏翻传佛经录》上也说："恒安郊西大谷石壁皆凿为窟，高十余丈，东西三十里，栉比相连，其数众矣。"

连绵30里的石刻造像，以云冈一处规模最大也最具代表性。云冈石窟群现多暴露在外，仅第5、6窟前有清初顺治八年（1651年）修建的木构建筑物一组，但云冈石窟在古代是全部都有木构的廊阁殿堂的，所以北齐郦道元描述石窟寺："凿石开山，因岩结构……山堂水殿，烟寺相望，林渊锦境，缀目新眺。"据金代《重修大石窟寺碑》和成化《山西通志》，可以知道在金代以前，这里的二十个主要北魏洞窟都被分别安置在木构建筑里，而名为"石窟十寺"。十寺名：一通乐、二灵岩、三鲸崇、四镇国、五护国、六天宫、七崇佛、八童子、九华严、十兜率。从第1窟至第20窟岩面残存的梁孔椽眼和八字形沟槽等痕迹，也可以证实窟前原来确有9或10座木构建筑。

石窟的开始修建，《魏书》卷一百一十四《释老志》是这样讲的：

> 和平初（460年），师贤卒，昙曜代之，更名"沙门统"。初，昙曜以复法之明年（文成帝兴安元年，452年初复法），自中山被命赴京，值帝出，见于路，御马前衔曜衣，时以为马识善人，帝后奉以师礼。昙曜白帝（文成帝）于京西武州塞凿山岩壁，开凿五所，镌建铸佛像各一，高者七十尺，次六十尺，雕饰奇伟，冠于一世。

文成帝之后，孝文帝时也继续有所凿造。除了帝室和贵臣们修建的大石窟外，小龛小窟的修造最迟延续到正光年间（524年）。

云冈石窟群，如果按照修建年代及风格变化，大致可以下列四组石窟为代表：

①昙曜五窟，即第16至第20窟。（460—466年）

②第7、8双窟，第9、10双窟。（471—489年）

③第5、6双窟。（486—493年）

④末期窟龛：第11、13窟外檐上方各龛。（493—524年）

昙曜五窟，即在昙曜建议下最早修建的一批洞窟，修建时期大约在文成帝和平年间（460—466年）。这五个窟开凿在西区岩壁，窟平面都作马蹄形，本尊（每一洞中主要形象）非常硕大、雄伟。16窟、18窟都是释迦立像，17窟是弥勒菩萨交脚坐像，19窟和20窟是释迦盘足趺坐像，高度为14米至17米不等。本尊左右两侧皆有夹侍佛，19窟两夹侍佛分处左右两小洞中，三洞作为一组，而成为云冈最大的一窟。20窟因为外缘及顶部塌毁，大坐佛完全暴露在外。昙曜五窟窟内空间几乎全被本尊大像占用，余地不多。19窟中央窟东西两壁在千佛中间出现大型的释迦立

像和他的儿子罗睺罗合十供养像，一般壁面上半部布满千佛（千佛表示释迦的无数化身，分赴四方说法），洞窟壁面主要部分有大型佛龛，其中或雕出释迦趺坐像、立像，或雕出并坐的释迦佛和多宝佛，或雕出弥勒菩萨的交脚坐像，佛龛的位置与排列多是经过设计安排的。昙曜五窟中也往往有若干小龛（多在窟壁下方，或窗户的侧面等不显著的地方），多是北魏后期陆续增添的。

昙曜五窟的主要佛像在服装样式上不全相同。第17窟至第20窟的本尊都是"偏袒右肩式"——衣服从左肩斜披而下，至右腋下，衣服边缘搭在右肩头，右胸及右臂都裸露在外，衣褶为平行、隆起的粗双线。第19窟和第20窟的左右夹侍是"通肩式"——宽袖的薄薄的长衣紧紧贴在身上，随了躯体的起伏形成若干平行弧线，领口处为一披巾，自胸前披向肩后。以上两种衣服样式在早期佛教形象中是很流行的，虽然多少有些不同的变化。第16窟的本尊是"冕服式"——衣服为对襟，露胸衣，胸前有带扎结，右襟有带向左披在左肘上，衣服较厚重，衣褶距离较宽，做阶段状。第19窟右窟中垂脚坐的大佛，衣服也作此式。

这种衣服式样和衣褶处理的不同，是云冈雕塑发展中一重要标志。一般地说，"偏袒右肩式"及"通肩式"是较早就开始流行，仍然保持着外来粉本衣饰特点的形象。"冕服式"则是佛像进一步中国化的表现。连带地，某些菩萨像也下身着裙，上身为自左右两肩披下的两条飘带，十字交叉在胸前，代替了偏袒式上身悬挂璎珞的装扮。服饰上的这种变化，反映了北魏以鲜卑族为统治者的社会文化逐渐汉化的结果。孝文帝拓跋宏在太和十年（486年）开始以中国服装作为官服，他自己也在新年朝会上服"冠冕"，所以，这种中国式服装作为一社会变化，大量出现在佛教艺术中，应该是在公元486年前后。

第7窟和第8窟是成对的"双窟"，是在"冕服式"佛像大量出现以前修建的。第5窟和第6窟也是成对的"双窟"，则是"冕服式"佛像最集中而有代表性的洞窟，大概是486年以后修建的。关于这两窟的建造年代，还可以从另外的材料获得印证。

《大金西京武州山重修大石窟寺碑》记述"护国寺"情况，提到"护国二龛，不加力而自开"，说明护国寺是一"双窟"；又称寺中遗刻所存者二："一载在护国，大而不全，无年月可考……"今在第7、8这一"双窟"中间石壁两端外面，有下施龟趺的丰碑残迹；同时说"东壁有拓国王骑从"，在这一"双窟"的东西壁，也都雕有供养人行列。这些线索与其他"双窟"都不符合，所以第7、8窟应该就是"护国寺"。同一碑文称："护国、天宫则创自孝文"，所确定的开凿年代也与此相符，而所指"天宫寺"疑即第5、6"双窟"。

第7、8窟都有前室、后室两个部分。前后两室都是四壁成直线的横长方形平面。这种四壁成直线的长方形平面洞窟（无论有无前室），是南北朝时期完全中国形式的洞窟。7、8窟北壁主要佛像都已残毁，这两窟的四壁布满高浮雕。特别引人注意的是第8窟入口两侧的浮雕湿婆

天像和毗纽天像，湿婆天（或称"大自在天"）在印度神话中为护法神，像作三面八臂，跨在牛背上，手持葡萄（象征丰收多产）、弓矢（象征破坏）、日月（象征法力）。毗纽天（或称"那延罗天"）为世界之守护者，像作五面六臂，骑孔雀。这两个浮雕像身体筋肉柔软松弛、面部圆浑、口边流露笑意，富于感情。由形象的样式可知是根据了外来的粉本，但面部情感的处理则是雕造者的创造，牛及孔雀形象则坚实有力，承继了汉代艺术的传统，这也可以说明云冈石窟艺术的基础。

第7窟内面入口上方有一列六尊供养菩萨，皆一膝跪，头上作高髻，有飘带飞扬，面部是沉静的笑容，十分优美动人，因而第7窟也称为"六美人窟"。

第9窟、第10窟也是值得重视的"双窟"，可能是当时有名的宦官钳耳庆所建的崇福寺。崇福寺原有铭记，纪建窟年代为："火代太和八年建，十三年毕"（484—489年）。这也是云冈唯一有明确建造年代的洞窟。

这两窟内布满高浮雕，富于变化，而最为巧丽。在前室及后室东西两侧，都是有计划地布置了各种佛龛（如释迦多宝并坐像、释迦坐像、弥勒交脚坐像等）和力士、天人等像。9窟后室入门上面有石门雕刻，10窟后室入门上面有须弥山雕刻，都是非常华丽繁复的。9、10两窟的布置和雕刻的题材、风格都具有时代特点。两窟本尊大像和两窟其他雕刻一样，都经历代修补彩绘，丧失了原来的风格。

第5窟、第6窟这一"双窟"是云冈雕饰富丽、规模最大的洞窟（第5窟未全部按计划完成）。这一"双窟"曾被认为可能是孝文帝拓跋宏为纪念他的父亲和母亲（献文帝拓跋弘及其后李氏）所建，这一推测与"天宫寺"的修建年代是相符合的，而云冈的大窟以规模和时代来考察，也只有这一"双窟"可以被认为是"天宫寺"。拓跋宏修建这一石窟，不见文字记载，也许与迁都而石窟又未最后完工有关。

第5窟本尊释迦佛，高约18米，足趾长约4.6米，中指之长约为2.5米，为云冈造像中之最大者。第6窟中央为一方柱，四面主要部分刻立佛像，这些佛像都是作"冕服式"，"冕服式"的特点，除前述者以外，其长裳下部像扇形那样向两侧翻转飘扬，衣缘成极有规律的连续波纹状线。第11、12窟南壁上方却有一列七尊之佛（即佛经所谓"七佛"，释迦及代表前世诸身的六佛），也是此样式的佛像之代表作。

第6窟的佛传图浮雕共17幅，分别刻在洞窟各处，在人物动态和人物与背景的关系上，与汉代画像石艺术接近。这一组有构图的连续性故事画，在云冈艺术中是罕见的表现。云冈的佛经故事石雕很少，尤其很少用具体情节来表现的故事，例如第12窟的佛传和本生故事十余幅，都是以佛像为主体，四周或下方点缀以与故事情节有关的形象。

　　云冈石窟的修建，在太和十七年（493年）迁都洛阳以后，就不再大规模进行了，21—43窟大约都是太和十七年以后、甚至公元500年以后凿成的。这些洞窟都较小，仅第29窟中有一塔柱，内容较丰富。末期窟龛比较重要的是11—13窟外檐上的许多小龛。此外，在各大窟壁角也有一些小龛，可能是最后修建的。例如：11窟中有太和七年铭记、太和十九年铭，17窟中有太和十三年铭，都说明后来补刻了许多小佛龛的事实。第4窟有正光□年铭（或为正光五年，524年），可能代表了北魏时期最后的修建。

　　11—13窟外檐各小龛，都有少量佛像及菩萨像在内，这些佛像和菩萨像都具有北魏晚年的造像——瘦削型的秀骨清像的一些特点，面部较长、较瘦、颈较长、肩宽、身躯前倾，嘴边表情是冷静而含蓄的会心微笑。

　　云冈第3窟是特殊的。此窟修建并未完成，只有中央一佛二菩萨三尊佛。这些像在造型上都很丰满，衣服紧贴身体，具有唐代雕塑的类似风格，因而曾被研究者认为是隋或唐代的作品，或认为是唐以后的辽代作品。其年代，由于尚无其他确实可靠的年代证据的作品足资比较研究，目前仍是未解决的问题。

　　辽代在云冈也曾大力经营，除了修建木构建筑及修补旧像外，也增添了一部分小型雕像。

　　云冈石窟是我国内地已知现存最早的石窟，在美术史方面，其重要价值在于制作的巨大规模、立体造型能力的发展、多种形象——特别是富于内心表情的形象创造。

　　云冈石窟制作规模的巨大，首先见于石壁上雕出的那些高达14至18米的硕大佛像，这样的佛像有七尊之多（昙曜五窟、13窟）。昙曜五窟这些佛像体积庞大，而且能够给人以生命力异常充沛的感觉，是壮伟而健康的形象。洞窟壁面布满了千万小龛及造像和各种装饰等等，不仅意匠丰富，而且雕饰华丽。这一切都说明人民创造力量的强大、人民中间蕴藏的巨大物质力量和精神力量。这些石窟虽然都是为当时的统治阶层修建的，但人民力量的表现借此得以不朽的存在。

　　云冈石窟立体造型的能力，在汉代传统基础上又得到发展。汉代纪念碑雕刻利用大体大面和掌握统一的完全的效果的表现方法，正是这些硕大佛像给人以鲜明印象的原因。佛像的主要表现仍是正面的，旁侧面在晚期像中也兼顾到，又能创造筋肉的质感。例如，18窟大佛的手，柔软有弹性。在大多数早期佛像上，并且采取了线雕与立雕相结合的传统方法，在圆浑的肉体上用线雕出衣褶，更加强了衣服紧紧裹在身上的印象。云冈很多较小的佛像都是高浮雕，可以看出高浮雕技巧的纯熟，无论形象的任何角度或重叠的层次都不造成处理上的困难（例如，第8窟毗纽天、湿婆天和六美人像），衣褶、飘带以及背景中的树木、动物（鸟兽）都成功地运用了装饰性的处理手法，更衬托出形象面部表情的生动效果。

　　云冈石窟造像中出现了多种宗教形象，这些形象是根据了佛经的规定并参考了外来粉本的，

然而其成为真实生动的形象，而不是死板的无生命形象，这就是中国古代工匠所创造的成就。这些宗教形象是联系着现实生活的，能够不断创造出多种雕塑形象，就表示古代雕塑家概括生活能力的提高。云冈石窟这一现存较早的石窟，提供了佛（立像、趺坐像、做各种手势的）、菩萨、罗汉、苦修者、供养菩萨、天王力士、飞天等多种形象，其中以供养菩萨和飞天姿态变化最多。各种形象在服饰上、在动作姿势和脸部表情上都显示出区别，例如18窟的罗汉头像，头部外形塑造和神情刻画都极简洁有力；19窟中央窟的罗睺罗表情十分亲切动人；后期若干洞窟中的飞天，为了表现出飞翔的动态，有极夸张的处理，但效果真实，可见古代艺术家为了达到表现目的所采取的大胆独创的手法。

云冈石窟佛教形象创造中最大的成功，就是佛像和菩萨像富于内心感情。除了特别硕大的佛像以外，一般的佛像，无论早期或晚期的，都表现出一种温和恬静、含蓄亲切的笑容；而且在末期佛像，如11窟外檐，更带有冥想的、对人世关怀的神情，就更增加了那种笑容的魅力。这是北魏晚年佛像最流行的表情，尽管有表现得成功或不成功的区别，以及一些风格上的差异。

（二）龙门石窟

龙门石窟在洛阳南25里的伊阙——伊水入口，两山夹岸对峙，形如门阙，相传为夏禹开凿，以通伊水，所以名为伊阙。龙门石窟群就雕凿在伊水两岸崖壁，根据过去曾炳章的记述，全山造像有142至289躯，题记为三千六百八十品，而现在存留下来的窟龛，据龙门保管所的统计，有2137个（窟1352座，龛725个），这些窟龛大部分都在伊水西岸，其中大窟有二十八个，东岸多是唐代以后洞窟，有七个大窟和一些小窟。

根据铭刻可以知道，龙门石窟的凿造最迟是在太和年间，古阳洞不少造像铭可以证实这一点。北魏晚期是龙门石窟凿造最盛的时期，以后东魏、西魏、北齐、北周以及到隋，都在以前未完成的洞窟中继续有所雕造，而少有大规模的修建，到唐代贞观以后，龙门又逐渐成为贵族、皇室造像活动的中心，盛唐以后才又沉寂下去。

龙门北魏时期的洞窟都在西岸，其中古阳洞、宾阳洞、莲花洞、魏字洞、石窟寺洞都是具有代表性的石窟。

古阳洞四壁都布满佛龛，有许多佛龛还刻有造像铭，记录了修建者的姓名、年月和修造的动机。从这些铭记，可以知道在古阳洞发愿造像的多是北魏皇室贵族，其中有长乐王丘穆陵亮夫人为已死的儿媳造像的铭记；有比丘慧成（孝文帝的堂兄弟）、北海王文祥（孝文帝的兄弟）及其母高氏、齐郡王文祐（文成帝的孙子、孝文帝的堂兄弟）、广川王贺兰汉妃侯氏（孝文帝的从叔母）、安定王（他的父亲是太武帝的孙子，是孝文帝的亲信）以及元洪略（乐陵王思誉子）、杨

大眼等；另外还有很少佛龛是一般贵族官吏等修造的。这个洞窟是北魏贵族发愿造像最集中的一个洞窟，充分反映了这时期贵族社会中迷信佛教的风气。

关于古阳洞的修建年代，一般都依据丘穆陵亮夫人造像铭的年月，定为太和十九年（495年）。但是值得注意的，是这一佛龛开凿在三层主龛的上部，从所占部位以及与其他各龛关系来考察，它不会比占据两壁主要部位的三列大龛更早。三列大龛不都有铭记，有的可能是以后加凿小龛时毁掉，现在保留下来的六则造像铭，有三则是有年代的：比丘慧成为父始平公造像铭是太和廿二年（498年）；孙秋生等二百人造像记是太和七年（483年）造像、景明三年（502年）五月廿七日造讫；比丘法生造像记是景明四年（503年）。以讫工年月来看，这几龛都晚于丘穆陵亮夫人造像，有的是晚三年，有的则晚八年，但从修造规模来看，这些大龛动工修造期间比丘穆陵亮夫人龛会长得多，有可能它们的动工或筹建实际比该龛更早，因此它们占据了壁面的主要位置。这些大龛虽是不同的"施主"出资修建，但是他们显然是在修窟时有计划安排的，或者正是这些主要佛龛的修造者共同出资开凿了古阳洞，孙秋生等造像铭所记，由太和七年到景明三年约二十年间，不能理解为就是开凿一龛期间，如果佛龛造讫是景明三年，那么太和七年就可能包括了开凿的时期，所以古阳洞的开凿应该是在太和七年或太和七年以前。

古阳洞是最早开凿而又规模很大的一个洞窟，进深约10米，高约11米，宽7.9米，中间圆雕的主尊原是佛像，清代末年被用泥改塑为道教形象。本尊两侧的高肉雕菩萨像保存得比较完整，厚重而又匀称的造型以及上身微微后倾的姿态，可以看出当时在制作大型石造像方面的艺术水平。以佛、菩萨等大型圆雕、高肉雕为中心的石窟两壁，在它的主要部位是有计划安排的三列大型佛龛，每列都是相对称而又有微小变化的四座佛龛，右壁最下列只有两龛，可能是未照原计划完成。在佛龛里，有的是雕造的释迦牟尼坐像，有的是弥勒交脚坐像，或释迦、多宝二佛并坐像，在两壁大龛之间及上部，以后又加雕了很多小龛和"千佛"。

古阳洞大小龛里的佛像，都作北魏晚期流行的瘦削型，下垂的衣裙作极为规则的叠纹，是当时具有代表性的造型。龛额雕造各种不同装饰，和龛里佛像背光一样是极富于变化的优美图案纹样，有的龛额雕造的是故事画像，这种精细的画像与龛下部的供养人画像一样，是极为重要的富有绘画性的作品。

在古阳洞开凿以后，北魏皇室又继续在龙门进行了更大规模的雕造活动，据《魏书·释老志》称：

景明初，世宗诏大长秋卿白整，准代京灵岩寺石窟于洛南伊阙山，为高祖、文昭皇太后营石窟二所。初建之始，窟顶去地三百一十尺。至正始二年中，始出斩山廿三丈。

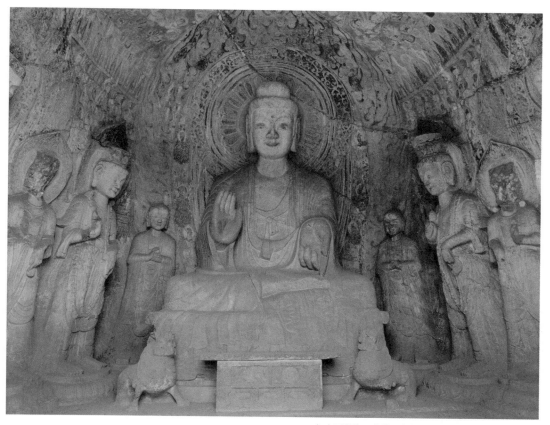

如来五尊像　北魏　龙门石窟宾阳中洞　河南省洛阳市

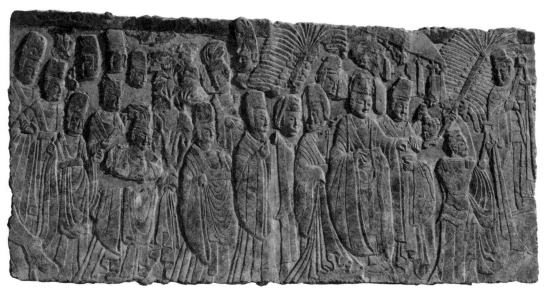

皇帝礼佛图　北魏　龙门石窟宾阳中洞　美国大都会艺术博物馆藏

至大长秋卿王质，谓斩山太高，费功难就。奏求下移就平，去地一百尺，南北一百四十尺。永平中，中尹刘腾奏为世宗复造石窟一，凡为三所。从景明元年至正光四年六月已前，用功八十万二千三百六十六。

这一段文字记载了北魏皇室在龙门进行大规模修建的年代和耗费的人力。根据斩去山壁的高广尺寸、三壁结构，以及石窟内的供养人像，可以确定这三座石窟就是宾阳洞三窟。事实上在北魏时期，三窟并未全部完成，一直到唐贞观十五年魏王泰为皇后长孙造像，才完成左右两窟的主要雕刻。

宾阳洞三窟中间一窟为北魏时所完成，有计划的布局、出色的技巧，使它成为这一时期石窟中的重要代表。在窟外门侧，每边有一个高肉雕的力士，这两个力士虽然没有像同时期另外一些力士一样裸露着健劲有力的躯体，但是它透过衣饰所显露的厚重体质，以及怒目蹙眉、挥掌握拳的情态，仍然刻画了那种孔武有力的武士形象。通过尖拱形的窟门进去，是大体作马蹄形平面的洞窟，窟深约11米，宽6.25米，高6.3米。窟正面是以释迦牟尼圆雕像为中心的五躯石雕，释迦作结跏趺坐，在他所坐方坛的前面，有两头石狮子分列左右，在他左右是二弟子、二菩萨，左右壁各为一佛二菩萨。在这些石雕后面的石壁上，装饰着华丽的背光、项光及影雕千佛。窟顶作穹形，中部藻井为重瓣大莲花，莲花四周是八个伎乐天和二供养天，这些裳带飘扬的飞天，姿态优美动人。

洞窟前壁是富有绘画性的浮雕，浮雕分上下四层。门两侧最上部是"维摩变"，相对的文殊与维摩形象有着相当成熟的艺术水平，特别是维摩的形象，描绘了当时现实生活中士大夫阶层有代表性的某种人物气质，在一定程度上反映了这个阶层人物的精神面貌。第二层相对的两层故事浮雕，是须达那太子本生和萨埵那太子本生。这种题材的美术作品，在新疆和敦煌壁画中很多，在中原地区除了造像碑中可以看到外，石窟中不常见。宾阳洞浮雕是用独幅画面表现连续性的故事内容，与各地石刻及壁画中的本生故事联系起来考察，可以了解当时故事画演变的情况。第三层是有名的"帝后供养像"（或称"帝后礼佛图"），这两幅浮雕，一边雕造的是皇帝及其侍从；一边雕造的是皇后及女侍。依据记载，这应该就是北魏孝文帝及皇后的供养像。这两幅作品可以作为了解当时绘画艺术水平的重要参考，它们代表了反映当时生活的风俗画发展的水平，画面有着复杂的构图，人物间有着错综的关系，但在多样的变化中，却有着完整的统一的气氛，在一定程度上反映了当时贵族们在宗教性行进活动中的精神状态，表现了一种虔诚、严肃、宁静的活动与心境。这两幅作品也可以看出，当时艺术家们为了表现作品的主题，在构图、线条的表现力及装饰性等方面做的努力。

在"帝后供养像"下边是十神王。洞窟地面雕有走道和莲花装饰。

这一洞窟在整个设计意匠上，以及某些作品的技巧上，都显示了当时美术发展的高度水平。

莲花洞是在宾阳洞之后开凿的，窟内造像铭最早的纪年是正光二年（522年），说明开凿时间可能在神龟、正光间（518—522年）或其以前。莲花洞宽6.4米，深10.3米，高约6米以上，窟正面中央为6米高的佛像，旁有二菩萨立像，高约4米，佛与菩萨间有迦叶、阿难二弟子浮雕像，在其他壁面雕凿有许多小龛，小龛形式变化很多，有的龛额雕凿有"维摩变"等图像。

窟顶中央有六飞天环绕的大莲花藻井，莲花富有真实感，充分发挥了雕塑特有的效果。莲花周围的飞天，和云冈石窟以及宾阳洞顶飞天一样，是北魏时期雕塑艺术杰出的创造，艺术家简练、概括而又真实、生动地捕捉了优美的运动规律，表现了富有韵律的动态。在这里，飞天不是依靠羽翼、也不是依靠云彩的衬托才飞升起来的，天女在天空乘风飞翔，而天衣、云彩随着天女的流动、音乐的韵律在翻飞，天女体态轻盈而又真实自然，使人感到飞翔不是一种幻想，不是一种沉重的体力负担，而是一种符合音乐韵律的合乎自然的优美运动。

龙门北魏时期的作品，像许多佛像以及魏字洞、火烧洞的力士，石窟寺供养人浮雕等等，都是值得注意的。这以后，北朝时期一些零星作品也具有研究价值，如路洞东魏供养人浮雕以及"降魔变"浮雕等。

（三）麦积山石窟

麦积山在甘肃天水东南45公里，是秦岭山脉的西端，山的形状如成束的麦秸，因而被称为"麦积山"或"麦积崖"。麦积山在南北朝初期是西北佛教的重要中心，有名的禅师玄高、昙弘等僧徒百人住在麦积山（420—426年）。西魏时，文帝皇后乙弗氏死后在麦积崖为龛而葬（539年）。公元566年至568年，北周秦州大都督李允信造七佛龛，当时著名的文学家庾信撰写了《秦州天水郡麦积崖佛龛铭》。唐代麦积山仍继续有修建，但唐代中叶（763年）为吐蕃族占据。五代、宋以及明清，麦积山皆未荒废，所以麦积山有北魏、北周、隋代、初唐、宋代和明清的壁画、雕塑及建筑。甘肃时常有地震，据文献记载，从公元6世纪到18世纪有过八次大小地震，自然力量的损坏很严重，后代修补也很频仍，往往有的窟是魏代修建，画是明代重绘；也有的窟是魏代壁画，唐宋的塑像。呈非常错综的时代关系。

麦积山高142米，都是悬崖凿窟，用栈道相通。例如散花楼上七佛阁，下距地面为52.11米，麦积山的窟龛已经编号有194，窟内造像，因为石质是像敦煌莫高窟一样的砾岩，所以多泥塑，少数石刻是自它处运来的。壁上有壁画。

麦积山有北魏时代的塑像，但保留了很大一部分西魏和北周时代的作品，有塑像和壁画，这

就为佛教艺术在北周时代，亦即龙门石窟以后，在西北地区的发展提供了已知的仅有材料。

麦积山南北朝末期造像，首先引起我们注意的，是一部分薄衣式佛像和菩萨像：偏袒右肩，衣裙裹在身上，衣褶为画出的凹线这一型的造像（100、114、115及155窟）。由于115窟佛座前有景明三年（502年）张元伯墨书发愿文，应该认为是麦积山的早期样式，这种样式的菩萨像虽姿态呆板，然而颇能见出体格之美。

麦积山北魏——西魏——北周间的造像，可以123、121、127、133各窟为代表。

北魏——西魏——北周间的石窟多为方窟，或平顶，或如覆斗。窟中布局大体都是三组造像分别在正、左、右三面，每组都是一佛二夹侍，夹侍一般是菩萨，但也有比丘或供养。123窟左右两壁外侧是一个男童和一个女童，形象非常真实可爱，左壁坐佛也以单纯的外形表现出内心的宁静，和那一对男女童子成为这一时期优美的代表作。121窟左右壁角是两对比丘在喁喁耳语，互相联系的富有表情的姿态都达到一定艺术上的成功。127窟正壁一龛，龛内是一垂足坐佛和二菩萨，都是石刻。坐像及其背后项光与背光组成一完整的整体，背光和项光中的飞天，围绕着坐佛而飞翔，这在当时是长期实践创造出来的一种富有效果的形式。这一佛造像面型方而扁，转折柔和，虽不丰满，但已减少了瘦削的印象，衣褶下垂在座前，很自然而有厚重质感，这是正在逐渐改变瘦削型形象和衣褶规律化处理的征象。127窟有麦积山各窟规模最大的壁画，但已为后代熏黑，正壁模糊难辨，左壁为"维摩变"，右壁为"净土变"，前壁门楣上绘"七佛"，其他尚有"舍身饲虎"以及骑射、行列、狩猎等图像，色彩强烈，表现动态最成功。

135窟也是魏周时代一个较大的窟，其窟型、布局和造像，与上述各窟相似。正壁壁画作骑战的场面，色彩鲜明动人，马的动作劲健有力。

133窟（或称"碑洞"）中的10余组塑像，壁上的影塑和保存在此窟中的十八座完整的造像碑，以及迎面而立的3.5米高的接引佛，都是麦积山的重要作品。133窟形制结构特殊，主室后、左、右三壁都凿有深浅不一的佛龛，地面龛有十一个，里面都有一尊或一组佛像（一佛二菩萨），这些佛像都是麦积山此一时期塑像代表作。第11窟中有影塑的飞天和山峦、贵族等形象贴在壁面上，姿态自然而优美。窟中贮藏的造像也多是此一时期的标准作品，如第10号碑，中央部分自下而上是释迦、弥勒、释迦多宝坐像，四周围以十幅"佛传图"及"本生图"，窟中大接引佛为隋唐之间的作品。

麦积山北周时代的壁画，是在散花楼上七佛阁（第4号窟）佛龛的上端，共七大幅，每幅四个伎乐飞天，飞天身体之露在衣服外的部分，如面、手、足都是薄浮雕，其他如衣服、飘带、乐器、散花等都是多种颜色彩绘的，表现非常生动。长廊平棊也有一部分残留的早期壁画，可能是同一时期的。散花楼上七佛阁是麦积山三个七佛阁之一（不能确定哪一个是庾信为之著文的），

七佛阁的建筑形式可称为"崖阁"，窟前有廊檐，廊檐以内有并列的七间大龛，每一龛内都有一佛和夹侍的二比丘、六菩萨，两龛之间为天龙八部。这些塑像从风格上看是唐塑、宋补，明代又重修过的。

　　与散花楼上七佛阁建筑形式类似而规模稍小的，是牛儿堂（第5号窟）的四柱三龛式崖阁。牛儿堂之得名是因为前廊上有一天王足踏一牛，塑造得很真实，为群众所传颂。此天王及牛可能是隋唐之际的作品。牛儿堂三个龛内的佛像等造像多是后代追补，牛儿堂前廊平棊上也有飞天和马、象飞驰的壁画，是北周时代的作品。

　　麦积山的崖阁都是魏周时期凿建的，所以保存有早期的壁画，在崖壁上凿出的屋顶及鸱吻的样式、列柱的形状，也都具有南北朝建筑的特点。但这些崖阁中的塑像多是后世的，麦积山唐末时期塑像在后面有关章节中仍将再谈到。

三、北朝佛教雕塑的题材与风格

　　雕塑的表现形式不同于绘画，它不是在一个平面上，依靠色彩、线条、透视关系等来表现立体的对象、或复杂的人物关系，从而表达主题。虽然在浮雕上面也运用到一些绘画性的表现方法，但是，它主要是通过立体形象来表达内容。这样特有的表现手法，使它比绘画更易于引人注目，而在处理复杂场面时，又比绘画有更多的困难。在一个宗教建筑里，作为供养主体的单独或成组的佛、菩萨形象，用雕塑来表现；而附属于主体的有情节的故事或事件，运用壁画和浮雕来表现，这是极普遍的现象。这也正是充分理解了雕塑特性并运用其特长的一种表现，因此，塑造在坚硬石崖上的佛教洞窟，除少数浮雕，大都是圆雕或高肉雕的各种不同的佛或菩萨形象。

　　在云冈、龙门等地石窟中，那些稀见的具有情节的浮雕是很值得注意的，这些故事性雕塑中有"本生故事图"，这是一幅"睒子本生"（云冈第19窟的"儒童本生"是高肉雕，表现儒童以发敷地，燃灯踏其发上，与一般单独的佛像相近）。第1窟"睒子本生"图像壁画采取了较复杂的构图，表现迦夷国王在郊外游猎，误伤了睒子。在蜿蜒的溪流两岸，一边是跪在溪旁汲水的披着鹿皮衣的睒子，另一边是奔驰的野鹿和追猎而来的人马，在人群前面是迦夷国王，他张弓欲射的姿态与乘骑俯首停蹄的动作，真实地描绘了骑猎活动中的人物情态，而整个浮雕严整的构图与生动的形象，和出现在边远地区壁画上的"睒子本生图"具有相同式样与成就。

　　与"睒子本生"采取相同处理手法的还有佛传故事。佛传故事在云冈第1窟、第6窟、第7窟、第11窟、第35窟都有，而以第6窟的最为完备。除去已经剥蚀的部分，在第6窟中心柱和四壁还有十多幅浮雕（部分是高浮雕）表现释迦牟尼的一生。表现释迦牟尼降生时各种活动的有："释迦降诞""唯我独尊""九龙灌顶""乘象归宫""仙人占相"；表现释迦成长后的活动

月光王本生图　北涼　莫高窟第275窟　甘肃省敦煌市

九色鹿本生图（局部） 北魏 莫高窟第 257 窟 甘肃省敦煌市

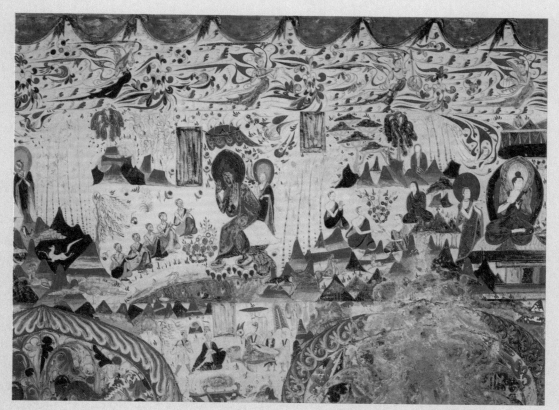

五百强盗归佛因缘图 西魏 莫高窟第 285 窟 甘肃省敦煌市

有："太子弓技""后宫嫡亲"；表现释迦产生出世信念时的各种情节有："父子对话""出游四门"（遇老、病、死、沙门）"彩女熟睡""五种噩梦""逾城出家""辞诀车辇"；表现释迦修行成道种种活动的有："山中修业""降魔成道""初转法轮""文殊问疾""释迦、多宝并坐"等图像。这些石雕生动地表现了许多生活景象，如"出游四门"中"病者邂逅"一图，表现的是悉达太子路遇病人的情景，骑在马上的太子上身微微前倾，俯视着路旁的病人，双手微举作慰问的样子，坐骑在主人的操纵下也慢步欲停，刻画出一个生活在富贵环境里的贵族青年，初次见到了社会上存在着的饥饿贫困而感到的惊讶。在当时，这种描绘从表现技巧看，人物相互关系是处理得相当成功的，人马关系非常自然，病人身躯较大，有比前来的人马更靠近观众的感觉。这些正符合悉达太子微侧的视线，使同一高度的浮雕具有了不同的远近效果。这些达到一定技术水平、而在相当大程度上真实描绘了社会生活面貌的浮雕，使我们同样也能了解到北朝绘画方面所取得的相应成就。

云冈、龙门等地雕塑中，故事情节明显的题材，还有极大数量的"维摩变"。"维摩变"是以文殊、维摩两个主要形象为中心的作品，显然也继承了顾恺之在绘画上所创造的"维摩变"的成就。

云冈、龙门等地北朝雕塑中，除了这一部分故事性雕塑以及供养人像外，主要是各种佛、菩萨的形象。

这些雕塑中常见的形象有这样一些类型：独躯的成组的以佛为中心的形象有：释迦牟尼（立像、结跏坐像、垂足坐像）、毗卢舍那佛（普照、大日如来）、药师佛、阿弥陀佛、弥勒佛（交脚）、定光佛（燃灯佛）；成组佛像有：并坐的释迦、多宝（见宝塔品）、三世佛（迦叶佛、释迦牟尼佛、弥勒佛）、四方佛（阿閦佛、宝生佛、阿弥陀佛、不空成就佛）、七世佛（毗婆尸、尸弃、毗舍浮、俱留孙、俱那舍、迦叶佛、释迦牟尼）、贤劫千佛。

在佛的两旁有胁侍菩萨，这些菩萨像有大势至与观音、普贤与文殊等。

出现于石刻中的还有天部诸像：毗纽天、湿婆天、阿修罗、天王、力士，以及其他天人、罗汉、夜叉、婆罗门、化生等等。

北朝佛教雕塑出现这样多种类型的人物形象，是在不断发展过程中逐步丰富起来的。佛教题材的演变、各种佛教形象的兴盛与流行，常常与佛教信仰本身的演变是有联系的，同时一般佛、菩萨形象也常常有规定仪制、量度、甚至有外来的粉本，但是呈现在观众面前的形象，最终仍是依靠艺术家的创造得以完成的。雕塑中多种形象创造的要求，促使艺术家更密切地观察生活，从中吸取创造源泉。因此，一个新形象的出现，常常意味着现实生活的某一方面又一次获得了表现机会。

佛、菩萨形象常常是无数次被重复雕造的，这就使同一个形象通过许多人的再创造，有了更多的反复提炼、探索机会，从而获得更高的造诣。

佛教形象类型上的丰富多样，与造像其他方面的发展是相应的。例如佛像的组合日益丰富，由一佛二菩萨，变为一佛二比丘二菩萨；由三尊一组变为三组；由力士不经常出现变为经常有守卫的力士。这些变化说明，以本尊为中心的佛教主题，逐渐以多种形象、日益复杂的组织方式而丰富起来。这也就说明，在不断的实践中，艺术家在努力探求加强与丰富主题的规律性手法。同样情形也体现出洞窟形式和布局的演变上，洞窟布局正是实现上述佛像组合、加强并丰富主题的具体形式；同时洞窟的流行形式也最后确定为方形平面，这是洞窟平面布局日益中国化的演变结果。

北朝佛教雕塑艺术的发展，体现在题材与形象的日渐丰富上，但更为重要的成就，则显示在风格发展与形象塑造上，它揭示了造型艺术发展规律的一些重要方面。

保留下来的大量北朝佛教石窟，特别是云冈、龙门等大型石窟，以其丰富的宝藏，为我们提供了系统了解北朝雕塑风格发展的重要资料。根据这几处石窟的作品，艺术风格的演变，自公元460年至公元580年，大体可分为四个时期：

第一期——昙曜五窟。（460—466年）

第二期——云冈护国寺、崇福寺。（471—489年）

第三期——云冈天宫寺与龙门、古阳洞、宾阳洞、炳灵寺等。（486—520年前后）

第四期——麦积山、响堂山、天龙山等北朝晚期各窟。（520—580年）

第一期造像圆浑厚重，大型造像能通过大体大面的表现，掌握统一、完整的效果。一些佛像颜面、手足有细致的刻画，成功地表现了神态与质感。服饰仍是外国式样，薄衣贴体，衣褶用阴线刻出。这种立雕和线刻相结合的手法，是继承汉代造型技巧的一个方面，具有特殊的艺术效果。虽然以后在雕塑上，衣褶不再用阴刻的线来表现，但其平直的刀法仍是为了强调线纹的表现。南北朝雕塑的面部处理，也是着重一些构成局部的线纹，如眉峰、眼廓、鼻梁及鼻翼、口唇及其周围。早期佛像样式是根据了和佛经一同传来的外国佛像粉本的，最显著的特点表现在服装及装饰上，以及由佛教经典所规定的眼、鼻、口、发、手势的形状上；而且主要的佛像为了保持其合法性质，在遵守粉本上比夹侍和供养菩萨像更为严格。但也仍有制作者进行解释的可能，特别是工匠有穷年累月的造型经验——他对生活和艺术的理解、他熟悉的形象和造型、他为实现一定的表现效果而习惯使用的造型技术，都必然地在形象处理上带有自己的传统和特点。所以云冈早期造像和六朝早期金铜佛像一样，继承了汉代传统的造型技巧及技术，并且卓越发展了汉代雕塑刻画内心表情的技巧，开始在佛教雕塑中创造出亲近动人、富有感情的优美形象。

第二期，佛教石窟的整个布局有了更严密的设计，雕塑手法也更细致。除了主要佛像的造型

外，更多成就体现在能直接或间接表现现实人物或生活的供养人浮雕与故事浮雕上，一些新出现的菩萨或天人形象，也有很生动的表现。这都反映了雕塑艺术反映生活能力的进一步加强。

第三期，随着社会风尚和欣赏要求的变化，这一期是"冕服式"造像形成和流行期。佛像多冕服式装束，质料厚重的中国式长袍，衣袄飘扬。同时，这时也是逐渐形成瘦削型秀骨清像的时期，长脸形、细颈、方肩，衣褶更趋复杂而规律化。衣褶的处理一直是南北朝雕塑中的重要事项，并且有杰出创造。这种在立体雕刻上对于线纹的强调，使作品具有强烈的装饰性。南北朝雕塑在刻画内心表情及塑造外形方面所获得的写实成效，结合其独具特点的装饰性，而创造出优美的艺术风格，从而也使佛教形象的中国化，在公元500年前后完全成熟。

第四期，是秀骨清像变为圆润、柔和，衣褶也较自然而写实，并未完全脱离前期的基本形式，同时也出现了薄衣式的外国服装，塑造技巧细致准确，提炼肉体体积细致变化，达到简洁优美的效果。这一代的样式，可能是以曹仲达为代表的艺术家们所引起的。

第五节　敦煌莫高窟的壁画

一、敦煌莫高窟简述

敦煌莫高窟是我国古代美术的重要宝藏之一。

敦煌县在今甘肃省西北角，汉、唐时代是一繁盛的城市，其繁盛起来的原因，是和它的地理位置及当时的历史背景分不开的。从兰州经过武威、张掖、酒泉、安西到敦煌，称为"河西走廊"，河西走廊是由中原地区去天山南北各地所必经的大道。在古代，这条大道通过敦煌，就开始进入沙漠。敦煌以西的沙漠是旅行者的严重障碍，东晋时代僧人法显在公元404年记载道："沙河……上无飞鸟，下无走兽，遍望极目，欲求度处，则莫知所拟。唯以死人枯骨为标识耳。"法显说："行十七日，计为千百里。"（约合600公里）才抵达罗布泊附近。[471]但是敦煌地方，与其以西的沙漠相比，则经过汉族和其他各族人民的长期开发经营，唐朝的地理书《沙州图经》上谈到百姓们造了敦煌附近党河的大堰，用了5个水门分水灌田，于是"州城地面，水渠侧流筋曲水，花草果园……""家家泉水，户户垂杨"，所以敦煌是这一沙漠边缘上的绿洲，是长途旅行中的供应站和休息站。

汉武帝刘彻于公元前2世纪末在甘肃西北部的武威、张掖、酒泉、敦煌设四郡和阳关、玉门关两关，这一措施起了促进历史发展的积极作用，奠立了现代多民族的中国的基础，保卫了边境的和平，使边远地方的人民在较安定的环境中从事生产，促进了边远地区的开发；并且使中国与西方的陆上交通保持正常而日趋频繁顺利，不仅使天山南北地区的发展和中原地区发展

密切联系起来，而且使中国和中亚及其他西方国家的精神和物质生活通过商业来往与文化交流而丰富起来。

天山南北各地（今新疆维吾尔自治区），特别是天山以南、塔里木盆地四周，和中亚各地（今乌兹别克、吉尔吉斯、塔吉克、土库曼斯坦境内），古代称为"西域"，意为玉门关以西的地方。西域也可以包括印度、波斯以及罗马，甚至整个欧洲。但是主要的是中亚和天山以南各地的许多国家和部落，例如中亚地方锡尔河和阿姆河之间一些粟特人国家：康、安、石、米、史、何、曹等古代所谓的"昭武诸国"，大宛（今费尔干那盆地浩罕城一带）、迦湿弥罗（今印度、巴基斯坦之间的克什米尔地区）、大月氏（阿姆河南地区）等。天山南路在塔里木盆地周围的各国和各部落，在历史上比较重要，其中和敦煌关系比较密切的有高昌（今吐鲁番）、龟兹（今库车、拜城）和于阗（今和阗）。西域这些国家和部落，在古代中西商业贸易和文化交流上都起过很大的作用。中国先进的汉族文化、先进的农业和手工业技术，如丝织、铁器、造纸、火药、医药等技术知识，促进了西方各国社会经济和文化的发展；而外国的物产（如葡萄、胡瓜、胡桃、胡椒、石榴、骆驼、汗血马等）和文化（佛教与其他宗教文化，以及天山南北、中亚的音乐、舞蹈、美术等）也丰富了中国人民文化生活的发展。这些活动，在汉唐两代主要是经由通过敦煌的东西大道进行的，这就造成了敦煌成为繁荣城市的历史条件。10世纪以后，因中国军事力量衰弱，已不能维持这条中西交通大道的畅通，同时也因另辟了海上中西交通线，敦煌逐渐失去了它的历史地位。

敦煌及其附近地区，自汉朝以来也是一个文化中心。南北朝初期曾聚集过一些佛教徒，他们从各种西域文字翻译了佛教经典，大月氏来的竺法护、龟兹来的鸠摩罗什、迦湿弥逻来的昙无谶都在河西长期停留，对于促进文化交流立下一定的功绩。敦煌附近，传统文化原来也有深厚的基础，特别是自汉末以来，中原一带袁绍、曹操等军阀混战，很多读书人避乱到了敦煌，南北朝初期不断出现一些研究传统文化而有著述的学者。从美术史的发展上看，也应该注意到佛教美术初传入中国时，汉代绘画风气在敦煌地区已然存在的事实：李暠据敦煌自立的时期（400—417年）曾建立一所议朝政、阅武事的殿堂，其中的壁画以古代"圣帝、明王、忠臣、孝子，列士、贞女"为题材；沮渠蒙逊占据甘肃西北部的时期，曾于公元426年在内苑修筑厅堂，"图列古圣贤之像"，堂修成以后，在这里宴会群臣并谈论儒家经传；在文化和军事上成为敦煌前卫的高昌（今吐鲁番）国王，也曾在内室画鲁哀公问政于孔子的像。这些记载都说明敦煌及其附近地区，完全按照汉代流行的方式进行壁画。1945年敦煌城郊发掘出来的魏晋之际的古墓中，有完全汉代式样（内容和风格）的狩猎、奏乐、青龙、白虎等壁画，更进一步证实了文字的记载。

汉唐时代中西交通大道上的敦煌，保留下来称为"莫高窟"（或称"千佛洞"）的艺术

宝藏。

莫高窟是敦煌城东南约20公里地方的鸣沙山岩壁上492个洞窟的总称。敦煌西南千佛洞的19个洞窟和安西万佛峡的29个洞窟，都是莫高窟艺术的分支。莫高窟的众多洞窟，南北蔓延约2公里，都是古代敬佛的庙堂（其中也有僧徒讲习诵经的道场）。有的洞窟在岩壁上位置较高，有的位置较低，高低上下可达4层，而以第2层最为密集。其间也有因山岩崩塌而无存者。现在保存下来的是从公元5世纪北魏时代一直到14世纪的元代，前后约1000年间的壁画、雕塑和建筑艺术遗迹，窟中壁画如果连接起来，估计可达25公里长，塑像约1700余躯。五代、宋初（10世纪）的木构窟檐尚保存了6座，洞窟的建筑装饰和壁画中的装饰以及丝织、用具等工艺美术史材料也无比的丰富，这些都是非常稀缺珍贵的文化遗产。此外，1900年前后又曾在17号窟内发现一个内容非常丰富的藏经洞，其中堆积着数以万计的从公元5世纪到11世纪的文献、书籍、画卷、丝制品等。文献书籍中包括佛经、道经、儒书、字书、地志、小说、诗词、通俗词曲、俗讲、信札、账簿、医卜、户籍、契据、状牒等，使用的文字种类也很复杂，除绝大部分是汉文外，还有藏文、印度文、怯卢文（古代印度地方文字）、康居文（中亚文字）、古和阗文、回纥文（古维吾尔文）、龟兹文，其中很多是今天已经无法辨认的文字。这些典籍对于了解西北及中亚各民族古代历史有重要价值。画卷多是佛教画，其中有最早的版画史资料。敦煌发现的这些材料，是了解古代社会、文化和美术的重要依据。敦煌莫高窟在经过千余年的废弃与二十余年的劫夺之后，在1949年后得到真正的重视与应有的保护，系统的研究工作也在逐步开始。

敦煌莫高窟的修建，据唐代文字记载[472]，是在符秦建元二年（366年，东晋名画家顾恺之活跃的时期）有沙门乐僔西游到了敦煌，其后又有来自东方的法良禅师，先后各造了相邻近的佛龛，这是莫高窟的开始，但现在都已不存在了。现存490余个洞窟，以壁画为代表，1951年统计的结果是：魏代22，隋代96，唐代202，五代31，宋代100，元代8，清代4。魏代洞窟多集中在第2层的中央部分约200米长的崖壁上，隋代的修建是从两端分别向南北延长，唐代洞窟继续向南北两端发展。宋代以后各窟，多是用旧窟重修改建的。这些洞窟中，魏代到宋代的一部分比较重要，因为这一时期现存美术实例非常稀少，而特别是绘画艺术的实例，而莫高窟的遗存是异常丰富的，莫高窟的壁画、雕塑和装饰美术，可以看出中国古代宗教美术的发展脉络。

二、莫高窟的北魏壁画

莫高窟早期洞窟和洞窟中的壁画，可以说明外来的宗教艺术对于直接描写生活的传统绘画的影响。

莫高窟现存洞窟中时代最早的是十六国和北魏时期的267—271、272、275、251、254、

257，259等窟。

272窟、275窟和267—271窟特别值得注意。267—271窟以268窟为主室，其他各窟为附室的毗诃罗式[473]洞窟，其中十六国壁画已被隋代壁画覆盖。这一组洞窟的建筑形制和272、275两窟的窟形与壁画，以及三者的关系都是独具特色的，而被认为有可能是已知最早的洞窟之一。

272窟、275窟的十六国时期壁画有特殊风格：土红色的背景上布满散花，人物半裸体，有极其夸张的动作，人体用晕染法表现体积感及肌肤色调（但因年代久，颜料变色，我们只能看见一些粗黑线条，而根据某些保存了原来面貌的壁画片段，可知那些黑色原来都是鲜丽的肉红色）。具有这样风格的272窟菩萨像和275窟的《尸毗王本生故事图》，都是有代表性的作品。

菩萨像身体重量放在右脚上，姿态从容妩媚，说明此一时期处理佛像形象的新方式，是根据现实生活选择了被认为美丽的姿势来加以表现的。这一菩萨像和其他菩萨一样，都是从生活中进行摄取并进而加以提炼的美的形象。

《尸毗王本生故事图》画面上尸毗王垂了一条腿坐着，有人用刀在他腿上割肉，另有人手持天平，在天平一端伏了安静的鸽子。这样虽也说明了故事内容的一部分，然而还不能比较概括地说明下述全部情节，如：佛的前身尸毗王为了从鹰的口中救出鸽子的性命，愿意以和鸽子同重量的一块自己的肉为赎，但割尽两股、两臂、两胁、全身的肉，都仍然轻于鸽子，最后决心自己站在秤盘上去，结果天地震动，尸毗王得到完全平复，且超过以往。"尸毗王本生"是北魏佛教壁画和一部分浮雕中流行的许多本生故事之一，这些本生故事都是说佛的前生如何为救助旁人而牺牲自己的故事，借以宣传佛教教义。

北魏洞窟一般形式是有前室及正室两部分。前室作横长方形，具向前向后两面坡的屋顶，椽与椽之间有成排的忍冬花纹装饰（称为"人字坡图案"）。正室方形，中央有一中心方柱，中心柱上有佛龛及塑像，四壁都有壁画，窟顶装绘着划分为方格的平棊图案。如254、257两窟就都是这种形式的，这种形式是北朝后期最流行的一种"制底窟"的形式。也有的洞窟没有中心柱，后壁有龛及塑像，窟顶作"斗四藻井"。[474]

254窟和257窟壁画比较丰富，其中254窟的《尸毗王本生故事图》《萨埵那太子本生故事图》和257窟的《鹿王本生故事图》是有名的北魏代表作。

"萨埵那太子本生"是另一劝人舍己救人的故事。古代一个国王的3个太子到山林中游猎，看见母虎生了7只小虎，方才7天，饥饿不堪。最小的太子萨埵那是佛的前身，大发慈悲心肠，劝走了他的两个哥哥，就脱了衣服跳下山去，打算牺牲自己的身体救助饿虎，但饿虎已没有力气接近他。他又攀上山头，用竹刺颈出血，再跳下去，饿虎舐了血，然后啖其肉。他的两个哥哥回来见了，悲痛地收拾了他的骸骨，告诉了他们的父母，为他修了一座塔。此一题材在莫高窟、库车

附近的洞窟壁画和洛阳龙门宾阳洞以及造像碑上的浮雕，有多种不同的处理方法。254窟的《萨埵那太子本生图》是把主要情节连续地布置在一幅构图之中，因年久色调变为暗褐，间以未变的青绿，表现出一种阴暗凄厉的气氛。

257窟的《鹿王本生故事图》是用一长条横幅展开连续的情节：古代有一美丽的九色鹿王（也说是佛的前身），在河边游戏时救起一个将要溺死的人，被救的溺人叩头拜谢，要给鹿王作奴，鹿王拒绝了，告诉他说："将来有人要捕我时，不要说见到过我。"这时正好有一国王，他是善良正直的，但他的王后很贪心，王后梦见了鹿王，毛有九色，角胜似犀角。她醒后就向国王要求这个鹿的皮为衣、角作耳环，并说：如果得不到，她就因之而死。于是国王悬赏求鹿，那个被救的溺人，贪图赏格的金银和土地，前去告密。但他忘恩负义的行为立刻得了报应：身上生癞，口中恶臭。国王带人来捉鹿时，鹿王正在睡着，为它的好友乌鸦所惊醒，鹿王就对国王诉说了拯救溺人的经过，深深感动了国王，国王于是放弃了捕捉他的计划，更下令全国，可以允许鹿王任意行走，不得捕捉。王后听说放了鹿王，果然心碎而死。这个故事虽然把公平归功于国王的正直，但故事内容体现了对于负义与贪心的谴责。

这两幅本生图在风格上，特别是人物形象，具有和272窟、275窟壁画同样强烈的独特风格，但也明显地承袭了汉代绘画的传统，如树木、动物（老虎、鹿）、山林、建筑物（塔、阙、楼阁），及《鹿王本生图》的横卷式构图，以及每一段落均附有文字榜题（今已漫漶不清），都说明传统绘画在新形成的佛教美术中的重要作用。

佛教本生故事都是以无止境地、不择对象地舍己救人，绝对地慷慨牺牲自己为主题。这些故事都是利用了人民的口头传说加以渲染而成。所以，不仅在文学描写上充满真实的情感，而且在一定程度上反映了人民的善恶判断和在痛苦生活中产生的幻想和要求。

北魏时代洞窟中表现这些本生故事的壁画，一般是比较简单的，主要是一些传统绘画的形象（特别是动物、人马等），一些新创造的人物在动作体态上具有生活真实感。而在构图上，充分展开情节的能力不高，但形象之间已有了一定内容上的联系，而不是单纯地排列。

三、敦煌285窟

285窟是莫高窟若干最重要的洞窟之一。

285窟有年代确切的题识，并且表现出传统风格的进一步发展和莫高窟与中原地区石窟造像的联系。

285窟有大统四年、五年（537、538年）的题记，是时北魏已分裂为东魏、西魏。西魏的瓜州（即敦煌）刺史东阳王元荣，大力提倡佛教和佛教造像，元荣曾组织人抄写佛经，以一百卷为

一批，传播过数批佛经，他对于莫高窟的发展起了一定的作用。

285窟窟顶中央是一"斗四藻井"，四面坡面上画的是日天（伏羲）、月天（女娲）、雷神、飞廉、飞天，还有成排的岩穴间的苦修者，苦修者的岩穴外面，有各种动物游憩于林下溪滨，窟顶这些动物描写得真实自然而又富于感情。窟的四壁大多是成组的一佛二胁侍菩萨，但窟壁最上方往往有飞天乘风飘荡，最下方有勇猛健壮的力士，南壁中部是《五百强盗故事图》。

285窟这部分壁画和北魏末年（6世纪中叶）中原一带流行的佛教美术有共同的风格特点，例如菩萨和供养人清癯瘦削的脸型、厚重多褶纹的汉族长袍、在气流中飘动的衣带和花枝、建筑物的欹斜状态，以及树木如唐代张彦远所说的"刷脉镂叶，多栖梧菀柳"。285窟是可以和同时代其他各地石窟及造像碑做比较的。

同时，285窟后壁的佛像，画风也不很相同，其中有密宗的尊神，无疑是272等窟画法的最后残余。除了这部分以外，285窟壁画可以代表在传统基础上发展起来的宗教美术新形式。

莫高窟北朝后期洞窟中还有完全承继汉代画风者，例如249窟窟顶的"狩猎图"。此"狩猎图"中，除描绘了活泼的奔驰着的动物、人马和山峦树木的骑射图像外，并有青龙、白虎、十二首虺龙等异兽和非佛教神话中的东王公、西王母。又如428窟《萨埵那太子本生故事图》及《须达那太子本生故事图》中，都大量描绘了山林和骑马的景象，更可以说明民间画师在处理新的故事和新的题材时，尽量利用了自己熟悉的、传统的形象与表现形式，作为取得新形式的基础。

"须达那太子本生"也是流行的本生故事：一个国王有一只6牙白象，力大善于战斗，敌国来攻时，常因象取胜。敌国国王们知道了这个国王的儿子须达那乐善好施，有求必应，于是派了八个婆罗门前来找他求象，须达那果然把象牵出来施舍给他们了。他们8人骑象欢喜而去，之后，这一国的国王和大臣都大为惊骇，国王就把须达那和他的妻子儿女一齐驱逐出国。须达那沿路行去，仍不断地施舍，把财宝舍尽之后，又继续舍掉马车和衣服，最后把儿女也反缚了舍给人卖为奴婢，而更要舍掉妻子和自己。故事结尾是孩子们被卖的时候，被他们的祖父发现赎了出来，这才把须达那夫妇也接了回来。

四、中亚画风的影响

佛教是印度传来的宗教，佛教美术最早也发生在域外，所以就有了佛教美术的传入中国、影响中国美术发展的问题。

佛教美术在印度最早出现于阿育王时代（前3世纪）。阿旃陀石窟壁画也是在公元前后开始的，其题材内容多是佛本生故事和佛传（佛的一生事迹）故事。佛的形象最早出现在公元1世纪末的印度西北犍陀罗地方（今巴基斯坦北夏华一带），犍陀罗曾一度在马其顿亚历山大王的统治

之下，因而流行着希腊人的艺术。原在中国西北部的大月氏族，因被匈奴族所迫，在西汉时代逐渐转移，最后迁移到中亚阿姆河以南地区，建立了贵霜王朝。公元1世纪末，贵霜王朝迦腻色迦王提倡佛教，这时也就产生了所谓"犍陀罗派"佛像雕塑和绘画。西欧学者最初在犍陀罗地方发现了这种风格圆熟的古代大月氏人艺术品后，就断定犍陀罗艺术是希腊艺术的支流，而且是亚洲各地佛教艺术的始祖，但逐渐增多起来的考古发现，日益证明这个论断下得过早。大月氏人美术在风格和时代划分上并不是单一的，而各地佛教美术也都有自己浓厚的特色，亚洲各地佛教美术的流传有其一定的复杂性。

犍陀罗佛教美术是和中国佛教美术之间存在着一定关系的。例如中国早期镀金铜佛像的面型、眼和口髭的形式，以及服装的样式，都有渊源于犍陀罗式佛像的痕迹。和中国佛教美术的形成与发展有关系的另一佛教艺术学派是印度的笈多王朝（约320—650年）的雕刻和绘画，笈多王朝的佛教艺术有两种式样：摩菟罗地方的和摩揭陀地方的，而分别称为摩菟罗式和摩揭陀式。若与中国古代雕塑加以比较，可见摩菟罗式与北魏时期造像共同点较多，摩揭陀式则与北齐、隋唐时代造像更为接近。关于佛教艺术各种流派的特点及相互关系，还需要根据更丰富的材料，才可能获得更具体、更明确的正确认识，这里我们暂不作详细的叙述。

我国新疆一带也曾发现时代较早的绘画遗迹。楼兰地方古代寺院护墙板上，画着大眼睛的、有翼的儿童，被认为可能是公元5世纪的作品，绘画风格可以肯定与中亚或印度画风有关，但时代尚值得研究。库车拜城一带（古代为龟兹国）也有7处古代洞窟寺院，当地人称之为"明屋"（即"千佛洞"之意），其中数量最大的是克孜尔地方235个洞窟，克孜尔一部分早期洞窟是南北朝时代的，但大部分可能是唐代的。龟兹国在汉、唐时代是天山以南的大国和传播佛教的重要中心，政治、文化和美术上受中原、印度和中亚的影响，而具有自己的特点。新疆其他各地，如焉耆、和阗和吐鲁番也都有佛教美术遗迹发现，其中最多是唐代的，很少有南北朝作品遗存，而且有明显的中国画风。

新疆各地美术对于佛教美术在中国的传布曾起过一定的作用。

第六节　工艺美术

魏晋南北朝时期的工艺美术，如同美术其他部门一样，也是在汉代传统的基础上更前进了一步，但还没有形成完全崭新的面貌。江南地区的开发，在经济上为这一时期工艺美术的发展造成一定的条件；中外文化交流的结果，可以见到装饰美术有新的因素出现。

从一些出土器物中，可知日用器皿，如博山炉、壶、罐、奁、灯等，仍多汉代的型式。文献

记载，在衣冠文物制度上，两晋南北朝皆有意地以崇奉汉代旧制为理想，以表示自己是悠久文化传统的真正承继者。在工艺技术上和艺术风格上，在南朝齐梁以后，才显出带根本意义变化，即着重装饰、趋向华丽的风格。南朝的豪华奢侈风气在历史上是有名的，当时流行的侈艳绮丽的文学作品，不仅在内容上反映了那种生活，并且在艺术风格上也表现着共同的华丽倾向。南朝曾数次颁发一些禁止奢侈的命令，正说明奢靡风气之难以遏止，从这些命令中，也可以看出当时工艺美术的风尚。例如宋顺帝升明二年（478年）诏令禁止的东西中有"织成"（即后世的"刻丝"）绣裙、锦制的履、用锦缘边的席、绫作的杂服饰、彩帛的屏障、七宝（珠、玉等）装饰的乐器、附有金银薄片做成花饰的髹漆用具等，这些器物之属于魏晋南朝时期的实物尚未发现，但唐朝时期的我们还能看见。南朝器物上的装饰已大量运用了花卉题材，并可想见其富丽的风格，这样就使魏晋南北朝时期的工艺美术成为隋唐工艺美术的前驱。

由于材料的限制，下面仅简略介绍此一时期的陶器、染织和装饰图案。

一、陶瓷工艺

魏晋南北朝陶器中最重要的是早期的越窑。

汉、三国时期的青色透明釉炻器，在这一时期已被称为"瓷"，而有"缥瓷"的名目，而且当时已记载其产地是"东瓯"，即现在浙江东部一带。现在实地调查的结果，可以确定这种青釉陶瓷的窑址集中在绍兴、萧山一带，其中最有名的是绍兴的九岩窑和德清的后窑，这些地方的产品就是唐宋时期有名的越州窑的前身。

三国时期的青釉器物在浙江绍兴一带和南京附近都发现很多，其中有孙吴年号的墓砖，也有附有年号的器物，可知在3世纪中叶，这种青色釉的色泽已不复带有浓厚的黄味，这显示在烧制技术上瓷釉中铁的还原已大大进了一步。

这种青色透明釉半瓷质灰胎的早期越窑明器，曾在江浙各地一些墓葬中不断发现。墓葬的砖上往往有东晋和南朝的年号，可以指示入土的年代。宜兴周处墓出土的各种艾叶灰青色釉器物是典型的标本（297年），有镂空的瓷熏炉、扁壶、三足的砚、盘、耳环，及其他明器。早期越窑器物类型很多，除了普通常见的圆形扁盒及壶、罐等外，鸡头壶是一种有时代代表性的型式；还有一种附有复杂装饰的罐和瓶之类，装饰都用陶泥堆成凸雕式各种形象，如牌楼、亭台、人物、鸟兽等，这些形象不是相互孤立的，而是组成一定的场面，但其内容意义尚待考证；另外也有做成立体动物形象的器物，如蛙形的小水罐、卧在盘中的虎、豹和单独制作的辟邪、骑兽人等。南北朝早期越窑的釉色，由于火候提高，瓷釉中氧化铁还原过程较好，与三国时期的色泽相比，青色较深，黄色减少。

早期越窑中也出现了利用较稠厚的釉汁斑点，使之保持还原不充分的氧化状态，而呈现深褐色，变成了青釉上的装饰。

透明釉的半瓷质炻器，也曾在北朝墓葬中发现。河北景县封氏古墓群（出土墓志五方，纪年最早的为483年，最迟为587年）中出土了很多青、黄、绿等透明色釉的尊、碗、杯、盘等，其中有四件特别高大的青釉灰胎大瓶，上有莲瓣、璎珞等繁复装饰，以其形制之大及风格上明显受到外来影响的特色，在中国陶瓷中是重要的代表性作。

南朝也开始有黑色铁釉的陶瓷，是德清窑的产品。在东晋时代文献材料中，还曾见到广州白瓷的名称。

二、丝织工艺

魏晋南北朝时期的丝织工艺在艺术和技术上曾经历一番变化，但由于具体材料缺乏，尚不能有明确的认识。

十六国时期，石虎的都城"邺"（今河南安阳）也成为丝织中心，有专职的"织锦署"负责织造各种名目的锦，从这些名目可见，大致还是汉魏以来的花式，如大小登高、大小交龙等，都是有汉代遗物保存至今的。北魏太和年间，曾废除了皇室垄断锦绣绫罗的禁令，而允许民间自由织造，这就使锦绣花式按照社会习尚自由发展有了较好的条件。

新疆吐鲁番阿司塔那地方的古墓中，出土物之最早者有东晋升平八年（364年）的，其中出土有"绞缬"和"腊缬"两种染色技术的最早标本，这两种技术在唐代工艺中再作介绍。文献记载凉州绯色为"天下之最"。这些都说明染色工艺在魏晋南北朝时期已达到一定的水平。阿斯塔那地方古墓中也出土有东晋时狮子纹样的锦。敦煌莫高窟发现的早期遗物中也有北朝末年龙凤纹样的锦，这些锦上的纹样可以看出在造型上尚有中国传统的特点，但在纹样组织构图上却是波斯风的。这些锦的残片，可见在技术上和汉代一样，是利用多种彩色经线织出花样，不是如今日之利用多种彩色纬线起花，这种古代的锦被称为"经锦"，以别于今日的"纬锦"。

三、装饰纹样

在装饰图案方面，魏晋南北朝时期最大的变化是出现了植物纹样。

汉代传统的神话动物纹样，如龙、凤、斜方格的"棋纹"，并排三角形组成的"垂幔纹"，以及云气纹装饰等，在魏晋南北朝时期都还有一定的地位，尤其云气纹装饰得到很大的发展，更富于飘动的效果。此时期新发生的纹样是"卷草"。

"卷草"纹样源出近东（地中海东部沿岸地区），后来流行于欧亚各国，而有各种变形，成

为世界装饰美术中最普遍的一种纹样。卷草纹样在汉末铜镜的边缘饰带中已经出现，但在南北朝时期才开始流行。就今日所知，卷草纹样应用在石碑侧面、墓志周边、佛像背光，以及敦煌的建筑装饰图案中。敦煌建筑装饰图案中的卷草纹样由于是有色彩的，而且数量丰富，所以是可以进行比较研究的系统材料。

北魏时期敦煌建筑装饰图案中的卷草纹样，主要都是二方连续的带状组织，有一些比较规律严谨，有一些则比较自由。规律严谨的二方连续图案多见于斗四藻井的每一桁条上，比较自由的多见于佛龛龛楣和洞窟前室窟顶前后坡的人字坡间。

卷草纹样基本由叶子组成的，最简单的叶子是三个大瓣和一个小瓣分列于两侧。叶子组织排列的变形很多，从藻井图案中可见有单叶、有双叶，双叶又有两叶相向、相背或两叶相颠倒的不同，叶子的排列又有横列与纵列的不同。组织方式上，有平面排列与复杂的重叠穿绕不同。敦煌藻井图案都是彩绘的，卷草叶子的彩色或作单色平涂，或用浓度不同的颜色由深到浅，逐层"退晕"，而产生了浮雕效果。卷草纹样有一部分在造型上后来明显地中国化了，卷草叶子像火焰一样飞舞起来——汉代流行的云气图案和外来的卷草相融合了。这一现象，既见之于敦煌建筑装饰中，也见于内地各处出土的北魏末年墓志的边缘装饰上。

响堂山的卷草纹样浮雕装饰，有特殊的组织和特殊的风格，和响堂山造像一样是新的式样。

魏晋南北朝时期的植物纹样，后来发展成隋唐的花草禽鸟的装饰，花草禽鸟在南朝已经开始，但尚缺乏具体的实物材料。

第七节　书法艺术

（编者注：原稿缺佚）

第八节　小结

宗教艺术是魏晋南北朝艺术的主要方面，以贵族生活为描写对象的艺术是随了宗教艺术而得到发展，这一时期有贡献的艺术家都是首先在宗教艺术方面施展其所长，并得到自己的历史地位。

宗教艺术中现实主义部分之所以可能，就是因为作为第一性而存在的社会现实必然最后地决定着艺术的形成，现实社会中进步力量和衰颓力量的对比和斗争，都必然地会得到艺术的反映。

魏晋南北朝宗教艺术宏大的规模和巨大的创作意图（如石窟造像），虽然是为了满足统治者

的利己动机，但也体现了人民深厚的精神力量和强大的物质力量。魏晋南北朝的佛教形象，如释迦佛、多宝佛、弥勒菩萨等过去、现在、未来三世诸佛，都是以大乘经典为根据的。[475]造像的目的，除少数是为皇帝及皇帝的政权，绝大多数是为死去的父母以及自己和一般众生的得救，甚至有的就明白指出当前是苦难的末世。这都说明魏晋南北朝的佛教形象是对于时代生活的认识的概括，这一概括虽不真正具有革新的力量，然而是具有一定的批判力量的。魏晋南北朝时期佛像那种动人的微笑和亲和的表情，是从否定当时社会生活出发的，是人们追求快乐生活的愿望反映。佛教艺术当然是以服务于统治者为目的的，但在一定范围内，我们重视其与社会进步要求之间的联系。

魏晋南北朝现实主义艺术的发展也表现在另一方面。

绘画和雕塑写实技法的进步，一方面是由于不断地实践，同时也是借鉴外来艺术的主要收获，这也说明了善于学习吸收外来艺术的长处，是我国古典艺术的优良传统。外来艺术形象、样式的移植，是现实主义艺术薄弱的表现，但在观察生活和表现生活的方法上的借鉴，却能够引起艺术的进步。晕染法激发了表现立体的要求，使传统的线勾轮廓技法可以更好地表现体积感；通过对印度的裸袒或薄衣式佛像的模仿，逐渐熟悉了人体的解剖知识，而促使在描写人的形象时更自由如意、表现力更丰富；在构图法方面，把印度的以尺寸大小来区别身份等级高低的方法，转化成了利用主要形象有较大比例的办法以突出主题，如中心人物大于陪衬人物、人物大于背景中的一些什物（即所谓"人大于山"），这虽是比较稚拙的手法，但在画面日趋复杂的过程中，这种手法满足了突出主题的创作要求。

魏晋南北朝艺术在表现技巧上也有进步。绘画在理论上提出了以性格、神态描写为主要目标，在实践上，例如北魏末期的石刻和绘画中的佛像，如云冈11窟外檐、敦煌285窟、龙门古阳洞壁龛、麦积山等，又如陶俑，虽个性化不够，却都表现了一定的精神特质。在构图方面，人物之间的联系、人物和背景的联系、画面上某些景物（树木、鸟兽）的出现，都带有不同程度的偶然性质，不是完全服从说明情节的需要，但是主题的表达已经是构图的中心目的，而且与汉代艺术相比较，也已大大提高了利用背景、道具和运用透视效果的能力。石刻中某些佛教故事的构图仍是以佛像为主，表达故事情节的其他事物被置于点缀的地位，这一方面说明在构图能力上仍有很大的弱点，同时也说明了固定的形式的束缚。

魏晋南北朝艺术在长期发展中，题材大大扩大，逐渐正视现实生活，即使是佛教故事，也以其丰富性和其他故事画共同丰富了艺术的生活内容。风俗画的发达、佛教画中出现大量生活现象的片段描写、造像雕塑中多种形象的创造（如罗汉、力士、菩萨、供养人等等），都引导艺术家观察生活，并显示了观察生活能力的提高。

观察生活之所得，产生了宗教艺术中真正具有感染力的因素，即现实性的因素。佛教形象的人性化、生活描写在画面上占重要地位等等，就都是合乎规律的发展。这也看出，魏晋南北朝艺术的发展是在现实性因素与宗教性因素的结合与斗争中进行的。

魏晋南北朝时期佛教寺院的广泛建立，使绘画和雕塑以宗教艺术的方式和广大群众发生了更广泛的联系，所以除了少数卷轴画以外，佛教壁画和雕塑的演变中，群众的愿望和要求逐渐起着较大的作用，接收外来艺术的影响，也是在这个前提下被吸收入群众喜闻乐见的形式中。

注释

【433】《宋书》卷五十四《孔季恭附弟孔灵符传》。

【434】《洛阳伽蓝记》。

【435】《宋书·戴颙传》。

【436】《洛阳伽蓝记》。

【437】《历代名画记》卷六。

【438】《北史·列传》卷四十"齐宗室诸王下"。

【439】《太平广记》卷三一九。

【440】《历代名画记》卷五。

【441】《古画品录》《历代名画记》《梦溪笔谈》。

【442】《画断》。

【443】《古画品录》。

【444】《历代名画记》。

【445】《历代名画记》卷二"论顾陆张吴用笔"。

【446】《太平御览》卷七五一。

【447】《历代名画记》卷六。

【448】《历代名画记》卷六。

【449】〔唐〕许嵩：《建康实录》卷十七。

【450】《历代名画记》卷二。

【451】《历代名画记》。

【452】〔唐〕张鷟：《朝野金载》。

【453】著者于1955年在南京博物院发现，现藏国家博物馆。——编者注。

【454】《历代名画记》卷八。

【455】《太平御览》卷七五一。

【456】《历代名画记》卷八。

【457】《历代名画记》《图画见闻志》。

【458】〔南朝·陈〕姚最：《续画品》："释迦佛陀、吉底、俱摩罗菩提，右此数手，并外国比丘。既华戎殊体，无以定其差品。"

【459】〔日〕池内宏：《通沟——满洲国通化省辑安县高句丽遗迹》（上、下），东京日满文化协会，1938—1940年。

【460】1955年发掘。

【461】1963年发掘。

【462】公元572年，1953年发掘。

【463】1957年发掘。图见河南省文化局文物工作队编：《河南邓县彩色画像砖》，上海人民美术出版社，1963年。

【464】〔南朝·宋〕刘义庆：《世说新语·巧艺》。

【465】《嘉泰会稽志》——编者注。

【466】《北魏书》卷一一四《释老志》。

【467】《北魏书·释老志》。

【468】《洛阳伽蓝记》。

【469】"制底窟"是印度名称，即礼拜殿，是毗诃罗式以外的另一种重要的石窟形式。

【470】《法苑珠林》卷五十三。

【471】罗布泊附近汉代称为"楼兰"，后又称为"鄯善"，古代是一个国家。

【472】据莫高窟332窟李怀让的《重修莫高窟佛龛碑》及156窟前壁上墨书《莫高窟记》。

【473】或称僧房式，为僧徒修养用功之处。

【474】正方形中按照对角线方向层层嵌入逐渐缩小的正方形。

【475】大乘佛教是以普救众生、共同脱离苦海为目的。

第六章　隋唐五代时期的美术

第一节　概况

隋唐五代时期的美术，随着社会和文化的发展，在传统的基础上又有很大发展。这一时期的美术是中国封建时期美术一个新的高峰。

隋代时间虽短，已出现了向新的高峰发展的迹象，而且具有自己的特色。

隋末农民起义之际，各地豪族也乘机纷起，李渊父子代表最有实力的大官僚豪族取得最后胜利，继隋之后建立了统一的中央集权的唐帝国。

唐代初期，在经过激烈的战乱而得到统一之后，为着安定社会、巩固统治，施行了在一定程度上缓和社会矛盾和恢复社会生产的政策，社会经济迅速发展，社会秩序日趋安定。与此同时，又大事向外扩张，版图之广超过汉代，为当时世界上最大的帝国。

唐代的政治是当时世界上最强盛的，同样，唐代的文化也是当时世界上最杰出的。唐代文化继承和发扬了前代的优秀传统，更由于中外经济、交通的发达，民族间、国际间的接触加强，促进了文化交流，使中国文化不断吸取新的成分，显现新的面貌。虽然一方面接受外来的影响不少，另一方面影响于外国者更多，特别是东方诸国，如日本、朝鲜等。

作为文化艺术重要组成部分的美术，在唐代初期同样获得了极大发展。在继承中原绘画传统、以及与西域美术继续交流的基础上，艺术家发展和丰富了表现技巧、扩大了表现题材、创作了一些表现当时人物和生活的作品，这是盛唐绘画进一步获得发展的先声。这时的美术实践，也在一定程度上揭示了美术在继承、交流、发展方面的规律。

唐代前期的统治者信奉宗教，当时的宗教，无论佛教与道教，多与世俗相结合。在宗教之风炽盛的唐代，美术仍是宗教的侍奉，至今遗迹可考者，多属于宗教方面的作品，不过也由于乐舞飞天富于人情、肢体肥健、颐颊丰盈、容姿典丽，与供养人像基本相似，可知是封建贵族自身的理想化。这从宗教方面来说正是世俗化倾向的表现，而从美术方面来说即是现实主义的进一步发展。据文献所载，实际上也有以使女为菩萨模特儿者，这更是宗教力量衰微的表现。

除宗教美术外，唐代世俗美术尤有更大的发展，如以绘画来说，这时产生了专题分科，于人物鞍马楼阁等外，尚形成了山水画与花鸟画，其画境于"创意"（称"思而得知画境"）之外特重"写貌"（包括一般所谓写真与写生），写貌之中复有创意，可见益专而精。

世俗美术往往更直接地反映大官僚贵族的现实生活，特别是统治阶层的游乐、宴饮、行旅、畋猎等活动，多以绘画从之；而山水、花鸟的绘制目的，也是为了适应贵族阶层的时代需要，但

由于杰出的美术工作者和这些艺术样式与人民生活存在着密切联系，这些作品对于现实主义发展有巨大意义。

唐代工商业的特别发达，影响到科学技术的进步，也促进了美术技法的提高，如人物画中所表现的解剖知识、楼阁画中所表现的透视知识、山水画中所表现的空间远近法，都达到了相当的水平，写实技法的提高也是助成现实主义艺术发展的一个条件。

唐代的美术工作者中工匠尤多，士大夫知识分子也不少。由于士大夫美术家具有较高的文化水平，又有充分的时间与物力，故能于其所业益专而精，成为美术发展中的重要力量。

"安史之乱"是唐代政治盛衰的转折点，也是唐代社会发展的转折点。从这以后，社会矛盾日益激烈，封建贵族的骄奢淫逸与人民的颠沛流离形成鲜明反差，当时社会确是"朱门酒肉臭，路有冻死骨"。而官僚豪族间长期的斗争，特别是藩镇之乱，削弱了统治者的力量，增加了人民的痛苦，终以农民起义而致唐代灭亡。

唐末黄巢起义虽被镇压下去，但藩镇割据的形势更加严重起来。唐朝政权倾覆以后，五代十国分裂是藩镇割据的延续。五代十国是：在黄河流域，以开封或洛阳为都城，前后建立过5个实力较强大的政权，梁、唐、晋、汉、周，称为五代；同它们并存的是分散在长江中下游及其以南的先后10个国家，其中以西蜀、南唐和吴越较重要。此外，在长城内外地区由入侵的契丹族建立了辽国、西夏族在西北建立了夏国。五代十国出现新的政治中心，以及最后又统一为宋王朝，反映了全国范围内经济中心的东移和南移，各地区经济力量的进一步发展，商品经济达到了又一新的水平，也反映了边地部族的飞跃进步。

第二节　绘画艺术

一、绘画艺术概况

隋代复兴佛教，大事修建佛寺，壁画绘制也很多。参加壁画工作的有很多当时名手，他们的名字和他们的画迹都保留到了唐代。他们大多是经历了南北朝末期几番政治变迁的，例如：展子虔经历了北齐和北周，最后在隋朝任官职；和他齐名的董伯仁则是来自江南；而郑法士是自江南入周，然后成为隋朝的大画家；杨契丹也是经历北周，到隋时官至上仪同的。杨契丹、郑法士二人交游甚密，同在佛教壁画方面享有盛名，他们在北周时，曾与田僧亮一起画长安光明寺小塔，郑图东壁北壁，田图西壁南壁，杨画外边四面，时称"三绝"。流传下来的一些故事，对了解他们的癖好、创作方法与才能也有意义，据说，在光明寺作画时，"杨以簟蔽画处，郑窃观之，谓杨曰：'卿画终不可学，何劳障蔽？'郑特托以婚姻，有对门之好，又求杨画本。杨引郑至朝

堂，指宫阙、衣冠、车马曰：'此是吾画本也。'由是郑深叹服。"[476]

隋代画家虽都擅长宗教壁画，但也都从事其他生活题材的创作，而且往往都有个人专长，如"（杨）契丹则朝廷簪组为胜；（郑）法士则游宴豪华为胜；董（伯仁）则台阁为胜；展（子虔）则车马为胜；孙（尚子）则美人魑魅为胜"。[477]在唐宋时代尚流传一些他们描写贵族生活的作品，其中有不少人物肖像。

这些画家在风格技法上继承了南朝的传统。唐张彦远说他们"并祖述顾、陆、僧繇"。郑法士更是以追随张僧繇出名，僧悰称他："取法张公，备该万物。后来冠冕，获擅名家。"[478]这时在风格上，仍多属于"属意温雅，用笔调润"[479]的绵密一体，因此有所谓"中古之画，细密精致而臻丽，展郑之流是也"。[480]只是个别画家有独特的画风，如来自边区的尉迟跋质那，和作"战笔之体"的孙尚子，孙"善为战笔之体，甚有气力。衣服、手足、木叶、川流，莫不战动，唯须发独尔调利。他人效之，终莫能得，此其异态也。"[481]

郑法士在他们之间有更为出色的成就。他不仅能写贵族们的神态仪容，如男子的"丽组长缨，得威仪之樽节"、女子的"柔姿绰态，尽幽闲之雅容"，而且注意描写环境和自然风物："百年时景，南邻北里之娱；十月车徒，流水浮云之势。……飞观层楼，间以乔林嘉树；碧潭素濑，糅以杂英芳草，必暖暖然有春台之思，此其绝伦也。"[482]——他所创造的这种景象，我们还可以从同时的画家展子虔作品中窥见。

"展子虔《游春图》"被宋徽宗认为是展子虔的作品。这幅画传达出赞美春天、赞美祖国大地的乐观情感，表现了我国古代山水画家描写祖国大地上明媚春光的热忱。这幅画的色彩因素，因为强调地表现出春山春树的青绿，而形成一种特有的风格和传统，被后人称为"青绿法"。"展子虔《游春图》"是青绿山水的早期代表作。

这一时期作品流传下来极少，但从著录的画目来看，这种全景画的作品是相当多的。如展子虔的《长安车马人物图》《杂宫苑南郊白画》《北齐后主幸晋阳图》、郑法士的《洛中人物车马图》《游春苑图》、董伯仁的《弘农田家图》、杨契丹的《幸洛阳图》《贵戚游宴图》，以及其他许多《畋猎图》。这类作品都可能是寓有故事内容的风景画，是以道家思想为主题的山水画进一步发展所赋予的新主题，这一发展，就为初唐山水画的发展准备了形式上与内容上的新基础。

山水画在这种基础上，到唐代就获得了进一步的发展，开始也具有一定道释的或历史故事内容的特色，而在表现技巧上也继承着前人的细密一体，更多地表现着山水的秀丽和春日的明媚。李思训是唐朝宗室，擅长山水画，因为曾任左武卫大将军之职，所以也称他为"大李将军"。他全家有五个当时著名的画家：其弟李思海、思海的儿子李林甫、李林甫的侄子李凑和李思训的儿子李昭道。李昭道始创描写海的图画，因他父亲的名声，而被称为"小李将军"。李氏父子继承

和发展了"青绿山水"。

山水画的进一步有所变革，被认为是吴道子。张彦远称："吴道玄者，天付劲毫，幼抱神奥，往往于佛寺画壁，纵以怪石崩滩，若可扪酌，又于蜀道写貌山水，由是全水之变，始于吴。"

吴道子在寺庙壁上就常画山水，而最有名的是他在玄宗李隆基的大同殿壁上画嘉陵江300里风景的故事。据记载，吴道子奉李隆基之命去嘉陵江观察以后，回来报告说自己也没有粉本，都已记在心中。及至往壁上绘制的时候，他一天就画完了。而画家李思训也曾在大同殿画嘉陵江山水，则用了很长时间，当时被认为"李思训数月之功，吴道子一日之迹，皆极其妙也"。[483]

王维也是当时著名的画家之一。他是贵胄子弟，又长于诗歌和音乐，所以是一引人瞩目的人物。宋代已经有很多人把五代时西蜀及南唐人画的雪景作为王维作品。王维画的《辋川图》描写了他生活的环境，而表现了恬淡闲居的生活理想。这幅画历来被当作可以说明王维绘画艺术的作品，和王维一同受到很大重视，现在只存翻摹石刻的拓本。王维《雪溪图》是一幅风格古朴的小帧风景。号称为王维所作的《济南伏生像》，成功地表现了一个古代儒者的形象。

唐代山水画的重要发展，是吴道子以后"破墨"一体的出现。

破墨山水的重要代表画家是张璪、刘商、道芬等人。张璪的树石、山水，得到当时山水画家毕宏的赞赏，张彦远记述他作画的特点是："能用紫毫秃锋，以掌摸色，中遗巧饰，外若混成。"张璪阐明他所以运用这种方法并获得这样的效果，并不是从别人学的"成法"，而是"外师造化，中得心源"，这一认识实际上总括了古代现实主义创作方法的最根本的原则。

人物画在唐代获得了重大发展，继承传统而有所发展的首先就属初唐二阎。

唐代评论家张彦远在讨论了隋代著名画家各人的擅长以后就说："阎则六法该备，万象不失。"[484]——"阎"即阎立德、阎立本兄弟，他们二人之间，阎立本更得到较高的评价。

阎立本的成就特别显示在肖像画方面，今天流传下来的作品，还能使我们窥见这一时期绘画的高度水平。

初唐人物画的发展，不仅在于继承和发展了中原传统成就，还在于不断吸取边区各族和外来艺术的成就，不断向新的方面探索与发展。代表着新风格的著名画家有尉迟乙僧和康萨陀，他们以善画外族人物佛像与异兽奇禽而负盛名，他们的特点是善于把握对象的准确造型和捕捉细致的变化，以致对"初花晚叶"都有细致的观察，而有"变化多端"的表现。

贞观年间的唐代美术，如画家阎立本的作品、敦煌以220窟为代表的壁画、昭陵六骏的雕刻等，明显地代表了一个阶段的开始。盛唐时期是唐代美术最光辉灿烂的时期，也出现了佛教美术中最成熟的中国学派的重要代表者：吴道子和杨惠之。盛唐时期的美术，不仅以风格的独创，而且以宏伟的气魄、丰富的内容、包容并蓄的精神，成为中国古代美术发展中有广泛和长远影响的

巨流。

盛唐时期的人物画家，如陈闳、张萱、杨升、杨宁（后3人都是开元年间史馆画直）、车道政、钱国养等人都是比较有名的，代表了当时宗教画以外的一部分人物画、特别是肖像画的繁荣。这些画家都是隶属于宫廷的，他们的作品有很多就是直接描写宫廷的，如武后、明皇、杨贵妃、虢国夫人等人的各种活动。这类作品中绘制规模较大者是《金桥图》，内容是唐明皇封泰山回来，车驾过上党金桥，数十里间旗纛鲜华、羽卫齐肃的景象，由陈闳画明皇肖像及所乘的照夜白马，吴道子画桥梁、山水、车舆、人物、草木、鸷鸟、器仗、帷幕，韦无忝画狗、马、驴、骡、牛、羊、橐驼、猴、兔、猪、貀等。这幅画在当时成为轰动一时的名作。

安史之乱平定以后，唐朝的政治和社会都经历着新的变化。在古代美术中长期占了主要地位的宗教美术规模缩小了，中原地区造像石窟活动已经基本上终止。宗教美术的世俗化倾向得到重要发展，贵族美术也得到较重要的地位。

在唐朝，宗教美术明显地世俗化了。根据佛典仪规而创造的佛的形象，体现了现实的美术要求，而菩萨天女等体态丰腴、容貌端丽，具有动人的风姿——这一切都可以在敦煌画中看出。当时以道德高尚闻名的道宣和尚，就曾慨叹过庙中菩萨居然和妓女一个模样；更有大胆的画家，径直把豪贵家中的姬妾画到佛寺壁画中去；长安道政坊宝应寺"今寺中释梵天女，悉齐公（魏元忠）妓小小等写真也"。[485]

佛教美术世俗化发展的结果，就是孕育在宗教美术中的现实性因素逐渐更多地显露出来，成为世俗美术的营养，而有的更进一步摆脱了宗教羁绊而为独立发展的世俗美术。这一发展趋势是绘画艺术的进步现象，因为它代表着——艺术进一步走向了现实。这时在绘画艺术中得到了反映的现实生活，虽然还是片面的、狭窄的，主要以贵族生活为对象，但这仍是进步的，因为这是在一定的历史条件下向前进步的具体道路——世俗的美术是从贵族的美术开始的。

唐代封建经济的发展，如均田制的破坏、两税法的实施、手工业的商业开发、商品经济的扩大，为美术发展提供了社会条件。然而唐代社会的矛盾与危机也因而进一步深刻化，同时在思想意识上引起对物质生活的强烈兴趣，贵族中间更流行着崇尚物质享受的享乐思想。

周昉及其画派就是产生于这一时代趋势中，是这一时代趋势在美术上的具体代表者。他的作品和他前后同流派的作品——仕女画，大大推动了贵族美术的进步。

盛唐以后的仕女画是贵族美术的人物画中最显著的部分，其他尚有以贵族宴饮游乐为题材的，现存的两幅描写文人生活的作品也有一定的价值。

韩滉的《文苑图》，表现了四个诗人或倚了树，或坐在山石旁，创作时凝思静想、吮毫濡墨的神态。据记载，韩滉（723—787年）以画牛马最工，也有一些关于农村生活的作品。这幅《文

苑图》曾被认为是描写诗人刘长卿、钱起等人的。马的艺术汉唐以来都很流行，我们已曾多次提到过，马的形象是勇敢尚武精神的表现。盛唐时期出现了画马的名家：曹霸和他的弟子韩幹。

曹霸画人物和马，曾得到诗人杜甫的赞颂，杜甫在《丹青引》一诗中谈到曹霸画出了良相、猛将的威仪，也画出了天马"迥立阊阖生长风"的英姿，一种在皇帝的威严前毫无所惧的自由洒脱的表现。

韩幹也是一个多方面的画家，但以画了很多皇帝及贵戚的良马而出名。他少时家贫，为卖酒家送酒，因而结识了王维兄弟，得到金钱资助，才有机会学画十余年，而成了名手。

韩幹的《照夜白》一图，从名字上看，画的是玄宗李隆基的御马。这幅画所描绘的马的形象，不是表面的形似，而是踊腾有力的神态。韩幹《牧马图》在技术上比《照夜白》一图要更成熟，这幅画中的两匹马都给人以极其真实的印象，准确地表现了骏骑的身形、体态和精神，骑马人的形象也是有性格的。

韦偃也是长于山水且善于画马的，他的作品也是这一方面的代表。

此外《游骑图》虽然是宋人临本，但在人物服饰、形象的刻画和构图等方面看，是以唐代作

韩幹　《照夜白》　唐　美国大都会艺术博物馆藏

品为根据的。由于唐代作品的稀少，这件作品对于我们了解唐代绘画成就是有帮助的。

《游骑图》是画一群贵族打马球兴尽归来的骑从行列，人马行次关系自然而真实。这幅画和《文苑图》在人物神态的描写上都达到了一定程度的具体性，环境描写或没有或非常简略，是通过人的形象进行集中地描写的，这就和前述的仕女画同样代表了10世纪以前人物画的技巧水平。

周昉以后的宗教画家李真的5幅肖像画《真言五祖图》（密教的重要传播者），自古保存在日本，其中不空和尚的肖像保存得比较完整，很能表现出朴讷有力的性格。李真在当时及后世都不是很有名的。

贵族美术的特点之一是描写贵族生活，同时，贵族美术也描写了出现在贵族生活中并为贵族们喜爱的自然景物，特别是花鸟。唐睿宗李旦（8世纪初）时画鹤的名手薛稷，创造了用鹤装绘六扇屏风的形式。唐代后期的边鸾（德宗时期）画孔雀、折枝花、蜂蝶以及各种名贵的花卉禽鸟有名。唐末的刁光胤善画湖石、花竹、猫兔、鸟雀之类，他避乱去四川后，为五代四川画家黄筌、孔嵩等人所师法。这时的花鸟画一般都追求华丽的效果，并以宫廷园林为背景，显然反映了贵族的爱好和趣味，因而成为贵族美术的一支。

唐代美术中仍以宗教美术为主要部分，世俗美术以贵族美术为主。贵族美术包括直接描写贵族现实生活的人物画，以及用作贵族生活中屏、扇装饰及其他装饰的山水和花鸟画。这时绘画方面按照题材分科已开始具体化了，计分为人物、屋宇、山水、鞍马、鬼神、花鸟。[486]专题分科在古代绘画发展上，是题材扩大和技术进步的征象。

唐代美术不但是中国封建时期美术的高峰，也是当时世界美术的高峰，对于国外有过很大的影响，如日本和朝鲜是其最显著者。

五代时期的绘画活动主要集中在中原、西蜀和南唐三地区。五代后期各地区绘画艺术的新发展，开辟了宋代绘画艺术高涨的新局面。五代前期，宗教人物画家、西蜀的赵德玄和雍洛地区的韩求、李祝，太行山中的山水画家荆浩，都以巨大的创造性活动推动了绘画艺术的进步；而五代后期各地区崛起的名手如云，其中代表性的画家，如朱繇、高道兴、黄筌、周文矩、董源、关仝等人更是一代宗师，他们的成就直接为北宋时期的画家所继承并发扬。关于五代时期的绘画艺术，将在后面专节予以介绍。

二、展子虔和李思训

展子虔虽然也是以人物见长的画家，然而通过他遗留下来的山水画作品，以及文献记载中有关他的论述，再联系他以后大小李将军的成就，则可以概略地呈现出隋唐时期青绿山水画发展的面貌。

展子虔 《游春图》 隋 故宫博物院藏

展子虔的活动年代,据《历代名画记》所载:"历北齐、周、隋,在隋为朝散大夫、帐内都督。"他曾在上都定水寺、海觉寺、光明寺(大云寺)、东都寺、天女寺作壁画。海觉寺、光明寺建于开皇四年(584年),定水寺建于开皇十年(590年),作画的时间也必在建寺以后;同时他为王世充画过肖像,王世充在隋文帝时曾以"军功拜仪同",隋炀帝到江都时,王世充任郡丞职,画像也当在这段期间。这些材料都说明展子虔的创作活动一直延续到开皇年间,甚至开皇以后,所以他的活动年代约在公元550年到604年前后。

元代汤垕见过展子虔的《故实人物》《春山人马》《北齐后主幸晋阳宫》等图,认为"人物面部神采如生,意态具足,可谓唐画之祖",并且指出他画法的特点是:"人物描法甚细,随以色晕开。"[487]唐彦悰也认为他"触物为情,备赅绝妙"。从这里可以推想到展子虔的绘画风格以及所达到的水平。但是他尤其善长的是山水画,彦悰称他"尤善楼阁人马,亦长远近山川,咫尺千里"。[488]唐李嗣真评述他和同时应召入京的画家董伯仁时说:"董与展皆天生纵任,亡所祖述。动笔形似,画外有情,足使先辈名流动容变色。……若较其优劣,则欣戚笑言,皆穷生动之意;驰骋弋猎,各有奔飞之状。必也三休[489]轮奂,董氏造其微;六辔沃若,展生居其骏。"[490]也说展子虔在当时有杰出的才能,不因循前人,不但形象真实,而且富有情意,表现人物,能生动

地捕捉各种情态；表现车马，则能在静止的画面上呈现奔走之状。

展子虔在山水画上所达到的这种成就，今天我们可以从遗留下来的《游春图》获得具体的印象。《游春图》以青绿勾填法描山川、人物，树木直接用粉点染，而山石、树木都未形成固定的强调对象特性的表现技法，但是朴拙而真实地描绘自然景色的努力，显示出山水画已由萌芽趋向成熟。重叠的山岗、平远的河水，确实获得了"远近山川，咫尺千里"的效果，游乐在山川中的士人，也显现了"驰骋弋猎，各有奔飞之状"或安闲欣乐之情。整个画面所呈现的春天的气息，悦目而又有着内涵的景色，是在追求着"画外有情"的效果。这画面所呈现的一切，与展子虔以前的山水画作品相比较，就明显看出来那些进步有成效的方面，或者说是，以前只在理论上所探索过的表现效果，这时已能够逐渐或部分地做到了。各种不同物象的形态、各种物象相互间的关系、前后层次与空间关系，在画面上都得到了较好的处理，而这正反映了观察与认识自然景象的能力获得了提高，表现这些认识的技巧也得到了发展。

《游春图》所呈现的技术成就与风格特点，也代表了这一时期山水画所达到和形成的面貌，并且给予以后深远的影响，开创了青绿山水的端绪。

以《游春图》为代表的展子虔这一时期的山水画，显然大大地超过了在他以前的作品，固然比"则群峰之势，若细饰犀栉，或水不容泛，或人大于山。率皆附以树石，映带其地，列植之状，则若伸臂布指"的作为背景的山水，面貌有了很大改变；他同时也比顾恺之、戴逵、王微、宗炳等人的山水画有了发展。前人在表现技巧上、艺术认识上所积累的经验，为展子虔这一时期的画家进一步发展山水画提供了条件。展子虔等画家把山水画推向一个新的高度，则又为初唐山水画的发展做了准备。

展子虔等画家的山水画，在表现对象的能力、掌握整个画面的情趣上，都有了一定程度的提高，但是，这一提高显然还有着很大的限制。在表现具体物象的转折变化上、在处理错综复杂的景物之间的相互关系上、在描绘自然景色的多样性与丰富性上，都反映了认识上和技术上所遇到的困难。因此，张彦远有这样的评价："国初二阎擅美匠学，杨、展精意宫观，渐变所附，尚犹状石则务于雕透，如冰澌斧刃；绘树则刷脉镂叶，多栖结菀柳。功倍愈拙，不胜其色。"[491]

直接继承与发展了展子虔山水画艺术、而形成具有特色的青绿山水一派的，是李思训父子。

李思训字建睍，是唐朝宗室，出生于永徽二年（651年）。在高宗时（约在咸亨年间）就"累转江都令属"，到武则天时弃官潜修，一直到中宗神龙初（705年）才出任宗正卿，封陇西郡公，实封二百户，后又担任过益州长史。到开元初，任左羽林大将军，进封彭国公，更加实封二百户，以后又转为右武卫大将军，开元六年（718年）死时年66岁，追赠秦州都督。关于他生卒的年代见于《唐书》"本传"以及墓碑，这是确切不移的。这里所以要简述他一生经历，只是

为了说明我们不能随着以往古籍失误的地方，毫不审慎地来对待那些虽然是很有意思的传说，而把整个山水画的演变情况有所推迟或颠倒。

李思训卒于开元六年，我们不能设想他死后20多年还在大同殿上与吴道子一起作画，因此，这一故事至少在时间上是有错误的。至于有人更进一步根据这类传说，把张彦远所说的"由是山水之变，始于吴，成于二李"，理解为二李所代表的青绿金碧一派是较吴道子的"疏体"为晚出的，把所见到的这类风格的作品也都归之于盛唐以后，显然这种认识是不恰当的。

李思训的活动年代是在开元六年以前。这一事实就使我们知道青绿山水的逐渐成熟，实际上是在开元以前，这正是在展子虔那个时期所准备好了的、而由唐初李思训所达到的。从展子虔《游春图》到现在流传的属于李氏风格的作品上，也可以看出这种具体情况。

关于李思训的风格与成就，文献上一些零星的论述可以帮助我们有所理解，并进一步与流传作品相印证，获得较具体的认识。

《旧唐书》上记述他的技艺称："思训尤善丹青，迄今绘事者推李将军山水。"《历代名画记》也称他"早以艺称于当时，一家五人并善丹青，世咸重之，书画称一时之妙"。[492]他的山水画特别受到推崇，被认为是"国朝山水第一"[493]，是由于具有独特的风格，能比较真实地捕捉对象情态，并能通过致密地描绘，构拟动人的意境。这就是《唐朝名画录》《历代名画记》所说的："思训格品高奇，山水绝妙，鸟兽草木，皆穷其态。""其画山水树石，笔格遒劲，湍濑潺湲，云霞缥缈，时睹神仙之事，窅然岩岭之幽。"他的山水画还没有脱离六朝以来以求仙访道为内容的范围，但是，他的着眼点已不是神仙故事，而是表现与这一故事有关的山川及山川景色所寄寓的情怀。

了解他"窅然岩岭之幽"的山水，还可以从唐代牟融《题李思训山水》诗中看到他所追求的情趣："卜筑藏修地自偏，尊前诗酒集群贤。半岩松暝时藏鹤，一枕秋声夜听泉。风月谩劳酬逸兴，渔樵随处度流年。南州人物依然在，山水幽居胜辋川。"尽管诗人的感受里会有一定程度的主观因素，但是使诗人能触景生情的，仍然是作品所呈现的景物，这是画面的松岭、清泉、渔樵、幽居所构成的深远的山川，能表达当时士大夫阶层所乐道的欣赏的自然景色。这种山川通过画面的构图布局、物象的转折变化，较真实地表现了一定景色、一定季节，它也就在一定程度上通过所掌握的艺术技巧表现了客观的自然规律。因此对李思训山水画有这样的传说："明皇召思训画大同殿壁兼掩障，异日因对，语思训云：'卿所画掩障，夜闻水声。'通神之佳手也。"[494]——这当然不是画的水真正有响声，正像描述了自然景色的音乐并不就是一幅图画，但是，艺术作品却可以借助欣赏者的感受达到这样一种效果——音乐的旋律在听众的头脑中呈现出鲜明的图画，绘画的山川在观众的感觉中透露了自然的音响。这里能"夜闻水声"的掩障，就说

明作家的艺术已通过"鸟兽草木，皆穷其态"的技巧，达到了能感染人、能引起观众相应的联想的程度。

被运到台湾的《江帆楼阁图》，从题材内容、表现技巧，以及作品所表现的情趣来看，都是能代表李思训风格的作品。以这张画与展子虔《游春图》做比较，可以明显地看出在艺术表现上的承继与发展。李思训在某些处理手法上仍然沿袭着展子虔的道路，甚至在当时表现技能的限制上，也显示了相同的某种困惑。例如在描绘一部分不同的树木时，停留在枝节、树叶的局部的固定形象的描摹，而把握不住对象的特性和整体，把握不住在特定条件下所呈现的情趣，在构图处理上也有畸轻畸重、重复平列的现象。但是在整个画面上追求明显的季节效果、波澜重叠倾泻千里的江流、江岸林间院落的幽静，以及画家企图在画面所寄托的情怀，都获得了较成熟的表现，而这些方面也正是展子虔在画面上所追求并有所成就的方面。李思训在这里把它稳定下来，而且在表现技法上有更成熟的表现，有雄浑劲健的气势，特别是江水景色的处理，使我们对"夜闻水声"的赞喻得到形象的理解。

（传）李思训　《江帆楼阁图》　唐　台北故宫博物院藏

李思训的儿子李昭道，继承父业，同样在山水画上享有盛名。他曾任太原府仓曹、直集贤院。虽然他的官职只到太子中舍人，由于在绘画上也和父亲一样有成就，在当时被认为"世上言山水者，称大李将军、小李将军。"在画山水楼阁上，设色用笔稍变其父法，更加精巧细密，张彦远称他"变父之势，妙又过之"。

从李昭道的作品，可以看到唐代青绿山水的进一步发展。过去一直把《明皇幸蜀图》或《摘

（传）李昭道　《明皇幸蜀图》　唐　台北故宫博物院藏

瓜图》称为是李思训的作品，实际上唐明皇去四川避难，是"安史之乱"以后的事，李思训早在开元年间去世，他不可能画这一内容的作品，李昭道才是画这一题材的画家，他可能也直接参加了这一次的西南行，亲眼见到了帝王逃乱的声势浩大而又狼狈的队伍。由于时代的限制，特别可能是由于受帝王旨意的限制，画家是美化了这次帝王出行，回避了政治上的不幸，而有意识地表现春天山岭间旅行的诗意。当诗人白居易在申诉人民所遭受的不幸，在《长恨歌》中描写了唐明皇和杨贵妃的爱情悲剧，画家却在这里粉饰着生活，这显然呈现了作为"御用文人"的李昭道的政治倾向和屈辱身份，也正由于这一原因，使他的作品受到极大的限制。

　　但是，我们还必须注意到，这一作品是在极受重视的情况下创作的，因此，画面也较集中地呈现了艺术家在艺术表现上的才能，代表了当时艺术技巧发展的水平。《明皇幸蜀图》的传本很多，这些不同的本子表现的主要内容都是相同的，可以肯定原作的基本精神是保存下来了。现存台湾的《明皇幸蜀图》和《春山行旅图》，都是时代较早而接近原作的同一题材作品，一为立幅，一为横幅，两幅画基本结构是相同的，虽然某些部分各有巧拙，仍可以作为一件作品来分析。画面表现崇山峻岭中的帝王行从，在经过一座峻岭、将再登攀另一座山峰时的间歇。前后远远的正在翻越着山岭的或来或去的队伍，是交代行进的过程，是显示那绵延不断声势浩大的帝王

行从；画面中部歇晌的骑从，透过不同情态表现了旅途跋涉的疲困和休息带来的新的力量，交代了旅途间歇——那最能说明旅行艰巨和丰富的时刻；近处是那在政治上遇到了挫折、在荒唐的爱情生活上遭受了不幸，又被迫踏上了征途的唐明皇和他的侍臣及嫔妃。这里，正如苏东坡所记述的："嘉陵山川，帝乘赤骠起三骏，与诸王及嫔御十数骑，出飞仙岭下。初见平陆，马皆若惊，而帝马见小桥，作徘徊不进状。"

表现旅途的队伍，有远有近，有行有止，在变化中刻画一致，在矛盾中表现统一，在主次差别中突出中心环节。这样使有限的静止的画面，生动地表现了有情节的故事性题材，特别是"初见平陆，马皆若惊，而帝马见小桥，作徘徊不进状"这一细节的描写，对突出画面的中心人物、对观众联想人物的复杂情绪，都有着重大的作用。这一细节说明了在春山行旅中的这样一个具体人物在这样一个具体条件下的心理状态。

这一作品在艺术表现上的成就，可以说明具有情节性的山水画这时所达到的水平。而从展子虔到李思训父子，可以看到青绿山水画成长、发展的过程，以及对山水画情趣的追求，从理论上的论述到实践上的初步完成的重大进展。李氏父子所代表的青绿山水一派，和盛唐以后兴起的水墨山水的发展，为晚唐五代山水画的成熟准备了条件。

三、阎立本和尉迟乙僧

活动在这一时期的杰出画家阎立本和尉迟乙僧，他们的作品代表了这时不同的两种主要风格：更多地保存着六朝绘画传统的中原画派；和带着浓厚的边区情调的西域画派。

（一）阎立本的生平与作品

阎氏自北魏以来世代为贵族，多以战功受到帝王的重视，或封大将军，或封郡公。阎立本兄弟的父亲阎毗（563—613年）却以不平凡的绘画工艺技能，受到帝王和当时人们的重视。《隋书》"本传"上说："阎毗，榆林盛乐人也。祖进，魏本郡太守。父庆，周上柱国、宁州总管。毗七岁袭爵石保县公，邑千户。及长，仪貌矜严，颇好经史，受《汉书》于萧该，略通大旨。能篆书，工草隶，尤善画，为当时之妙。"[495]他虽然一度被统治者"坐仗一百，与妻子俱配为官奴婢"，终因出众的才能，在隋炀帝时仍然获得起用，成为当时著名的工艺家和工程学家。他曾负责营建临朔宫、修筑长城，阎毗最有贡献的工程，是修筑隋朝运河在河北的一段，从洛口到涿郡的永济渠。阎毗大业九年卒于高阳郡。

阎立本和哥哥立德都落籍雍州万年（今陕西临潼）。立德约生于隋开元年间，唐武德初，在秦王府任士曹参军。在参加了夺取洛阳的战役以后，就继承父业，担任设计皇族服饰的"尚衣

奉御"官职。他督造的衣饰与伞，受到了当时人的赞许，以后历升将作少匠、将作大匠、工部尚书，封大安县男爵，曾经负责营建宫殿、城郭、陵墓。所以他不仅是一个画家、工艺美术家，也是一个有名的工程学家。他的绘画和他所设计的工艺美术品没有留传下来，但从文献和残存的某些文物遗迹，还能看出他在工程以及美术上的重大成就。

他曾领导制造浮海战舰、营建过重要的军事工程，他也领导过当时翠微宫、玉华宫，以及献陵、昭陵的兴建与营护。

阎立本约生于隋仁寿年间（601年前后），在父兄的培养教育下，经过艰苦努力，成为有名的工程学家和伟大的画家。在显庆元年（656年）阎立德逝世以后，由将作大匠代立德为工部尚书，他并且有政治才干，总章元年（668年）作了宰相，封爵博陵县男。立本虽然有应务之才，而尤善图画，工于写真，当时的人把他在这方面的才能，和左相姜恪立功塞外的汗马功劳并提："左相宣威沙漠，右相驰誉丹青。"阎立本咸亨四年（673年）卒，估计享年七十多岁。

阎立本作画题材是相当广泛的，除当时流行的宗教画外，人物、车马、山水、台阁都画过，并且画得很好。唐代杰出的评论家张彦远说："阎则六法该备，万象不失。"[496]称赞他的风俗画《田舍屏风》"位置经略，冠绝古今"。[497]但是他最著名的是肖像画和政治性题材的历史画。最初在李世民的秦王府任"库直"，曾画《秦府十八学士图》（作画在武德九年，626年）。贞观时他又画了《凌烟阁廿四功臣图》（作画在贞观十七年，643年）。此外，他还画过《西域图》《永徽朝臣图》《昭陵列像图》和《步辇图》等作品。这些作品成为唐代伟大政治事件的颂歌。

阎立本的《步辇图》和阎立德的《文成公主降著图》一样，都是值得注意的具有重大历史意义的作品。《步辇图》记载了祖国大家庭中汉藏民族友好关系的发展，是现存有关西藏的最早的一幅历史画，1959年国庆十周年之际，故宫博物院展出了这一作品。

《步辇图》卷，绢地彩绘，画后有米襄阳、黄公器、刘次庄、张偓佺等北宋人题跋，并有当时书法家章伯益篆文长跋。这幅画至迟是北宋初年的摹本。唐贞观十五年（641年），唐太宗允许把文成公主嫁给吐蕃王松赞干布，松赞干布派使者禄东赞来迎公主，画家就是描绘唐太宗接见禄东赞时的情况。图画的左边是坐在"步辇"上的唐太宗，六位宫女肩负和扶侍着"步辇"，两个宫女掌着扇，后面另一宫女侍着红色伞盖。图右侧，中间穿着民族服装、拱手致敬的是禄东赞，他的前面一人红袍虬髯，可能是典礼官，后面一人着白衣，或为译员。这幅画虽然是摹本，在主要人物的刻画上，仍然可以看到阎立本表现人物性格的成就。禄东赞穿着小团花衣，他和他的随从在图中明显地表露出了不同于汉族人的气质，画家依靠服饰、举止，而特别是容貌神情，生动地刻画了来自远道的藏族使者。禄东赞宽阔的额头上有着长长的皱纹，这几道简单的线条与他朴质的颜面组合在一起，不只表现了一个人诚恳、严肃的性格，还表现了藏族人共同具有的某

阎立本　《步辇图》（局部）　唐　故宫博物院藏

阎立本　《历代帝王图》（局部）　唐　美国波士顿美术馆藏

些气质。不同地区的生活习惯所影响于外貌上的特点，透露在画面形象上，这不能说不是阎立本塑造形象的成功。画面上执笏引班的着红袍的典礼官也描绘得很有性格。阎立本所最熟悉的唐太宗，在画面上表现得最成功，这一成功，不仅在于画家富有生气地描绘出了他所尊敬和赞颂的人物，更重要的是他同时表现出了唐太宗对于使者品德的嘉许和喜爱，使情节真正依靠形象的内心描绘，而获得有力的表现。这一幅具有历史价值的作品，忠实地记述了一千三百年前的一段重要史实，为至今流传着的文成公主许多美丽动人的故事作了见证。

《秦府十八学士图》与《凌烟阁廿四功臣图》都未保留下来，我们只能从文献记载上推知其大概。明清时，《秦府十八学士图》尚见流传（所画十八学士是：杜如晦、房玄龄、于志宁、苏世长、薛收、褚亮、姚察、陆德明、孔颖达、李玄道、李守素、虞世南、蔡允恭、颜相时、许敬宗、薛元敬、盖文达、苏勖），杨士聪《玉堂荟记》上有这样的记载："殿试之次日，词林诣兵科一饭，观唐人十八学士图，相传为故事。……（画）皆立像，上署衔名，无他景物点缀，末有沈括跋。"明末清初的孙退谷在《庚子消夏记》上也约略谈到些这幅作品的情况："图乃绢本，立本画，于志宁赞，沈存中跋，旧称三绝。图中人物如生，独许敬宗作回首扭怩状，苏世长头秃无发，脑傍七痣如星，且肥短多髯，极为丑陋。"[498]

明王世贞在《弇州山人稿》中也曾根据摹本记述画中人物的状貌服饰，这些记述也能帮助我们了解图画的大致情况："其人物极为精雅，服有绯、紫、青、绿四色，皆巾裹，而独苏世长黄冠、秃无发，脑旁有七黑魘若星者，极肥而短，颔胡鬖鬖被口，与虞世南面皆皱纹。盖二公仕隋代甚久，年可六十。房、杜少而泽，与史合也。……杜青而房绯……苏世长……紫……于志宁、陆德明亦紫……盖文达绿而佩印，玄龄、虞世南绯而佩纷帨。世长、志宁兼佩印及纷帨，德明亦佩纷帨而他无之也。衣皆窄袖短，下束带，遒紧无委蛇宽博之象。……"

阎立本的《凌烟阁功臣廿四人图》，是画的长孙无忌、李孝恭、杜如晦、魏征、房玄龄、高士廉、尉迟敬德、李靖、萧瑀、段志玄、刘弘基、屈突通、殷开山、柴绍、长孙顺德、张亮、侯君集、张公谨、程知节、虞世南、刘政会、唐俭、李世绩、秦叔宝等二十四人。据后唐应顺元年集贤院《奏修凌烟阁》称："（阁）在西内三清殿侧，画像皆北面。阁中有隔，隔内北面写功高宰辅，南面写功高诸侯王，隔外面次第图画功臣题赞。"[499]可以大体知道壁画的位置和布局。曹霸曾经修绘过此图，因此从杜甫的《丹青引》中也可以间接了解一些《凌烟阁功臣廿四人图》的情况："……凌烟功臣少颜色，将军下笔开生面。良相头上进贤冠，猛将腰间大羽箭。褒公鄂公毛发动，英姿飒爽来酣战。……"

阎立本的作品保留到现在的，相传还有以下几卷：《历代帝王像》《肖翼赚兰亭图》《职贡图》等。《职贡图》被运去台湾，可能为宋以后摹本，但从人物形象、构图布局来看，仍可以作

为我们了解阎立本表现外族人物的参考，正如李嗣真所形容的"至若万国来庭，奉涂山之玉帛；百蛮朝贡，接应门之位序；折旋矩度，端簪奉笏之仪；魁诡谲怪，鼻饮头飞之俗，尽该毫末，备得人情"。[500]

《肖翼赚兰亭图》共有两卷，一卷被运往台湾，一卷为东北博物馆所收藏。画面表现的是肖翼奉唐太宗之命，用哄骗的方法从辩才和尚手里夺得王羲之法书名迹《兰亭序》的故事。图上人物相互关系以及面目表情都表现得很生动，是当时描写社会生活的代表作品。

《历代帝王图》描绘的是十三个帝王像：前汉昭帝刘弗陵、后汉光武皇帝刘秀、魏文帝曹丕、吴主孙权、蜀主刘备、晋武帝司马炎、陈文帝蒨、陈宣帝顼、陈废帝伯宗、陈后主叔宝、后（北）周武帝宇文邕、隋文帝杨坚、隋炀帝杨广。《历代帝王图》展示了阎立本在肖像画方面的杰出水平。这些帝王，除了个别人（如杨坚、杨广父子）阎立本有可能亲眼见过以外，大部分是无法依靠直接写真来描绘的，可是这一依据文献传说或者参考前人写真所作的图像，却在一定程度上对历史人物做了正确的反映。

虽然在表现整个人物的体态方面，还受到时代表现技巧的限制，不是富有很多变化，但是，已经注意到利用不同的服饰、器物，或者不同的坐立动作来烘托不同的人物性格。画家显然把注意力集中在面部的刻画上，力求通过不同的面部特征的描绘，来表现不同的性格、不同的精神状态以至不同的政治作为。从作品的艺术效果来看，画家是在努力表现对人物的深切了解、表现自己对历史的见解。画家这种联系人物在历史上的成就、品质与才艺来表现对象的努力，反映了画家企图在肖像画上通过人物性格的刻画来概括社会生活的要求。

从这些作品中，可以看到阎立本在艺术技巧方面的一些主要特征：健劲的线描、沉着而稍板滞的设色、人物面部的细致刻画，这些都反映阎画继承了魏晋以来的六朝传统，当然，这并不是说他只是重复着前人的笔墨，无所取舍、没有自己的创造。唐代理论家对阎氏风格的争论，正反映了他"青出于蓝，而又胜于蓝"的实际情况。僧悰认为："阎师于郑（法士），奇态不穷，像生变故，天下取则。"裴孝源认为："阎师张（僧繇），青出于蓝。人物衣冠、车马台阁，并得其妙。"可是窦蒙则认为："直自师心，意存功外，与夫张、郑，了不相干。"[501]阎立本师法于前代画家，而又不受一家一法的限制，并且善于通过自己的理解融会贯通，形成自己的独特风格，这是继承传统而又不受传统所约束的具体表现。实际上，阎氏不只是师法于张、郑，而是像张彦远所说的："二阎师于张、郑、杨、展，兼师于父。"也就是说，阎氏是兼收并蓄地吸收了前代各家之长。从他在荆州看张僧繇画的故事，也可以看出他对待遗产的态度。《图画见闻志》上说，阎立本到荆州看张僧繇旧迹，第一天初看，认为僧繇不过"虚得其名"，可是他第二天仍然去看，这时认为僧繇还是"近代佳手"，第三天再去，他才领会到张僧繇作品的好处，如是

"坐卧观之，留宿其下，十余日不能去"。[502]这说明他不是盲目地崇拜古人，他也不轻易地将遗产置之不顾。从这些方面，可以了解到当时被称为"丹青神化"的阎立本所以获得成就的某些重要因素。

当然，由于时代的限制，阎立本的艺术创造还局限在比较狭小的范围里，还只是歌颂帝王将相。不过，他所歌颂的帝王——唐太宗，是在时代所准备好了的条件下，运用人民的力量，推进了当时政治、经济与文化发展的人物；他所歌颂的功臣学士，也是直接对唐帝国的建立、昌盛，贡献出了自己才能的人物。因此，用历史观点来看，他们的艺术作品在一定程度上对鼓舞和推进当时社会的发展，仍然是起积极作用的。而这些作品对于我们了解当时美术的发展以及社会状况，也具有价值。

（二）尉迟乙僧的活动年代及其艺术

初唐与阎立本齐名的有尉迟乙僧。尉迟乙僧是西域入居长安的画家，他的作品具有独特风格，不同于中原画家，当时就称他"凡画功德、人物、花鸟皆是外国之物象，非中华之威仪。"并且认为在艺术成就上，"尉迟，阎立本之比也。"两人不相上下，但又各有专长和特点："以阎画外国之人未尽其妙；尉迟画中华之像抑亦未闻。由是评之，所攻各异，其画故居神品也。"[503]因此在探讨了代表中原绘画风格的画家阎立本以后，再来了解代表边区民族绘画风格的画家尉迟乙僧，对我们了解唐代初年画坛整个面貌，是有重大意义的。同时，尉迟是于阗人，对他的艺术的探讨，也帮助我们进一步了解当时具有高度文化艺术水平的于阗人艺术及其所代表的西域美术。

关于尉迟的生平，文献记载非常简略，但是以一些相关材料相互印证，仍然可以获得比较多的了解。乙僧是于阗人，父跋质那也是有名画家，隋代时已入官中原，并享有画名。《历代名画记》上说："尉迟跋质那，西国人，善画外国及佛像，当时擅名。今谓之大尉迟。"

据《唐朝名画录》的记载："尉迟乙僧者，吐火罗国人。贞观初，其国王以丹青奇妙荐之阙下。又云其国尚有兄甲僧，未见画迹。"是乙僧可能也生长在于阗，而在于阗时已负有擅画之名，因之于阗国王向唐朝推荐乙僧"丹青奇妙"，而继父之后入官中原，授宿卫官，袭封郡公。尉迟乙僧在中原的创作活动年代，大约是从贞观十三年（639年）到景云年间（710—712年），近七十多年的时间。如乙僧来华时为二十岁左右，享年当在九十岁左右。

关于尉迟乙僧的艺术成就，由于没有确定署名的画迹留传，我们也只能通过以前的记述和相关的遗物来做些探索。

尉迟乙僧绘画所表现的题材是极为广泛的。除了佛教题材的作品，人物、花鸟无所不能。

历代的记载上称他："善画外国及佛像。""善攻鬼神、攻改四时花木。"[504]晚唐朱景玄、张彦远、段成式记述他们所见到的乙僧壁画作品，有：长安慈恩寺塔前功德、凹凸花、千钵文殊（千手眼大悲），兴唐寺壁画，安国寺塔内壁画，奉恩寺于阗国王及诸亲侯及塔下小画，光宅寺曼殊堂，普贤堂（东菩提院）佛像、降魔变、梵僧、诸蕃等；洛阳大云寺两壁鬼神、菩萨六躯、净土经变、婆叟仙、黄犬及鹰。《宣和画谱》记载南宋时御府所藏乙僧画，有《弥勒佛像》《佛铺图》《佛从像》《外国佛从图》《大悲像》《明王像》二、《外国人物图》等图。这些只是唐宋时流传有所记载的极少数作品，但是已经可以帮助我们了解乙僧所表现题材的一般情况了。

乙僧的画有独特风格，并且获得极高评价。窦蒙称他"澄思用笔，虽与中华道殊，然气正迹高，可与顾（恺之）、陆（探微）为友"。僧彦悰称他画"外国鬼神，奇形异貌，中华罕继。"[505]张彦远在《历代名画记·论名价品第》中说，当时评定绘画品第，分"上古"（汉魏、三国）、"中古"（晋、宋）、"下古"（隋以前）以定贵贱，认为"上古质略，徒有其名，画之踪迹，不可具见；中古妍质相参，世之所重，如顾、陆之迹，人间切要；下古评量科简，稍易辩解，迹涉今时之人所悦。"而认为尉迟乙僧和吴道玄、阎立本一样，其画"可齐中古"。当时乙僧画"一扇值金一万"，可以想见人们的推崇与乙僧技艺的高超。他在表现技法上的特点，是"画外国及菩萨，小则用笔紧劲，如屈铁盘丝；大则洒落有气概"[506]"用色沉着，堆起绢素，而不隐指"[507]。这种铁线描、重设色的表现方法，不同于中原画风，属于凹凸一派，故有"身若出壁""均彩相错，乱目成沟""逼之标标然"[508]的评论。张彦远认为乙僧这种风格是师法于其父，实际上，这不过是指尉迟乙僧和父跋质那一样，都是代表西域的另一种画风。

于阗在很早以前，就与中原有经济和文化上的联系，这种联系由于政治关系的发展日渐加强，因此在唐代以前，文化艺术方面相互间就有着强烈的影响。这种影响也及于艺术表现技巧上，在于阗及西域绘画上，一方面是有地方色彩的物象与独特的设色方法，同时在线描技术上还有与中原相通的地方；而中原地区早通过佛教艺术的传入，习惯了、接受了西域美术的某些造型特点。因此，乙僧父子色彩晕染与线描结合的作品，亦能符合中原群众的欣赏趣味，很快受到群众欢迎。

可是，这种"屈铁盘丝"（线的运用）、"堆起绢素"（色的运用）的表现技巧究竟是个什么样子，文献所提到的乙僧的特点与成就究竟如何，却缺乏明确的实物印证，以获得正确的认识。近代流传的一两张称为尉迟乙僧的作品，显然是较晚的无名作者的佛画，被附会为乙僧作品的，从上面既看不出乙僧的一些特点，也谈不上具有初唐绘画的风格。因此，我们要了解乙僧的艺术，就不能不从另外一些与之相关的作品，再结合文献记载，来寻求比较确切的情况。

长安慈恩寺大雁塔，唐以后经过一再修缮，我们已经无法看到塔里吴道子、尹琳和尉迟乙僧

等人的壁画了，但是塔中遗留下来的绘画性石刻门楣、边饰等却是值得注意的作品。石质门楣、塔座、边饰等都是建筑物的一部分，它不同于绘于建筑物表面的壁画。壁画不一定与建筑物同时绘制，也可以不断重绘，大雁塔虽然改建于长安中，还有比较晚的吴道子的作品，就是这个道理。而作为建筑物本身一部分的石质部件，如基座、门楣等，一般都是在建造时同时绘制的，所以这批石刻可以相信是长安中的作品。

《唐朝名画录》记载有："乙僧，今慈恩寺塔前功德，又凹凸花面中间千手眼大悲，精妙之状不可名焉。"这与《历代名画记》所说"塔下南门，尉迟画；西壁千钵文殊，尉迟画"[509]是一回事。朱景玄所说的"千手眼大悲"实际上是"千钵文殊"，而"慈恩寺塔前功德"，也就是张彦远所指的"塔下南门"。这里所指的壁画是晚唐尚存的乙僧作品。塔内乙僧壁画是早于吴道子的作品，可能是塔建（改建）成时画上的，也就是说以佛画闻名的尉迟乙僧，是当时参加了这一受到皇室重视的建筑、并且留下了记载的画家之一。因此塔上石刻作品的起样也就可能与乙僧有关。

利用同一时代、甚至可能是乙僧亲自起样或指导下完成的绘画性石刻，作为我们了解乙僧艺术风格的参考，是有意义的。它使我们能更好地了解当时所作评价的一些真实含义。

大雁塔门楣石刻表现的是四方佛，但处理得并不一样。西门入口楣石作"西方阿弥陀佛"，所以像一般西方净土变一样画上了殿廊。东、南、北三面所画"阿閦佛""宝生佛""不空成就佛"，不画殿廊，人物均较大，因之在石刻上对人物的形象刻画有着更有利的条件。佛的宁静、菩萨的端丽、明王的孔武有力，在圆屈紧劲的线描下，获得了充分的表现。把这种线的表现技巧与塔前所谓"湿耳狮子趺心花"[510]等的描绘联系在一起考察，我们确实看到了张彦远称之为"屈铁盘丝"的作风。

"屈铁盘丝"与以前"曹衣出水"的表现方法有着一定的联系。当时中原风格的作品，在线的运用上（特别在人物画上），一般多只注意于外轮廓与某些重要关系的描绘，一直继承着"迹简意淡而雅正"的传统；而西域风格的作品，就显然更注意肌骨起伏、体面的细致变化，有着较精密的线的变化或运用。这正像在色彩的应用上，西域风格的作品更多地注意凹凸感觉，而"堆起绢素"一样。"曹衣出水"是表现了肌体所影响于衣饰的高度变化，可是这种变化还限于依靠一种固定的"质薄""下垂"的衣饰来体现；而"屈铁盘丝"虽然也是形容表现对象体面起伏的精密繁复的线条变化，却又有着自己的特点。"屈铁盘丝"显然包括表现人物以外的各种对象时在技法上的共同特征，同时，在表现人体时，也不只是单纯地依靠质地单薄贴体下垂的服饰变化来表现人体，它在表现人物、花木、鸟兽时，都注意了用线来处理各种不同的变化、不同的体质。这种精密繁复的线条不是"无中生有"的，它既符合于对象本身的生长或者变化规律，而又

富有装饰性；既是美化的，而又是合理的。它体现了画家对美的认识与创造。

尉迟乙僧这种"屈铁盘丝"的风格，在其后不久的许多石刻以及敦煌壁画上还可以见到。这些遗物都可以作为我们了解乙僧艺术风格与成就的参考。西安碑林中所保存的《大智禅师碑》（开元廿四年，736年）的碑侧边饰是艺术水平极高的作品，也是使我们进一步对"屈铁盘丝"获得形象了解的重要作品。张彦远"小则用笔紧劲，如屈铁盘丝"的简单评语，不只是形容乙僧线条的匀称有力，更重要的，是形容这种匀称有力的线条，有着繁紧圆润的变化，有着连绵不断的感觉，刻画了比较多的物象上的转折变化，从而表现了有韵律的、富于动感的优美形象。也只有通过这些材料的分析，我们才能理解张彦远何以在评述时区别开大小不同的画幅上的表现效果。大智禅师碑侧虽然是一般装饰性的图案，比较注意对称的效果，不管是菩萨、伎乐、凤凰、"跌心花"，并不因为有了装饰性的变化，就失去了形象的真实、生动的效果，相反地，依靠富有装饰趣味的"紧劲"线条，却表现了柔丽的人物形象与富有性格的鸟兽。

大雁塔内门侧的明王像，虽是在长五尺宽不到一尺的石面上表现一个富有动态的人物，但并不觉得逼促。其中之一描绘了武士手足挥动前的那一刹那，因此，画的虽是适合于画面的微微向里收缩的手掌，但使人感觉到的却是将要张开的活动。人物手足的动向本身就突破了画面的限制，在一个狭长的画面，不画一个静止的人物，而选取这样动态的、而在画面又刚好容纳得下的姿态，就使观众在局促的画面上看到并不受画面拘束的形象。从这一明王的表现手法，也可以体会到"大则洒落有气概"评语的公允。

龙朔三年（663年）十月的道因碑座上的《外族人物图》，也是我们了解尉迟乙僧这一表现外族人物能手的重要参考资料。这幅画虽然也只是简劲的铁线勾勒，但是在表现不同人物的性情面貌上却非常精妙。不同的动态神情表现了不同的个性与思想，在当时，人物画上出现了比较大的喜怒哀乐的面部表情，而且获得这样的成就，显然是巨大进展。而这一进展，又不能不使我们联想到乙僧的功绩。不同的民族性格常常孕育了不同的画家风格与艺术成就：阎立本是一个伟大的人物画家，中原的士族生活使他善于理解和表现那些外貌文静而有着强烈的内在心理活动的贵族人物；尉迟乙僧则善于表现另外一种性格豪爽粗烈、喜怒形于色表的边区民族人物，因此更注意捕捉那些由于不同心情而出现的面部以至全身姿态的变化。乙僧的这种成就还不只体现在人物形象的刻画上，在鸟兽的描绘上同样也有杰出的创造。《外族人物图》上的狗、《大智禅师碑》侧的凤凰、"湿耳狮子"，都可以作为了解乙僧这方面成就的参考。

当然，这些石刻线描的作品，只能作为我们了解尉迟艺术风格与成就某些方面的参考，乙僧绘画的特点还同时表现在色彩方面。因此，我们还必须从另外一些作品，比较全面地了解乙僧。

近年边区古代遗址的发现与整理，使我们看到了大量代表了中古艺术发展水平的佛教遗物，

特别是具有西域影响或风格的作品很多。而从这些相关遗物，也可以想见到代表于阗画风的尉迟父子的艺术成就。

敦煌第220窟贞观年间的西方净土变，可以利用来想见乙僧的同时期同一题材的作品。新疆赫色尔石窟孔雀洞的降魔变，也是相当于初唐时期的作品，它所描绘的形象与记载上所称的乙僧所绘降魔变的处理手法有极相似的地方。段成式在《寺塔记》上说："长安光宅坊光宅寺普贤堂本天后梳洗堂，蒲萄垂实则幸此堂。今堂中尉迟画颇有奇处，四壁画像及脱皮白骨，匠意极崄。又变形三魔女，身若出壁。"所谓"脱皮白骨"，就是指的降魔图中苦修的释迦牟尼；"变形三魔女"就是魔王波旬派来诱惑释迦的三魔女，由于释迦信念坚定，降服了魔王的诱惑，三个妙龄美女因之变成了丑陋的老妇。画上在释迦左右的三个妩媚的少女与三个白发老妇就是"变形三魔女"。普通降魔变上释迦不一定画成"脱皮白骨"，如敦煌画内有的就如此。可是邻近于阗的赫色尔石窟壁画确与文献所载乙僧作风非常相同，这显然代表了当时西域画的同一风格，因此，把它作为了解乙僧作品的参考是有价值的。

这一铺降魔变，提供了关于铁线描写与色彩晕染相结合的表现方法的形象资料。人物每一部分的外轮廓都用铁线勾勒，而每部分的本身起伏却依靠色彩晕染来表现。值得注意的就是这种起伏变化反映的是在正面平光下的景象，也就是面目肌肤都画的是受光部分，依靠受光强弱变化来体现高低起伏。肌肤起伏变化的刻画，以及人物形态的处理，都表现了画家对人体结构的深刻理解和技巧的成熟。降魔变是一个富有戏剧性的题材，它是以形象的僧、魔斗争来反映苦行者思想上的戒律与情欲的斗争。画家在这里是强调表现释迦的坚定信念、表现他战胜情欲的胜利，因此把注意力集中在表现情欲诱惑下的宁静；而苦行的磨难——"脱皮白骨"的表现，说明了这种宁静出于坚定的意志；同时，画家在妖艳的少妇的对面，画同一人所变的白发苍苍的老妇，仍在做出逗引人的媚态，这种可笑的动作是对魔王魔法失败的讽刺，使图画更具有喜剧性、更富有生活气息。

尉迟乙僧所画降魔变与这一铺降魔变风格大体相同，但在结构上还有所不同。朱景玄记乙僧绘降魔变说："又光泽寺七宝台后面画降魔像，千怪万状，实奇踪也"。所谓"千怪万状"，当然不只是有"脱皮白骨"与"变形三魔女"，而指的是波旬所施的种种魔咒。这种在释迦身后画有魔鬼、刀剑、杵等的降魔变是较完整的降魔变，常见于北魏石刻与壁画。

了解乙僧的艺术风格，我们还可以参考近代所发现的乙僧出生地于阗的作品。

达德力城[511]（Dandan-Uilik），唐时为于阗属地，斯坦因曾在此城遗址发现寺院壁画。这些佛教遗物约为8世纪的作品，时代虽可能稍晚于尉迟乙僧，但是从这些典型的于阗作品来了解代表于阗风格的尉迟绘画仍然是有意义的。

达德力城壁画残存在破毁的寺院里，其中美丽的天女像是杰出的艺术品。寺院有泥塑天王像，壁上画有二梵僧，在梵僧与天王塑像间，画一天女浮游在莲池上，旁有一小儿。一般人把这天女称为"龙女"，实际上，这可能是画的天王眷属吉祥天女。吉祥天女也称为"功德天"，传说是北方毗沙门天王的妻子，是司福德的神。《毗沙门天王经》说："吉祥天女形，眼目广长，颜貌寂静，首戴天冠，璎珞臂钏，庄严其身。右手作施愿手，左手执开敷莲花。"

吉祥天女正是以色彩晕染与铁线勾勒相结合的方法表现的，形象立体感很强，与天龙山石窟盛唐雕刻的菩萨一样富有感染力。这幅画不只是技法高超，重要的是表现了天女妩媚、含羞的情态。

如果乙僧的绘画技巧只是在于能模拟某一物象的外形，即使立体感很强，也会全无神气，那么也就是"谨毛而失貌"[512]。这种画不可能被当时评为神品，群众也不可能把他与顾、陆、阎、吴并提，因此我们理解乙僧，不能只作为具有独特表现技法的画家。乙僧所以在艺术技巧上获得极高的评价，正是由于他"气正迹高"，不仅"奇"而且"妙"。当时评论家所称的"身若出壁""逼之标标然"，并不能只理解为所指的是"立体感"，重要的是说富有立体感的形象还具有生动感人的情态。从达德力城寺院壁画中吉祥天女，可以推知乙僧艺术风格与技巧的一斑了。

尉迟乙僧是在封建时代促进了绘画艺术技巧发展的重要画家之一，他的艺术也反映了我国古代各族文化在不断交流中发展的某些情况。而尉迟一派和阎立本所代表的中原派，在相互影响下，又进一步促进了绘画艺术的发展，因此，才有可能在盛唐时期出现吸收了两派特长的吴道子及其画派。

四、吴道子及其画派

吴道子是古代画家中最享盛名的一个，一千多年来，他被推崇为"画圣"，被民间塑绘工匠奉为祖师，而为广大社会群众所周知。

唐太宗、武则天以来，唐代社会日益向上发展，是封建社会发展的盛期，是一个充满信心、希望与热情的时代，也是一个深深地蕴藏着矛盾和冲突的时代。这时绘画与雕塑艺术已发展到更加成熟的阶段，在继承传统和不断吸取外来经验的基础上，创作才能和表现技法达到了能得心应手的阶段；特别是已经完全中国化了的佛教和佛教艺术得到广泛发展，并与群众有着密切的联系，佛教美术是群众经常接触的主要艺术形式。在这样的条件下，涌现了众多的杰出艺术家，吴道子就是产生在这样的环境里，成为这一历史时期在艺术方面的杰出代表人物。

武则天时代修建了洛阳龙门奉先寺。中宗李显为了纪念高宗和武后，在洛阳修建大敬爱寺（705—709年），集中了当时绘画和雕塑的名手（何长寿、刘行臣、窦弘果等）。这些规模巨大

的活动，都是吴道子及其画派出现的前奏。

吴道子的生卒年代已不可考，但他一生大致的活动年代，仍可以依靠相关材料推测到。他是阳翟（今河南禹县）人，年幼时就丧失父母，生活贫寒，曾学习当时著名书法家张旭、贺知章的书法，他们都是擅长纵放的草书。吴道子学书法没有显著的成就，乃改而学画，未及20岁就在这方面显露了出众的才华，被认为："年未弱冠，穷丹青之妙。"他曾经做过瑕丘（今山东兖州）地方的县尉，又曾经在逍遥公韦嗣立幕下任卑微的官职，韦嗣立封逍遥公在中宗时（705至710年间），如吴道子约在二十岁时、在景龙三年（709年）左右任韦嗣立幕下小吏，那么他可能出生于永昌元年（689年）前后。

以后他从四川来到东都洛阳，不久，他长于绘画的名声为唐玄宗李隆基知道了，召入宫廷，授以"内教博士"的官职，并改其名为道玄。这以后被禁止私自作画，要求完全按照帝王的意旨绘制图画，在长安、洛阳两地寺观绘制了大量的宗教壁画，也绘制了一些以李隆基为中心的历史画或政治性的肖像画。吴道子和陈闳、韦无忝绘制的《东封图》（或称《金桥图》）表现李隆基封泰山回车驾次上党的景象，图上描绘了"车驾过金桥，御路萦转……数十里间，旗纛鲜华，羽卫齐肃"的盛大场面，陈闳画李隆基和他乘骑的照夜白；吴道子画"桥梁、山水、车舆、人物、草木、鸷鸟、器仗、帷幕"；韦无忝画"狗、马、驴、骡、牛、羊、橐驼、猴、兔、猪、貔之属"，当时称为"三绝"。天宝五年（746年），吴道子在太清宫绘制了玄宗时重臣的画像，这些肖像都极为逼真，程大昌称为"千官皆生面也"。

吴道子后来任职为"宁王友"，宁王是李隆基的长兄，"友"的官职是陪伴他，并且从做人处世方面帮助他，是一种闲散而清高的职位，往往都是有才学的人担任。关于他晚年的活动少有记载，从《宣和画谱》有关卢楞伽的记载中透露了这样一些信息："卢楞伽，长安人，学画于吴道玄，但才力有所未及。尤喜作经变相，入蜀，名益著，虽一时名流，莫不敛衽。乾元初，尝在大圣慈寺画行道僧，颜真卿为之题名，时号'二绝'。又尝画庄严寺三门，窃自比道玄总持壁。一日道玄忽见之，惊叹曰：'此子笔力常时不及我，今乃相类，是子也，精爽尽于此矣！'居一月，楞伽果卒。"据这一记载，吴道子在乾元年间（约759年前后）仍在世，这时当已七十岁左右。

从这些材料，可知他活动年代约在公元689年到759年前后，在这七十多年的岁月里，这位杰出的艺术家以他旺盛的精力进行了大量创作，为后代积累了丰富的艺术经验。

据说吴道子一生所绘制的壁画有三百余堵，其中有佛教、道教的题材，也有山水画。仅《宣和画谱》一书著录的北宋皇家藏品中，就有他画的佛、菩萨、天王像以及道教神像九十三幅，这说明吴道子过人的旺盛精力和不平凡的创作热情。吴道子作品不但数量大，种类变化也多，如经

变中有各种净土变、本行变、维摩变、金刚变、明真经变、日藏月藏变、智度论、普门品、地狱变、降魔变；佛像中有文殊、普贤、天王佛、菩萨、释梵、天众等；道教绘画中有著名的玄元像与五圣图等。这些作品有的表现的是仙佛像，有的有很大的构图，具有各种不同的情境和气氛。各种变相发挥了高度的想象力，笔下出现的各种仙佛形象也是千变万化，进行了多种多样的创作，据说是"奇踪异状，无一同者"。可见，吴道子不仅描绘出各种不同的有统一表现的情景，而且创造了丰富的人物形象——充沛着力量的形象：有窃眄欲语的天女、有转目视人的僧徒、有"虬须云鬓，数尺飞动，毛根出肉，力健有余""巨状诡怪，肤脉连结"的力士与神怪。

吴道子所画的经变中，最有名的是地狱变相。地狱变原为张孝师所创，据说张孝师曾经死而复生，因而创作了这一图像："（张孝师）入冥，得识所见，为画阴刑阳因，众苦具在，酸惨悲恻，使人畏栗，吴生就其画增益成此图。"[513]吴道子用同一题材进行了自己的创造，他的变相图曾被描写为"图中无一所谓剑林、狱府、牛头、马面、青鬼、赤者，尚有一种阴气袭人而来，观者不寒而栗"。"吴道玄作此画，视今寺刹所图殊弗同，了无刀林、沸镬、牛头、阿旁之像，而变状阴惨，使观者腋汗毛耸，不寒而栗，因之迁害远罪者众矣。"[514]图中并未描绘任何恐怖的事物，然而产生了强烈的感染力，使人在情绪上受到震动。这些描述的状况，使我们有可能了解到，这一在当时有震撼人心力量的作品，是发挥了巨大的想象能力的。

吴道子巨大的创作热情、丰富的想象能力、大胆的创造、真实而生动的塑造才能，是和他认真学习前人经验、细致观察生活分不开的。顽强的毅力、辛勤的锻炼，使他在艺术上获得了杰出的成就。他的绘画技巧虽由张僧繇发展而来，但在多样地富有变化地塑造形象、反映现实生活这方面则超过了张僧繇，是以被称为"至其变态纵横与造化相上下，则僧繇不能及也。"

吴道子有着极为熟练的技巧，能够没有粉本，凭借记忆，一日之间绘成嘉陵江三百余里山水的壁画；画丈余大像，可以从手臂开始，也可以从足部开始，都能创造出很有表现力的形象。苏东坡认为："画至于吴道子，而古今之变，天下之能事毕矣。道子画人物，如灯取影，逆来顺往，旁见侧出，横斜平直，各相乘除，得自然之数，不差毫末。出新意于法度之中，寄妙理于豪放之外，所谓游刃余地，运斤成风，盖古今一人而已。"[515]

由于他技巧的熟练，能在壁上随意挥毫，人们认为他一定有"口决"——即有长期经验所积累起来的一些表现规律，但是没有人知道那"口决"如何，没有人知道他为什么能那样自由地挥洒。由于他"弯弧挺刃，植柱构梁，不假界笔直尺"，在画佛像圆光的时候，"转臂运墨，一笔而成"[516]"立笔挥扫，势若风旋"[517]，在当时引起观众的喧呼，惊动了长安市肆老幼士庶。

吴道子技法的特点流传着许多评述（对这些评述也常有着不同的解释），据说他"早年行笔差细"，中年行笔是"莼菜条"。"人物有八面生意活动……其傅采于焦墨痕中，略施微染，自

然超出缣素，世谓之'吴装'。"[518]"吴生之画如塑然，隆颊丰鼻，跌目陷脸，非谓引墨浓厚，面目自具，其势有不得不然者……旁见周视，盖四面可意会，其笔迹圆细如铜丝萦盘，朱粉厚薄皆见骨高下，而肉起陷处，此其自有得者，恐观者不能于此求之。故并以设彩者见焉，此画人物尤小，气韵落落，有宏大放纵之态，又其难者也。"[519]这里所介绍的，应该是他常用的较工细的一种技法，也主要是彩绘的技法，虽然他并不只用这种方法，但是我们不能忽视这种方法，否则我们就会把极为重要的能代表吴道子这一时期风格的作品，排斥在研究范围之外。

这种勾线傅彩的工细作品，在吴道子弟子的作品及盛中唐壁画作品遗物中，仍可窥见其大体面貌。

他也有不是那么工细而更具有豪放特点的表现方法，这就是所谓"众皆密于盼际，我则离披其点画。人皆谨于象似，我则脱落其凡俗"的作品。有的用色不是那么绚烂，是"浅深晕成""敷粉简淡"；有的是不着色的白画，他的线条表现或被描写为"磊落逸势"（唐李嗣真）、"笔力劲怒""笔迹遒劲"（唐段成式）；或被描写为"落笔雄劲"（宋郭若虚）、"气韵雄状""笔迹磊落"（唐张彦远）。线条是表现手段，而其本身所产生的效果，也有助于形成吴道子作为一个伟大画家所特有的风格。线条本身所产生的效果，不应该强调成绘画革新唯一的表现目的，然而予以适当的注意，也会加强艺术感染力。吴道子就是结合着内容的表现和形象的创造，在运用线条上，也渗透着强烈的情感，而大大提高了绘画艺术中诸表现因素的统一性。因此，他用以组成形象的线条，一向以富于运动感、富于强烈的节奏感，而引起评论家们的特别注意。

不论是较工细的"密体"，或是较粗放的"疏体"，吴道子在使用不同表现手法时，都注意了整个画面气氛的统一与具有运动感的表现，有所谓"援毫图壁，飒然风起"[520]"天衣飞扬，满壁风动""下笔有神"的效果。张彦远认为他所以能达到这样的效果，是因为"守其神，专其一，合造化之功。假吴生之笔，向所谓意存笔先，画尽意在也"。"唯观吴道玄之迹，可谓六法俱全，万象必尽，神人假手，穷极造化也。所以气韵雄壮，几不容于缣素；笔迹磊落，随恣意于壁墙。其细画又甚稠密，此神异也。"

吴道子把自己技术方面的经验，归纳为一些规律性的知识，形成所谓"手诀"以传授弟子，而且在绘制壁画的实践工作中，以合作的方式使弟子受到训练。同时，吴道子又以各种个人独创的图像样式、生动的艺术效果，吸引着周围的画手，所以吴道子在唐代宗教画方面产生了广大的影响。

在唐代，吴道子独创的宗教图像样式，称为"吴家样"，是张僧繇的"张家样"以后一种新兴的更成熟的中国佛教美术样式。"吴家样"也突破了北齐曹仲达以来的"曹家样"影响和支

配，而成为与之对立的样式。"吴家样"与"曹家样"的显著区别，被宋代评论家郭若虚用"吴带当风，曹衣出水"[521]二语概括，这两句话指出了两者在服装上的不同——前者是宽而松的衣服，后者紧紧贴在身上；同时也指出了艺术风格上的不同。"曹家样"和"吴家样"的分野，在绘画艺术中存在，同样也在雕塑艺术中存在。

今天已不可能直接见到吴道子的作品，也不能确定哪些古代画迹与吴道子有较密切的关系。关于吴道子的艺术成就和基本风格，我们除了从文字记载中加以探求，只有从差不多同时的相同题材的有关作品中或者后代流传的摹本中，来间接地获得一些感性认识。

吴道子所擅长的宗教画，在当时是极为流行的艺术样式，也是受吴道子风格影响较深的一个重要方面。因此，从今天所存留的盛唐或盛唐以后的作品中，还可以寻求到吴道子风格影响的作品。

经变是佛教画中构图宏伟、结构严密、制作精细的一种样式，吴道子制作极多，在这方面他有所创造，但不可能完全抛弃当时已经形成的那种基本规格，因此在那些基本样式一致、在用线用色以及整个作品格调上独出生面的作品，而又是与文献记载的吴道子一派相符合的，就值得我们予以特别注意。

敦煌第172窟的净土变，是盛唐时期具有鲜明特点的作品，画面仍是檐柱重叠的木构殿堂、花木繁茂的庭院廊榭、绿波荡漾的清水莲池、乐舞升平的"净土世界"，但从落笔施彩的特点、作品的艺术效果看，它已不同于初唐青碧浓鲜、庄严肃穆的一体，而更富有生趣，在细密中有疏放，在青碧中呈现疏淡，在庄严中孕育着青春的生气。这一窟《行道天王图》也可以作为了解"吴装"的作品。

敦煌第103窟的维摩变，是白画经变，是了解吴画维摩变及其白画的重要参考。

曲阳北岳庙的鬼伯非常强健有力的形象，是摹刻唐代蒲州刺史刘伯荣所画的壁画。鬼伯夸张的激动表情，明显具有唐代的风格，而且简略的线描，也确实表现了"巨状诡怪，肤脉连结""虬须云鬓，数尺飞动，毛根出肉，力健有余"的特点，这种线纹也有"莼菜条"的特点。

杜甫看过洛阳城北玄元庙的《五圣朝元图》，他在诗中称许了这一作品："画手看前辈，吴生远擅场。森罗移地轴，妙绝动宫墙。五圣联龙衮，千官列雁行。冕旒俱秀发，旌旗尽飞扬。"根据诗中的描述，可以知道流传下来的武宗元的《朝元仙仗图》，就是《五圣朝元图》的摹本，从这一题材的摹本中，可以窥见"吴装"的某些特征。

《朝元仙仗图》流传着两个不同的粉本，有题榜的一幅有着较早的风格；另一幅标为《八十七神仙卷》，虽掺杂着宋代的因素，而基本格调仍然是相符的。

《朝元仙仗图》"千官"在有目的的行进活动中，呈现了多种多样的人物形象，同时"天

花""旌旗飞扬"，形成"势倾云龙，满壁风动"的效果，也正是杜甫所说的"森罗移地轴，妙绝动宫墙"。这一作品显示了吴道子在描绘大幅构图与制作群像上的杰出才能。

其他在边区所残存的盛唐佛教壁画，以及较晚的宗教题材作品中，还可以寻求到"吴家样"所带来的影响。

吴道子的艺术成就和风格，通过自己的作品和他的一些弟子广泛传播开来，给当时和以后带来深远的影响。他的弟子也常常是他作壁画的助手，吴道子"落笔"以后，由他弟子或其他画手"成色"，弟子翟琰和张藏都经常为吴道子画"布色"，而色彩浓淡效果很好。吴道子有的壁画也有因不高明的工匠着色而受损的。

吴道子和他弟子的关系，也不只是简单的合作，弟子们也独立作画。吴道子弟子中最有名的卢楞伽就善于学习吴道子，道子并曾授之以"手诀"。这些弟子学习吴道子，也有些变化，例如杨庭光下笔较细，也是道子门下的高手，天宝年间，他并且把吴道子的肖像画在壁画人物间，而引起吴道子的叹服。

吴道子也擅长塑像，他的弟子中也有雕塑家，如王耐儿、张爱儿（后被唐玄宗李隆基改名为张仙乔）。

吴道子的影响不限于唐代的绘画和雕塑，他的画风在宋代仍为很多画家所追摹向往。北宋初年的宗教画家如王瓘、孙梦卿、侯翼、高益、高文进、武宗元等人，都没有完全超出吴道子的范围。而在绘画史的发展上，宗教画自宋代以来就没有出现重大的改变，所以可以说，吴道子时代所形成的中国宗教绘画的基本样式，一直影响到元明以后，其间特别是宋元时代的宗教壁画，还明显看得出来"吴装"的重要影响。近代民间画工仍旧奉他为祖师，并且保存着"绘塑不分"的传统，都不是偶然的。

五、张萱和周昉

盛中唐时期人物肖像画有了新的变化，除了给予后代长期影响的（特别是佛教画方面）吴道子，还有长于仕女画的张萱、周昉，他们是直接影响了晚唐五代绘画风格的画家，而张萱又是直接影响了周昉的画家。

盛唐时期的人物肖像画家中，张萱（京兆人）擅长画妇女婴儿。他的时代较周昉略早，开元年间为史馆画直，是周昉仕女画的先驱。张萱画妇女形象，据说是以朱色晕染耳根为其特点，他特别长于画贵族的游乐生活，不仅善于处理人物形象，而且在点缀景物、位置、亭台、树木、花鸟等环境描写方面也很见长。他曾以"金井梧桐秋叶黄"的诗句为题，创作了描写宫廷妇女被遗弃的冷落寂寞生活的作品并获得成功。

张萱　《虢国夫人游春图》（局部）　唐　辽宁省博物馆藏

　　唐代著录的张萱作品，有《贵公子夜游图》《宫中七夕乞巧图》《望月图》《伎女图》《乳母将婴儿图》《按羯鼓图》《秋千图》《石桥图》《虢国夫人出游图》等。

　　张萱有两幅作品皆有宋徽宗赵佶的摹本保留下来：《虢国夫人游春图》及《捣练图》。

　　《虢国夫人游春图》中表现了这一在当时脍炙人口的著名题材。虢国夫人和秦国夫人都是杨太真的姊姊，都在唐玄宗的浪漫生活中占重要地位。虢国夫人们撤去幕帐，公然在市街上乘马驰骋的大胆行为引起社会的惊讶。这幅画描写马的步伐轻快、人的仪态从容，是符合郊游的愉快主题的，但行列中也真实地描绘了一个在马上还要照顾小孩的妇女的窘态，造成一对比。这一骑从行列，在表现当时富贵生活的骄纵上具有概括的意义。

　　《捣练图》从各方面描写了捣练工作中的贵族家庭妇女。全卷共分三段：开始一段是四个妇女在捣练，最末一段是把练扯直了用熨斗加以熨平，中间一段在纫线、缝制。全画中除人物的一般动作及动作间的联系都很自然合理外，若干细微动作描写得尤其具体、生动，例如捣练中的挽袖、扯绢时微微着力的后退、搧火小女因畏热而回首，等等。

　　张萱的《武后行从图》也流传于世。

　　和张萱同时的唐代妇女画的画迹至今尚可以见到，例如西安发现的韦顼墓室石刻线画八幅女

侍的写照（开元六年，718年）和咸阳底张湾景云元年（710年）墓发现的彩色壁画，有捧持各种什物的女侍多幅，也有一幅男像的残片，只是面部形象带着很受过一点生活磨炼、心情不是经常轻松愉快的表情。至于那女侍们的图像，各有不同的姿态和风度，都很优美。这些壁画及石刻材料，是了解盛唐时期文化和政治中心长安的绘画艺术直接有关的材料。

在上述唐代仕女画作品实例中，《虢国夫人游春图》《捣练图》都是有明显的情节的，动作的描写也获得了较大的成功，可以看出当时所达到的实际水平。而所有今天可以见到的唐代仕女画作品（包括新出土的仕女图等）的艺术形象，体现了时代生活的特点和审美思想，也都有重要意义。

继承发展了张萱仕女画的是周昉。周昉是一个宗教画家，同时也是一个重要的人物画家，关于他，也像其他古代有名画家一样，流传着二三有意义的小故事。例如：他和另一有名画家韩干都画了郭子仪的女婿赵荣的肖像，悬挂在一起众人都分不出优劣。后来郭子仪的女儿来看，她认为韩干"空得赵郎状貌"，而周昉能够"兼得赵郎情性笑言之状"。[522]于是周昉的艺术被认为超过了韩干。这是说周昉观察一个人，能捕捉到他的表情特点，而且其入微的程度，是只有他朝夕聚首的爱人才能觉察出来的。所以周昉出众的才能，就不只是单纯地能够超过绘形的传神了。又，周昉在工作中有值得注意的严肃态度，他在章明寺画壁画时，画就草稿以后，京城人士来观看者数以万计，观者提出了意见，周昉每天动手修改，经过一个月，公众认为完全满意。这两个小故事被记录了下来，我们今天看了觉得很有兴趣，因为它们可以适当说明现实主义艺术在艺术与现实的关系和艺术与群众的关系两个基本方面的要求。同时，这两个小故事也说明了在人物画和宗教画方面，周昉在当时得到人们如何的重视。

周昉特别擅长的是描写贵族妇女生活的绘画，他画的妇女以具有健美丰腴的体态为特点，据说这正是由于他自己出身贵胄，在贵族社会中所常见的美丽女子就是如此。至于他画的佛像，在今天已经没有原本可以直接看到了，但是知道他曾创制了一种称为"水月观音"的佛像画，而以"水月观音"为名的菩萨像在敦煌也曾发现过，可见是一种风格柔丽的样式。这也就说明，佛教画和人物画，尽管两者题材性质有根本的不同，但在周昉作品中却表现出了相同的风格，这一点不完全是周昉个人的特点，同时也是这一时代美术发展的基本倾向。

唐代美术大部分仍是宗教性的。但因为唐代的佛寺——我们从很多记载中看见，固然是一个敬礼拜佛的场所，同时那重重院落、楼台殿阁也是一个可以登临、游玩、娱乐的地方，佛寺中还有用说故事或乐舞扮演的方式来宣扬佛法的。所以唐代的佛教艺术（包括文学和美术），作为广大群众娱乐欣赏的对象，便日益能够反映出世俗的要求和愿望，而从现实生活中获得了蓬勃的生命力量。

绘画艺术在8、9世纪间出现空前的兴旺热烈气象。8世纪前半，产生了吴道子那样情感奔放、把充沛的生命力注入宗教创作中、善于表现激动紧张景象的大画家；另外也出现了大量的作品，把根据佛典仪规的宗教画和以现实生活为范本的人物画二者统一了起来，达到了成熟的阶段。宗教美术明显地世俗化了，尤其佛像形象充分体现了来自人间的、现实性的美感要求，而使菩萨天女体态丰腴、容貌端丽、具有惑人的风姿。唐代美术的这一现象，应该认为是绘画艺术向前发展的现象，因为它代表着艺术进一步走向了反映现实生活的道路。周昉就是产生在这一发展趋势中而成为它的具体代表者。

但是这时候，在绘画艺术中得到了反映的现实生活还是片面的、狭窄的，譬如周昉也只不过描写了贵族阶层的生活，但这也不妨碍贵族生活的题材在这一时期的艺术中出现是有进步意义的，因为这正是在具体的历史环境中所产生的突破宗教羁绊的途径，而且，由于描写对象是由抽象的佛和菩萨等转换为具体的人，在艺术技巧上也得到了新的发展。

周昉的真迹今天是否还可以得见，姑不加以讨论，至少我们尚可以看见一些可以表现他的风格的作品，例如《调琴啜茗图》和《宫中图》。

《调琴啜茗图》曾经被认为就是周昉的作品。这一幅描写贵族妇女生活的图画，在它的表现方法上就有值得注意之处：图景最右方一个侍女正捧了茶来，这茶是端给那一个袖着手、微侧着身子若有所期待的端庄妇女的。转过一棵梧桐，是一位背着观者而坐的妇女，她的上身向左前俯探着，臂间的锦帛不经意地垂落了下来，她用右手垫了手巾擎托着一只敞口茶盏，从她的耳鬓边望过去，可以看见茶盏的一半。这可以望见的半个茶盏停留在那里，可以说明她是在一小口一小口地慢慢啜饮。而这一细小的动作，就和她的背影共同表现了这位妇女出神地、然而是关心地向前注视着的神情。她也是有所期待，她们所期待的现在可以看见了，是花树旁石上那一妇女将要演奏七弦琴，但她是毫不理会旁人的期待的，自己依然从容不迫地、安详地调理着琴弦。这些妇女的一系列姿态和神情，逐渐引导我们的注意集中到了她的手上，在轻轻拨弄琴弦的动作中的左手，是那样精确地被描绘出来，俨然有单独的乐音就自那纤纤的手指尖上断续进落。

画家描写的是在这一二断续的琴音中，人们在安静地期待着的微妙神情。这样就用了一根心理的线索，把平列在画面上的许多个别形象连缀了起来，这样就使这幅画在表现上具有了一定的心理深度，而不是停留在单纯的表面姿态动作上了。

追求心理状态的描写，在这一历史阶段的绘画作品上，成为被重视的艺术技巧。例如向传为吴道子的《送子天王图》，虽然与吴道子的真正关系如何尚待研究，但我们也不妨用来作为说明这同一表现方法的例证。《送子天王图》的最后一段：净饭王捧着初生的释迦，那种小心翼翼的、郑重的动作，充分透露出这一抱持者是把小小婴儿置于自己以上的崇敬心情，虽然他自己已

经是王者，而且身后有着随从。同时，那一跪拜在地的孔武有力的天神，更不是单纯的匍匐跪拜，而是张皇失措、惶恐万状的神态，是完全从精神上降服了的表情。净饭王和天神这两个有心理内容的动作，烘托出了还在襁褓中的、在画上看不出任何直接迹象的小小婴儿的不平凡和无上威严。这样的表现，就是通过人物的表情和内心联系以阐明主题的方法的应用。由于它不是利用一些道具加入表演一番，不是用一些华丽庄严的事物来点缀装饰一番，更不是用标语旗帜说明一番，所以是更有力的、效果更强的艺术方法。

　　同样，在那一幅《宫中图》中，我们看见关于幽闭在深宫中的妇女们的许多生活侧面的片段描写，也因为是用一组组的形象、比较真实地表现出在不同活动中的妇女神态，就能够给予人生动的印象。例如那个戴了庞大而沉重的华冠的妇女，正有一位肖像画家在旁画像，面前一个小女孩手扶着几案，在热烈地说着什么。这一戴了华冠的妇女，恰是处于一方面要应付这一晓舌的女孩、而又要为了画像保持着一定姿态的不自如的情况中。在捕蝴蝶的一段中，梳了双鬟的少女，把长柄纨扇斜插在背后，表现出为了不惊走那在花草上翩飞的蝴蝶是如何小心慎重的神情。而在她旁边的那一成年妇女，已经把擒得的蝴蝶笼在纱帕中，又是带了多么显著的喜悦表情，高高地举在眼前加以玩赏。此外，有三个妇女围了正在学步的小儿，又有一个妇女刚从女童捧回来的盘中拈起了鲜花，正在簪到头上去。这两组人物，也都表现了恰如其分的动作，而且在每一组形象中，各人的动作也都有相互补充、共同说明题旨的作用。具有更紧凑的组织的是戏猫一段：一个妇女坐在席上抚弄一只刚扑到怀里来的、受了惊恐的猫儿，而另一只猫正慌张地跑来，因为它背后有两个小儿，虽然一个在拍掌，看不出有什么恶意，但另一个挥起手臂，显然是在恫吓它。借这两只猫描写了三个人，所描写的不只是外表的动作，更是小儿的顽皮和妇女的和善。

　　这幅《宫中图》，过去著录为南唐画家周文矩所作，事实上是一个临摹的稿本，共有十二节如前面所提到的那样的片段，也都达到了同样的艺术水平。这十二节尽管都是像速写一样简率的作品，但寥寥数笔便勾出了生动的人物神态，呈现出一幅一幅富于生活意趣的情景。我们说画得"生动"，主要是因为画家通过描绘外形和动作，在一定程度上成功地表现出了恰如其分的心理和情感活动。这些外形和动作，使我们有可能看到那些人物的心底或是快乐的，或是平静而安详的，或是闷闷不欢的，或是惊慌的，或是虔诚的，等等。

　　《调琴啜茗图》和《宫中图》表现的是古代贵族妇女生活中有数的一些零散侧面现象，但因为能够从描写生动的神态和刻画心理方面进行了努力，就使这些片段、零散的侧面现象，有了较丰富和较真实的意义。千载以下的我们来看这些画所了解到的，不限于那些表面的生活细节，而能进入她们的感情生活。这就不能不说，古代艺术家所用的艺术方法具有更能深入现实的力量。在绘画史的发展上，人物画完全摆脱宗教画的羁绊，又重新独立前进，《调琴啜茗图》和《宫中

图》可以算作这一历史阶段的有代表性的作品，它们所代表的这一新的发展，我们必须说明，周昉的名字曾被认为是一个重要的标志。

六、张彦远的《历代名画记》

古代关于绘画艺术的著作，自顾恺之在《论画》中对于绘画艺术以及前代若干重要画家及作品提出自己的见解、谢赫在《古画品录》中提出"六法"并对于南朝前期画家进行了系统评论以来，唐代张彦远的《历代名画记》是一部划时代的重要著作。

张彦远字爱宾，约生于元和十年（815年），大中初年"由左辅阙为尚书祠部员外郎"，咸通三年任舒州刺史，乾符初（874年）官至大理卿，以后未见有其他记录，是约卒于乾符年间，享年六十岁。

张彦远出生于宰相世家，高祖张嘉贞、曾祖张延赏、祖父张弘靖先后都做过宰相，对于绘画和书法都有浓厚的兴趣。张家的世交李勉父子，也是身居显要而且爱好书画的，他们和当时的皇室及其他贵族一样，都是承继了南朝重鉴赏收藏的传统，他的叔祖张谂并写有《吴画说》一篇。这样的社会条件，培养了张彦远对于绘画和书法的研究兴趣，他不但能画，而且长于书法，特别是八分书。他在三十二岁左右就完成了《历代名画记》《法书要录》《彩笺诗集》等著作，《历代名画记》和《法书要录》分别就绘画和书法搜集了丰富的前代材料，尤其前者更是提出了自己的见解，是对于中国古代美术科学研究工作的重要贡献。

《历代名画记》是我国第一部系统完整的关于绘画艺术的通史。在他这部书出现以前，根据他所提出来的材料，知道已经有过以下这些著作：后汉孙畅之有《述画记》，梁武帝、齐谢赫、陈姚最、隋沙门彦悰、唐李嗣真、刘整、顾况都有过画评，裴孝源有《贞观公私画录》，窦蒙有《画拾遗录》。这些书大多都还保存到现在，张彦远认为"率皆浅薄漏略，不越数纸。"因而他就集中并整理了前人的著作，又单独搜求了一些历史材料，写出了《历代名画记》十卷。

《历代名画记》的内容大致可以分为三部分：绘画历史发展的评述、画家传记及有关的资料、作品的鉴识收藏。

绘画历史发展的评述一部分中，概括了张氏对于古代绘画传统的形成与演变的正确理解。在"叙画之源流"一节中，他指出了绘画艺术是一重要的文化现象，绘画是形象的教育工具——"存乎鉴戒者，图画也"；"叙师资传授南北时代"一节中，从师资传授的关系追溯画家们一脉相传的承继关系，强调绘画艺术的传统性，而同时又指出"衣服、车舆、土风、人物、年代各异，南北有殊"，要认真对待内容上的现实性；在"论画六法"及"论画体工用拓写"两节中，发挥了他对谢赫"六法论"的精辟见解。他详细论述了气韵与形似的辩证关系："今之画纵得形

似，而气韵不生，以气韵求其画，则形似在其间矣。""人物有生动之可状，须神韵而后全。若气韵不周，空陈形似，笔力未遒，空善赋彩，谓非妙也。""夫物象必在于形似，形似须全其骨气，骨气形似皆本于立意，而归乎用笔，故工画者多善书。"他认为对象生动的神韵是刻画形似的目的，他反对琐碎的描绘："夫画物特忌形貌采章历历具足，甚谨甚细而外露巧密。所以不患不了，而患于了，既知其了，亦何必了，此非不了也，若不知其了，是真不了也。"他很赞美南北朝画家们刻画形似产生的美的效果，并同时创造出一定的风格；"论顾陆张吴用笔"一节中，张彦远讨论了以造型为目的的线纹节奏感和线纹在中国绘画中形成画家独特风格的决定性作用；"论画山水树石"一节，对于山水画的演变谈到了他的认识。在这一节中他所说的山水画在南北朝和隋唐之际的风格特点，以及他在其他章节中谈到的关于前代绘画表现的特点，今天我们利用现存实例加以比较时，发现他的评述在很多方面是很准确的。

《历代名画记》中，画家传记及有关资料在全书占篇幅较多。这部著作之所以是通史的性质，就是因为他是从远古时代开始而截止到作者的当时（唐会昌元年，841年），其中最重要的是魏晋南北朝隋唐一段。全书保存的资料中，包括史书的记载、南朝人士的评论、画家自己的著作和唐代尚在的画迹，这些资料成为后世研究古代绘画史的仅有根据，但其中缺少北朝绘画的史料，后世因而产生了唯有南朝才发展了绘画艺术的不恰当的概念。

关于鉴识收藏的部分，叙述了书画鉴藏工作的历史发展、唐代鉴藏的情况（如购买的市价、仗势豪夺的行为等），以及在鉴识工作中有重要意义的印鉴的辨识验证、收藏工作中的装褙裱轴、复制临摹等。由此可见中国传统的书画鉴识工作，在唐代已具有一定的科学水平，《历代名画记》中的评述是正式予以整理及记录的开始。

这部书写成于大中元年（847年），它为前代的中国绘画理论和历史的研究做了总结，并为以后的研究奠定了基础。继续着这一著作，历代都有新的积累，而出现了阐述中国绘画艺术在各个时代发展的一系列著作。

第三节　五代的绘画

五代时期的绘画制作，已有许多迹象说明，进入了城市手工业的行列。这是随着封建经济的发展而出现的新现象，而意味着绘画艺术的进步有扩大了的社会基础，与市民群众有了更直接、更广泛的联系。同时并流行着各地区统治者援引画家在自己身边的风气，西蜀和南唐都采取画院的形式，也刺激了绘画艺术的繁荣。

下面先就中原、西蜀、南唐三地区，分别介绍五代时期绘画的概况，然后再简单地综合阐述

这一时期绘画艺术的进步。

一、中原地区的宗教画名家和山水画大师荆浩的出现

中原地区是唐末军阀混乱、五代争夺政权进行战争和受到契丹族攻略的主要地区。五代后期（后周繁荣时期）才逐渐安定下来，文化艺术活动随了政治和经济中心而东移到汴洛一带。洛阳附近是唐代东都，仍保持其传统的文化中心地位，佛寺、道观中保存唐代绘画雕塑的旧作也很多，唐代名家的作品尤其受到重视，如洛阳北邙山老子庙的吴道子壁画就是极被称颂的。五代时期也流行搜集、收藏前代书画作品的风气，后梁驸马赵嵒本人就是画家，也是当时的收藏名家，并礼遇各种有才艺的人士；将军刘彦齐是另一后梁时的著名收藏家。

五代中原地区的绘画活动，今天了解到的主要是宗教画和山水画两方面。

中原地区的宗教画一般承继了唐代传统。吴道子为广大的画家所师法，他们从吴道子学得的不只是粉本和样式，而且也承继了吴道子创作的宏伟意图和气概。他们一般的都擅长壁画大像（七八尺、一二丈），而有非常的气势和威仪。

后梁时期声誉最高的宗教画家韩求、李祝，在"陕郊画龙兴寺回廊列壁二百余堵"[523]。他们画印度僧人摄摩腾和竺法兰东汉时来中国传佛经的故事，人物高达八尺，三门上的神像数十身，都高二丈。他们又画了九子母及罗刹变相。他们的非凡才艺引起普遍的重视，龙兴寺的壁画吸引了当时很多画家。

朱繇（或作"朱瑶"）是另一五代时期的名家，所作洛阳金真观壁画，被称为"神笔"。宋代评论给他以极高的评价，如《宣和画谱》说，道释画未有不师法吴道子的，然而很少有人能登堂入室，只有朱繇"不唯妙造其极，而时出新意，千变万态，动人耳目"。[524]

其他名手还有擅长画大像兼善泼墨山水的张图，和张图竞争失败而又胜过李罗汉的跋异，被契丹掳掠而去的王仁寿、焦著、王蔼等人。张图和跋异、跋异和李罗汉，三人先后对手绘制壁画，固然说明当时画家之间竞争的激烈，也说明民间宗教画的好手颇有其人。这些画家的姓氏和作品都已不传，而他们的成就都集中表现在北宋时期几次大规模的宗教画活动中，北宋真宗时期绘制玉清昭应宫，一次能召集天下名手三千人，就是宗教画在人力上和技艺上有着深厚传统的证明。

山水画在中原地区的发展是山水画史上划时代的变化。

唐末五代的山水画大师荆浩和他的追随者关仝，是我国山水画艺术的重要创造者。

唐末山水画流行的是壁画和屏风（或大幅立屏，或小幅卧屏），有水墨的大山大水、壮阔雄伟的风景，或作长松、古树和巨石；也有以青绿两色为主、并用金笔勾勒的色彩华丽的装饰风的小幅风景。——大山大水、全景式的水墨山水画，是这一历史阶段的主要成就和主要流行形

式，荆浩、关仝的创作，有力地推动了这一发展。

荆浩出身于士大夫，唐末隐居在太行山，他擅长山水画，同时也能画佛像。他的作品在宋代已流传不多，现存荆浩《匡庐图》可以作为了解这一大山大水的山水画的参考。

荆浩的山水画艺术通过他的追随者关仝的进一步发展，推动了北宋时期山水画的发展。

荆浩等山水画艺术创造的重要意义在于：他们以表现山水的雄伟"气象"为目的。荆浩在他的著作"洪谷子"《笔法记》中说——

> 山水之象，气势相生。故尖曰峰，平曰顶，圆曰峦，相连曰岭，有穴曰岫，峻壁曰崖，崖间崖下曰岩，路通山中曰谷，不通曰峪。峪中有水曰溪，山夹水曰涧。其上峰峦虽异，其下冈岭相连，掩映林泉，依稀远近。夫画山水无此象，亦非也。

大山大水的构图表现出山河大地的气象万千。一幅构图虽永远只能绘出宇宙的局部，但画家不满足于表现局部，而要表现天地之无限、宇宙造化之壮观。荆、关创造的大自然雄伟之美，把山水画的思想内容提到新的高度，因而把山水画推进到了新的水平。

荆、关在山水画技法上也有新的贡献。荆浩批评吴道子"有笔无墨"、项容"有墨无笔"的高论，反映了山水画技法在此一时期有很大进步。他们作品中全景式的布局、远近层次的处理，也是构图技巧的重要发展。

荆浩、关仝山水画的取材，被认为由于生活上的接近，描绘的是黄河中流两岸的山峦岭岩和树木丛林。荆浩因长期的山林生活而熟悉了大自然，荆浩在自己的著作中也承认是生活的感受刺激了创作的欲望。荆浩《笔法记》中说，他在太行山见到深山中的古松，有种种诱发人想象的健劲有力姿态，使他感到惊异，于是进行写生，"凡数万本，方如其真"。"数万本"的话虽有些夸张，其蕴义是强调生活和生活中激发的感情是创作的基础。

现存荆浩《笔法记》是了解荆浩艺术和古代山水画艺术的重要根据，也是古代美术理论中的重要著作。他在文章中谈到"度物象而取其真""气者，心随笔运，取象不惑""思者，删拨大要，凝想形物"，是提倡提炼形象、提倡创造富有概括力的形象。在这一主张中，他提出"心随笔运"和"思"的重要，其重要还不只是在于提炼形象，而更为根本的是形象的创造中要注入理想，例如松柏的形象，荆浩谈到画时要当作一定道德理想的化身。

荆浩《笔法记》中提出山水画的创作，山水树木等自然事物形象的创造是现实与理想的结合；要变物质世界为精神世界，而获得艺术生命。这些意见对于山水画艺术的进步有关键性的意义，同时也是美术理论上的重要贡献。

五代末北宋初，宫廷建筑物的描写也成为绘画艺术的一个重点部门，出现了名手郭忠恕和王士元等人。

郭忠恕的山水师法关仝。相传为他的作品的《明皇避暑宫图》，十分精确地描绘了人工创制的宏伟壮丽的建筑物，是如何在自然环境中凸现了出来。又现存《雪霁江行图》，残幅尚存一只大船，从中也可见他的界画技术的精工。"界画"以其技术的特殊性，在中国古代绘画中成为一专科，它和建筑制图不同，建筑图的绘制不表达人的思想感情，而界画的楼阁亭台和山水画相结合，体现出对于人工创造物的赞美。

郭忠恕也曾研究上古篆体各种文字（古文、小篆等）。柴周时期，他任国子监书学博士之职，曾校刊《古文尚书》及历代字书《佩觿》，并著有《汗简》。他的朋友梦英和尚和他都是当时熟悉上古篆体各种文字的，这些书体在当时已经是一般人所不熟悉的，所以，他们也获得书法艺术家的声誉。

中原地区的边缘地带，与中原地区在艺术上联系最密切的是契丹族占领的河北和山西北部。契丹地区的寺庙建筑，是今天保存下来的此一时期木构建筑的代表作。内蒙古林西县辽代庆陵中有精美的壁画（约1031年），内容有山林草原风景和人物肖像。山林草原风景有春、夏、秋、冬4大幅，似是取材四时"捺钵"的地点（契丹制度规定，皇帝按四季驻留不同的地方），色彩鲜丽，描写动物生活很生动。肖像画也都能表现各人的个性特征。

契丹族侵入华北一带，并曾一度侵占开封（后晋开运三—四年，946—947年），画家王仁寿、焦著、王霭等被掳北去。王仁寿及焦著都死在北方，北宋初只王霭得释归来。他们3人都是当时著名的道释人物画家。

契丹地区的著名画家还有胡瓌、胡虔父子，擅长描写边地种族的骑猎、游牧生活。胡瓌《卓歇图》描写的是契丹贵族在帐幕下歇息安乐的情景，对主要人物进行了刻画，生活状态和器用都表现了地域生活的特点。这幅图卷是古代边地种族生活的风俗画（过去称为"蕃马"一体）中较早较完整的作品，有重要的历史价值。

二、西蜀、南唐绘画艺术的发达

五代时期艺术最活跃的地区是西蜀和南唐，活跃的原因是经济的繁荣提供了社会的和物质的条件。益州（四川）和扬州（江南）在唐末已是经济上最繁富的地区，五代时期由于受战争灾祸较少而有进一步的发展，在此基础上形成了新的文化中心，聚集了很多画家和文学家。南唐和西蜀都运用政治影响助成文学艺术人才的集中，新成立的画院使民间画家地位得到提高。文学范围中的"词曲"，从民间文学中取得了形式和艺术表现力量，五代的词虽然多以享乐思想为内容，

但也有对于丰富的物质生活积极赞美的思想，反映了当时经济生活的上升。西蜀和南唐词曲文学的发达，可以帮助我们了解这两个地区绘画艺术在题材、思想以及风格上的新趋向。

西蜀在唐代就不断有画家来自中原，最有名的例如吴道子的弟子卢楞伽，其他如中晚唐时期的赵公祐、范琼、陈皓、彭坚、左全等，他们的作品都是宗教画，在会昌废法之后也还有些保存下来，直到北宋初年尚在。他们的活动对于西蜀绘画传统的形成有一定作用。

唐末黄巢攻克长安，僖宗李儇逃到四川。黄巢失败后，黄河流域陷入军阀混乱，避难来西蜀的画家很多，其中较有名的有孙位、张南本、常粲、滕昌祐、刁光胤等。滕昌祐和刁光胤是花鸟画家，常粲是人物肖像画家，他们推动了西蜀花鸟画和人物肖像画的发展；而孙位、张南本在宗教画方面也带来了新的激动人心的力量。后晋天福年间，赵德玄入蜀，带去历代画稿粉本百余本，在四川流传很久。唐代宗教画的传统在四川得到进一步的发扬。

四川画家的重要画迹在北宋初年留在成都等地寺庙上的很多，宋初黄休复的《益州名画录》一书记载得很详细。成都大圣慈寺因为是会昌废法时唯一保存未毁的寺庙，僖宗李儇入蜀以后又曾经扩建，特别成为西蜀画迹集中的地方。据说，大圣慈寺有96个院，阁殿塔厅堂房廊达到8524间，壁画如来诸佛1215、菩萨10488、帝释梵王68、罗汉祖僧1785、天王明王大将262、佛会经验变相158、雕塑未计。此外还有新建的圣历寺、圣寿寺等佛寺和玉局观、丈人观等道观。这些寺观壁画主要部分是宗教性的，但也有许多非宗教性的题材，如帝王、贵族、将相的肖像和雀竹花鸟以及名山大川的摹写。西蜀画家作品在北宋初年受到很大的重视，卷轴形式的画迹流传到中原地区，后来也曾有一定数量收藏在北宋皇室。关于古代绘画艺术，西蜀部分保留的文献材料较多，从这些材料中可以看出五代绘画历史的主要发展。

前蜀王氏（907—925年）和后蜀孟氏（934—965年）统治时期画院的隆盛，是五代十国各地区统治者都援引一些画家在自己身边这一时代风气的突出代表。王氏和孟氏画院中名手很多，他们的声誉远播到西蜀地区以外。这些画家以擅长宗教人物画者最多，肖像画、军事画较突出，其次花鸟画也较山水画为盛。

西蜀很多名画家都是父子善画，绘画作为世代相传的技艺成为很触目的现象。例如西蜀宗教人物画最重要的三大家——高道兴、高从遇、高文进、高怀宝等四世，赵公祐、赵温其、赵德齐等祖孙三世，赵德玄、赵忠义父子；花鸟画著名画派的开创者黄筌（兄黄惟亮）、黄居宝、黄居寀等父子兄弟；其他如宗教人物画家蒲师训、蒲延昌父子，杜子瓖、杜敬安父子；人物仕女画家常粲、常重胤父子，丘文播、丘文晓、丘余庆兄弟父子，张玫父子，阮知海、阮惟德父子等。

西蜀画院画家的作品也可以自由买卖。江南商人入蜀买杜家父子的佛像罗汉；荆湖商人买阮惟德画的仕女，称为"川样美人"；黄筌父子的画也流入市场。

西蜀画家的全家善画和作品买卖的普遍现象,都说明五代时期绘画艺术具有中古城市手工业行业的特点。这说明绘画艺术随了封建社会经济发展,其社会地位也进入了新的阶段,同时也说明画院艺术发达的民间基础和绘画艺术新面貌的形成。

西蜀的宗教艺术代表了五代时期宗教艺术的新发展。

从成都大圣慈寺等寺庙的佛教壁画名目,可以看出主要仍是唐代传统。例如有如来、无量寿佛、文殊、普贤、观音、水月观音、千手千眼大悲观音、梵王、帝释、八明王、四天王、罗汉等像和各种变相;阿弥陀和药师的净土、弥勒的灵山佛会、维摩诘、降魔、萨埵那、善童等变相。这些壁画都是大幅构图,文殊、普贤的形象四围也拥聚众多随从人物,炽盛光佛围绕以九曜廿八宿,梵天、帝释则有笙竽鼓吹天人,天王则有鬼神部从,都是人物形象很丰富的大型构图,这种构图的流行则超出了唐代传统而成为新风气。而丈六天花瑞像的形式也表现了新的创造,曾有花鸟画家滕昌祐的制作,天花瑞像的画面上,这一"下笔轻利,用色鲜妍"的花鸟名手也发挥了他的特长。

在佛教画的各项名目中,值得注意的是又有所谓"金刚经验"。"金刚经验"是成组的故事画,描绘诵习《金刚经》得到佛法福祐的故事,这是较一般变相更为明显的风俗画。

有关这一时期的天王像和罗汉像的记载很多,这两种在当时是引人注意而又颇有新的创造的题材。

天王及其鬼神部从的形象,流行于各种性质的绘画中,不仅出现于佛教绘画中,而且出现在道教绘画和世俗绘画中。在道教绘画中则是各种神将,如天蓬、黑杀、玄武、火铃四大元帅;在世俗绘画中则是军队兵仗。这种天王鬼神是事实上的一种军事画,当时也出现一些专长于此的名手,如房从真以画甲马人物鬼神冠于当时,他的作品有天王、神像。蒲师训学习他的方法,就曾画孟知祥(后蜀政权的建立者)祠庙的"鬼神、蕃汉人物、旗帜兵仗、公王车马、礼服仪式"[525]。高道兴和赵德齐是西蜀画家中的两个领袖人物、道释画的大家,也曾画王建(前蜀政权的建立者)生祠中西平王[526]"仪仗、车辂、旌旗、礼服、法物"[527]和王建陵庙的"鬼神、人马、兵甲、公主仪仗、宫寝嫔御"[528]等壁画。天王、鬼神、兵马甲仗的形象创造,在宗教和非宗教绘画的不同范围中有很大的一致性,这种形象的流行是时代生活的反映。五代时期,政治局势的变迁直接取决于武力,各地统治者拥兵自固并炫耀自己的武力,兵马甲仗成了引人触目的社会现象。

罗汉像是又一屡屡见于记载的名目,流行的罗汉数目仍是十六个一组。同时高僧像也很受重视,高道兴在大圣慈寺西廊下曾画高僧六十躯,时代略前的左全在大圣慈寺的前寺曾画行道二十八祖和行道罗汉六十余躯,这些都成为名迹。也有些著名作品流传很广,如泗州僧伽和尚

像，俗称为"泗州罗汉"，画家以得到其唐代真本为贵，四川金水张玄传吴道子之法画罗汉，他创造的形象得"世态之相"[529]知名天下，被称为"金水罗汉"。罗汉像是根据各种不同的生活形象创造出各种不同的超凡入圣的性格，艺术家按照自己的理解对生活形象进行了不同的艺术加工。四川有一画罗汉的名家贯休，他的大胆变形手法使他成为绘画史上早期的代表性画家，他的十六罗汉像在南宋时期曾刻石像在杭州。宋代佛教雕塑及绘画中罗汉形象的创造日益多样而丰富，是佛教美术新发展的一个重要方面——在把现实形象加以理想化的创造上、在通过外形塑造以揭示饱满有力的完整性格的方法上，积累起丰富的经验。

五代时期道教艺术也有新的发展。政治局势和社会生活的变动中，道教的影响在扩大，道教的体系更庞杂，道教艺术也有新的创造。西蜀大多数宗教画家和唐代一样兼擅道释，而从事佛教画的制作更多，但西蜀也有单独以道教图像出名的画家：道士张素卿在道教名山青城山的丈人观（今建福宫）真君殿上画五岳、四渎、十二溪女、山林、溪沼、树木、诸神及岳渎、曹吏，"诡怪之质，生于笔端"。张南本在宝历寺水陆院画天神、地祇、三官、五帝、雷公、电母、岳渎、神仙、自古帝王等，据说："千怪万异，神鬼龙兽，魍魉魑魅，错杂其间，时称大手笔也。"[530]这些作品可见都是发挥了极大的想象力的。道教图像的名目，据文献记载可知天神地祇的类别，正像人世间的官职制度同样复杂。道教图像中值得注意的更是一些仙君像，如张素卿曾绘《十二仙君像》，是道教徒所传述的古代成仙得道的十二个名人董仲舒、严君平等当初卖卜、卖药、书符、导引等活动[531]，这是和当时认为神仙有时就混迹市井的思想是一致的。张素卿的这一组作品在当时很引起重视，其中十幅后来辗转入藏北宋皇室。

道教绘画中也出现了以前未见称述过的几幅大型情节性构图。赵忠义曾运用他擅长鬼神的才能创制了《关将军起玉泉寺图》（荆州玉泉寺是纪念关羽的天下名寺），他画了役使鬼神"运材斸基，以至丹楹刻桷"，这是一幅用建筑庙宇这条主线贯穿起众多情节的构思丰富的巨制。又一著名画家石恪曾有4幅取材于神话传说的重要作品：《鳖灵开峡图》《夏禹治水图》《五丁开山图》和《巨灵擘太华图》。[532]

作为这四幅画的题材的神话传说，都是对于人和大自然搏斗、对于人改变大自然面貌的伟大事迹的歌颂。大禹治水是众所周知的远古历史传说。"鳖灵"和"五丁"都是古代流行于四川的传说，开巫峡[533]、平息蜀中洪水并开通楚蜀通路的是鳖灵（他是望帝杜宇之相，后来继杜宇为帝，杜宇变成杜鹃），开通秦蜀山路的是五丁力士（杜宇之将，后来被大山压死，成为梓潼地方的五山）。鳖灵是古代传说中的黄河之神，当河有一大山，他用手擘开大山的上半，用脚踏离下半，于是一山分为二，成为陕西的华山和山西的首阳山（或说是中条山），华山上后来还留下鳖灵的手印，首阳山则有他的脚印。古代人民征服大自然的伟大力量在传说中神化为

非凡的神话形象，创造了这些形象的画家石恪本人，是一个敢于凌辱权贵豪气过人的画家。他的这几幅以雄奇的神话为主题的作品，当时被称为"气毅刚峭"，是已知古代绘画作品中罕见的巨制。

在当时佛教寺院中，也有一些非宗教性的壁画。如大圣慈寺有玄宗御容院，以绘制有唐玄宗李隆基的肖像而得名；有中和院，其中绘制了中和年间僖宗李儇及其大臣入蜀时留下的群像；三学院经楼下有前蜀后主王衍像，三学院在孟蜀时期建立真堂，绘有孟知祥及文武臣僚像；华严阁下有后蜀后主孟昶时期诸王及文武臣僚像。此外，寺院中更有一些著名和尚的肖像。

山水花鸟画在唐代是大型厅堂建筑壁屏间的装饰，这时亦用于寺庙。也曾称为"小李将军"的四川名山水画家李升，在大圣慈寺六祖院罗汉阁画峨眉山、青城山、罗浮山及雾中山，在真堂画汉州三学山、彭州至德山，圣寿寺也有李升的《出峡图》和《雾中山图》，这些山不一定是佛教的圣迹。寺庙中竟然也有《明皇幸华清宫》和《吴王夫差宴姑苏台》等描写豪侈生活的山水宫室画，作画者是两个和尚。竹石花雀装饰在寺庙厅堂壁间者，也有出于刁光胤、黄筌等名家之手的。

贵族肖像、山水、花鸟画之用于寺庙，说明寺庙和社会世俗生活有了更密切的联系。因而，生活形象进入宗教画，同样也是合乎规律的自然发展，同时，这也说明人物肖像、山水和花鸟画的发达。

西蜀的重要画家行列中，除了前述宗教画名手也擅长历史故事画外，常粲、常重胤父子之擅长人物故事及肖像，阮知海、阮惟德父子及张玖之擅长贵族妇女及肖像，杜子瓌之擅长肖像，周行通之擅长蕃马，都享有相当的社会声誉，而尤以花鸟画家黄筌、黄居寀父子有突出的地位。

黄筌（约900—965年）成都人，最初从刁光胤学竹石花雀，又学孙位龙水、松、石、墨竹，学李升山水、竹树，因而获得了超出刁氏的艺术成就。黄筌的次子黄居宝擅长用挟擦的笔法画太湖石，获得"文理纵横""棱角峭硬"[534]的特殊效果。幼子黄居寀（933—993年以后）传黄筌的才艺，父子二人在孟蜀时期四十年间是宫廷中最活跃的画家，他们的作品装饰在西蜀宫室中者数目极大，后来流传入藏宋朝皇室的卷轴作品，黄筌有三百四十九幅，黄居寀有三百三十二幅（包括入宋以后太宗时期创作的一部分），他们父子创作的数量也是惊人的。

黄筌父子突出的贡献是创造了花鸟画，特别是描写禽鸟生意动态方面的新的时代水平。传说黄筌在孟蜀宫殿壁上画了鹤的六个生动姿态："唳天——举首张喙而鸣；警露——回首引颈上望；啄苔——垂首下啄于地；舞风——乘风振翼而舞；疏翎——转项毻（整理）其翎羽；顾步——行而回首下顾。"[535]这个宫殿因而改名"六鹤殿"。黄筌又曾在殿堂描绘了野雉，使呈贡来的鹰鹘误认为生。

这些传说虽然不能认为是对于黄筌花鸟画艺术给出了正确评价，但是说明了黄筌描绘的

禽鸟形象的真实感，在技术上已是新的成就。

黄筌的艺术才能，因为是"山花、野草、幽禽、异兽、溪岸、江岛、钓艇、古槎，莫不精绝"[536]，所以他不仅能描绘生动的禽鸟形象，并且善于构思。从《宣和画谱》著录的他作品的题目，可见他的花鸟画有四季景色及多种主题，如：桃花雏雀、牡丹戏猫、荷花鹭鸶、水荭（溦鹕）、霜林鸡雁、雪竹锦鸡、寒禽等等。黄家父子的作品，文献记载中也指出，取材主要不是日常的禽鸟花卉，而是王家宫苑中的"珍禽、瑞鸟、奇花、怪石"。他们画的"桃花鹰鹊、纯白雉兔、金盆鹁鸽、孔雀、龟、鹤"等，北宋时期认为标志着他们的特长，而有"黄家富贵"[537]之称。他们的作品虽有贵族气息，但是他们追求的是花卉禽鸟生活的真实感和生意，在绘画史的发展上他们开拓了新的艺术园地，在技法上有所革新，这就使花鸟画作为绘画艺术的一种形式，有了新的起点。

现存旧传为黄筌作品的《珍禽图》也说明这一点。这是一幅画稿，包括十只不同的鸟、两只龟和若干昆虫，表现对象的特征异常工微精确，但极简洁而富有生命感觉。描绘方法以墨色为主，运用少量彩色，效果生动。古代画家超出自然形态创造了艺术形象，这种劳动成果给人带来了精神上的愉悦。

黄居寀的《山鹧棘雀图》是黄氏父子保留下来的唯一一幅构图完整的作品，表现的是荒僻无

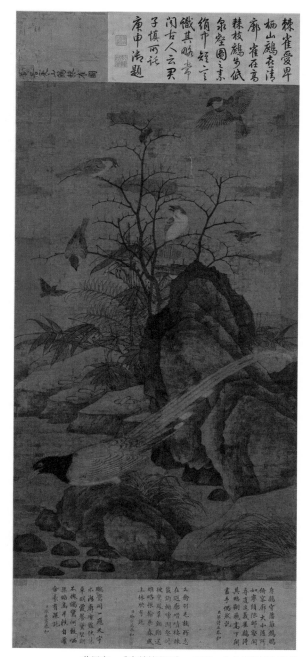

黄居寀　《山鹧棘雀图》　五代　台北故宫博物院藏

人的自然环境中鸟雀的活动，或飞或止，或栖树或饮水，动态自然。环境虽是坡石野水、棘枝竹芦，是朴野之景，但禽鸟翎羽精丽，由此也可见黄家专长。

黄筌、黄居寀父子也擅长山水及人物画，他们曾画四时山水，并有宗教画作品流传。黄筌画钟馗的故事是古代美术史上著名的轶话，正可以说明古代画家在创作方法上的卓越见解。当时流传的吴道子画稿中的钟馗，蓝衫，赤一只脚，一只眼睛眯视，腰上插了笏板，头上戴巾而蓬了头发，他用左手提鬼，以右手食指挖鬼的眼睛。黄筌奉命改画用拇指挖目，因为用拇指挖会显得更为有力。黄筌改画时，不仅改画了拇指，并且也改变了钟馗全身的姿势。他的理由是：原画表现全身的力量和精神都集中在食指，现在改用拇指，为了求得全身精神和动作的一贯，所以不得不全部都改。[538]

宋平蜀时（965年）黄居寀29岁，他的主要活动是在此后30余年间，他参加了北宋画院，成为画院的中心人物。

孟昶画院的主要画家大多参加了北宋画院，人物画家高文进和黄居寀受到宋太宗赵匡义的重视，同为当时画院领袖。西蜀名家是北宋太宗时期画院的骨干。

三、南唐的画院和名画家

南唐（937—975年）画院的发展，和西蜀之有唐代以来相继不断的历史传统不同。南唐虽有六朝时代旧迹，但所存不多，时代又渺远，没有直接影响。南唐画院主要是五代后期在唐代画风影响之下发展起来的，重要画家有曹仲玄、周文矩、顾闳中等人，院外的花鸟画家徐熙也很有地位。

曹仲玄的宗教画被认为是江南第一，他先学习吴道子，后来别作细密、傅彩的一体，但似乎对于后世影响不广。王齐翰、顾德谦、郝澄也都是南唐名手。又一个宗教画家陆晃，喜欢画一些题目包含有数字的道教及人物图像，如《三仙围棋图》《六逸图》《七贤图》《山阴会仙图》《五王避暑图》，这正说明他的才能在于同时描绘具有不同特点的多种人物形象，这样的形象必然有更多的生活知识作为基础。同时，陆晃又擅长"田家人物"——描写农村中的活动和生活，虽然大多数为婚姻、村社等题材，是风俗画的性质，但为描绘农民生活题材开拓着道路。

当时享盛名的人物画家，仍是把主要力量放在表现贵族生活方面。

重要的人物仕女画家周文矩承继了周昉的风格，而比周昉更纤丽。他的行笔的特点是"瘦硬战掣"[539]，唯有仕女画例外，但还缺乏具体材料的印证。现存《宫中图卷》是他《唐宫春晓图卷》的摹本，这时的仕女画和文学一样，表现贵族妇女的生活和精神状态更细致而具体了。

《宫中图卷》的内容，是幽闭在深宫内庭中的妇女们的日常生活画像：扑蝴蝶、奏乐、嬉婴、簪花、弄狗、浴罢、少女梳头、观画等等，共12节，都是用一组组的形象，真实生动地表现

（传）周文矩　《宫中图卷》（局部）　五代　美国克利夫兰美术馆藏

了幽闭在深宫中的妇女们的生活琐节、平凡的快乐的小事以及她们的神态，古代宫廷妇女生活的
狭窄和贫乏，也由此展示在我们面前了。画家有纯熟的技巧，善于通过人物动作和动作的联系，
表现出各种情节和一定情境中人物的精神状态。画家能够抓住若干细小的动作特点，因而神态刻
画也更明确，这是仕女画一个新发展。这个摹本的线勾技术，可以看出善于选择构成形象的基本
的主要线条，因而也达到了相当程度的洗练。

　　周文矩的肖像也有一定的成就。北宋时期尚存他为南唐后主李煜所作的肖像多幅，现存《重
屏会棋图》，画幅中央是南唐中主李璟的肖像，很有个性特征。

　　周文矩的《明皇会棋图》也有肖像画的意义。画面是以唐玄宗李隆基袖手坐在棋盘旁为
主，其左右两旁配置了对弈者一人、拱手侍立的道士二人、僧一人、倡优一人、侍者一人及一
个童子，内容不明。唐玄宗天宝年间左右常有道释张策、叶德善和金刚不空三藏，文献记载中
有道士罗公远年轻时在唐玄宗面前猜张、叶二人手中棋子数目的故事，不能确定图中所绘是否
即此故事。但此图保留下来的唐玄宗肖像，则是现存有关唐玄宗图像最早的一幅。唐玄宗的生
活在唐代时已成著名画题，而为后世不断模仿，《宣和画谱》指出后世的模仿者但止于画出他
的"秀目长须"[540]，此外形特征在这一图卷中确是很明显。周文矩《明皇会棋图》在肖像画历

顾闳中　《韩熙载夜宴图》（局部）　五代　故宫博物院藏

史上有重要地位。

南唐人物画家顾闳中的《韩熙载夜宴图》是一幅古代杰出的优秀作品，画家顾闳中由于这一作品在绘画史上留下永久的声誉。这幅画制作的背景，传说是：南唐后主李煜听说他的大臣韩熙载生活放纵，很有兴趣，就派了画家顾闳中去偷看，回来加以描绘。这幅画以"夜宴"为主题，由于描绘的真实生动，客观上对于中古贵族阶层的糜烂生活起了有力的揭露作用。

画卷开始便展开了主题：戴着高冠、体格魁梧、面容沉郁的韩熙载正在同他的宾客门生们举行纵情欢乐的夜宴的宴乐场面，随后是歌舞、奏乐、男女酬应等不同的场面。画家巧妙地用屏风、椅榻之类的器物把各场不同的活动，在构图上、也是在内容上给分隔开，同时又是给有机地联结了起来，这样就使整个总的主题多方面地得到了并不重复、然而是互相补充的表现。屏风既是图画中所表现的生活的一部分，又是处理表现内容的画面结构的一部分，这是一种和戏曲中的"旁白"相似的同样巧妙的艺术手法。

画家加以描绘的许多场面，都是经过了选择的情节，而包含有丰富的生活内容和意义。夜宴席上是杯盘杂陈，笑语喧哗中一切活动都静止下来，宾主停杯，听教坊副使李嘉明的妹妹演奏四弦琵琶。韩熙载宠爱的善舞的王屋山舞"六幺"时，韩熙载亲自击鼓。宾客都不在场，韩熙载在默然地洗手。宾客和妇女们三三两两款语调笑，韩熙载腰带上握了鼓槌一个人立在中间。这样便从几个侧面描写了宴饮和乐舞，描写了热闹和安静，描写了笑语和沉默……而刻画出这种生活的

颓靡和混乱。

画家反复描绘了每一个人的神态，除了面容身姿外，着重地刻画了每一个人的富有表情的手。——画家阐明了主题，并进入细节。全卷勾勒墨色浓重，而傅彩明艳动人，色彩的运用成功地烘染了气氛，增加了整个作品的艺术完整性。

南唐人物画家王齐翰的《勘书图》，也是描写贵族生活的作品。内容是一个人在独坐挖耳朵，这样的题材概括了贵族生活的空虚。王齐翰也是南唐有地位的宗教画家，他的作品中有一部分是人物和山水相结合描写隐逸生活的。南唐画家作品中表现此一主题的，还有现存卫贤的《高士图》，是描写古代著名高士梁伯鸾夫妇的，这件作品虽是以人物为主题，但主要成就是描绘山石树木的用笔用墨的技术。

南唐花鸟画家中最有声誉的是徐熙，他的作品取材，据说主要的是江湖田野的景物，如汀花野竹、水鸟渊鱼等。他画的《凫雁鹭鸶》《蒲藻虾鱼》《丛艳折枝》《园蔬药苗》之类作品，在北宋时被认为是他的特长，因而"徐熙野逸"和"黄家富贵"成为并称的二体，并被认为代表了两种不同的胸怀，也就是封建时代在朝与在野两种不同社会地位所引起的生活态度的分歧。徐、黄二体的差别也表现在技法上，但是后世流行的一种看法——徐熙创没骨法，黄筌创勾勒法，而成为花鸟画主要的二派，这一看法与宋代记载是不符合的。宋代文献记载，徐熙画花确是和当时一般流行的方法不同，一般流行的方法是用色彩晕淡而成，徐熙是用墨写其枝叶蕊萼，然后傅色[541]；黄筌父子画花妙在赋色，用笔极纤细，不见墨迹，但以轻色染成。徐熙的孙子徐崇嗣原来用徐熙的画法不被看重，于是效仿黄家的画法，不再用墨笔，直以彩色取形，才不受歧视。[542]以上记载中可以推论出：徐崇嗣学黄家画法才创没骨法，而得不出没骨法创于徐熙、勾勒法创于黄家的结论。没骨和勾勒二法的区别和源流问题还有待进一步地考订与澄清。

徐熙虽以野逸名，但他也创造了以装饰为目的的构图繁密的样式，即所谓"装堂花"和"铺殿花"[543]，《玉堂富贵图》可以帮助我们获得这一类样式的构图概念。

南唐山水画家董源创立了山水画艺术的又一新的流派，他在后世留下极为长远的影响。他画水墨山水，也画景物富丽的着色山水。他的山水能表现出风雨变化，构图也是很丰富的："千岩万壑，重汀绝岸。""写山水江湖，风雨溪谷，峰峦晦明，林霏烟云。"[544]这些形容和现存他的作品留给我们的印象相符。

他的著名作品都是水墨山水，如《潇湘图》《夏景山口待渡图》《夏山图》，描绘多土、草木茂盛的丘陵，空气湿润，阳光下一片蒙蒙。又如《龙宿郊民图》[545]《洞天山堂图》也都是冈岭郁苍浑厚，画境开阔深远。董源善于表现大自然郁郁勃勃、蕴蓄着氤氲无际的磅礴生命，他笔下的山势雄浑重厚、多泥被草，因而在用笔用墨上也富有特点，古代山水画的"披麻皴"法和山头

董源　《夏景山口待渡图》（局部）　五代　辽宁省博物馆藏

草木蒙茸的"矾头"画法，都是他所创始的。

董源的门生有一僧巨然、一道刘道士。巨然随了董源在宋朝征平南唐以后到了汴梁，留下一些作品，因而比刘道士更为人所知。

以董、巨为代表的山水画江南画派，在绘画史上有着特殊的重要地位，对元明以来山水画的流传有巨大影响。江南画派另一有代表性的作品是赵幹的《江行初雪图》，充分表现了秋冬之际江上叶落风寒的萧索景色，画面上豪墨纵横零乱，恰是汀芦江树枝叶披离之象、江天惨淡之意，而凄冷寒风中的辛勤劳苦的渔民形象也发人深思。

南唐画院最有代表性的作品，是一幅在北宋时期犹被称道的《赏雪图》。保大五年元旦大雪，中主李璟举行盛大宴会，与会的贵戚大臣饮宴赋诗，由著名文士徐铉撰著前后序，并由画院名手绘图以为纪念，高太冲画李璟肖像，周文矩画诸大臣和乐队，朱澄画楼阁宫殿，董源画雪竹寒林，徐崇嗣画池沼禽鱼。这一次集中名家专长共制一图，是五代时期绘画活动的盛举。

南唐画院画家后来也都参加北宋太宗时期的画院，并以他们的独创画风影响了北宋绘画的发展。

四、五代绘画艺术的进步

五代是古代绘画史上一个新的繁荣时期的开始，五代绘画发展了唐代艺术的世俗化倾向，绘画样式和艺术技巧都有巨大的进步。

宗教画范围中佛教画的新表现虽不显著，但世俗因素在不断增加，如：经变构图之繁丽、热闹，菩萨天女形象之妍丽，天王部从之盛大，罗汉形象之多样。道教画在画家创作中的重要性和比重都超过了唐代，道教形象是人间统治体制经过加工的翻版，星君、天将、仙君都是人间文武官吏士子理想化的写照。现在虽还不具备足够的材料独立说明这一时期宗教绘画多方面的积极内容，但可以见到群众的心理和爱好在影响着它的发展，如场面的华丽热闹、天王天将兵甲之强健有生气、罗汉和仙君的生活真实感等。至于个别见于文献记载的作品，如石恪的4幅以征服大自然的神话为题材的构图、赵忠义对于役使鬼神建造玉泉寺的想象的描绘，都是赞美人民的力量和劳动的巨制，在人物画获得了长足发展的这一历史阶段出现的这几幅作品该是何等的壮观。从神话传说中汲取题材，是这一时期道教艺术在发展的一个标志。

人物画和肖像画的发展，是结合着宗教画的世俗化倾向而进行的。肖像画的普遍发达是一突出的现象，文献记载西蜀和南唐都有相当数量的肖像名手，堪称人才济济。就具体作品看，人物画主要成就是从反映贵族日常生活更深入到表现精神状态，因而形象的刻画达到更进一步的精确。有情节的绘画构图变化丰富，集中表达的主题虽平凡而生动。

在绘画史上起了重大的进步作用的，是这一时期的花鸟画和山水画。

花鸟画摆脱长时期流行的作为装饰艺术的要求，虽然在不同程度上仍保持其装饰性，但写生风格得到进一步的发扬。从五代开始，花鸟画完全成熟，而成为中国绘画中有独特地位的一种样式，它的艺术力量是开拓了展示人们精神生活的一个有力的方面。花鸟题材在文学艺术中的永久意义，是反映人们对于美丽的快乐的生活的欣羡心情和乐观主义的情绪。

晚唐五代时期经济生活繁荣，在此基础上产生的健康思想和不健康思想，都对于花间体文学和花鸟画艺术发生着影响。五代时期西蜀和南唐都有著名的花鸟画家，黄筌和徐熙是其中杰出的代表，他们作品的主要部分是描写与贵族生活有联系的花卉禽鸟，而且风格侈丽，这一点即使是以野逸闻名的徐熙也不例外，而且"野逸"也仍然是士大夫气质的一种表现。

花鸟画技法适应着表现的需要得到了提高，认真的观察和精确的表现是这一发展阶段上画家们努力追求的目标之一；技法上有多种创造，出现不同的师承和画派。

山水画从五代开始，作为绘画的一种样式，也取得了在中国绘画艺术中独特的重要地位。山水题材和花鸟一样，是展示人们活泼的精神世界的有力凭借。

荆浩和董源首先为祖国壮伟的山河大地上一些富有特点的地区的峦岭树木（关洛一带和金陵一带）创造出真实动人、雄伟有力的艺术形象，而成为山水画中的杰出范例。

他们的构图上多以雄壮的巨峰为主，同时又展开山川地势树木的多样变化。他们描写的是在一定季节气候状况下山河大地的面貌，他们密切结合自然环境的特点，布置上人物的活动（旅

行、待渡、渔舟等）和建筑物（寺庙、关隘、栈道、山居、水亭等），以加强自然环境特点的表现，因而组成完整的情景。这些都是他们在这一时期山水画艺术中所采用的一些方法，是为了达到表现祖国山河大地壮伟和瑰丽景色的目的。

五代时期的花鸟画和山水画中对于自然事物的审美创造，都明显地结合着一定的生活理想和生活态度，积极健康的思想和感情是这些画家获得空前成就的基础。

第四节　敦煌的壁画和彩塑

一、隋唐时期敦煌艺术的发达

隋代统治年代不长，但曾大量修筑石窟，开皇年间也曾遣人前来敦煌。在有隋代壁画的96个洞窟中，302窟（开皇四年，584年）、305窟（开皇五年，585年）、420窟、276窟、419窟，都是比较重要者。隋代和北朝晚期一部分壁画的时代界限，不易划分清楚。

这些洞窟的建筑形制和壁画题材，多与北魏时代相似。窟形是当时流行的制底窟；壁画的布

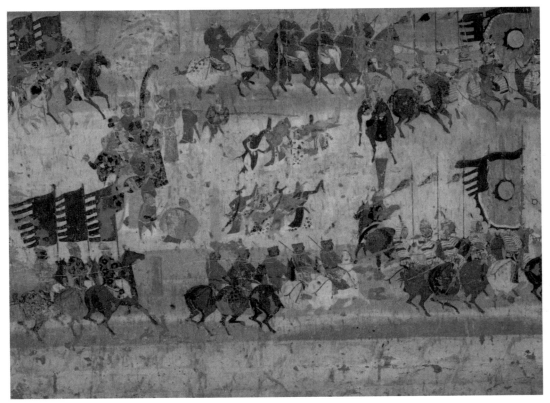

张议潮夫妇出行图（局部）　唐　莫高窟第156窟　甘肃省敦煌市

置，则故事画多居于窟顶，四壁常画贤劫千佛或说法图，但佛教故事画表现丰富，出现了很多生活景象的具体描写，如：战斗、角抵、射箭、牛车、马车、骑队、饮驼、取水、舟渡、修塔、捕鱼、耕作、火葬等，都是简单而有真实感，构图也比较复杂并且多变化。可以说，隋代壁画是佛教美术的进一步成熟。

在中国和亚洲历史上起过巨大作用的唐帝国，其政治、军事和文化影响的结果，出现了中亚之间的经济政治来往频繁，也使唐代敦煌达到了兴盛的高峰。

唐代也是宗教艺术鼎盛的时期。敦煌莫高窟的壁画题记中，可见发愿造像祈福者，多为贵族、地主及统治者，如魏隋以来的旧风气；但也有为了祈求旅途安全和现实幸福生活而发愿的来往商旅行人以及一般社会群众。莫高窟唐代壁画可以全面地代表着唐代寺庙壁画的风气，根据文献记载[546]可知唐代寺庙壁画与群众有密切联系，寺庙是经常对社会大众开放的画廊，颇有吸引群众前往游逛欣赏的力量；寺庙中并经常举行讲经的集会，这种集会上，有才能的僧人悬挂了佛经"变相"图画讲说"变文"，颇具娱乐性，变文就成了后代说唱文学的最早形式；唐代寺庙壁画除了佛教及其有关题材以外，山石树木花鸟等画幅在装饰地位上也单独引起重视。与这些记载相参照，也说明了莫高窟壁画在世俗要求下的发展和在唐代壁画中的代表性意义。

敦煌莫高窟现存有壁画和雕塑的唐代洞窟总计207个，又可分为初唐、盛唐、中唐、晚唐四个时期。唐代洞窟的形制，除初唐时期少数洞窟还保存隋代诸窟所采取的北朝末期制底窟形式外，一般都是新创的如殿堂的样式，窟多作方形，窟顶四面斜上构成藻井，窟后壁有一深入的小龛，所有的佛像都集中排列在龛中，如佛殿坛座上一样，而不复是沿着三面墙壁分别塑造。唐代的个别洞窟因为是在后壁塑造了佛涅槃像（卧佛），窟形成横而浅的长方形平面（如148窟），或内塑高大佛像的三层高的窟（如130窟）。敦煌唐代洞窟流行的形式，窟内布置明显地和今天我们所知道的寺庙殿堂是相似的，这种形式是中国佛教艺术的新创造。

集中在洞窟后壁龛中（也可以看作在一坛座上）的塑像，一般是七尊：一佛、二比丘、二菩萨、二力士，以佛为中心向两面展开排列，二力士在最外侧，也有加入其他供养菩萨的。晚唐及五代，开始把天王（或力士）像分别画在窟顶藻井四角，不复与佛及菩萨等共置于同一坛座上。

洞窟四壁及入口都有壁画，大幅经变故事的完整构图多在左右两壁中部，壁脚多是供养人像。后壁有塑像的龛内也常有经变及佛传故事，洞顶为华丽的藻井图案。藻井图案和经变周围的长条边饰，是敦煌艺术中装饰美术方面的重要成就。

唐代敦煌莫高窟壁画和着色泥塑，取材范围更扩大了，表现形象更真实生动、构图更丰富复杂、技术更纯熟，充分表现了宗教艺术中世俗艺术发展的契机。

唐代的重要洞窟，例如初唐220窟（又名"翟家窟"，贞观十六年，642年初建），盛唐335

窟（垂拱二年，686年）、130窟（开元天宝年间，8世纪前半乐庭瓌夫妇造）、172窟，中唐112窟，晚唐156窟（张议潮窟，窟外北壁上有咸通六年，856年写的《莫高窟记》）等都是大型窟，其中的壁画及彩塑是代表性的作品。

二、唐代敦煌壁画和彩塑的内容及表现

唐代敦煌壁画的题材，为了叙述方便，大致可归纳为四类：①净土变相；②经变故事画；③佛、菩萨等像；④供养人。彩塑的题材则只是佛、菩萨、弟子、天王等形象。

"净土变相"是佛教净土宗信仰流行的结果。佛教中讲，西方净土是永无痛苦的极乐世界，人死后可以往生，唐朝初年，这种思想发展成为吸引广大社会群众的教派。"净土宗"的重要宣扬者是善导和尚（613—681年）和他的师傅道绰和尚，善导在当时是有名的高僧，在他的主持下曾写弥陀经十万部，画净土变相壁画三百幅，他还曾参加龙门奉先寺大佛的制作。净土变相的形式是在善导传教最活跃的时期产生的，这一时期也正是唐朝盛世的开始。

净土变相就是用图画描写西方极乐世界的楼台伎乐、水树花鸟、七宝莲池等等美丽的事物，以劝诱人们信仰阿弥陀佛，以便将来有机会去享受。在那些有现实根据的美丽的形象中，透露出对于现实物质生活的繁华富丽加以积极的赞扬与肯定的思想，这种思想虽然与宗教信仰相结合，然而与主张人生寂灭、世界空虚的清净禁欲思想很不相同，净土变相中充满了肯定生活的开朗的欢乐的气氛。

净土变相的构图是绘画艺术发展中一重要突破。利用建筑物的透视造成空间深广的印象，而复杂丰富的画面仍非常紧凑完整。全图组织了数百人物及花树、禽鸟，成为一大合奏。画幅中央部分的阿弥陀佛本尊和池前活泼喧闹的乐舞，是构图的中心，也集中地表现了宗教的、然而是欢乐的主题。

净土变相是古代美术中带有浪漫主义色彩的杰作，它一直被后世所模仿、复制并长期流传。

莫高窟的唐代净土变相，据1951年的统计，共有125幅。172窟的净土变相可以作为盛唐时代的代表作之一。

净土变相图的形式也是"观经变相""弥勒净土变相""药师净土变相""报恩经变相"的基本部分，但这些变相又各有其自己的内容表现在净土图四周，其中有一些是生动的小幅故事画。用连续的小幅故事画表现其内容、并获得了相当艺术效果的佛经变相，有"佛传故事变相"和"法华经变相"。"弥勒净土变相"就是在净土图四周再点缀上《弥勒下生经》中描写过的峰峦，图下方有婆罗门正在拆毁"大宝幢"建筑物、穰佉王等众人正在剃度出家等等，所组成的。

"观经变"，除中央部分是净土图以外，其特殊内容是"未生怨"和"十六观"。未生怨是用连续故事画表现频婆娑罗王为了求子，先杀了一个修道之士，又杀了修道之士投生的白兔，结果生了阿阇世太子，但太子长大却把父王囚禁起来，并要拔剑杀母后。十六观是表现看着太阳、月亮、水、地、树、宝池、楼台等十六种不同情况下的静坐冥想。

"药师净土变"的特殊内容是用一系列的小幅画表现的"十二大愿"和"九横死"。十二大愿是十二种希望的事，例如：永远充裕，无匮乏之虞；"不要有丑陋、顽愚、盲、聋、痏、哑、挛躄、背偻、白癞、癫狂种种病苦"；各种病人若"无救、无归、无医、无药、无亲、无家、贫穷、多苦"，一听到药师佛的名号就能痊愈；一切受苦难的妇女，都可以转女成男；"王法所录、缧缚、鞭挞击闭牢狱，或当刑"都可以仗佛力解脱；饥饿的人可以得食；贫无衣服、为蚊蛇寒热所苦的人都得到衣服，等等。九横死是九种痛苦的死亡：为医卜所害、横被王法诛戮、逸乐过度、火焚、水溺、恶兽所噉、横坠山崖、毒药、战死。信仰佛教的最终目的是要解决这些实际问题，而佛在某些场合也就被想象成可以抗拒王法、可以帮助人摆脱社会罪恶所造成的苦难与贫穷的力量。

"法华经变"和"报恩经变"的内容和表现都是比较丰富的。

《报恩经》九品（九章）中有四品常见于图绘："孝义品"，为了救助在难中的父母，须阇提太子割自己的肉，免于饥死道途之中的本生故事；"论议品"，包含鹿母夫人本生故事：因为鹿母舐了修道仙人在石上洗衣的水，生了一个美丽的女儿，女儿为修道的仙人所收养，女儿有一次去另一仙人处求火种，行七步，步步生莲花；"恶友品"，善友太子和他的兄弟恶友入海求宝，为恶友所害，在外流落，最后遇救的故事。内容比较丰富，最曲折生动；"亲近品"，一个名叫坚誓的金毛狮子，被伪装为和尚的猎人所杀，国王得其皮为之立塔的故事。

《法华经》廿八品中有13种是常见于图绘的。在一类似净土图的构图中，在主尊释迦之前有七宝塔和入涅槃的佛（《法华经·序品》），下面是一所火烧的房子，譬喻人之不知求佛，犹如处于此着火房子中的孩子们一样，大人告诉他们门外有各种好玩的东西，他们才肯出来（《譬喻品》），左下方画清洁扫除的景象（《信解品》），其上是农夫在雨中耕作（《药草喻品》），再上是人之求法不能坚持，犹如旅行者人马疲惫，他们的道师便在青山绿水之间，变化出一美丽的城市作为目标，促使他们继续前进（《幻城品》），上方中央是从地涌出七宝塔，中间坐了释迦和多宝二佛（《见宝塔品》），图的右侧是净藏、净眼二王子为种种奇异变化（《妙庄严王本事品》）等等，这是法华经变相构图形式的一个例子。二佛并坐的《见宝塔品》是自北魏以来就流行了单独处理的构图；《观世音普门品》在唐代很盛行，观世音菩萨可以现32种不同化身，《普门品》的一种表现形式就是中央为观音菩萨，周围为其各种化身，另一种表现形式即以释迦或观音为中心，周围为观音救助人们可以幸免的12种灾难：坠高山、推落火坑、漂流巨海、盗

贼、被恶人追赶、刀杖等。

"维摩诘经变"（220窟和335窟的图像可以作为代表）是维摩诘和文殊菩萨论辩时的种种景象，以及各国王子来听的热闹场面。维摩诘激动而富有个性的面部表情刻画了出来，维摩变下左右两角绘有相当于当时流行的《帝王图》和《职贡图》的题材。

"劳度叉斗圣变"则表现了另一种激烈的斗争。为了反对舍利佛修园传道，劳度叉和舍利佛斗法力，6个回合后，劳度叉失败了，舍利佛化出的金刚力士击碎了劳度叉花果茂盛的山，狮子王吞噬了巨牛，六牙白象踏碎了劳度叉的七宝水池，金翅鸟王裂食了口吐烟云的毒龙，毗沙门王缚了凶恶的两个黄颜鬼并以咒咒之，夜叉屈伏在舍利佛身边，舍利佛的风最后吹散了劳度叉的花树。劳度叉斗法失败，他和他的弟子们都转而信佛。

这些经变故事画内容丰富而多变化，其中很多动人的场面和情节都被处理得真实有趣。例如穿插在其中的描绘人民生活的若干片段：《得医图》（"法华经变"）从户内画到户外，人物身份也表现很明显；《行旅休息图》（"法华经变"）中马在打滚，表现休息的主题；《挤奶图》（"维摩诘经变"）的小牛拒绝被强迫拉开，这样就使挤牛奶的平凡行为带了喜剧的意味；《树下弹筝》（"报恩经变"）是极其优美的爱情场面。诸如此类的画幅中，就概括了画家个人对生活的真切了解与细致感受，生活中一些富有情趣的片段被选择出来，而得到艺术的表现。

绘画和雕刻中的佛、菩萨等像，在唐代佛教美术中是一重要创造。这些宗教形象在类型上比前代更增加了，有佛、多种菩萨、天王、金刚、罗汉和伎乐飞天以及鬼怪等；这些形象所表现出来的动作及表情也更多样化了，出现了多种坐、立、行走、飞翔中的生动姿态。

佛像，包括如来、弥勒、药师、卢舍那等，一般很少有表情流露在外，着重内在精神力量的蕴蓄，都处理得较好地体现了时代的美的典型。

菩萨像，包括观音及大势至、文殊及普贤和其他各种供养菩萨等，往往有丰腴艳丽的肉体的表现，色彩鲜明，单线勾出肉体富有弹性的柔软圆浑的感觉，具有平静安详的内心精神状态，呈酣睡或冥想神态；并以多种多样的姿势变化表现各种轻巧细致的动作，全身动作有一致性。而伎乐或飞天则表现了急剧迅速的运动。

文殊、菩贤相对称又各相独立的构图，也是常见的。在画面上，所有人物及其动作统一在行进的行列中，伞盖等物也表现了行进中的轻微动荡，文殊的坐像"狻"、牵引坐骑的"拂菻"、普贤坐骑象、牵引坐骑的"獠蛮"，都以其有力的形象表现了文殊，菩贤的法力。

唐代的菩萨形象在某些寺庙壁画中直接以贵族家庭的女伎为模特儿，唐代菩萨形象是古代美术中理想与现实相结合的重要成功范例。

罗汉有多种面型，其中最年长的是迦叶，最年幼的是阿难，这两个罗汉常见于如来佛的两

侧，表现出两种不同性格，其他罗汉可见于"涅槃变"中，表现出处于剧烈的痛苦之中，而有着异常夸张的表情。

天王、金刚力士等形象，着重男性强健力量的外部的夸张表现，描写全身紧张的筋肉，有着强烈的效果。天王和金刚一般都是在佛和菩萨的周围，但也有独幅的，以天王为主神的构图，如：藏经洞发现的绢画《毗沙门天王图》就是一幅重要的杰作。毗沙门天为唐代战神，所以单独成为崇拜的对象。画面上有战斗的气氛，旗帜及飘带表现了气流运动和人的动作的一致，海水表现出广阔的空间，侍从中的怪脸则是综合了动物面相特征和人的表情特征而创造的形象，时常出现在唐代壁画中。

供养人像是描写真正的现实人物，但也按照这一时代的健康审美理想加以了美化。盛唐时期乐庭瓌和他妻子王氏的供养像（130窟，约为745—755年间制作）是优秀的代表作。女供养像和菩萨像在脸型上有共同点。唐代供养人的地位在壁画中逐渐重要起来，尺寸较大，而且是作为独立的作品加以精心描绘的，中唐以后在描绘供养人时，有进一步夸耀供养人豪贵生活的作品，如有名的《张议潮夫妇出行图》（156窟，大约在848—892年间制作）。

《张议潮夫妇出行图》以乐舞为先导、随以仪仗车骑、富有威仪声势的漫长行列，能概括上层社会生活的基本内容。张议潮反对吐蕃族而成为敦煌地区的统治者，他作为一个反抗外族羁绊的群众性行动中出现的英雄人物，在绘画中得到了表现。

431窟中男女随从及牛车、鞍马图，描写了他们因疲累而休息的景象，是仆役生活的真实表现。

以上简略地叙述了佛教壁画的大幅构图（"净土变"）、小幅构图（经变故事画中穿插的生活场面）、佛教形象（佛、菩萨等像）和现实人物形象（供养人像），以不同方式在不同程度上都保持着和现实生活的密切联系，并且从不同途径进行了艺术创造。

三、五代及北宋初期的敦煌艺术

张议潮在敦煌地区的统治到五代时期（919年）落入他的亲戚曹议金之手，这时敦煌和中原的来往减少，此一繁华的城市已开始衰落，但是莫高窟的修建在曹氏统治下出现了最后的高潮，曹氏的统治维持到公元1035年西夏族侵占敦煌地区为止。敦煌作为中西交通大道上重要城市的命运逐渐结束，敦煌艺术也为之中止。西夏虽又整修了少数洞窟，元代也有西藏密宗佛教的密画和来自中原的新画风的壁画保存至今，但只是个别现象，北宋已是敦煌莫高窟艺术的尾声。

五代洞窟中以98、100、108各窟较为重要，北宋洞窟中，55、61、454各窟较重要，这些洞窟多是当时敦煌统治者曹家所修。北宋洞窟多以前代洞窟改建而成，宋代壁画之下往往覆盖有唐

代或北魏壁画，前代洞窟门口两侧往往有五代北宋加绘的供养人。古代洞窟的木构窟檐至今保存完好的，除了唐代一座196窟以外，还有宋初的5座，其中3座是有年代可考的：427窟窟檐为开宝三年（970年）；444窟窟檐为开宝九年（976年）；431窟窟檐为太平兴国五年（980年），都是古代木构建筑的重要实例。

五代敦煌壁画继承了晚唐旧风，北宋时代的敦煌壁画则没有像中原地区绘画那样迅速地向上发展。五代洞窟中仍有规模宏伟的巨制，如98窟的《劳度叉斗圣变》，全图统一在摇撼一切的狂风中，可以看出构图技巧的能力。北宋初的61窟，有著名的大幅《五台山图》和多幅佛传故事连续画，和当时中原绘画山水人物画的水平是不相侔的，但丰富的生活景象描写仍出现在这些构图中。《五台山图》中行旅、关隘等，在造型上虽不及当时的山水画，题材的选择仍符合当时的发展倾向。五代和北宋时期的供养人往往尺寸极大，如真人甚至超过真人大小，曹议金也模仿张议潮画了自己的出行行列。

敦煌地区的统治者曹氏，这一时期在安西万佛峡也营建和莫高窟相似的洞窟多处。万佛峡又称"榆林窟"，有29个窟，只16—19窟是初唐和盛唐时期的。"榆林窟"的艺术应视作莫高窟的一个分支，同样情形的还有敦煌城西的西千佛洞19个残窟及安西水峡口5个残窟。

四、新疆古美术遗迹

新疆塔里木盆地四周有很多重要的古代美术遗迹和遗物。罗布泊附近曾发现汉代的遗物中有丝织和毛织品。楼兰地方古代寺院旧址壁画、库车拜城附近洞窟寺院及壁画，作为南北朝美术遗迹已在前章提到。现简单介绍下新疆各地的唐代美术遗迹。

库车为汉唐龟兹国故地，龟兹是古代新疆地区重要的政治、文化及佛教中心。拜城的克孜尔千佛洞共235个窟，是库车拜城一带7处千佛洞中之最丰富和最重要的。克孜尔千佛洞的洞窟形式主要有两种，都具有自己的特色：①龟兹式的制底窟：横而浅的前廊后为一纵长而深的窑洞式穹形顶殿堂，后半部有一塔柱，前后两面佛龛，后壁有一坛，坛上塑佛涅槃像。②方形窟：窟顶为组成正方的桁条，斜正交错重叠而上的"斗四藻井"，与敦煌洞窟之不同，乃在于后者为平面的装饰，而克孜尔洞窟真正做成逐层深入的井状。

克孜尔洞窟四壁壁画大多为本生故事及佛传故事（降魔及说法等），人物多作半裸袒的域外装扮，构图形式除大幅外，有的画成菱形方格，逐一画入单独完整的情节。很多壁画有褐红色底，底上有散花。

此地壁画比较著名的作品有《王者观舞图》，舞女艳丽动人。《阿阇世王沐浴图》画佛传故事：摩耶夫人树下生释迦、降魔、鹿野苑说法、涅槃等四节。这幅构图线纹缜密，是精工的白

描。《分舍利图》中武装人的动态和马的动作都很生动有力。

　　壁画一部分是当时龟兹贵族供养者的形象，有男有女，有比丘，还有画家自己的写照（画自己一手执笔、一手执颜色钵正在画画）。这些来自现实生活的人物形象，在脸型上仍和佛教题材作品类似，明显地看出地方特色。

　　克孜尔窟顶多画须弥山景，并分列为菱形的方格，其中除了画佛教故事外，多画山林禽兽。

　　克孜尔石窟的塑像皆已残毁。

　　拜城的库木吐喇地方有洞窟两组共99个窟，其中的壁画有极为明显的中原风格，特别是隋唐时代的风格，如净土变相的乐舞供养及菩萨、飞天等残片，都可以看出是敦煌莫高窟直接影响的结果。

　　库车拜城附近尚有克孜尔朵哈（39个窟）、玛扎伯赫（32个窟）、森木撒姆（30个窟）、台台尔（8个窟）、托呼拉克店（6个窟）等5处，但都已残破，尤以后三者毁坏情况严重。

　　库车以东的焉耆城西有西克辛千佛洞，尚残存12个窟，其中有少量壁画残迹，其附近有寺院废址，发现有残断塑像肢体。这些塑像多是唐代的，但佛像的脸型、衣饰仍接近早期的风格。

　　吐鲁番是新疆地区另一个有丰富古文物及美术留存的中心。吐鲁番在汉代为高昌郡，公元5世纪末建立了"高昌国"，做国王的为汉族或西北地区其他种族，公元7世纪并于唐，公元9世纪以后至蒙古族侵入之前为回纥族所统治。

　　吐鲁番附近有下列各重要文化遗址：雅尔崖交河城、三堡高昌城（又名"喀喇和卓"）的废城及城内寺院建筑残迹（佛教、景教及摩尼教），阿斯塔那的唐代古墓，胜金口、柏孜克里克、雅尔崖、吐峪沟等石窟寺。从这些遗址遗物，可以看出公元5世纪到10世纪左右，古代吐鲁番和中原地区在文化艺术上的直接联系和相互影响。

　　吐峪沟的洞窟原有94个，大部已坍毁，现在只有8个窟残存壁画；柏孜克里克现存洞窟及壁画数量较大，计洞窟51个；胜金口及雅尔崖皆只残存10个洞窟。柏孜克里克的整幅绘有天王及供养的释迦立像作品，是回纥统治时期的作品，为具有地方特色的中国画风。

　　高昌故城的寺庙遗址，曾发现回纥贵族的供养像及摩尼教徒的群像，都有重要的历史价值。阿斯塔那墓地中出土的墓志，有助于研究古代中原文化在吐鲁番的传播及历史，同时发现了《树下美人图》、未烧炼的泥俑（有武士、文官、妇女、乐人等），这些人物形象充分表现了最常见的唐代人物造型的一些特点：丰腴、彩色艳丽。墓棺上所覆盖的《女娲伏羲图》在构图上渊源自汉代画像石。此外还有一些织锦之类，织锦纹样作大团花及成对的鸟或马，也是唐代流行的。

　　吐鲁番附近发现的泥塑佛像是"曹衣出水"的风格。

　　新疆另一重要的古文物中心是和阗附近。和阗为古于阗国故地，隋及初唐的名画家尉迟父子

即于阗王族。和阗附近有很多古寺院遗址，其中最引人注意的是丹丹乌利克寺院壁画残迹。在天王塑像下侧，画一个小儿和立在水池中的年轻妇女形象，是十分自然而动人的。木板上绘有一个中国公主嫁到外国，把蚕种藏在发中偷带出去的故事，是非宗教的题材。

和阗附近和塔里木盆地南缘其他几个地点，都曾发现汉三国时期的遗物及简牍之类，对了解古新疆文化发展是很有价值的材料。

总之，新疆地区已经发现的有关汉唐文化艺术的考古资料，已能初步说明中原一带的文化艺术向西传播的情况，以及中西文化交流的过程中新疆地区古代各族部落的创造与贡献。敦煌莫高窟壁画及雕塑所代表的唐代艺术风格，新疆各地宗教寺院艺术广泛地受到影响。但许多问题尚有待研究，特别是这些地方的古美术遗址，由于许多重要的绘画及雕塑作品皆已散乱，大大影响了系统全面的研究工作。

第五节　雕塑艺术

一、雕塑艺术概况

隋文帝杨坚建立政权以后，开皇元年（581年）就下诏复兴佛法，修营北周废寺，出钱户建立经像。开皇四年又诏将周武灭法遣除而仍遗存的佛像都安置、修复、供养。以后在开皇十三年、二十年先后下诏各地检修佛像和禁毁佛造像。从开皇初到仁寿末年，约二十多年的时间内，杨坚造金银、檀香、夹纻、牙、石佛像，大小106580躯，修治旧像1508940躯。此后，炀帝杨广仍续有修建，修治旧像也达到101000躯，刻铸新像3850躯。在帝室的倡导下，贵族、僧尼也大量制作佛像，如开皇三年独孤皇后为父独孤信修造的赵景公寺（长安城东常乐坊），仅华严院就有"小银像六百余躯、金佛一躯长数尺、大银像高六尺余"，及"鍮石卢舍立像高六尺，古样精巧"。[547]长安城东安邑坊玄法寺，是隋礼部尚书张颖舍宅所建，[548]铸有金铜像十万躯。而智者大师智顗一生造大寺三十六所，造金铜、檀木、塑画诸像八十万躯。[549]从这些数字可以知道当时崇信佛教、耗费人民大量财力物力的情况，也可以从中看到当时雕塑艺人队伍的浩大。

这时除大量制作佛像，也塑造当时僧众帝王的图像，如隋初舍利塔内均造神尼智仙像、荆州玉泉寺造智者大师像、恒岳寺舍利塔中的文帝像、大业三年（607年）僧志超为慧瓒禅师立像，都是见于记载的例子。

大量制作佛教造像，并没有遗留下来这些制作者的名字和事迹。但是从现有的隋代遗存看起来，这时的雕塑艺术家不但继承了前代技艺，而且在形象塑造上有显著进展，形成了具有特色的作风。这时除了本土艺人以外，也有外来的匠师，如开皇九年在荆州摹刻过大明寺旃檀像的婆罗

门僧真达。

这一时期在上层统治者的影响下，各地佛教造像活动也重新活跃起来。在北朝的诸造像石窟，例如：莫高窟、龙门、响堂山、麦积山等处石窟，多继续有所修建。其中比较重要的，如天龙山第8、10、16各窟，山东济南玉函山（济南城东三十余里，修建年代大约为开皇四年到二十年，共约九十多躯），山东青州的驼山（青州城东南20里，有大小6个佛龛）。山东青州云门山（青州城南10里，有开皇二年至仁寿二年铭记的造像）主要的只有两龛，在数量上不多，但第两龛的夹侍菩萨颇有代表性，颔首挺立的姿态、长而圆润的脸型，是隋代标准风格。玉函山的隋代菩萨像，躯体不似云门山的修长，是隋代石窟造像常见的类型。这些大多可以查知造像的具体年代，能依此探求出不同年代造像的细微变化。隋代单独造像很多，常常具有更高水平。

隋代石造像发展了北齐造像的风格，在服装式样上虽有不同，但脸型有共同点：头部渐长，两腮隆起，颈部长而项下有横纹，表情更趋自然，菩萨立像半裸体，有璎珞佩饰，而骨骼比例及筋肉组织皆更合理。隋代艺术若与南北朝及唐代相比较，可以明显地看出其过渡的性质，预示了技术上更成熟的时期即将到来。

隋代陶俑也有很大数量，在造型风格上与莫高窟隋代壁画中的供养人很相似，圆脸、头小、身躯细长。隋代陶俑人物形象很丰富，尤其乐舞女侍等姿势动态的变化丰富，像唐代陶俑一样，对反映当时社会生活面貌具有重要价值。

唐代雕塑艺术达到成熟阶段。这时雕塑仍未完全摆脱宗教的羁绊，继续了南北朝以来的风气。唐代进行大规模的造像石窟和寺庙修建，出现了内容更丰富的佛教形象，其中有一些具有重大的纪念碑意义。宗教雕塑以外的雕塑艺术品，在内容及表现技巧上也大大超过了南北朝的水平。

活跃在初唐时期的雕塑艺术家，有"相匠"韩伯通、宋法智、吴智敏、安生；尚方丞窦弘果、毛婆罗；苑东监孙仁贵，以及张寿、张智藏兄弟，陈永承、刘爽、赵云质等人。他们都是当时的塑造妙手，经常参加皇室举办的营造活动，其中又以韩伯通、宋法智、吴智敏、窦弘果声名最著。

韩伯通的活动年代约在隋末至唐高宗乾封年间，张彦远称"隋韩伯通善塑像"。《长安志》卷十称："怀远坊东南隅大云经寺内有浮图东西相值。东浮图之北佛塔名'三绝塔'，隋文帝所立，塔内有郑法轮、田僧亮、杨契丹画迹，及巧工韩伯通塑作佛像，故以'三绝'为名。"如韩伯通在隋代已开始制作雕塑，这时当甚为年轻，因此，到唐乾封二年十月道宣"坐化"时，有如下记载："高宗下诏令崇饰图写宣之真，相匠韩伯通塑缋之。"[550]

《长安志》称："宋法智、吴志敏、安生等塑造之妙手，特名之为相匠，最长于传神。"宋

法智贞观十七年（643年）曾随李义表、王玄策出使天竺，在国外参观和摹写了一些造像。他们在摩揭陀国停留了很久，从贞观十七年十二月到十九年三月间，他们和这里菩提寺主达摩师、大德僧赊那去线陀等有密切的交往[551]，并且在当地僧俗的帮助下，图绘了《摩诃菩提树像》样本。王玄策在《西国行传》上详细记述了摹绘经过："其像自弥勒造成已来，一切道俗规模图写，圣变难定，未有写得。王使至彼，请诸僧众及此诸使人，至诚殷请，累日行道忏悔，兼申来意，方得图画……其匠宋法智等，巧穷圣容，图写圣颜，来到京都，道俗竞模。"根据玄奘和王玄策的记载，这一佛像作"释迦降魔成道像"："像坐……跏趺坐，右足跏上，左手敛，右手垂。""像身东西坐，身高一丈一尺五寸，肩阔六尺二寸，两膝相去八尺八寸，金刚座高四尺三寸，阔一丈二尺五寸。"这一佛教造像粉本一直在长安、洛阳一带流传。

宋法智回国以后，参加了许多重要的具有规模的佛像制作，特别是按照摩揭陀菩提寺佛像制作的活动，似都请宋法智参加。三藏法师玄奘在晚年大规模录经造像，在麟德元年（664年）正月廿三日，就曾请宋法智在嘉寿殿"以香木树菩提像骨"。[552]另外东都敬爱寺的佛像制作与宋法智也有密切关系，《历代名画记》称："敬爱寺佛殿内菩提树下弥勒菩萨塑像，麟德二年自内出王玄策取到西域所图菩萨像为样，巧儿张寿、宋朝塑，王玄策指挥，李安贴金。"——图像样本就是宋法智等当年描绘的，塑像由王玄策指挥，塑像的巧匠宋朝也可能就是宋法智。

和宋法智齐名的"相匠"吴智敏，也同时是一位出名的画家。他曾学画于梁宽，对于他的绘画成就虽有不同估价，[553]但他"最长于传神"的塑造才能，显然是为一时推崇的。显庆元年（656年）二月玄奘和"大德"九人，在宫中鹤林寺为河东郡夫人薛尼（薛婕妤）受戒时，吴智敏接受皇帝旨命塑制了玄奘等十师的肖像。[554]这一记载也说明吴智敏的技艺在当时是受到重视的。

窦弘果在武后时为"尚方丞"，也善画，张彦远称其画作："迹皆精妙，格不甚高。"但他的雕塑艺术却有较高的成就，被认为"巧绝过人"。敬爱寺所谓"此一殿功德，并妙选巧工，各骋奇思，庄严华丽，天下共推"[555]的艺术品，就有一部分是窦弘果的作品。窦弘果在敬爱寺所塑造像，除正殿西间的弥陀佛像、殿中门西神，还有"西禅院殿内佛事并山；东禅院般若台内佛事，中门两神；大门内外四金刚并狮子、昆仑各二，并迎送金刚神王及四大狮子、两食堂、讲堂、两圣僧"。[556]从这些名目就可以知道窦弘果的塑造才能是多方面的，所创造的形象是多种多样的，几乎包括了这一时期出现的所有佛教雕塑形象。

窦弘果、宋法智等人这些知名的作品没有流传下来，但从今日散见的初唐佛教塑像，仍然可以窥见这一时期他们所达到的成就。

这一时期的雕塑创作，不限于有固定轨范的佛教形象，塑造现实人物的作品也是广泛流传

的，特别是僧徒捏塑高僧的纪念性塑像极为流行，并且写实、传神的能力有相当水平。例如千岁宝掌和尚塑像的记载："（显庆二年）正旦手塑一像，至九日像成，问其徒慧云曰：'此肖谁？'云曰：'与和尚无异。'"[557]这是一个自塑像的故事，其中记述了制作时间，也记述了技艺水平。同样是僧侣而善塑的还有释方辩，他被认为只善于表现一般人物的性格，不善于表现佛教高僧的气质，而遭到慧能大师的责难，被拒绝参加塑造工作，但是，他用极短的时间捏塑的慧能像，被称为"曲尽其妙"[558]，显然有极为熟练的技能。这些故事都在一定程度上反映了这时雕塑艺术表现现实的水平。

在初唐雕塑艺术进一步发展的基础上，盛唐以后出现了更有深远影响的一些雕塑艺术家。以画闻名的吴道子也善塑，并且在雕塑方面也和绘画一样有他独特的风格——"吴装"，据称汴州相国寺排云阁文殊、维摩就是他装塑的。吴道子弟子中也有以擅长雕塑出名的，如塑长安菩提寺圣神的王耐儿、造千福寺塔的张爱儿，他们的作品也称著一时。

据张彦远称："时有张爱儿，学吴画不成，便为捏塑，玄宗御笔改名'仙乔'，杂画虫豸，亦妙。"岑勋描述张爱儿和李伏横修造的多宝佛塔称："……其为状也，则岳耸莲披，云垂盖偃，下欻崛以踊地，上亭盈而媚空，中晻晻其静深，旁赫赫以弘敞。礌碨承陛，琅玕绮槛，玉瑱居楹，银黄拂户，垂檐叠于画拱，反宇环其壁珰，坤灵赑屃以负砌，天祇俨雅而翊户。或复肩拏（上加下手）挚鸟，肘擐修蛇，冠盘巨龙，帽抱猛兽，勃如战色，有奭其容。穷绘事之笔精，选朝英之偈赞，若乃开闶鐍、窥奥秘，二尊分座，疑对鹫山，千帙发题，若观龙藏，金碧炅晃，环佩葳蕤……"这时又有杨惠之善塑，员明、程进善雕刻石像，其他如李岫、元伽儿、王温、张宏度、刘九郎、德宗朝的将军金忠义，都是捏塑名手。

唐代雕塑家中，最为知名的是杨惠之。

杨惠之是开元天宝年间（713—755年）人，据说原来曾和名画家吴道子一同师法张僧繇派的绘画，达到了同样的水平。他在长安千福寺画有"涅槃变"等壁画，但后来吴道子成了众所周知的画家，他便放弃了绘画，专攻雕塑。当时人说："道子画，惠之塑，夺得僧繇神笔路。"塑壁技术和千手千眼佛的形象创造据说都是由他开始的，他的塑像合于相法，他的很有名的创作是塑造了当时著名演员留杯亭的像，他把这个像摆在街道上，面向墙壁，观众看了从背后就辨认出来是留杯亭。作为一个古代杰出的艺术家，后来各地都有附会或传说是他的作品，其中最为人称道的是江苏吴县甪直镇保圣寺的罗汉群像，事实上大概是宋代作品。

唐代这些杰出的雕塑艺术家在艺术创作上所达到的成就，今天我们从遗存的同时期作品中可以获得一个概略的印象。

了解唐代佛教彩装泥塑艺术的成就，敦煌莫高窟提供了系统的丰富的原作。这里由于地区和

气候关系，很多雕塑经过一千多年仍然保存完好，尤其重要的是这些雕塑形成了历史的系列，从中可以探求出唐代雕塑在三百年间，从初唐到晚唐的发展道路，以及唐代雕塑艺术的多种造型和多方面的创造。

二、奉先寺及其他洛阳龙门之唐代雕塑

洛阳龙门，自北魏末年（460年前后）的造像热潮过去以后，经过了约100多年的沉寂时期，又重新活跃起来，到唐代又开始大规模修造石窟造像。

龙门有唐代造像石窟十余处，这些石窟按时间先后（贞观年间到武则天时代）是自北而南的，然后移往伊水东岸。最早的是斋被洞，是魏王泰为他死去的母亲文德皇后重修的宾阳洞南北两窟；敬善寺洞和未完工的摩崖三佛（第6洞）是唐高宗李治时代前期（660年以前）所建；狮子洞（上元初）第7、8洞，万佛洞（永隆元年，680年），第11洞惠简洞（咸亨四年，673年）及奉先寺（咸亨三年，672年，至上元二年，675年）是唐高宗李治时代后期所建；西山最南的极南洞、东山擂鼓台、看经寺诸洞都是武则天时代（684—704年）修建的。这些洞的主要佛像都有年代可考，容易比较其时代的变迁。此外个别小龛分散在各窟者，很多是唐代在龙门制作的造像，到唐玄宗李隆基时代及其以后则渐少，这时除佛像造像以外，还个别塑造道教造像。由此可以看出，龙门造像最繁盛的时期是公元640年以后，而特别是李治、武则天时期（650—710年），显然这是和武则天长期住在东都洛阳有关的。在东山万佛沟北崖西口有贞元七年（791年）造像龛——"户部侍郎卢征造救苦观世音菩萨石像"，在西山和东山也发现有个别宋代佛龛，说明中唐以后，龙门小型窟龛的凿造一直延续到宋代。

龙门唐代石窟中最重要的是奉先寺。

奉先寺开始修建于咸亨三年（672年）四月一日，到上元二年（675年）十二月三十日毕功，费时3年又9个月，由皇后武则天施助宫中脂粉钱2万贯修凿的，建造者为"支料匠"李君瓒、成仁威、姚师积等，是唐代石窟中规模最大者。

奉先寺前原来曾有木构建筑物，是唐代名为"奉先寺"的寺庙之一部分，现在则全敞露在外。奉先寺南北宽约30米，东西深约35米，原高约40米，在这很大的面积上，约在宋代修建了木构建筑，作九间，因此奉先寺也被俗称为"九间房"。木结构现已不存，但是从崖壁上的残迹还可以想见当时的轮廓。奉先寺本尊是卢舍那佛坐像，高约13米，据唐碑记载，大佛通光座高八十五尺，两侧迦叶、阿难五十尺，二菩萨七十尺，二天王、二力士均为五十尺（唐尺）。奉先寺规模之宏伟是罕见的，这样宏伟的规模体现了这一时代强大的物质力量（人力与财力）及精神力量（雄伟的创作意图）。参与此工作的有著名的净土宗大师善导和另一僧人惠暕，又有两个主

红陶加彩女俑　唐　陕西历史博物馆藏　　　　　　　　三彩男俑　唐　中国国家博物馆藏

持工程的重要官吏韦机（以颇有才干和善于规划见赏于李世民）和樊元则，他们的计划和李君瓒等人的实践，共同完成了这一与灿烂辉煌的盛唐时代相称的、不朽的典范作品。

但是奉先寺群像的价值主要还在于形象的塑造，卢舍那大像、天王、力士以及脚下的地神等形象，表现了各种不同性格与气质，而群像的构图关系所体现的内在联系，也表现出这一组群像的艺术概括能力。

本尊、弟子、菩萨、天王、力士等形象，追求创造理想化了的各种不同性格及气质。这些类型虽然是唐代雕塑中常见的，如菩萨的华丽端庄而又矜持的表情，天王的硕壮有力而威武持重，力士则全身筋肉突起，是非常暴躁强横的神情，然而用如此巨大的尺度和体积加以雕造，就足以成为新的创举。这些形象之间，阿难外形的朴素与所表现出来的善良淳厚的性格的真实感，无疑地具有独特的艺术价值。而格外应该着重指出的是卢舍那大佛形象的创造。

卢舍那大佛面容庄严典雅，表情温和亲切，是一富于同情而又睿智明朗的理想性格，他的右手掌心向前举在胸前，五指自然地微屈，也能表现出内心的宁静与坚定（不是冷酷的，也不是焦

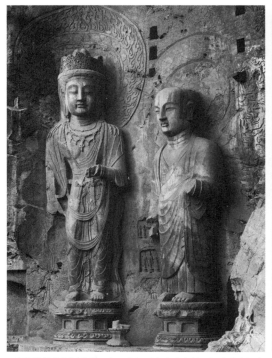

右胁侍菩萨和阿难佛　唐　龙门石窟奉先寺洞　河南省洛阳市　　　　　卢舍那佛　唐　龙门石窟奉先寺洞　河南省洛阳市

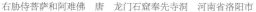

躁的）。他向前凝视的目光中，仿佛看见了人类的命运和归宿，人类历史前进的道路。在这一形象中，表现了唐代艺术家面向着充满斗争与变化的广阔生活景象时的伟大的开阔的胸怀。艺术家对于这一形象进行了自己的解释并贯注了自己的情感，卢舍那大佛更具有完全中国化的面型和风格，无论就内容或形式上看，卢舍那大佛面型的创造都是中国雕塑艺术史上伟大的典型之一。

奉先寺诸像给人以深刻印象的还有天王脚下的小鬼。他承担起神王的巨大躯体的重量，他的头、胸、臂、腹等部筋肉给人以夸张的表现，因而表现出小鬼无所畏惧的压不倒的力量。在这一形象的创造中，虽然表现为踏在足下的，然而作为勇敢的对抗力量而得到赞扬。

奉先寺的九个形象外表上是彼此孤立的，但是作为成组的群像，以本尊为中心，9个形象具有内在的关联。

九个形象成为一完整的构图。手法上利用简单的对称排列法突出主体卢舍那佛，本尊四周的背光、项光和胸前一环环衣纹围绕在本尊面部四周，使之成为全景的中心点，把主题的中心置于明显的几何中心点上，收到单纯而有力的效果。从内容方面看，本尊和菩萨的和善，及天王、力士的强壮威势等等，是同一主题的不同方面，他们之间相互结合相互补充。这一组形象反映了对于盛唐时代封建统治体系的深刻认识，不仅歌颂了它典雅的、华丽的、美好的一面，也揭示了它

可畏的暴力一面。所以，以卢舍那佛为中心的这一组形象，是对于唐代这一富有成就的伟大时代的有力的艺术概括。

唐代龙门其他各窟还有着不少具有典型意义的造像，这些造像都在一定程度上表现了当时某些理想或现实的人物形象，反映了作者对于现实的认识，呈现了当时艺术发展的具体状况。

敬善寺附近的摩崖三尊，虽然是最后完工的作品，但仅就凿造成功的部分，已能体现出作者的高度意匠。特别是中部善伽趺坐佛像，大的体面简略地勾出了庄重的身躯，洗练而又准确地处理的颜面，两者有机结合在一起，恰当地塑造了佛的形象——具有智慧与权威的封建时代的理想人物。眉目的修长、唇鼻的明显轮廓、面部的圆滑起伏，这些对于形象的性格与神情的表现都具有重要作用。

唐代艺术家善于在佛的形象上追求庄严、智慧、雄伟的气氛，而在菩萨的形象上则赋予了女性的端严、柔丽。龙门东山石窟寺的胁侍菩萨就是具有代表性的作品：拈花而微扬的左手与轻松下垂的右臂，左偏的丰盈面庞与右斜的身躯，在对称、均衡而又富有变化的动态中，描绘了具有现实气息的人物，显示了当时贵族妇女中的某种典型。艺术家所追求表现的这些性格与情态，是受着时代思想限制的，然而它们也在一定程度上曲折地揭示了当时的某些社会面貌。

三、天龙山、炳灵寺和乾陵诸石刻造像

初唐的雕塑，可以看出唐代健康有力的艺术风格的开始。盛唐是唐代社会和各种艺术最隆盛和最富有成就的时期，在雕塑艺术范围内，就出现了天龙山、炳灵寺和乾陵诸石刻那样不朽的杰作，而成为中国雕塑艺术发展史上的高峰。

太原天龙山二十一个石窟，除以前谈到的北齐和隋代石窟外，第4—7，10—15，17—21各窟皆唐代修建。其中以4、6、14、17、18、21诸窟较大也较重要，窟平面是一般唐代的方形窟，后壁及左右两壁各有二尊像；其他多是小窟。

天龙山石窟有很多唐代造像是盛唐时代"曹衣出水"式的代表作品。

第14窟右壁中央的菩萨，第17窟和第18窟的诸像，都是身体大部分裸露在外。佛像多是袒胸，菩萨则袒露上体，体格匀称丰腴，表现出筋肉柔软富有弹性的感觉，给人以十分艳丽的印象。衣薄透体、衣褶自然而有规律，完全适应动作的变化。佛像一般是端坐垂了双足，菩萨像或作立像，或作垂一足盘坐，而身躯倾侧或微微侧转，姿态自然，变化丰富。无论菩萨立像或坐像的全身中心线都不成为直线，而做出富有表情的姿态，但一般的面部多作酣睡或冥想的宁静神情。这些造像在雕刻技术上非常成熟，都特别适合于四面围观；身体各部分筋肉骨骼的准确处理、衣褶的规律自然、每一躯像洗练和完整的造型，都是高度真实性和装饰性完美结合的结果。

天龙山唐代造像创造了人体美的典型。这个身体是有血有肉的、是柔和而温暖的。天龙山唐代造像显示了宗教美术中塑造优美形象的高度成就。

炳灵寺是另一个唐代造像中心。炳灵寺除少数北魏和明代窟龛以外,有唐代窟龛106个,其中仅第92号窟（已毁）、第4号窟及第114号窟是一佛、二罗汉、二菩萨及二天王,其他唐代各窟都是一佛二菩萨或四菩萨,这样的组合和天龙山石窟颇为相似。

炳灵寺唐代造像在表现上也和天龙山相似,表现了美丽丰腴的肉体和婀娜的姿态,虽然衣褶的处理和身躯的侧转都不如天龙山造像那样真实自然,然而同样流露了对于人体美的有力的赞颂。

唐代石窟造像在山东的有驼山、云门山等地,都是继续了隋代石窟修建的,数量不大。陕西邠县也有唐代造像。甘肃河西一带的石窟,如武威天梯山、民乐马蹄寺、玉门赤金红山寺、酒泉文殊山等,大多是北朝开凿、唐代继有修建,至明清犹有佛教活动的,虽已有初步调查,详情仍待研究。这些石窟寺中,以民乐马蹄寺地区（过去多认为是在张掖境内）的数量最多,计有七个石窟群,残存七十余窟龛,由各项残迹亦可以看出大概是从北朝时开始,至隋唐而极盛,西夏侵略时期衰落,元代及其以后为密教信徒大加重修。这一石窟群是比较重要的。

四川广元自武则天时代开始大规模修建石窟。修建石窟的风气,在中原一带自中唐以后即行停止,而在四川得到继续。四川作为造像石窟的中心,自中唐经历五代、两宋,直到明、清,留下了广元、大足、巴中、安岳、通江等县百余处内容丰富、规模不大的成组石窟。四川以外,仅有南京栖霞山和杭州有少量五代和宋代的造像石窟。

唐代造像除石窟以外,可以移动的单躯或独立的造像碑也很多,河北曲阳修德寺遗址以及其他有南北朝造像出土的遗址也都有唐代造像出土。唐代佛教在社会仍拥有广大的群众,造像的流行,从文字记载中可以看出,除了石雕、泥塑外,尚有木雕、夹纻等各种技术。日本保存了唐代输去的木雕像数尊,日本和朝鲜的古代佛教雕塑都明显地受到了唐代艺术的影响。

唐代的陵墓雕刻是宗教雕塑以外的纪念碑性作品。

西安附近的唐代陵墓共有十八处,散处在清水、泾水以北的北山山脉许多山头上（汉代陵墓都在泾水以南的清北高地山头上）。这些陵墓多作小丘形状,高约15米,陵墓为方形。陵前建立献殿为祭祀之用,献殿有石狮、石马等雕刻并列两侧,四周围绕以墙垣,东西南北四方设有青龙、白虎、朱雀、玄武四门,四门外更有石狮、石马等。昭陵前并且有很多唐太宗李世民左右的亲信大臣陪葬的陵墓,据记载共167人[559]（7位王、22位公主、8位妃嫔、13位宰相、64个功臣以及其他官吏53人）,现在这些陪冢已不能辨认,只残存20余座。

献陵在陕西三原县东北43里荆原上唐朱村,是唐高祖李渊的陵墓;昭陵在陕西礼泉县东45里

昭陵六骏飒露紫　唐　美国宾夕法尼亚大学博物馆藏

九嵕山，是唐太宗李世民的陵墓。这些陵墓的布局，可以从建筑艺术的角度加以研究。

根据记载，昭陵的范围大到120里，前面建有献殿、戟门、朱雀门和下宫，后有寝殿、北阙、玄武门，东西有青龙门和白虎门。五代温韬盗掘昭陵时，说是墓内"宫室制度闳丽，不异人间"[560]。在昭陵北阙左右，当时还有石刻外族君长14人的立像与六石骏。

所表现的14个外族君长是东西分列的：西边第1人是突厥颉利可汗阿史那咄苾，东边第1人是突厥突利可汗阿史那什钵苾；西第2人是突厥乙弥泥孰候利苾可汗阿史那思摩，东第2人是突厥答布可汗阿史那社尔；西第3人是薛延陀真珠毗伽可汗，东第3人是吐蕃赞普；西第4人是新罗乐浪郡王金真德，东第4人是吐谷浑河源郡王乌地也拔勒豆可汗慕容诺曷钵；西第5人是龟兹王诃黎布失毕，东第5人是于阗王伏阇信；西第6人是焉耆王龙突骑支，东第6人是高昌王麹智勇；西第7人是林邑王范头利，东第7人是婆罗门帝那伏帝国王阿那顺。据说："诸石像高八九尺，逾常形，座高三尺许。或兜鍪戎服，或冠裳绂冕，极为伟观。"[561]这些石像都是阎氏兄弟图画起样，张彦

远记述元和十三年时阎立本的《昭陵列像图》尚在流传。阎氏兄弟是画肖像的能手，唐李嗣真就赞扬他们表现外族人物的图画"备有人情"，可惜石刻、图画都没有留传下来，无法想见这些"拱立于享殿之前，皆深眼大鼻、弓刀杂佩"的形象了。

可贵的是六石骏至今尚存。昭陵六骏不像一般的陵前"象生"采用圆雕，而是采取高肉雕的形式，六骏分别刻在高约5尺、宽约6尺的6个石屏上面，生动自然地表现出马的各种形态。昭陵6骏是李世民在建立政权的战争中所骑过的爱马，石刻六骏中，"飒露紫"（征夺洛阳时乘）保存得最完整，它是表现马胸膛中箭以后，库直邱行恭正在拔箭的情形，邱行恭在马前双手谨慎地拔箭，右脚跟微微提起，马的前腿挺直，马身微微后坐，很恰当地刻画了着力地抽箭前的那一刹那。"飒露紫"和"拳毛騧"（与刘黑闼作战时乘）两石刻已被盗去美国。其他"青骓"（与窦建德作战时所乘）、"什伐赤"（与王世充、窦建德作战时所乘）、"特勒骠"（与宋金刚作战时乘）、"白蹄乌"（与薛仁杲作战时乘）四石骏现在保存在西安碑林博物馆。虽然四石都有裂纹，马的足部都有损伤（偷盗时破坏），但是仍然能看出马的个不同的雄健姿态，如"青骓"的四蹄腾空，表现了神速猛勇的性情，而鼻部的细微刻画，也能感觉到奔驰时的急促喘息。

献陵（626年开始修建）也保存了石犀、石虎，一对石虎健劲的姿态、勇猛的性格，同样可以看出制作者的才能。昭陵六骏和献陵石虎，代表了初唐的雕刻水平，我们也可以从这些雕刻上，想见整个陵墓营建者阎立德的艺术水平。

乾陵（高宗李治的陵墓）及顺陵和献陵、昭陵一样，以具有优美的石刻而有重要地位。

乾陵（陕西乾县西北6公里）前的石刻，在数量上是唐陵中最多者。朱雀门有华表1对、龙马1对、朱雀1对、石马5对、石人10对、外族酋长像60、石狮1对；玄武门有石狮1对、石马1对；青龙门、白虎门各有石狮1对；在陪葬墓前也常有石狮、石人、石羊等。其中雕刻的石兽具有突出的艺术价值，石狮蹲踞在高台上，两只前腿挺直撑在地面上，张口仰胸；有翼的天马，头较短而头部刻画得劲挺有力，两肩上生出像云彩般的羽翼。这两种动物的雕刻，都在造型上显著地表现出充沛的力量及一定的理想特点——马的矫健和非凡的性质；狮子的壮伟和庄严。

外族酋长像之画于乾陵之前，是更明显地为了从政治上夸耀唐代的伟业，这就比狮子、翼马等利用装饰及象征的手法更直接，而和昭陵之列有外族人像（已佚）和六骏浮雕在用意上是相近的。乾陵前的外族酋长像头部都已残缺损坏，服装都是窄袖胡服，姿势是两手拱立。这些石像利用富于体积感及重量感的单纯体形，表现了藏在衣服下面的强健体魄，很能显示出人的力量。

顺陵（咸阳东北30里）是武则天父亲的陵墓，也有人认为是她的母亲杨氏的坟墓。此坟墓附近遗存动物石刻甚多，其比较特殊的是四足站立、作缓步中停留姿态的石狮子及独角兽，两者都高大逾恒，独角兽高达6米，极为罕见。这些石刻除了造型真实以外，都表现得单纯有

力，具有整体的完整性，这也是古代大型石刻的共同成就，唐代的雕刻尤其多达到这样高度水平的作品。

乾陵和顺陵石刻所表现的雄伟气魄是服从着政治要求的，从历史上看，和这一时代是能够相称的，因而成为雕塑史上重要的纪念性雕塑的杰出作品。

唐代晚期的陵墓石刻可以崇陵为代表。崇陵是德宗的陵墓，在陕西云阳北7公里的嵯峨山。从遗存的石狮、鸵鸟等石刻，可以看出与唐代前期陵墓石雕的显著差别，石狮等形象虽仍继承着早期洗练健劲的外形，但已缺乏浑厚的内在气势，而鸵鸟则显示了技巧上的衰退。

四、隋唐时期的陶俑

除了陵墓前这些大型的纪念碑性石雕，保存在墓室内的还有大量的陶俑，这些陶俑则更生动具体地反映了当时多方面的人物与世态。

隋唐时代陶俑的运用极为普遍。由于已掌握了更熟练的写实能力，并承继了自汉代以来的传统，陶俑的表现范围和表现能力都加强了。例如：陶制人像中就有武士（将官和兵士）、文官、妇女、小儿、乐舞人、仆奴、胡人等多种形象，其中特别以妇女和乐舞人数量最多，姿态及装扮的变化也最多；动物中有马、牛、狮子、骆驼、鸡、鸭等；神怪形象有"魖头"（可以御鬼的镇墓俑）。

贵族们用以供亲属死后享用、摹拟现实生活享受而塑造的成套陶俑，为我们提供了当时贵族生活的奢侈景象。西安李静训墓（隋大业四年，608年）出土的文物与陶俑是具体的例子，象征着府第的棺椁、守卫侍立着的仆役，都显示了当时贵族豪门的生活。

山西长治王琛墓（调露元年，679年）、西安独孤思敬墓（景龙三年，709年）、鲜于庭海墓（开元十一年，723年）、韩森寨雷夫人宋氏墓（天宝四年，745年）出土的陶俑，杨思勖墓（开元二十八年，740年）的石刻造像，代表了盛唐及其以前雕塑艺术的高度水平。

唐时代创造的陶俑形象，非常广泛地概括了当时的世俗生活，其中很有一些较深刻地反映了社会生活。例如，那恭谨地耸了肩而做出谄媚笑容的卑微小人物，那痴呆的病态的肥胖贵家女子，那庸俗而又愚蠢的脑满肠肥、神情傲慢的猎史，那叉手而立、瞪了眼睛做出吓人样子的仗势欺人的恶奴，和那做出轻佻的、心满意足的架势的牵马人等等形象，就不仅刻画出了人物的性格，而且是富有倾向性地发掘出了人物的社会本质，这些都是古代泥塑艺术中的可贵收获。唐代一般陶俑多能生动真实地表现一定的动态和神情，如骑在奔驰的马上的妇女、凝视天边若有所思的女侍、马背上的猎人和他的猎犬好像听了什么声音样的惊觉中的紧张神情，都获得相当的成功。

唐代陶俑如前代陶俑一样多敷有彩色，同时也常敷加以铅釉。铅釉颜色最普遍的是黄、绿及白色，所以这种陶器也称为"唐三彩"。"唐三彩"也有蓝色或红色釉，但较罕见。"唐三彩"

的盘、罐等日用器皿也常在墓葬中发现。

五、五代南唐李氏墓

南唐李昇墓（943年）及李璟墓（961年）的发掘丰富了五代艺术的研究资料。

李昇墓内建筑平面布置复杂：3主室、10附室，石、砖发券，多种结构代表着当时的技术水平。墓内装饰彩画是现存早期实例之一。

墓中出土陶俑种类丰富，是五代时期多种等级和地位的人的形象，计男子有7种，女子有4种。此外有各种动物形象（马、驼、狮、狗、鸡、蛙）及神话动物（人首蛇身及人首鱼身）。男女俑造型简单，有成熟的写实手法为基础，较完整地反映了贵族生活中的附庸者。

二墓陶瓷的发现，提供了五代白瓷和青瓷的确实材料，充实了陶瓷史的系统知识。

西蜀王建墓也曾发掘，内容尚未发表。

更多考古材料的发现，会使我们对于古代美术发展的知识更加完整起来。

第六节　工艺美术

经过隋朝和初唐相对的社会安定，随着农业的恢复与发展，手工业在盛唐时期也迅速地发展起来。在手工业中，与工艺美术有关的占很大一部分。

城市作坊手工业成为唐代手工业的基本形态。封建经济发展的结果，在中唐以后，手工业的一部分逐渐脱离了农业，而成为以商品生产为目的的独立作坊。中唐以后城市作坊有织锦坊、毯坊、毡坊、染坊、纸坊、造船坊，以及酒坊、糖坊等。手工业作坊既是制造的场所，也是售卖的场所。同类商品生产的作坊和店铺，在城市里都集中在一个街坊，称为"行"，长安城有220行。手工业作坊之间并且成立了行会组织，行会组织的作用主要是调整各作坊之间的关系、避免竞争，并且负责和官府打交道，如纳税、应官差等。手工业经济方面的这些新现象，对于工艺美术的发展提供了一定的社会条件，并且，手工业向商品经济发展的结果，也影响了官办手工业。

官办手工业，在古代手工业、特别是工艺美术中，都占很重要的地位。如前面各章所说的工艺美术，绝大多数精美产品都是官办手工业所制造的。

中国古代官办手工业主要分为五大项：1.土木建筑，包括都邑、宫室、陵墓、河渠及军事防御工程，如长城等；2.供皇家日常生活及典礼仪节时所需用的各种器物。包括服装、用具、仪仗、车舆、乐器等；3.各种军器。如甲胄、鞍鞯、弓箭等；4.货币及一部分铜器。如铜镜等；5.官府垄断的手工业。如盐、铁、铜，甚至茶叶等。这五项中，除最后一项外大多与美术有关，

而2、3、4三项特别是与工艺美术有关的。

由于古代社会中巨量财富集中在统治阶层手中，所以官办手工业的制作质量较高，往往代表某一时期工艺美术技艺的最高水平。

唐代官办手工业很发达，盛唐时期官办手工业的机构比汉魏南北朝时期更加扩大，设有四个机构：少府监、将作监、军器监和都水监。

少府监掌百工技巧之政，下设：1.中尚署，供应举行祭祀及各种典礼场合所用的器物及服饰等；2.左尚署，供应天子和皇室用的各种车、扇、伞、盖等；3.右尚署，供应天子用的鞍辔，以及政府各部门的帐、刀、剑、斧、钺、甲、胄、纸、笔、茵席、履舄等；4.织染署，供应皇室及为官员冠冕组绶及织纴、色染、锦罗纱谷绫绸绢布等；5.掌冶署，供应熔铸钢铁器物。此外，少府监还管理各地的炼冶及铸钱各机构。

将作监掌土木工程之政，下设：1.左校署（木工）；2.右校署（土工）；3.中校署（舟车等工）；4.甄官署（石工和陶工）。甄官署是北朝以来常设的机构，承包下列工程：石窟的营建（北齐在甄官署下设有石窟丞），坟墓前的碑碣、石人、石兽，坟墓中的陶俑明器。将作监下并附采伐木材的五个监。

军器监是职掌缮治甲弩兵器，下设弩坊及甲坊两署。都水监负责水利，掌川泽、津梁、渠堰、陂池之政。

以上四个监中，少府监和工艺美术的关系最大，甄官署和雕塑艺术关系最大。在初唐时期，少府监中曾一再出现一些当时著名的美术家，如尚方令王定和少府监王知慎、陈义国都善画，尚方丞窦弘果、毛婆罗善塑。唐代网罗画家的部门有开元年间的"集贤殿书院"，其中设有"画直"。

与工艺美术有密切关系的少府监规模很大，内部分工也很细。如织染署包含有25个"作"，其中织纴之作有布、绢、绝、纱、绫、罗、锦、绮、绸、褐共10种作坊，组绶之作有组、绶、绦、绳、缨共5种作坊，紬线之作有紬、线、缦、网共4种作坊，练染之作有青、绎、黄、白、皂、紫共6种作坊。

城市独立手工业作坊的兴起，和官府作坊的"劳役制"渐变为"工役制"，是手工业和工艺在唐代发生的最重大变化，这样的变化必然给工艺美术的发展带来深刻的影响。

唐代工艺美术新面貌的形成，除了社会经济方面的原因以外，也是由于中外文化交流和科学技术的进步。

唐代的丝织在全国各地都有出产。由文献记载的各地土产贡赋，可知河北道的定、镇、魏、相各州，河南道的蔡、兖、滑、徐、叶各州，淮南道的扬州，江南道的越、润、苏、湖、杭各州，剑南道的成都、绵、蜀、汉各州，都出产各色丝织品。例如，定州有细绫、瑞绫、两窠绫、

独窠绫、二包绫、熟线绫；蔡州有四窠、云花、龟甲、双距、瀛等绫；扬州有蕃客袍锦、被锦、半臂锦、独窠绫；越州有宝花、花纹等罗，白编、交梭、十样花纹等绫及轻容、生谷、花纱、吴绢等；江南越州等地丝织的发达主要是在中唐以后。绢是各地都普遍有出产的，唐代的租庸调制度中，农民都要纳绢和绵（丝绵）。此外，唐代的麻织也是很普遍的。淮南道和江南道的许多州郡都有作为贡品的绨、纻、葛布。

丝织品的名目很多，这些名目代表了织法和纹样两方面的不同。绢、绫、锦等名目就是由于织法不同而加以区分的。

绢是平织的，古代原称"练"，梁武帝的小名为"阿练"，因而改称为"绢"，即现在所谓的"绸"。平织的绢没有织出的花纹，只可以用染色方法进行装饰。

绫是单色的斜纹织。斜纹织的组织变化很多，因为经纬浮沉的斜纹配列变化很多，并且可以随时改换斜纹的组织以产生花纹，这种织出花纹的方法称为"提花"。绫可以是平地，即绢地而利用斜纹织出花纹，也可以是绫地，即地纹和花纹是两种不同的斜纹织。

锦是多色的多重织（现在称为"缎子织"），质地厚重。唐代的锦在技术上有经锦和纬锦的区别，纬锦是唐代的新创造，大概开始在武后时期。纬锦是利用多重多色纬线织出花纹，织机比较复杂，但操作方便，有可能织出比经锦更繁复的花纹及宽幅的织物。唐代多色彩的锦有极为富丽的效果。

新疆吐鲁番阿司塔那地方曾出土唐代的锦，有武德年间（618—626年）的"连珠天马文锦"和约为公元660年左右的狮子凤凰文锦和蜀江锦。这些锦都是经锦，织出的图案都是许多团窠，团窠外缘是连珠，中央是马、狮子或花，这种纹样在唐代织物中是很流行的。相类似的锦在日本法隆寺也保存了一些，其中"四天王文锦"幅四尺余、长八尺余，是现存最大的一段完整的唐锦。新疆并且曾发现织出"花树对鹿"字样的纬锦残片，也是一种贵重的标本。

绫、锦的名称在唐代时常相混。例如中唐以后曾出现一种名贵的织物"缭绫"，浙西一带出产的缭绫可以织出"立鹅、天马、盘绦、掬豹"等花纹，而且据说"文采怪丽"。"缭绫"也可以称为"缭锦"，目前还难以从纺织技术的角度判断是绫还是锦。

罗、纱是纠织，这是自汉代以来流行的一种复杂织法。罗、纱都是单色半透明的，可以利用染的方法进行装饰。

锦绫名目的繁多，说明在平织、斜纹织和缎子织等基本织法的基础上，还可以有许多变化，尤其斜纹织的绫和缎子织的锦是可以无穷变化的。事实上绫锦名目的不同，正是由于织法上的不同，绫锦的花纹都是利用提花的多样变化而产生的。

唐代在平织的绢上进行装饰的方法是染色。除了单色染色以外，也运用各种技术染出花纹，

可以是单色的花纹，也有多至4种色彩的。唐代流行的染彩技术有三：臈缬、夹缬和绞缬。

臈缬就是今天所说的"蜡染"。夹缬是用雕花镂空的木板，把布帛夹在中间，空隙处填以染色，然后拆板就显出花纹；有时是把宽幅对折，染后花纹对称。这种技艺传说是唐玄宗时柳婕好之妹所创，最初只在宫禁中流传，后来才流到民间。但据另外的记载，知道隋朝大业年间，隋炀帝就曾以"五色夹缬花罗裙"赐宫人及百僚母妻。绞缬是用线把布帛打成结子，染色后，打结部分不被浸染而成斑纹，如果结子是按照一定的图案规律排列的，斑纹即排成一定的图案。

各种染法的实物残片都曾在新疆一带发现，日本正仓院也保存了一些，日本还保存有臈缬及夹缬屏风。

除了各种染色之外，也有在绢上加彩画的，例如唐代妇女用的"披帛"（锦或纱或绢的长条从肩后绕缠在两臂间）上就常加彩画。六朝时期用金银箔剪成花饰贴在衣服上的办法，在唐代可能也还有。

丝织品中，缀锦的技艺进一步向绘画方面发展，武则天为皇后时曾制织成佛像及刺绣佛像400幅，有织成的佛像在唐代曾传至日本。

刺绣作为丝织品的加工，在唐代大有进步。除了沿袭自前代的钉线绣及锁绣外，发展了平绣，唐代的平绣近似今天的乱针绣。唐代刺绣在运用色彩方面有模仿退晕效果的，称为"坛裥绣"。锁绣或锁绣平绣混用的刺绣佛像及饰品在敦煌曾发现。

唐代染织品的图案纹样名目很多，其实际内容尚待研究。从遗存实物上看，唐代有代表性的纹样是：1.天马、对凤等动物纹样置于团窠的圆形中，团窠是按照四方连续纵横排列，其空隙处布置以四出的卷草纹样。2.宝相花之类的团花四方连续图案。这些纹样中特别值得注意的是前者。据文献所记唐代窦师纶创造了这种纹样："高祖太宗时（650年以前）内库瑞锦对雉、斗羊、翔凤、游鳞之状，创自师纶，至今传之。"窦师纶是唐朝初年派往四川进行统治并兼管修造皇室用物的，他的家庭中历代都是工艺家，如窦炽（师纶高叔祖）、窦抗（师纶父）、窦璡（师纶叔）、窦法洽（师纶堂兄弟）都曾任将作大匠，窦师纶封为陵阳公，所以他在四川制作的"章采奇丽"的"瑞锦""宫绫"当时被称为"绫阳公样"。由前引文字中可知这种"绫阳公样"是以雉、羊、凤、龙等动物为题材，而且很多是成对的动物，如对雉、斗羊等。

具有这两个特点的纹样在唐代的流行可以从一些文献记载中见之。如武则天时，禁军的各种将军们的服饰就以成对的狮子、麒麟、虎豹、鹰、鹘、豸等相区别，诸王则饰以盘龙及鹿，尚书则饰以对雁。又唐代大历年间曾禁止过于奢侈的丝织品，其中就有盘龙、对凤、麒麟、狮子、天马、辟邪、孔雀、仙鹤、芝草、万字、双胜等。这些花样有很多都可以从现存实物及形象材料中见到。

　　唐朝的工艺中，螺钿镶嵌、木画、漆绘、拨镂是唐代工艺的优秀成就，这许多技艺大多是南朝工艺的进一步发展，而在唐代宫廷生活及贵族生活中有重要地位。在文献记载中，中尚署每年为宫廷制作的器物中就有平脱、镶牙、宝钿、木画等名目。

　　中国古代的青铜工艺经过汉六朝而得到继续发展的有铜镜，隋唐时代的铜镜有自己的特点。

　　隋代铜镜与六朝铜镜不易区别，镜背装饰最外廓是一圈端正楷体的铭文，铭文多是骈体，例如："玉匣聊开镜，轻灰暂拭尘，光如一片水，影照两边人。"（是截取南北朝诗人庾信所作《咏镜》诗的前四句）镜背的主要装饰部分是在镜钮附近的环形地区，其间往往作四个或六个异兽（龙、狮、凤等），也有作六团花者，造型如写实风而布置疏朗。

　　唐代铜镜，除了一部分和隋代铜镜式样相同者以外，数量最大的一部分是所谓"海马葡萄镜"，这种铜镜背面装饰是高浮雕的异兽及葡萄，其间有时也有孔雀、蜂、雀之类，花纹繁密。唐镜背后的装饰也有取材人物故事的，如树下有人弹琴或月宫桂树下有嫦娥和捣药的玉兔等。但有很大数量是作各种花和鸟的，如双鸾衔绶、鹊蝶穿花、鸳鸯凫雁等，也有排列各种宝相花装饰的。这许多铜镜的外形，有一部分是圆的，但也流行六入（六个弧线联成的圆周）或六出、八出（如六瓣或八瓣凑成的圆周）的菱花形。

　　唐镜在铸造方面技术精良，花纹柔和自然，有很细腻的写实风的浮雕效果。其合金成分大致同于汉镜（铜约70%，锡约25%，铅约5%），因研磨面为白色，也称为白铜。唐代铜镜为当时

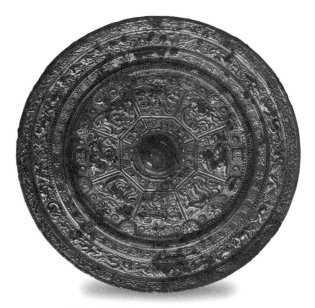

四神十二生肖神兽纹铜镜　唐　陕西历史博物馆藏

越窑青瓷执壶　唐　故宫博物院藏

珍视的贵重物品，如玄宗生日时即以铜镜赏赐群臣。唐代铜镜中也有一些特别豪华的。

铜镜背面除铸出纹样外，尚有用贴金银技术加以装饰，也有加漆施以金银平脱装饰的，也有螺钿装饰的。在河南洛阳发现的唐墓（至德二年，757年）出土的螺钿镜，直径25厘米，螺钿嵌成一幅图画，树下有2人对坐弹琴，有一鹤舞于前，四周有各种花鸟。这一题材，其内容尚不能完全了解，但知道在唐代也是比较流行的。

唐代铜钟也有保存下来的，如西安景龙观的大钟（景云二年，711年），高1.5米，重300余斤，上面为有浮雕狮、凤凰等装饰。这一大钟是汉代以来罕存的大件青铜铸器。

唐代金属工艺中，金银工艺也很发达。最多的是各种饰品，如钗、臂钏、指环等；其次为各种酒器及饮食器，据文献记载有瓶、瓮、榼、罍、杓、盏子、碗、杯、盘等。现在发现的唐代金银器中可见有高脚菱花形的酒杯，六出菱花形的盘和莲形的碗，都是錾镂出各种习见的花鸟纹样装饰，这些器物都是纯银或银质镀金，经槌击制成的。

这些金银器由于有货币的作用，所以不易保存，至今遗留很少。铜器的制作也因唐代商业经济发达，货币需要量增大，而在中唐以后出现过矛盾。1000个钱销为铜，可得6斤，做成器物每1斤可6000钱，所以自然的趋势是销钱为器，因而引起政治的干涉，屡次下令严禁。在会昌废佛时，佛寺中大量的铜器就被销毁掉了。

唐代金属工艺中兵器也是很重要的一项，但现存实物很少。

隋代陶瓷工艺不见显著的变化。安阳殷墟遗址上曾发掘一隋仁寿三年（603年）的墓，墓主名卜仁，墓中有青瓷四平罐4个，白瓷碗5个，白瓷盘1个，可见与景县封氏墓出土很类似。古籍中记载隋代何稠曾因"琉璃之作"绝而发明了"绿瓷"，这虽是一项值得注意的记载，但尚难确定何稠发明的"绿瓷"是什么。琉璃器物在春秋末及战国时代古墓中都发现有小件饰物，景县封氏墓曾发现浅蓝色的可以称为"绀琉璃"的杯，其式样和欧亚大陆上其他各地发现的所谓"罗马玻璃"相似。

唐代陶瓷尤其到了唐末五代有重要发展，唐代陶瓷中最重要的是青瓷、白瓷和"唐三彩"陶器。

青瓷的代表产地是越州，白瓷的代表产地是邢州。陆羽在公元8世纪中叶曾比较过这两种瓷器并提到其他各地的产品："盌，越州上，鼎州次，婺州次，岳州次，寿州、洪州次。或者以邢州处越州上，殊为不然。邢瓷类银，越瓷类玉，邢不如越一也。若邢瓷类雪，则越瓷类冰，邢不如越二也。邢瓷白而茶色丹，越瓷青而茶色绿，邢不如越三也……越州瓷、岳州瓷皆青，青则益茶。茶作白红之色，邢州瓷白，茶色红；寿州瓷黄，茶色色紫；洪州瓷褐，茶色黑。悉不宜茶。"

青瓷，是我国瓷器的开始，各种不同浓度与色相的"青"釉是中国最早的瓷釉。唐代的青瓷继承了南朝的传统，最重要的产地是在今浙江东部绍兴一带，这一地区在唐代为越州，所以，越窑青瓷是中国古代陶瓷史、特别是唐五代陶瓷史上有首要地位的陶瓷工艺品。

唐代越窑青瓷烧成温度在1250度以上，叩之其声清脆。唐大中年间（847—859年）有调音律官郭道源"善击瓯，率以邢瓯、越瓯共十二只，施加减水于其中，以筋击之，其多妙于方响"。清脆的乐音也是瓷器的一个特点。

唐代越窑青瓷之为陶瓷工艺上的大进步，也在于"长石釉"烧制的成功。长石釉瓷釉中必须含有的矽酸，或利用植物的灰，或利用石英、长石。成功地利用长石可以克服釉汁不匀的缺点，而产生细润光柔的效果。长石釉的成功是陶瓷技术上划时代的变化，所以唐代越窑青瓷色泽之鲜丽动人，不断地引起诗人们的赞美。例如徐夤的诗：

> 捩翠融青瑞色新，陶成先得贡吾君。
> 巧剜明月染春水，轻旋薄冰盛绿云。
> 古镜破苔当席上，嫩荷涵露别江濆。
> 中山竹叶醅初发，多病那堪中十分。

又有陆龟蒙的诗：

> 九秋风露越窑开，夺得千峰翠色来。
> 好向中宵盛沆瀣，共嵇中散斗遗杯。

越窑的颜色被形容为"古镜破苔""嫩荷涵露"和"千峰翠色"。

唐代越窑流行的装饰方法是在釉下胎上用流利的线进行刻画，刻画的纹样极为流利生动，有：牡丹、莲花、莲瓣、莲蓬、荷叶、宝相花，卷草等花卉纹样，龙、狮子、凤凰、鹤、鹦鹉、鸳鸯、雁、龟、鱼、蝴蝶、小鸟等动物纹样和神仙、人物、云、山水、波涛等纹样，至于配合组成图案，则多装饰在碗盏等器物的内面。

唐代越窑青瓷烧造地点现在已发现的，主要是绍兴九岩和余姚上林湖。

越窑器物出土而有准确年代可考者，其历史价值较大。例如已知最早的一件是唐长庆三年（823年）的一块墓志铭。其次是在绍兴发现的唐户部侍郎北海王府君夫人墓中出土一组青瓷器，计：短嘴长柄壶两件，朴素无饰的瓷盘及有花饰的瓷盘各一件，圆盒、撇口花插各一件。墓

志的年代是元和五年（810年）。其次是上面划着大中元年（847年）等字样的残壶。由这些实例，可以确定在中唐时期越窑已进入成熟时期。

越窑青瓷在五代时期成为极名贵的珍品。在江南地区比较安定、工商业继续发展的条件下，越窑日益精美，产量并大大提高。钱越在五代末期及北宋初向中原进贡，一次可以有万余件，或五万余件，最多竟达到14万件，其中有金银钿瓷器。钱越时期最精美的越窑禁止民间使用，因而此时期的越窑也通称为"秘色窑"，但秘色窑的名称最早是在唐朝开始的。

青釉瓷在我国早期陶瓷制作中是最流行的。陆羽《茶经》所列，除越州窑外，尚有鼎州（陕西泾阳）、婺州（浙江金华）、岳州（湖南岳阳）、寿州（安徽寿县）及洪州（江西南昌）。其中寿州窑多黄色，洪州窑多褐色，这两个窑址都尚未发现，也尚难以确定现存实物中何者是这些窑的产品。窑址已经勘查、其产品也已有大量发现的是岳州窑，岳州窑址在今湖南岳阳附近湘阴县的窑头山，其出产为豆绿色釉半瓷质，也有米黄釉和白釉。曾在长沙市郊发现有唐文宗太和六年（832年）墓志铭的"王清墓"中就有岳窑器物出土，各种青瓷壶罐上多有划花装饰。婺州窑在金华附近，产青瓷颇粗。

近年来各地发现越窑风的唐代青瓷窑及实物标本很多，大多是在长江流域以南，长江流域以北各处已知的青瓷窑皆五代北宋时期的。南方青瓷之最值得注意的是广东番禺县石马村唐代墓中发现的大批青瓷，例如大中十二年（858年）广州都督府长史姚褆一长女姚潭墓中发现的青瓷四耳大罐等物，以及另一唐墓中出土的制作结构精巧的横梁盖罐，同墓又出土当时有计划蓄存的185件瓷器，这些青釉瓷胎骨坚致，色白微灰，釉色淡灰青，薄而滋润，是一种可以与唐越窑媲美的产品。广州附近皇帝岗地方曾发现青瓷窑址，可知广州在唐五代也是一个出产青瓷的中心。广东东部的惠阳白马山、潮州窑上埠也有唐代作风的青瓷窑址，潮州并有宋明时代作风的龙泉式瓷器。

景德镇是我国近代陶瓷工艺的中心，在唐代也曾烧造越窑风的青瓷，古窑址分布湘湖、湖田一带很多。

江西吉安永和镇的吉州窑在宋代以白瓷出名，其唐代产品也以影青白瓷为主，同时也有青釉瓷，但发现实物不多，尚缺乏具体的了解。

青瓷在唐五代时期不仅在国内是引起普遍重视的工艺品，也大量运销国外。唐代越窑风的青瓷残片曾在海外发现，例如埃及开罗附近旧城福斯塔特（该城9世纪最盛，13世纪初毁）、波斯的沙马拉遗址（该城建于838年，毁于883年）、印度的卜拉米纳巴德遗址（1020年毁于地震）都曾发现残片，日本法隆寺等地也存有唐代传去的越窑瓷器。关于青瓷，从明朝起曾流行着五代时期曾出现过一种所谓"柴窑"青瓷的说法，据后周世宗时指定烧制瓷器的釉色是"雨过天青云破

处，者般颜色作将来"，明代记载柴窑的特色是"青如天，明如镜，薄如纸，声如磬"，传说窑址在郑州附近，以上这些说法至今尚缺乏确证，过去所谓的柴窑器物也都是附会。

邢窑白瓷在唐代是与越窑青瓷并称的。白瓷的兴起开始了中国陶瓷史后期的新传统，唐宋是青瓷和白瓷并行的时代，宋代以后，元明清以来白瓷是主要的。邢窑白瓷在唐朝非常流行。

邢窑据唐人记载是在今河北内邱一带，但窑址至今尚未确定。现在唐代的白釉瓷已可以见到很多，专家意见认为即所谓的"邢窑"。如广州附近发现唐代大中十二年（858年）姚浮墓中除了青瓷外，又有一对白瓷碗，就被肯定为邢窑，器胎较厚，胎土白洁，细如澄泥，极坚硬，瓷化程度很高，白釉润泽，不透明，无开片，微闪淡黄或淡青光。胎与釉之间有一层下釉，或称化妆土。造型上的特点是碗边缘上有漫圆高棱（通称为"折边"），平底无缘。这一类的唐代白瓷现在已发现很多。从记载上看，虽然在唐代邢窑与越窑并称，但邢窑在唐代以后没有进一步的发展，北宋时代白瓷的中心是定州。

唐代山陕一带也有白瓷，例如平定、平阳、霍州等地。

四川曾有所谓大邑窑，杜甫诗中称"大邑烧瓷轻且坚，扣如哀玉锦城传，君家白盌胜霜雪，急送茅斋也可怜"。近年四川发现的白瓷虽不够"轻且坚"，不是"扣如哀玉"，釉色接近霜雪的白釉器，大邑窑址也尚待确定。

湖南曾发现大批白釉瓷器，其产地尚难确定。

江西吉州窑是白瓷的中心，兴起时期大致在五代，吉州已有北宋定窑的印花及磁州窑的黑绘花装饰，吉州也出产黑瓷。

以上这些不完整的材料也可见白瓷在唐代的普遍性。

唐三彩陶器是属于汉代绿、黄铅质软釉系统的陶器。在唐代大多是殉葬的明器，和越州青瓷、邢州白瓷的用途不同。这些陶土烧制的陶器中有人物，鸟兽、车马等雕塑形象，也有很多器皿如瓶、罐、盘、盏等。唐三彩陶器胎质松软，釉色大致为黄、绿、白三色，所以称为"三彩"。黄色浓重者接近赤褐色，蓝彩较为罕见。三彩陶器上有意地利用釉色的变化作成装饰，富于华丽的效果。

唐代的装饰艺术以其华丽优美的风格成为时代的特点。例如敦煌藻井图案中可以看出，垂幔变成了璎珞，卷草上长出了丰茂的花朵，卷草叶子种类变得多样，而且变得有相当厚度。这些花朵大多是重瓣密集，呈尚未完全舒展的状态，每一花瓣都汁液饱满，以至膨胀而反卷。

唐代的卷草花纹在敦煌藻井图案中都是色彩鲜丽绚烂的。唐代花草纹样在锦绫染织品上、在铜镜和瓷器上都很普遍。唐代碑刻侧面的浮雕卷草花卉图案，如西安碑林有名的大智禅师碑上的，表现出唐代图案纹样的健康风格。

在花卉纹样中，莲花进一步丰富起来，宝相花开始流行；牡丹由于成为洛阳的名花，在装饰艺术范围内也成为此后最被重视的纹样。

和花卉纹样相配合的是一些禽鸟、蝴蝶之类，特别是小花小鸟组成为一幅小景，很有诗意。成对的鸟，如鸳鸯等也是常见的。

唐代的动物纹样中还有一些龙、凤之类，多表现得很生动。

唐代装饰图案在风格上最明显的特点是它的写实作风，组织上有一定的规律性，形象处理洗炼，而不进行很多的变形。唐代装饰艺术是历史发展过程中自战国末年以来的又一次大变化。

唐代纹样中明显受外来影响的是团窠纹样，团窠中有成对的动物，团案四周是连珠，锦绫中的"绫阳公样"可以作为代表，那是受波斯萨珊王朝纹样的影响。

第七节　小结

隋唐五代时期的美术，在魏晋南北朝美术优良传统的基础上，由于技术的进步和数量众多的画家的努力，创造了形象更为完美、主题更为明确、反映现实生活更为有力的艺术。

这一时期美术中，宗教美术与现实生活密切结合，杰出的美术作品具体地反映了当时的现实生活。例如菩萨像肉体丰满健康，而表情平静甚至是淡漠的；描写贵族、特别是贵族妇女的绘画，着重其寂寞无聊贫乏空虚的生活；某些陶俑富有倾向性地发掘了一些人物的社会本质。这些都是唐代美术现实主义的重要成就。

宗教产生于人类不能真正认识自己和人生、特别是人生各种痛苦的基础上，宗教是在愚昧的迷雾中对于现实的认识，但宗教毕竟反映了人民痛苦的存在以及产生痛苦的社会原因，所以宗教就有可能在群众自己的解释下成为斗争的工具，如前面曾提到的，信仰中的佛可以成为对抗社会的力量。

宗教美术就是人们用现实生活的艺术形象对于宗教进行解释的结果。由于宗教是直接以群众为宣传对象的，这些作品多产生于民间艺术家之手，所以对于美术发展起了决定作用。——唐代便是为这样的时代提供了社会条件，而使群众的创造力得以在佛教美术中发挥出来，对佛教予以健康的、有积极意义的形象解释，在一定程度上反映了人民群众的情感和愿望。

唐代佛教美术的发展过程，是现实性因素以长期渗透的方式，逐渐克服了宗教性因素的过程。

唐代的佛教美术中创造了多种多样有鲜明特点的艺术形象：典雅的佛、亲切婉丽的菩萨、健康优美的供养菩萨、勇猛的天王力士、激辩中的维摩诘、苦修思辩中的佛弟子、虔诚的信士、飞翔着的飞天伎乐等。这些形象有一定的现实根据，体现了一定的理想，并出现了美的典

型的创造。

唐代佛教美术中对于穿插在佛教故事中的生活现实进行了情节性的描写。在人物动作与动作的联系中探求到了统一的意义。一些故事画中描写了爱情、灾难、希望与欢乐等各种情节。

唐代佛教美术中发挥了丰富而富于创造性的想象能力，如西方净土变、维摩变、劳度叉斗圣变、涅槃变、降魔变等，都是主题明确、内容丰富复杂，而又具有动人力量的作品。西方净土变中对于天国的欢乐、维摩变中对于真理之追求、劳度叉斗圣变中对于敌对的斗争、涅槃变中对于经历的痛苦、降魔变中表现坚定的信念等，都通过宗教的主题，用淋漓尽致的想象概括了对于生活的深刻理解。

唐代佛教美术的发展也见于表现技法方面，例如：富丽的色彩、活泼健劲的线纹、坚实有力的造型、纵深复杂的构图、集中的表现方法，这些都代表了唐代美术日益提高的水平，而为宋代绘画艺术的发展和艺术进一步走向现实生活创造了技术条件。

隋唐五代时期社会各方面的蓬勃发展及激烈变化，需要并且可能发展人们更多的才能与力量。杰出的美术家有高度的创造性、强烈的创作热情和丰富的艺术想象力，例如他们创造了极端繁华欢乐的净土和极端悲惨恐怖的地狱；创造了维摩与文殊紧张争辩的场面；也创造了劳度叉和舍利佛激烈斗法、你死我活的景象；还创造了园林中高人逸士的闲适，深宫里贵族仕女的寂寥，创造了无数生活的形象和庄严优美的典型。这些意境和形象是美术史上重要的成就。

隋唐五代美术中，艺术技巧有巨大进步。人物各种面型表情的类型的创造，姿势动态表现更丰富自由，发掘并开始表现了自然事物——山水和花鸟的美的特点。唐以后的绘画善于选择生活中一部分富有诗意及戏剧性的场面，不是平板地描写生活，在构图上远近透视和比例大小趋于正确，在表现一定的内容及思想方面也更有力，人物关系不复是平列或接近平列的形式，也不复是以大小来分别主次，而是处理得更自然真实而且富于艺术效果，道具和环境在表达题材内容时也逐渐起了较大的作用。总之，艺术技巧在盛唐以后完全脱离了幼稚的状态。

这一时期的代表性美术，主要是盛唐的美术，形象丰腴而又典丽，结构豪华而又紧凑，色彩绚丽而又调和，正如盛唐所代表的唐代经济力量、政治力量、人们创造力量的雄厚优裕，风格雄浑而又优美，是中国的、同时也是世界的最杰出的古典艺术之一。

注释

【476】《太平广记》卷二一一。又：《历代名画记》卷八；《太平御览》卷七五一。
【477】《历代名画记》卷二。

【478】《历代名画记》卷八。〔唐〕彦悰《后画录》。

【479】〔唐〕李嗣真：《画后品》。又《历代名画记》卷八。

【480】《历代名画记》卷一"论画六法"。

【481】《历代名画记》卷八。

【482】《历代名画记》卷八。

【483】〔唐〕朱景玄：《唐朝名画录》。

【484】《历代名画记》卷二。

【485】画家可能是韩干。引见〔唐〕段成式：《寺塔记》卷上"道政坊宝应寺"。

【486】见张彦远《历代名画记》。

【487】〔元〕汤垕：《画鉴》。

【488】《后画录》。

【489】或作"昧"。

【490】《续画品录》《历代名画记》卷八。

【491】《历代名画记》卷一"论画山水树石"。

【492】《历代名画记》卷九。

【493】《唐朝名画录》。

【494】《唐朝名画录》。

【495】《隋书》卷三十三。

【496】《历代名画记》卷二。

【497】《历代名画记》卷九。

【498】〔清〕孙承泽：《庚子消夏记》卷八。

【499】《全唐文》卷九七二"准敕修凌烟阁奏"。

【500】李嗣真：《续画品录》。

【501】《历代名画记》卷九。

【502】《图画见闻志》卷五。

【503】《唐朝名画录》。

【504】《后画录》。

【505】《历代名画记》卷九。

【506】《历代名画记》卷九。

【507】《画鉴》。

【508】〔唐〕段成式：《寺塔记》。

【509】《历代名画记》卷三。

【510】《太平广记》卷二一二。

【511】今通译作"丹丹乌里克城"——编者注。

【512】《淮南子·说林训》。

【513】〔宋〕董逌：《广川画跋》。

【514】〔宋〕黄伯思：《东观余论》。

【515】《书吴道子画后》。

【516】《宣和画谱》卷二。

【517】《唐朝名画录》。

【518】《画鉴》。

【519】《广川画跋》。

【520】《图画见闻志》。

【521】《图画见闻志》。

【522】《图画见闻志》。

【523】〔宋〕刘道醇：《五代名画补遗》。

【524】《宣和画谱》卷三。

【525】《益州名画录》卷中。

【526】唐德宗时以平定朱泚变乱而有大功的著名将军李晟。

【527】《益州名画录》卷上。

【528】《益州名画录》卷上。

【529】《宣和画谱》。

【530】《益州名画录》卷上。

【531】〔明〕曹学佺：《蜀中广记》。

【532】〔宋〕刘道醇：《宋朝名画评》。

【533】一说为金堂峡，见《华阳国志》《舆地纪胜》各书。——编者注。

【534】《蜀中广记》。

【535】《图画见闻志》卷五。

【536】《宣和画谱》。

【537】《图画见闻志·论黄徐体异》。

【538】《图画见闻志》卷六"钟馗样"。《益州名画录》作赵忠义和蒲师训两人所画钟馗用指不同，黄筌奉命判断其优秀，与《图画见闻志》所述内容不同。

【539】《宣和画谱》卷七。

【540】《宣和画谱》卷五"杨升"。

【541】《宣和画谱》，又《圣朝名画评》。

【542】《图画见闻志》《梦溪笔谈》。

【543】《图画见闻志》。

【544】《宣和画谱》。

【545】"龙宿郊民"应作"笼袖骄民"，这四个字是元朝人对于杭州南宋亡国后的人民的呼谓，有蔑视的含义，恐怕也不是身为五代时期南唐画家董源作品原来的画题。

【546】《历代名画记》《京洛寺塔记》。

【547】《寺塔记》。

【548】《太平广记》卷一〇一。又〔宋〕钱易：《南部新书》。

【549】《续高僧传·智顗传》。

【550】《宋高僧传》卷十四。

【551】〔唐〕道世：《法苑珠林》卷九十八。

【552】《神僧传》卷六。

【553】《历代名画记》卷一："僧惊云：智敏师于（梁）宽，神襟更为俊逸。"而张彦远认为："（梁）宽胜智敏"。

【554】〔唐〕慧立、彦悰：《大慈恩寺三藏法师传》卷八。

【555】《历代名画记》卷三。

【556】《历代名画记·东都寺观等画壁》。

【557】〔宋〕普济：《五灯会元》卷二。

【558】〔唐〕法海等：《六祖坛经》。

【559】宋代游师雄《题唐太宗昭陵图》作165人，《长安志》作166人，《唐会要·陪陵名位》作155人。另〔清〕王锡祺：《小方壶斋舆地丛钞》记："九嵕山下陪葬诸王七、嫔妃八、公主二十二、丞郎三品五十有三、功臣大将军以下六十有四。"近年已确认昭陵有193座陪葬墓，且相当一部分属夫妇合葬墓，陪葬人数当有300人上下。——编者注。

【560】《新五代史·杂传二·温韬》。

【561】《唐会要》。

第七章　宋元时期的美术

第一节　概况

柴周的禁军统帅赵匡胤（宋太祖）在公元960年夺取政权，建立了宋朝。

北宋工商业很发达。政府掌握了金、银、铜、铁等矿业的开采。造船技术很进步，能制十桅十帆、可搭乘四五百人、载重三十万斤、有隔水仓的大船，是当时世界上最大的船只。指南针开始用于航海，火药开始用于军事，印刷术已非常普遍，开始有了活字版印刷。政府和民间的丝织及陶瓷每年都有巨额的产量，并开拓了海内外的广大市场。商业繁盛的结果，是大城市更兴盛起来，并且数目也增多了，特别是南宋到元朝海外贸易的商港，如广州、泉州等成为世界闻名的城市。商税是北宋和南宋政府最大的一种收入，宋神宗时全国商税每年一千万贯，仅开封一处就可收入五十五万贯。货币流通需要量很大，金银普遍被当作了货币，并已开始发行纸币。宋代是封建商业发展的重要时期。

在对外关系上，北宋和南宋都是经常软弱无力的。北宋初年失去了收复燕云十六州的机会，辽国保持了长期威胁宋朝统治的优势地位，而且在陕甘一带这时又新兴起了西夏国。北宋政府对于辽和西夏只是屈膝求和。

北宋中期，内外交困的局面使一部分比较开明的统治者要求变法改革。宋神宗赵顼和当时杰出的政治家王安石的新政策在1069年以后陆续实行，新法客观上符合农民和中小地主的利益，相对地压制了大官僚地主富商。但是这一斗争最后是失败了，而且后来演变成官僚集团的争夺权利，完全失掉了改革的意义。新旧党人的纷争一直延续到北宋灭亡。

公元12世纪初，在契丹背后新兴起的女真族建立了"金"国。金兵在1125年灭辽后开始南下，北宋朝廷无意抵抗，1127年金兵攻破了开封，掳走徽宗、钦宗，开封被抢掠一空，这一中古时期作为政治、文化与经济中心的第一大城市遭到彻底的破坏。

康王赵构逃到南方，以杭州为都城建立起南宋政权，他和秦桧反对抗金，对金屈膝求和，华北各地人民自己组织的义军和骁勇善战的爱国军队共同进行的坚强抵抗遏止了金兵的攻势，岳飞就是抗金斗争中杰出的爱国将领代表。1161年金兵在采石之败是南北对峙稳定局面的开始。

江南地区在南宋时期得到进一步的开发。兴修水利、进行大规模的筑堤，并盛行圩田，大大扩大了耕地面积。但是这些改进的同时，土地兼并也在急速地进行。

公元13世纪初，蒙古族骑兵在成吉思汗率领下勃然兴起，成为一个震惊世界的力量。在几十年里，成吉思汗像暴风一般席卷欧亚两洲。1276年，南宋都城临安也陷落。

北方沦陷后，在辽金统治下，人民生活极为痛苦。农业和工商业显著地倒退，许多手工业工人沦于工奴的地位。欧亚之间，陆上和海上交通大为畅通，许多西方人来到中国，其中有很多技艺人才，他们都起了促进中西文化交流的作用。

蒙古族建立的元朝统治下，人民的反抗始终未停止过。初期反元的暴动和起义，虽广泛然而分散，地区多在江南，但经过长期斗争，起义日渐扩大，并日益向北方发展，到公元1351年便汇合形成以红巾军为主导的大起义，而导致元朝统治的被推翻。

宋代统治的三百年间，科学技术有巨大的进步，并出现了系统的科学著作，例如建筑学的《营造法式》、药物学的《本草》、兵器制造学的《武经总要》等。

道教在宋代得到发展，并最后形成其诡异庞杂的体系。北宋时期，从宋太宗赵匡义到宋徽宗赵佶，不断兴修道观，大事糜费。在南宋时期，道教流行于北方，并出现各种教派。这些新教派当时是反抗金人统治的一种组织，然而演变到元朝，则已变成统治者的工具。佛教自唐代开始的禅宗成为最大的教派，禅宗特别重视内心的修缮，提倡恬静朴素的生活和神秘的直觉。禅宗思想影响儒家哲学的结果，是产生了宋代的理学，理学是儒家思想进一步的玄学化。理学的大师，如北宋的程颐和南宋的朱熹，及其流派彼此之间因看法分歧而相互怀有极深的成见，但其唯心论的基本观点和方法是一致的。理学的发展顺应了统治阶级巩固封建宗法的思想制度的需要。

在宋朝，适应社会经济的发展，出现了反映当时由商人要求的比较进步的功利主义思想（南宋的叶适、陈亮）和反映农民朴素的平等思想的农村公社思想（北宋康与之，南宋邓牧）。

宋代文学中以"词"最为发达。有很多著名的词人和为人传诵的篇章，其中有缠绵悱恻的抒情小令，也有慷慨雄壮或情致委婉的慢调，表现情感的范围比五代词曲又有了扩大。宋元时代是戏曲、小说发展的重要阶段。北宋时期开始在金朝中都（今北京）发展起来的"诸宫调"和"杂剧""散套小令"，在南宋临安发展起来的"话本""小说"，在永嘉一带兴起的"南戏"，都是中国文学史上的瑰宝。这些文学作品已不只是为皇帝官僚和士大夫阶层服务，并且也开始为平民（商人、差吏、兵士、城市手工业者等）服务。

宋代美术中，宗教美术仍占一定的数量。文献记载依照帝王要求几次大规模地修建道观，如：上清太平宫、玉清昭应宫、景灵宫、五岳观、宝箓宫等，这些宫观中皆有当时名手从事绘画、雕塑工作。现存的宋、辽、金、元建筑实例较前代丰富，其中有些尚保存得相当完整，可以具体地说明中国古代建筑在技术和艺术上的成就。这些建筑物中也多有壁画和塑像，其中一部分还是未经重修的原状。辽、金地区及元代寺庙中的雕塑（泥塑或木雕）遗存，对于了解古代雕塑有重大的价值。

宋代美术，由于继续了唐、五代的风气，世俗美术脱离了宗教的羁绊，而得到独立的发展。

绘画的卷轴形式在宋代大大盛行起来，这些卷轴画中有一部分是由屏风及纨扇的装饰演变而来。宋代绘画活动的中心是皇家的画院，由于绘画已经成为一种手工业行业，市场的需要也刺激了绘画艺术的繁荣。

宋元时期的绘画发展大致可以分为五个阶段：

（1）北宋初约一百年中，保持着五代的传统，花鸟画遵守黄筌的程式，山水画是传李成、范宽的衣钵。

（2）熙宁元丰年间（1068—1085年），由于花鸟画家崔白和山水画家郭熙的出现而有了显著的新变化，由于扩大了表现范围，宋代绘画在现实主义道路上大大前进了一步。这时的画论著作，如《林泉高致》和《图画见闻志》中提出的主张，反映了创作实践上的新要求。

（3）北宋徽宗赵佶到南宋高宗赵构、孝宗赵眘时期（1101—1089年），此一时期是宫廷画院最活跃的时候，画家众多，在表现技巧上力求精能。

（4）南宋的大部分时间，是李唐、刘松年和马远、夏珪画风起支配作用的时期。

（5）元朝统治时期的绘画，最引人注目的是水墨山水的发展，特别是在笔墨技法上注重表现效果和在绘画思想上出现轻视生活内容的倾向。元代这一部分绘画造成了中国绘画史上的大转变。

宋代的工艺美术，正如当时各种手工业一样，在技术上和艺术上普遍地有所提高。而其中特别有突出成就的是陶瓷工艺，宋元陶瓷的产地遍布各地，宋元陶瓷的优雅风格是世界工艺史上杰出的典型。

第二节　宋代绘画

一、北宋前期的绘画

（1）宋初翰林图画院的设立

北宋初年就开始建立翰林图画院，这是宋朝统一天下以后绘画艺术继续繁荣的表现。宋代画院对于宋代绘画发展有一定的推动作用，因为绘画艺术有广大的社会基础，而且重要的活动都是围绕着画院进行的。

当时社会上如晚唐五代的情况一样，绘画成为一种有了固定地位的行业，随了社会经济的发展也有了发展。汴梁（今开封）的相国寺庙会，大殿后、资圣门前就有与书籍并列的图画买卖，后廊有专门画像的生意。很多记载透露出绘画进入手工业、商业行列的事实。汴梁有一个画家刘宗道擅长画"照盆孩儿"，画得很巧妙，小孩用手指水盆中自己的影子，影子也指人。为了防止

旁人模仿竞争，每一次创作了新稿，都是画出几百本以后一次出售。汴梁也有画家长于画小儿的，就叫作"杜孩儿"；长于画宫室建筑的，就叫"赵楼台"；汴梁有一个出名的美丽女子秦妙观，画家们画了她的像到各地去卖。[562]汴梁是一个文化中心，图画和雕版书都被贩往各地，而也有从外地贩到汴梁来的。山西绛州的画家杨威，专画农村生活供应商贩，他知道购画的商人是贩往汴梁，就告诉他们到画院门前去卖，可以得到高价。北宋有名的山水画家燕文贵原来是军人，刚到汴梁的时候，在街道上出售自己的作品，从而引起注意。又如，有名的《清明上河图》的复制品，当时在汴梁的市价是一两金子一卷。——关于绘画作品的广泛商品化的问题，将是了解中古绘画艺术发展的一个关键，有待于深入的研究。

绘画进入手工业、商业的行列，绘画作品的广泛商品化（不是当作珍贵的雅玩或古董），是比寺庙壁画更进一步地与社会大众建立了联系的具体方式。绘画是直接以广泛的社会大众为供应对象，它就不得不走向生活并反映广泛的社会群众的心理和情绪。

另一方面，绘画也像一切艺术品一样，成为统治者奢侈生活的点缀，除了被要求适应着他们生活需要以外，也被要求适应他们的心理和情绪。在这样的动机下，北宋初沿袭了五代的旧制，并加以扩大，成立了画院。

画院的制度与一般工匠不同。绘画的工匠属于"八作司"，例如建筑彩画装饰的工匠和一般的壁画工匠，工匠们的报酬叫"食钱"，画院画家的报酬叫"俸值"。画院画家和皇家的医生有同等的地位，然而和一般士大夫也还不同，一般士大夫可以去做地方官，画院画家就没有资格。此外画院画家在升级上也有一定的限制，在服饰上也有一定的限制，例如虽能像文官一样，穿绯色（四品）和紫色（五品）的官服，但不能像同等级的文官一样佩鱼（金质或银质的鱼形装饰）。——这种种待遇的差别，也反映出当时社会阶层力量的对比和矛盾。宋代画院的画家地位是逐渐提高的，宋徽宗赵佶时期，画院制度又有新改变，成为科举制的一部分。

北宋初年参加画院的画家，很多是西蜀和南唐的画家。西蜀画家在乾德三年（965年）随了孟昶来汴梁的有黄筌（不久即去世）、黄居寀、黄惟亮、赵元长、夏侯延祐、袁仁厚、高文进、高怀节、高怀宝等人；南唐画家在开宝八年（975年）随李煜来汴梁的有王齐翰、周文矩、顾德谦、厉昭庆、徐崇嗣等。

中原一带若干有名的画家也吸收入画院，如王霭、高益、王道真等人，都是人物画家，并擅长宗教壁画。

在北宋初年的画院中，西蜀画家占有重要地位，黄居寀和高文进是中心人物。花鸟方面，来自南唐的徐崇嗣，按照自己祖父徐熙的方法作画就受排挤，不得不改学黄家的画法，黄家的画风支配画院近百年之久。人物画方面，高文进也很专断。王士元画了一幅《武王誓师独夫崇饮

图》，很受观众称赞，汴梁人每天到挂画的孙四皓家去看的很多。孙四皓是一个有名的喜好绘画的人，家里聚集了很多画家，这张王士元的画，由于受到众人赞美，孙氏不敢私有，就献给皇家，高文进故意将画定为下品，把王士元气走。[563]

宋太宗赵匡义也搜访古今名画，太平兴国年间（976—984年）下令天下郡县加以征集，黄居寀和高文进负责鉴定工作，端拱元年（988年）在崇文院中堂设立"秘阁"，作为贮藏的地方。

赵匡义对于绘画很有兴致，除了画院和秘阁两事以外，他还编撰了一部《名画断》，是参照唐朝一部同名书的体例，而成为它的续编，其中收录画家一百零三人的姓名。

（2）人物画的创作活动

北宋时代有多次大规模绘制宗教壁画的活动，这些活动都是以画院为中心，而且是画院画家主要任务的一部分。

北宋时代多次大规模地绘制宗教壁画，现在只举二例：画大相国寺和画玉清昭应宫。

大相国寺是汴梁最大的一个庙，有六余院，是个社会活动的中心，每月五次的庙会开放，进行各种日用什物交易，异常热闹。

自唐代以来，大相国寺就保存了很多艺术名迹，如吴道子画的文殊和维摩、车道政画的毗沙门天王、名匠王温装銮的弥勒像、名匠李秀刻的大殿障日板等，共称"相蓝十绝"。[564]北宋初年名画家高益在重修庙宇的时候绘制了壁画，后来大相国寺再重修时，藏在皇家的高益旧底本就成了图绘的根据。一次重修是高文进、王道真、李用及和李象坤等名画手参加的；又一次重修是在治平二年（1065年）大水之后，治平二年因为多雨，汴河涨水造成水灾，大相国寺墙壁浸塌了很多，水退后只保存下高、王、二李等人所作的四幅壁画，进行重绘时，崔白和李元济参加了工作。——从高益到崔白、李元济，屡次参加大相国寺壁画绘制工作的都是当时第一流名手。

这些壁画的内容，从名称上可以看出一部分——

高益画《阿育王变相》《炽盛光佛降九曜》就是有小幅底本留藏下来的。治平大水未毁的四堵是：王道真画《给孤独长者买祇陀太子园因缘》《志公变》《十二面观音像》，李用及和李象坤合画《劳度叉斗圣变相》和高文进画《大降魔变》。相国寺大殿的壁画，左壁是《炽盛光佛降九曜鬼百戏》，右壁是《佛降鬼子母揭盂》，殿庭供献乐部马队之类。[565]

这些变相题材是园林、是斗法、是降魔、是乐部马队、是百戏、是十一面观音，总之是炫示一些热闹的场面。

这些壁画中明显有真实的生活素材。宋太宗赵匡义很嘉许高益画《阿育王变相》中的战争场

面，认为高益了解军事。壁画也以表现精确引起注意，高益画的乐队，其中弹琵琶的拨下弦，但另外管乐器都在奏四字。琵琶四字在上弦，懂音乐的人解释说，琵琶是拨过才有声，拨动下弦表示发声的是四字所在的上弦。

炫示热闹、重视生活的素材等现象，都表示宗教艺术中在现实性因素和宗教性因素的斗争中，现实主义获得了发展。

玉清昭应宫是宋真宗赵恒为掩饰自己对外战争的失败而修建的。

景德元年（1004年）契丹入侵，因宰相寇准的坚持，真宗赵恒不得不抵抗并且亲自去前线。尽管军事上已居优势而且有取得胜利的可能，但由于赵恒本人的怯懦以及失败主义者的鼓动，最后竟订立了一个屈辱的和约，史书上称为"澶渊之盟"。为了掩饰自己的无能，赵恒大肆利用道教以恢复自己的威望，先去泰山封禅，后又做梦，预知有天书见于皇城楼上，于是改年号为"大中祥符"（1008年），并修玉清昭应宫贮藏天书，并供奉玉皇、圣祖（捏造的赵氏祖先）、太祖（赵匡胤）、太宗（赵匡义），规模宏伟。原计划要十五年修成，但修筑时昼夜不停，夜间燃烛，事实上只用了七年（1008—1014年），每天工作者三四万人，有民工，也有兵士。

为了修筑玉清昭应宫，动员了全国的优秀艺术家，招募各地有名的画家就超过了三千人。经过考试入选的是武宗元、王拙二人为首的百余人，高文进、王道真、燕文贵等画院画家也都参加了绘制。

玉清昭应宫壁画的具体内容和表现，现在都已不知道。但张昉画三清殿《天女奏音乐像》，丈余人物，不用起稿，奋笔立就。这样的故事也透露了当时所达到的水平。

玉清昭应宫在北宋天圣七年（1029年）遭雷击起火，除两殿外全部焚毁。

自玉清昭应宫的修筑开始，北宋有一系列道教宫观的修筑。大中祥符五年（1012年）又修"景灵宫"，供奉所谓的赵氏先祖、成为神仙的"圣祖"。到宋徽宗赵佶时期筑五岳观、宝真宫等，都是同一风气。道教的诡异系统也日益复杂。

在这样的条件下，道教壁画随了题材的多样化也活跃起来。北宋初年有名的人物画家主要都是道教壁画家：画院画家，如高益（世称"大高待诏"）、高文进（世称"小高待诏"）、王霭、武宗元、王拙等；画院外画家，如王瓘、孙梦卿（世称孙吴生、孙脱壁）等。他们的作品，因为多是壁画，不被那些崇拜文人学士卷轴画的评论家和收藏家所重视，于是他们的名字在绘画史上也被贬低了。

这时人物画家也多擅长肖像画。武宗元曾把赵匡义的像画在洛阳上清宫的三十六天帝行列中，引起赵恒的惊讶，这是把现实的人加以神化的突出例子之一。王霭曾奉命去江南偷画李煜的

谋臣们的肖像，并且在定力院（赵匡胤未做皇帝以前居住的地方）画赵匡胤父母像作为纪念。牟谷、元霭和尚也都是赵匡胤左右有才能的肖像画家。治平元年（1064年）在景灵宫孝严殿绘制壁画，也可以作为北宋人物画方面的一件大事，一方面画了歌颂宋代开国的一些重要事件，同时也画了宋仁宗赵祯朝的七十二名大臣像，壁画底本都是派人到各家绘写的。

北宋初年人物画的其他表现所知很少，有关风俗画的片段材料特别有重要的意义。

高元亨曾画《从驾两军角觝戏场图》，据说高元亨具体地描写了在观看这一紧张的运动比赛时群众的各种不同神态：像墙壁一样四周围着，有坐有立，有翘脚探头，有互相攀扶、俯仰等各种姿态，也有男女，也有老幼长少、富贵贫贱、技艺、外族等各种性别、年龄、阶级、身份和种族的不同。

燕文贵曾画《七夕夜市图》，描写汴梁城最繁华街道的一部分——潘楼附近（金银丝帛交易的集中地，潘楼是汴梁最大酒楼之一）七夕夜晚的世俗的热闹。

这两幅画从它们题材选择方面看，是描写世俗生活，是做了详尽、复杂、认真、具体的描写。产生这样作品的社会背景，无疑是工商业所代表的新经济因素的生长。这样的作品是宋代现实主义绘画的重要标志。

同一时期也出现了一些带嘲讽意味的作品，如石恪画《翁媪尝酸图》，从题目上就可以知道画家所追求的是滑稽的神情。

宋代宗教画作品保存下来的很少。寺庙墙壁上的遗迹，后面谈到宋辽金元建筑时还会涉及，另外尚有待经过广泛的调查发现。壁画稿本以卷轴画形式保存下来的，最有名的是武宗元的《朝元仙仗图卷》和此图卷的仿本《八十七神仙图卷》。

《朝元仙仗图卷》的内容，是五方帝君中的三个帝君前往朝谒天上最高统治者时的队仗行列，这个行列由八十八个神仙组成（《八十七神仙图卷》缺最前一名神将）。八十八个神仙共四种类型：三个帝君（头上有圆光）、八名武装神将、十名男神仙、六十七名仙女。四种类型人物形象都是按照一定的理想特点描绘的，所以缺乏具体性，但其中十名男神仙，却可以看出在追求个性的特点。全部行列，画家勾绘了稠密重叠的衣褶，并且尽量变化着头饰、仪仗和不同仙女的姿态。这些变化产生了形式上的丰富和华丽的效果，避免了单调的感觉，然而具体形象是空虚苍白的。这也说明这一时期道教美术空虚的一方面。

这时也有道教画是反映现实生活的，称为《护法天王图卷》的稿本和称为《西岳降灵图卷》的稿本中，都描写了各种形形色色的市井中人物，甚至商人、乞丐、渔父、耍把戏的等等都有，在一定程度上表现了各种人的特点。——道教画之放手描写市井人物，是因为道教相信神仙会隐迹在普通人群中间，可以具有普通人的外表。这样的道教画可以视为是一种风俗画。

武宗元　《朝元仙杖图》（局部）　北宋　私人藏

（3）李成、范宽和关仝等山水画家

李成、范宽和关仝，曾被北宋人认为是三个最有贡献的大画家。

李成是士大夫出身的珠玉大商，有文学的才能，而擅长山水画，好饮酒，和汴梁相国寺东的宋家药铺要好，铺门两壁都画满了他的山水画。《宣和画谱》记他"所画山林薮泽，平远险易，萦带曲折。飞流、危栈、断桥、绝涧、水石、风雨晦明、烟云雪雾之状，一皆吐其胸中，而写之笔下"。可见他的山水画展示了山川地势和季节气候的多样变化，而且是描写了富于情感力量的情景。

李成的作品《读碑窠石图》（其中人物是王晓画），画着一个驴背上的旅行者，停在一座前代石碑面前，正在仰首看碑，石碑附近围聚着几株枯劲的老树。着力地描绘出来的老树形象，表现了荒漠地区和严寒季节的特征，石碑引起他对于已逝去的生命的追念，这就加强了作品表现生命的坚忍、顽强等性质的印象。这幅画的情感内容决定了它的艺术价值。

宋人佚名的《小寒林图》也是有力地刻画了寒冷季节的树木，以显出一定的气氛，可以作为李成艺术成就的参考。

李成作品保留下来的很少。在北宋末年，米芾已经表示几乎看不见李成的作品，要创"无李论"的论调。此种稀少现象，据宋代人记载，可能是李成的儿子李觉、孙子李宥都做了大官、尽

李成　《小寒林图》　北宋　辽宁省博物馆藏

力收藏的结果，也可能是宋神宗赵顼喜欢李成的画进行收购的结果。《宣和画谱》中记录李成的作品一百五十九幅，是山水画家中最多者。

范宽时代较李成略迟，天圣年间（1023—1031年）尚在。他的为人据说也是好酒、不拘世故的。他的山水画是在李成的影响下发展起来的，最后得助于终南山、太华山等真实的大自然环境。他曾说："前人之法，未尝不近取诸物。吾兴其师于人，未若师诸物也。吾与其师其物者，未若师诸心。"当时人称他为"传神"。

范宽的《溪山行旅图》在古代山水画中是一件杰出的作品。迎面矗立的雄厚山峰强调地表现出大自然的雄伟气象，山涧中的水直落千仞。山下空蒙一片，衬托出小山头上生满树木，树颠露出了楼阁。山脚下正有驮马从右方进入画面中来，如传来了蹄声和溪水的声音。这幅画赞美了祖国山河的壮伟，表达得非常有力。

范宽另一幅作品《临流独坐图》，表现层峦叠嶂，山势起伏，溪谷间云烟弥漫动荡——是深山中富于生命感觉的景象。范宽也是以画大山大水的山水画称著的。

北宋初年另有几个有名的山水画家，如：许道宁、燕文贵、高克明、翟院深等人。

许道宁作为山水画家，当时声誉很高，有这样的诗："李成谢世范宽死，唯有长安许道宁。"[566]他原来不是画家，只是采了生药到汴梁街上卖的时候，时时画"寒林平远"的图画以招

徕顾客，因而得名。他擅长的是林木、平远、野水三种景物，风格狂逸，这些都可以从他的《渔父图卷》看出来。

燕文贵的绘画才能是多方面的，前面已提及他的《七夕夜市图》风俗画，而据说他最擅长的是山水，有独创性，被称为"燕家景致"。

高克明大中祥符年间参加画院，未入画院前喜欢游山，因而画山水。他的山水画在画院中影响很大，很受重视，他作有屏风和团扇等小画很多。他也擅长人物画和花鸟画。

翟院深是追随李成画风的山水画家。他年少时原是善击鼓的乐师，一次在郡守的宴会上，他被天空中云气变幻的景象吸引，因而打错了鼓节。翟院深的画据说可以冒充李成。

这些山水画家和荆浩、关仝、李成、范宽等，一同使山水画艺术在10世纪、11世纪之间成熟起来。取材、构图逐渐从表现大山大水的雄伟景象扩大，而出现了李成、许道宁的寒林、野水、平远之景。在表现方面，追求各种季节气候的进一步精确、具体，而且是以作者的真切感受为最后的表现目的。他们的全部成就，将在后面加以概括地说明。

（4）熙宁、元丰时期的重要画家——赵昌、崔白、郭熙

熙宁、元丰（1068—1085年）时期，在北宋绘画艺术发展上是一个新的成熟阶段，最显著的现象就是出现了赵昌和崔白的花鸟画及郭熙的山水画。

四川的赵昌以深入地观察对象获得他的艺术技巧。据说他每天早晨朝露未干的时候，绕着栏槛观察，手中同时就调色绘写，他自号"写生赵昌"。他画花极有生意，色彩最好。他画花卉多作"折枝"，不是全株，画草虫和禽鸟则较差。

他的作品《杏花图》可见能抓住杏花盛开时的特征：花朵、花蕾规律性地反复排列和新鲜、包含水分的感觉。

长沙的易元吉见了赵昌的画得到启发，到荆湖一带大自然中采访绘画的原料，又在长沙自己住屋后面开辟凿池，布置上乱石、丛篁、梅菊、葭苇，养些水禽、山兽，目的是观察它们的动静游息之态，以作为自己创作构思的基础。易元吉也曾经参加皇家的一些绘画制作，他画的猿猴最有名。

赵昌和易元吉都是抛开成规，直接根据花卉和鸟兽的天然生活进行创作，扩大了花鸟画的表现并提高了表现的真实性和生动性。

崔白的出现，则完全突破了画院中一百年来流行的黄筌父子风格的限制。

崔白的绘画才能是多方面的，除了鬼神等宗教画题材外，特别长于花竹翎毛的写生，画败荷、凫雁最有名。在熙宁年间曾会同艾宣、丁贶、葛守昌等画院画家，共同创作垂拱殿屏风上的

崔白 《双喜图》 北宋 台北故宫博物院藏　　郭熙 《早春图》 北宋 台北故宫博物院藏

《夹竹海棠鹤图》，崔白的艺术超过了他们，宋神宗赵顼强迫他也参加了画院。其弟崔悫和他的画风相同。

崔白的作品《双喜图》画深秋的寒风中树梢脱落，低处枝叶在风中披拂，秋草枯断，山鸟向山兔吵叫。整个画面有一种肃杀的、不安的气氛。《竹鸥图》中一头白鸥一面叫着一面逆风逆流、涉水前行，竹和草都可以看出风力之劲。

这两幅画都可以看出崔白善于描写在运动与关联中的花鸟生活，不只是一些静止的形象。

宋人一幅无名氏的《梅竹聚禽图》，在风格上和崔白相似。这幅画描写在荒野无人处禽鸟自在地休憩，竹树、梅花和枯枝生长得繁茂然而杂乱，显出野生、无拘束的姿态，充分表现了环境的特点。这一幅画和黄居寀的《山鹧棘雀图》相近，可以看出在表现的真实性和生动性方面获得的进步。

题名崔白的《芦汀宿雁图》，可以看出崔白出名的题材和表现：芦叶零落，汀岸上守候着的雁因寒冷而缩了头。画面中荒寒的气氛被有力地传达了出来。

又一幅题名崔白的《秋蒲蓉宾图》，可以看出宋代花鸟画在描绘技术上达到的水平，多种多样的植物和禽鸟的美丽形象被认识并且被创造出来。

另一个花鸟画家吴元瑜是一个武官，善画，师法崔白。他被认为是和崔白一同改变了画院的花鸟画风气的。

郭熙是一重要的山水画家，也是重要的理论家。

郭熙有卓越的修养，最初画山水寒林，很工致，后来一度师法李成，在构图上得到好处，最后主要是发挥自己的创造。他能够在高大厅堂的素白墙壁上，放手画"长松巨木，回溪断崖，岩岫巉绝，峰峦秀起。云烟变灭，晻雾之间，千态万状。"当时评论他"独步一时"[567]，而且年龄越老画得越好。

郭熙是御画院的艺学，宋神宗赵顼最喜欢他的作品。元丰年间，王安石变法时改革官制，新建立的中书、门下两省和枢密院、学士院的墙壁都是郭熙的壁画，徽宗赵佶即位后，多被花鸟画代替。郭熙并且擅长"影塑"，在墙壁上用泥堆出浮雕式的山水树木，这种技艺在宋代也是比较流行的。

郭熙的作品《早春图》（作于1072年）描写的是冬天已经过去、春天还没有完全到来，但自然界已在酝酿着变化。清晨，山谷间不断升起浮动着的雾气，大地显出复苏的征兆。画家借天气和阳光，既表现了大地回春的自然现象，也传达出喜悦的感情。

《溪山秋霁图卷》表现秋阳下清丽的风光，《关山春雪图》表现大雪阴雾的景象，都很成功。

这些作品都说明，郭熙的山水画在竭力达到明确的表现："远近浅深，风雨明晦，四时朝暮之所不同。"[568]在这一时期，郭熙或其他山水画家在表现范围和明确程度上，都可能超过了以前的画家。题名郭熙的《寒林图》，刻画了在极其寒苦荒瘠的环境中生长的树木形象。无名氏的《溪山暮雪图》和《岷山晴雪图》，表现了两种不同的雪景，也可以代表为这一目的而进行的努力。

郭熙并且也在理论上加以阐述。郭熙对山水画艺术的意见，经他的儿子郭思整理，成为《林泉高致》一书。《林泉高致》值得很好地整理与分析，现在我们只简单指出他对于山水画艺术表现目的的主张。

他认为山水画中要表现一完整的统一的意境。山水画不是单纯自然现象的再现，所以他主张学画花要四面围观、向下俯瞰；画山水要"远望以取其势，近看以取其质"，要注意"春山淡冶而如笑，夏山苍翠而如滴，秋山明净而如妆，冬山惨淡而如睡"——这些由山水所引起的想象。

他在书中列举了很多富有情感内容的想象。

但同时，他又强调要精确地表现山水在不同地理条件和气候以及时间条件下的真实特殊的面貌。例如傍晚的太阳就有这样一些区别：春山晚照、雨过晚照、雪残晚照、疏林晚照、平川返照、远水晚照，等等。他列举了很多这种因地域、时间、气候、形势等而生的变化。

所谓"意境"，就是要通过真实地描写对象、体现优美的想象，而构成一个统一的完整的艺术形象。郭熙认为能激发画家想象的可以有诗，但实际上是主张以诗为山水画的内容。他的儿子郭思曾举出一些充满视觉形象的诗，例如："天遥来雁小，江阔去帆孤。""犬眠花影地，牛牧雨声陂。"——把文人学士的诗歌和绘画联系起来，使山水画的表现内容逐渐狭窄化了。

（5）郭若虚的《图画见闻志》

北宋前期画家们在艺术上追求的目标是多种多样的，既包括集中表现的统一主题，也包括进一步真实具体生动的描绘对象。人物画家之努力画内容繁复的风俗画，花鸟画家之细致描绘动植物的生活状态，山水画家之精确描绘自然风物的各种变化，都可以说明这一趋势。

在这一时期编纂起来一部重要的绘画理论著作——《图画见闻志》。郭若虚的《图画见闻志》是唐代张彦远《历代名画记》的续编，纂集了很多从会昌元年（841年）到熙宁七年（1074年）间的绘画史资料，同时也提出了许多足以反映此一时期绘画实践的理论主张。其"论制作楷模"一节，就是讲描写的具体性，例如画人物、和尚、道士、帝皇、外夷、儒贤、武士、隐逸、贵戚、帝释、鬼神、士女、田家，等等，都要表现出不同的气质。关于画鸟，他提出"必须知识诸禽形体名件"，然后列举出那些名目。——这些要求精确表现的言论，反映了画家有意识地在提高表现技术。

二、李公麟和文人学士的绘画活动

（1）李公麟的生平、交游和作品

李公麟和他的朋友们，这些文人学士在绘画艺术空前发达的热烈空气中从事绘画艺术，他们的成就和影响并不都是一样的。

李公麟在他的朋友中间，作为一个画家是最杰出的。

李公麟生于公元1049年，是崔白、郭熙即将大露头角的年代，也是北宋绘画新高潮开始的时代。他在熙宁二年（1069年）登进士第，开始了他的小官僚的生活。到元符三年（1100年）患风湿病，退休以后不久，大约在崇宁五年（1106年）去世。退休后住在家乡安徽舒城自己的庄园"龙眠山庄"上，自称"龙眠居士"，所以李龙眠的名字也是大家所熟知的。

他做官三十年，这也是他艺术逐渐成熟、成为士大夫中的名画家的时期。这一时期也正是王安石变法及变法失败，转入新、旧党小集团互相竞争排挤的时期。李公麟似乎没有卷入纷争的旋涡，他的政治地位也许是原因之一，但是他在上层社会中很有名誉，他和那些旋涡中的人物都很熟识，他个人对于政治纠纷的冷淡态度和做人的圆滑，这些可能是他置身局外的更根本的原因。

李公麟和优秀的政治家王安石曾有过很好的关系。熙宁七年（1074年）以后，王安石失势，退居金陵，曾与李公麟同游，并赠他四首诗赞美他。但同时，李公麟和反对王安石的苏轼等关系也很亲密。

李公麟和苏轼、黄庭坚、米芾等人曾一同是驸马王诜的座上客，他们在王诜家里的聚会曾被纪录在李公麟画的《西园雅集图》中，米芾也写了一篇文章。他们十几个人在王诜花园中饮酒、作诗、写字、画画、谈禅、论道等等，这是他们交游的第一个时期，是在苏轼被黜、离开汴梁去杭州做官以前。元丰七年（1084年）苏轼因作诗闯祸，处于极危险的境地，王诜也被牵连。据说李公麟在街上遇见苏家人，就以扇遮面装作不见，因而受到人们的讥笑。李公麟和苏轼等人第二次交游是在元祐年间（1086—1094年），那时王安石和王诜已死，正是旧党短期得势、苏轼又恢复了自己政治地位的时候，李公麟又画了第二幅《西园雅集图》。苏轼和黄庭坚的诗集中有很多赠他和称赞他作品的诗。

李公麟对于政治纠纷的冷淡态度也可以从他另一人事关系上看出来。他的两次做官机会是由不同政治派别的人推荐所造成：一次是陆佃，他虽出于王安石门下，然而和苏轼同列名元祐党籍（旧党）；一次是董敦逸，他反对苏轼，要陷之于死罪。

李公麟对于古代美术有很好的修养。在宋代考古学的水平上，他的古器物和古文字知识是丰富的、也是系统性的。他曾摹绘古代铜器和玉器并加以考订，他参加了整理皇家收藏的古器物的工作。他的父亲李虚一收藏古代画迹很多，他都进行临摹，并且也临摹了很多他人收藏的名迹，所以他有很多自己临摹的前代名画副本。他的从事绘画活动是经过了这样一个严肃认真的劳动过程的。

他的绘画才能，首先表现在他作品题材的多样性上。他擅长鞍马、佛像、山水和人物。他在临摹古人名迹中掌握了绘画技法，并越出了古人的成法，所以就超过了他们。宋代人很称赞他的创造性。

历代公认他最擅长画马和人物。他画的人物，据说能够从外貌上区别出"廊庙、馆阁、山林、草野、闾阎、臧获、台舆、皂隶"[569]等社会不同阶层的特点，并且也能分别出地域和种族的具体特点及动作表情的各种具体状态。因为他的艺术创造有生活现实作为基础，所以他敢于追求新的表现，敢于突破前人的定式。他画"长带观音"，飘带长过一身有半，他画过石上卧观音，这些都是他创造的新式样。他的创造性还表现在他对题材的理解上：他画"观自在观音"，不是

李公麟　《维摩诘图》（局部）　北宋　故宫博物院藏

按照一般流行的坐相，而是另创一种坐相，他认为"自在在心不在相"，不必限制于某一固定坐相；他画杜甫《缚鸡行》，着重"注目寒江倚山阁"一句；[570]他画《归去来辞》，主要的不在描写田园松菊等自然风物，而在描写"临清流处"——发人深思的流水。

李公麟又画汉代将军李广夺了胡人的马逃回来，在马上引弓瞄准追骑，箭锋所指，人马就应弦而倒。李公麟自己说，如果是旁人画就是画箭射中追骑了，可见李公麟很了解艺术的真实有别于生活的真实，表面上好像不合理，而能产生更强烈的艺术力量。

以上是从文字记载中所能获致的了解。从文字记载也知道，他的作品大多是插图性质的，如《孝经图》《离骚九歌图》《君臣故实图》《华严变相图》《三清图》《郭子仪单骑降虏图》《维摩演教图》《蕃王礼佛图》等等，这些题目告诉我们，其内容是儒家的或佛教、道教的经典故事，所以多不是现实生活的题材。

他的作品现存已很少，《五马图》是一件重要作品。他创造了五匹矫健的骏马形象，成功地描写了外形，并充分地表现了其内在的特点，其中以画卷第三段"好头赤"画得最成功，单线勾出了马的整个外形轮廓。画面人物以于阗国人最好，是一个健壮的、朴质沉着的外族人形象。

他的《临韦偃牧放图》以不懈的精力画马数千匹，声势浩大，充分表达了对马的礼赞和对于

马的强烈喜爱的感情。

《维摩诘图》也被认为是李公麟的作品。画面中的维摩诘形象，是一个古代士大夫的典型形象，其典型性在于它概括了封建文化由烂熟转向衰颓时期中地主知识分子的生活和精神特质，他的懈闲、颓唐、宁静的凝注神情，说明他长于思索、怯于行动的性格，说明他只是生活的享受者和消极的旁观者，已经失去作为生活的积极干预者和创造者的活力了。

《免胄图》是另一幅被认为是李公麟的作品，这幅宋代绘画可能是李公麟作品的摹本，也可能只是题材和李公麟的《郭子仪单骑降虏图》相同。这幅《免胄图》在艺术上是一幅成功的作品。唐代将军郭子仪，利用他个人和回纥族酋长们在共同反对安禄山的战斗中结成的友谊，取得了唐和回纥间的和解。在战场上，郭子仪为了表示和平意向和镇定，单骑出阵，解甲释兵，徒步向回纥酋长们走来。回纥酋长辨认出是郭子仪本人的时候，慌忙下马行礼。这一由战争转入和平解决的片刻，便是这幅画所描写的。远处有跃跃欲试、急切求战的回纥骑兵和严阵以待的唐骑兵，充满了战斗气氛，说明了战斗的环境。全画省略了背景，在处理距离和空间关系上获得表现的无限自由，这是这幅画在处理题材和构图上的成功。在主题思想上反映了宋代统治阶层在反抗外族侵略时，因为自己软弱无能，而幻想一种不劳而获的"光荣"和"胜利"。郭子仪的成功在历史上是可赞美的事例，宋代人的怀忆则体现了宋代人自己的痛苦和情绪。

其他被称为李公麟作品的还有很多，其中有的艺术质量不高，如《九歌图》《龙眠山庄图》等；有的得不到合适的材料证实是李公麟所作，如《白松罗汉图》《维摩演教图》等。在过去，很多鉴赏家都把纸本白描作为李公麟的一个特点和标准，若干宋代绘画（包括壁画）的粉本都被当作了李公麟的作品。

李公麟曾临摹过许多古代绘画。古代画稿或粉本，往往都是在纸上用单线勾绘的，完成的作品一般是绢本敷彩。李公麟发展"纸本白描"成为一种有自己艺术特点的表现方法，它成为一种单纯依靠线纹就能够适应客观事物造型的复杂性、而也达到了真实表现对象的目的。在李公麟的手中，它并且具有一种朴素的、优美的动人风格。

《五马图》和《维摩诘图》标志着单线勾勒技法在中国绘画艺术中的巨大成就。单线勾勒的写实能力，在于它有可能表现对象的形体、质感、量感、运动、空间，单线勾出的轮廓是那样简单，但它的基础是那样复杂地构成事物外形，所以单线勾勒是一种效果明确而高度简洁的描绘技法。

李公麟是一个卓越的现实主义艺术大师，他在绘画史上的地位有待仔细地分析。他创造了富于概括力的真实而鲜明的艺术形象，他掌握极优美的提炼形象的能力和表现技巧，但是，他之选

取非现实性题材的倾向，和追求一种与士大夫生活密切联系的细腻的趣味，都说明他的艺术中蕴藏了一个危机。

（2）王诜、赵令穰等的山水小景

王诜是贵族，是诗人，是山水画家。——他成为当时文人学士们的共同朋友。《西园雅集图》在概括他们的交游和文化生活方面有史料价值。在政治上，他和苏东坡同属于旧党，曾受到压制，最后在郁郁中死去。

王诜的山水画在技法和风格上都因袭着李成、郭熙，他的作品现存《渔村小雪图》。这幅画描绘初冬雪晴后的乡村郊野景色，画家用淡墨渲涂出雪后初晴浮动的阳光，并且表现了在这样的环境中不同人们的不同活动。水滨有活跃在劳动中的渔民，甚至有人赤脚立在水中扯网；转过山来一个老翁，披着风帽，拽了杖，后面跟随一个童子，在踏雪游逛。画家不自觉地在山水画中暴露了有对比意义的两种不同阶级的生活。

他的山水画的一个特点，可以理解为是与画家生活相联系的一个特点，值得指出来：他有时也画平远小景，所谓《清溪渔浦》《桃溪苇村》之类。

另一个有名的平远小景画家是赵令穰，也是贵族。他的专长甚至引来对他每一幅新作的嘲笑，说他一定又是朝拜祖宗陵墓一趟回来了（宋帝陵墓在河南巩县），意思是说他没有到过远处，所见山川形势，不过开封、洛阳间五百里范围内的景色，这一地带是缺少大山大水的。

他的作品《春江烟雨图》和《湖庄清夏图》都是安静和平的郊野风物：树木、房舍、池沼、人们走出来的小路，等等，表现很精致，具有变平凡的事物为美丽的事物的艺术效果。

贵族赵伯驹是一个追求精致表现的山水画家。他的年代略迟，活动在南宋初年。他画著色山水，另外也画花鸟人物。他的弟弟赵伯骕也以相同的风格在绘画史上留下了名字。

赵伯驹的《江山秋色图》是留传的古代山水画中一件重要的作品，和这幅画可以作为比较的是画院画家王希孟的《千里江山图》。两幅画取材大致相同，描写广大空间中的阳光、大气，浸没在浮动漂渺的光霭中的山峦、水流、长松、丛树，和人们和平的劳动和生活——呈现了锦绣山河的美丽。这两幅画都产生在12世纪那种变乱的时代，人们的乡土之爱得到了体现。王希孟作品吸引人的风格特点是天、水、冈峦、芜野的颜色和云彩的移动、阳光的明灭，这些都在强烈的蓝绿色图画中得到夸张的表现。大自然的色彩经过画家的想象被提高了，因而使祖国大地的美丽给人以格外鲜明动人的印象。这是运用有历史传统的"青绿法"最成功的一个例子。

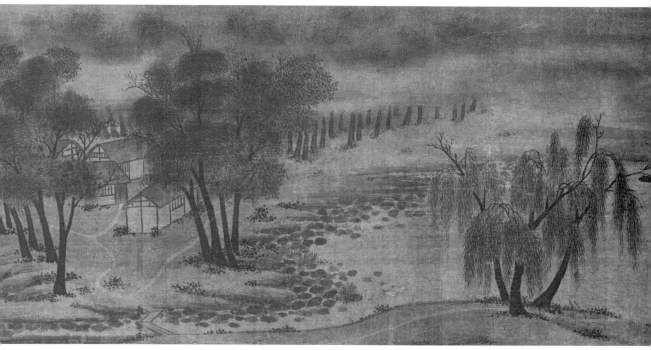

赵令穰　《湖庄清夏图》（局部）　北宋　美国波士顿艺术博物馆藏

王诜　《渔村小雪图》（局部）　北宋　故宫博物院藏

（3）文同、米芾、苏轼等人的绘画

文人学士们的绘画，表现对象一般是简单的，表现技法上是利用书法用笔的熟练，追求的是形式上的趣味。所以，除了李公麟、王诜等少数人在技术上有根底，以真实的表现为目的以外，他们的朋友，如苏轼、米芾等作为画家，是以自我欣赏、自我陶醉为目的的。

文人学士画中最早流行的题材是墨竹。墨竹开始出现在五代的四川，传说有人看见纸窗上月光映照的竹影，认识到它的美丽，于是创造了这一种绘画——借竹叶枝茎纵横交错的位置及透视变化，以表现出劲健、秀挺等富有生意的感觉。墨竹在北宋已经成为专门一科，为士大夫们所嗜好。在花鸟画中，竹雀也曾是一特别吸引了画家们加以表现的，一般是勾勒的方法，称为"双钩"，以示区别于"墨竹"。北宋中叶，文同画墨竹成为专家，他的亲戚苏轼也画墨竹，诗人的声誉抬高了他们在绘画史上的地位。

和墨竹相似，也是内容简单、表现也简单的绘画，还有墨梅（始于北宋）、墨兰（始于南宋末）、墨菊（明代以来较盛），它们和墨竹共称"四君子"，不仅是士大夫标榜自己的艺术，而且是在粉饰自己的道德品质。这类题材绘画的流行，标志着晚期中国绘画史上形式主义的泛滥。

米芾也是一个士大夫画家，他以画那笼罩在蒙蒙一片的烟云中的山和树出名。他的儿子米友仁和他同一画法，但成就较大，在南宋初年是有地位的画家。

苏轼、米芾的朋友中，蔡肇、晁补之也都能画，据说晁补之才能较好。宋道、宋迪和他们的侄子宋子房都有画名，宋子房在宋徽宗赵佶时代还做过画学博士。

这一时期文人学士们的绘画，因为是在绘画艺术高涨的环境中，还保持着一定程度表现真实的要求，但这些绘画轻视内容、轻视反映生活、轻视技术锻炼——而崇尚主观的意趣、崇尚笔墨形式，把绘画当作自我标榜的手段，这些就造成绘画艺术的真正危机。他们在绘画史上被给予很大的地位，如过去一些人所倡导的，正反映了反现实主义艺术观点的长期流行。

这种反现实主义的艺术观点，苏轼是一个有意识的鼓吹者，并且表现出社会歧视。他把外界事物的"形"和"理"对立起来，认为"工人"能做到形似，而达到"理"就非"高人逸士"办不到。他又说："论画以形似，见于儿童邻。"他画竹子不分节、不重视竹竿的特点，米芾问他，他回答道："竹子就不是一节一节长出来的。"这些言论的目的只有一个：破坏当时绘画中的现实主义传统。他自己吹嘘自己道："予近日画寒林，已入神品。"又说，看画工的画没有意思，"看尺许便倦。"

苏轼抑低吴道子、特别推崇王维，也是这一观点的表现。苏东坡说："吴子虽妙绝，犹以画工论。摩诘得之于象外，有如仙翮谢笼樊，吾于二子皆神俊，又于维也敛衽无间言。"事实上，苏轼的论断不一定有充分根据。米芾是当时有修养的鉴赏家，他曾指出当时流行以西蜀或南唐的

雪景山水充作王维作品的。

（4）马和之的生平和作品

马和之在南宋初年和米友仁一样，承继了文人学士绘画的风气。

他能画人物、山水和花鸟，画法很简单而能传神，笔致活泼跳动，有特殊风格，但有脱离真实描写物象的趋势，过去的形式主义者欣赏他这一点。他的最有名的作品是《诗经》的插图——《豳风图》《唐风图》等，由宋高宗赵构书写《诗经》的文字。他画的插图离开了原著的民歌性质和主题，多根据《毛传》的解释表达另外的内容。例如《唐风·羔裘》是一首悲歌，原诗大意是："那穿羔裘豹皮袖子的人呵，你那样骄傲不理人，难道就没有旁的人，我可以和他要好么？"马和之的图画是两个走路的人回转头来指点着一个坐了车的人，因为《毛传》认为这首诗的内容是晋国人民抱怨他们的统治者不怜恤百姓。很多《诗经》中的恋爱主题就这样被替换掉了。

这样开始的文人学士们的绘画，对于绘画艺术的影响已不只是思想意识和风格，而且自己选定了狭窄的题材（自然界的事物）、特殊的表现方法（水墨技法、简率的造型），是晚期绘画史上形式主义的开始。

三、赵佶和画院的花鸟画
（1）时代背景

宋徽宗统治下画院的发达，是绘画艺术经过长时期的发展，在12世纪得到灿烂收获的开始。

宋徽宗赵佶的朝廷是中国历史上罕见的一个昏愦腐朽的封建统治集团，他们对内异常贪暴。赵佶任用蔡京、朱勔、梁师成等"六贼"，竭力搜括全国财物供自己恣意享受。他们疯狂地剥削人民（如当时茶税增加到一百年前宋真宗时代的一百三十余倍），并在全国范围内进行奇花异鸟的掠夺，称之为"花石纲"，如"太湖、灵璧、慈溪、武康诸石，二浙花竹、杂木、海错，福建异花、荔子、龙眼、橄榄，海南椰实，湖湘木竹、文竹，江南诸果，登、莱、淄、沂海错、文石，二广、四川异花奇果"，[571]这些都是他们掠夺的对象和骚扰讹诈的借口。"六贼"积累私有财物豪富惊人：朱勔有田三十万亩；蔡京厨房分工极细，包子厨中"缕葱丝"的婢妾，不知道整个包子是怎样做的；[572]梁师成代写御笔号令广受贿赂，任何人献钱七八千贯，即得进士。宣和六年殿试，一次卖出进士一百余名。[573]"花石纲"抢掠的花、石、鸟、兽都置于"艮岳"，"艮岳"和"五岳观"的修筑也是在赵佶糜烂生活的要求下产生的。

赵佶等人对外则异常怯懦无能。金人兴起后，代替了契丹族成为北方的威胁，自公元1125年

起，金人两次南下，童贯望风而逃，赵佶让位给自己的儿子钦宗赵桓，朝廷上下但知逃跑、投降与求和，并积极阻挠破坏民间的自发抵抗。公元1127年汴梁沦陷，赵佶、赵桓都做了俘虏，金人在汴梁的掠夺包括金银彩帛、皇帝仪仗、各种珍宝、书籍印版、天文仪器、古器物、天下州府图、百工技艺、妇女、僧人、倡优，以及帝室贵族等人物。汴梁变成一座空城，从此失去它作为全国经济、政治中心的地位。

金人虽然颠覆了北宋政权，并一直南侵到江南，但始终不能在黄河以南立足。人民经历着战乱和痛苦的生活，在汴梁遭到破坏以后，又创造了临安（杭州）和中都（北京）两个新的经济和文化中心。人民中间蕴藏的勇敢和智慧照耀着12世纪文学（市民文学的戏曲、小说、词曲等）和艺术（最显著的是绘画）的不断繁荣。

在金中都发展起来的"诸宫调"和"杂剧""散套小令"，关汉卿、王实甫、白璞等伟大戏曲家的作品，在南宋临安发展起来的"话本""小说"，都是中国文学史上的瑰宝。

绘画艺术，在北方缺少文字记录，情况不详，仅从寺庙保留下来的壁画及陶瓷装饰上看，绘画艺术在人民生活中仍有普遍的地位，并保持了一定的水平。在南宋，建立了画院并保留下来较丰富的材料，我们从中可以了解到：很多画院画家重新集中在临安，承继了汴梁的传统并有新的发展。

（2）画院的制度、考试和要求

赵佶是一个贪婪、骄奢、但知追求享受的统治者，但他对于绘画艺术有相当程度的理解力，并且以优秀画家的身份和鉴赏家的身份出现在绘画史上。这是绘画艺术优异成就的巨大吸引力所致，是在一定社会条件下从生活中产生的现实主义绘画空前壮大的表现。

从崇宁、大观年间到政和、宣和年间（1102—1125年），画院有了新的发展。画院正式成为科举制度的一部分，叫作"画学"，分为佛道、人物、山水、鸟兽、花竹、屋木六科。画家经过考试入学以后，按照家庭出身分为"士流"（士大夫出身）与"杂流"（商人或非士大夫阶层出身）。考中入学后，除了学习绘画以外，也要学习《说文》《尔雅》《方言》《释名》等古文字书籍，学习期间有考试，按照考试成绩决定等级的升迁。

画院画家的职位有：画学正、艺学、祇候、待诏、供奉及画学生等名目。

画学入学有考试，平时也有考试，考试的标准是：不模仿别人，描绘对象的"情态形色"达到很自然的效果，笔墨简洁。古代书籍中有关于画院考试的记载，由这些记载可以具体地看出画院的要求和画家的才能。

画院中有很多优秀画家。下面几个例子记述了考试的试题和画家在表现技巧方面的创造性。

"野水无人渡，孤舟尽日横。"——为了表现这两句诗的内容，一般画家多是画岸旁有一只船，船间立一只鹭鸶或船篷上停落有乌鸦，目的是要画出船上无人，是一条被人舍弃在那里的孤独的船，借此说明野水岸边的僻静。但一个表现得最成功的画家却不是不画人，而是为了强调无人，反而画人。画上舟子在船尾入睡，横置一根笛子。这样便描写了虽不是没有过路的人，但很稀少，终日的等待使人疲倦，借舟子的寂寞无聊以突出环境的荒僻安静。显然，这个画家在自然风物的描写中，善于利用人的描写来加强情绪的感染力。

"嫩绿枝头红一点，动人春色不须多。"——很多画家要表现春天诱人的风光，多是竭力描绘春天的花卉。但有一个画家画远处在绿荫隐映中的一座楼，楼上一个红衣美人凭栏而立。从原来诗句中拈出了红、绿两种动人的对比颜色，画中利用人的题材，这两种颜色的感情内容因与生活联系得更直接，也就更强烈、浓郁了。

"乱山藏古寺"——为了表现古寺是"藏"在乱山之间，所以画面上不能画出来，但要让观者知道在看不见的地方有古寺。画家运用的方法是在荒山之间画出幡竿，幡竿是佛寺的标志。

"竹锁桥边卖酒家"——画家在桥头竹林外挂一酒帘，以表现其中有酒家。

以上四个例子都说明当时对于绘画主题的重视。绘画不是客观事物的单纯再现，而是要表现经过人的主观选择与组织的一定情况。画家为了表达主题思想，努力追求一定情况的具体性。后两个例子都是对于幽静环境的描写，画家不放松"藏"字和"锁"字，就是因为这两个字集中地表达了情况的特点。

也有些试题的表现是比较曲折造作的。

"蝴蝶梦中家万里"——用绘画的形式要表现一个人做梦是不可能的，尤其是如果要表现梦中到了万里之外的家乡。表现这句诗获得成功的画家，是画了汉代被匈奴拘留在沙漠以北达18年不能返家的汉使者苏武，画他在牧羊时的小睡。这是借故事传说中的个别人物，让读者用自己的知识补充画面外的情节，从而达到表现的目的。这样就使原诗句的内容有了改变，原诗两句："蝴蝶梦中家万里，杜鹃（子规）枝上月三更。"是远方做客，怀念自己的爱人，夜半梦醒，不能入睡而有无限惆怅的情绪。

"踏花归去马蹄香"——香是没有形状的嗅觉感觉，不可能画的。画家的表现办法是画了几只飞舞的蝴蝶围绕着奔驰中的马蹄。这是离开了主题，追求非主要的细节，是比较牵强的。

此外还有两项轶事可以看出赵佶对绘画的要求。

有一座宫殿修筑完成，名手画家们绘制的全部壁画都没有引起赵佶的重视，他只关注某殿前柱廊栱眼壁上一个年轻画家画的斜枝月季花。他解释说，为什么这斜枝月季花最好？因为月季花因四时朝暮的变化，花、蕊、叶都不相同，而这枝月季花是画春季中午时候的。

又一次，赵佶叫画家们画"孔雀升墩"障屏，画了几次都不满意。问他为什么？他指出："孔雀升墩"一定先举左脚，而画家们画的都是举起右脚。——据说找了孔雀来试验，果然如此。[574]

由此可见，当时画院中流行的是精细的观察和巧妙的表现（在赵佶的过分要求下，有时候也有过于牵强造作的情形），总之是符合现实主义艺术道路的。

（3）赵佶的绘画作品

流传的赵佶作品在艺术上都达到了高度水平，是最优美的花鸟画作品。他也画人物和山水。

他的花鸟画，很大一部分是描绘"花石纲"的掠夺品，如《蜡梅山禽》《杏花鹦鹉》《芙蓉锦鸡》等。

赵佶曾把他搜集的古代名画一千五百件辑成十五帙，称为《宣和睿览集》。他也把自己专门描绘珍异动植物的作品编成另一《宣和睿览集》，每十五幅一册，据说累至"千册"之多。

《蜡梅山禽》和《杏花鹦鹉》两幅，以精练的笔墨准确绘出了花（蜡梅、萱草、杏花）和鸟（五色鹦鹉、白头翁）的美丽外形，也画出了花和鸟的真实的生命感觉，并且通过花和鸟的动人形象，表现了一个和平愉快的境界。

《芙蓉锦鸡》更描写了花枝和禽鸟的动态，芙蓉被锦鸡压得低了头，锦鸡注视着翩飞的蝴蝶，三种形象之间有密切的联系，这种联系产生了更生动的效果。——宋代花鸟画中时常利用此一手法。

《红蓼白鹅》表现一只白鹅在红蓼花下陂畔，安闲满足地梳理着自己的羽毛。白鹅的这一神气的表现就有显著的人格化了的意义，在优美的情操以外，也是作者生活理想的投射。花鸟画因此而具有新的内容。

《池塘秋晚》和《柳鸦芦雁》在造型上缺少如前四幅作品的精致优美，只是《池塘秋晚》把直立的荷叶处理在横幅构图中很成功，疏落的布局能够传达出深秋的气氛。

《鹡鸰图》一向也是被当作赵佶所作的，是一张有名的作品。据传说鹡鸰好斗，这幅画通过3只鸟相互关联着的紧张神态和动作，以及因相斗而脱落、飘荡在空中正徐缓下落的羽毛细节描写，来表现鹡鸰博斗的情景，是十分生动而真实的。

《听琴图》和《文会图》是赵佶两幅有名的人物画，都是以封建贵族的文化生活为题材的。《听琴图》中的松树，特别有烘托出音乐气氛的作用。这两幅画表现了他们所要加以赞美的贵族们的享受生活，却也暴露了沉溺在这种生活中的人们的空虚、消极的精神状态。

赵佶的《雪江归棹图》是宋代一幅美丽的山水长卷。这幅画曾被明朝董其昌怀疑为本来是唐

代王维的作品，而被赵佶剽窃为己作。

赵佶临摹的唐代张萱的两幅作品——《捣练图》和《虢国夫人游春图》，增加了我们对于唐代绘画的知识。

12世纪是花鸟画艺术的高潮，赵佶的作品就是在这高潮中出现的。作为一个真正的艺术家，赵佶能突破自己的生活局囿，集中了丰富的艺术经验，而创造出不朽的作品。赵佶在美术史上有重要的地位。

但是，明朝的鉴赏家都穆也曾怀疑到所谓赵佶作品大部分都是画院画家所作，而只是签上了他的名字。这一推测也是可能的。据记载，画院的高手画家刘益和富燮两人在政和宣和年间"供御画"，可以解释为代皇帝作画。

总之，赵佶在绘画史上的地位尚有深入研究的必要。

（4）12世纪的花鸟画高潮

政和宣和年间（1111—1125年）的花鸟画（可以包括一部分走兽），在南宋初年高宗赵构（1127—1162年）和孝宗赵昚（1162—1189年）时期得到继续。

政和宣和年间，画院中有许多优秀的有才能的花鸟画家。孟应之能够描绘深秋季节海棠果在树上干而不枯的状态。韩若拙善作翎毛，每画一鸟，自嘴至尾皆有名称，毛羽有一定的数目。此外，刘益、富燮、马贲、宣亨、卢章、李端、孟应之、韩若拙都是一时有名的。

南渡后，李迪、李安忠、林椿、毛益等都是名家，他们的作品保留下来的有很多小幅，或是纨扇上的装饰，或是单独的册页，取材丰富多样，技法和风格变化也很多。

从12世纪的花卉鸟兽作品中，可以看出古代花鸟画这一绘画样式的现实主义成就。

南宋有名的人物画家陈居中的《四羊图》，活泼的山羊在游戏地相斗，明确地有别于敌意的搏斗，那用角前抵的一只羊和被抵后竖立起来的另一只羊的形象，应该是产生于对山羊生活的谙熟的认识的。

李迪的《狸奴蜻蜓》画一个被飞着的蜻蜓吸引住的小猫，它不自觉地轻微抬起了左前足，泄露了它的尚未完全形成动作的意向。小猫充满惊异的神情，使人联想到不甚解事的小孩子。

无名画家的《疏荷沙鸟》在处理题材的方法上，虽然和《狸奴蜻蜓》以及赵佶的《芙蓉锦鸡》相似，但也有自己的特殊表现。干瘪的莲蓬和正在枯萎中的荷叶说明季节是暮秋，游蜂无力地飞着，小鸟紧张地凝视，平静中充满杀机。

李安忠的《野卉秋鹑》画一对在草丛中觅食的鹌鹑，细致地描绘出丛生的花花草草和鹌鹑的美丽毛羽。巧妙的构图显得既不迫塞，也不空虚，创造了一个不被惊扰的安逸的小世界。

　　无名氏的《子母鸡》真实描绘了母鸡和雏鸡的可爱形象和它们的亲密关系，是一幅富有人的感情的温暖图画。这幅画突出地代表了一类花鸟画，说明画家熟悉动物的生活，更熟悉人的生活。

　　林椿的《果熟来禽》和无名画家的《枇杷山鸟》中创造了林檎、枇杷和小鸟的美丽而真实的形象。

　　无名画家的《出水芙蓉》异常工致地渲涂出荷花色泽的优美。李嵩（南宋有名的人物画家）的《花篮》也描绘了多种不同的花卉。

　　无名画家的《海棠风蝶》表现的更是海棠花叶在风中披拂摇曳的娇美多姿。

　　这几幅作品都是在富有修养与经验的画笔下产生的。各种花、各种鸟的外形上的一切特点都被感觉到、并且被涂绘出来，例如：枇杷的饱含水分的感觉，荷花瓣的细腻柔洁，海棠花的薄和海棠叶的厚，等等，都说明画家的高度技巧。

　　另外，毛益的《犬》画一只拖了尾巴、垂了耳朵、无精打采的瘦狗（这也是宋代绘画中常见的一种狗）。毛益的父亲毛松的《猿》，画一只安静地坐着的老猿。这两幅画也在观察动物生活和真实的描绘技术方面达到了高度水平。

　　这里举出来的花鸟画，只是这一时代数量巨大的作品中微少的几幅，这寥寥几幅作品也可以说明以下几点：

　　一、画家有提炼形象的高度技巧。无论是用勾勒的方法（如《蜡梅山禽》），或用没骨的方法（如《枇杷山鸟》），都达到极度的真实、单纯和精粹的效果，并且通过描绘外形，也表达了对象富有生命的感觉。

　　二、画家表现了对于对象的真实生活状况的深刻了解，熟悉于各种花的生长和在不同情况下的多种姿态，熟悉各种禽鸟、走兽的习性和动态。画家在进行创作时，发挥自己主观的选择与组织作用，以达成一定的表现目的。

　　三、画家具有对于美丽生命的强烈的爱，对于生活有巨大的热情，在花鸟画中体现出优美高尚的情操和有力的生活理想。

四、12世纪的人物故事画

（1）12世纪的人物画

　　靖康之变（1127年）是12世纪动荡变乱的高潮。在赵佶统治的二十五年中组织起来的画院，因亡国而被打散。流亡到临安的画家又组成新的画院。临安，这一从五代钱越统治时期就已经在成长中的都市，在南宋时代更加繁荣发达，在经济上、也在文化艺术上都承继并发展了汴梁

的传统。南宋社会内部各种矛盾和冲突的因素，成为12世纪后半绘画艺术的生活基础。现实主义绘画以各种方式、在不同程度上真实反映了时代生活，人物故事画取材范围的广阔有重要意义。

但是，宋代，特别是12世纪画院画家所代表的人物故事画，在过去因形式主义思想的流行，长时期受到鄙视。它的现实性内容被称为"俗"，它的精确的表现形式被称为"匠气"。形式主义思想所产生的偏见造成了材料的缺少，以及美术史写作中有意和无意地忽视。因而，今天对于宋代人物故事画的研究与发掘，是正确理解古代绘画艺术中现实主义发展的中心工作。

（2）张择端的《清明上河图》

12世纪人物故事画的重要画家中，《清明上河图》的作者张择端，对于北宋末的人物故事画有代表意义。张择端的生平，我们现在所知甚少，只知道他是翰林，原来是个读书人，后来学习绘画，特别擅长画车、市街、桥、城郭，等等。他除了《清明上河图》以外，还画过《西湖争标图》，内容大概是画端午节比赛龙舟的热闹场面，两图都是描写世俗生活的。

《清明上河图》的出现，是北宋时代人物画长期发展的结果。高元亨画《从驾两军角骶戏场图》和燕文贵画《七夕夜市图》，在选取世俗生活的题材和注重多样化的繁复表现方面都成为先驱，而《清明上河图》以汴河作为描写对象，更格外地有极大的历史文献价值。

《清明上河图》是描写清明佳节汴梁城中一条重要河流汴河上拥满了游人的热闹风光。

汴河不是一条寻常的河流，或一般点缀风景、供人游乐的河流。汴河在中国中古社会的经济发展方面起了巨大作用，它就是6世纪末隋炀帝杨广时代所开的运河北段。运河在经济上、也在政治上联结了长江流域和黄河流域，汴河上的汴梁就首先作为一个商业要地、然后成为军事和政治的要地——五代、北宋的都城。

画家的不懈努力和周到的观察，产生了为北宋汴梁城东门大街和东门外汴河上繁华所做的精密详尽的描写。画家描写了市街上的各种商业手工业活动，除了酒楼、药铺等大型店铺外，有香铺，有弓店，有十字路上的茶铺或酒铺，有檐前挂了写着"解"字市招的当铺，并且也有做车轮的木匠、卖刀剪的铁匠、卖桃花的挑担，以及各种摊贩，等等；也还有走江湖看相算命的，都可以一一辨认出来。街道上并有形形色色的各样人物：官员们骑了马，前呼后拥，在人丛中穿过；妇女们则坐了小轿；在这纷纷扰扰熙熙攘攘之间，有人挑担，有人驾车（有各种不同样式的车），有人使船；也有人在清明佳节出来游逛，在城门口路旁凭了栏杆悠闲地看水……街道上无限热闹的光景，都被画家做了有条有理的安排，错综复杂地构成引人入胜的永久历史回忆。

如果这些描写可以算作是一定程度上的忠实记录的话，那么，最突出的例子是一笔不苟地画下了那一座结构精巧的"虹桥"。宋代当时人所写的《东京梦华录》中曾记述这一座桥，说是下

面没有桥柱，但以巨木虚架。这座桥的结构方法，或说是1040年左右宿州州官陈希亮发明的，或说是1032年青州一个守牢卒子发明的，总之是建筑工程上古代匠师智慧的结晶。

《清明上河图》的现实主义的艺术价值，不只是作为社会生活的忠实记录，画家通过多种不同的行为、活动，组织着各种形象，构成完整的图画，而且是发掘出了生活中的诗和戏剧，把生活变成了艺术。

这幅图画一开卷，就出现了对于汴梁历史命运有重要意义的河和船。——那从江南载来了粮米财货、也载来了繁荣的漕船络绎出现，而以那巨大的漕船通过汴河上那有名的虹桥的紧张场面，改变了平铺直叙的方式，形成了高潮。船上、桥边，多少人手忙脚乱、喧呼嘈杂，船和桥就成为忙乱的中心和紧张的中心。这就是，画家善于在生活中、在事物的关联和运动中发现激动人心的因素与情节，发现富有概括力的因素与情节，以生动地深入地表现生活。

运用了与表现漕船相似的技巧的，是表现了足以说明汴梁和河北经济关系的骆驼队，它们正昂然走过人马杂沓的城关，也产生了比较强烈的印象。

在全卷中，我们还可以看见另外很多效果生动的节目。

画家以多种多样的有趣办法，对于纷杂的社会活动做了集中的生动的概括。虽都是寻常平凡的琐节，但因为在全画主题上都是色泽鲜明、含义丰富的环节，所以广泛地予以展开，就使那活跃的中古城市生活得到艺术的再现。

由于新经济因素的生长，在人们思想意识中，产生了对于现实世界世俗生活日益增长的兴趣，市民文学得到了发展。《清明上河图》和市民文学一样，也表现了对于平凡日常生活、对于市井中贩夫走卒们忙忙碌碌的各种平庸活动的莫大兴趣。所以，《清明上河图》的描写，接触到历史真实的高度了。

《清明上河图》在当时已有很多摹本在市面上发售，南宋人缅怀故都的繁华，也曾加以临摹流传。现在故宫博物院藏本是张择端原本，在靖康之变中和皇室收藏的其他书画一同被金人掠去，后来辗转流传了下来，成为今天尚存的最重要一幅直接描写现实生活的作品。

（3）南宋重要的人物故事画家

南宋初年有名的画院画家中，以人物故事画首先引起我们注意的是李唐、萧照和苏汉臣。

李唐是赵佶画院的老画家，乱离后到临安已将八十岁。他的山水画风格对于南宋画院有决定性的影响，但初到临安时没有被人知道，卖画生活贫困，自己曾写过这样的诗："云里烟村雨里滩，看之如易作之难，早知不入时人眼，多买胭脂画牡丹。"由此诗可见李唐山水的风格和当时崇尚鲜艳夺目的花鸟画的风尚。他的山水画后面再讲。

李唐的人物画，据知有《伯夷叔齐采薇图》《晋文公复国图》《胡笳十八拍图》《雪天运粮图》等。

《伯夷叔齐采薇图》取材殷亡国后，殷朝贵族伯夷、叔齐二人表示不和周朝的统治者合作，在首阳山采薇（一种俗名野豌豆的植物，其嫩叶可食），最后饿死。伯夷、叔齐在古代典籍中一直被当作有政治气节、特别是有爱国思想的个人反抗的代表者——宁肯饿死，不投降、不妥协，所以李唐画这两个古代传说中的人物形象，是借以表达爱国思想的。其中正面抱膝而坐、静听另一人讲话的人，其面部坚定平静的表情，表现了人物性格的坚强、刚韧，也表现了在艰苦生活中坚持的毅力。这个面型和表情充满了内心精神的紧张，是古代绘画中成功的创造。

李唐的《晋文公复国图》在过去很有名，现在下落不明。其值得我们注意的，是因为它也是一幅借历史题材说明画家对现实政治态度的作品。晋文公（重耳）被他父亲放逐在外十九年，最后回国即位。这个重新获得已失去统治权的故事内容，是被利用来赞美赵构之重新建立起南宋政权的。同样，《胡笳十八拍图》也是一幅有现实意义的历史题材作品（蔡文姬《胡笳十八拍》的故事下面再谈）。

总之，李唐这些历史故事画，说明李唐是一个爱国的画家，其笔下历史题材是用来阐明尖锐的政治主题的。

现存李唐的《炙艾图》描写了落后的中古农村生活中的苦难。乡村医生在为背上生疮的人开刀，画家生动描绘了处于这一具体情况中的人的神态，尤其对于人的面部表情做了非常细腻的刻画，为人物画在这一历史阶段中的成就提出了具体例证。

李唐画中牛也是很有名的，代表着当时一定的绘画风尚。

萧照是李唐的学生，曾一度在太行山作"强盗"，一日抢掠李唐，发现是有名画师，于是随李唐南渡，做了画家。萧照擅长山水画，能画大幅壁画。他最有名的作品是《中兴瑞应图》，共十二幅连环画，描写赵构在1126年北上求和，在河北磁州被当地百姓拦阻住，当地群众杀了强要北去的副使王云，一个老年妇女哄骗走了来搜索的金兵，以致最后赵构得到机会南返，成为宋皇室中唯一一个未被俘虏的人，因而做了南宋第一个皇帝……这一系列的故事。这十二幅画是对于赵构幸运南归的赞美，是符合当时爱国主义立场的，然而是在封建思想限制之下的。画中表现了赵构得此幸运的原因是群众的力量，并且也是天神的保佑，能够部分正确地说明此一历史事件。

萧照另一幅有名的历史画是《光武渡河图》，内容是公元24年汉光武帝刘秀在河北屠杀农民起义军时，冒险从水上渡滹沱河进兵的故事。这个故事和赵构南归时履水过一大河、人马方过冰已坼裂的情况相似，所以也是一幅歌颂赵构重新建立王朝的图画。

苏汉臣和他的师傅刘宗古都擅长人物画，他特别长于画儿童。就现在所知，他的作品多是年

画性质的一类时令招贴画，其内容则是风俗的描写。

细致地描写小商贩和他的商品、表现出对于日常琐屑事物兴趣的《货郎图》，描写宋代称为"五花爨弄"的一种戏曲表演的《五瑞图》，汇集儿童各种游戏而同时展开在画面上的《百子嬉春图》，这几幅作品都是年画。和《百子嬉春图》内容相同，《重午婴戏图》是适应端午节需要的，另外也有适应重阳节的一种儿童画。儿童画题材在宋代风俗画中是很常见的。

苏汉臣所作的这一类风俗画，可以作为宋代流行的风俗画的重要代表。风俗画的题材，除了上面所说的以外，画牛的《春牛图》和画羊的《九阳消寒图》（用于冬至节）都具有固定的形式。和儿童题材相近的妇女生活题材富于表现的多样性，例如：观灯（正月十五日的灯节）、乞巧（七月七日）等等。

这些风俗画在内容和形式上，都反映了封建社会中民众的心理和爱好。《货郎图》中对于纷杂的日常用具的详尽描绘，儿童画中对于儿童游戏以及儿童模拟成人的游戏的丰富描写，都有概括当时现实生活的作用。

《书房图》是古代风俗画中一件讽刺了代表封建教育的学塾的作品，有突出的意义。

12世纪末的李嵩、刘松年和陈居中等人，是极有创造性的人物画家。

李嵩是生长在杭州的画家，年少时做过木匠，徽宗、高宗时代名画家李从训的养子。他的《货郎图》是现存一件重要的宋代人物画作品，它和一般的《货郎图》最大不同处，是充分地描写了被货郎担所吸引的儿童和母亲们的神情动态。可以看出，画家不是只表现了儿童的活泼，而是用温暖的心情表现了儿童们被货郎担的丰富所激起的兴奋，这种兴奋特别是因贫困的农村生活而格外强烈起来。画家画了母亲和儿童，并且画了母狗和小狗，有烘托热闹气氛的作用，然而是不严肃的。

据文字记载，李嵩曾创作一些有丰富的现实主义意义的作品。李嵩曾根据南宋时期流行的水浒宋江的英雄传奇，创作了宋江等三十六人像，这是对于英雄反抗者的赞美，在绘画史上是罕见的。他的《服田图》，描写了农民生产活动的十二个阶段，以"浸种"和"耕"开始，每段都有八句题诗，而最后两段就突破劳动生活的描写，变成了对剥削者的抨击。第十一段指斥和劳苦农民相对比的景象是富家儿的醉饱高卧；第十二段的内容是一年辛勤劳动的结果，最后被官府催租，交了租以后儿童们无饭吃而哭闹。这就使《服田图》和一般的《耕织图》有了根本性质上的不同。《耕织图》在1210年曾刻过木版，作者不详，内容则是把劳动生活加以理想化，借赞颂耕织劳动以歌颂封建统治者的功绩，但也应该肯定《耕织图》一类的作品也体现了对创造性生产劳动的重视。李嵩《四迷图》的内容，根据元代袁华的题诗，可知其内容是批评都市生活中的四种堕落现象：耽酒、嫖妓、赌博、恶斗（原诗：耽淫斗博古所戒，意匠仿佛箴规同）。李嵩自

由地处理了生活的题材，并表示了自己的道德态度。此外，李嵩的著名作品中还有寓意不明的《骷髅图》和描写临安风景的《西湖图》及《观潮图》。《观潮图》未描写观潮的宫廷人物，而只描写了空洞无人的楼阁和烟树凄迷，曾被元朝人认为是李嵩表示了对于南宋政治的失望和覆灭的预感。

从以上片段的材料中，已足以看出李嵩在现实主义绘画艺术发展中的重要地位。他描写了人民群众的生活和他们中的英雄人物，他抨击了剥削和道德败坏的现象。这是现实主义艺术中人民性的充分表现。

刘松年曾被认为是和李唐平列的四个南宋名画家之一（其余两人为马远、夏珪，后面介绍）。他住在杭州清波门外，俗呼"暗门刘"，可见有社会影响。他也擅长青绿山水及宫殿，是标准的"院体"代表。

刘松年重要的人物故事画作品是《中兴四将像》。"中兴四将"即南宋时代社会上下共同景仰的抗金名将：刘锜、韩世忠、张浚、岳飞。借历史故事以讽喻时事的作品，刘松年则画过《便桥见虏图》。"便桥见虏"是唐太宗李世民虽然居于军事上的劣势，然而以镇定和机智达成和突厥的盟约，促成了突厥的退兵。"便桥"在长安城外渭水之上，就是把战争变为盟好的地方。

刘松年曾画《耕织图》，据说表现了真实的生活习俗。但刘松年大部分的作品似乎是描写贵族的生活。

刘松年描写贵族们室内文化生活的作品，可以《唐五学士图》为代表。和《唐五学士图》并存的大量同性质的作品，它们的显著意义是性格的描写，它们也无意暴露了自命为优雅的贵族生活的贫乏：琴、棋、书、画而已。

把山水画和人物画结合起来，着重描写富于诗意的自然环境，以表现士大夫的悠闲、享受的生活，刘松年也是这种表现手法的创造者之一。从这些画幅的题目上就可以知道其单调的内容，如《溪亭客话图》《春亭对弈图》《秋林访道图》《春山仙隐图》等等。

刘松年的作品中，《风雪运粮图》是一幅比较孤立的作品。据说是描写人民服官役运粮的困苦情状。——这也可以说明，刘松年作为一个艺术家，虽然主要是画为封建贵族服务的图画，但也可能有较复杂的性质。

陈居中在宋代画家中以擅长外族生活题材而有名（前面曾介绍过他画的山羊）。

"文姬归汉"是汉末著名文学家蔡邕的女儿、诗人蔡文姬的故事。蔡文姬在变乱中被胡人虏去，她的父亲设法赎她回去，获得成功的时候，她却已结了婚，生了两个孩子了。她虽毕竟回到祖国了，她的悲剧遭遇，因她的《胡笳十八拍》一诗的流传而获得千古的同情。宋代画家表现这一题材，是当作自己时代人民不幸遭遇的概括的。

相传为陈居中所作的《文姬归汉图》，描写蔡文姬和她的丈夫、孩子告别，即将随汉使者南返的一幕，表现的是压抑着矛盾的情感的蔡文姬在端坐中的平静状态。人们都在安静地等待他们的告别，她的丈夫在庄重地斟上饯别的酒，只有最小的小孩不顾保姆的拦阻，上前拥抱着母亲，而成为泄露画中人们感情的重要契机。这说明画家很善于掌握人物的感情处理，使之真实而有力。

另一幅《文姬归汉图》共四段，已失落画家的名字。四段是："原野宿庐""陇边炊食""子母分离""长安归来"。第四段的表现最成功，围绕着归来的主题，除庭院内家人会时等活动外，门外街道上的各种活动也被强调地表现了出来。护送归来的士兵经过长途跋涉之后的疲惫饥渴和引起的街道上的骚动，这些描写加强了真实感。

和"文姬归汉"同样为宋代画家用来表现对人民苦难关心的题材是"明妃出塞"。明妃（或称王昭君）是汉代一个宫女，因不肯贿赂画家毛延寿，而被画得非常丑陋，以至于当匈奴求婚的时候被皇帝指定许嫁给匈奴。原来传说中强调的是毛延寿的可鄙，在宋代戏剧和绘画中强调的是明妃远去多风雪的塞外，心情上的凄苦和勇敢。

北宋末画家宫素然的《明妃出塞图》也是一件杰出的作品。在冒了凛冽的寒风向前行进的队列中，王昭君的勇敢无所惧的神态，因其他那些健壮男子们的掩面畏缩而格外地对比了出来。凛冽的寒风是与外族有联系的一种艰苦的生活条件，所以王昭君的形象具有坚强的北中国人民化身的意义。

《文姬归汉图》和《明妃出塞图》的现实性，特别因为图中的外族就是当时北方的游牧族而更显著。——外族的生活在宋代绘画以多种方式得到表现。

描写外族极成功的一幅作品是《骑士猎归图》，选择了猎士正在检视刚从猎获物上拔下的箭，而坐骑仍在疲乏地喘息。对这一片段和细节加以描绘，表现骑猎生活和人物性格都是很有概括力的。

《柳塘牧马图》和《射猎图》都是宋代佚名画家描写骑猎生活的优美作品。

宋代的人物故事画，除了上面结合着重要作家所介绍的一些有作家可考、无作家可考以及只剩下名称而无实物的以外，还有一些佚名画家的作品得到流传。其比较有意义的有：

《汉高祖入关图》，用长卷表现了楚汉相争的时候汉高祖刘邦已入咸阳，而项羽方抵达潼关。这幅画以极大胆的方式处理了潼关到咸阳的地理空间，而歌颂了刘邦具有伟大历史意义的胜利。但同时，画家在热烈的军事场面的一角，又穿插上山中不问世事的樵夫和树下悠闲的牧马老兵，在咸阳宫殿中是刘邦正在处置被掳的宫女，这些也透露了画家的消极态度（传为赵伯驹所作，不可靠）。

《折槛图》表现东汉朱云为反对奸臣宰相张禹，和汉成帝在殿堂直接发生了冲突。朱云手攀宫殿的栏槛，抗拒着侍卫们曳他下殿，他和皇帝发怒的目光相触，成功地表现了这一冲突和他的反抗者的性格。因此，这幅画在古代绘画中有突出的地位。

《宫沼纳凉图》恰当地选择了盘膝端坐的嫔妃的姿态，透露了她内心的无聊和苦闷。她和背后侍从冷淡拘束的关系，增加了对于封建宫廷中不自然的生活的暴露作用。

《杜甫丽人行》根据杜甫抨击封建统治者骄奢荒淫生活的诗篇而作。

在描写劳动者生活的作品中，《捕鱼图》可见一般渔民在船上的家庭生活：母亲烧饭，小孩也参加劳动，等等。

《闲忙图》画一个捻绳子的人的有趣动作，在普通人的劳动中发现令人快乐的小事，体现了对于生活的欣赏态度。

《牧牛图》极其多样地表现了牧童生活，其中每一片段往往都成为独立的小幅，例如所谓李唐的《乳牛图》、佚名画家的《归牧图》等都是。这是因为，在这单一的题材中，画家们经过不断地积累，发掘出来丰富的富有情趣的细节。对牧童生活的深入体会，也说明南宋画家的眼界是按照现实主义的要求大大扩张了。

在人物画范围内，肖像画以善于刻画性格有重要成就。张思恭的《不空三藏像》（根据想象而创造的）表现了一个刚毅有力的性格。可以附带在这里谈到的是《宋代帝王像》，可能是汇集了北宋和南宋各不同年代在肖像画方面的作品，这也恰好可以说明肖像画的稳固传统。

《玄奘归唐图》（作者不明）留下了宋代人根据自己的理解所创造的这一坚强善良的求知者形象。

宋人无名氏的《八高僧故实图》有风俗画的意义，宣传朴素平凡的劳动日常生活。

（4）人物故事画的题材和表现

12世纪的人物故事画中，我们看见——

历史题材是用来回答当前重大政治问题的。画家用古代传说来叙说因外族入侵和本国统治阶层无能而引起的人民痛苦和人民的要求与信心，也赞美了勇敢的性格和英雄的人物。

反映生活风俗和适应生活风俗需要而创作的作品，都是市民阶层世俗艺术的主要部分。突破了雅俗界限而进入艺术境地的，除了凡俗的市井生活、人物和琐屑器物以外，还有农村的劳动、沉重的苦难和无限的乐趣。这些生活题材，在宋代现实主义画家笔下，获得优美的艺术形式，并形成优美的艺术风格。

画家们也描写了贵族们的生活，是按照贵族们自己以为"优雅"的理想而加以描绘的，实际

上则暴露了他们生活的贫乏和精神上安于一种消极状态。

最后一点是被宋代以后大多数画家承继下去了，其他各点则变成了他们不能企及的理想。

古代现实主义绘画的伟大成就，集中表现为12世纪绘画题材的广阔和高超艺术技巧的运用。

五、李唐、马远和夏珪

（1）山水画的新演变

南宋时代，山水画又有了新的演变，这一新的演变出现在艺术表现和技巧方面。

经过了长时期的发展，山水画一方面在展开祖国山河壮丽优美的景色上不断获得成就——南宋初年的赵伯驹、刘松年等人的一部分作品仍然是这样的；同时，也逐渐获得以抒情为目的的新的意义，着重意境的创造，着重发掘对象中的动人的情感力量。

郭熙提倡的以诗句为题，提倡的精确地具体地描写有不同情绪感染力的自然现象，促使山水画家走上抒情的道路。

意境既然是通过真实地描写对象、体现优美的想象，而构成一个统一的完整的艺术形象，所以也是对于生活的一种概括，即发掘客观事物中动人的情感力量，予以集中和强化。创造意境之为生活的概括，特别是当意境的情感内容是和一定的健康的生活理想相结合的时候。

画家要能有效地发掘出客观事物中的动人的情感力量，就必须对于生活有深入的感受和领会。北宋山水画艺术的发展与经验的积累，造成了对自然风物的情感内容的敏感。诗歌文学也对山水画内容的形成起了一定的启发作用。

在提倡绘画以诗歌为题的时候，就不仅规定了山水画的内容，而且使绘画艺术在表现效果上也追随像诗的表现方式那样的精练有力。南宋山水画在追求表现内容的单纯、完整，追求强烈而集中的情感表现方面创造了重要的绘画技巧。

在创造深入对象的高度表现能力的绘画技巧的过程中，南宋山水画有多方面的表现。

（2）李唐和他的作品

李唐曾被认为是南宋山水画新画风开始的标志。前面已谈到他的人物画，他之引起同时代人和后世人们的重视，是和他多方面的绘画才能有关的。

在他的山水画作品中，下面的例子就能说明他的艺术特点。

《万壑松风图》[575]描写深山中幽僻的崖谷间奔跃的泉水和郁茂的松林，近逼眉睫的山石树木在他有力的笔触下，造成湿重的空气扑面而来的强烈印象。这一意境的创造，可以看出是经过删节剪裁，舍弃了某些与主题缺乏直接联系的自然现象（例如季节、时间、气候等等），也舍弃了

一些可有可无的其他细节，而发挥了集中表现的有力效果。这是比郭熙所提倡的具体描写更进了一步，郭熙提倡的是以极大的注意力观察自然风物的变化及其特殊情况的具体性，李唐以来的画家在自然风物的变化及其特殊情况中做了提炼的工作，走向要表现艺术的真实的更深入的目标。

李唐描写树枝低垂、寒风怒号的《雪景》景象，也是这种追求单纯有力的表现的一例。此外在李唐山水画作品中，比较有名的还有《江山小景图》和《烟岚萧寺图》。

称为李唐所作的《清溪渔隐图》，成功地表现了溽暑的天气、浓密树荫中的溪水和潮湿的土地，显出清爽幽静的感觉。

三幅称为李唐所作的山水小幅，也可以看出南宋画家在创造意境方面的成功——

《巴船下峡图》通过两艘船和船夫们的形象，具体生动地描写了人和自然界搏斗的紧张，歌颂了劳动者战胜天险的意志和力量，一幅小画却有无限气概；《仙山瑶涛图》描写波涛的回旋汹涌，就特别对比出人们的豪兴；《春江泛棹图》中，从枝上开满梅朵的树颠望见浮在荡漾春水上面的平稳小舟，是充满愉快情绪的出游。

同是以水和船作为描写对象，而能表现出多种不同情调的作品，除上述者以外，还可以举出《柳阁风帆图》（柳林外愉快地顺风扬帆驶去的远航船）和《风雨归舟图》（在突然袭来的暴风雨中，为了靠拢岸边而挣扎的渔舟）。

这些画幅表现了多种多样的生活情感，不是颓废的、感伤的、悲观的，而是健康的、优美的、乐观主义的。山水画作为现实主义艺术的力量，在这里也得到了说明。

附带应该加以介绍的是又一个南渡的北宋画家——朱锐。他的地位不及李唐突出，以擅长画北方的"雪景盘车"知名，他所熟悉的此一题材可以在现存的《盘车图》中见到。所谓的《朱锐盘车图》，描写了牛车正在涉过山涧间多石的河滩，过河以后又要驱车上行盘曲的山路。这些，对于牛和赶车的人都是艰苦的劳动过程，但在困难克服以后，山半腰有酒亭茶铺供人和车歇息打尖。这幅画是和《巴船下峡图》同样，在山水画中以劳动作为主题（是早期山水画行旅主题的提高），表现了人们同大自然界斗争的紧张情绪。

《赤壁图》是另一幅相传为朱锐的作品。[576]《赤壁图》以宋代诗人苏轼等人泛舟于长江中流赤壁之下为题，苏轼曾有一阕词表现他怀想三国时代赤壁交兵时所引起的慷慨豪放的感情。那阕词中重要的几句是："大江东去，浪淘尽千古风流人物……乱石穿空，惊涛拍岸，卷起千堆雪。江山如画，一时多少豪杰。""赤壁怀古"是古代美术中流行的题材，《仙山瑶涛图》也是表现此一题材。《赤壁图》着重于表现那因为与历史事件相联系就更有激发强烈情感力量的自然风景。

李唐、朱锐等南渡的山水画家是南宋山水画的开始。

（3）马远和马麟

南宋山水画家中，最主要的是马远和夏珪两家，他们和李唐、刘松年四个人在过去被认为是所谓南宋"院体"的代表。马远和夏珪在当时和后世都曾有广泛的影响。

马远是绘画艺术世家，他的远祖马贲，本为"佛像马家"之后，以擅长写生驰名，元祐绍圣年间（11世纪末），他曾画百雁、百猿、百马、百牛、百羊、百鹿等图，可见是善于观察禽兽生活动态的能手。马远的祖父马兴祖，绍兴年间为画院待诏，并善于鉴别名迹。伯父马公显、父亲马世荣、兄马逵都是有地位的画院画家，他们的专长都是花鸟。

马远的活动主要是在光宗赵惇、宁宗赵扩时期（1189—1224年），以擅长山水、人物、花鸟"独步画院"。他的作品上时常有赵扩或皇后杨氏的题字（或说是皇后之妹杨妹子的题字）。

马远的作品时常和受他影响的其他画家的作品混杂，难以分辨。但他们既然有一致的风格，对于说明马远的艺术成就可以有相同的作用。

《踏歌图》描写农民歌舞欢娱的活动，有歌者，有舞者，有观者，神态生动。画家是用一种有兴趣的态度对待为贵族们所不齿的"村野粗俗"人物和他们的生活。同时，这幅画也存在着矛盾：画的上半部出现代表着帝王的都城建筑物，目的是要说明——正如画上那四句皇帝题诗中所说的——欢乐是由于丰年，而丰年是由于皇宋的统治。画面上、下两部之间缺少有机的联系、缺乏艺术的统一性。这使我们看出，以擅长巧妙构图出名的画家马远，在这两个思想之间丧失了他的技巧，封建统治是和人民欢乐勉强拼凑到一张画面上的，因而造成了艺术上的失败。

《远山柳岸图》显示了马远卓越的构图技巧。隐隐出现在烟雾水气中的远山和层层村落树木组成了背景，在如此背景之前，两株柳树集中地传达出暮秋季节的萧索气氛。两株柳树的形象表现了挺秀的姿态之美，并具有秋风中萧疏零落的特点，而且在画面上占了起控制作用的位置。秋柳的形象和布局产生了最大的艺术效果。

《寒江独钓图》是另一幅可以说明马远构图技巧的最成功范例。一叶扁舟飘浮在水上，四周的空白不着一笔，却有力地描写了江面上的空旷渺漠。这幅画在构图技巧方面表现的创造性，使画家进入古代卓有功绩的艺术匠师行列。

《竹涧焚香图》利用了蒙蒙雾气删减掉一切不必要的枝节，使之凭借决定性的细节而突出。这一幅画是描写士大夫们的悠闲生活的，特别是描写了他们的内心生活。疏竹和潺潺流水形成的幽静环境中，一个人焚香默坐。这些可视的因素共同说明了他内心的宁静。《深堂琴趣图》（佚名画家）也是借可视的形象敏锐地表现了音乐的情调和士大夫的内心生活的作品。这一通过环境描写间接地描写士大夫生活的方法，在马远的作品中很常见，是南宋时代开始流行的表现方法。

《梅石溪凫图》描写了野凫在幽僻的崖涧下活泼地追逐着，是一幅美丽的花鸟画，可见马远

家庭传统的新面貌。

《水图》十二幅描写状态不同、甚至不同光线照射下的各种水势，充分显示出古代优秀画家提炼形象的能力。

马远的儿子马麟，也是有名的画家。

马麟的《夕阳山水图》画了黄昏时候水上翻飞的四只燕子，表现出无边的寂静中望着远山出神的人之所见。《层叠冰绡图》特别选择了梅枝疏影横斜的姿势加以表现。这两幅图画可以说明画家对于具有抒情作用的事物的具体形象的敏锐感受能力，也说明以马远为代表的一部分南宋画家在创造艺术意境时的高度技巧。

马远的山水画艺术，上面这些篇幅不大、为数不多的几幅作品，已经可以从各个方面说明其创造性的意义。他的山水画有自己的独特风格，最明显的特点，一望可见是画面上留下了大片空白。这些空白，如我们谈到过的，都能完成一定的艺术表现目的，如此形成的他的构图法是巧妙的。对于他的构图方法，过去曾就其表面的特点，称之为"边角之景"，或者就称马远为"马一角"或"马半边"。在元明之际反对马远、夏珪等南宋画院的风气中，有人把马远的"边角之景"说成是南宋偏安的"残山剩水"的反映，这种说法是缺少根据的。画面上事物的多少、繁简，只能根据表现的需要。把画面上的繁简解释为政治疆域范围大小的反映，只是恶意的附会。

马远一派的构图在表达主题的作用上是简洁有力的，有高度的艺术完整性，不能说是残缺、不完全。要完善地运用这样的构图，首先是对于生活、对于所要加以表现的对象的深刻了解。要正确地抉择真正有决定性表现作用的细节或具体的姿态，如《柳岸远山》中的柳树、《竹涧焚香》中细弱的竹枝、《夕阳山水》中的燕子等等，这些细节集中地传达出一定情景的感情力量。所以马远一派构图法的成功，基础在于生活的知识。

在描绘技术上，马远一派所用的水墨渲擦的皴法被称为"大斧劈法"，在提炼形象时，效果简单明确，轻重分明，是古代绘画水墨技法的重大发展。

（4）夏珪

夏珪，他的生平如一般画院画家一样，材料很少，但知他是钱塘人，他的儿子夏森也是画家。夏珪和马远同时为画院待诏，同为南宋主要山水画家，他在构图上和用笔用墨的方法上与马远相似，可能更多地运用水墨，以致被称为"墨汁淋漓"。他有很多长卷大幅作品，《江山清胜图》据说长达十丈。

《山水四段》是有代表性的夏珪作品。原作十二段，现在只残存四段，每一段是自成片段

的，然而又用代表着江面空阔的画面空白给连续起来。所描写的是城郭附近、黄昏时节富有诗意的优美的江上风光——"遥山书雁""烟村归渡""渔笛清幽""烟堤晚泊"。

《山水小景图》用简单的笔法画出了在风中披拂的树和扬帆的船。《江头泊舟图》描写了荒寒的渔村。《江城图》表现了隔岸望见的江边小城。《西湖柳艇图》描写蓊郁的柳荫和临河的屋舍。这几幅画都是以日常生活中习见的平凡风景为对象，不是名山大川，而只就这些平凡的风物，发掘出其中的诗意加以美化，这就更接近风景画的一般意义。

《溪山清远图》和《江山佳胜图》也显然是在展开这样一些平凡而清丽动人的景物：河上的竹桥、水滨的河屋、路旁的松树、远远的船帆，等等。丝毫不引起人的惊奇，然而有无穷的风光。

但是夏珪也有气象万千、声势浩大的巨作，那就是他有名的《长江万里图》及《烟江叠嶂图》。

长江哺育着那样广大的土地，标志着我国人民勤劳、勇敢、智慧的种种伟大活动，标志着我们先民开辟草莱、缔造文化的功绩。所以，长江是一伟大的不朽的题材，这一题材的出现在绘画史上有重要意义，从北宋以来就有不少的画家，如巨然，从事于图绘长江的全貌。

现存夏珪《长江万里图》是古代绘画中一件重要的作品（绘制年代待考，与夏珪原作的关系也待考）。其重要性在于巨大的主题、高度概括的表现方法和简洁的艺术形象。

为了在有限的篇幅中表现上下数千里的长江而达到艺术的真实和完整，所以便要求在表现方法上具有适合自己目的的特殊方式。——画家选出了具有特殊风貌的若干地段，以概括整个长江流域的丰富和变化。《长江万里图》用以概括广阔生活的仍是一些广阔的景象，例如：以巨大的冲激力量冲出了山谷，表现了这一泻千里、气势雄壮的伟大河流的不平凡的开端；在激湍迅流的不断翻滚、汹涌起伏的波涛中下驶的篷船和逆水上行的纤船；流到了坦荡原野上的波平岸阔的溅溅江面；帆樯林立的汉港，繁盛的江市，孤山脚下的渔家生活；城郭近郊和江边卑湿多草的坪地；和长江入海，无限浩渺，海天一色等等。画家集中描写某些地区的特殊风光和完整特点，选择一些最突出的事物，绘出了它们的主要意义。用这样的方法创造了有明确主题的若干精粹的特写，而又把这些段落分明的特写，灵活地连缀起来，创造了适合表现长江作为一条伟大河流的连绵不断、浩浩荡荡气概的长卷构图。

创造艺术形象方面，最显著的例子是通过水的描写表现地理形势的多样变化。水的动态可以看出地势的陡直、两岸的宽狭、水道的深浅和水底是石、是泥、是沙。又如那一根吃力的纤绳，一条似是不经意地随手拖出的单线，就以同时表现了纤绳的软度、纤绳本身的重量和牵扯而生的张力等复杂因素的作用，而有高度的真实感。

《长江万里图》成功地解决了表现这一伟大主题的艺术任务，因而在绘画史上有不可磨灭的地位。

（5）梁楷和法常

梁楷的"减笔"和法常的水墨画，代表着马远、夏珪以来水墨技法的新发展。此一新发展中，在南宋末叶产生了一些作家。

梁楷有名的作品是《李白行吟图》，用极简洁的几笔勾出了反对庸俗、保持内心昂扬精神的诗人李白的性格特点，而成为绘画史上最成功的人物形象之一。

他的《寒山拾得图》，虽以禅宗的著名和尚为题，实际上是平凡劳动生活的描写。此类作品中，特别是《六祖斫竹图》一幅最有风趣。

和尚法常（又名牧溪）的作品，在南宋时代曾和其他画家的一些水墨画流传于日本。他的作品中，如《老松八哥图》《柿图》等，都是以简洁的笔墨达到形神兼备的效果。

（6）马、夏的历史地位

马远、夏珪在绘画史的地位，在过去是长时期被贬低了的。反对他们的议论在元代就已经开始，明代末年董其昌所倡的"南北宗"理论则是以反对马、夏的流派为主要目的。反对马、夏言论的盛行，是和晚期绘画史上形式主义的滋生发展有密切关系的。以后，我们将再阐述此一问题。

马、夏的艺术代表中国绘画艺术在技巧上的重要发展。他们表现的内容追求极度的完整与单纯，表现手法上追求极度的精炼有力。在一定的题材内容的限制下，他们创造了为后世所不断重复、然而未曾超过的高度的艺术技巧。

他们的构图法和水墨技法，在表达主题和提炼形象上都有卓越的成就。由于他们高度的表现技巧和深刻的感情，而产生了他们的风格。

他们作品的题材和内容，特别是思想感情的表现有一定的时代局限性，所以，他们所完成的意境的创造，只能引导我们通往古代诗人画家的优美心灵。

第三节　元代的绘画

公元1279年，南宋政权覆灭，南中国继北中国沦于元朝落后统治之下。元朝特别残酷的种族压迫、黑暗的农奴制、经济上的破坏与掠夺，阻碍了中国社会的发展，甚至造成了严重地倒退，

并引起了以汉族为主体的中国人的广泛反抗。

在元朝统治下，绘画艺术受到打击，聚集了很多画家的南宋画院瓦解了，画家流落四方。元代一部分知名画家可能与南宋画院有关，如王振鹏、王绎、陈鉴如、吴垕、孙君泽等都是杭州人，前两人工人物及写真，后两人工马夏山水，他们的籍贯和特长都足以说明他们的渊源。但大多数画院画家下落不明，出家为道士的也有，如景定间的待诏宋汝志。

元代南北各地仍多有才能的画家，也有若干作品流传下来。

一、元代的人物画

元代人物画的材料不够丰富，但可以看出有一些画家仍在努力工作着并获得成绩。

民间雕塑家和画家刘元的《梦苏小小图》卷是一幅富于情感的插图。故事是一个名叫司马櫆的士子，旅游钱塘，梦见有名的妓女苏小小手执檀板，唱"妾本钱塘江上住，花落花开，不管流年度……"的歌曲。[577]这个故事是描述被人践踏在脚下的妓女们的悲哀与柔情、她们美丽的心灵。这幅插图巧妙地表现了那一梦中的情景，并传达出一种凄清的气氛。

张渥的《九歌图》描绘了来自屈原诗篇的神灵们的形象，自然而且生动。他另一单幅《湘君湘夫人图》借两个年轻妇女的优美形象表达出寂寞心情，在细致地表现诗歌的情感上获得了成功。

王振鹏和他的学生朱玉也是长于插图，他们曾画佛经引首，佛经引首在古代版画中有重要地位。王振鹏的《鬼子母揭钵图》可以看出他的才能，五百鬼子之母的一个鬼子被佛用法力压在钵下，众鬼子前往搭救。此图中描写了被置于"邪魔"地位的鬼子们的不驯服和反抗，虽然是经过了歪曲，却仍异常夸张火炽地描写了他们的力量。王振鹏更擅长以表现贵族生活为题材的界画，据说他画中的建筑物都是根据了南宋修内司的法式认真地加以描绘的。

另一幅佚名画家画的《归去来辞》，描写一个人回到他朴素简陋的住居时的刹那，家人和犬都热烈地飞奔出来迎接他即将靠岸的小船，明确的主题得到集中地表现。陶渊明原诗中的回到朴素的、与劳动生活相接近的生活中去的思想，和对于腐朽政治的反感结合起来，在元代是有现实主义思想意义的。

另一幅佚名画家的《桓野王图》表现了细腻的感情描写。画中是一个把笛子斜插在腰带上（因此这幅画被认为是描写晋代的名笛手桓野王）、意态从容闲适的人在剔指甲。这幅画在内容上虽不是很有意义，但抓住一个动作加以描绘就通往人物的内心世界，是艺术表现上的成功。

元代的道教画、特别是神仙像，显著地流行。道教题材在艺术各领域——戏曲、雕塑、壁画中普遍出现，是因为北方沦陷于金人统治下时就有新兴的道教，成为某些有爱国思想的士大夫知

识分子的精神出路。这些新兴的道教随了时间的演变，其反抗性和妥协性更复杂地交织起来，到了元朝甚至取得了很高的政治地位。元代的道教神仙像画家中，颜辉是很有名的一个，他画的铁拐仙、刘海等，都是在褴褛的外表中描写了不平凡的性格和巨大的精神容量。

元代肖像画家留下名字的很多。刘贯道是一时名手，他并且能画道释、人物、鸟兽、花竹与山水。此外如叶可观、叶清支父子，和礼霍孙等，都和刘贯道一样，因画皇帝肖像而被重视。他们的肖像作品虽已不存，而从保存到现在的元代帝后肖像中可以看出，是以性格表现为目的的。

元代有名的肖像画家王绎的著作《写像秘诀》有重要的价值。其中提出了肖像画的要求是追求人的"真性情"，而要在"彼方叫啸谈话之间"求之，要能做到"闭目如在目前，放笔如在笔底"，他反对"正襟危坐如泥塑人，方乃传写。"此外，他还举出了观察和落笔要从大处开始的正确顺序和四五十种配色的方法，都值得进行科学的整理。

以上所举的例子，其现实性不可避免地会因不是直接描写现实生活而有所减弱，但在元代绘画作品中已是特别值得重视的，作为着重内容表现及真实形象刻画的代表作品，可以看出元代绘画的一部分面貌。

二、钱选和赵孟頫

钱选，字舜举，在元代画家中有特殊地位。他代表一部分在老年时候遭遇到亡国痛苦的画家。他是赵宋的一个没落贵族，后来与元朝合作。宋亡以后，江南人民的反抗一直在发展，元朝为了麻痹江南人民的斗争意志，开始采取勾结江南地主知识分子的办法。赵孟頫等二十余人是至元二十四年（1287年）第一批被选中了的，其后，屡次征召江南士大夫，也有通过赵孟頫而求得利禄职位的。不肯妥协的钱选与赵孟頫的关系由友谊而变成龃龉也正因此。但是在一群屈辱的投降者中，赵孟頫由于最受元朝皇帝的宠爱，所以为他们所欣羡——欣羡他的才华和地位，而赵孟頫也就成为他们的领袖人物。

赵孟頫的才华也表现在诗文、书法等各方面，但最受推崇的是他的绘画。他被认为很擅长画鞍马人物和山水竹石。他的鞍马人物，就现在所见到的，在画法上是工整着色的方法。例如有名的《秋郊饮马图》，画了马的多种动态，造型坚实，在构图上疏密的布置能收到表达主题的效果，还不失传统的旧规范，是一种因袭的成绩；他的山水竹石，多是用了简单的水墨法，显然主要目的不是表现内容，而是笔墨趣味，例如他著名的《秀石疏竹图》，只是线纹的熟练活泼。他的另一著名作品《鹊华秋色图》，只是画面上稚拙的风致。他的这两类作品在题材上和风格上虽都不相同，但倾向却是一样的，特别是在绘画史上作为引起巨大注意与影响的作品。正是由于它们的作用，把绘画艺术引上脱离现实生活、不注重内容、不注重从生活中创造艺术，而以单纯模

赵孟頫　《水村图》（局部）　元　故宫博物院藏

仿古人笔墨为能事的形式主义道路。

赵孟頫的作品固然是具体实例，成为旁人效仿的榜样；但影响之扩大，更是由他明白提出的主张。他之反对真正的艺术创造的主张可以归结为两点：标榜复古和提倡笔墨的书法趣味。

他提出绘画艺术的标准不是作品内容的真实性，而是"古意"。向古人学习不是学习古人怎样观察生活与表现生活，而是单纯模仿其"古意"的"笔墨"。他曾说："作画贵有古意，若无古意虽工无益。今人但知用笔纤细，傅色浓艳，便自谓能手，殊不知古意既失，百病横生，岂可观也？吾所画似乎简率，然识者知其近古，故以为佳。此可为知者道，不为不知者说也。"[578]这一段话中表现出来的，是一个数百年来形式主义和复古主义思想的典型，并且也表现出一种傲慢的狂妄态度。此外，他还有一段话："宋人画人物不及唐人远甚。予刻意学唐人，殆欲尽去宋人笔墨。"[579]这里，他坦率地承认了他反对的真正目标是宋代的绘画传统，特别是宋代绘画的主导——画院。

赵孟頫是在力求使自己有所区别于南宋的画院。南宋的画院组织在元代虽不存在，但画院的影响在元初仍流行于社会。赵孟頫在理论上同时也在实践上追求不同于南宋画院的风格，其心理是可知的。元代的种族歧视政策下，南方的汉人被列为第四等，而工匠，按照元朝落后的社会制

度，是处于奴隶地位的。所以，赵孟頫的复古与他当时的社会偏见有关，他不愿与第四等人中之最低级卑贱的画匠同伍。这种思想，赵孟頫早期的朋友钱选也是有的。

在赵孟頫的影响下，南宋画院成为当时很多"士人"反对的对象，只有孙君泽等少数人承袭其画风，因而引起有名的山水画家吴镇的不平。反对南宋画院是和形式主义绘画思想一同发生的，此后长时期成为历史上形式主义绘画思想的一个特征。

赵孟頫提倡笔墨的书法趣味。他在《秀石疏竹图》后面的自题诗很有名："石如飞白木如籀，写竹还应八法通。若也有人能会此，须知书画本来同。"在这里，他再三强调的不是形象的真实与笔墨的关系，而是绘画笔墨与书法的一致性。所以这一主张的真正含意是取消作品的内容，或置作品内容于次要地位。

赵孟頫的绘画理论使他自己离开了宋代的现实主义传统，实际上也就是离开了真正的绘画艺术。他的作品没有表现出一个画家应有的创造性，只除了一部分山水竹石作品中笔墨的趣味。但显然的，离开了生活的单纯的笔墨趣味，只能是堕落的开始。所以，赵孟頫是中国绘画史上近代形式主义风气的促成者之一。

赵孟頫的鞍马人物画的复古风气，影响到他的儿子赵雍和朋友任仁发。

任仁发能从古代绘画中推陈出新，有一定程度的自己的创造，在元代是一个较重要的画家。他的《二骏图》画一匹肥马、一匹瘦马，在题诗中说明是对于贪官污吏的讽刺。他的《张果见明皇图》生动地描写了张果以法术引动人们兴趣的情景。

王渊是优秀的花鸟画家，但也受到复古思想的影响。据说他得到赵孟頫的亲自指教，所以他的画"皆师古人，无一笔院体。"[580]他的富丽的装饰风格和认真的描绘技术很引起重视。

赵孟頫的鞍马人物一体还不如他的山水竹石一体的影响范围之大。这些有名的元代士大夫山水画家都是和他有关系的：高克恭、曹知白、商琦、唐棣、朱德润、陈琳、崔彦辅、王蒙、黄公望，从而造成元代后期形式主义的蔓延。所谓"元四大家"是其中有代表性的画家。

三、元四大家

"元四大家"在明代中叶被认为是：赵孟頫、黄公望（字子久，号大痴）、王蒙（字叔明，号黄鹤山樵）、吴镇（字仲圭，号梅花道人）。明末董其昌等认为赵孟頫应有更高的位置，而加入了倪瓒（字元镇，号云林子，其他别号很多）。他们都是明清以来形式主义者心目中的旗帜。

他们的绘画各有自己的风格特点，尤其是在笔墨上。在过去，他们的笔墨特点受到极大的重视，但重视的不是他们的笔墨在造型能力上发展的意义，而是单纯的风格趣味，这也就是他们所接受的赵孟頫的影响，这一影响在他们身上得到扩大，而成为六百年以来形式主义绘画的

中心思想。

他们作品的内容千篇一律地取材狭窄，只限于自然界的事物，主要的是山水。此外，例如吴镇和倪瓒的竹也很有名。在描绘这些自然事物时，也还表现出他们对于对象是经过了一定程度的观察的。传说黄公望出门时带着笔墨，遇到好景物就加以摹写。过去有的书上曾指出，黄公望画的是虞山风景和富春江上的风景，倪瓒画的是太湖水滨的风景。所以，他们作品中的形象并非完全没有现实根据，他们的形式主义乃表现在——真实而具体地刻画对象不是他们进行山水画创作的目的，他们的目的乃在于追求笔墨趣味。

倪瓒有两段话是和前面引录的赵孟頫的话同样广泛流传的——

> 仆之所谓画者，不过逸笔草草，不求形似，聊以自娱耳。[581]

> 余之竹，聊以写胸中逸气耳，岂复较其似与非、叶之繁与疏、枝之斜与直哉？或涂抹久之，他人视以为麻为芦，仆亦不能强辩为竹，真没奈览者何。[582]

黄公望有一篇《山水诀》的短文，完全从形式上讲构图、笔墨。例如第一节讲山水画总的要求：

> 山水之法，在乎随机应变，先记皴法不杂，布置远近相映，大概与写字一般，以熟为妙……大要去邪、甜、俗、赖四字。[583]

在这些言论中可以看出，他们的创作态度是：不是首先考虑如何表现对象，而是讲"逸气""先记皴法"；不是提倡深入了解对象，而是讲"涂抹久之""以熟为妙"；不是尊重群众愿望，而是"聊以自娱"。黄公望反对的"邪、甜、俗、赖"，如果这四个字代表的是与黄公望自己风格相对立的风格，那么，这种风格的对立在当时也是阶层对立的反映。倪瓒和黄公望的言论，也充分说明他们有意识地脱离群众要求的创作态度。

他们在自己的作品中也还企图表现出一定的生活理想和情感，他们在画幅上的题字和题诗，特别说明了他们具有这样的目的。他们往往自称是描写某一可游可居的生活环境，例如：黄公望有《富春山居图》《天池石壁图》，王蒙有《青卞隐居图》《南村真逸图》《听雨楼图》《夏日山居图》，倪瓒有《狮子林图》《雅宜山斋图》《江岸望山图》等等。他们采用的不是直接描写人的生活的方法，而是采用了间接描写的方法描写一定的优美环境以衬托出居住其中或悠然观赏的人们的生活和情感。他们之成为形式主义者，并不在于采用了这样的艺术方法，而在于他们所

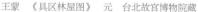

王蒙　《具区林屋图》　元　台北故宫博物院藏　　　　　倪瓒　《江亭山色图》　元　台北故宫博物院藏

要表现的思想情感，不是通过真实地具体地刻画对象而流露出来，不是充分尊重所进行表现的对象的具体特点。例如上举各例都是以实地实景为表现对象的，但是他们按照自己的习惯与爱好把对象加以主观的改变，为了感情的目的不惜使形象的真实感受到了伤害。他们笔下的形象都有各自的造型特点，然而这些特点的出现，不是由深刻地表现对象而产生的，而是由于各人的笔墨习惯和各人对于形式的爱好不同。所以在每人的不同作品中，看不出所描绘的对象有何不同。结果，他们每人的作品都是千篇一律的，换言之，尽管题目上写着不同的地名，足以说明他们每一次都是在表现某一特殊地点的实景，但实际上，每一次都只是在重复同一样式的山、同一样式的树。这也说明他们的作品不仅题材是狭窄的，表现也是狭窄的，他们缺少真正从生活中不断进行

艺术创造的能力。

他们的作品有表现思想内容的企图。从他们选择的狭窄题材和画上题诗等，使我们了解他们的作品所要表现的思想内容的主要部分，是对于现实生活消极、淡泊、逃避的态度。

关于"元四大家"的生活及其思想，流行着一种意见，认为他们的"隐逸"生活足以说明他们的"清高"和"民族气节"，认为他们作品的山水题材和内容也是表示一种"反抗"。这是为了替他们辩护而假设出来的道理，这样的论断尚有待于用新的观点、搜集并整理丰富的材料，更科学地加以说明。

但目前，关于王蒙、黄公望、倪瓒的生活历史，已经可以见到一部分与上述论断相抵触的材料，此一问题并不如一些人所设想的，认为他们是些"高士"那样简单。

反对张士诚、同时也反对朱元璋，是当时江南地主知识分子从他们自身立场出发的共同态度。江南地主知识分子中产生了王、黄、倪等画家，并且也产生了同流派的另一些画家，如朱德润、陈惟允、马琬、徐贲、陆广、盛懋、赵原等，同时也产生了顾瑛、杨维桢等一些诗人和藏家。——他们的交游和社会地位对于传播他们的名声起了很大的作用。

元代以后，他们这一流派的绘画在江南一带士大夫阶层中有了巩固的地位，也有了固定的市场。明朝中叶，他们作品的市价高于宋画，此一流派绘画得到经济上的刺激，就不可避免地更为蔓延了。

第四节　宋辽金元的建筑和壁画

一、中国建筑的一般特征

中国建筑艺术在世界建筑遗产中有重要地位，中国人民建立了具有深刻的民族特色的建筑学派。

中国建筑艺术中产生了自己多样的建筑类型：单层或多层的殿、堂、楼、阁、轩、榭、廊、亭、台，以及苑圃、坛庙、陵墓、桥梁、牌楼，等等，也产生了群众喜闻乐见的建筑造型和装饰的实践经验和法则。在建筑材料方面，表现了对于多种多样材料的熟稔的知识和营造方法的丰富与巧妙。中国建筑遗产的丰富，是因为中国历史文化传统的悠久、中国人民开辟土地的广大、掌握物质资源的丰富，是因为人民的艺术与建筑在深刻地支配着统治者的建筑，从不同环境条件的人民生活中诞生的建筑造型和装饰母题，是民族建筑艺术生长的基础。

中国古代建筑在样式上具有若干基本特征，这些特征实际上是建筑艺术造型技巧的具体运用。

（一）中国古代建筑在平面布置上是以院落为单位的。一个主要建筑物"正房""倒座"以

及"回廊""耳房"等附属建筑物组成的院落，作为一组完整的建筑群，是生活活动的场所，也统一地成为一个完整的建筑形象。

此一建筑群在组合时，追求两个形式上的原则：一是在布局上以主要建筑物的中线为轴线，而取得全建筑群的左右均衡对称；一是以主要建筑物的高度为准，取得各建筑物高低起伏变化，表现了一定韵律节奏的连续性。

中国古代建筑所追求的左右均衡对称和表现一定韵律节奏的连续性，也运用以组成更大的建筑群体，例如包括很多院落的大宅第、宫殿、寺观，以至整个城市。这种形式是在解决使用问题时，适应着宗法的家族制度、政治制度和伦理思想需要的，在一定的条件下，也有可能适应新社会的新需要，而加以改造、创造性地加以利用。

中国古代建筑艺术家创造这种形式，是以突出建筑创作主题所在的主要建筑物为目的的。为了达到这个目的并产生最大的艺术力量，每个时代、各不同地域的优秀匠师积累了无数具体的造型手法，包括尺度、比例的具体规定。这些具体的造型手法，体现了人民的心理习尚。

（二）每一个别建筑物，一般由三个主要部分构成：屋顶、屋身和台基。这三部分虽都是为了构造上的需要，也以鲜明的形象性满足了审美的要求。

屋顶、屋身和台基的庞大体积造成雄伟壮丽的印象，在古代，是直接为了夸耀统治者的"尊严"和"威风"的。所以，审美的要求不能不是服从了一定历史条件下的现实的政治要求的。

现实主义建筑艺术的艺术创造性，要以时代的进步要求为准绳，也要以建筑材料结构的物质条件为依据。——屋顶、屋身、台基三部分的组合和形象性，是和中国古代建筑长时期应用木材构成的"框架结构"这一事实分不开的。

"框架结构"是指屋身部分以木材做立柱和横梁，成为一副梁架。每一副梁架有两根立柱和两层以上的横梁。每两副梁架之间用枋、檩之类的横木牵搭起来，就成了"间"的主要构架，以承托上面的重量。

梁架上的梁是多层的，上一层的梁总比下一层短，两层之间的矮柱，按照传统的办法，总是逐渐加高，而称为"举架"，屋顶的坡度随举架的比例而变化。

屋顶有实用的目的，便于雨水下流。为了同一目的，房屋前面有"出檐"。

在结构上，由柱头挑出以承托"出檐"重量的，时常利用"斗拱"的结构。在一副梁架上，在立柱和横梁交接处，在柱头上加上一层逐渐挑出的称作"拱"的弓形短木，两层拱之间用称作"斗"的斗形方木块垫着。这种用拱和斗结合构成的单位叫作"斗拱"，它是用以减少立柱和横梁交接处的剪力，以减少梁折断的可能。斗拱是中国古代建筑结构中最有特色的部分，也集中了古代匠师为了解决材料性能限制所表现出的创造力。

由于框架结构的方法，建筑物两柱之间的墙壁不负重，门窗的位置和大小都可以自由处理。

我们可以看见，由框架结构而派生的种种——随了举架而生的屋顶坡度、为了减少剪力而生的斗拱、因不负重而生的门窗的自由处理等，都在建筑物艺术形象的组织上成为决定性的部分。

中国古代建筑物之为屋顶、屋身和台基三部分，说明这样的科学原理在古代现实主义建筑艺术中已被注意到了。建筑材料和结构等技术特点是建筑艺术创造的物质条件，把建筑艺术与工程技术在所有环节上联系起来。

（三）中国建筑的装饰加工也没有完全离开这一科学原理。

中国建筑的装饰是丰富的，但华丽精细的装饰与完整壮观的造型是统一的。得到这种统一，是与采取的装饰方法有关的。装饰的部位往往都是处于构件交接的部分，例如屋脊、柱头、栏杆、门环等等，都是结构上的关节。所以，很多平面的边缘，特别是角隅，也是集中地突出地进行装饰加工的部分，这样造成了繁而不乱、有条理的统一的艺术效果。

在整个建筑群布局中，作为附属的艺术，壁画和雕塑也都出现在为了表现统一的目的所要求的位置上。

所以，一切建筑装饰都是为了达到加强艺术表现的目的，而不是分散的目的。

但是古代建筑艺术的现实主义有一定限制性。为了满足在那一社会条件下群众的要求，追求过度的华丽效果和大量的虚伪装饰的倾向是封建时代的特点。但装饰的方法、纹样的母题和处理、协调的配合等，都深刻地表现了人民的艺术才能，是我国装饰艺术宝藏的重要部分。

举出以上三点，旨在指出中国古代建筑艺术在使用与营造的基础上，按照时代要求，追求完美的建筑形象所获得的丰富经验和实践法则，可总括为这样三个方面。具体内容的分析是精密的科学工作。

二、宋以前重要的建筑遗存

宋代以前的建筑遗存是比较稀少的，然而是重要的。从远古到唐，数千年间的建筑艺术的发展，是从这些遗存和残迹联系着文字、图像的记录而得到了认识的。

详细地叙述这些古代建筑遗存的重要性及古代建筑艺术的全面发展，不是我们现在的目的。我们现在只想单独举出三座古代建筑的完整巨作，它们峙立已千年以上，有别于一般的残迹，具有格外珍贵的价值。这三座建筑物尚不足以说明古代建筑的巨大规模和辉煌成就，但足以代表古代匠师的不朽业绩。

河南嵩山嵩岳寺砖塔（建于502年）是现存最早一座地上砖造建筑（地下砖造建筑有汉代的墓室）。在十二角形平面的塔身上重叠15层密檐，高达40米。全塔轮廓是柔和的曲线，它是

一千四百余年前富于匠心的创造，因为它作为一座塔，已经脱离印度式的"窣堵婆"形式，也与早期佛塔因袭汉代重楼的样式不同，而是从民族生活中产生的新的建筑类型，它表现了古代匠师对于砖料性能的深刻理解。佛塔本是佛教徒崇拜的对象，但它出现在山林胜景中间，作为美丽的点缀、民族风光风景的重要因素，久已成为人民群众所熟悉、所欣赏的。民间口头文学也可见对于人民自己创造的此一建筑类型的优美形象的赞美，嵩岳寺塔是肇始者。

河北赵县大石桥，原名"安济桥"，是隋朝天才匠师李春留在民族文化史上的光辉业绩。这座桥伟大的创造性，首先表现在它巧妙的结构上。它单孔券净跨37.47米，是古代跨度最大的券，并且在主券两端各具两小券，这种"空撞券"的结构，是欧洲技术界在20世纪初才知道是可以用来减少河水冲击桥身力量的方法。那一俊美劲健的弧状桥身，是古代人民用以征服自然障碍的发明，是巧妙的结构方法的体现，也是古代建筑在艺术造型上的创造。

陕西西安大雁塔（初建于652年，现塔为704年改建），是唐代伟大旅行家玄奘去印度求法归来的壮举的纪念碑。塔平面正方形，层层上叠共七层，计六十余米，造型朴素单纯，给人以庄重而坚实的印象。大雁塔的纪念性意义更在于：塔上可以登临，从唐朝起就成为群众活动的中心和诗人们歌咏的对象，杜甫、岑参、高适等唐朝诗人曾结伴同游并赋诗。大雁塔带给人们对于生活的广阔的感情，它成为古代建筑物中最能引起文学的和历史的联想的一个重要实例，在中国人民的文化生活中有永久的地位。

这三座建筑产生的年代，也正是很多巨大建筑活动出现的年代。虽然现在只是单独地谈到了它们，但它们之能够反映一定历史时代人民群众的伟大精神力量和物质力量，它们之达到那一时代的最高技术水平，是可以作为那一时代的典型建筑物理解的。

而且，我们也可以看出，古代建筑物是随了时间的进展，其意义日益丰富起来的。

三、现存早期重要木构建筑举例及李诫的《营造法式》

现存早期的重要木构建筑物，在阐明中国古代建筑艺术的发展上有特殊重要的意义。如前面所谈到过的，中国古代建筑物普遍流行的营造方法，是用木材造成的框架结构。木材结构的发展与进步的研究，就是中国建筑艺术和技术科学的中心课题。

根据考古学家发现的遗迹和文字及图像材料推断，可以确定在殷、周、秦、汉各代木构建筑物都占主要的地位，但完整的实例只有唐代末年以来的若干寺庙的成组建筑群或单独的殿堂被保存下来。唐、五代、宋、辽、金的重要木构建筑物，保存至今者已知为42座，有确切年代的共22座，这些古建筑物大多数在河北和山西，而山西最多，共19座（其中12座有确切年代）。山西五台佛光寺、大同上下华严寺、太原晋祠、朔州崇福寺、河北蓟县独乐寺[584]、正定隆兴寺等都是成

南禅寺大殿 唐 山西五台

唐佛光寺大殿线绘图（梁思成绘） 山西五台

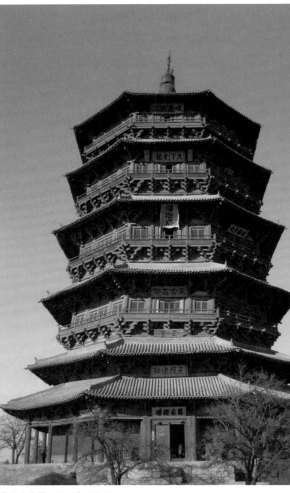

佛宫寺木塔 辽 山西应县

独乐寺观音阁 辽 天津蓟县

晋祠圣母殿 宋 山西太原

组的古建筑群，并保存着原有的平面布局。

元代木构建筑物最重要的，例如河北定兴的慈云阁、正定的阳和楼、曲阳北岳庙的德宁殿、安平的圣姑庙和山西赵城的广胜寺、稷山青龙寺，都沿袭宋代的传统风格。

这些木构建筑物具备各种型式，例如：屋顶样式有庑殿、歇山、悬山等；建筑物平面有长方（一般殿堂）、正方（太原晋祠圣母殿，而且四周有回廊）等；建筑类型有殿堂、楼阁、塔和桥。

殿堂建筑中，以山西五台的南禅寺大殿首先引起我们注意。这是1949年以后才发现的我国最早一座木构建筑物，建于唐建中三年（782年），是唐代会昌废佛时遗漏未拆毁的。殿面积不大，是面宽、进深俱三间的歇山顶小殿，殿内并保存有可能曾经后代重建过的唐代塑像十七尊。

在造型上获得更大成功的殿堂，是列为第二座最早木构建筑物的山西五台县佛光寺大殿。殿广七间，深四间，单檐四注庑殿顶。"侧角"（角柱的柱头微侧向内）及"生起"（角柱增高）都很显著，而产生稳定及纠正视差的效果。殿建于唐大中十一年（857年），在风格上是唐代建筑的典型代表，以简洁、宏大的形体引起庄严雄厚的感觉。

佛光寺大殿内的雕塑，除了佛和菩萨等三十余躯像在重新装銮后仍保持唐代样式外，最重要的是两座侍坐供养者像，一是女弟子施主宁公遇，面型丰满，是唐代贵族妇女的理想；一是沙门愿诚，表情冷寂清苦。两像都有高度的真实感。

大殿内槽拱眼内并有壁画，为佛及菩萨等小像，有唐代原作，也有宋代的补绘。

木构的多层建筑物特别表现了古代匠师的智慧。作为楼阁重要实例的是蓟县独乐寺的观音阁和山门，在现存最早木构建筑物中有突出的地位，其修建年代是辽统和二年（894年）。观音阁全高22米，外部看似两层，实际上是三层，二层、三层都留出中间一个空井，一尊十一面观音像突出而上。观音阁在木材结构上表现了相当程度的复杂性，多种斗拱结构产生的装饰效果增加了整个外部的优美风格。

在结构上最复杂的应属山西应县佛宫寺木塔。这座木塔建于辽清宁二年（1056年），塔高66米，底层直径30米，平面八角形，外表五层，内部更多四层暗楼，实际上是九层，建筑宏大雄伟，结构精巧。斗拱的做法和结构非常繁复，六十余种不同的斗拱与各种不同的梁、枋、柱等，有机地结合起来成一不可动摇的完美整体，经历过元、明各代的地震。佛宫寺木塔是古代匠师在运用木材方面的卓绝范例。

独乐寺和佛宫寺都是辽人统治区的建筑物，而保留了浓厚的唐代风格，是汉族传统文化在异族统治下的继续发展。

宋代建筑中有代表性的是河北正定龙兴寺［宋开宝四年（971年）］。第一进大觉六师殿只

余残址；第二进摩尼殿在古代建筑物中以独特的造型自具风格，为重檐九脊殿，但加四面抱厦，各以山面向前，在主体上是由若干单位体积积叠而成；第三进韦陀殿毁，其后侧左右的慈氏阁和转轮藏殿，特别是后者仍保存唐代原状；最后一进佛香阁规模宏大。龙兴寺保存宋代塑壁甚多，又有铁铸菩萨像一尊。

宋代另一重要建筑群是山西太原晋祠。这一组建筑物包括正殿（或称"圣母殿"）、献殿和两殿之间的"鱼沼飞梁"，都建于宋天圣年间（1023—1031年）。正殿内有精美塑像，殿外四围为回廊。"飞梁"为十字形的木构交跨池上，是一新颖的结构。

元代有代表性的建筑群是山西赵城广胜寺。全寺范围较大，分为三部分：上寺、下寺和龙王庙。下寺大殿为元代原构［元至大二年（1039年）］，龙王庙为延佑六年（1319年）建，其他各部都经明、清重修，但整个规模仍旧。此外，广胜寺的重要性还在于有一座元代13级的八角琉璃砖塔，明应王殿中有元代壁画和雕塑，寺中并贮藏过金代大批佛经《赵城藏》。这一切都增加了广胜寺的历史价值。

关于宋元建筑，除木构建筑物外，砖石建筑中以塔为最多。现在流行的塔的样式多直接沿袭宋辽，北京的天宁寺塔（辽代）和杭州的六和塔［南宋绍兴二十六年建（1156年）］可以作为代表。元代喇嘛教流行，表现在建筑上最突出的现象是喇嘛塔，如北京妙应寺白塔［至元八年（1271年）］是这一类型中之最早的一座。

元代建筑艺术是经历着衰颓的过程，显著的事实是工料的简陋，如天然弯曲的原木也用作构架。

在宋代出现了一部重要的建筑艺术和工程著作——《营造法式》。10世纪末叶著名的匠师喻皓，最长于建造木塔及多层楼房，由江南来到汴梁。他曾设计汴梁的开宝寺塔，先做模型，然后施工，他设计的塔身向西北倾侧以抵抗当地的主要风向，他预计塔身在百年内可以被风吹正，塔可站立七百年。喻皓曾将木材建造的经验编成《木经》一书，《木经》是《营造法式》的基础。《营造法式》是北宋末官府建筑家李诫著，印行于公元1103年，记录了各种建筑构件的相互关系及比例，以及斗拱砍削加工做法和彩画一般则例，并且概括了一定的技巧，而有指导艺术处理的意义。

四、永乐宫三清殿壁画等宗教壁画著名作品

古代建筑物中普遍流行壁画装饰，宋代以来寺庙中的壁画是民族绘画遗产中尚未揭开的一大宝藏。寺庙是一种公众建筑，其中的壁画和雕塑与人民群众有千丝万缕的联系，宗教壁画的现实主义内容与艺术表现是诞生在这联系上的。宋元以来的寺庙壁画是现实主义艺术中不可缺少的一

部分，特别是明清以来，因形式主义绘画的蔓延，民间壁画传统的坚守存在，在现实主义艺术发展中有重要意义。

唐代寺庙中的壁画，存在实物除敦煌石窟以外，只知佛光寺大殿内槽拱眼有小型菩萨群像，面容丰满，神态自然，构图上后排加高，但加高的比例递减，因而保持了一定的透视效果。

宋代寺庙的壁画，辽地区的建筑物虽有多座，其中也有保留着壁画的，但年代难以确定，例如应县佛宫寺木塔中之壁画，时代不明。

辽地区最重要的壁画是坟墓中的遗存，特别重要的是辽庆陵（林西县白塔子西北）三陵之一"兴宗陵"壁画，有山林郊野的风景，麋鹿在郊游，群雁在飞翔，也有人像，具鲜明的种族及性格特点，时代最晚是11世纪中叶。

金人占领地区的寺庙壁画，年代最可靠的是山西朔州崇福寺的弥勒殿［金皇统三年（1143年）］，大同上华严寺大殿［金天眷三年（1140年）］壁画则经过了后代重修。——就现在所见到的材料，知道这些壁画在题材及风格上都被元代壁画所继承。

元代壁画材料较多，现在知道的是山西南部的一部分。

山西稷山县兴化寺大殿的壁画在元代壁画中是有代表性的。有两幅题材是道教的神仙行列，画面组织及人物面型与《八十七神仙图卷》有类似处。另一幅为佛教的三世佛。画家的名字是"襄陵县绘画待诏朱好古、门徒张伯渊"。在这里，我们发现了一个元代末年晋南地区的壁画大师——朱好古，值得注意的是，题名朱好古的另一壁画最近也被发现。

山西永济县永乐宫，传说是道教神仙吕洞宾的故宅，永乐宫即供奉吕洞宾。永乐宫七真殿［即"重阳殿"，至正十八年（1358年）］虽经清代翻修屋顶，四壁壁画吕洞宾故事画五十二幅仍保留未变五十二幅故事画中生动而多样地表现了当时人民的生活情景。壁画上题写"至正十八年重阳完工"及诸画家姓名，其领衔者也是朱好古。

永乐宫是我国美术考古的重大发现之一，其中丰富的壁画在绘画史的发展上有重要地位，而尤以三清殿的壁画为研究在民间绘画传统中居巨大数量的道教绘画提供了极有价值的资料。永乐宫三清殿［元泰定二年（1325年）］是永乐宫的主殿，殿内满绘壁画，当地群众称之为[360]值日神，事实上壁画全部内容为各种天神地祇的形象。三清殿供奉道教所谓的"三清"像，原来都有塑像在殿中央台上，早已毁。和三清像相配合的是斗心扇面墙的外面和殿周四壁的壁画，全部壁画作一个整体，是《朝元图》。

《朝元图》在道教美术中，一如佛教美术中的《说法图》，是一种极为流行的构图形式。"朝元"即朝谒元始天尊，元始天尊是道教崇拜的最高尊神和最高权威。唐代皇室提倡道教，以老子李耳为远祖，奉为"玄元皇帝"，在一部分道观中也曾以老子为主神，所以也可以称朝谒玄

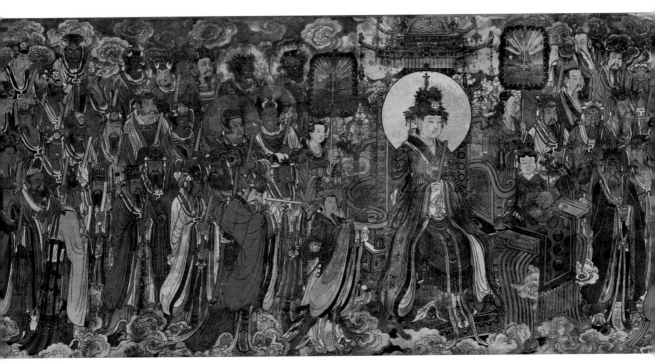

永乐宫壁画《朝元图》（局部）　元　山西芮城

元皇帝老子为"朝元"。

　　永乐宫三清殿《朝元图》是我国绘画史上的一件重要作品。全部构图共计人物形象二百八十六个，数量众多，面型变化丰富，造型饱满，表情生动。每一像高达两米以上，超过了真人的高度，布局上以八个主像为中心，展开了浩大的人物行列。构图上寓复杂于单纯，寓变化于统一，寓动于静，在形象创造和构图设计上都达到了绘画艺术技巧高度卓越的水平。至于色彩的丰富而沉着、绚烂而协调，勾线劲紧有力而又宛转自如、流动飘荡而又严谨含蓄，技法的运用臻于极为精湛成熟的地步。

　　《朝元图》以如此众多硕伟的人物形象组成如此宏阔的构图，而在艺术表现上如此完整，具有雄伟的气派，是古代绘画史上已知的一件仅有作品，同时，在世界绘画史上也是罕见的巨制。这一幅《朝元图》的制作年代，现在可以认为大致是13、14世纪之际，这时正相当于西欧文艺复兴初期乔托的时代，而早于米琪朗吉罗创作活跃的时期将近两百年。这一比较当可以帮助我们更好地认识此一《朝元图》所获得的艺术成就及其重大意义。

　　三清殿斗心扇面墙内面，洛阳名匠马君祥的子弟和学生们共同绘制的巨幅《云气图》，也是古代绘画史上的一幅杰作，把云气这一极难摹状的浮动的自然对象，表现得如此壮丽而充满生

气，是发挥了巨大想象力的艺术创造的结果。

这些伟大的创作，当然不是孤立地产生的，它们是我国古代绘画艺术悠久而深厚的传统的产物，它们是我国古代人民创造历史、创造文化的具体见证。

另外在稷山青龙寺大殿［元至正十年（1350年）］、腰殿［元至元二年［1336年］］、曲沃县龙门寺（年代不明），也都保存有风格技法相类似的佛教壁画。这些发现在逐渐丰富着我们对于古代壁画的知识。以下的片段材料也有说明当时壁画艺术水平的作用。

山西赵城广胜寺的多幅壁画中，有特殊意义的一幅是在龙王庙的明应王殿［元延祐六年（1319年）］。内容是描写当时戏曲扮演，上面题字："大行散乐忠都秀在此作场"，是现实生活的直接摹写，有重大的史料价值。全殿壁画都是描绘明应王受诸神朝贺的场面，朝贺的节目之一就是演剧，画家借此机会描绘了现实生活。

一幅不知来历的壁画片段比丘像，是一幅真实的肖像，表现出了质朴的性格。

古代壁画的底稿现在也还可以看到，那在山林中对于动物进行搜捕和骚扰的一幅，就有极重要的价值。画家的杰出才能固然表现在对于动物形象的生动描写，而尤其在于真实地描写了统治者和被统治者之间的暴力关系，这是以寓言式的手段对于现实社会矛盾的深刻揭露。

这三个例子都说明民间匠师创造的宗教壁画离不开生活的基础，并时常被现实生活所突破，是现实主义艺术的丰富宝藏。

第五节　雕塑艺术

宋元雕塑艺术作品保存在古代寺庙建筑物中较壁画更多，而且是了解唐代以后雕塑艺术发展的重要材料。

唐代雕塑艺术的材料虽然较多，但南禅寺的十七尊泥塑像、佛光寺的三十余尊塑像仍是可贵标本。山西平遥镇国寺［北汉天会七年（963年）］中的塑像是五代末的作品，仍承继了唐代风格。

唐代以后雕塑风格所经历的变化，在辽地区若干塑像上逐渐明显起来。蓟县独乐寺观音阁高达十七八米的大观音像和山门的天王像、辽宁义县奉国寺的菩萨像、大同下华严寺薄伽教藏的菩萨像和海会殿的力士像、善化寺大殿的菩萨像，都是重要的实例。特别是若干夹侍菩萨像，表现了一种新的优美风格，面型和身材渐趋修长，而更进一步接近了现实生活。

山西发现的一些辽、金、元地区产生的木雕佛像、菩萨像，造型浑朴、苗实，如身体内部蕴藏了无比深厚的力量。

宋代美术现实主义的全面发展中，雕塑艺术的新收获在前述辽、金地区实例中可以看出，而最突出地代表着宋代雕塑艺术巨大进步的是以下三批塑像：

太原晋祠圣母殿的四十四尊侍女像，表现了侍女们多种动态神情，有充分的生活根据，而且是经过了提炼整理的。这些女像的绝大部分，无论面型、身材比例、眼和口的表情、身体的动作，以及衣褶飘带等的处理，都细致含蓄，并取得统一的效果，而共同刻画出女性明慧可亲的性格。

山东长清灵岩寺的四十余躯罗汉，也在追求性格真实方面有很大的成功。灵岩寺在宋代是天下最有名的四佛寺之一（其余3个是：浙江天台国清寺、湖北江陵玉泉寺、江苏南京栖霞寺），初建于宋嘉祐六年（1061年），重建于明嘉靖年间。罗汉原数为八百，传说为宋宣和六年（1124年）造，可能为元致和元年（1328年）重塑，极其多样地表现了人的性格化表情。

江苏角直保圣寺罗汉尚存十余尊，着重地表现了性格的力量。保圣寺建于北宋大中祥符六年（1013年），塑像不可能如传说为唐代杨惠之的作品。它们的艺术成功就在于把高度集中紧张的精神状态控制在表面上安定不动的身躯姿态之中，是以鲜明地反映内心活动的面貌吸引住人。

在更进一步走向现实生活的过程中，宋代雕塑家创造了有强烈而丰富的性格表现的动人形象，也创造了更逼似生活的平凡人的形象。灵岩寺罗汉比较接近后者，而后者的出现，特别是更由于材料的不足，极易使宋、元、明、清各代罗汉像及若干道教像相混淆，山西晋城玉皇庙的廿八宿像、平遥双林寺的一部分道教像都是这样的例子。对于这些古代雕塑的艺术价值虽然得到共同的承认，但年代鉴定仍有不同意见。

这也说明，宋代以来泥塑艺术已经成熟到这样的地步，即写实技术在创造中起着有效的作用，有才能的雕塑家能够直接观察生活并加以表现，时代的样式特点在一些直接根据生活所进行的创造（如罗汉像和道教像）中已不是很明显的了。

唐宋以来有很多雕塑名手，他们的名字是雕塑史上的光辉。

唐代杨惠之是最有名的（前章已介绍），作为一个古代杰出的艺术家，附会为他的作品现在各地都有。

唐代其他泥塑家，如刘九郎、王耐儿、张仙乔、李岫、张宏度、员名、程进，都因自己的作品得到当时群众欢迎，而在艺术史上留下了名字。与泥塑有不可分关系的是装銮的技术，唐代的王温、宋代的龙章都是名手。

宋代的张文昱、王文度是宋真宗修玉清昭应宫时参加塑像工作的天下巧匠。

古代雕塑家中，像杨惠之一样在广大群众中有盛名的是元代的刘元。[585]刘元最初是道士，从师傅杞道录学得多种技巧，而最长于塑。后从尼泊尔雕塑家阿尼哥学习，阿尼哥专塑喇嘛教的佛

像，而刘元的雕塑则是多方面的，而且是有创造性的。例如记载他在大都（今北京）东岳庙（原址在今白云观之东，不在今朝阳门外）造天帝和侍臣的像，他塑出的侍臣像，依据的是他见过的唐太宗的宰相魏徵的画像，他从魏徵画像得到的启发是"忧深思远"的神情；又记载他在"玄都胜境"（旧址在今西安门内刘蓝塑胡同天庆宫）塑上元帝君执簿侧首诘问，下面的小吏跪了回答而战栗，全堂悚然严肃。[586]这些记载说明刘元塑造的形象真实生动，并且善于仔细推敲与体会对象的身份性格及特点。刘元的创作方法和对于生活的洞察力，是他出现在雕塑艺术高涨时期而成为一个优秀匠师的证明。

他的作品实例，传说天津宝坻（他的故乡）广济寺三大士殿（始建于辽太平五年[1025年]）中塑像全部都是刘元改塑的，但尚难完全证实。

宋元雕塑艺术的丰富遗产尚有待整理，有关资料至今仍很分散。除了以上所谈到的以外，作品实例尚有：太原龙山昊天观道教造像石窟，杭州烟霞洞、飞来峰等石窟，四川各地石窟多处，河南巩县宋帝室陵墓前石人石兽，华北各地砖塔、石塔上的浮雕（内蒙古自治区林西辽代白塔子、北京居庸关元代过街塔都是较有名的）。华北各地庙宇中的泥、木佛菩萨像以外，还有铁像（例如正定龙兴寺22米的大铁菩萨、登封少林寺的四铁人、沧县的铁狮子等）等等，这些都是过去所未曾予以充分注意的。此外，宋元时期雕塑家的姓名事迹也有待搜集和整理，南宋时代山西介休马天来、平阳贾叟；元代王清、那怀、吴同签、张提举、李同知[587]、董暹、扈宗义、刘高、张生等人姓名都是幸而偶然保留下来的，虽不一定是第一流的匠师，然而他们汇聚成了宋元雕塑艺术向前发展的潮流。

第六节　工艺美术

一、工艺美术概况

宋代工艺美术的发展，是以宋代商品经济的发展为基础的。宋代的商品经济，其规模远远超过了唐代，相应宋代的商业都市也得到了普遍的发展。

宋代的商业都市已经是近代型的。官府对商业活动的干涉和管制减少，主要是通过行会组织征收赋税和摊派官差。《东京梦华录》中描写的汴梁是北宋都市的代表，汴梁有许多十分繁华的大街，大街上不仅有"屋宇雄壮，门面广阔，望之森然，每一交易动即千万"的大商店，而且有晓市、夜市、酒楼、饭馆、货摊、小贩及定期的庙会。汴梁马行街的东西两巷，称为"大小货行，皆工作伎巧所居"。[588]南宋时期的杭州，其繁华又进了一步，"自大街及诸坊巷，大小铺席，连门俱是，即无虚空之屋。每日清晨，两街巷门浮铺上行，百市买卖热闹至饭

前市罢而收。盖杭城乃四方辐辏之地，即与外郡不同，所以客贩往来旁午于道，曾无虚日……其余坊巷、桥道、院落纵横，城内外数十万户口，莫知其数，处处各有茶坊、酒肆、面店、果子、彩帛、绒线、香烛、油酱、食米、下饭鱼肉鲞腊等铺。盖经纪市井之家往往多于店舍，旋买见成饮食，此为快便耳"。[589]城市中有普通商店，并有种类繁多的作坊商店，工商业者各有其行会组织。杭州有四百行，包括商业及各种劳动职业，如瓦匠等。货物供应，多有从各地贩运来的，例如汴梁就有"温州漆器铺"。地方的商业中心也逐渐形成，特别是一些交通要道上的市镇，是宋代驻军的地点，也往往成为繁华的地方市场。宋代对外贸易在范围及贸易数额上都大大超过唐代，陆路北向辽金、西向夏和回鹘的丝织、铁器等交换马匹、牲畜的交易频繁。南宋和元代海上对外贸易尤其茂盛，当时造船工业世界上最为先进，可以制作搭乘六七百人至一千人并有隔水舱设备的远航大船，广州和泉州都是国际性的大商港，元末马可·波罗曾称泉州为当时世界上最大海港。对外贸易的国家为南洋群岛各国，并越过印度洋，远达波斯湾一带，贸易的商品是输出金、银、铅、锡、铜器、铁器、丝织，输入各种香料及珠宝，这种奢侈商品的交易也显示了中古海外贸易的特点。

宋代商品生产的发展首先是农业品如茶、糖的商品化，其次是各种原料生产的手工业，如矿冶业等都大大扩充了规模。日用品的作坊手工业也普遍发展，如糕点、衣服冠帽、家用杂物等制作都有专门的作坊。例如杭州，据《梦粱录》记载，"是行都之处，万物所聚，诸行百市，自和宁门权子外至观桥下，无一家不买卖者，行分最多，且言其一二，最是官巷花作，所聚奇异飞鸾走凤、七宝珠翠首饰、花朵冠梳及锦绣罗帛、销金衣裙、描画领抹，极其工巧，前所罕有者悉皆有之"。手工业中与美术史有直接关系的是印刷、丝织、陶瓷和装饰品，这些手工业都在宋代大有成就，我们将在后面分别谈到。

宋代手工业中，官办手工业仍有相当重要的地位。宋代官办手工业组织比唐代更为庞大，在少府监下有文思院，"掌金银犀玉工巧之物、金彩绘素装钿之饰，以供舆辇、册宝、法物及凡器服之用"，[590]文思院领有玉、银泥、扇子、捏塑、牙、销金、绣、刻丝等四十二作。文思院之外尚有绫锦院、染院、裁造院、文绣院，掌管大规模织染刺绣服饰的制作。另外内侍省里有造作所，"掌造禁中及皇家属婚娶名物"，造作所领有八十一作。[591]此外关于土木营建、军器制造也都有专门的机构。但从文思院和造作所已可见，包括了宋代加工性质的属于高级奢侈品部分的手工艺（没有一般的丝织、陶瓷，然而有刻丝、铜镜等），而且可以看出分工的细密（筷子、羹匙、扇子、打球用的杖都有专业作坊）。大规模的陶瓷生产和丝织一样另有专官。宋代官办手工业的劳动力来源，多是通过所谓的"团会"（即行会组织）招募而来，付给报酬，普遍实行工役制。同时，官府用物不由官府工厂制作，而是在市场上用收购的方式获得，[592]这与工役制同是代

表着官办手工业性质的改变，这也就意味着劳动力的进一步解放。

宋代工艺美术在经济方面这一新的变化，表现了前资本主义时期的特色。宋代开始的工艺美术新传统，在明清时期得到更进一步的发展。

在北宋和南宋统治地区经济繁荣的情况，在北方辽金地区是见不到的。辽金在北中国的统治，带有浓厚的种族压迫和奴隶制性质，大批手工业工匠被俘而沦为奴隶；同时，由于战争残酷的屠杀和抢劫破坏，使北宋时期工艺美术生产的中心地区，如汴梁、定州等地区的经济遭受到巨大的破坏。

唐宋时期的定州，是北方重要的手工业中心，有发达的纺织业和陶瓷业，设有官府的工厂，定州的刻丝和白瓷都是天下闻名的。12世纪以后，以定州为代表的整个北方丝织工业衰微下来，陶瓷则停留在旧日民间陶瓷的水平上。定州已不复为著名产地了。

元朝手工业，丝织工艺和军器工业提高了生产数量并有精密的分工。在官营手工业作坊及军器作坊中工作的工人沦于工奴地位，称为匠户或军匠，也有私雇的工人称为民匠。元代用匠户的制度固定下来的手工技艺工人数量很大，在元代庞大的官营手工业管理机构中，手工业机构达到七十余所，配有各类匠户四十二万之多。这种制度束缚了手工业的发展。

二、陶瓷工艺

宋元工艺美术中最有成就的是陶瓷工艺。宋代的青瓷、白瓷及黑瓷的产地增加了，生产规模更扩大了，制作技术提高了，造型及装饰手法更成熟了。宋代陶瓷中出现很多在艺术性上达到高度完美的作品。

青瓷生产中心在宋代已不复是上林湖的越窑。北宋初年，钱越降宋以前曾大量烧造越窑瓷器贡于宋。现在上林湖越窑遗址犹可见有"太平戊寅"四字的越窑残片，即钱越投降之年烧造的。其后，北宋也还置官监窑，但熙宁以后越窑就衰落下来了，青瓷的中心移至北方，也移到浙江南部的龙泉县。

北宋时期，北方烧造青瓷的第一个中心在汝州（今河南临汝）。临汝四乡烧造青釉瓷器的古窑遗址很多，在南乡有严和店，在东北乡有大峪店、东沟、叶沟、黄窑等处。

临汝东北乡烧造的是没有花纹装饰的青瓷，釉色极润泽而带葱绿，是早期的产品。南乡烧造的多有印花或划花的，装饰隐隐浮现在透明的艾绿釉之下，但制作时代可能晚到南宋。

临汝曾设官府窑场，其产品过去称为"汝窑"。"汝窑"出现的时期是在越窑衰微之后，产品主要供宫中御用，供御拣退之件，方许出卖。汝窑胎土细润，微带红色，釉汁稠厚莹润，多豆青、虾青色，通体有细片，底有芝麻花细小撑钉，是支烧的痕迹。现在故宫博物院藏有汝窑弦纹

汝窑三足奁
北宋
故宫博物院藏

建窑油滴盏
南宋
日本大阪市立东洋陶瓷美术馆藏

炉，是古陶瓷中罕见的珍品。

临汝烧造的青瓷在北方引起一些影响。耀州窑（陕西铜官县黄堡镇）在熙宁年间烧造青瓷已很发达。临汝附近宝丰的大营、青龙寺在宋代也烧造印花青瓷。青龙寺和另一邻近临汝的鲁山县段店，也都有白釉画黑花或划花黑釉瓷器和铅质绿釉的三彩陶器。

在汝窑的影响下，又有北宋的官窑，也是北宋时期最著名的青瓷窑之一。北宋官窑是大观、政和年间在汴京所造，窑址尚未发现，据传世若干实物及过去鉴赏家的观察，知道北宋官窑釉色主要有月白、粉青、大绿三种，釉中显蟹爪纹，胎土作铁色，口缘部釉较薄，所以口及足皆露胎色，而称为"紫口铁足"。现在故宫藏有北宋官窑冲耳三足炉，其釉色和前述有名的汝窑相似。

北宋时期北方的青瓷又有所谓"董窑"（或称"东窑"），其窑址亦不可知。

南渡后，在杭州附近两次设立官窑烧造青瓷。一次是邵成章于修内司烧造，沿袭北宋官窑旧风，称为"修内司窑"。修内司窑据明代人记载在杭州凤凰山下，但若干年来调查的结果，凤凰山下万松岭一带发现的碎瓷片皆日用废弃的堆积，修内司的窑址尚未发现。修内司窑的特点，据过去记载是釉色青带粉红，浓淡不一，有蟹爪纹，紫口铁足，胎泥细润，有黑土者（含铁分特别丰富）谓之"乌泥窑"。第二次的南宋官窑是在郊坛下别立的新窑，就称为"郊坛下新窑"。南宋郊坛在杭州乌龟山，郊坛下窑址现已发现即在乌龟山麓，根据发现的碎片，可见其胎骨为含铁分甚多的黑胎，胎骨制作甚薄，而釉很厚，有超过胎骨四五倍者。釉色晶莹美丽，近粉青色，也有近蜜蜡黄的釉色，有细开片。带"修内司官窑置庚子年"的字样。

南宋时期，青瓷烧造的中心又在江南发展起来，除了杭州的官窑以外，浙江的龙泉窑也恢复并发扬了越窑的传统，龙泉窑在南宋到明代的兴盛是南方青瓷的重要贡献。

龙泉窑窑址在龙泉县琉田（今大梅村大窑）。龙泉县境内发现的古窑址，除大窑以外，还有金村、新亭、岱根、大麻、蚴头等十余处，皆在龙泉县境内。属于庆元县的有枫堂等三处，丽水县的瓷窑有宝定窑等处。

龙泉窑起源较早，属于越窑系统。南宋、元、明时期，龙泉窑规模很大，是景德镇未充分发展以前南方最大的产瓷地。龙泉窑出口数量甚巨，在埃及及日本都有大量残片堆积，龙泉窑在景德镇窑之前为中国陶瓷工艺博得了世界的声誉。

宋代龙泉窑的胎骨为灰白色，无釉露出部分显铁血色。标准龙泉釉色为极柔美的粉青色，也有氧化不足而显翠青色，或氧化稍过而显米黄色的。器物口缘部分或凸雕隆起的部分，因釉较薄显出胎骨的白痕。龙泉窑器物上常有凸雕的花样装饰，牵枝牡丹及双鱼纹样是很常见的。龙泉窑青瓷上也有时出现红褐色的斑点，是利用含铁量较多的釉汁有意施加的一种装饰。

龙泉的一种特别产品，即所谓的"哥窑"。哥窑最显著的特点是有纹片，纹片有大小的不

同，具有天然的装饰效果。釉色有黄及青两个系列的不同浓淡深浅的变化。其称为"哥窑"者，由于传说宋代有章生一，章生二兄弟二人烧窑。章生一为兄，烧制的瓷器是有开片的，所以称为"哥窑"。龙泉之无开片的，即被认为是章生二所烧。

在青瓷的范围中也要谈到钧窑。

钧窑在河南禹县神垕镇，其烧造中心为神垕西十里的野猪沟。钧窑是在临汝窑衰落以后，兴起于临汝附近代替了临汝窑的，其发达的时期是金和元的时期。

钧窑青釉的色泽是釉中氧化铜和少量铁分的颜色，釉料成分中有过量的矽酸，过量的矽酸在徐冷的过程中处于游离状态成为结晶，于是形成了"失透釉"，是钧窑釉的一种特殊效果。钧窑釉一般的是天青、月白等诸不同深浅浓淡的青蓝色，而在天青、月白诸色上也出现了不同的红色，或如云霞一样弥散于全器，或呈一朵红斑或紫斑。失透釉及铜红色的发现是钧窑在技术上的重要创造，为中国色釉陶瓷开辟了新的道路。

模仿钧窑的红斑青瓷制品在河南一带很流行。临汝、洛阳、安阳、汤阴各地在金、元时期及其以后都有出产。

在南方模仿钧窑的有广东阳江地方的"广窑"，或称"广钧"，釉色青、蓝、灰各种色彩自然混合流动，有特殊的艺术效果。

钧窑器物胎骨粗而厚重，器形呈敦厚朴实的风格，富于单纯质朴的魅力。

青瓷的发展，连带地产生了黑色陶瓷。因为青瓷的釉色是由于釉中的铁分，黑瓷的黑釉也是利用釉中的铁分烧成的。所以在唐代，烧造青瓷的德清窑的产品中也有纯黑釉的器皿。

釉中含铁分量决定着釉的颜色。少量的氧化低铁可以使瓷釉带青绿色，例如：0.8%则呈极淡的淡绿色，如玻璃；1%—3%则呈不同程度的青绿色。氧化低铁的分量如果再提高，则在烧制时还原困难，5%呈铁绿色，8%釉色就是赤褐，甚至暗褐，而在釉之较厚重的地方，也可能有真正的黑色出现。龙泉窑上的褐斑，就是利用原料相同而浓度不同的含铁釉汁点成的。南方青瓷多是还原焰烧成，其还原充分的就烧成甚为美丽的青釉。临汝窑是氧化焰烧成，一部分氧化低铁变为带黄味的氧化高铁，黄绿混合结果是一种特有的艾叶青色。

釉汁中含铁量如果达到饱和状态，就可以烧纯黑色的釉。纯黑釉的瓷器在日本受到特别的重视，称之为"天目釉"，而成为今天通行的名称。

南方烧造黑釉瓷最有名的产地，是福建建阳县的"建窑"，窑址在今建阳县池墩村。

建窑黑瓷在北宋末年很被重视。宋徽宗赵佶提倡黑瓷盏饮茶，而不复如唐末陆羽那样推崇青瓷。建窑黑瓷因釉中铁分散聚不匀，所以烧后显出黑褐不同的色泽，形成不同的装饰效果，也就产生了不同的名目。例如最有名的是"兔毫"，黑釉中显出黝白及褐黄色的细丝如毛；又

有所谓"鹧鸪斑"，黑釉上浮现金紫色有光的斑点；"油滴"，黑釉上出现密集的闪银发光的圆点。

在建窑废址附近发现的黑瓷残片都是敞口的碗盏，而且有的碗底刻画或摹印"供御"二字。这是可以和赵佶提倡饮茶用建瓷的记载相印证的。

北方也烧造黑瓷，其产地多与白瓷一致。

白瓷在宋代的发展是中国陶瓷史上最大的变化。这一变化改变了历史悠久的青瓷传统，真正建立了白瓷传统。

在唐代与越窑青瓷并峙的邢窑白瓷，到了宋代已不再那样有名。宋代白瓷的精品是北宋的定窑，其他一些白瓷产地，如磁州窑、当阳窑等，除了有一部分也产若干黑瓷外，并且利用黑瓷创造了新的装饰方法，产生了此后白色瓷器进行装饰的主要方法。

北宋定窑在今河北曲阳（宋代属定州）灵山镇附近的涧磁村和燕山村。现在尚有大量的残片堆积。定州是唐宋时期重要的工艺中心，生产瓷器至少在五代时已开始，在宋代成立了官窑，现在在涧磁村附近据说还发现有"尚食局"字样的盘底。记载中称汝窑未兴起之前，北宋宫廷中原来是用定州白瓷的，而后来不用定窑的原因是因为"有芒"（定窑口部不施釉，涩边）。北宋定窑也大量供应市场，定窑的衰落是在北宋倾覆的时候。

定州最精的产品，胎骨很薄很轻，为了避免烧制时变形，一些敞口小底的碗盏多是扣烧的，所以口缘部不能施釉而是涩边。补救的办法是用金、银、铜镶口（五代越窑也有此办法）。定窑釉色洁白，一般是先涂一层白色化妆土，遮盖住胎骨上不够细腻洁白的缺点，化妆土上再施透明的牙白色玻璃釉，釉微带黄味，在凹聚稍厚处更易察觉。定窑白瓷有多种雕花技术，例如：用刀剔削的称为划花，用针锥刺的称为绣花，用带图案的范压印的称为印花（压印用的陶土范也有发现）。定窑有花者多，无花者较少，纹样题材多系牡丹、萱草、飞凤、蟠螭等形，花草间也有孩儿穿插其间。

北宋定窑在靖康之变以后衰落下去，工匠也南迁。与定窑风格相同的白瓷，移到江西景德镇继续制作，而称为"南定"。南定的窑址在今景德镇附近的湘湖、湖田两处。

景德镇最早出产越窑风的青瓷，北宋时期之改名为景德镇，据记载是因为在宋真宗景德年间以出产洁白的白瓷受到了重视的缘故。

南定瓷质极细，色极白，所以又称为"粉定"。釉为透明玻璃质，但釉厚的地方，略闪水绿色，是"影青"釉一类。南定的器皿在器型及装饰方面和北定相同。

北方定窑除白瓷外还生产黑瓷，胎很细很薄，釉色黑而匀，称为"黑定"。红褐色釉，釉色显出深浅不同变化的，有"金花定器"的名目。宋人曾谈到"定州红瓷"[593]，有的学者认为就是

朱克柔 《缂丝莲池水禽图》 南宋 上海博物馆藏

雕漆花纹纹箱 南宋 东京国立博物馆藏

红褐色铁釉。

北方白釉陶瓷的另一重要产地是磁州窑。磁州窑在今河北省峰峰市彭城镇。磁州窑的陶瓷，胎质较粗较松，有白釉、黑釉各种器皿。磁州窑重要的创造是黑色铁釉在白釉底上进行绘画的装饰方法。明清以来陶瓷流行描绘的装饰，就是从磁州窑开始的。磁州窑的黑绘笔致流畅活泼，有的非常奔放，成为非常健康有力的民间风格。磁州窑产品历明清数百年至今仍流行于华北各地，长时期成为景德镇以外的全国第二大窑，其艺术风格也仍旧保持。现在所用的"磁器"二字，应该专指磁州窑，如所谓"汝器""定器""处器"，后来则磁、瓷混用，竟代替了"瓷器"的通称。

过去被列为是磁州窑的某些风格类似的作品，根据近年来调查古窑址的结果，知道了它们的真正产地。

河南安阳的观台镇和河北磁县的冶子村，两地仅漳河一水之隔，都发现黑色装绘或黑绘再加划刻的白釉瓷片，绘画风格和磁州窑类似。该两地都出产瓷枕，瓷枕上除各种图画装饰外，并有文字题词，往往自称"古相张家"造。图画题材有故事、婴儿及妇女生活、花鸟动物等，有一定的绘画水平，而且有明显的宋代绘画风格。

河南修武县当阳峪的出品，现称为"当阳窑"，以剔划的装饰方法为其特点。当阳窑是在12世纪初继耀窑而兴起的，陕西耀县黄堡镇的"耀窑"，在宋代以仿临汝窑青瓷出名，但有很象定窑的白瓷，并且开始出现剔划的装饰方法。

剔划的方法，是在胎上先施以白釉（或黑釉），然后按照一定的花纹图案剔去一部分白釉（或黑釉），使有釉部分与无釉露胎部分的色调及质感都形成对比，或者更在剔去的部分加以黑釉（或白釉），甚至加以刻画，总之是利用黑、白釉及胎骨本色而变化处理的，技术是剔划，而产生的是绘画效果。也有不只是利用黑白两色釉，而更增加黄、绿玻璃釉，上下四层釉色，技术上是很繁复的。花纹多是牵枝牡丹，其产品以梅瓶为最常见。在过去，"当阳窑"都被当作磁州窑，从艺术风格上看，是当阳窑和磁州窑共同创立了宋代以后的北方民间陶瓷风格。

河南禹县扒村也是一个经过勘查的宋代重要窑场。扒村有白釉、黑釉器，有当阳窑风格的白釉画黑花器和白釉划花器。扒村还出产继承了唐三彩遗风的三彩陶器，并有女像及骑马人等。

磁州窑风的作品在南方出产于吉州窑（江西吉安县永和镇附近）。吉州窑有细而薄刻花的白瓷，有绘黑花的白瓷，也有黑瓷。吉州窑也有青瓷，很像龙泉。

辽金地区也烧造陶瓷。辽上京的官窑（辽上京临潢府在今内蒙古巴林左翼旗）模仿定窑烧造白瓷及黑瓷，又在热河赤峰附近辽时有所谓官窑镇，产白瓷，现在发现器底划有"官"字的标志。辽瓷最有代表性的作品是"辽三彩"，是唐三彩的发展，胎釉皆较唐三彩为硬。"辽三彩"

已知的一个重要产地是赤峰附近的"乾瓦窑"，其地也产定窑风的白瓷、磁州窑风的黑绘陶器。辽金地区陶瓷制品的特殊式样是"鸡冠壶"，一种上扁下方、有嘴的水壶。

元代陶瓷最重要的是南方的景德镇窑和龙泉窑、北方的钧窑。景德镇白瓷在宋代影青的基础上又发展了一步，除了薄胎碗盏以外也制了厚胎白瓷，并开始利用铜料在器物表面进行红色的绘画性装饰，即后世所称的"釉里红"。利用钴蓝进行绘饰"青花"，至少在元代也已开始。元代的龙泉窑，釉色青中带绿，不复是宋代龙泉流行的粉青色。元代龙泉窑大量供应出口。元代钧窑制作较粗，胎骨色泽都远不如宋代精美，所以到了明代已经接近末声了。

综上所述，可知宋元陶瓷全面发展的情况。宋元陶瓷在技术上和艺术上都获得重要的成就，宋元陶瓷中出现很多古代工艺史上的典范作品，宋元陶瓷的艺术价值在于它们是科学技术和艺术创造的结晶，它们的造型既实用也给人以美感；宋元陶瓷的艺术价值也在于造型、色泽和装饰的美的效果得到高度的发挥。宋元陶瓷的造型、色彩和装饰，都是古代艺术家在生活中养成的丰富的美的感受能力的最高表现。

三、丝织工艺

锦绫工艺在宋代也很发达。有悠久历史传统的蜀锦，元丰六年（1083年）扩充了成都转运司的锦院，募织匠五百人，进行大量织造，年产量达到七百匹。南宋初于茶马司置锦院，目的是生产锦缎赴西北边地易马匹。南宋时期为了支付马价，不仅增设新场，并且禁止私贩，但效果不大。宋锦的花式，从名目上看还有不少是沿袭了唐代纹样，有很多已经同明清时代的相似；但就现在可能见到的实物（流传在日本有一些佛教徒的用品），则给人的印象主要是和明清以来的风格接近。宋锦名目有八答晕、六答晕、盘毬、簇四金雕、葵花、翠地狮子、大窠狮子、天下乐，大窠马、大毬、青绿云雁、双窠云雁、宜男百花、青绿瑞草云鹤、青绿如意牡丹、穿花凤、真红雪花毬路、青（真红）樱桃、鹅黄水林檎、天马、四色、两色及真红湖州百花孔雀、真红聚八仙、真红六金鱼等诸色锦。又据记载，南宋装潢书画所用之锦除上述者以外，还有青绿簟文、红黄霞云鸾、紫鸾鹊、青楼台、紫龟背、龟莲、紫百花龙、紫四水、荷花、青大落花、紫滴珠龙团、皂方团白花、方胜盘象、宝照、练鹊、方胜练鹊、绶带、银钩云、红细花盘（周鸟）、水藻戏鱼、红遍地杂花、红遍地翔鸾、红遍地芙蓉，红七宝金龙、黄地碧牡丹方胜等诸色锦。宋代绫也有多种名目：碧鸾、白鸾、皂鸾、皂大花、碧花、姜牙、云鸾、樗蒲、杂花、盘鹏、涛头水波纹、重莲、双雁、方棋、龟子、方縠纹、鸂鶒、枣花、鉴花、叠胜、白花、回文、白鹭、花绫等。

宋代刻丝有新的进步，很多直接模仿绘画或书法名作，例如有崔白的花鸟画和米芾的法

书。北宋定州是刻丝的重要产地。南宋时云间（江苏松江）有朱克柔，又有沈子蕃，都是当时名手，他们的名字也用刻丝织法标明在自己作品上。宋代刻丝也仍然有装饰性的，过去书画著录书中常称道宋制刻丝之用于挂轴或卷册的引首者。传世的紫地鸾鹊锦，色彩及构图都很美丽。

辽金统治下，诸京（辽金各设五个京城）及诸州都有绫锦院或织造院的机构，俘获的汉人工匠工作于其中，当时认为燕京（今北京）的织品精巧甲天下。唐末留居在陕西一带的回鹘族，为金人强迫迁至燕京，他们也擅丝织，宋人记载中特别提到他们所擅长的一种技术，名为"克丝"（即刻丝）；又称他们善捻金线，以金线或金箔入丝织，在宋代有18种方式：销金、缕金、间金、饰金、圈金、解金、捻金、掐金、明金、泥金、榜金、背金、影金、阑金、盘金、织金、金线。北宋中叶曾一度下令禁断，但事实上并未全部禁绝。南宋送给金人的礼品中就有"青红捻金锦"一类的织物。

中国古代原无棉织品。13世纪时，黄道婆从海南岛黎人学得制棉工具和技能，传于松江府乌泥泾，因而棉花种植随了棉花的利用方法而普遍起来，棉织逐渐代替了麻织在人们日常服饰中的地位。

元代很重视丝织，设各种机构督促生产，而且制定了关于原料和成品质量的各种规格。元代丝织生产量很大，除了出口以外，主要的是供应横跨欧亚大陆的蒙古帝国统治阶层的需要。元朝恩赐百官丝织，甚至有每人万匹的。元朝已开始用"缎"的名称，但似乎尚非素色的，也仍包括了多彩的、有花样的锦。

四、髹漆工艺

宋元时期的漆工艺也开始了明清以来的新传统。宋代螺钿器不如唐代华丽，而趋于朴直，用螺钿组成花样，花片硕大平板。宋元漆工艺流行的新技术是戗金和雕漆，这两种技术最早的应用是可以上溯到战国时期的。

剔刻戗金技术在元代陶宗仪的《辍耕录》一书中曾记述得很详细，大致是在漆面上用针剔雕出各种花纹，在刻痕中着以金箔。[594]元代剔刻戗金的实物，有当时传流在日本的佛经经箱5件，其中有2件上面写明制作年代及制作者的名字："延祐二年（1315年）栋梁神正杭州油局桥金家造。""延祐二年栋梁神正明庆寺前宋家造。"元代戗金名手有嘉兴斜塘汇人彭君宝，据说他剔刻出来的山水树石、人物故事、亭台屋宇、花竹翎毛种种皆极巧妙。

雕漆技术过去往往称为剔红或堆朱。涂朱漆在木胎上，至数十层，然后雕人物花纹繁密的各种纹饰。也有以黑漆和黄漆、甚至各种色漆层层涂染的，加以雕镂时就显出各不同层次上的不同色泽。元代名手张成和杨茂的制品还有保存到现在的牡丹堆朱香盒。堆朱雕成的花叶作浅浮雕，

棱角圆浑，富于体积感，构图紧凑，布满装饰面，不露底。风格很成熟。

宋元漆工艺由上面所提到的寥寥几件实物可知，已经有很成熟的技术和艺术风格。1954年在杭州老和山宋墓中发现的3个黑漆碗和1个黑漆盘，造型单纯朴素，无装饰而漆色光洁，形式很完美。碗盘口沿外部都有朱书"壬午临安府符家真实上牢"的铭识，这几件日常用漆器也说明宋代漆工艺在艺术上的造诣。

宋元时期的工艺美术是明清新传统的开始。宋元工艺的生产中心、生产组织、生产技术，都成为明清工艺发展的基础。宋元工艺在艺术上的新创造，无论陶瓷、丝织、髹漆也都是明清工艺的前驱。

第七节　小结

宋代绘画为中国绘画艺术发展的高峰，其巨大价值在于丰富艺术表现的手法，运用提炼精粹而纯熟的描绘技术，直接或间接地反映了现实生活。在历史上，宋代绘画（和明清版画）在内容的现实性、表现的艺术性方面最接近群众的爱好与要求。

宋元时期的雕塑作品中，唐代那样的理想成分减少了，生活气息加强了，写实能力有显著的提高，但保持了造型的洗练。

宋元时期的工艺美术是明清工艺的前驱。宋瓷的造型、装饰及其统一的效果，成为工艺史上独特的典型。

在绘画艺术的范围内，宗教画的发展已经停顿，其特点是借世俗性的热闹场面以提高吸引观众的力量（如开封大相国寺壁画斗法的场面和其他壁画炫耀队伍行列的场面），追求外表上的丰富变化和画面上的热闹（如《朝元仙仗图卷》中繁复稠密的衣褶和人物动作与位置方向的多样，代替了人物形象的个性化深入描写等）。

但有些宗教画和宗教雕塑宗教意识不强，而转向生活中的形象描写，可以算作世俗艺术的一部分了。

描写贵族生活的绘画比较流行，注重真实的具体的描写，能够通过瞬间的景象，具体地表现人与人之间的一定关系和在生活中的神情动态。肖像画仍是专门的技艺。

也有突破贵族生活题材范围，而表现了农村生活和城市生活的，如《清明上河图》，可以作为此一时代现实主义艺术的标志，它与当时流行的市民文学精神是一致的。

当时汉族与外族间的关系，在绘画中也得到了反映。直接反映的如萧照《中兴瑞应图》和刘松年《中兴四将》画像；间接反映的多寄寓于历史故事，如《伯夷叔齐采薇》《昭君出塞》《文

姬归汉》《便桥见虏》《郭子仪见回纥》等。外族生活也成为重要的绘画题材。

表现自然景物的山水画和花鸟画在宋代充分发展，成为中国古代绘画艺术中有特别重要地位的体裁。

山水画表现祖国山河的壮伟和优美，山川大地树木等因季节气候不同而呈现的丰富动人的变化；花鸟画中表现花卉禽兽的新鲜活泼的生命景象。这两种绘画体裁，虽是以自然界的事物为描写对象，但在宋代优秀画家的笔下不是单纯自然事物的再现，其中体现着强烈的情感和有力的理想，对于观众能产生鼓舞的力量和提高精神生活的作用。

宋代绘画艺术技巧上有重要的创造，着重人物精神状态及思想情绪的表现，着重山水花鸟动人的美的意趣，围绕着阐明及突出主题的要求自由而且灵活地组织画面，不受任何机械法则的支配，善于抓住对象外形特征进行提炼形象等等。宋代绘画艺术技巧的创造，使中国绘画样式特点逐渐形成，并日益增强了其从思想上及情感上影响人的力量。

作为表现手段的笔墨诸因素的艺术效果，被宋代和元代画家们真正体会到了。绘画艺术的魅力中一个不可忽视的方面被强调起来，这是中国绘画艺术成熟的现象之一。

宋代和元代的雕塑艺术的洗练造型是写实手法的理想的运用。

宋代一些士大夫直接从事绘画活动，对于绘画艺术的繁荣和提高，在某一阶段上也有促进作用，但是其重视经典中的历史题材和文学内容，就有避开直接表现现实生活和来自现实生活的情感的倾向，开始了一种"游戏笔墨"的风尚。

宋代和元代士大夫画家在某一方面具有特殊的艺术敏感，例如他们对于笔墨诸因素艺术效果的重视与有意识的追求，也使绘画艺术有了新的表现，并为绘画技术积累了新的经验。

宋代美术所达到的高度水平，是以当时社会中新经济因素的发展为条件的，但附庸于士大夫生活正是这一时期各种艺术共同受到的封建束缚。宋代和元代的美术、特别是元代的绘画说明，如果不能进一步突破这种束缚，美术的现实主义发展的余地是很小的。

注释

【562】〔宋〕王明清：《玉照新志》卷二。

【563】《宋朝名画评》。

【564】《图画见闻志》卷五"相蓝十绝"："《大相国寺碑》称寺有十绝。其一，大殿内弥勒圣容，唐中宗朝僧惠云于安业寺铸成，光照天地，为一绝；其二，睿宗皇帝亲感梦，于延和元年七月二十七日改故建国寺为大相国寺，睿宗御书牌额，为一绝；其三，匠人王温重装圣容，金粉肉色，并三门下善神一对，为一绝；其四，佛殿内有吴道子画文殊、维摩像，为一绝；其五，供奉李秀刻佛殿障日九间，为一绝；其六，明皇天宝四载乙酉岁，令匠人边思顺修建排云宝阁，为一绝；其七，阁内西头有陈留郡长史乙速令孤为功德主时，令石抱玉画《护国除灾患变相》，为一绝；其八，西库有明皇先敕车道

政往于阗国传北方毗沙门天王样来，至开元十三年封东岳时，令道政于此依样画天王像为一绝；其九，门下有瑰师画《梵正帝释》及东廊障日内有《法华经二十八品功德变相》，为一绝；其十，西库北壁有僧智俨画《三乘因果入道位次图》，为一绝也。"

【565】〔宋〕孟元老：《东京梦华录》卷三。

【566】张士逊诗。

【567】《宣和画谱》。

【568】〔宋〕郭熙：《林泉高致》。

【569】《宣和画谱》卷七。

【570】原诗：小奴缚鸡向市卖，鸡被缚急相喧争。家中厌鸡食虫蚁，不知鸡卖还遭烹。虫鸡于人何厚薄，吾叱奴人解其缚。鸡虫得失无了时，注目寒江倚山阁。

【571】〔南宋〕李焘：《续资治通鉴长编拾补》卷三十六。又〔南宋〕杨仲良：《皇宋通鉴长编纪事本末》卷一百二十八。

【572】〔南宋〕罗大经：《鹤林玉露》卷六。

【573】〔南宋〕徐梦莘：《三朝北盟会编》卷三十二。

【574】《画鉴》。

【575】作于北宋末宣和甲辰，公元1124年。

【576】或称是金人统治地区的画家武元直所作。

【577】事见〔宋〕张耒：《张右史集》卷四七"书司马槱事"。

【578】〔明〕张丑：《清河书画舫》。

【579】〔明〕朱存理：《铁网珊瑚》。

【580】〔元〕夏文彦：《图绘宝鉴》。

【581】〔元〕倪瓒：《清閟阁集·答张藻仲书》。

【582】〔元〕倪瓒：《清閟阁集·题为张以中画竹》。

【583】〔元〕陶宗仪：《南村辍耕录·写山水诀》。

【584】现属天津市蓟州区585有的书上作"刘銮"或"刘蓝"。

【586】〔清〕高士奇：《金鳌退食笔记》。

【587】此处"提举""同知"都是官职名。

【588】《东京梦华录》卷二。

【589】〔南宋〕吴自牧：《梦粱录》卷十三。

【590】《御定渊鉴类函》卷九十六。

【591】各作详细名目见《宋会要辑稿·职官》。

【592】宋人著《为政九要》，谓："官府宅司，但用诸般物色、金银器皿、珠玉犀象、绫锦罗彩、食用物料，招行人对面商量，立支价钱，永无词讼"。

【593】苏轼诗及《邵氏闻见录》。

【594】〔元〕陶宗仪：《辍耕录·枪金银法》："凡器用什物，先用黑漆为地，以针刻画……然后用新罗漆；若枪金，则调雌黄；若枪银，则调韶粉。日晒后，角桃挑嵌所刻缝罅，以金薄或银薄，依银匹所用纸糊笼罩，置金银簿在内，遂旋细切取，铺已施漆上，新绵揩拭牢实，但着漆者自然黏住，其余金银都在绵上，于熨中烧灰，甘锅内熔锻，浑不走失。"

第八章　明清时期的美术

明代宫廷绘画（缺佚）

浙派绘画（缺佚）

吴门画派

一、吴派的社会背景

长江下游，自南宋以来，封建经济和文化的发展居于先进地位。长江三角洲—太湖流域，即以苏州为典型代表的江南地区，在我国封建社会后期发展上尤具有特点。

长江三角洲，在全国范围内是农业和手工业生产力较高、交通便利、商品经济最活跃、封建经济最发达的地区。同时，唐代以后，长江入海口逐渐圩积，海外贸易中心从扬州下移到太仓和松江一带。多方面的社会经济条件相互影响，明清时期资本主义的萌芽现象，正是此一地区的表现首先引起注意。

江南地区的剥削也格外残酷。例如明初赋税收入，苏州一府即相当四川一省。在残酷剥削的基础上产生了庞大的封建阶级。封建阶级除兼并土地之外，并经营商业及高利贷。明清时期江南科举最盛，四出宦游归来，携回从各地搜刮所得的巨量金钱财货，江南地区也是消费能力最强的地区，这样，就形成了此一地区的"富庶"和"繁华"现象。

由于这些社会经济条件，江南地区自南宋以来封建文化的发展也显然超过全国其他各地，江南地区普遍出现了不少学术、思想和文学、艺术方面的知名人物。此外，贮藏法书名画、古器物、珍本书籍，庭园营建、讲究服饰器用之风也最盛。

此一现象又和江南士大夫的"清高""不求仕进"相联系。

如前章所述，此一地区在赵孟頫身后，即元朝后期出现了以赵孟頫为旗帜、以画家倪瓒和诗家王逢为中心的一个社会集团，其成员以诗文书画的成就相标榜。在政治上，他们倾向于维护既存的统治秩序，即起义风暴中摇摇欲坠的元朝统治。朱元璋和张士诚的斗争中，张氏和江南士大夫相勾结，此一社会集团对张士诚寄以莫大的希望，企图促使张士诚树立像郭子仪在唐代那样的功勋，但历史的现实是张士诚投效元朝以后，并未避免覆灭的命运。朱元璋统一全国后，为了巩固大明政权，实行严刑峻法，其压迫对象首先是广大的劳动人民，但也是为了对付那些对于农民出身的皇帝在过去有嫌隙或一直抱有成见的封建地主阶层人物，其中甚至包括了明初的佐命功

臣。朱元璋对于张士诚根据地所在的江南地区采取了经济上和政治上的高压手段，江南地区的田亩规定加倍征收，并且以元朝和张氏故吏的罪名迁徙大批江南富豪和知名人物。洪武年间的几次大狱，株连在内也有不少江南地区的头面人物。永乐帝朱棣夺取帝位之后，翦除建文旧臣，是江南士大夫遭受的另一打击。

朱元璋进攻张士诚时战争的破坏，加之以江南地区封建地主在明初受到一系列的打击和压制，苏州曾一度凋敝：

> 吴中素号繁华，自张氏之据，天兵所临，虽不被屠戮，人民迁徙实三都、戍远方者相继，至营籍亦隶教坊。邑里萧然，生计鲜薄，过者增感。正统天顺间余尝入城，咸谓稍复其旧，然犹未盛也。迨成化年间，余恒三四年一入，则见其迥若异境，以至于今，观美日增。闾阎辐辏，绰楔林丛；城隅濠股，亭馆布列，略无隙地……595

此一凋敝是暂时现象，只说明其短时期所受的打击。

明前期江南士大夫的"清高"和"不求仕进"，事实上是他们在政治上和经济上受到打击和压制的一种反映。江南地主中间出现的那一社会集团，如前所述原本是元代赵孟頫、倪瓒及其故旧的后裔，是明初政治上的反对派。他们和大明政权既有嫌隙，乃自愿地选择了优游林下的生活方式，也承袭了他们先人诗酒高会、书画自娱聊以卒岁的闲适生活道路，而他们也就成为江南地主在文化艺术上的代表人物。他们不同于前代的陶潜、卢鸿等所谓远避尘嚣的栖隐高士，这些人物正是他们从历史上借来的炫人的偶像，他们在诗文和绘画中表现得不慕荣华、恬然自适的思想，未始不是他们人格和内心的流露，然而也未尝不是掩盖着他们更隐蔽的思想和感情的。

元明之际和明代初期，江南士大夫这种优游林下的"清高"生活和诗酒书画自娱的艺术生活，如前所述有其直接的历史原因和社会原因。但在中国古代历史发展上，他们这种生活方式的形成，却有更根本的深刻的历史原因和社会原因，所以在具体的历史社会条件改变时，这一风气仍继续存在，且有进一步扩大的趋势，而也在其他地区广泛传播。这正是封建士大夫在政治上无出路，封建制度生命力枯竭，封建阶级无能、无所作为的具体表现。封建阶级创造生活、开创事业、有胆量有理想的时期已经永远成为过去了，这已经是一个普遍无理想无抱负的时代，"学而优其仕"的口号已丧失封建社会前期的积极内容而失去其号召力，于是士大夫结成在野的社会力量的现象，总之会在这样或那样的情况下出现。

封建后期的士大夫中间，也有不少在学术史上和文学艺术史上有卓越成就与贡献的人物，那又各有其具体的特殊原因。明清士大夫不求仕进的"清高"和前代士大夫的退隐生活不完全是相

同的社会现象：前代大多是个人或少数人在年迈致仕或政治上受到挫折退休以后；明清时期以这种方式消磨岁月的往往是成群的，而且大多是如此度过一生大半时光。元明清时期文人和画家的"清高"，政治上的消极状态也不能一律解释成人生观的消极，不能一律解释成对黑暗统治的反抗，那就混淆了他们每一具体人物思想中的消极性因素和积极性因素。

二、吴派的渊源

吴门画派或简称为"吴派"，一般认为，创始于沈周，形成于文徵明。此一画派自明中叶以后，以苏州地区为中心大为活跃，逐渐取代宫廷绘画和"浙派"的地位，在社会上、特别是文人士大夫的社会圈中受到普遍重视。王穉登《吴郡丹青志》（嘉靖四十二年，1563年）是代表吴派在画坛建立自己地位的宣言书，这以后，吴派得到充分的发展和极端的发展，产生了非常广泛而深远的影响。

吴派，作为一个艺术流派，其特点主要不是地域的，也不是成员的社会身份或师承关系，只是吴派在形成和流行期间是带有地域性的宗派主义色彩。吴派的特点，重要的是表现在绘画思想和创作方法上的基本观点和基本倾向。吴派是文人画思潮的中心力量和典型代表。

文人画思潮是明清绘画史上一巨大的历史潮流。其基本观点，如前章所述，是把艺术风格样式当作绘画艺术最根本的要求和创作的首要目的；而特别是把笔墨的风格样式作为首要的考虑。在笔墨风格中更是以古人为规范，特别推崇一部分古代画家比较温和文静的笔墨风格，例如赵孟頫所倡导的董源、巨然的水墨和赵伯驹的小青绿，尤为文人画家所倾倒，其后则赵孟頫和黄公望在明清文人画家心目中居于不能动摇的地位。但是同时，由于宋代山水画艺术的稳固传统，意境的创造并未完全丧失其地位，但在文人画的笔墨风格第一、以古人为规范的思想支配下，意境的创造长期居于从属地位，并且受到以古人的绘画样式为规范的限制。意境的创造仅只在个别作家和个别作品中才见到在风格追求中也曾起了主导作用。在广大的创作和理论领域中，意境的创造既从属于笔墨风格的追求，就颠倒了内容和形式的正确关系，因而出现了文人画潮流中作家和作品虽数量庞大、而创造性和表现力普遍衰颓的现象。明末清初以吴派为代表的文人画的极端发展，也促使了它的反面的出现，董其昌、王时敏和道济的尖锐对立是明清绘画史上的重要转变，文人画思潮在斗争中衰微下去，但由于其社会基础和群众基础并未在历史舞台上消失，文人画在清代中晚期的美术史上仍占有一角地位。

文人画思潮开始于赵孟頫，但一重要发展时期是元末明初。吴派成为其典型代表，是有前面所述的社会条件和人事渊源的。当时集中在苏州地区兼擅诗文书画的文士，如杨基（字孟载，吴人，善山水竹石）、张羽（字来仪，吴人，法"米家云山"）、徐贲（字幼文，吴人，画法董源）、陈

汝秩（字惟寅，吴人，善着色山水）、陈汝言（字惟允，汝秩弟，善山水）、赵原（字善长，山东人寓吴，山水学董、巨、高克恭）等，他们大多以张士诚的关系在明初不得善终。他们的绘画取材主要是山水和枯木竹石，寄托其悠闲平静、冲淡清雅的情致，他们的绘画也像他们的诗文一样，用于宴集酬应，得到彼此之间的相互欣赏，换言之，乃士大夫们的自我娱悦和自我欣赏。

此一传统的直接继承者以刘珏、杜琼、赵同鲁、金铉、谢晋和马琬等人最有名。刘珏（1410—1472年，字延美，号完庵，长洲人）的《清白轩图》（画自己的住所，以答赠西田和尚）和《夏云欲雨图》是著名的代表作。这些作品作为自然环境的描写，只是见其大略，主要的是保持画面上温润柔腻的感觉。此一感觉主要是构图上的平稳和笔墨上的圆润——中锋宛转、无圭角锋芒的披麻皴——所造成的。《夏云欲雨图》尤其以追摹巨然和吴镇笔墨厚重的效果见其功力。这些作品缺乏客观世界描写的具体性，也缺乏情绪表现上的鲜明性，主要成就是沿袭固有的构图和笔墨，获得在艺术风格上的统一完整。此一统一完整的艺术风格，作为审美表现，是以标志高尚、相沿成风的悠闲平静和冲淡清雅的情绪状态为基础的。

吴派和文人画思潮在明代前期只流行于苏州地区不大的社会圈中，前述少数江南士大夫形成的社会集团是主要的创造者和欣赏者。当时在广大的社会上，仍存在着宋代绘画传统的强大势力，中原及华北一带主要是北宋传统，画风上是范宽和郭熙等人的余绪；南宋旧壤则普遍是南宋马夏的传人，他们进入宫廷，成为皇家画师的骨干，在社会上已开始形成"浙派"，苏州地区在明朝前期也以他们居优势，如王履、陈暹、周臣、沈遇、张羣都是苏州地区马夏一派的佼佼者，而其社会声誉不必低于刘珏等人。沈周的出现，画坛的风气为之改变。

三、沈周——吴门画派的创立者

沈周是吴派绘画有力的创立者。他的诗书画艺术精熟、创作勤奋、精力旺盛，加以年寿长、作品多、广泛的社会关系，交游中且多高官显宦名流学者，因而他的艺术活动具有树立广大社会声誉的有利条件。沈石田以自己的书画诗文创作和鉴赏古代书画的知识，开始在苏州地区为文人画造成压倒一切的浩大声势。其后，随着吴派影响的扩大，沈周声誉日隆，在若干著作中、在若干画家和鉴赏家心目中，他占据了绘画史上最触目最受尊崇的地位，他的生活和艺术都成为不可企及的理想。

沈周（1427—1509年），字启南，号石田，长洲相城里人。他出身于诗画及收藏世家，祖父沈澄，善诗文，也能画，永乐年间以人才被征，不肯做官，归而读书游览终其一生。伯父沈贞吉、父亲沈恒吉，学诗书于经学家陈继（陈惟允之子），学画于画家杜琼（1396—1474年），都寄兴于诗画不曾做官。

沈周本人曾先后师陈宽（字孟贤，号醒庵，陈继之子。学问渊博，善画，书画收藏亦富）、赵同鲁（善诗文及山水，并精鉴赏），也曾受教于画家杜琼和刘珏。年轻时代的沈周在家庭及戚友前辈的教育熏陶下，培养了文学艺术的才能，并且在为人处世的生活态度上也深受影响。沈贞吉、沈恒吉和沈周两世都是陈家弟子，沈周又一业师杜琼，也出于陈氏门下，正说明沈周和元末苏州名士和画家的密切联系。

沈周一生不仕，优游林下，曾先后游历太湖流域各地，足迹所涉不广，而声誉远扬。在他的交游中多当时有地位有成就的人物，例如姻亲徐有贞、同门吴宽、知交王鏊、程敏政都是身居台阁，杨循吉、李应祯、史鉴等都以诗文才艺倾动一时。

沈周的为人当时颇为士林所称道，如说他高致绝人而和易近物、宽厚仁慈、周急恤贫、以及孝悌好客等等。所可注意者，是他对贫苦群众的不加歧视，"贩夫牧竖"向他求画，他都不拒绝。史籍中更强调他"一切世味寡所嗜慕，惟时时眺睇山川，掔撷云物，洒翰赋诗，游于丹青以自适"，[596]甚至形容他如飘然世外的"神仙中人"。

沈周有多方面的艺术修养，除绘画上的成就外，他的诗文和书法也有相当造诣。

史籍上记载沈周"世其家学，精于诵肆，自坟典丘索以及百代杂家言，无所不窥"。[597]就当时历史条件和知识水平而言，可谓博学。在文学方面，他也是当时有一定地位的诗人，早年学杜甫、李贺、白居易等唐代诗人，后来又学宋诗。古诗得力于苏东坡，近体受益于陆放翁。他的诗格调平易自然，感情真切，内容上除咏物抒怀而外，间或也涉及社会生活和民生疾苦，这与当时流行的台阁体和诗坛上的复古主义风气迥然不同，"挥洒淋漓，但自写其天趣，如云容水态，不可限以方圆"。[598]老年的诗"踔厉顿挫，沈郁苍老"。[599]沈周的书法属于黄庭坚一体，和吴宽书法的苏东坡一体并峙于成化、弘治时期。

在沈周的诗篇中，可以见到他对于国计民生的关怀。如他在送友人归秦州诗中表示出"延安绥德边报急……黄河冻合胡马健"而深深忧愤，监军与主将昏懦无能，官司却假借抗敌向人民大肆搜刮："官司敛价挞闾里，妇女唬咷脱簪珥。役穷财竭心易失，衅端恐在萧墙里。"沈周不止一次指斥官府租赋之逼人："我家低田水没肚，五男割稻冻栗股。……波间粒粒付鱼雁，一年生计空辛苦。但忧两口不聊生，未暇征租虑官府。老翁对坐沈灶哭，婆亦号咷向空釜。云昏月墨忘关门，隔壁咆哮一声虎！"[600]沈家累世为粮长，以富家大户的身份，负责向官府输交各户的租赋，所以对于官府征收租赋的压迫感触最深。在其《六旬漫咏》中写道："不忧天下无今日，但愿朝廷用好人。"这就是他对现实政治的期望。弘治元年（1488年）他画《鹦鹉图》以"歌颂圣化"。自题《桃源图》（1482年，五十六岁作）："啼饥儿女正连村，况有催租吏打门。一夜老夫眠不得，起来寻纸画桃源。"

沈周对于现实政治和社会的观察和怨怼是极为局限的。另一方面，他对于理想的人格另有所追求，而寄之于诗画。《画松诗》云：

老夫平生负直气，欲一发泄百不遂。

白头突兀尚不平，托之水墨见一二。

豪来写松三百株，一一长身拔于地。

沈周不同于某些颓唐的封建士大夫，在其一生中一直怀抱着昂扬的心情，所谓有一种"豪然之气"，如在《送友人还金陵》一诗中吐露："记君同醉秦淮月，说剑谈兵掉长臂。"（1471年，四十五岁作）又如："风送涛声带草香，溪山深处任疏狂。放开双眼乾坤外，看遍浮云空自忙。"[601]沈周追求精神上的自由，作为对于僵化的礼教和恶浊的政治现实的蔑视，有其积极的意义，而这也正是沈周在绘画艺术上超出同时其他画家的主要原因。

沈周绘画的主要成就是在山水方面。由于家学和接近杜琼、刘珏以及所处社会圈的影响，他是董源、巨然、吴镇一系笔墨的直接继承者。元代黄公望和王蒙等人的笔墨也是他一心追慕的，南宋马远、夏圭等人的构图、造型和用笔在他作品中也有非常显著的表现。他个人和南京画家史忠、杜堇、徐霖、吴伟等人都有来往，结成艺术上的友谊。他虽崇尚董巨，自别于当时流行的画风，但未自居于对立的地位。因而在他的艺术成熟和发展上获得有利的条件。

沈周的一些优秀作品上更可以看见，他出众的艺术创造是由于真切的生活感受、恢阔的胸襟、崇高的思想和强有力的想象。在他粗豪的笔下见到表现为雄伟景象的大木巨松，而精谨的小图揭露了山崖水滨自然风光的抒情特质。沈周的绘画艺术大约在四十岁左右臻于成熟，史籍载称："石田少时画，所为率盈尺小景。至四十外始拓为大幅，粗枝大叶，草草而成。"[602]他以八十岁高龄去世，漫长的艺术生涯中创作出数量巨大的作品，保留到现在的仍有不少精品和一些著名的代表作。

《庐山高图》是他四十一岁时（1467年）给他的老师陈宽（字孟贤，号醒庵）画的，这一巨幅力作在他艺术成长过程中具有里程碑的意义。陈宽祖籍江西，用庐山象征陈的崇高人格，实际上正是作者本人思想境界的体现。作者以从王蒙学来的笔法，以高度的想象与技巧，极其集中地表现了这一雄伟瑰丽、丰富无比的名山形象。近景坡头上有一人迎瀑布背向而立，比例虽极小，却起着点题的作用，非常引人瞩目，似乎整个画面是为他而存在，是他内心世界的具现，构图的成功是惊人的。

画上的题诗更大大丰富并提高了庐山的形象："庐山高，高乎哉！郁然二百五十里之盘踞，岌乎二千三百丈之宠嵸……西来天堑濯其足，云霞日夕吞吐乎其胸。回厓沓嶂鬼手擘，涧道千丈

开鸿蒙。瀑流淙淙泻不极，雷霆殷地闻者耳欲聋。……"气势豪宕，想象驰骋，感情奔放，后半把陈宽为人与伟大的自然景象联系起来，结尾两句"公乎浩荡在物表，黄鹄高举凌天风"，充分表现出作者最高的理想境界。

《庐山高图》以其杰出的构思与形象创造、鲜明的浪漫主义精神，被认为是绘画史上不朽的作品之一。此外，《夜坐图》也是沈周一件成功的创造。

《夜坐图》是表现作者在失眠的夜晚所感受、思考问题的情景。画面上是山间临溪瓦屋数间，疏树数株，一人当庭对烛端坐胡床上，从依稀可见的夜色中，使观者产生种种想象与回忆，但只有从上面题的一篇《夜坐记》里，才可以更充分更具体地领会作品的主题思想和丰富内容。《夜坐记》文义类似欧阳修的《秋声赋》，而其思想感情却比《秋声赋》积极得多。文中说夜里失眠，新霁月色淡映窗户，心情很愉快，既而听到远处传来的各种音响：风撼竹木声、犬猝声、大小鼓声。声音引起内心的种种活动，时而起特立不回之志，时而起闲邪御寇之志，时而起幽忧不平之思。天渐渐亮了，随着雨后新晴的新鲜空气传来一阵阵清越的钟声，产生了不可遏止的待旦兴作之思……后来又提出了哲理性的内心与外物、外界的物质刺激与思想感情的关系问题。这是从宋到明道学家与理学家一直讨论的问题，他们把物看作一切罪恶、坏事的根源，认为必须排斥物欲才能恢复人的良心，而进步的思想家对物是肯定的，认为物欲可以促进社会富足，与道学家形成尖锐的对立。对物的肯定与否定，是新旧两种思想斗争的焦点。沈周在这里说：本来也以为物是坏的，但经过这一晚上的体验，外物的刺激并没有什么不好，而且明白了思想志趣是物所激发起来的。可见他对道学家的谬说是由相信而怀疑，最后予以否定的。

在沈周的作品中，除惨淡经营、包含着深厚思想内容的如《庐山高》《夜坐图》等许多宏构巨制而外，也有一些乘兴挥洒、漫不经意如《山水图》一类的即兴之作。

《山水图》是酒后兴奋状态中信笔而为，如他自题所云："米不米，黄不黄，淋漓水墨余清苍"，不考虑什么家数规矩法度，而自然中节的。山水树石有一定的客观根据，同时也抒发了主观的感情。主观感受与客观对象、内容与形式、笔墨与造型达到一定程度的统一，这是士大夫画家们非常神往的情状，他们希冀于绘画像诗一样直抒胸臆、像书法一样笔墨传情，却往往忽视了主观感情之借以表达的形象的客观真实性与艺术的完美。沈周《山水图》的创作，虽被人形容为"观其落笔墨时，只赤千里真，意与元气会，胸次无一尘，云岚互吞吐，草树空四邻"（陈蒙题句）。而沈周本人在题跋里写道："此□本昨晚酒后颠□错谬"，可见作者并不认为是满意的作品。

在沈周的作品中，描绘江南一带佳景胜迹的卷、轴、册页占有相当的比重，如为他的老师杜琼画的《东原图》卷、为他的朋友吴宽画的《东庄图》册、为他的亲家画的《桂花书屋图》轴等，都真实、质朴而富有思致。《三桧图》是引人注意的作品之一，它是画江苏常熟县虞山致道

沈周　《东庄图册》之一
明　南京博物院藏

观里的三株古桧，原有七株，名"七星桧"，传说是南朝的宋、梁年间所植，到明代仅余三株，经历千余年的风霜寒暑、刀兵雷火，于老态龙钟中保持着永恒不朽的生命活力，许多诗人都为它们写下了赞美的篇章，沈周便也是怀着崇敬的心情把它们作为坚强不屈、永恒不朽的生命来描绘的，题诗中有谓："西体裂多槁，豁然敞三判。东体活亦裂，筋骸互续断。北者蜷而秃，袖破舞脱腕。"并说画毕袖之以归，好像袖中时起风雷，桀骜不驯，令人不能安静。当然画中有作者自己的主观想象成分在。

沈周的绘画艺术固以山水获得历史地位，而在写意花鸟画的发展上，也有一定的贡献，有相当的影响。保存到今天的花鸟蔬果大幅小册还很多，因而也是值得重视的一部分。

在沈周数量巨大的作品间也飘浮着无数平庸之作。因为他在绘画思想上也存在着严重弱点，文人画的基本观点束缚了他的创造力。

文人画的理想和要求，沈周是第一个谈得比较系统的：

……然绘事必以山水为难。南唐时称董北苑独能之，诚士大夫家之最，后嗣其法者惟僧巨然一人而已。迨元代则有吴仲圭之笔，非直轶其代之人而迨巨然几及之。是三人若论其布意立趣高闲清旷之妙，不能无少优劣焉。以巨然之于北苑，仲圭之于巨然，可第而见矣。近求北苑、巨然真迹，世远兵余，已不可得，如仲圭者亦渐沦散。间睹一二，未尝不感士夫之脉仅若一线属旒也，亦未尝不叹其继之难于今日也。……[603]

这一段文字中，沈周是把董、巨、吴镇作为文人画的正宗传统。

> 沈周又崇拜黄公望。他曾称：
> 一峰道者我宗匠，辽海茫茫不可呼。[604]

又曾自命——

> 画在大痴境中，诗在大痴境外。恰好二百年来，翻身出世作怪。[605]

沈周是以元代画家的继承者身份，成为吴派的正式创建者。

沈周实践的是董、巨、吴、黄的"士大夫家之最"，即他所最倾心的一种特殊笔墨效果。这种笔墨效果，他称之为"苍润"：

> 笔踪要是存苍润，墨法还须入有无。[606]
> 我友梅花翁，巨老传心印。修此笔墨缘，种种存苍润。[607]

"苍润"二字，后来文徵明曾为同时画家盛时泰题轩额，王原祁曾镌小印，在吴派绘画中长时期被认为是"董巨正脉"的心印和要诀，而加以标榜。

正因为如此，沈周在过去受到极高的尊敬。也正因为如此，沈周没有施展他的全部艺术才能。

四、文徵明与吴派的形成

文徵明（1470—1559年），初名璧，字徵明，后以字为名，更字徵仲，长洲人，是苏州地区文坛画界继沈周而起的又一中心人物。在文学方面，他与祝允明、唐寅、徐祯卿齐名，被称为"吴中四杰"或"吴中四才子"；在绘画方面，他的名字与沈周、唐寅、仇英并列，被称为"吴门四家"；在书法方面，也是有明一代的大家之一。他比沈周的年寿更长，作品数量多，流传广。特别是在晚年，名望极高，求他作画的人很多，据说"接踵于道""户外履常满""缣素山积，喧溢里门"，供不应求，便有很多人以复制或仿制他的作品为业，所谓"寸图才出，千临万摹""文笔遍天下"。他的家人子弟、门生私淑众多，大都以诗画得名于当时苏州社会，其中有些也有一定的历史地位。阵容壮阔的吴派真正形成是在此时，而文徵明的画风起着支配的作用，故有"文家一笔书，文家一笔画"之称。

<div style="text-align: center">

沈周　《庐山高》
明　台北故宫博物院藏

</div>

<div style="text-align: center">

文徵明　《仿王蒙山水图》
明　台北故宫博物院藏

</div>

　　文徵明出身官宦之家。父亲文林曾官南京大理寺丞及温州知府，叔父文森曾作右佥都御史等官。他学文于吴宽（1435—1504年），学书于李应祯，学画于沈周，都是各该艺术部门卓有修养的人物。朋辈中的祝允明、唐寅、徐祯卿、都穆等，也都是书法、绘画、诗文和鉴赏方面的名

家，文徵明在他的师友中间很受推重。

文徵明一生，可以说是一直从事艺术活动的，过的是富有赀财、平静优裕的风雅名士的享受生活。早年也曾数次参加科举考试，以不合时好而未被录取，于是致力于诗文书画艺术，不再求仕进。平常也力避和一些容易陷入政治纠纷的藩王、宦官等贵倖异邦使节等交往。四十五岁时以拒绝了宁王朱宸濠的礼遇，为时所称。五十四岁时被荐赴吏部，授以翰林待诏名衔，参与《武宗实录》的编修，为时不满四年。他以闲职身份观察朝廷上下朋党徇私、明争暗斗，官场的黑暗和为官的荣枯无常、朝不保夕，嘉靖初为议大礼事，触怒了皇帝，朝臣多人被廷杖，恰巧文徵明因腿跌伤，休养在假，幸免于辱，于是坚决上疏求退，乃蒙致仕。

文徵明回家之后，筑室玉磬山房，专力于诗文书画三十余年，过着琴酒林泉、主持"吴中风雅"的生活，而终其一生。

淡于仕进是江南文士间的一般风气，而其具体原因，彼此不尽相同。文徵明对仕途的退逊，并非有什么补时救弊的政治抱负不能施展，也不是由于对黑暗政治的厌恶，主要的是由于自身安危的考虑。这一思想，他曾多次表露过，而以为王敬止写的《拙政园诗记》中说得最为清楚：

> 是故高官胜仕，人所慕乐，而祸患攸伏。造物者每消息其中，使君得志一时，而或横罹灾变，其视抹杀斯世而优游余年，果孰多少哉！君子于此，必有所择矣。徵明漫仕而归，虽踪迹不同于君，而潦倒抹杀略相曹耦。

因之，从个人的"闲"与"静"出发，而陶醉于乡绅和名士的生活，尽日看山赏花，终朝煮酒品茗，对世事力求无动于衷。嘉靖皇帝的昏庸无道，朝廷中刘瑾和严嵩父子的专横，厂卫特务的霸行，江浙一带倭寇的侵袭和烧杀抢掠，以及社会上的腐化堕落、骄奢淫逸、民情鼎沸，对他都不发生任何刺激作用。沈周还强调外物之感人，内心不能平静，但在文徵明则一似无所动于中。在其《三月廿二日家事还家夜话有感》一诗中，他自诉处世为人的心情：

> 虚堂漠漠夜将分，黯黯深愁细语真；
> 零落尚怜门户在，艰难谁似兄弟亲？
> 扫床重听灯前雨，把酒惊看梦里人；
> 从此水边松下去，但求无事不妨贫。

在文徵明看来，他的安逸生活已经是门户零落，已经是"艰难"、是"贫"，但他也表示安

然于此，"但求无事"。他所关心的是个人安危和家族，所以文嘉形容他"人之处世，居官唯有出处进退；居家唯有孝悌忠信""谨言洁行，未尝一置身于有过之地"。[608]这种赞颂，今天看来正是一种揭露。文徵明在当时浊恶的环境中，以乡绅名士的地位，善于自保，不失为封建士大夫中洁身自好之士，而也带有浓厚的方巾气和庸俗习气。在思想境界上，文徵明的安于"城南花事已茫然"[609]，"春风吾自爱吾庐……焚香燕坐心如水……"[610]和沈周的"时而起特立不回之志""时而起闲邪御寇之志""时而起幽忧不平之思"相比，其高下是悬殊的。沈周还有封建社会前期士大夫的意气焕发的壮志，而文徵明则充分代表封建末期士大夫的柔靡与颓废。

作为诗人的文徵明，诗风平易，清丽自然，长于写景抒情。在台阁体弥漫全国、"前七子"复古运动声势煊赫的时候，他能够和沈周、祝允明、唐寅等人，不受他们不良倾向的影响。但是，他的诗在内容和形式上仍不出唐宋人的范围，而尤接近中唐大历时期的诗风，没有明显的创造。他有一些题画诗和绘画情致相谐和，加深画面情趣，启迪联想，丰富视觉形象，起着点明主题的作用；而也不免有若干题画诗是以诗句弥补绘画造型感染力不足的缺陷。这些诗句通过书法艺术，在构图形式上成为画面的有机组成部分，而笔画宛转、节奏缓和，和他的绘画笔墨相似，获得风格上的协调，提高了画面上的艺术效果，有时却也因书法的精妙代替了绘画表现的精确性。文徵明的诗作，总的看来内容囿于乡绅名士的生活圈，缺乏广阔的生活视野、深刻的思想和丰富的感情，大都停留于表面上的感受，是泛泛的即兴、酬赠、纪游和题画之作，在风格上也有"纤弱""卑靡"之评。在他身后，影响所及，吴门诗风也以"文家诗"之名为世所轻。

文徵明的书法有相当功力。《名山藏》记述他初游郡学，临写千字文，每天十遍。他的儿子文嘉也说他"少拙于书，遂刻意临学"。[611]文徵明作书态度的严肃认真，极为人称道："公于书画虽小事，未尝苟且。或答人简札，少不当意，必再三易之不厌，故愈老而愈益精妙，有细入毫发者。或劝其草次应酬，曰：'吾以此自娱，非为人也。'"[612]他擅长多种书体，篆隶楷行草各有造诣。现存作品，以行草及小楷为多，温润秀劲，法度谨严而意态生动。虽无雄浑的气势，却保留晋唐书法的风致，不失其清新健康之美，更有自己的一定风貌。小楷有"明朝第一"之称。

文徵明学画的直接老师是沈周，而其画法情趣和沈周很不相同，前人也说是"得其仿佛"。影响他绘画艺术最深的是元代画家，而尤崇拜赵孟頫。从画法上看，他的小青绿山水、屋宇人物以及墨笔枯木竹石，都很明显地是从赵孟頫那里学来的；萧疏幽淡的情调、层层叠叠而不重纵深关系的布局、山顶平台、浓密的叶苔小点、棱角清楚的矾头等特征，则与黄公望、王蒙和倪瓒有继承关系。虽然文嘉说他学习前人"不肯规规摹拟，遇古人妙迹，唯览观其意，而师心自诣"[613]，但尽管在笔墨上获得了清晰可辨的个人面貌，而由于生活基础的薄弱和思想上拘囿于笔墨风格第一的观点，创新意义不大。他在创作《仙山图》的过程中，据说是"每下笔，必以宋元

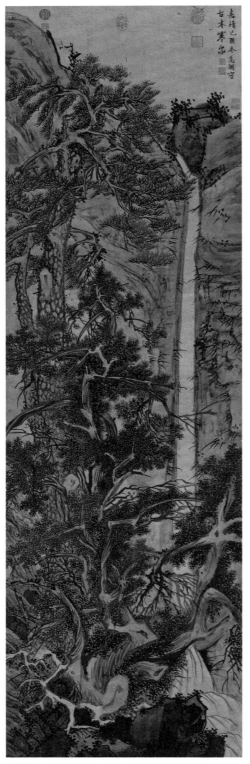

文徵明　《古木寒泉》　明　台北故宫博物院藏

诸名公画模仿，故卷中树石人马皆赵松雪，屋宇则全学宋人。"（文嘉跋语）后来为董其昌见到时，若有所发现地说："文休承所云，时用宋元人粉本采取，正是漏泄家风。"（董其昌跋语）以古人为规范、笔墨风格第一的思想在文徵明绘画作品中得到进一步的发扬。

文徵明的绘画作品主要是山水画，画法有工细与粗率两种。工细者占绝大多数，其中又有着色与不着色之分。就其内容而言，大体可以分别为临仿前人、一般风景或以具体地点为名目的景物构图。

明白标榜临仿前人的作品，在文徵明画迹中为数不多，如仿倪瓒的《古木苍烟图》、仿王蒙的《山水图》等，造型笔墨一本王倪旧章，仍能表现出一些真切的感受。董其昌在后者的跋语中以赞赏的口吻写道："文待诏仿黄鹤山樵，几欲乱真。""乱真"不必是文氏的主要意图，但应该承认是文人画在创作思想上崇拜古人、审美观局限性的明显表现。

在文徵明的山水构图中，《江南春图》（1547年，七十八岁作）是极成功的作品。近景是数株清瘦的乔木刚吐新芽，中景洲头已是桃红柳绿，淡淡的远山、辽阔而平静的湖面，充分表现出江南水乡春色的明媚。构图平稳，造型疏秀，用笔设色轻淡柔和，构成了文氏绘画艺术特有的风格和情调。画上题诗："……东风吹梦晓无踪，起来自觅惊鸿影。彤帘霏霏宿余冷，日出莺花春万井……晓红啼春香雾湿。青华一失不再及，飞丝萦空眼花碧。楼前柳色迷城邑，柳外东风马嘶立。水中荇带牵柔萍，人生多情亦多营。"与画中景物并不是完全一

致，但以"东风吹梦晓无踪""彤帘""柳外东风马嘶立"等诗句，表明这一幅景色是出现在一个春日侵晨午醒时从楼上所见，而为春光勾引起一股怅惘缠绵的情思。这幅画描写的既是江南春景，也是具体人在具体环境与情况下的感情活动，所以这不是单纯的自然山水的描写，而是自作多情的人物生活的描写。文徵明的作品更为确定地带有这一特点：画家所表现的大自然，事实上是有一定文化修养的乡绅文士生活的一角，即社会生活的一角。而这一特点，作为古代山水画表现内容的特点是有普遍意义的。

在这幅作品中，也可以印证古代绘画诗与画巧妙配合所起的作用。题画扩大了观者的想象，超出画面表现，获得更为丰富的感受。

文徵明的《春深高树图》和《夏日山居图》等，也都是表现文人墨客的风雅生活，体现着作者的精神面貌和生活理想，而具有鲜明的个人风格特点的。笔致工细而带拙味，色调柔和而含冷涩，山石欹斜，树如纵剖，总的效果是宁静典雅而朴拙拘板，虽极娴熟却有些外行行迹，这就是被人们艳称的"书卷气""士气"，被推为"隶家"的主要表现。

粗笔水墨一体的所谓"粗文"，可以《寒林宿莽图》《古木寒泉图》和《雨景山水图》为代表。在笔墨运用上，可以看出作者力求给人一种泼辣奔放、淋漓挥洒的印象，对于常见其工细一体的观者或有耳目一新之感。虽然取材是苍松悬瀑、风雨大作，却没有浙派或沈周作品那种强烈气氛、震撼人心的力量，它于粗放中仍包含着宁静典雅的气质。

正像文徵明惯于以诗歌来咏物抒情一样，也惯于通过绘画描绘具体景物来表达自己的理想。有名的《真赏斋图》和《品茗图》，都显示出作者在平淡的景物和日常琐事间发现了动人的因素，是根据一定的审美标准，加以选择、组成，产生一定的艺术效果。《真赏斋图》是画他的朋友华中甫的图书室，华氏为无锡富户、名收藏家，和文氏交谊甚笃。《品茗图》是纪念一次与他的学生陆师道（字子传，善诗）相会品茗的情景。二图中的人物近乎点景性质，未做具体刻画，而情景交融，见景如见人，可以说作者是通过客观环境的描写为自己塑造的精神肖像。这些作品的布局和表现的成法束缚了作者的观察力和表现力，因而生活的真实性和具体性感到不足。前人赞誉他的画"无一笔非古人法"，其实另一方面也正是他的弱点。文徵明也曾画过《劝农》《采桑》之类有关劳动生活的题材，原画恐已难以见到，王世贞对前者的观感："潇洒冲玄，往往有意外色，是孟襄阳、韦苏州诗境。今田父览之亦解，忘风雨作劳。"[614]后者有作者的自题诗："只愁墙下桑叶稀，不知墙头花乱飞。一春辛苦只自知，百年能着几罗衣。"根据这些文字材料看来，这些作品只不过是文人墨客的假想，它和劳动者的真实生活是不相干的。

文徵明和沈周一样，山水画以外，也以花卉引起注意。他的花卉，基本上是兰竹，而有自己的特点，据说他"以风意写兰，以雨意写竹"，他画的兰花，人们名之曰"文兰"，传世的《兰

竹图》是一件有名的作品。

五、唐寅

在苏州画家中，唐寅不仅以诗文绘画的独标一格，也以"赋性疏朗，狂逸不羁"而受到社会的特殊注意。他的一些不合士大夫身份的放荡行径，被群众"增益而附丽"为种种有趣的传奇故事，并被搬上舞台长期流行，妇孺皆知。

唐寅（1470—1523年），字子畏，另一字伯虎，晚年好佛学，而号"六如居士"，在图章中还有"逃禅仙史""南京解元""江南第一风流才子""普救寺婚姻案主者"等，无非表示其对功名利禄、封建礼法的嘲弄。他出身于吴县城内皋桥吴趋里的一个酒肆业商人家庭，少时就以才名，其后结识祝允明、文徵明、张灵、徐祯卿等，名声藉藉而为"吴中俊秀"，并得到前辈名硕沈周、吴宽、文林（1445—1499年）、王鏊（1450—1524年）等的器重，一时名流学者竞相叹赏，似乎有着一般知识分子所欣羡的取得"功名富贵"的优越主客观条件，但是，以后的遭遇极为不如意。

唐寅的一生大致可以分为两个段落：三十岁以前，主要是读书求知、气高格清、风流自赏、留意于功名的时期；三十岁以后，仕进的道路上遭受严重挫折，饱尝人情世态的滋味，性格行为流为放诞不羁，积极从事诗文书画的创作活动。在此后二十余年中，他创作了大量的作品，取得了相当的成就，不仅在中国绘画史上，也在文学史上占有一定的地位。

唐寅在青少年时期专心读书，"不识门外街陌，其中屹屹，有一日千里之气"，"然一意望古豪杰，殊不屑事场屋"，后在朋辈影响下，才属意于科举荣禄。二十九岁那年参加南京应天乡试，获中解元，以出色的文才受到主考的称赏荐引。次年北上参加会试，他的才名早已传遍京城，达官贵人竞相拉拢，功名富贵似乎指日可待。不意发生"鬻题受贿"一案，为朝廷中派系斗争所利用、扩大，唐寅也被牵连下狱，无辜而遭刑拷凌辱，取消了名籍，并永世剥夺了他应科举的资格，最后发往浙江为吏。关于他在这桩冤案中所受的折磨，事后在《与文徵明书》里写道："身贯三木，卒吏如虎，举头抢地，涕泗横集。而后昆山焚如，玉石皆毁。"虽被释放，而痛切感到"下流难处，众恶所归，缋丝成网罗，狼众乃食人，马牦切白玉，三言变慈母，海内遂以寅为不齿之士，仍拳张胆，若赴仇敌，知与不知，毕指而唾"，怀着无限愤懑的心情，拒绝了这一被他认为有辱自己身份的差使，坚决表示"士也可杀，不能再辱"！

这一意外横祸，在他固然是一极大的不幸，但使他在亲身感受中，加深了对封建社会矛盾和黑暗的认识，使他对僵死的封建礼法和腐朽虚伪的道学产生了强烈反感。对荣贵利禄的追求虽然不能绝念，但是这一严酷的打击断送了"前途"，他也无力扭转。在此矛盾中他自称"不胜其

贺",有心发奋著作而另谋出路。在《与文徵明书》里又说:"窃窥古人,墨翟拘囚,乃有薄丧;孙子失足,爰著兵法;马迁腐戮,《史记》百篇;贾生流放,文词卓落。不自揆测,愿丽其后,以合孔氏'不以人废言'之志。"但在家庭里,又发生兄弟分家、夫妻离婚的变故,于是出外壮游,先后观览了湖南的祝融、江西的匡庐、浙江的天台、福建的武夷,并观大海于东南,泛舟于洞庭、鄱阳。此次壮游,得以领略江山湖海之胜,也较广泛地接触了各地人民的生活习俗,扩大了眼界,丰富了胸襟,回到苏州之后,筑室桃花坞,开始了他后半生的诗文书画创作活动。其间除了五十四岁时应宁王朱宸濠之聘,到南昌作短暂的逗留而外,很少离开苏州。

由于商人家庭出身和长时期市井生活影响,唐寅的性格作风与文徵明有明显的区别。他在青年时期就"漫负狂名",仕进遭受打击之后放弃了进取功名的念头,满腹悲愤牢骚,更加放荡不羁,不仅时溢于诗歌,也表现在生活作风与应事接物上。与之要好的祝允明、张灵(字孟晋,画家)都是有名的狂士,他们玩世不恭的态度和放荡行径的主要意义在于以衣冠中人的身份,敢于用自己的行动渎犯封建阶级尊严,动摇着封建伦理的独断地位。封建礼教日趋僵化,留下的缺口与罅隙日益为市井习俗所冲击,工商业发达的城市生活所产生的市井习俗,本身是属于封建范畴,但也是在瓦解封建制度的力量。唐寅本人是封建政治的牺牲者,身世遭遇引起的反感,使他对于封建社会种种不良现象更为敏感。他的玩世不恭和放荡不羁是对于封建制度的挑衅行为,但由于自己并未跳出封建士大夫的生活,他的行为不免流为轻薄,作为挑衅也是极为无力的。

作为诗人,唐寅在吴中诸家中以富于才华见称,有其独到的成就。他不仅和文徵明一样不受台阁体与复古主义的影响,真切平易,自成一家,而且能够不拘成法,大量采用口语,意境警拔清新。他的心情不像文徵明那样恬然自得、悠缓细腻,而是对人生、社会常常怀着岸傲不平之气,如他在《把酒对月歌》中写道:"我愧虽无李白才,料应月不嫌我丑。我也不登天子船,我也不上长安眠。姑苏城外一茅屋,万枝桃花月满天。"在《谒金门》词中痛感:"赋税今推吴下盛,谁知民已病!"《题子胥庙》更写出"眼前多少不平事,愿与将军借宝刀"的义愤。此外,也还有他消极颓唐的一面,且常出于玩世不恭的态度,有时流于戏谑,言意失之肤浅。

唐寅的绘画主要学自周臣。周臣(? —1535? 年),字舜卿,号东村,吴县人,是苏州地区有名的职业画家,他的老师是陈暹,曾入画院。二人从南宋刘李马夏的传统中承继了笔墨和造型的方法,同时也承继了重视主题表现的思想,山水人物都很擅长。周臣的画功力很深,造型准确生动,笔墨精炼利落,富有朴素的生活气息,不但在士大夫中受到重视,在社会上也拥有更广泛的欣赏者。据王穉登《吴郡丹青志》说:"(东村)画山水人物,峡深岚厚,古面奇装,有苍苍之色,一时称为'作者'。"他的画上洋溢着民间艺术所共有的郁勃朴茂的气氛,而为士大夫们崇尚的"萧寂之风,远淡之趣,非其所谙",所以被目为"作者""行家"。他对绘画史的贡

献，除了自身的创作而外，还在于他教导出了唐寅和仇英这样两位声名显赫的大画家。后来唐、仇的成就都超过了他，尽管他们的画风同老师保持着千丝万缕的联系，而与吴派画家的艺术风格判然有别，时亦被称为"院体"，但很被推重。原因在于他们（主要指唐寅）的作品中有士大夫所要求的"士气"。但当唐寅声名远播之后，作画供不应求，每托周臣代笔，同样为人所宝爱，"要在巨眼别之"。可见其间"雅""俗"与署名混淆起来，一般士大夫是不易分辨的。

当然，唐寅的绘画成就是超过了他的师父。首先，由于唐寅文化修养较丰富，经历坎坷，见闻广博，对人生社会的理解较深，思想境界也较高；其次，他不但具有高度描绘客观事物的能力，而且具有熟练表达主观思想情感的技巧，意境的创造更为丰富和提高；他的取材范围更宽，形式技法也更多样；他不仅擅长山水人物，而在人物画的一个特殊部门——仕女画、在写意花鸟画方面也有独到之处；风格严谨自然，雅俗共赏……所有这些方面，不独超越了周臣，也为其他吴门画家所不及。

唐寅的绘画创作，山水画占主要地位。他从周臣那里继承了李成、范宽和南宋四家的传统，但对于元代的文人画，也曾下过功夫。他不同于时流的是，他从前人作品里取得艺术经验，加以融化，用以表现自己的感受，抒发自己的胸怀，而不以笔墨形式的逼似为目的，故在唐寅作品中，尽管笔墨上有近似宋人或近似元人的区别，但都能自出新意、自立机轴，罕见"临某某""仿某某"者。如《山路松声图》《抱琴归去图》《茅屋风清图》《古木幽篁图》轴和《云槎图》卷等，虽技法渊源不一，而都具有时代和作者个人的风格特色。

宋人对大自然的那种严谨精密的观察力与表现能力，被唐寅认真地继承下来了，而且在一定程度上赋予自然物以独特的表现效果。王穉登《吴郡丹青志》所称："画法沉郁，风骨奇峭，刊落庸琐，务求浓厚。连江叠巘，纚纚不穷。信士流之雅作，绘事之妙诣也！"这样的评语，看来是比较中肯的。

元明以来文人画家所提倡的主观情趣表现，唐寅比较认真地继承下来了。他以自己的艺术实践否定了特别重视笔墨风格的审美功能、从而轻视真实形象和完整意境的创造的不良倾向，他是比较认真追求形象刻画的真实性与具体性、努力以周密的艺术意匠来体现自己的感情和理想，从而取信于观者，发挥其感染作用。

当然，唐寅山水画的内容大多数没有跳出消极隐遁的范围，而且他的这种思想比一般士大夫更浓重。但由于他自身的特殊遭遇，使他的隐遁思想里包含着自食其力的自豪感和对封建统治淫威的反抗情绪，不像某些人一味沉溺琴酒、忘情山林以自命清高而已。如他在《西洲话旧图》的题诗云："醉舞狂歌五十年，花中行乐月中眠。漫劳海内传名字，谁信腰间没酒钱？书本自惭称学者，众人疑道是神仙。些须做得功夫处，不损胸前一片天。"在另一《言志》绝句又写道：

唐寅　《震泽烟树》　明　台北故宫博物院藏　　　　　　唐寅　《王蜀宫妓图》　明　故宫博物院藏

"不炼金丹不坐禅，不为商贾不耕田。闲来写就青山卖，不使人间造业钱。"说明作为一个封建社会的知识分子以卖艺为生、自食其力的自负与不满。

　　他的山水画固然都以真实感见称，而《震泽烟树图》《采莲图》和《江南农事图》等，尤富于江南地区的自然与生活特色。《震泽烟树图》是给他的老友耿敬斋画的，题诗有云："大江之东水为国，其间巨浸称震泽。泽中有山七十二，夫椒最大居其一。"画中所绘即耿敬斋耕读之处夫椒山之一角，竹林中露出茅屋两幢，炊烟袅袅而升；湖滨有二三船只停泊，船上载着东西，有高高的桅杆，可知这不是一般山水画中习见的游艇画舫；远处浩渺一片，景物不多而境界极宽。它不同于常见的幽居景象，而是朴素的水村风貌，虽不一定是真景的写照，但经过必要的剪裁、加工，从而获得了更为优美动人的艺术效果。《采莲图》卷似乎以漫不经意的简淡笔墨，富有感

情地描绘出晚秋的荷塘景色、秋柳萧疏的形象，以其精炼与准确，成为明清绘画史著名的成功创造之一。在《江南农事图》中，作者以异乎寻常的工细笔法，以全景式的构图，描绘了初夏时节南国农村的自然景色和种种农事活动，类似后来的木版年画，上边题云："四月江南农事兴，沤麻浸谷有常程。莫言娇细全无事，一夜缫车响到明。"说明作者对农民生活有一定的理解，并渗透着一定的感情。

唐寅的山水画大都是作为高人雅士的理想游居之所而创造的。画中人物尺寸虽小，而占有重要的地位，神情仪态都做了相当着力的刻画，有完整的情节，不同于一般的点景处理，这正是宋代绘画重视主题的传统。《事茗图》和《毅庵图》具肖像艺术的意义，"传神写照"主要不在人物外形的精确描绘，而是藉富有典型特征的环境描写来体现，通过周围的景物，体现出主人公的精神状态和生活理想，充分发挥了环境在人物性格刻画中的作用，使人物与环境形成一个有机联系的整体。

在唐寅的人物画中，仕女题材占相当大的比重，他继承了唐宋以来张萱、周昉、周文矩的仕女造型，而在内容和形式上有其时代特点。他的仕女画，在欣赏中流露出对身份低贱的弱小者的同情，寄寓着此一时代自作多情的才士对女性的爱怜态度和审美理想，《秋风纨扇图》《倦绣图》《孟蜀宫姬图》和《红拂图》等均足以证明。

表现这种内容比较充分的是一些取材于妓女生活的作品，有名的《李端端乞诗图》和《陶谷赠词图》，都是描写文人墨客与妓女之间超越肉欲关系、有违名教礼法的友爱关系。当时社会中，黑暗的妓女制度是合法的，但在封建社会后期礼教的桎梏下，文学艺术常利用封建制度这一缺口表现了对真挚爱情的赞颂，以及对封建礼教、腐朽道学的傲慢挑衅态度，唐寅在《陶谷赠词图》题诗中说："一宿因缘逆旅中，短词聊以识泥鸿。当时我作陶承旨，何必尊前面发红。"可以说是对礼教、道学的大胆嘲笑。

唐寅的仕女画中，也还笼罩着士大夫以美丽的女性为玩物的薄幸态度，甚至更为低级的趣味，如《宫妃夜游图》把对宫妃的赞美，表现为"融融温暖香肌体，牡丹芍药都难比"的色情观点。《李端端乞诗图》无批判地称赏文人墨客对妓女的戏弄态度，然而就画面形象本身来说，仍是端庄清秀、有着不可亵渎的尊严的。

唐寅的写意花鸟画，取材较文徵明为广阔。现存的《枯槎鸲鹆图》《临水芙蓉图》《梅花图》和《雨竹图》（扇面）、《罂粟花图》（扇面）等作品，以水墨提炼形象，做到真实生动，已足以说明他的成就，在花鸟画艺术的发展史上，他与林良、吕纪、沈周等各有自己的贡献。

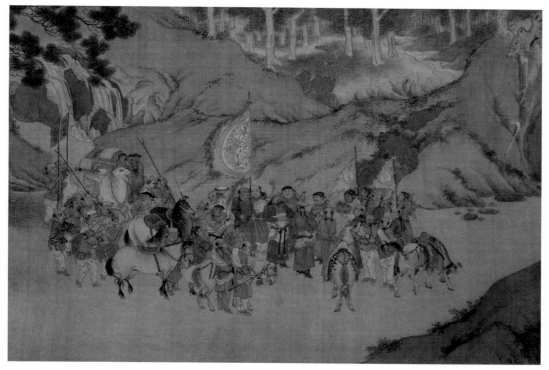

<div align="right">仇英　《贡职图卷》（局部）　明　故宫博物院藏</div>

六、仇英

出身于工匠、擅长青绿山水和工笔人物故事画的职业画家仇英，在绘画史上与沈周、文徵明、唐寅并称为"吴门四家"。他的绘画取材和风格，与当时苏州地区流行的文人画风尚是不全相同的，但由于人事联系和地域宗派思想，吴中人士仍敬重他的成就。同时这也是因为他把工匠艺术提高了，而提高的方向是士大夫的，即所谓"精工之极，又有士气""在昔文太史（文徵明）亟相推服。太史于此一家画，不能不逊仇氏，固非以赏誉增价也"。[615]有时还说："仇实父是赵伯驹后身，即文、沈亦未尽其法。"[616]

仇英（1506?—1552年），字实父，号十洲，原籍太仓，后来移居苏州。史籍记载他"其出甚微，尝执事丹青"，[617]有的说他曾做过漆工。名画家周臣发现他的非凡绘画才能，收为门徒加以培养，后来又结识了文徵明及其子弟门生等文艺界名流，受到他们的器重和熏陶，从而在士大夫阶层也获得了普遍的声誉。从现存及见于著录的仇英作品上，很多经过文徵明及其子弟门生的题跋或缀以诗赋。

然而，仇英始终是以职业画家或民间艺人的方式从事艺术活动的，如他曾在一个相当长的时

期，住在浙江嘉定著名收藏家项元汴家里，从事创作、临摹和全补古画的工作。从《诸夷职贡图》的彭年跋语中得知，仇英为画此图，被长洲陈官请到家里，"馆之山亭，屡易寒暑。"[618]

仇英以一位工匠而能在绘画史上获得明显的地位，是和一定的时代社会环境分不开的。

农业和工商业的发展、商品经济的活跃、工商业者及整个市民阶层的扩大，为美术活动的发展提供了物质和精神的基础，以及空前广大的市场。从内容的社会性、形式的群众性来说，绘画远不及当时的戏曲、小说等姊妹艺术，但也有一定的反映。

广大市民阶层对美术有多种需要，士大夫画家的作品，无论内容和数量都远不能满足，而且他们多不屑于为富商大贾、市井细民作画，如前一时期的王绂，当发现曾引为知音者是个商人后，把画撕毁；以处事接物和悦著称的文徵明，竟无礼地把商人送来的纸绢、报酬掷弃于地。由民间画工支持的各种画铺业便应运而生，他们从事古画的临摹、名家作品的复制，画灯笼、画扇子、画年画、画节令装饰画、刻印版画插图……以供应社会群众在绘画上各式各样的需要，在这些行业中，集中并训练了大批的民间画工，仇英便是这些行业的千百个无名民间画工中最突出的一位。

书画风气之盛，也表现在书画鉴藏上，这时私人收藏空前活跃，在太湖流域出现了很多有名的收藏家。随着收藏活动的发达，装池、修补、鉴定与副本的摹绘也日益考究，仇英便是最被赏识的临摹古画的高手。

人们往往以"夺真""乱真"来评价他的临摹功力，尤其是在人物画衰落不振的情况下。而他的人物仕女画，"发翠毫金，丝丹缕素，精丽艳逸，无惭古人。"[619]是难能可贵的。在印刷术尚不发达的时候，临摹是复制、传播绘画名作的唯一办法，仇英的一部分劳绩，就是摹绘了不少古代绘画的副本，如李昭道的《海天落照图》卷、《中兴瑞应图》卷等，前者原作在明代经过几度巧取豪夺，最后从宫廷流出时被烧毁了，幸而有仇英摹本保留下来，虽不能确知它的忠实程度如何，但不失为研究前代青绿山水画的宝贵参考品。

仇英之被推重，不全在于"特工临摹"，也还由于他能创作。他的创作同时也能满足士大夫们的优雅口味，同时他的创作又是士大夫本人所不能做到的。他的作品有的是独创，有的可能是旧本的删修、丰富或凑集而成的，而都需要细致刻画的艺术才能。它类似民间艺术的成长过程，在长期流传中，民间艺人根据各自的生活感受、个人及群众的审美要求，加以再创造，使之更加丰富完美，与现实有更多的联系，从而也更为观者所理解与喜爱。像他临摹的《清明上河图》等，由于辗转临摹，艺术力量虽不及原作，但他力图利用这一宏伟的结构反映出明代当时城市的活动景象，却获得了一定的效果。

仇英的出身与职业，对他文化修养的提高、眼界的扩充以及创造性的发挥或有一定的限制，

但也给他带来了一般士大夫画家所没有的优越条件，如：比较熟悉并尊重群众的爱好，题材内容及艺术风格与民间绘画都有较多的联系。他的作品，无论是人物、山水，创作或临摹改绘，其共同的风格特点是繁华富丽、自然而优雅的气息，洋溢着蓬勃欢乐情绪。《清明上河图》不用说，它如《子虚上林图》《九成宫图》《剑阁图》《采莲图》等等，莫不如是。即令是描写文人骚客林泉诗酒生活的《桐阴清话图》《蕉阴结夏图》《春夜宴桃李园图》等，也没有其他画家笔下的那种萧寂气氛。

仇英是一位精力出众勤奋惊人的画家。他的年寿并不长，其艺术成熟期大约是在嘉靖十年至三十年短短二十来年的时间，而作品数量却很大。其中不少繁复而工致的长轴大卷，如《兰亭修禊图》《春夜宴桃李园图》《金谷园图》《清明上河图》《子虚上林图》《诸夷职贡图》……均须经年累月方可完工，然而，它们却像是在精力充沛、思想专注的情况下一气呵成，无一处懈弛，无一笔衰败，小至一方册页、一个扇面，无不是惨淡经营、全力以赴、精雕细刻出来的，难怪有人记述："实父作画时，耳不闻鼓吹阗骈之声，如隔壁钗钏戒顾。"[620]这种勤奋、高度集中和持久不懈的热情，如果没有对所描绘的内容的激动和对艺术创造的热烈的爱，是不可能产生的。

仇英的人物、仕女画，形象生动优美，具有明显的时代特色，体现了这一时代的审美理想。它虽不及唐宋绘画中的丰满健硕、内在的活力，可也不像后世的松弛贫乏、弱不胜风的病态。有些风俗故事画，如《昭君出塞图》和旧题《天籁阁所藏宋人画册》中的《村童闹学图》《文姬归汉图》之类，都有较深刻的意义。

仇英的绘画风格，向以"秀雅纤丽"的工笔设色见称，但也擅长近乎周臣、唐寅的水墨一体，如《蕉阴结夏图》《羲之书扇图》等，笔墨流畅，风韵雅逸，与特定内容颇相适应，可能是最足以看出作者创造性的优秀作品。

但是，仇英的创造性毕竟是有限的。明朝人有认为他"画师周臣……而格力不逮，特工临摹，粉图黄纸，落笔乱真……稍或改轴翻机，不免画蛇添足"。[621]他的创作，可能多数如《清河书画舫》所说："所画人物、鸟兽、山林、台观、旗辇、军容，皆臆写古贤名笔，斟酌而成。"又说他："临摹远胜自运。"

还应该指出的是，仇英绘画尽管与民间绘画有若干联系、保留着民间绘画的某些特点，但因为他早已脱离了画工地位而列于士大夫阶层，艺术上迎合封建士大夫和地主富商的爱好，作品风格趋于纤巧柔媚，取材多为有闲者之流空洞无聊的生活，民间艺术所具有的健康朴素、茁壮的生命力等宝贵因素，在他的作品里几乎完全看不到了。

七、明代中期的吴派绘画

从前述可以知道，苏州及太湖沿岸地区，自元初以来，"文人画"思潮在一部分文人士大夫中间逐渐流行起来。到明代中期以后，声势日益浩大，大有风靡全国之势。在这一潮流的发展中，沈周的出现具有重要的意义，相继而起的文徵明的一生艺术活动，起着更为重要的作用。

作为风雅的中心人物的文徵明，他的艺术观点、作品风格，以及整个思想感情风貌、为人处世的态度作风，在士大夫中间都有很大的吸引力。加之他的活动时间长，子弟、门生（及门者、再传者和私淑者）众多，影响巨大，在当时艺坛上造成了"文家一笔书""文家一笔画"的局面。被称为"吴门画派"的这些画家，实为当时文人画潮流的主要力量，著名者如文彭、文嘉、文伯仁、陆治、陆师道、钱谷、陈淳、王谷祥、周天球、孙枝，以及稍后的文从简、侯懋功、刘原起等。

这些画家大都是能诗善文的文坛名流，率皆不乐仕进，而以栖身于林泉为高洁；有的曾一度做官，后来也隐退返里，过着闲适自由的隐居生活。虽则他们的主要贡献是在绘画方面，却耻于被人目为画家，标榜以"书画自娱"，把写字作画称为"文人余事"，即文人雅士一种自我写照、自我消遣、自我陶醉的手段，不为世人央托购求所役使，不为社会好尚所支配，以示区别于一般画工和职业画家。他们把同好之间的互相赠答，视为高雅的艺术活动，而对一般社会群众的请托购求则故作冷漠、矜持之态。如陆治的画，"请之而强，必不可得；不请之，乃或可得。"可是，"有贵官子因所知某以画请，作数幅答之。其人厚其赞币以谢，叔平曰：'吾为所知，非为贫也。'立却之。"[622] 王谷祥则"人以画求者，不辄应"。[623] 他们的绘画艺术往往因其社会地位、文坛声望以及不轻与人而提高了声价，例如辞官隐退的陆师道，"工歌诗及古文词，又益习书，小楷以至古隶皆精绝，又旁晓绘事""……翕然终日，兴到弄笔，缣素尺幅，一点染若重宝。"[624]

在绘画创作上，和前此文人画家一样，如何真实地表现生活和艺术的社会功能问题，不是他们所注意的；主观情趣的抒发，笔墨形式的运用，以及风格上文雅的"士气"，才是他们孜孜以求的课题。他们善于从自己的审美情趣出发，选择一定的题材、角度，寻求适当的形式表现出来。在笔墨风格上虽然深受文徵明的影响，涉猎也不外董、巨、米、赵和"元四家"等人的藩篱，但各人对自然有不同程度的感受，各有所探索，各自形成一定的风貌。其中以文伯仁、陆治的山水和陈淳的写意花鸟的创造性尤为显著。

文伯仁（1502—1575年），字德承，号五峰，是文徵明的侄子。《明画录》说他"所作山水，笔力清劲，能传家法，而时发巧思，横披大幅，岩峦郁茂，不在衡山之下"。《花溪渔隐图》（藏上海博物馆）、《四万山水图》（藏东京国立博物馆）是他的优秀之作。花溪是浙江吴兴境内一个隐居胜地，自元代王蒙以来，被画家们反复地描绘。文伯仁的《花溪渔隐图》却

文伯仁 《四万山水图》之 "万山飞雪" 明 东京国立博物馆藏　　陈淳 《山茶水仙图》 明 上海博物馆藏

有自己独到之处，它不拘于习见的构图格式，集中描写了作为这一名胜最诱人的特征：屈曲有致的溪流及其沿岸重重的乔木、垂柳，而于坡陀、林木掩映中，若隐若现的数幢幽雅的重楼、矮屋，二三只钓艇，显示有幽人逸士生活于其中，从而既鲜明而又含蓄地完成了这一主题的表现。《四万山水图》是屏条式的4个立轴，包括《万壑松风》《万竿烟雨》《万顷晴波》《万山飞雪》四种壮丽的景色。根据不同内容和表现要求，作者采用各不相同的布局和技法，既完成了各幅独立完整的表现，又照顾了4幅之间在和谐中有远近、险夷、疏密、虚实的变化，造成感情上的张弛起伏。此外，《都门柳色图》（藏上海博物馆）和《太湖图》《虎丘图》（藏故宫博物院），形象简洁质朴，情调开朗，画面结构有奇兀的表现，也足以表明文伯仁山水画的艺术特色，追求造型和布局上的变形效果，是文伯仁在绘画艺术上的重要新尝试。

陆治（1496—1576年），字叔平，号包山，吴县人，是文徵明重要门生之一。诗文书画都有一定造诣，"其于丹青之学，务出其胸中奇气，以与古人角。一时好称，几与文（徵明）先生埒"。[625]在花鸟画方面，他与陈淳等同为有明一代的大家。他的花鸟画风格，在时流中是比较特殊的，有代表性的是点笔秀劲、傅色妍雅的一体，并且注重对象的客观真实描写。在他隐居的支硎山下，"手艺名花几数百种"，[626]有朝夕观赏吟味的充分机会，所以志书上说他"点染花鸟竹石，往往天造"。[627]如《榴花小景图》画石榴花、百合、菖蒲一束，《端阳即景图》画蜀葵、石榴倚湖石而立，《梨花双燕图》画梨花一枝，都颇真实而有情致。

他的山水画也有自己的风格。他深受文徵明的影响，也从宋人青绿山水中吸取了造型布景运笔设色的方法，以尖利折棱之笔、鲜丽而轻淡的青绿，塑造出一系列巍峨峻峭、奇伟儒雅的山石形象。

陈淳（1483—1544年），字道复，号白阳山人，苏州人，在文徵明门下声誉最高。他的写意花鸟画是林良、沈周而后的重要发展，在绘画史上与徐渭并提，对后来的写意花鸟画发展有着深远的影响。

陈淳的花鸟画，不论内容或形式，都与前代画家有明显的变化。首先，题材一变传统的奇花怪石珍禽异鸟，而大都是在庭园中经常接触的花木，如院中的梧桐、窗前的芭蕉、池内的荷花、假山旁的丛竹古梅、几上案头的幽兰与水仙……是士大夫燕居生活环境的一角。富贵、耄耋、双喜、百禽等吉祥寓意少见，而发挥了花鸟画的抒情作用，并借助了题诗，寄寓着高洁洒脱、幽香自赏、超然绝尘等人格理想。在表现上，不贵浓妆艳饰，而尚简率的笔情墨趣；不求劲挺豪放的气势，而得闲适宁静的意趣。凡此种种，使得他的艺术在士大夫中间引起更大的共鸣，人们称赞他"花鸟树石，生动有韵"[628]"花鸟有深趣"[629]，而为时辈所推服。

他的花卉造型，更以善于剪裁见胜。虽仅一折枝，但给人的印象是自然而完整的，故有所谓

"一花半叶，淡墨欹豪，而疏斜离乱之致，咄咄逼真。"[630]

陈淳在技巧上的突出贡献是他进一步发挥了水墨的表现功能。生纸性能的掌握，使笔墨水分在形象塑造中产生了前所未有的种种微妙效果，如上海博物馆藏的《山茶水仙图》、故宫博物院所藏的《花卉册》等，都是此类水墨写意花卉早期成功之作。他的《红梨花图》卷虽是淡着色，却也有水墨画法的淡雅效果。

陈淳作品还有一部分山水画，笔墨与"米氏云山"有一定的联系，与他的写意花卉风格类似，所谓"淡墨淋漓，极高远之致。"[631]

和陆治、陈淳等大体同时的花鸟画家，周之冕、孙克弘、鲁治也各有相当的造诣，而其艺术趣味和画风与陆、陈一派是一致的。

周之冕字服卿，号少谷，吴县人。写意花鸟颇有神韵，传说一种兼工带写的"勾花点叶"体，是他创始的。他家蓄各种禽鸟，对其饮啄飞止之态有详悉体察，故动笔具有生意。王世贞曾把他和陈、陆做一比较说："胜国以来，写花草者，无如吾吴郡。而吴郡自沈启南之后，无如陈道复、陆叔平，然道复妙而不真，叔平真而不妙，周之冕似能兼撮二者之长。"[632]然而从其现存作品看来，并无出色之处。

鲁治号岐云，也是吴郡人，善工笔花鸟，落笔潇洒活泼，是一出色的职业画家。

孙克弘，华亭人，写生花鸟近于沈石田一路，被评为"古则赵黄，近则沈陆，皆堪抗衡。"[633]

另外，还有笔下富于生趣和野趣的花鸟画家孙隆，有别陈淳等人，而在花鸟画史上也有一定地位。孙隆字廷振，号都痴，武进人。他画花鸟草虫，似是任取普通的花间、草地之一隅，池塘、园圃之一角，以彩笔草草点染，饶有生趣。菜蔬杂草，每收入画面，一经挥写，别具一种野逸之趣。

吴门画家大都兼善山水花鸟，有的偏重于山水，有的偏重于花鸟，总的看来，以花鸟成就为大。在形式技法方面，有的长于工笔设色，有的长于水墨写意，而创造性则以水墨写意为显著。

花鸟画在这一时期的明显趋向，是从吉祥寓意（一般采用象征、借喻或谐音等手法）的方式中解脱出来，而向抒情性方面发展。与内容的变化相适应，形式上也发生了变化：装饰性减少，水墨写意勃兴；服从于一定装饰要求的中堂、对幅、屏条罕见，而多为适应士大夫欣赏习惯的立轴、手卷和册页。

优秀的写意花鸟画家的创造，把花鸟画艺术提到一个新的高度，并为后世写意花鸟画的发展提供了丰富的经验。

注释

【595】〔明〕王锜：《寓圃杂记》。

【596】〔清〕姜绍书：《无声诗史》。

【597】《无声诗史》。

【598】《四库全书总目提要》。

【599】〔清〕钱谦益：《列朝诗集小传》。

【600】《水乡孥子十首》。

【601】《题山水图》。

【602】《无声诗史》原注。

【603】《峦容秀色图》自题。

【604】《仿大痴笔》自题。

【605】《仿大痴笔意》自题。

【606】《仿云林笔》自题。

【607】跋吴镇《草亭诗意图》。

【608】见文嘉：《先君行略》。

【609】《雨后》。

【610】《春雨漫兴》。

【611】《先君行略》。

【612】黄佐：《文徵明墓志铭》。

【613】《先君行略》。

【614】《弇州山人四部稿》。

【615】董其昌：《画禅室随笔》。

【616】董其昌语，见汪珂玉：《珊瑚纲·画录》。

【617】〔明〕张丑：《清河书画舫》。

【618】《清河书画舫》。

【619】〔清〕徐沁：《明画录》。

【620】《画禅室随笔》。

【621】《吴郡丹青志》。

【622】《列朝诗集小传》。

【623】〔明〕冯时可：《冯元成集》。

【624】《无声诗史》。

【625】〔明〕王世贞：《弇州续稿》。

【626】《无声诗史》。

【627】《吴县志》。

【628】《无声诗史》。

【629】〔清〕彭蕴灿：《画史汇传》。

【630】《明画录》。

【631】《无声诗史》。

【632】《弇州续稿》。

【633】《明画录》。

附录一 中国美术传统

一

中国美术有两个传统：一为士大夫美术，一为工匠美术。士大夫美术主要的只有书法和绘画；而工匠美术则包括铜器、玉器、宫室及宗教建筑、家具、织锦、刺绣、刻丝、神仙佛像的雕塑、文房用具、瓷器、漆器、印刷等等。就数量及方面讲，工匠美术的表现广、成就多，但我们一向以书画为中国美术可夸耀的代表，也许是因为书画中表现的中国美术特点最显著，也许因为我们过去有过若干高蹈的理论鼓吹书画，而我们都受了迷惑。总之，如果我们能潜心地列举一下中国过去的美术品，我们当会发现书画只是其中的小部分。所以我们所要破除的第一个偏见，就是书画足以代表中国美术。

中国美学理论中多讲气韵、神明、境界，这些理论都是针对书画而发的。我们认为，如果只有书画可讲气韵、神明、境界，那么大部分的中国美术都是不必讲气韵、神明、境界的。气韵、神明、境界的理论是多余的，如果我们认为除了书画以外的另一个传统也应该予以同样的重视。

二

从美术史上看，在魏晋以前并无士大夫美术。上古所谓"六士""八材"，都是官府的匠人，画家有各官设色之工或春官司服，画家就是"史祝"。汉代武帝于黄门附设画工之制，当时既无独立的美术家，也没有独立的美术，所谓美术者不过"成教化，助人伦，穷神变，测幽微，与六籍同功，四时并运者也"。魏晋是一个思想解放与艺术觉醒的时期，一方面有纯文学运动，同时书画上取得了独立的地位。

《文心雕龙》"明诗篇"称："晋世群才，稍入轻绮。"这"轻绮"可以从陆机《文赋》看出来。陆机说："诗缘情而绮靡，赋体物而浏亮。"这种口吻是一阵清新的风，吹散文学中的道德教训和许多宇宙论的陈套观念。以陆机《文赋》和嵇康的《琴赋》相比，嵇康讲为琴的椅梧："含天地之醇和兮，吸日月之休光。"就可见陆机对于文学的看法不依附于旧的习惯，因为按照汉人的旧习惯，任何值得称赞的东西都必定有些德性，这些德性可以与金木水火土相配，而且可以和天地日月仁义道德相配。他能够赤裸裸地提出文学本身值得观赏，这样艺术价值就可以摆脱道德价值等等不相干的意念。不仅文学，其他如美术也有了单独存在的权利。纯文学运动自陆机的《文赋》开始，到南朝而更甚，齐梁以下的声病格律各种意见都可见得是大家追求文学美的努

力。不过这种努力只侧重文字形式，在实际上反而对于文学美的追求，增加了许多束缚。然而书、画两类美术在这样的空气中，也成为单纯的欣赏对象、美的自由活动，不必再为了适应其他外在的目的而有价值了。所以一般士大夫可以从事于此，只是为了享受和快乐，没有功利的用心，于是书画成为清高之士的雅玩。

书画美术的独立化可以由几个现象看出来：

（一）书法的欣赏已很普遍。写字原有实用的目的，自远古造字至东汉末，始终只是一种工具。但汉灵帝时代的师宜臣可以书酒家壁以敛钱；其后有梁鹄，曹操帐中悬梁鹄手迹以玩之；王导狼狈渡江犹夹带钟繇《宣示表》；桓玄招待刘敬宣，陈书画共观。这一类传说在东晋有很多，东晋时喜爱书画而加以搜集收藏的人如桓玄、卢循者也颇有一些，桓玄、卢循虽然都被史家称为叛逆，他们的兴致正是当时风气的反映。至于宋齐以下，无论官家或私人世世都有收藏，士大夫美术传统建立以后，这样的风气更是无可避免的了。

（二）书画可以名家。在两汉四百多年中，我们所知道的书画名家极少。有一部分是传说与神话中的人物，或者是借传说与神话而留名的。除了这部分画家以外，我们就不见有其他画家。汉代以及汉代以前所传的书家，都是书体的创始人，如史籀、李斯、赵高、程邈、曹喜、史游、张伯英，他们所创书体，只有他们自己擅长。所谓长于书法者，并不是出自美术见地的判断。魏晋之际，书画家群起，不仅是表示书画美术的一个突跃的进步，实在也是表示社会上的普遍重视，这重视中已包含了美感观念的改变：擅长书画是一件值得称赞、值得羡慕的事，同时也就是一件值得骄傲的事。如果说书画名家的增加是进步，毋宁说，这种进步乃一部分是心理背景的改变——这种进步的另外一部分原因，也许是由于纸墨笔之类工具的改进。

（三）装裱技术的进步。第一个精于装裱的人是范晔，晋时装裱据说是背纸皱起。范晔之后梁武帝时东宫通事徐僧权等也精于装裱。装裱是为了永久的保存，正是对于美术价值的珍视。南朝时候装裱都异常考究，轴用珊瑚、金、玳瑁、檀木。

以上三现象就当时说都是空前的，书画二事自此以后落入士大夫手中。这一个传统的开始，移转了大家对于其他美术品的注意；而工匠美术的传统比起历代好像更低卑了一层，因为它固然不如经国之大业重要，同时在美术品中也是次一等的了。这样就有了两个影响：其一是书画的风雅为人人所企羡，社会上产生了不少冒充风雅之士；其二是士大夫兢兢以入俗近匠为惧。最早如颜之推所称顾士端、顾庭、刘岳，或与诸工使杂处，或为人所使，都深以为耻。唐主爵郎中阎立本戒子称："吾少读书，文辞不减侪辈，今以画名，与厮役等，若曹慎毋习焉。"宋李成称："吾儒者，粗识去就，性爱山水，弄笔自适耳。岂能奔走豪士之门，与工技同处哉？"邓椿称李龙眠："未见其大手笔，非不能也，盖实矫之，恐其或近众工之事。"士大夫这种自崇情意，终

遂使中国书画逐渐走入一种地步——其好处是空虚独秀；其坏处是冷寂薄脆。所幸后世历代都有画院，总有一些近于工匠的人，使绘画内容能够比较丰富热闹。虽然画院的待诏常是被人轻视的，甚至苏东坡抑吴道子、尊王维，吴道子已经是士大夫传统的卓越名手，而在苏东坡眼中仍不如王维纯粹。

士大夫美术传统虽然始于4世纪，但始终没有得到自我的清楚的认识。一幅画如何才是匠气，大多数唐宋画家都不能明确地说出来。一直到13世纪，元代几个画家才有了新的觉悟，知道所谓士大夫气是在书画的墨戏成分。钱选回答赵松雪何为"士气"说："隶体耳。画史能辨之，即可无翼而飞。不尔，便落邪道，愈工愈远。"其余如赵松雪、柯九思、杨维桢，无不明白主张以书法作画。倪云林讲逸笔草草，也着眼在墨戏。所以元代名画家既然纯于笔墨上求神趣，画面上日趋简易，属于繁密工整浓丽者全被鄙弃为"匠气"。

士大夫美术传统经过此一番新的觉醒后乃入于末路。明代董其昌根据"书画本来同"的原则创南北画派论。南北画派的说法，表面上看是对于绘画史的说明，但是若从绘画史的立场上考虑他这种见解，大概可以说是不通的，在董氏当时已有人加以怀疑。但若当作批评的准则，他的见解正道出士大夫美术传统的中心。董氏又论"文人画"，文人画也就是他所说的南宗；所谓北宗者那么就是非文人画，是画院所师承者。这样一个分别，把士大夫美术限制到一条更狭、更不健康的路上，明清以降至于今日五百年来遂濒于死亡。

三

李龙眠不愿作大幅画，因为怕堕入工匠之作。这种心理在明朝，不知道是有意，还是无意，一般画家都有的。明代之能画者，上至帝王，下至娼妓，记载有一千三百人之多，而留下来的画迹以小幅为最多。沈石田除了晚年所作，大半是小幅或横条。董其昌多是小幅。尤其明季末叶，在董其昌、陈继儒等领导下，士人莫不能够写字绘画，书画成为文人必要的技艺，作画是遣兴的游戏，以书画论都可以卓然有名，而成大家者已不多见。专宗文人画的风气到清初侵入画院（不单是由于自负得意的乾隆皇帝的提倡），加以台阁体书法的滥行，当时画家的四王吴恽，书家的刘墉、翁方纲，都不见其性灵，只见其迂腐。

同时，墨戏的另一支流则成为清初的扬州八怪、二石八大，所画不过梅兰竹菊佛鬼人物白描，间有断山残水。这种题材自宋以来就是文人的游戏，在明代更是闺阁女子的专行。扬州八怪、二石八大上承倪云林的窠石、明初浙派末流的焦墨枯笔，下启民国初年的吴昌硕、齐白石，作风虽然并不完全相同，而唯一的共同点是颓放狂荡，这也是士大夫美术走入魔道的现象。书法

方面，自乾嘉以后盛行碑学，剑拔弩张。书画这一方面的发展，可以说是女性的神经质的表现，前说四王吴恽刘翁的滑软湿腻虽也是女性化的表现，却恰成对比。士大夫美术独鸣的局势已完全造成，然而并无任何好处，本身既未曾再有进步，在理论上乃高唱这样几种理论：

1、拘师法，守家数。以高古为上。

2、修养心性。以神清为上。

3、着色贵乎淡雅。以水墨为上。

4、绘学有得，然后见山见水触物生趣。——以写意为上。

因为先有了这样的成见，西洋美术传入中国未能被士大夫所接收。郎世宁不得不以西洋材料与工具画中国画。近若干年来，大家也还始终持有一种意见，以为西洋美术没有境界、没有神韵，或者至少西洋美术的造诣不及中国美术卓绝。

四

中国的工匠美术传统来源既早，到近代一直是相连续的。三代铜器上接远古的陶器，其后演变为汉代的陶器以及后代的瓷器。瓷器不仅接承铜器，而且接承玉器（瓷有假玉器之称）和汉代的漆器。中国的建筑，就现在所知，自汉以后至明清，主要的技术原则未变。后代的丝织品可以推溯到殷商的织锦。士大夫美术固然吸收了大部分读书人的聪明，但是士大夫美术所吸收的聪明是个人的，工匠美术不仅吸收了一部分读书人的聪明，而且吸收了无数多无名艺术家的聪明，它所吸收的聪明是集体的。我们虽然说工匠美术是连续的一贯的，其中同样也经过了不知道有多少进步，无论是制作的技术方面或美感的表现方面，只是它的进步是缓慢的，一个细部的轻微改变往往经过若干人之手、陆续增加上去的。

工匠美术的兴盛在历史上也颇有几个时期，但是我们只是这样推断，而实际上要加以断定不免要受实存材料的限制。就我们今日所保存的古器物材料看，我们非常惊异殷商时代技艺标准之高，我们也非常欣赏汉唐匠人的工致和巧思。从文献上看，我们知道六朝时建康的繁丽。现在我们只想指出，在士大夫美术已成熟而衰微的明代，工匠美术却十分兴盛。

明代工匠美术兴盛的原因之一，是士大夫生活的讲究。这种讲究一直维持到清代乾嘉年间，在《红楼梦》一书中，我们可以很具体地看出来，例如大观园中每一院一馆，室外的庭园布置、室内的家具陈设，都与主人的个性保有极完美的调和。这固当也是曹雪芹的技巧，有意用外物来烘托个性，同时多少是那一时代艺术趣味的反映，因为曹雪芹曾借故事中人的对话也表示了许多美的欣赏的见解，这一类的见解并非完全是曹雪芹个人所有的。我们试看一下明末人的小品，对

于生活的趣味这方面说得实在多得很。明末人也特别喜爱写这方面的文章，如李笠翁的《闲情偶寄》、张岱的《陶庵梦忆》，其他如陈眉公的笔记。至于记载日常生活服务用具的趣味的，如文震亨的《长物志》、高濂的《燕闲清赏笺》，以及屠隆所作书画、帖、琴、纸墨笔砚、香、茶、山斋清供、起居器服、文房器具、游具等笺，一笔一砚，一舟一窗都有考究，体味甚醇。无论曹雪芹或李笠翁、屠隆，他们把读书人的精神生活渗透到外物中去，这已不仅是爱好与趣味，简直是生活的净化。明朝人一方面确定了何谓"文人画"，这也未始不是一种卓见：姑不论其对于绘画史前途的影响如何——更力图把生活美化。其精绝细致，正是文化烂熟世纪末的精神。董其昌当是那一时代的典型人物，人格极其低卑，而艺术修养极深，批评的见解又极精、极高，例如他的《骨董十三说》，对于欣赏古器物参悟领会的境界确是无人能及的了。明清之际士人之流风如此，所以巧匠出名者也很多，据记载上知道，如陆子刚治玉、吕爱山治金、朱碧山治银、鲍天成治犀、赵良璧治锡、王小溪治玛瑙、蒋抱云治铜、濮仲谦雕竹、姜千里治钿、杨埙治倭漆，黄成以剔红雕填有名、甚至著《髹饰录》一书。那时候文人学士集于苏州、松江，于是苏松一带的工艺美术之发达一直维持到清末。

明代工匠美术最值得注意的是瓷器和剔红。瓷器在明以前罕有花，大家所欣赏的只是青、白二种素胎的瓷色，"雨过天青"的秘色正是青色。而明代瓷器不仅釉色纷纭璀璨，且有各种彩饰。明代瓷器用色之多既已空前，至今日仍不能出其变化，例如红色的名目即有霁红、鲜红、宝石红、醉红、鸡红、鳝血、豇豆红、胭脂水等等。朱琰《陶说》说今所称饶州窑（景德镇窑）在清初顺治康熙年间所制各种瓷器名目之繁多，当可想象明代瓷业的发达。其余如屠隆之《考槃余事》、黄一正之《事物绀珠》、张应文之《清秘藏》、谷应泰之《博品要览》、项子京之《瓷器图说》，无不记述甚详。剔红在汉代已传，明初除了诏置铸冶制出平常所谓宣德炉之类铜器、设御窑烧瓷器、遣官督造纺织外，并且设官局果园厂制剔红，剔红工艺到乾隆年间已臻极峰，现在清故宫中仍保存有许多大件的剔红家具。

瓷器与剔红在明代的发达，或许与士大夫的风流雅兴关系较小，有关的也许是海外交通发达的结果。瓷器的颜料有很多是西洋传入的颜料，剔红的技术也许有借镜于日本人的工技者。这兴盛至清初乾隆一朝达到顶点，乾隆以后，清代政治日趋其下，工匠美术随了社会的不安定也渐渐沉寂下来。在这兴盛的期间，有一件值得提出来的事，便是士大夫美术这时候也添了一种新的活动——刻印，这也足以表示士大夫以一部分精力侵入工匠美术的范围。

治印一向是工匠之事。元末士人王元章、明初成化时吴厚博初以治印名世，而文三桥与何雪渔才真正开辟了治印的风气。明清两代印家络绎不绝，尤其后来古文字的研究也帮助了治印的发展。治印参加到士大夫美术中固然有它的机缘，并非偶然的事，而从美术史的立场上看却有一个

新意义，正如同明末士大夫的风雅促进了一部分工匠美术的发达一样，就是士大夫美术与工匠美术需要一个交流。士大夫美术今日已走上枯寂死灭之路，而工匠美术的大部分历史是在暗中摸索。前者所需要的是新生命，而后者所需要的是更多的智慧。

<div align="center">

五

</div>

从过去的历史上看，士大夫美术的清高性越来越重，其壁垒逐渐森严，其理想越来越纯粹；而士大夫个人的艺术趣味越来越广泛，个人的艺术修养越来越精微。工匠美术的进步就在这样的环境下得到它的发展，虽然如此，工匠美术作品却始终未曾得到它所应得的地位，因为它的纯粹性与清高性是不够的。一件瓷器可以与一幅字画同为士大夫所欣赏，而收藏瓷器终不如收藏字画之品高，这样流弊所及，便是假风雅的人宁可在门墙上挂一张稀糟的丑字画，而未曾选择一件好看的茶杯。

邹一桂本人的画已被人认为匠气，可是他批评当时传来的西洋画也说："既工亦匠，故不入画品。"如果我们真是追溯到时代较早的若干中国画家，他们心目中的绘画与西洋传统的画不见得有什么大区别，如首倡"气韵生动"的谢赫也说："按图可鉴。"唐代大批评家张爱宾曾说："指事绘形可验时代。"时代较早的画迹且多灵感神话，如韩幹的马、曹不兴的龙，都以写真为最高理想，宋代对于画院诸待诏也苛求写真。但是这一类的看法，到元明以后都认为是工匠之事，于是中国绘画完全变成另外一种新美术，董其昌的南北宗论也就是为自己的新艺术牵强地寻找历史的根据和来源，把凡是从士大夫美术传统中可以排除的成分一律排除了，这个新美术只成为书法的旁支。士大夫美术这一个途径也许是自然的、当然的结果，我们对于它也有相当的敬意，我们不愿、也是不应该从社会需要一方面指责它的高蹈，我们也不愿从它道路狭窄一方面断言它的必然死亡。我们现在只能指出，中国美术传统有二，而且工匠美术传统也是我们的珍贵宝藏之一，是前代重要的文化遗产。因为我们今日都很关心国画前途的问题和保全书法艺术的问题，假如我们同时注意到中国美术这两个传统，我们就知道考虑这一类的问题而可以不必忧虑。

附录二　明清的文人画

一

明清两代是中国绘画艺术发展中，形式主义绘画思想盛行蔓延的年代。形式主义绘画思想沿袭元代遗风，居于主导地位，严重侵蚀了现实主义艺术传统，并且在明末清初达到了它的高峰。

明清以来形式主义所强调的是笔墨上的源流师承和风格上的雅俗之别。在长时期的发展过程中，形式主义思想支配力量逐渐显著起来的重要事实是：明清绘画，特别是山水画，在固定的题材、内容范围中不断地有意识地形成了许多不同的流派，这些流派相互之间是以笔墨等表现手段的不同体系和不同风格作为区别的标准。明清形式主义是这样的形式主义，它们把绘画发展的历史过程当作了只是形式因素（皴法、线法、水墨渲淡、着色等）的变化与演变，或无意忽视或有意地否认着"艺术的本质是反映现实"这一基本论点。他们不是把艺术当作对于生活真实的一种认识形式，所以他们不是把艺术发展当作这种认识形式的生长过程。明清形式主义者用这样的错误见解去理解前代的绘画，而且以这样的思想从事多方面的实践，因而决定了六百年来绘画发展的主要面貌。这种形式主义到今天还没有得到真正的批判。

这种形式主义绘画思想也可以叫作"文人画"的思想——封建士大夫自我中心的唯心论艺术思想。在这种思想支配下产生的作品被他们自炫为"文人画"，因而产生了"文人画"这一名称。"文人画"属于形式主义范畴，但在具体环境的社会和生活复杂条件制约下，可以出现受着严重限制的不完整的现实主义表现。——关于明清两代绘画史的科学研究工作的重要任务是：一方面对于形式主义的衰颓和危害以及日益深刻化的事实加以陈述，一方面也要分析出处于复杂情况中的现实主义收获。

二

明代初期，建立了新政权的朱元璋也恢复了有悠久传统的御用画院。画院在15世纪（宣德、成化、弘治年间）最发达。明代画院职守和历史上的画院相似，他们曾绘制旨在宣扬君臣伦常关系的作品（在文华殿画《汉文帝止辇受谏图》及《唐太宗纳魏徵十思疏图》），曾绘制宗教画，曾绘制帝王贵族的肖像及行乐图，也绘制山水和花鸟题材作品。旧日记载中曾认真地谈到他们受到皇帝的宠遇（被授予皇帝的侍卫、锦衣千户、百户、指挥、镇抚等武官职衔），或受到意外的打击（如戴进画《秋江独钓图》中，钓鱼人着红袍，红袍为明朝官服，而使嫉妒者得到挑拨的借

口）。从这些记载中也可以看出，当时山水画和花鸟画受到更大的重视。留下了名字的明代画院画家约七十人，其中戴进、吴伟、边文进、范暹、林良等人是最有成就的。

明代画院山水画，在题材内容和风格表现上大体都不出南宋画院的范围。水墨的造型方法和画面上大量剪裁以突出主题的构图方法都承继了南宋传统，因而他们的山水画很多被当作了南宋时代的作品。擅长山水也擅长人物的戴进和吴伟是相当有实力的画家，他们而且能作大幅壁画（南京昌化寺吴伟壁画罗汉五百尊，穿崖没海，神通游戏；报恩寺有戴进壁画）。他们和另一些院外画家的山水画，在明代中叶以后成为被反对的对象，因为他们大多隶籍浙江，而被称为"浙派"。所谓"浙派"的山水画，有一部分流为笔墨的游戏而形象凌乱，但一部分作品仍成功地表现了一定的生活内容。

明代画院的花鸟画，边文进、吕纪等擅长的是工笔，妍丽工致；而范暹、林良开始水墨写意的花鸟画，也是一重要的创造，为提炼自然生命形神兼备的形象提供了新方法。但明代画院花鸟画在题材内容及构图方法方面，基本上看不出新的感受和表现，此一新技法后来在画院外得到了发展。

浙派和明代画院在表面上虽具有南宋画院的面貌，掌握一定程度的造型能力，并与元代四大家不注意内容的山水画有了区别，但实际上已不能发扬过去画院认真认识生活并分析生活的创造性传统。浙派，特别是在题材内容的处理方面，和那些反对他们的流派走在同一条道路上，也成了文人画的一部分。

三

江南苏州一带，从元朝以来成为地主阶级艺术得到繁荣的重要地区。很多地主阶级知识分子，以诗人、画家的面目出现，并且产生了一些收藏家和招徕同好的豪兴的东道主。他们传播着自己的政治观、人生观和美学思想，并且成为地主阶级知识分子的理想人物。在江南地区工商业比较发达的基础上，他们的活动更刺激了一些与艺术有关的工商行业，例如：古书古画的买卖交易，古画的仿制、临摹、修补和装裱，以及木版印刷和各种手工艺。因此，江南苏州一带成为反映地主阶级思想情感的各种艺术活动集中的地区，在过去数百年中是天下瞩目的"人文荟萃"之区。

苏州地区在明代初年，继元代诸画家之后，产生了更多的山水画家，其中例如王绂、杜琼、周臣等人是比较有名的。15、16世纪出现的沈周（号石田）、文徵明（号衡山）、唐寅（字伯虎，号六如）都是当时倾动天下的名画家。

沈、文、唐等人虽是士大夫的身份，能诗善书画，有取得功名爵禄的条件，但他们一生从事于卖画、全补古画和临摹古画的工作，如他们自己所说的，是"诗酒自娱"的生活。文徵明曾

一度入京做官，得了不愉快的结果回来；唐寅虽中了解元，但没有得到腾达的机会。他们都是很明显地由于感觉到自己的无能，对于侧身明代官僚政治钩心斗角的腐朽生活感到怯懦畏惧，于是退避到自己安静的寄生生活中。但实际上，如他们在诗画中所描述的安静生活是很难保持的，例如倭寇就不止一次进行过骚扰，文徵明虽身受其祸，但他的诗画中丝毫看不见反映。他们善良的懦弱的生活感情，有别于另一些地主阶级的贪婪和残暴，但同是没落期士大夫性格的表现，所以是有代表性的，也是有传染性的。他们逃避现实怯于行动的生活态度和他们的美学观点是有联系的，所以在他们生活条件的制约下，产生了他们的绘画作品，同时也产生了崇拜他们作品的群众。

关于他们的生活和艺术，过去记载中特别称赞沈周的宽和厚道：有人伪作了他的作品，他也不拒绝在上面署名。他不歧视来求画的"贩夫牧竖"等不登大雅之堂的人们。沈周在过去一直以他的笔墨变化出入于宋元名手而享盛誉，人们称赞他模仿董源、巨然、李成特别有心得，称赞他晚年时特别沉溺于黄公望和吴镇。沈周的诗也达到了一定的水平。文徵明的绘画学自沈周，文学学吴宽，书法学李应祯，都是当时的名家。他的画据说是得到了郭熙、李唐、赵孟頫的笔墨长处。他和当时苏州很多名流有密切交往，和祝允明、唐寅、徐祯卿共称"四才子"，他在苏州成为"风雅"的中心人物，据说有三十年之久。唐寅自称"江南第一风流才子"，特别以饮酒放荡和他的好友祝允明一样有名，他的放荡行径在群众中造成深刻印象，而变成了传奇的角色。沈周、文徵明、唐寅都有一定的文学修养，他们的短诗虽取材狭窄，却有一些美丽的想象，在传统范围内有自己的真实感受。

他们的作品构成了一定的市场。据说文徵明老年的时候车马盈门，求画的绢和纸在案几上积堆如山。一张画画成出门，市上立即出现赝本，很多人仰仗伪制为生。购求他们的作品的，固然有真正的爱好者，但也有一些是附庸风雅、是用来作为地主阶级文化生活必要的装饰，作为区别雅俗的标志——也就是士绅阶层用以自别于社会群众的标志。

他们艺术最显著的特点是艺术思维范围的局限性。这首先表现为题材的狭窄，除了少量的花卉以外，一般都是那些习见的山和树，取景角度和距离也是固定的；其次，也表现在体现的思想感情的贫乏，一贯的是重复宋代以来山水画家和诗人已经发现过的诗意和情调，这些感受虽可能是他们自己真正有的，然而不是完全新鲜的。在这一点上，他们作品的艺术性虽超出了某些元代画家，时常有集中表现的明确主题（情节），然而主题和意境缺乏鲜明的独创性。他们艺术思维范围的局限性也表现在艺术手段和方法的单调，因袭的题材和因袭的主题决定了在艺术方法上的因袭，景物的选取和构图技巧一直限于传统范围中，也就丧失了真正的艺术力量。

这些都说明他们的艺术十分缺乏生活的基础。

他们艺术思维范围的局限性，也决定了他们风格的大同小异。体现了他们风格区别的仅只是

他们的笔墨技法，如过去很多记载中所热烈加以剖析并反复赞扬过的。他们的笔墨技法虽不限于元代四大家的范围，但不出古代画家的范围，他们的技法是从临摹古人作品中来的，而不是直接在生活基础上产生的。他们的作品中有来自古代作品的"真实形象"，但非现实的；虽有"提炼的形象"，但非根据客观对象进行的创造。对于形象的创造，他们一般地不是予以最大的注意，如沈周强调的是"山水无定形，随笔之所及耳，然亦在人运致也"。由于他们是面向古人，而不是面向生活，他们笔墨的真正技法的意义就非常薄弱了，他们笔墨的主要功能不在造型，而在于具有一种趣味。

他们笔墨的造型能力的薄弱，就使得他们本来已甚微少的生活感受更难以完全在真实具体的鲜明形象中渗透出来，没有能够深入地表现像他们在诗篇中所表现的意趣，所以他们的作品是公式化、概念化的，而他们的艺术特色也只是单纯在笔墨趣味上显著起来了。

他们是作为元四大家的继承者，而被用来反对那在笔墨上没有受元四大家的影响的"浙派"画家的。把他们和戴进、吴伟等人用"吴派"和"浙派"的概念区分开，是着眼于笔墨趣味的不同，这样的分法是形式主义思想蔓延的结果。

他们在作品中有意地阐明一定的主题，例如下列一些常见的作品：沈周的《山水卷》、文徵明的《江南春》、唐寅的《风木图》、周臣的《北溟图》，都有一定的艺术效果。在这一方面尽了更大的努力的，例如文徵明的侄子文伯仁和明末一位画家李士达，都因为加强了笔墨的造型能力和善于运用传统的构图技巧而有新的成绩，他们的成绩显著地代表着吴派山水画作品中现实主义的最后据点。文伯仁的《四万图》画着"万壑松风""万竿烟雨""万顷晴波""万山风雪"四种情景，创造了富有表现力的画面。

沈周、文徵明和唐寅在绘画艺术上真正有创造性的实践是他们的花鸟画，特别是沈周等人的水墨花鸟画。他们运用水墨技法描绘花鸟虫鱼，草草点缀，情意已足。在他们同流中，徐渭（字文长，号青藤）、陈淳（字道复，号白阳山人）的水墨花鸟画，是林良、沈周以后的重要发展。徐渭、陈淳的作品，一花半叶，淡墨欹豪，疏斜历乱，形神兼备。和陈淳同为文徵明门徒的陆治（字叔平，号包山子），以傅色工致秀丽的花鸟画也得到重视。周之冕（字服卿）的花鸟画，以新创的"钩花点叶体"得名，主要贡献也是在于创造了简洁洗练的生动形象。他们的花鸟画有新的生命。

四

长时期脱离了广大生活的绘画艺术发展的最后归宿，便是董其昌的"南北宗论"这一体系的形式主义绘画思想。

董其昌最有代表性的一段言论如下：

> 禅家有南北二宗，唐时始分；画之南北宗，亦唐时分也，但其人非南北耳。北宗则李思训父子（思训、昭道）著色山水，流传而为宋之赵幹、（赵）伯驹、（赵）伯啸，以至马（远）、夏（珪）辈；南宗则王摩诘（维）始用渲淡，一变钩斫之法，其传为张璪、荆（浩）、关（同）、董（源）、巨（然）、郭忠恕、米家父子（芾、友仁）以至元之四大家。亦如六祖（慧能）之后有马驹、云门、临济儿孙之盛，而北宗（神秀）微矣。要之，摩诘所谓"云峰石迹，迥出天机，笔意纵满，参乎造化"者。东坡赞吴道子、王维画壁亦云："吾于维也无间然。"知言哉！

"南北宗论"是以捏造历史发展的手段宣传形式主义思想。其错误的内容主要的是：1.山水画自唐代以来就分为南宗和北宗；2.南宗高于北宗；3.区别的标准是笔墨。

认为山水画自唐代以来就按照笔墨技法的风格已经自行区别为对立的两派，是不符合历史上的真实情况的。王维在唐代并没有能够居于那样重要的地位，以至于与李氏父子并立；宋代山水画在用笔方法上既不是有这样严格的两派，赵伯驹兄弟的青绿和马夏的水墨也不能并为一派；而赵幹、郭熙更不宜于按照董其昌的标准划归北派。如果把董其昌几次谈到南北宗问题的议论合并在一起看，并与他的好友陈继儒类似的意见相比较，可以看出他们排列的南北宗两派画家人名的系列是漏洞百出的。至于明代的沈、唐、文等人的用笔方法，也不是所谓的"南宗正传"，明代其他评论家早已指出他们和南宋画家——即董其昌所说的"北宗"的密切关系。

"南北宗论"的流行，造成很多对于绘画史发展的错误观念。

有人认为"南北宗"的"南宗"发达于长江流域，"北宗"发达于黄河流域，是地域上的南北；也有人认为"南宗"既高于"北宗"，就说明南方长江流域的山水画或艺术比北方黄河流域更发达。这是董其昌错误理论的进一步的错误引申。董其昌理论中所推崇的南宗画家：王维、荆、关、李成、郭、米芾，都不是长江流域的；而赵伯驹兄弟、马、夏等北宗画家都反而产生于南宋的杭州。由董其昌所说的"南北宗"而引申出的地理环境决定论是出于对中国绘画史实的无知。也有人认为"北宗"是工笔，是青绿；"南宗"是水墨，是写意。这也是董其昌说法的以讹传讹。

还有人认为山水画的"南宗"或水墨渲淡的山水画，是在佛教禅宗思想影响下产生的。这是缺少事实根据的。在中国古代重要的山水画家中，不曾发现有任何人在思想上接受了禅宗的思想，只除了南宋末年有少数和尚曾画过水墨画。但这些和尚并不是因为在中国绘画史上有过广大影响而留下了名字的，他们之所以被重视，是因为他们的作品曾保留在日本的古寺中，成为宋代

绘画作品的可贵遗存。主张"南宗"和禅宗思想内容上的联系的，不外是在文字上错误地解释了董其昌的原文，董其昌原文只是借禅宗的南北比喻山水画的南北，如果有所指，则是指风格的区别是难以用文字描述的，而与禅宗之"不可言说"有表面上的类似。这可以说是董其昌有意把风格的区别神秘化，以故作玄虚的方法来排除旁人的疑难，但不能认为董其昌就是在主张"南北宗"的区别是思想内容上的，而且是与禅宗的唯心论哲学相联系的。

董其昌认为"南宗"高于"北宗"，最基本的出发点是反对笔墨技法的造型能力。董其昌捏造历史的实际目的，是反对明代工笔山水人物画家和被称为"浙派"的山水人物画家，因为他们的笔墨技法都还保持了具有相当水平的传统造型能力。例如他们都能描绘有真实感的人物形象，而董其昌个人及其同流派者都和元四大家一样，不能画人物，而只能画"无定形"的山和树。但董其昌的反对不是从造型方面提出的，而是从风格上提出的，他认为工笔画法的追求物象是"板""拘""匠气"，青绿着色是"俗""火气"，浙派活泼的笔致是"粗野""村气""画史纵横气"。

董其昌等提倡的"笔墨神韵"（古代"气韵生动"的新解释），用他们自己的话，是"虚和萧散""不食人间烟火"（陈继儒诗），用他们同时人的话，是"清丽媚人"，所以，实际上是一种柔弱而又庸俗的趣味。他的书法也表现了相同的风格。

董其昌以笔墨风格作为区分历史上绘画流派的唯一标准，并且把追求笔墨风格当作绘画艺术表现的目的，这是极端的形式主义，这样便完全否认了艺术内容，割断了艺术与生活的关系，并且从根本上取消了艺术创造，因而也就把绘画带入一条脱离生活、脱离人民的死路——只知道临摹古人与玩弄笔墨。他们理论的危害性，还不只是在自己的小圈子中破坏了绘画艺术，并且在广大的社会范围中积极反对一切有健康倾向的绘画思想和实践。他们用各种方法散播他们的影响，以笔墨宗派相标榜并互相排挤歧视，特别造成明末绘画史上的混乱，例如在吴派之中又自行相互区别为华亭、云间、苏、松等小派别，这种恶劣风气到清代初年更为滋蔓。

五

在形式主义盛行的风气中，人物故事画大见衰颓，仇英、陈洪绶、曾鲸三个人物画家，正可以从三个不同方面说明处于不利环境中的人物故事画的情况。

仇英（字实父，号十洲）是苏州地方临摹古画的名手，也是此一行业的代表画家。他和唐寅同师周臣，他花仕女、鸟兽、台观、旗辇、军仗、城郭、桥梁，完全追摹宋代画院。临摹古画的行业在中国绘画史上有重要地位，他们和另一些职业画匠是密切联系的——灯画、扇画、版画，

以及其他形式的风俗画，是民间绘画不可忽视的部分，他们以生活的内容和绚烂的色彩适合着群众的要求。

仇英，作为一个受尊崇的画家在绘画史上出现，不是说明工匠得到了重视，而是说明有一部分人物故事被迫采取了摹古的道路。

陈洪绶（字章侯，号老莲）在明末画人物画以追求形式感，表现了自己强烈的性格。他的人物多经过夸张变形，有的作品，如《屈子行吟图》，深刻地体现了他对于内心坚强而颜色憔悴的古代伟大诗人的理解。《水浒叶子》中的一部分也有突出的性格描写的例子。但有的创作反映了反常的变态心理，这变态心理是那一痛苦时代（士大夫无耻堕落，黑暗无能的政权的颠覆，最后，外族的残暴血腥统治）的产物，而包含了对其时代的抨击与讽刺。陈洪绶不是用真实描写和揭露的手法来反对那一社会，而是随了社会诸矛盾的发展走上追求怪诞形式的道路，但他的艺术独创性在绘画艺术范围内是和当时流行的柔弱庸俗的风格处于对立地位的。

陈洪绶的作品说明在形式主义的包围中，一个极有创造能力的士大夫画家在企图把自己的艺术与现实生活建立联系时所走的道路。

曾鲸（字波臣）是传神（肖像画）名家，由于传神任务的特殊，决定了他发展的是正确刻画对象的要求。曾鲸的重要贡献是他适应了此要求，在中国传统的肖像画技法中吸收了17世纪传入中国的西洋写实技术，记载中称他的画法是：重墨骨，墨骨成后再加敷彩。所以他的写照妙入化工，俨然如生。

曾鲸门徒中有十几个人都是很有名的，在清朝初年还是重要的画派。

曾鲸说明了在形式主义者破坏了真正的技法的时候，为了真实地表现对象而创造新技法所走的道路。

现实主义艺术的中心问题是表现"人"，绘画艺术发展水平的最后考验是人的形象的描写与创造。根据上面的叙述，可以看出形式主义对于绘画艺术的最大破坏是表现在人物故事画的正常发展受到极大的阻挠，从而丧失了现实主义艺术最丰富的人民生活的源泉。

六

清军入关（1644年）扼杀了农民起义，勾结汉奸官僚地主征服中国，建立了民族牢狱的统治，在文化方面也采取了种种压迫和欺骗政策。董其昌所提倡的形式主义在清统治者的鼓励下，造成最大的灾害。

康熙皇帝玄烨喜爱董其昌的绘画和书法，乾隆皇帝弘历喜爱赵孟頫的绘画和书法。董其昌的

亲戚、太仓大地主王时敏（号烟客）和另一太仓大地主王鉴（字圆照），他们所教育的门客王翚（字石谷）和王时敏的孙子王原祁（号麓台），是清朝初年绘画史上最有名的"四王"。他们的山水画与沈周、文徵明等人的作品又有很大的不同，他们的作品中完全放逐了内容的要求，而单纯以临摹为宗旨，明白以"临大痴""仿巨然"等为题。王翚是临摹的专门家，临摹功夫极熟练，而且最多样，在"四王"中享最大的声誉。

董其昌和"四王"所追求的笔墨趣味，以其柔弱庸俗取得皇帝和一些人的好感，但也引起人们的厌烦。《国朝画征录》的作者、清代有名的评论家张庚就反复地指出当时学董其昌已流为习气，王翚的笔墨"妩媚"是学不得的，而特别反复地谈董其昌和四王的"干笔枯墨"成为时尚、甚至认为湿笔就是"俗士"等等为不良现象。张庚没有反对董和四王的勇气，但表示十分反对他们的流毒的态度。

追随他们走上末路的画家是清朝山水画家的绝大部分，只除个别的如吴历（字渔山，号墨井），虽与他们同流，但尚认识到体会画意的必要。一部分追随王翚的画派称为"虞山派"，但大部分自命祖述王原祁而形成"娄东派"。王原祁的社会地位（江南大地主）和政治地位（供奉内廷，充"书画馆总裁"）特别助长了他的声势。四王的画风在清代弥漫在北京以皇帝为中心的贵族士大夫中间，皇家画院和皇室、大臣都画这种堕落的山水画。

董其昌和"四王"的形式主义文人画得到政治力量支持的另一重要方面，即王原祁主持下编纂了《佩文斋书画谱》，集中了大量古代绘画史料，但编纂的目的就在以纂集材料的方式阐明董其昌的形式主义理论。这部书是一部有用的书，也是一部十分有害的书，它在史料和观点上都支配了过去的绘画史研究。这部书传播文人画的"正统"思想，传播绘画史的演变只是形式因素的嬗替，传播王维、苏轼、元代画家的错误估价，传播书画同源的片面理论等等。这部书和根据其中材料所写成的绘画史，巩固了形式主义绘画思想在实际工作和理论工作中数百年来的统治地位。

<div align="center">

七

</div>

清代初年，有若干画家和"四王"等人走了不同的方向。他们在政治上对异族统治者持不合作的态度；在艺术上，利用传统形式描写生活的感情。——其中最有名的是道济和尚。

道济（字石涛，号清湘老人、大涤子、苦瓜和尚，他的别名很多）擅长花鸟和花果，在不大的篇幅中表现他自己的真切感受和浓厚的爱。传说他是明朝皇室的后代，他在大自然中随处激发的强烈情感是由压抑不住的亡国痛苦转化而来。

他的著作《苦瓜和尚画语录》可以说明他的创作态度，在那死气沉沉的氛围中，和他的创作

一样放出异样的光彩。他反对临摹，反对泥古不化，反对把山水画艺术降低为单纯的皴擦渲淡的笔墨动作；他主张创造，主张写"天地万物"、山川大地的形势，要在山水画中写广大的理想，主张画家要用自己的想象深入对象，要能领悟自然事物形象丰富的内涵等等，都和当时腐朽的文人画理论有对立的意义。他的文章是用极其夸大的语气和颇为玄虚的词句写成的，有神秘主义思想的成分。

道济的山水取景安徽黄山区域的很多。追随他的另一个画家梅清（字瞿山）也为黄山创作了充满郁勃生气的有力形象。

这些画家中，朱耷（号八大山人）也是富有特色的一个。在他所擅长的山水花鸟各种作品中，以神情奇特的水鸟最引起人们注意。和道济、八大在过去共称为"四大名僧"的其他两个和尚弘仁（字渐江）、髡残（号石溪），以及其他有名的明遗民画家们的创造能力都没有达到他们二人的水平。

清初在宗派盛行的风气中，很多画家被以各种偶然因素归为一组。例如南京的画家被称为"金陵八家"，其中仅龚贤（字半千）以浓重的笔墨创造了许多效果强烈、富有表现力的画面。另外，芜湖的萧云从（字尺木）则冠以"新安派"的头衔，萧云从之突出其他新安画家之上，是他力图绘制流露着乡土之爱的风景画，他的一些作品曾镂刻为版画。

这里列举的几个画家，即使和另外未举出名字的一些画家，作为或多或少超出了董其昌和四王范围之外的山水画家，在清初画坛上数量不大。他们在形式主义文人画的逆流中，坚持了意境的创造这一稳固的传统，他们所努力的艺术实践和主张，在最根本的倾向上看，保护了中国绘画的现实主义。因此，在形式上和技法上，他们为了满足表达内容的要求，也都有一定程度的创新，他们的艺术经验也加入了中国古代优美绘画艺术的丰富积累。

八

花鸟画是清代绘画中的主要收获。除了道济、八大之外，清初花鸟画的重要创造者是恽格（字寿平，号南田），他被认为是写生大家。

恽格是王翚的好友，也受了他注重笔墨的思想的影响。花鸟画艺术一直没有丧失创造真实生动形象的要求，并且一直是要求能够传达最微妙的生命感觉。所以，恽格只能是在以轻快的笔触、柔美的色形进行极其细腻的描绘而创造了意态飞动、富有天机物趣的形象的同时，追求着明洁光润的画面效果。最后这一点特别为他赢得了众多贵族和社会群众，并且吸引了众多的追随者，而称为"常州派"。

恽格优美的作品丰富了花鸟画的艺术。

与恽格风格所不同的，在17、18世纪（康熙、乾隆时代）还有蒋廷锡（号西谷、南沙，任大学士）、邹一桂（恽格的女婿）的工笔一体，和李鱓、金农的自由活泼一体。蒋、邹的花鸟画在北京上层社会中享有很高的声誉，并为宫廷所珍藏。邹一桂著有《小山画谱》一书，可见其对115种花草和36种洋菊花叶蕊的状态和颜色都经过非常认真的观察，而记述了其特点。明清以来，花鸟画以花卉为表现的主要对象（不再是禽鸟），但力求忠实于对象的传统仍得到了坚持。

李鱓（号复堂，蒋廷锡弟子）和他的朋友们住扬州，而被称为"扬州八怪"（八怪姓名说法不同）。扬州距离宫廷艺术风气中心较远，所以，有可能出现像他和他的朋友，例如金农（冬心）、罗聘（号两峰）等人有个性、富于创造性的艺术。李鱓曾被吸收入画院，而因为风格的放逸不能见容。他们的作品中表现了自己对于自然事物的体会与认识，并且出现了他们自己创造的新的表现方法，他们的花鸟画代表着新的发展。

华岩（字秋岳，号新罗山人）是18世纪另一引起普遍注意的花鸟画家，他以风格新颖的独特成就助成了此一时期花鸟画的高涨。

清代花鸟画家的共同努力，使清代末年出现了上海的一些名手，任颐（字伯年）和吴昌硕（号缶庐）是其中最杰出的，成为他们前驱的并且有任薰、任豫叔侄和赵之谦。他们的共同特点是不为一定的成法师承所拘束，而能够根据自己的感受和对生活的理解，追求新的表现方法，所以在他们的艺术中现实主义有了复萌的可能。这就是清代花鸟画和道济以来的山水画之有别于董其昌和四王的山水，而最后表现是为齐白石和黄宾虹的艺术开阔着道路。

九

17、18世纪形式主义绘画思想的另一重要表现即对于所谓"西法"的鄙视。

自16世纪意大利传教士利玛窦等带来了欧洲文艺复兴时期的科学著作和宗教绘画，而引起当时知识界的注意以后，欧洲的绘画艺术，因为其较高的写实水平，所以在中国流传，也曾受到群众的欢迎："眉目衣纹，为明镜涵影，踽踽欲动。其端严娟秀，中国画工，无由措手。"（《无声诗史》）传教士们曾写信回去要求寄来更多的画像以满足中国人士的爱好。曾鲸等且吸收了西洋写实技术发展了肖像画艺术，成为有成绩的画派。

18世纪，郎世宁（Giuseppe Castiglione）、艾启蒙（Jgnatius Sickeltart）来到中国，以传教士的身份而变成清朝的宫廷画家。按照当时人的记载和保存至今的他们的作品，可知他们画面的光影表现和远近透视表现所产生的真实效果，受到了重视。因而也有某些画院画家，如焦秉贞、冷枚、唐

岱、陈枚、罗福昱参酌了西法，在自己的构图中运用了比较正确的透视关系。他们的大胆之举屡屡被后人强调地指出来，虽然碍于皇室的恩宠，不敢任意褒贬，然而这种尚非根本性质的不甚显著的变化之受到如此严重的注意，恰恰说明某些人在此问题上的保守态度。而同时，有另一些意见是明白地表示了对于"西法"的反感。例如吴墨井就表示自己绘画之绝对的区别："我之画不取形似，不落窠臼，谓之神逸。彼（指西洋画法）全以阴阳向背、形似窠臼上用工夫。"邹一桂说："学者能参用一二，亦具醒法。但笔法全无，虽工亦匠，故不入画品。"张庚说："焦氏（指焦秉贞）得其意而变通之，然非雅赏也，好古者所不取。"值得注意的是，吴、邹、张等人在绘画思想上还是有些新的知识的，这些意见中反映的，表面上是中西画法之争，而实质上是尊重客观事物、对于生活进行真实的描写和轻视客观事物、沉溺于笔墨趣味，这两种绘画思想之间的斗争。18世纪以来绘画史的发展说明，用"虽工亦匠"的理由反对西法写实能力的风气占了优势，这也是恢复现实主义传统的社会条件尚未到来。19世纪绘画艺术中的现实主义是和民主思想同时开展的。

十

以上是明清两代文人画发展的一个非常简单的轮廓。由于不包括文人画范围以外其他样式的绘画，所以不是绘画史的全面介绍，也不是在整个发展过程中追溯现实主义和形式主义斗争展开的全部范围；而毋宁说是着重在分析明清两代绘画史的一个重要方面（在过去就被认为是唯一的一个方面）：文人画中所产生的形式主义的性质。

文人画个别作家与个别作品，可以包含有现实主义的倾向和因素；并且，文人画中也并非都是没有表现的对象，都是缺乏具有真实感的形象，都是完全丧失了生活的联系的（甚至有些画家也进行了他自己所谓的"写生"）。但不能因此否认文人画在本质上之为形式主义，因为他的思想是形式主义思想。其所以为形式主义，是因为它在理论上，不是主张以真实的反映生活为目的，而是以产生一定的笔墨效果为目的；不是要求根据生活创造艺术，而是要求模仿古人，把艺术活动解释为过去的既成的创造；不是以表现活泼的富有生气的健康生活理想和感情为目的，而是以传播消极的颓废的生活态度和柔媚庸俗的趣味为目的；不是走向群众去适应群众的爱好，而是故意追求脱离群众的所谓"清高"和"优雅"。

这一形式主义潮流在山水画中泛滥到最大程度，并且使人物故事画遭到放逐。山水画中形式主义的表现，集中为董其昌的"南北宗论"理论、四王对于黄公望的崇拜，和王翚、王原祁支配下的清代画院与《佩文斋书画谱》。

附录三　版画艺术的源流及发展

一

印刷术的发明是中国古代伟大的创造，是对于世界文化的重要贡献之一。版画艺术是雕版印刷的一个重要方面，曾以多种形式深深植根于人民生活，千余年来成为文化、美术的有力的普及工具。版画艺术包括书籍的插图（有说明作用的图解，特别是技术性的医药、工业、地理等类书籍的插图，以及连环画式的插图和佛经引首扉画等）、年画及其他节令风俗画，以及独幅的风俗画等。版画艺术密切联系人民生活及其需要的优良传统，可以从版画和雕版印刷的悠久历史发展中得到证明。

二

雕版印刷技术在中国最早的开始，亦即在全世界上最早的开始，现在还不能完全确定。例如下面这样的历史材料，都还是被态度慎重的历史学家所怀疑的：新疆曾出土一页残破纸片，上面有两行残缺不全的文字："……官私……延昌三十四年甲寅……家有恶犬，行人慎之……"（延昌三十四年是公元594年，是吐鲁番地方古代一个地方政权"高昌"国的年号），看来很像印刷品。又古书上记载隋开皇十三年（593年）曾下诏提倡佛教，其中两句："废像遗经，悉令雕撰"曾被解释为雕版印刷佛像或佛经。——这些材料虽有待进一步证实，但9世纪时雕版印刷已广泛流行的事实则是完全被证实了的，这时雕版印刷的流行，是为了能够以极大的数量适应群众需要的，显著的例证是很多史料都谈到了历本和韵书（以注读音为主要目的的字典）：唐德宗时（780—804年）冯宿上奏章说，每年政府的新历还未颁布，四川、淮南等地出版的历本已满天下，因而请求政府禁止（农历要每年计算月长月短以及廿四节气在一年中的排定，古代都是由皇家的天文学家计算，用皇帝名义颁布施行）；唐文宗在公元835年曾禁止诸道州府私置印刷历本的木版的诏令是见于记载的；唐朝末年，江东商人因为贩卖的历本上大小月各有不同，而引起了争执。唐代历本的实例，在敦煌发现了乾符四年（877年）和中和二年（881年）两个残本。此外，敦煌也发现五代和北宋时代的历本。唐中和二年历本是"西川成都府樊赏家"刊行的，四川出版的韵书，在日本和尚宗叡在咸通六年（865年）带返日本的佛经和其他书籍目录中，就有《唐韵》和《玉篇》各一部。四川在唐代已经成为印刷中心，公元883年一个官吏柳玭在成都城东南书铺里看到雕版印刷的"阴阳杂说、占梦相宅、九宫五纬之流"的迷信书和"字书小学"等

字典之类。当时在群众中有地位的文学书也被雕版印刷，如白居易的诗歌由于受欢迎，在浙江一带有印本沿街叫卖，并且人们可以用来换取茶酒，这是白居易的朋友元稹在公元824年为他的诗集作的序文中谈到的。五代时候，四川雕印文学书尤其盛行，而特别是当时新从民间文学中发展起来的词曲。也有个人为自己的作品刻书的，如官僚词人和凝、和尚诗人兼画家贯休都刻印过自己的集子。西蜀宰相毋昭裔曾刻《文选》和《初学记》，起因是他年轻时候向人借书不得，于是发愿在显赫以后要刻版印行，让读书人都很容易地看到。这也说明刻卷帙较夥的大套书这时才开始。

由以上这些片段的记载，可见雕刻印刷在民间自唐代末年、9世纪末已经发展起来。刻印的中心有成都、淮南（安徽）、江浙。所刻书以民间日常需用的日历、字典、诗歌文学和宗教迷信书为多。

唐代雕版印刷的重要实例，也是全世界现存第一部完整的印本书，是唐咸通九年（868年）刻的《金刚经》卷子。全卷是七张纸拼成，第一张引首扉画，《佛在祇树给孤独园对长老须菩提说法图》，这是中国版画史上现存的第一件作品，线纹流利、细致，经文字体笔划也极精美规整，表现出雕刻技术已非常成熟。此一现象之特别值得注意，乃是它可以说明，雕版技术应该在此之前早已开始了。这幅引首扉画的构图形式成为此后佛经扉画的标准格式。敦煌还发现有捺印的千体佛像残幅，是墨印的成排小佛像，再用笔加彩。五代时期单幅的《毗沙门天王图》和《救苦观世音菩萨图》制于后晋开运四年（947年），是敦煌统治者曹元忠和他的部下为了祈福而大量印制的。这些作品和敦煌发现的其他印本佛像、以及杭州雷峰塔倒塌后发现塞在砖心中的宝箧印陀罗尼（吴越王钱俶在公元975年造）同为版画史上罕见的早期作品。这些佛教宣传品之所以雕版印刷，也是因为可以达到大量流通的目的，按照佛教的规定，成千成万地传播佛像和佛经是祈福的重要方式。

五代时，在政治情况不断变化中仍一贯保持着自己显赫地位的冯道，看到江南和四川来的人贩卖印版的文字，内容很多，但没有儒家经典，于是在他的倡议下，用官府力量以国子监的名义印了卷数浩繁的儒家经典共11种，从公元932年开始到953年完成。这批经典的版本是雕版印刷史上有名的"五代监本"。自此以后，历代国子监都把印儒家经典作为自己的工作，官府，特别是皇家，一直以进行大规模的雕版印刷工作积极参与了它的发展。

<div style="text-align:center">三</div>

北宋国子监在汴梁和临安，南宋在临安，都进行了雕印儒家经典的工作。金、元则在山西平

阳设立了"经籍所"。宋代各地方政府也进行刻书。宋、金、元官府刻书的范围已大见扩大，并包括了一些重要的历史书、子书（古代思想家的著作）、文学（诗文集）和技术书（特别是医学和算学）。北宋末年汴梁国子监的书版和工匠被金人掠到山西平阳，南宋末年临安国子监的书版在明代初年集中到了南京。明代官府刻书种类虽更繁多，但特别着重的是一些与巩固统治秩序有关的书：《四书》《五经》及其注释、科举文章的参考书（如《古文真宝》《古文真粹》）、宣传没落封建唯心思想的讲"性理"的书等等。明代分封在各处的皇族藩王也多利用刻书聚集一些文士。清代官府刻书更是配合了文化高压和麻醉政策，康熙、乾隆时期除了刻经史以外，更刊印皇帝的诗文集和用皇帝名义编撰的各种百科全书，乾隆武英殿"殿版"书共147种，其主要目的是篡改古书中有碍异族统治的真实记载、思想和字句，同时也提倡一种钻到故纸堆中消磨人们精力的治学风气。

宋代开始的另一根据统治者意旨进行的大规模雕版印刷，是全部佛经和道经的出版工作。宋初开宝年间在四川雕印了整部《大藏经》，费时12年（971—983年），全书共五千多卷，当时并以之赠送朝鲜、日本和越南各国。这部藏经在中国雕版印刷史上很有名，称为"开宝藏"。宋代政和年间，又刊印了全部道教经典——《万寿道藏》五百余卷。宋代以后，金、元、明、清各代都曾屡次编纂并刻印全部佛经和全部道经，其中也有不是直接由皇家主持的，例如有名的"赵城藏"的雕刻，是金皇统八年至大定十三年（1148—1173年）25年间由山西解州天宁寺在民间自行募集而进行的。"赵城藏"是在抗日战争时期（1942年）从山西赵城广胜寺抢救出来的。

在这些直接为统治者支配的雕版印刷事业中，版式的设计、字形的设计和雕制的精美，以及刷印的慎重严肃，都发挥了工匠们的智慧，而有重大的艺术价值。这些印刷物中也有版画插图，除了科学技术性的图解插图外，就是一些教育性质的插图，例如早期版画插图中宋代雕印的《三朝训鉴图》《列女图》《营造法式》（建筑术）和《三礼图》（考古学）。宋代也曾雕印过《耕织图》，这些插图没有与人民生活、人民思想感情的真正联系，也就没有了创造力的源泉，特别可以说明这一问题的是佛经引首扉画，自唐代咸通九年的《金刚经》卷子以下，千余年来保持了同一形式。在直接为统治者控制或支配的雕版印刷中，缺少版画艺术繁荣的基础。

四

版画艺术的繁荣是作为文学书籍的插图，随了文学艺术中大量描写人民生活和人民思想感情的现实主义发展而出现的。

在唐、五代雕版印刷的经济和技术基础上，产生了成为宋代商业资本经济活动的一部分——

雕版印刷的制作和贩卖。从10世纪到14世纪，雕版印刷生产的中心地区是汴梁、临安、福建建阳、四川眉山、山西平阳（今临汾），最后是北京。这些雕版印刷中心先后都曾进行印制通俗的有插图的文学书册甚至独幅版画。

北宋初年汴梁的印刷既有五代的旧规模，而且由于统一了西蜀，也增加了新的力量。汴梁除印书以外，也已开始了单幅图画的印刷，熙宁元年（1072年）皇帝曾将吴道子画的钟馗镂版分赠大臣；市街上年节有一般的门神钟馗等印就出卖（七夕有《目连经》印本卖）；司马光死后，群众把他的画像刻印出售，有由此发财的人，也可见图画镂版在当时的汴梁很流行。

靖康之变以后，汴梁的书版和工匠都被金人掠往平阳（又称平水，今山西临汾），平阳成为金、元两代政府和民间重要的印刷中心，"赵城藏"就是平阳的产品。现存平阳雕印作品中，最引我们注意的是在甘肃发现的《刘知远诸宫调》（宋代说唱文学的重要作品）和两幅版画。一幅美人图上面题字："隋朝窈窕呈倾国之芳容"，内容是班姬、赵飞燕、王昭君、绿珠四个古代著名美人，上面写明"平阳姬家雕印"；另一幅神像题字："义勇武安王位"，刻的是关羽和关平等五个人的像，写明"平阳徐家印"。美人图现在知道是当时很受欢迎的一种风俗画。

四川成都的雕版印刷中心早在9世纪已经形成，其中很多通俗书籍。11世纪以后，四川的印刷逐渐聚集于眉山，所出的文学作品，如李白、王维、苏轼父子的诗文集和类书（只注明出处、不注意义的辞典）在当时很引起注意。眉山全区在宋代末年为蒙古军队破坏。

杭州成为雕版印刷的一个重要中心，从五代开始一直未堕。在宋代，除了屡次为政府印制《四书》《五经》等书以外，也曾印制大量文学作品供应社会一般需要。从南宋中期到元、明之间，杭州有书铺的名字保留下来：陈起和陈思的"书籍铺"的唐宋人诗集和文言传奇故事集在当时销路很广；另外有尹氏书籍铺、贾友人书籍铺也是有名的。杭州书铺在宋元之际刊印的一些平话和戏曲，如中瓦子张家书铺的《唐三藏取经诗话》《关大王单刀会》《李太白贬夜郎》《尉迟恭三夺槊》等杂剧都保留到现在。临安市上也有印本年画如门神、钟馗等出售。

福建建安（今建阳）造纸业很发达，就现在所知，从12世纪开始出现了集中在建安的麻沙、崇化两坊，所刊印的书，有把正文和注释合并印成一本，便于阅读的历史古籍，也有为了文人科举需要的一些查阅古代掌故的类书。此外，日常生活中的工具书，如《事林广记》以及星相占卜之类也很多，而特别重要的是印过带有大量插图的小说，如《武王伐纣》《三国演义》《五代史》《宣和遗事》等。开辟了版画插图的建安书业在元明之际仍继续发展，到清初才渐渐衰落下去，而为南京等地所代替。建安版画插图的印刷事业有广大的影响，也表现为南京戏曲小说的印刷是建阳的继续，其最明显的事实是建安和南京印本都是大量地加入插图，并且插图具有同样的朴素风格。

平阳、杭州和建阳三地，在13、14世纪都出现了小说戏曲和版画的雕印，我国版画艺术真正开始的时期已经到来了。

北京在元代初年随了它在全国政治生活中重要性的增加，也开始成为一个雕版印刷的中心。建阳最有名的一家书商余氏的书版，就在宋元之际售给了北京的书商汪某，北京在明清两代和南京同为全国木版印刷力量最强大的中心。

明清两代雕版印刷已普遍于全国，支持了它的发展的是群众需要所形成的市场。下面我们将分别叙述版画插图和年画的发展。

五

版画插图是有力的普及工具，一些宣传宗教和封建道德的内容曾被装入这种形式。自宋代理学利用封建道德维护社会稳定、摧残人们合理的正常生活以来，《闺范》《列女传》《状元图考》《三教搜神大全》《儒教列传》之类内容浅显、有插图的书格外盛行，这类书的插图虽也有较好的，特别是在雕印技术上有一定的成就，然而它们里面没有真实的生活，所以不具备版画艺术发展的条件。

版画插图也被运用来形象地介绍科学技术方面的知识，成为一种具有说明作用的图解，宋代以来和商业资本一齐发展着的生产技术尤其提出了这样的要求。《齐民要术》（手工业）《农政全书》（农业）、《军器图说》（军事）、《灸经》《本草》（医书），以及一些县志等都利用了插图。这一类插图不是以艺术表现为目的的，虽可能有一定的艺术性，也不是版画艺术繁荣的土壤。

为版画插图艺术的发展与繁荣提供了真正基础的是文学作品，特别是市民文学戏曲小说，市民文学的戏曲小说表现了丰富多样的生活内容，对于社会矛盾进行了揭露，对于一些社会现象作了善恶判断，而深入细致地刻画了人民的思想、感情、心理、意志和愿望。虽然其中也有封建性的糟粕，而且在明清之际某些戏曲小说中，士大夫们也有意地想把自己的东西插进去，但市民文学的戏曲小说是最具有群众性、民主性的一种艺术形式，人民的爱好抉择与道德判断就决定了它的艺术力量，戏曲小说所供给的生活内容是版画插图的艺术生命。

宋元之际杭州、建安的插图本平话小说是前驱。14世纪南京成为朱元璋的都城以后，印刷事业发展起来，16世纪的南京成为版画插图的中心。

元代建安余氏勤有堂刻的《列女传》和《三国志平话》是重要的代表作品，其版式都是上图下文，虽以文为主，但有连环图画的性质。画面景物单纯，作平面配置，不着重表现空间远近，

而人物形象异常真实生动，甚至深入细节，可见是以刻画人物为主要目的。建安插图本的风俗直接影响了南京。

南京富春堂和世德堂所刻的"传奇"，可以作为在建安风格影响下南京版画插图的代表。富春堂刻的"传奇"是无名作家的作品，每十种一套，大概共有十套，计100种。内容是多样的，有历史故事、英雄人物传说、民间流行传说、恋爱故事等。"传奇"是明代从江南舞台上流行起来的一种戏曲形式，富春堂和世德堂的"传奇"版式相同，每本都有全幅的插图十余幅。插图的绘制和雕刻的风格质朴，线纹转折较硬，并利用了粗黑的宽线，形象因而突出。构图上虽有简单的布景，但画面组织是根据了舞台场面，走在旅途上的人和坐在家里等待盼望的人可以同时出现在一个场面中，室内室外不分，人物之间的距离一般过于接近，这些都看出是舞台场面的痕迹。人物形象很生动，虽是根据了剧本类型化的，但动作的达意和表情的作用都很鲜明有力。

富春堂和世德堂的"传奇"已经翻印出来的有三十余种，其中有镌刊着年号"万历辛巳"（1581年，《王商玉玦记》）的。此外，风格与富春堂等相同的插图，有南京刘龙田本的《西厢记》、北京弘治本的《西厢记》（1558年刊本），都是重要的代表作品，也可说明建安风格的流行。弘治本《西厢记》上图下文，版式也和元代建安刊本相同。

富春堂和世德堂都是唐姓书商所经营的，唐某有时用"唐对溪"的名字，另有唐姓的"文林阁"和陈姓的"继志斋"也刊印了一些"传奇"剧本。在这些刊本中，出现了明代版画插图另一重要的风格，即所谓的"徽派"。

在安徽歙县（旧称"徽州"或"新安"），明代曾产生很多有名的雕版名手。其中最有名的有黄、汪两家，他们刻书在徽州刊行（如有名的所谓仇英绘画的《列女传》），也在其他地方刊行，如虎林（杭州）容与堂刊本的李卓吾评《玉合记》和《琵琶记》，都是黄应光镌刻的。他们的作品在风格上并不完全相同，但基本上可以分为两种：一种是被称为"新安黄氏"或"徽派"一体的；一种是明代末年南京、苏州、杭州等地共同流行的一体。

新安黄氏一家留下来雕版名手的名字很多，黄铤刻《目莲救母劝善戏文》，黄鏻、黄应泰刻《程氏墨苑》，黄伯符等刻《大雅堂杂剧》，黄应光等刻《元曲选》《西厢记》《昆仑奴》《玉合记》等，黄一彬刻《青楼韵语》等，都是很杰出的作品，这些作品产生于万历、崇祯年间。所谓"新安黄氏"的标准版画，线纹细如发丝，转折柔和，人物较长，青年男女的长圆脸型和似笑非笑的表情代表那一时代的理想。取景室内必连带表现室外，画面上布置的各种景物都雕镂得很细致，门窗、地砖、簟席的花纹繁密整齐、工细。雕刻技术较富春堂版更精美，但人物形象的刻画上看不出显著的进步。

黄一彬的《青楼韵语》就代表了另外一体，也是明末南京和苏州一带版画插图最流行的较成

熟的风格。可见人物表情和人物关系都更真实自然，环境中的丰富景物非常详尽地工细地雕刻出来，在雕版技术上和在烘托气氛的艺术效果上都有特殊的成就。黄应光的《元曲选》、刘君裕的百二十回《水浒》、刘应祖等人的《金瓶梅》、洪国良等人的《吴骚合编》、新安汪氏一家中汪成甫的《唐诗画谱》，都是篇幅繁多的大规模插图工作，构图及人物造型上摆脱了富春堂和"新安黄氏"舞台场面的痕迹，人物动态、关系和环境合理地组织起来，能够很统一而恰当地表现主题，这是真正的重大进步。

百二十回的《水浒全传》插图，可以说明这时的版画插图的内容和表现都是多种多样的。"火烧草料场"的紧张和豪迈情绪，"说三阮撞筹"的富于诗意，"四路劫法场"中纷杂动作的统一效果，"火烧翠云楼"的巨大战争场面等等，都是大家熟悉的场景，都以绘画的形象予以生动地再现，规模巨大的场面和细腻的感情、人物的鲜明性格和尖锐冲突，都一一得到恰当地处理与表现。

明末的苏州和杭州也有一些版画名手，例如杭州的项南州，《吴骚合编》（太湖区域民间流行的故事或抒情的歌曲集）有他的作品。他雕版的《西厢记》插图，生动而细致地描写了极其微妙的感情变化；他也雕刻过一些戏曲剧本的插图，这些插图可能是根据某些画手的底稿的。明朝末年，民间画家和雕版家时常合作，例如吴兴凌濛初（他和闵齐伋两家都是以从事朱墨套印出名）刊行的朱墨本的一些传奇剧本（《牡丹亭》《红梨记》），就有苏州画家王文衡绘图、刘呆卿镌雕的插图。

明末这些版画插图在风格上趋于纤细，人物比例小，着重外景的描写，而特别是追求表现细腻的感情。诗情的表现渐渐代替戏剧性的动作表现，而且也有了不健康的成分。戏曲小说的版画插图，正如这些戏曲小说本身一样不可避免地夹杂了封建糟粕，纤弱的病态的感情在明末版画中时常出现，但是明末版画插图的全部，无论其内容或表现，无论其质或量，都是异常丰富的。

明代末年插图作家（不是雕版家）中不能忘记的是陈洪绶，他的《九歌图》《水浒叶子》《博古叶子》等，都有鲜明的个人特点。

明代版画印刷技术方面一个大创造是发明了彩色套印。每色各用一版，重复套印以产生多种色彩，这种技术称为"饾版"。又利用凸板在纸面上压出凸现的花纹，这种技术称为"拱花"。运用这种技术刊印一些极精致美丽的画幅的是南京的徽州人胡正言，他编印了《十竹斋画谱》（1627年）八种、《十竹斋笺谱》四卷（1644年）。彩色套印技术的最早应用可能仍是始于年画。

清代初年的版画插图，就现在所见，康熙时徽派名手鲍承勋的作品（一些杂剧插图）承继了传统。而名画家萧尺木起稿的《太平山水图画》，特别表现了雕版技术上的丰富变化与巧妙。雕

手姓氏待考，他的刀法的运用值得分析。这说明，版画艺术自身在清初是具备了发展的基础与条件的。但是清统治者以"诲盗诲淫"的理由反对民间戏曲小说的流行，几次禁止，并没收集中焚毁，这就不仅大大打击了戏曲小说的发展，也阻扼了版画插图的发展，而使之陡然衰颓下来。

清代版画中一些歌颂皇帝的作品曾经是很有名的，如"万寿盛典""南巡盛典"之类，"万寿盛典"（画家冷枚，雕手朱圭），也有值得注意的真实描写。乾隆年间刻印的上官周的《晚笑堂画传》和清末任熊绘制的《剑侠传》《高士传》等，都是以画家有名而引起注意的。

六

木版年画的实物材料，仅清代以来的作品保留得比较多，但历史渊源也是悠久的。

宋代年画有手绘的（如苏汉臣等人的风俗画），有木版印刷的，这都是可以肯定的了。一千年以来，年画普遍流行于全国南北各地，深入农村，成为最有群众性的一种绘画样式。

制作年画的地点也普遍于各地，但全国范围内有几个生产能力较大、产品销行范围较广、影响较大的生产中心，江苏的桃花坞、河北天津的杨柳青、山东潍北县的杨家埠可以作为代表。这许多出产年画的中心虽各有自己发展的历史和特点，生活条件的差别也形成了年画艺术风格上地方色彩的丰富变化，但因同样是反映现实生活、并适应着当时群众心理要求的一种绘画样式，就在内容上和形式上具有一定程度的共同性。

年画的内容，除了格式固定而有强烈装饰风的神像以外，主要的可以归纳为以下几种：①戏文故事；②美人、娃娃和吉庆寓意；③耕织生产、春牛等；④风景、花卉；⑤时事。

戏文故事的年画占相当大的数量，因为戏文故事对生活中的斗争、冲突作了真实描写，有从感情上影响人的力量。戏文故事把过去的斗争和今天的斗争联系了起来，也就把历史上人们的思想感情和现实处于类似地位上的人们的思想感情联系了起来。此外，戏文故事还能满足群众知识上的要求，特别是历史故事更强烈地反映了人们对于政治生活的关心、对支配着自己命运的社会力量的关心。

清代以来北方年画中表现"公案戏"的很多。"公案"盛行于评书和戏文中，之所以长期为群众所欣赏，是因为其中体现反映群众心理要求的扬善惩恶的道德判断。

美人、娃娃和寓意吉庆的年画中，反映了人们对美丽事物的赞美、对幸福生活的渴望、对快乐前途的期盼，体现了人们在现实生活中所追求的美的理想。

风景、花卉题材除了与生活的美丽理想有联系外，风景更表现了对于祖国美丽和繁荣的自豪感情。风景画中有各地的名胜，西湖十景以及苏州万年桥、北京正阳门等。

时事题材是随了清末国内国外政治上日益激烈动荡而流行起来的，最突出的是描写反抗帝国主义侵略战争、充满爱国主义精神的作品。

从这些题材上可以看出，年画紧密地适应着群众对于生活的认识和要求。

年画的形式是人民群众喜闻乐见的。其艺术特点首先是具有明确的主题，而且是被集中有力地表现出来的。年画的形式要完成立即把主题传达给观众的任务，而同时还要有持久耐看的效果。年画的构图是饱满充实的，色彩是鲜明的，轮廓是清楚的，而人物形象尤其是要求完整的，主要人物是正面的，而且毫不吝惜大胆的夸张手法。例如宁肯破坏人体正确比例而把头放大、把眼睛放大，目的为了传神；宁肯破坏透视法则，把远处画得清晰，目的是为了达意。年画形式的艺术特点基本上已经被今天的新年画继承下来了，而且随了生活的日益丰富和复杂在取得新的发展。

木版年画在19世纪末受到石印年画的排挤。桃花坞、杨柳青等地显著地衰落下来，而被上海和天津的多彩写实风格的机器石印年画夺取了市场。木版年画在未来发展中的地位是一重要问题。

七

我国古代的版画，除木版雕印以外，还曾有过镂刻铜版的版画。

宋代是科学技术获得长足发展的时代。印刷术方面，如前所述，木刻雕印固然大有进步，同时也发明了活字排版的方法（毕昇在11世纪中叶用了世界上第一批活字）。活字排版，元代王桢曾用过木活字，大量流行是15世纪从苏州无锡地方的铜活字开始的。在进步和发展中的宋代印刷，出现了镂镌铜版的技术。

宋代用镂镌着花纹的铜版印制官府的钞票，也印制商家的广告。例如现在尚保存下来一小幅济南刘家功夫针铺以白兔为标记的铜版印刷广告纸。但宋代雕镌铜版的技术现在不明了，此技术似未普及。

清代初年，天主教的外国传教士绘图在法国蚀制铜版画，如记述乾隆十大武功的得胜图，虽很能引起研究者的重视，但在版画技术演变的历史中是孤立的事例。

八

19世纪末，欧洲的石印术传到了上海。利用这种新技术的民间画家们创造了石印画报，这一

深受群众欢迎的传播萌芽中的新思想的美术工具。

1884年创刊的《点石斋画报》是石印画报中最有名的。每月出报三期，随了《申报》附送，由吴友如、金蟾香等人执笔。1890年苏州的《飞影阁画报》也是吴友如构绘的。吴友如、金蟾香原来都是苏州桃花坞的年画画家，他们熟悉群众的生活和他们的心理特点，所以他们的画报追随着有历史传统的年画，在当时获得广大的读者群众，并产生了很大的影响。

这些石印画报是当时最富于现实性的美术品，它们的艺术直接接触到动荡演变中的政治生活——产生《点石斋画报》的时代是19世纪末叶，继1840年的鸦片战争之后，帝国主义的侵略战争相继发生，中国正在沦于半封建半殖民地的地位。民主思想和资本主义的力量正在冲击着帝国主义和封建主义势力，各种推动历史进步的运动都在酝酿中。

《点石斋画报》反映了正在觉醒起来的中国人民的心理状态。出现在《点石斋画报》中的思想，因历史条件的限制是很混杂的，最突出的具有进步意义的是它引导群众更加关心并注意当时的政治及社会现实，传播了爱国主义思想及对于社会上新事物的兴趣。画报最多的篇幅是政治事件和社会新闻报道，中法之战和中日之战的图画中，记述了事态的发展，也富有倾向性地出现了嘲笑敌人、夸耀自己的鼓舞人心的积极思想。画报也曾介绍外国的生活、科学的新发明和轶事笑话，有传播知识的作用，但也暴露了自己知识的缺乏和一种错误的轻视态度。《点石斋画报》描绘当时上海的社会生活是很真实的，使半封建半殖民地社会中的一些病态现象能够在群众心目中留下深刻的印象。《点石斋画报》的许多特点，正是当时中国知识界的特点——富有民族自尊心而又处于正在摆脱长期封建主义造成的愚昧的过程中。这已经是新思想意识的萌芽正在普及到整个社会了。

《点石斋画报》的出现也有重要的美学意义。吴友如也擅长遵循着古老方法描绘古装美女，但他的《点石斋画报》不被根深蒂固的形式主义思想束缚，而以群众要求进步的心理为依归，承继了年画艺术中的现实主义传统，使绘画艺术认识世界的作用得到了群众的普遍承认。吴友如和其他画报画家大胆地运用了新的表现手法，创造了有真实人物形象，和有复杂的生活内容的构图。所以实际上，他们起着他们自己所没有意识到的，使艺术重新回到生活、回到人民中去的开辟者的作用。

王逊《中国美术史》版本知见录

1953年

1、《中国美术史简论提纲》，16开平装一册，写刻油印本（甲本）

约5万字，凡81页，未署著者，繁体竖排，蓝色油墨、手写楷书刻印，个别章节行书刻印，考系著者助教、画家郭味蕖誊刻笔迹。

从目前保存下来的资料看，著者编撰《中国美术史》始于1950年到中央美院兼授美术史课，最初是以课程讲义的形式印发。[1]至1953年前后，书稿渐具规模，是年8月至12月，受文化部委托，著者在京主持召开"中国美术史教材编写研讨会"，这是1949年后第一次全国性美术史专业会议，会议代表有常任侠（外出考察未到会）、叶恭绰、俞剑华、史岩、王伯敏、金维诺，郭味蕖负责资料提供。这册《中国美术史简论提纲》作为会议资料，印发给与会者讨论。[2]

《提纲》"绪论"首次阐述了美术史的学科性质："一、美术史是一种科学，是研究作为特殊的意识形态的美术的科学，它的主要目的在于揭示美术的发生发展之规律及其盛衰的根源。二、学习中国美术史的目的：在于认识我国千万年来的伟大艺术成就和优秀的现实主义之传统，以便作为我们创造新美术的依据，并把它和社会主义现实主义的美术区别开来。三、本篇的重点在于研究各时代之现实主义之美术，其余只作一般的介绍。"

当时文化部要求："要以马克思主义的观点来研究历史，对历史的分期，必须正视生产力的发展。生产力的发展是社会基础的标志，中国历史的分期，要在商、西周、春秋、战国为奴隶制社会，秦汉以下及至清为封建制社会的前提下，才能考虑历代朝廷兴亡的变迁。"按照这一要求，《提纲》分为"原始时代的美术""奴隶社会末期封建初期的美术""封建专制巩固期的秦汉美术""封建国家分裂民族混战的魏晋南北朝的美术""封建社会鼎盛期隋唐时代的灿烂美术""五代两宋的美术""元明清的美术"七章，各章以建筑、工艺、雕塑、绘画等章节划分，前有"概况"，后有"小结""复习题"，教材体例已臻完备。书中并专节论述了"敦煌莫高窟""为我国美术史著作中的首例"。[3]与会的王伯敏回忆："会后，各人回到单位，都很努力，尽力编写中国美术史的讲义。首先是王逊编写成了《中国美术史》，接着，史岩与我也都辑出了讲义，记得当时还受到文化部教育司的表扬。"[4]

书中论及汉代绘画时提道："十年前又有辽阳汉墓的出土……"日本学者原田淑人等曾于1941年至1944年调查辽阳汉墓，[5]据此推测此版撰著当在1952年至1953年间。另据郭味蕖之子郭怡孮回忆："我父亲到美院在民族美术研究所，一开始是协助王逊先生写《中国美术史纲》。"[6]所指当即此本。

1955年

2、《中国美术史教学提纲草稿》，16开平装一册，打字油印本（乙本）

约18万字，226页，未署著者，繁体竖排，蓝色油印，毛订，封面有红色毛笔题"中国美术史讲稿"。

首页题《中国美术史教学提纲草稿》，内容从原始商周美术一直到明清。书前有"序论"，分为三节：一、我们为什么要学习美术史；二、艺术产生于劳动；三、中国原始社会的艺术。全书共分五章："第一章殷周时代的美术""第二章秦代和汉代的美术""第三章六朝的美术""第四章唐代的美术"（附五代）、"第五章宋代的美术"（附元代的绘画）。各章附参考书、图片目录，书末"附录"《明清的文人画》《版画艺术的发展》两文及教学计划、复习提纲等。

书中另有学期中印发的"说明"一页："一、先发一简单的大纲，较详细的讲义及作品目录补发。二、上课共10周：宋代美术讲七周，元明清的绘画讲两周，宋元明清的工艺美术讲一周。三、五代，按目前正确的分期的办法，是补在唐代美术之后。"——可知此本原系随课程印发的"大纲"和"讲义"，最后汇辑装订。书中宋代以前部分是疏略的"大纲"，至宋代美术部分，已是成熟的"讲义"（书稿），印发时间是在1954年至1955年。据此推断，至1955年初（即学年第二学期开学时），书稿已基本完成。[7]

此本"宋代的美术"部分，内容完整，现补辑入2022年上海书画出版社版《中国美术史稿》中。

1956年

3、《中国美术史讲义》，中央美术学院，16开平装，铅印本（丙本）

白色封面，红色手写体书名，红色黑体字著者名、"中央美术学院1956"，目录页加盖"内部发行，请勿翻印"楷字，正文横排，附"重要错误勘正表"一页。

1953年至1955年，著者教学之余编写出《中国美术史讲义》一书，初稿完成后，仍不断修订完善，随时补入重要的考古发现和新的研究成果，如1954年山西襄汾发现的"丁村人"文化遗迹、杭州老和山宋墓发现的漆器（现藏浙江省博物馆），此时已补充到书中。1956年，为适应各地美术院校教学的迫切需要，此书由中央美术学院内部铅印1000册。当时人民美术出版社已决定出版此书，因著者主持制订国家十二年科学发展规划（美术学科）、筹建美术史系及国画讨论等原因未及完成（尚缺明清建筑、工艺两节），加之"作者本人虚怀若谷，他认为这只是初稿，很不成熟，有待集思广益"[8]，故未交付出版，嗣因著者在"反右"中罹难，书稿失去出版的权

利。但此版仍不断为美术院校和各地文博机构传抄、翻印，作为教材使用，在美术界、学术界产生了深远的影响。据不完全统计，此后数十年间，各地出现的翻印本多达数十种，这部著作更成为中国美术通史写作的范本，"王逊先生的学术基因悄悄地渗透在许多版本的中国美术史里，无论是撰写体例、基本结构，还是史语表述方式等，他的《中国美术史》起到了良好的垂范作用，成为中国美术史专业教材的奠基石"。[9]

此版前有"序论"，分论二题：一、我为什么要学美术；二、艺术产生于劳动。正文包括六章：（一）从原始社会到战国时期的美术；（二）秦、汉、三国时期的美术；（三）两晋南北朝时期的美术；（四）隋、唐、五代时期的美术；（五）宋元时期的美术；（六）明清时期的美术（"故宫及明清时代的建筑艺术""明清时代的工艺美术"两节存目）。各章前有"概况"，后有"小结"，内容涵盖绘画、工艺、雕塑、建筑等艺术门类及重要作家作品之艺术分析。

据著者助教薄松年回忆，当时这部书稿是他送去排印的，因为封面署上了著者名，为此他还受到了王逊先生的批评。

4、《中国美术史讲稿》，故宫博物院，16开平装，写刻油印本

白色封面，黑色宋体字书名，另有"内部参考文件""1956年4月"等字样。

此本内容及印行时间与《中国美术史讲义》略同，当时也印行1000册供文博系统内部流通。

1960—1962年

5、《中国美术史稿》零种（戊本）

各种散册，包括写刻油印本、打字油印本、铅字排印本等。

20世纪60年代著者重新撰著的《中国美术史稿》，是在中央美院美术史系恢复招生和中央组织编写全国文科教材的背景下完成的。1960年，中央美院美术史系恢复招生，著者返系任教，在开设《中国美术通史》课的同时，重新撰写"讲义"。1961年4月，中宣部会同教育部、文化部在京召开"高等学校文科和艺术院校教材编选计划会议"，会上提出全国美术院校编写美术史论教材的计划，其中《中国美术史》教材由中央美院安排专人撰写，著者承担了这部教材的编写任务，但由于他"摘帽右派"的身份，教材完成后，著者不能署名，也不能参加教材的审议会议。

中央美院接受任务后，将《中国美术史》教材分为《中国古代美术史》和《中国现代美术史》两种，后者由中国美术研究所组织力量编写，前者绝大部分由著者承担。1960年至1962年，他倾注大量心血在这部教材的编写上，"原始、商周、战国各段落，做了根本性的改写，分量上也有很大的增加。秦汉以下至明代各段落，都做了不同程度的修订、充实、提高"。"不仅已有的美术门类，利用文物考古发掘提供的新资料和新的认识大大加以充实提高，而且增加了书法艺

术及其理论著述这一中国美术特有的门类。原始、商周两编，根据1949年后十余年考古发掘的大量新发现和新的研究成果，进行了彻底地改写，使过去各种中国美术史或中国绘画史一向最虚弱单薄的部分，第一次具有了相当可观的规模。但这一巨大撰写工程只进行到元代（在他的指导下还写出了明代绘画的一部分），因讲授中国书画理论课而暂停。"[10]

1956年版《中国美术史讲义》主要是普及性质，20世纪60年代这部教材，则是美术史论专业教材，因而专业性更强，内容也更丰富，代表了著者毕生的学术积累。这部教材的编纂是与美术史系教学同步进行的，为便于教学和讨论，曾在系里的印刷室分别铅字排印或油印，但一直未能正式出版。这期间的各种铅印、打字、刻印本，经多方搜求，见有如下十余种：

001 "第二章西周及春秋时期的美术"，铅字排印本，32开，现存页43—页92

另含"商周美术小结""商、西周、春秋时期美术参考书目"

002 "第二节两部已佚的战国绘画"，写刻油印本，16开，23页

003 "第三节战国时期的绘画和雕塑艺术现存作品"，写刻油印本，16开，7页

004 "二、（战国）雕塑作品"，写刻油印本，16开，34页

另含"第四节青铜工艺""第五节陶、漆、玉石、丝织工艺""第六节书法艺术""第七节小结"

005 "第四编封建大帝国初建立时期—秦汉时期的美术"，写刻油印本，16开，33页

含"概况""第一章秦、汉、三国时期的建筑艺术"

006 "第二章（汉代）绘画和雕塑艺术"，写刻油印本，16开，38页

007 "第三节汉代雕塑作品"，写刻油印本，16开，22页

另含"第三章汉代各族美术""第四章（汉代）工艺美术"

008 "南北朝时期的建筑与雕塑"，打字油印本，16开，10页

陈少丰旧藏，封面题有"王逊先生编写，1962年冬中央美术学院美术史系赠，1976年8月20日装订，少丰记"。内容为"魏晋南北朝时期的美术"之"绪论""第一章魏晋南北朝时期的建筑艺术"

009 "第三章魏晋南北朝时期的绘画"，写刻油印本，16开，19页

010 "第二章魏晋南北朝时期的雕塑艺术"，打字油印本，16开，41页（缺页3—页10）

011 "第四节云冈、龙门等石窟造像"，打字油印本，16开，竖排，32页

薄松年旧藏，首页钤"薄松年"印。原页码标注为16页，另含"第五节南北朝末期的石窟及南北朝其他雕塑艺术""第六节小结——南北朝宗教艺术中现实主义的发展"

012 "第二章隋唐时期的绘画"，打字油印本，16开，页5—页60

李钟淮旧藏，封面有红色木刻"钟淮藏书"印，内黑色钢笔题"中国美术史讲义·隋唐"

013 "第二章（隋唐）雕塑"，写刻油印本，16开，14页

014 "第一章五代宋辽金元的绘画和书法艺术"，写刻油印本，16开，22页

015 "附一、明清的文人画"，打字油印本，16开，竖排，20页

原页码标注为10页

1962—1963年

6、《中国古代美术史讲义》，文化部送审本，16开平装（己本）

约18万字，共220页，[11]毛订两厚册，正文打字油印。封面蓝色钢笔题写书名，上册标注"第一章原始公社时期的美术；第二章奴隶社会时期的美术"，下册标注"第三章战国时期的美术；第四章秦汉时期的美术（另含魏晋南北朝时期的美术）"。扉页钤"用完收回"楷字印章。

此本章节完整，体例统一，为目前所见各本中最接近定稿本的一种。

20世纪60年代版《中国古代美术史讲义》最大的突破是以科学实证的精神完成了上古美术史的考订、梳理和撰述，"那是一项异常艰巨的学术研究课题。中国古代处于半神话时代的史前美术，在过去的美术史著作中因为材料不足，一直是模糊不清、语焉不详的状态，只是到了近世，由于考古的发现和研究，面貌才逐渐清晰，而作为美术史研究还是一片空白区。王逊为此花费极大心血，从大量考古资料和历史文献材料中爬梳、消化，理出一条清晰的线索，还需要熟知金石学、甲骨学等多方面的研究成果，而在当时有些重大考古项目还在继续进行中，不少问题在学术界尚有争议。王逊是在开辟草莽的艰难过程中，为中国美术史写下开篇，其功不可没"！[12]

对这部教材的审议，见于记载的有如下几次，反映了当时教材编撰的进程——

1961年7月15—30日，文化部在北京新侨饭店召开中国美术史教材审查会议，审查此时已完成的"原始社会至南北朝部分"。会议由刘开渠、蔡若虹主持，与会学者有唐兰、曾昭燏、夏鼐、苏秉琦、宿白、王朝闻、俞剑华、邵宇、武伯纶、张拙文等，中央美院由金维诺作为代表参加讨论。"大家按时代顺序看一章教材，讨论一次，星期日也不休息。"[13]

1962年4—6月，文化部在杭州举行审稿会议，俞剑华、于安澜、徐邦达、曾昭燏、潘天寿、史岩、傅抱石、伍蠡甫、黎冰鸿、黄涌泉、郑为、张振维、郑为、金维诺等参加。

1962年11月，文化部在北京西山召开审稿会议。

1963年11月，再度在北京西山召开美术史座谈会。

由上述记载可知，1961年7月召开第一次教材审查会议时，"原始社会至南北朝部分"初稿即已完成，但此本所引文献有迟至1961年底出版的《考古通讯》（1961年第6期），应是1962年

后在初稿基础上完成的修订本。另据陈少丰回忆："1962年下半年至1963年上半年间，接受王逊先生和薄松年先生建议，往中央美术学院，参加中国美术史教材的编撰工作。"1962年下半年，著者受命考订永乐宫壁画，又在中央美院开设"中国古代书画理论"课，似无暇顾及教材编写，故调陈少丰北上协助。据此推测，此本当是1962年上半年改写完成、1962年至1963年间打印送审的。

1964年

7、《吴门四家》，稿本，16开线装（庚本）

约5万字，84页稿纸，蓝色封面，线装一册，封面有陈少丰钢笔题写的书名及"少丰初稿，王逊先生改写""1963年冬稿，1964年秋改"等题识。

1956年初，广州美术学院教师陈少丰来京随著者进修学习，从此与中国美术史教学和研究结缘。1962年至1963年间，他再度赴京旁听著者讲授的"中国美术史"和"中国古代书画理论"课程，并参加中国美术史教材明代部分的编写工作。陈少丰《自订年谱》记有："1963年上半年在王逊先生指导下撰写明代绘画的'宫廷绘画''浙派'与'吴门四家'。旁听王逊先生给美术史系三年级同学讲'中国古代书画理论'。"现在保存下来的《吴门四家》手稿，应是这部教材中一个独立的章节，并且是最晚写出的一种。

1964年春，文化部在北京西山召开"中国美术史教材编审会议"，提出对已编出教材一律重新审议。同年9月，中央美院"四清"运动开始，美术史系再度停办，教材编写工作不得不中断。

在随即到来的"文革"中，著者被抄家，他的手稿原是存放在美术史系资料室，据说"文革"后还在，后来下落不明。《吴门四家》这份稿本，一直由陈少丰精心收藏，临终前又交付给他的学生李清泉，妥善保管至今，是目前所知著者存世唯一完整手稿。

8、《吴门画派》，广州美术学院，写刻油印本，16开

封面蓝色手写体书名及"一九六四年七月"，正文工楷誊刻、蓝色油印。

此本系据《吴门四家》稿本誊刻，除书名有所变动外，正文内容与稿本完全一致，应为当年广州美术学院印本。

20世纪80年代

9、《中国美术史讲义》，龙门文物保管所翻印，16开平装，油印本

白色封面，红色手写体书名、著者名及"龙门文物保管所翻印"等字样，绿色马踏飞燕图案，504页。

据1956年中央美院铅印本抄写刻印。封面图案选用甘肃出土的东汉铜奔马（即"马踏飞燕"），该器出土于1969年10月，当时著者已去世。此书翻刻当在"文革"结束、著者平反后的20世纪80年代。

《中国美术史讲义》印行后，各地翻印本甚多，此即其一。

1985年

10、《中国美术史》，薄松年、陈少丰整理，上海人民美术出版社，32开精装（丁本）

1985年6月一版1印17500册

红色硬面精装，白色布脊，烫印黑色书名，外覆白色书衣，棕色书名。正文508页。时任中国美术家协会主席吴作人题写书名，已故美协主席江丰作序。

1979年，著者去世10年后，文化部、中宣部、中国民主同盟、中央美术学院组成联合专案组，对王逊案重新审查，宣布改正平反，恢复名誉。同年12月，王逊追悼会在京举行。中央美术学院随即组织专人整理王逊遗著，不久因一些因素干扰中断。在此期间，薄松年、陈少丰二人已据1956年版《中国美术史讲义》整理出《中国美术史》一书，并由中央美院院长江丰于1980年7月作序，交付人民美术出版社，也因个别人的阻挠和干扰，未能出版。

不久，上海人民美术出版社与整理者联系，商议出版此书，并由薄松年、陈少丰补写原书暂缺的明清建筑和工艺两节。此书出版后，由于责任编辑不负责任，图版编排错乱严重，经薄松年力争，出版社决定重新出版。

此版薄松年自藏本封面题有"说明"："负责此书整理、校订并补写最后明清建筑、工艺章节。此书在出版中，该书责任编辑未经我同意，擅自改动插图，致印出后存在不少错误（主要是插图方面）。经我与上海（人民）美术出版社交涉，该社已承认错误，承担责任，答应重新出版，现已发稿。"

1989年

11、《中国美术史》，薄松年、陈少丰整理，上海人民美术出版社，32开精装

1989年6月一版1印13500册

1994年2月一版2印13501—21500册

1997年4月一版3印21501—26500册

1999年5月一版4印26501—29500册

此版是1985年版的重印本，重新配发插图412幅。硬面精装，黑色布脊，烫金宋体书名。外

覆棕红色书衣，黑色篆书书名（书脊处书名为金色）。扉页书名为吴作人题写，书前有著者像、江丰序。

正文内容分为原始—战国、秦汉三国、两晋南北朝、隋唐五代、宋元、明清六章，后有1986年8月整理者增补的"校订后记"。

1989年版是流传最广的一个版本，由于它体例精当、内容完备、分析深刻，"至今所奠定的中国美术史的大格局五十年来未有出其右者"[14]，因而被国内众多大学列为美术史必修教材和艺术类院校研究生考试书目，也是美术史学者案头必备的参考书，从20世纪80年代至今，这部经典的美术史著作影响了几代学人。20世纪80年代就读中央美院的中国美协主席范迪安说："由薄松年、陈少丰先生整理出版的王逊先生著作《中国美术史》，极大地开阔了我们的美术史视野，是将我等学子带入美术史堂奥的导引之书，是让我们建立美术史理想的启蒙之书。"[15]

2017年

12、《吴门四家》，王涵整理，中国青年出版社，16开，绸面精装

2017年9月一版1印1000册

白色绸面精装，黑色烫印书名，书名题写者为著者之弟王迁。环衬用仇英款《子虚上林图》，上印"美术史一代宗师、中国美术史学科奠基人王逊先生唯一存世的完整手稿、'吴门四家'研究的扛鼎之作"导语。书前配彩色插图30页。

本书据著者1964年改写的《吴门四家》手稿彩色影印，书前有薛永年"代序"《土山清夜一灯红——缅怀王逊先生》、李清泉"出版前言"、整理"凡例"，原稿后有"释文""注释"及整理者撰写的"后记"。

2015年，中央美院举行著者诞辰百年纪念活动，广州美术学院李清泉教授回想起他的老师陈少丰临终前交他保管的《吴门四家》手稿。手稿少部分是陈少丰的笔迹，大部分是著者亲笔改写的，这也是目前唯一发现的内容完整的王逊遗稿。"小众书坊"创办人彭明榜获知发现这份珍贵手稿后，提出将手稿全部影印出版，化身千百，使这份闪烁着薪火之光的学术档案呈现在世人面前。

13、《中国美术史》，《王逊文集》第一卷，王涵编，上海书画出版社，16开布面精装

2017年11月一版1印

浅棕色布面精装，烫金红色书名，封面压印著者毛笔签名，外有函套。书前有著者像及彩色插图若干、范迪安"代序"、"整理说明"等，书后有整理者"校订后记"。

2017年是中国的美术史学科创立60周年，这一年，在著者身后片纸无存的基础上、历经数十年搜集整理的五卷本《王逊文集》问世，这一巨大工程汇辑了几代学人的辑佚成果，被学界称

"美术史的考古学"。¹⁶

《王逊文集》第一卷收录的即《中国美术史》，所用仍是薄松年、陈少丰20世纪80年代的整理本。

2018年

14、《王逊〈中国美术史〉》，刘春芽导读，"民国美术史论研究学术文库"，辽宁美术出版社，16开

2018年1月一版1印

据1989年版《中国美术史》翻印，新配插图188幅。平装，蓝色封面，白色外护封，蓝色书名。

扉页印著者像，前有《民国美术史论研究学术文库》总序言、"前言"，后有"后记"。正文各章前有鲁迅美术学院青年教师撰写的"导读"。

15、《中国美术史》，"纪念王逊先生百年诞辰导读校注本"，薄松年导读校注，人民美术出版社，16开

2018年12月一版1印4000册

平装，白色封面，山水画题图，棕色宋体字书名、著者名等，全彩印刷。

为纪念著者百年诞辰，人民美术出版社据1989年版《中国美术史》重新整理出版，配置了大量彩色插图，并请薄松年为各章撰写导读文字并加校注，书前有江丰"序"，书后附录著者论文三篇《六朝画论与人物识鉴之关系》《〈红楼梦〉与清初工艺美术》《永乐宫三清殿壁画题材试探》、薄松年《对王逊教授的深切怀念——〈中国美术史〉导读校注本编校后记》。

封底有出版说明："《中国美术史》由王逊先生完成于1956年，是当时最有影响的美术史论著。在建立新的中国美术史学体系中具有开创意义，在现代中国美术史学发展中也具有里程碑地位。……此书虽是60年前的旧作，但其学术含量和立论科学，以及见解之独到，仍具有很高的价值。其体例之完备，治学之严谨，从中可见老一辈专家学者之风范。"

"导读"和"校注"部分深入解读了原著精髓，并对这部著作的写作背景、分析立论的得失进行了具体说明，对原著中存在的问题和材料的历史局限也予以客观的评述和匡正。

2022年

16、《中国美术史稿》，王涵整理，上海书画出版社，16开精装

（王涵辑，薄松年审订）

注释

【1】 薄松年："那时的美术史教学还处于草创阶段，没有现成的教学资料和设备，讲课用的图片等都要亲自筹选，王逊先生的教学严谨而完备，每节课都发给学生提纲讲义，在图书馆的走廊上还结合讲课进行图片陈列。"《缅怀新中国美术史界拓荒者王逊》，《中华读书报》，2016年1月27日。

【2】 王伯敏："同年（1953年）8月底，我被派往北京，参加文化部组织的中国美术史教学讨论，那时以中央美术学院王逊所编的《中国美术史讲义》为主，环绕这个内容讨论。"《王伯敏美术史研究文汇·湖上定居》，中国美术学院出版社，2013年。

【3】 王伯敏：《百年来敦煌美术载入中国美术史册的回顾》，《敦煌研究》，2000年第2期。

【4】 《王伯敏美术史研究文汇》，中国美术学院出版社，2013年。

【5】 1944年第三次调查中发现了壁画。参见《ブリタニカ国际大百科事典·遼陽漢墓》，ティビーエス?ブリタニカ（1975），1988年改订版。

【6】 郭怡孮：《完善美术学院现代教学体系》，人民网，2018年12月16日。按，民族美术研究所成立于1953年6月，最初称"中国绘画研究所"，翌年改称"民族美术研究所"，后又改称"中国美术研究所"，即今中国艺术研究院美术研究所前身。

【7】 据薄松年回忆："王逊教授讲课非常认真，每次课必将他自己拟就的大纲或讲义打印出来发给学生，开始只是油印的纲目性的辅助教材，逐年不断丰富完整，到1955年时已初具规模。"《对王逊教授的深切怀念——〈中国美术史〉导读校注本编校后记》，王逊：《中国美术史》，人民美术出版社，2018年。

【8】 江丰：《王逊〈中国美术史〉序》，《江丰美术论集》，人民美术出版社，1983年。

【9】 余辉：《怀念一位新中国美术史界的开拓者》，《艺术》，2009年第12期。

【10】 江丰：《〈中国美术史〉序言》；薄松年、陈少丰：《中国美术史校订后记》，王逊：《中国美术史》，上海人民美术出版社，1989年。

【11】 此本第一章原始公社时期的美术22页；第二章奴隶社会时期的美术84页；第三章战国时期的美术44页；第四章秦汉时期的美术40页；另含魏晋南北朝时期的美术30页，共计220页。

【12】 李松：《哲人·史家王逊》，《艺术》，2016年第2期。

【13】 李松：《作为美术史家的王朝闻》，《中国现代美术理论批评文丛·李松卷》，人民美术出版社，2011年。

【14】 杭间：《大学、艺术和艺术史》，《读书》，2007年第6期。

【15】 范迪安：《在纪念王逊先生诞辰100周年座谈会上的致辞》，《美术研究》，2016年第2期。

【16】 李军《美术史的考古学》："2017年，随着五卷本、一百多万字的《王逊文集》的出版，中国的美术史学科也迎来了在中国创立六十周年的庆典。王逊先生著作的重新出现，意味着这个学科前人所有的努力，都没有真的消失掉；一代又一代人，通过人的双手、人的记忆、人的头脑、人的精神，可以把失去的东西都复原。这样一个事业犹如美术史的考古学，致力于把所有被湮灭、被埋葬的珍贵东西挖掘出来。"中央美术学院人文学院编：《开放的美术史——中央美术学院美术史学科建立六十周年教师论文集》，上海书画出版社，2018年。

王逊《中国美术史稿》著作版本结构一览

王逊《中国美术史稿》著作版本结构一览

时间	20世纪50年代版本系统				20世纪60年代版本系统			本书
	甲本 1953	乙本 1955	丙本 1956	丁本 1985 整理本	戊本 1960—1962 零本	己本 1962—1963	庚本 1964	
题名	中国美术史简论提纲	中国美术史教学提纲初稿	中国美术史讲义	中国美术史	中国美术史稿	中国古代美术史讲义	吴门四家	中国美术史稿
原始	绪论 第一章 原始时代的美术 一、旧石器时代 二、新时期时代 三、原始美术的意义	序论 第一节 我们为什么要学习美术史 第二节 艺术产生于劳动 第三节 中国原始社会的动 第一章 从原始社会到战国时期的美术 第一节 原始时期的美术 一、古代的石器与玉石工艺 二、古代的陶器	序论 第一节 我们为什么要学习美术 第二节 艺术产生于劳动 第三节 中国原始社会到战国时期的美术 第一章 从原始社会到战国时期的美术 第一节 原始时期的美术 一、古代的石器与玉石工艺 二、古代的陶器 三、古代的陶器	第一章 从原始社会到战国时期的美术 第一节 原始社会的美术 二、古史传说中的美术活动 三、古代的石器与玉石工艺		第一章 原始公社时期的美术 第一节 旧石器时代及新石器时代的石器 第二节 新石器时代的美术 一、绘画和雕塑 二、彩陶 三、灰陶及黑陶 四、玉石工艺 五、建筑 第三节 小结		第一章 史前时代的美术 第一节 旧石器时代及新石器时代的石器 第二节 新石器时代的美术 一、绘画和雕塑 二、彩陶 三、灰陶和黑陶 四、玉石工艺 五、建筑 第三节 小结
商周	第二章 奴隶社会末期封建初期的美术（殷代—战国末） 一、概说 二、建筑、绘画和雕刻 三、工艺美术 四、从纹样上看美术的性质和社会思想	第一章 殷周时代的美术 第一节 青铜工艺 一、青铜工艺的开始 二、殷周时代 三、青铜工艺是什么 第二节 殷代的青铜美术及第一期的青铜工艺 一、殷代社会与美术关系 二、安阳"殷墟"的发现 三、西周初的青铜工艺（西周及春秋）一、社会的新变化及青铜器的新变化 二、西周及春秋举例 第四节 战国时代的美术 一、社会概况 二、美术概况 三、第三期青铜工艺	第二节 商周时代的美术 一、概况 二、青铜工艺 三、青铜冶炼的起源及发展 其发展 一、青铜器工艺的基本技术 二、青铜器的名称及其形制 第四节 殷墟发掘 一、殷墟发掘的经过 二、殷墟的发现 三、从殷墟的发现看殷代美术的成就 第五节 西周、春秋时期的美术 一、西周初年的青铜工艺 二、西周及春秋时期的青铜工艺	第二节 商周时代的美术 一、概况 二、青铜工艺 三、青铜冶炼的起源及发展 其发展 一、青铜器工艺的基本技术 二、青铜器的名称及其形制 第四节 殷墟发掘 一、殷墟发掘 二、殷墟的发现 三、从殷墟的发现看殷代美术的成就 第五节 西周、春秋时期的美术 一、西周初年的青铜工艺 二、西周及春秋时期的青铜工艺	001般 第二章 西周及春秋时期的美术 第二节 建筑、绘画及章服 第一节 玉石工艺 第二节 青铜器 第三节 书法艺术 第四节 商周美术小结 （战国时期） 002号 第二节 两部已佚的战国绘画 003号 第三节 战国时期艺术现存的绘画和雕塑艺术现存作品 一、绘画 004号 二、雕塑作品 第四节 青铜工艺	第二章 奴隶社会时期的美术 第一节 商代美术—郑州期 一、建筑 二、白家庄铜器 三、郑州的商代陶器 第二节 商代美术—安阳期 一、建筑 二、雕塑 三、青铜工艺 四、玉石、丝织、陶器等 五、甲骨文—绘画和书法 第三节 西周时期的美术 一、建筑 二、青铜器及陶器 三、玉器		第二章 商周时期的美术 第一节 概况 第二节 商代美术（郑州期） 一、建筑 二、白家庄铜器 三、陶器 第三节 商代美术（安阳期） 一、建筑 二、雕塑 三、青铜工艺 四、玉石、丝织、陶器等 五、甲骨金文中表现的绘画和书法艺术 第四节 西周及春秋时期的美术 一、建筑 二、绘画及陶器 三、玉器

	20世纪50年代版本系统				20世纪60年代版本系统			
时间	甲本 1953	乙本 1955	丙本 1956	丁本 1985 整理本	戊本 1960-1962 零本	己本 1962-1963	庚本 1964	本书
题名	中国美术史简论提纲	中国美术史教学提纲草稿	中国美术史讲义	中国美术史	中国美术史稿	中国古代美术史讲义	吴门四家	中国美术史稿
		三、重要美术品 第五节 殷周时代美术的重要成就	三、战国时期的青铜工艺及其他美术品 第六节 商周时代美术的重要成就	三、战国时代美术品工艺及其他美术品 第六节 商周时代美术的重要成就	第五节 陶、漆、玉石、丝织工艺 一、陶器 二、漆工艺 三、玉石工艺 四、丝织工艺 第六节 书法艺术 第七节 小结	四、书法 第四节 小结 第三章 最初的封建制国家—战国时期的建筑艺术 第一节 战国时期的雕塑和绘画艺术 一、雕塑 二、绘画 第三节 青铜工艺 第四节 陶、漆、玉石、丝织工艺 一、陶器 二、漆工艺 三、玉石工艺 四、丝织工艺 第五节 书法 第六节 小结		三、青铜器 四、书法 第五节 小结 第三章 战国时期的美术 第一节 概况 第二节 建筑 第三节 两部已佚的战国绘画 第四节 绘画和雕塑艺术现存作品 一、绘画作品 二、雕塑艺术 第五节 青铜工艺 第六节 陶、漆、玉石、丝织工艺 一、陶工艺 二、漆工艺 三、玉石工艺 四、丝织工艺 第七节 书法 第八节 小结
秦汉	第三章 封建专制巩固期的秦汉美术 一、概况 二、建筑 三、工艺 四、绘画 五、雕刻	第二章 秦代和汉代的美术 第一节 秦汉美术概况 第二节 汉代主要美术品介绍 一、墓室壁画 二、画像石及画像砖等 三、漆画 四、铜镜浮雕 五、石雕与泥塑 第三节 汉代美术的题材意	第二章 秦、汉、三国时代的美术 第一节 概况 第二节 汉代重要美术品介绍 一、墓室壁画 二、画像石及画像砖 三、漆画 四、铜镜装饰 五、石雕与泥塑	第二章 秦汉三国时代的美术 第一节 概况 第二节 汉代的重要美术作品 一、墓室壁画 二、画像石和画像砖 三、雕塑艺术 四、工艺美术 第三节 汉代美术的成就	005号第四编 封建大帝国初建立时期—秦汉时期的美术概况 第一章 汉三国时期的建筑艺术 一、都城和宫室 二、房屋的样式和组合 三、建筑材料、技术与装饰	第四章 封建大帝国初建立时期—秦汉时期的美术 第一节 绘画和雕塑作品 一、汉代绘画意义 二、汉代的绘画和雕塑作品 三、汉代各族美术 小结		第四章 秦汉三国时期的美术 第一节 概况 第二节 建筑艺术 一、都城和宫室 二、房屋和建筑式组合 三、建筑材料、技术与装饰 第三节 汉代绘画和雕塑的题材意义

	20世纪50年代版本系统				20世纪60年代版本系统			本书
时间	甲本 1953	乙本 1955	丙本 1956	丁本 1985 整理本	戊本 1960-1962 零本	己本 1962-1963	庚本 1964	
题名	中国美术史简论提纲	中国美术史教学提纲草稿	中国美术史讲义	中国美术史	中国美术史稿	中国古代美术史讲义	吴门四家	中国美术史稿
		义及风格特点 一、汉代美术题材的意义 二、汉代美术风格的特点 三、汉代美术总的认识	第三节 汉代美术的题材意义及风格特点 一、汉代美术题材的意义 二、汉代美术风格的特点 三、汉代美术总的认识		006号 第二章（汉代）绘画和雕塑艺术 第一节 汉代绘画和雕塑的题材意义 一、西汉及王莽时期的绘画 二、东汉时期的墓室壁画 三、画像石、画像砖 四、汉代绘画的艺术表现 007号 第三节 汉代雕塑作品 第二章 汉代工艺美术 第四章 工艺 一、青铜工艺 二、漆工艺 三、丝工艺及其他染织工艺 四、陶瓷工艺			第四节 汉代绘画作品 一、西汉及王莽时期的绘画 二、东汉时期的墓室壁画 三、画像石及画像砖 四、汉代绘画的艺术表现 第五节 雕塑作品 第六节 汉代工艺美术 一、青铜工艺 二、漆工艺 三、陶瓷工艺 四、丝工艺及其他染织工艺 第七节 汉代各族美术 第八节 小结
魏晋南北朝	第四章 封建国家分裂民族混战的魏晋南北朝的美术 一、美术概况 （一）工艺方面 （二）雕刻方面 （三）绘画方面 二、六朝的伟大画家及伟大理论家 （一）顾恺之及其作品 （二）谢赫和他的"六法论"	第三章 六朝的美术 第一节 六朝美术概况 第二节 六朝前期的绘画 一、著名画家 二、楗安及朝鲜古墓壁画 第三节 敦煌莫高窟的北魏壁画 一、敦煌莫高窟简述 二、各窟的北魏壁画 三、接受中亚画风的影响 第四节 云冈、龙门及其他	第三章 两晋南北朝美术 第一节 两晋南北朝美术概况 第二节 两晋南北朝的绘画艺术 一、两晋南北朝的著名画家 二、魏晋之际的著名画家 三、顾恺之和藏逵 四、陆探微、张僧繇及其他南朝画家 谢赫的"六法论"	第三章 两晋南北朝时代的美术 第一节 概况 第二节 两晋南北朝绘画艺术 一、两晋南北朝的著名画家 二、魏晋之际的著名画家 三、顾恺之和藏逵 四、陆探微、张僧繇及其他南朝画家 谢赫的"六法论"	008号 第三章 魏晋南北朝时期的美术 绪论 第一节 魏晋南北朝时期的建筑艺术 第一节 都邑城市 第二节 园林 第三节 寺庙 第四节 其它建筑艺术遗迹 第二节 魏晋南北朝时期的绘画（存目）	魏晋南北朝时期的美术 绪论 第一节 魏晋南北朝时期的绘画概况 一、绘画题材的演变与发展 二、专业队伍的形成与扩大 第二节 遗存作品的介绍 第三节 顾恺之的艺术 第三节 谢赫的"六法论"		第五章 魏晋南北朝时期的美术 第一节 概况 第二节 建筑艺术 一、都邑城市 二、园林 三、寺庙 四、其他建筑艺术遗迹 第三节 绘画艺术概况 一、顾恺之的艺术 二、顾恺之的"六法论"

	20世纪50年代版本系统				20世纪60年代版本系统			
	甲本 1953	乙本 1955	丙本 1956	丁本 1985 整理本	戊本 1960—1962 零本	己本 1962—1963	庚本 1964	本书
时间								
题名	中国美术史简论提纲	中国美术史教学提纲草稿	中国美术史讲义	中国美术史	中国美术史稿	中国古代美术史讲义	吴门四家	中国美术史稿

甲本 1953：
三、石窟和陵墓内的美术遗迹
（一）辑安通沟古墓
（二）敦煌莫高窟
（三）云冈龙门及其他石窟造像
四、余论六朝美术的风格和性质

乙本 1955：
北魏雕塑
一、云冈、龙门等北魏石窟造像的历史发展
二、云冈的雕刻艺术
三、龙门的雕刻艺术
四、北魏时代的陶俑
五、北魏石窟造像的成就
第五节 六朝著名画家
一、南朝著名画家
二、北周、北齐、隋之画家
三、六朝后期遗存画迹或绘画性石刻
第六节 六朝绘画艺术的风格演变
一、概况
二、麦积山石窟造像
三、北齐石窟造像
四、隋代石窟造像
五、隋代之陶俑
六、六世纪后半朝雕塑艺术的风格演变
第七节 六朝美术的现实主义发展

丙本 1956：
五、北朝雕塑
六、北朝遗存的绘画性作品
七、辑安和朝鲜的古墓壁画
第三节 敦煌莫高窟
一、敦煌莫高窟简介
二、莫高窟的北魏代洞窟
一、敦煌莫高窟的简单介绍
二、莫高窟的北魏洞窟及壁画
三、西魏窟及八五窟的佛教壁画
四、敦煌第二八五窟及隋代各窟
五、敦煌艺术和新疆画遗迹
四、敦煌艺术和新疆派生的关系
五、小结
第四节 云冈、龙门等石窟造像
一、云冈石窟造像
二、龙门石窟的雕刻艺术
三、云冈石窟的雕刻艺术
第五节 炳灵寺、麦积山及北朝其他石窟造像
一、炳灵寺和麦积山石窟
二、北齐的造像石窟
三、南北朝的石窟造像及造像碑等

丁本 1985 整理本：
五、北朝的画家
六、北朝遗存的绘画性作品
第三节 敦煌莫高窟壁画
一、敦煌莫高窟简介
二、莫高窟的北魏代洞窟
三、关于我国早期佛教美术的几个问题
第四节 云冈、龙门的石窟造像
一、云冈石窟造像
二、龙门石窟的雕刻艺术
三、云冈石窟的雕刻艺术
第五节 炳灵寺、麦积山及北朝其他石窟造像
一、炳灵寺石窟造像
二、麦积山石窟雕刻艺术
三、南北响堂山、天龙山北齐石窟造像

戊本 1960—1962 零本：
第三章 魏晋南北朝时期的书法艺术（存目）
第四章 魏晋南北朝时期的雕塑（存目）
第五章 魏晋南北朝时期的工艺美术（存目）
小结（存目）
009号第三章 魏晋南北朝时期的绘画
第一节 魏晋南北朝时期的绘画概况
第二节 顾恺之的艺术
谢赫的"六法论"
010第三章 魏晋南北朝时期的雕塑
第一节 南朝的佛教雕塑
像的发展
陶俑
第二节 云冈、麦积山石刻及北朝其他的彩塑
一、云冈石窟
二、龙门石窟
三、麦积山石窟
第三节 北朝佛教雕塑的题材与风格
011第四节 云冈、龙门等石窟造像

本书：
三、谢赫的"六法论"
第四节 雕塑艺术
一、云冈、龙门的石刻
与麦积山的彩塑
三、北朝佛教雕塑的题材 敦煌莫高窟的
第五节 敦煌莫高窟壁画
一、敦煌莫高窟简述
二、莫高窟的北魏壁画
敦煌285窟
三、中亚画风的影响
四、敦煌285窟
第六节 书法艺术（缺）
第七节 工艺美术
一、陶瓷工艺
二、丝织工艺
三、装饰纹样
第八节 小结

	20世纪50年代版本系统				20世纪60年代版本系统			本书
时间	甲本 1953	乙本 1955	丙本 1956	丁本 1985 整理本	戊本 1960-1962 零本	己本 1962-1963	庚本 1964	本书
题名	中国美术史简论提纲	中国美术史教学提纲草稿	中国美术史讲义	中国美术史	中国美术史稿	中国古代美术史讲义	吴门四家	中国美术史稿
			四、南北朝的石刻造像及造像碑 五、南北朝的陵墓雕刻与陶俑 六、南北朝雕塑艺术的发展 第六节 南北朝末期美术 一、南北朝时期的工艺 二、南北朝时期的陶瓷工艺 三、南北朝时期的丝织工艺 三、南北朝时期的装饰纹样 第七节 南北朝时代宗教美术的成就		一、北魏佛教及石窟造像的历史发展 二、云冈石窟的雕塑艺术 三、龙门窟的雕塑艺术 四、北魏其他石窟寺 第五节 南北朝末期的石窟及南北朝其他雕塑艺术 一、炳灵寺和麦积山 二、北齐的石窟造像 三、南北朝的石造像及造像碑等 四、南北朝的陶俑 五、南北朝雕塑艺术的发展 第六节 小结一南北朝宗教艺术中现实主义的发展			
隋唐	第五章、封建社会鼎盛期隋唐时代的灿烂美术 一、概况 (一)社会背景 (二)工艺美术 (三)雕塑艺术 (四)隋唐绘画的发展形势 二、隋唐时代石窟艺术的新的遗迹 (一)造像 (二)壁画 三、绘画上伟大的代表作家及其作品	第四章 唐代的美术 第一节 唐代的美术概况 第二节 唐代及初期的绘画及雕刻 一、唐代对于南朝文学艺术的崇拜 二、唐初的杰出画家简立本 三、敦煌二二〇窟及三三五维摩变 四、昭陵六骏 五、初唐时代艺术的新发展	第四章 隋、唐、五代的美术 第一节 隋唐五代美术的概况 第二节 隋及初唐的绘画及雕刻 一、隋代的造像石窟 二、隋代的著名画家 三、初唐的大画家——阎立本 四、昭陵六骏及其他初唐陵墓石刻	第四章 隋、唐、五代的美术 第一节 概况 第二节 隋及初唐的绘画及雕刻 一、隋代的造像石窟 二、隋代的著名画家 三、初唐的大画家——阎立本 四、昭陵六骏及其他初唐陵墓石刻 第三节 敦煌莫高窟的	012第二章 隋唐时期的绘画 第一节 概况 第二节 展子虔和李思训 乙僧 第四节 吴道子及其画派 第五节 张萱和周昉 附：张彦远的《历代名画记》 013号第二章 雕塑 第一节 隋唐时期雕塑发展概况			第六章 隋唐五代时期的美术 第一节 概况 第二节 绘画艺术 一、绘画艺术概况 二、展子虔和李思训 三、阎立本和尉迟乙僧 四、吴道子及周昉 五、张萱和周昉 六、张彦远的《历代名画记》 第三节 五代的绘画

	20世纪50年代版本系统				20世纪60年代版本系统			本书
时间	甲本 1953	乙本 1955	丙本 1956	丁本 1985 整理本	戊本 1960—1962 零本	己本 1962—1963	庚本 1964	
题名	中国美术史简论提纲	中国美术史教学提纲草稿	中国美术史讲义	中国美术史	中国美术史稿	中国古代美术史讲义	吴门四家	中国美术史稿
	（一）简立本和他的作品 （二）吴道子的伟大成就 （三）张萱和周昉 （四）中唐时代伟大的人民画家韩滉 （五）余论唐代美术的价值 四、李思训和王维	第三节 敦煌的唐代代表壁画 一、敦煌唐代壁画特点及种类 二、敦煌绘画举例 三、敦煌艺术使中国风西传 四、唐代敦煌壁画艺术的意义 第四节 雕塑艺术 一、雕塑与绘画的平行发展 二、奉先寺及其他洛阳龙门之唐代雕塑 三、天龙山唐代雕刻 四、乾陵石刻及唐代陶俑 五、唐代雕塑艺术龙门的流传 六、山水画的兴起 七、吴道子同其他唐画家 第六节 唐代美术的特点	第三节 敦煌莫高窟的唐代壁画（附五代及北宋初） 一、唐代壁画艺术的发展 二、唐代壁画和彩塑的内容及其表现 三、唐代及北宋初期的敦煌艺术 四、新疆的古代美术遗迹 五、唐代宗教美术的现实主义的意义 第四节 龙门及其他唐代雕塑 一、唐代的雕塑艺术 二、龙门先寺及其他唐代造像 三、天龙山的唐代造像 四、炳灵寺及唐代石窟造像 五、乾陵石刻及唐代著名雕塑家 六、唐代著名雕塑家 七、唐代雕塑艺术的成就 第五节 吴道子及其画派 一、吴道子的时代和生平 二、吴道子的作品 三、吴道子的弟子及画风的趋势	唐代壁画和彩塑（附五代及北宋初） 一、唐代壁画艺术的发达 二、唐代教煌壁画和彩塑的内容及其表现 三、五代及北宋初期的敦煌艺术 四、新疆的古代美术遗迹 五、唐代宗教美术的评价 第四节 龙门石窟及其唐代雕塑 一、唐代的雕塑艺术 二、龙门先寺及其他唐代造像 三、天龙山的唐代造像 四、炳灵寺及唐代石窟造像 五、乾陵石刻及唐代陶俑 六、唐代著名雕塑家 七、唐代雕塑艺术的成就 第五节 吴道子及其画派 一、吴道子及其时代和生平 二、吴道子的作品 三、吴道子的贡献 四、吴道子的弟子及画风的流传				一、中原地区的宗教画名家和山水画大师荆浩的出现 二、西蜀、南唐绘画艺术的发达 三、南唐的画院和名画家 四、五代绘画艺术的进步 第四节 敦煌的壁画和彩塑 一、隋唐时期敦煌艺术的发达 二、唐代教煌壁画和彩塑的内容及表现 三、五代及北宋初期的敦煌艺术 四、新疆古代美术遗迹 第五节 雕塑艺术 一、唐代雕塑艺术概况 二、奉先寺及其他洛阳龙门之唐代雕塑 三、天龙山、炳灵寺唐代石窟造像 四、隋唐时期的陶俑 五、五代南唐李氏墓 第六节 工艺美术 第七节 小结

时间	20世纪50年代版本系统				20世纪60年代版本系统			本书
	甲本 1953	乙本 1955	丙本 1956	丁本 1985 整理本	戊本 1960-1962 零本	己本 1962-1963	庚本 1964	
题名	中国美术史简论提纲	中国美术史教学提纲草稿	中国美术史讲义	中国美术史	中国美术史稿	中国古代美术史讲义	吴门四家	中国美术史稿

丙本 1956：

四、吴道子的弟子及画风的流传
五、山水画的兴起和同时的其他画家
第六节 周昉及中唐以后的绘画
一、宗教美术的世俗化的趋势
二、张萱的仕女画
三、周昉及其作品的历史地位
四、中唐以后的人物画
五、花鸟画的发展
六、张彦远的《历代名画记》
第七节 五代的绘画
一、五代中原地区的绘画——山水画活动荆浩
二、西蜀、南唐绘画艺术的发达
三、西蜀的画院及画家
四、南唐的画院及画家
五、南唐及西蜀陵墓的发掘
六、五代绘画艺术的成就
第八节 隋唐五代的工艺美术
第九节 小结

丁本 1985 整理本：

五、山水画的兴起和同时的其他画家
第六节 周昉及中唐以后的绘画
一、宗教美术世俗化的趋势
二、张萱的仕女画
三、周昉及其作品的历史地位
四、中唐以后的人物画
五、花鸟画的发展
六、张彦远的《历代名画记》
第七节 五代的绘画
一、五代中原地区的绘画活动与山水画荆浩
二、西蜀、南唐绘画艺术的发达
三、西蜀的画院及画家
四、南唐的画院及画家
五、南唐及西蜀陵墓的发掘
六、五代绘画艺术的成就
第八节 隋唐五代的工艺美术
第九节 小结

时间	20世纪50年代版本系统				20世纪60年代版本系统			本书
	甲本 1953	乙本 1955	丙本 1956	丁本 1985 整理本	戊本 1960—1962 零本	己本 1962—1963	庚本 1964	
题名	中国美术史简论提纲	中国美术史教学提纲草稿	中国美术史讲义	中国美术史	中国美术史稿	中国古代美术史讲义	吴门四家	中国美术稿
五代	第六章 五代两宋初的美术 一、概说 （一）建筑 （二）工艺 （三）雕塑 （四）绘画 二、五代宋初的山水大家荆浩和李成 （一）五代末初的山水大家荆浩和李成 （二）北宋后期两位山水画家郭熙和张择端 （三）人物画家顾闳中和李公麟 三、论士大夫文人的"诗余墨戏"	第七节 五代的美术 一、中原一带绘画活动和山水画的重要创造者荆浩、关仝及郭忠恕的"界画" 二、五代绘画艺术最发达的地区：西蜀和江南 三、西蜀王氏和孟氏的画院 四、南唐李氏的画院 五、五代画院的历史地位 六、南唐李煜墓和西蜀王建墓的发掘			014号 第一章 五代宋辽金元的绘画和书法艺术 第一节 五代时期的绘画 一、中原地区的宗教画名家和山水画大师—荆浩的出现 二、西蜀、南唐绘画艺术的发达 三、南唐、南唐画院和名画家 四、五代时绘画艺术的进步			
宋元		第五章 宋、元时期的美术 第一节 宋元美术的概况 第二节 北宋前期的绘画 一、宋初成立"翰林图画院" 二、人物画的进步和活动 三、范宽和李成的山水画 四、熙宁、元丰时期的重要画家崔白、郭熙等 五、《林泉高致》和《图画见闻志》 第三节 李公麟和文人学士的绘画活动 一、李公麟—生平、交游、作品		第五章 宋元时期的美术 第一节 概况 第二节 北宋前期的绘画 一、宋初"翰林图画院"的设立 二、人物画的创作活动 三、李成、范宽及其他山水画家 四、重要画家—崔白、郭熙等和《林泉高致》《图画见闻志》 第三节 李公麟和文士的绘画活动				第七章 宋元时期的美术 第一节 概况 第二节 宋代绘画 一、北宋前期的绘画 二、李公麟和文人学士的绘画活动 三、赵佶和画院的花鸟画 四、12世纪的人物故事画 五、李唐、马远和夏圭 第三节 元代的人物画 一、元代的人物画 二、钱选和赵孟頫 三、元四大家

	20世纪50年代版本系统				20世纪60年代版本系统			本书
时间	甲本 1953	乙本 1955	丙本 1956	丁本 1985 整理本	戊本 1960-1962 零本	己本 1962-1963	庚本 1964	中国美术史稿
题名	中国美术史简论提纲	中国美术史教学提纲草稿	中国美术史讲义	中国美术史	中国美术史稿	中国古代美术史讲义	吴门四家	
		二、王诜和其他山水小景画家赵令穰等 三、文同、米芾、苏轼等人的绘画 四、马和之的生平和作品 第四节 赵佶和画院的花鸟画 一、赵佶对绘画艺术的爱好 二、翰林图画院的制度、考试和要求 三、十二世纪的花鸟画的高潮 第五节 十二世纪的人物画 一、十二世纪在变乱中的绘画艺术 二、著名的人物故事的画家和作品 三、十二世纪人物故事画的题材和表现 第六节 李唐、马远和夏珪 一、山水画的新转变 二、李唐和他的作品 三、李唐、马远、马麟父子和作品 四、夏珪和他的作品 五、梁楷的"减笔"和法常的水墨画 六、马远、夏珪在绘画史发展上的地位 第七节 宋辽金元的建筑及壁画雕塑艺术		李公麟 一、王诜、赵令穰的小景山水 三、文同、苏轼、米芾等文人士绘画 第四节 赵佶和画院的花鸟画 一、画院的制度 二、赵佶的绘画作品 三、著名花鸟画家及其作品 四、画院的山水画 第五节 十二世纪的人物画 一、十二世纪的人物故事画 二、张择端的《清明上河图》 三、南宋其他著名人物画家的作品 四、此一时期人物画的发展 五、绘画技巧在南宋时代的发展 第六节 李唐、马远、夏珪 一、李唐的人物画和山水画 二、李唐的人物画和山水画 三、马远和马麟 四、夏珪 五、梁楷和法常的水墨画 六、马、夏的艺术成就				第四节 宋辽金元的建筑和壁画 一、中国建筑的一般特征 二、宋以前重要的建筑遗存 三、现存早期及李诫编纂的《营造法式》 四、永乐宫三清殿壁画等宗教壁画著名作品 第五节 雕塑艺术 第六节 工艺美术 一、工艺美术概况 二、陶瓷工艺 三、丝织工艺 四、髹漆工艺 第七节 小结

	20世纪50年代版本系统				20世纪60年代版本系统			本书
时间	甲本 1953	乙本 1955	丙本 1956	丁本 1985 整理本	戊本 1960—1962 零本	己本 1962—1963	庚本 1964	
题名	中国美术史简论提纲	中国美术史教学提纲草稿	中国美术史讲义	中国美术史	中国美术史稿	中国古代美术史讲义	吴门四家	中国美术史稿
		一、中国建筑的一般特征 二、宋以前建筑艺术的重要遗产 三、现存早期重要木构建筑举例及李诫的《营造法式》 四、宋元宗教壁画的著名作品 五、宋元雕塑艺术的重要作品及元代泥塑艺术家刘元 第八节 宋元美术的现实主义传统 ◎元代的绘画（后补）		第七节 元代的绘画 一、元代的人物 二、钱选等花鸟画画家 三、赵孟頫 四、元四大家 第八节 宋辽金元时期建筑及壁画雕塑艺术遗迹 一、中国古代建筑在结构上和造型上的几个特点 二、宋代以前建筑遗存举例 三、唐、宋、辽、金、元的重要木构建筑 四、宋、辽、金、元的宗教壁画 五、宋、辽、金、元的雕塑艺术 第九节 宋元末元时期的工艺美术 第十节 小结				
明清	第七章 元明清的美术 一、概说 （一）建筑 （二）工艺美术 （三）雕塑 （四）绘画 二、画院的复兴与明清之际中国绘画所受欧洲绘画的影响 三、试论文人画在明清之际的错综发展		◎元明清的绘画艺术（存目） ◎宋元明清的工艺美术及其他（存目） 第六章 明清时代的美术 第一节 概况 第二节 明代绘画诸流派 一、明初的画院 二、戴进、吴伟等浙派画家 三、吴派的沈周、文徵明及唐寅 四、仇英 五、明代写意花鸟画的发展	第六章 明清时代的美术 第一节 概况 第二节 明代绘画诸流派 一、明初的画院 二、戴进、吴伟等浙派画家 三、吴派的沈周、文徵明及唐寅 四、仇英 五、明代写意花鸟画的发展			㈠吴门四家 ㈡吴门画派	第八章 明清时期的美术 明代宫廷绘画（缺佚） 浙派绘画（缺佚） 吴门画派

	20世纪50年代版本系统				20世纪60年代版本系统			本书
时间	甲本 1953	乙本 1955	丙本 1956	丁本 1985 整理本	戊本 1960—1962 零本	己本 1962—1963	庚本 1964	
题名	中国美术史简论提纲	中国美术史教学提纲草稿	中国美术史讲义	中国美术史	中国美术史稿	中国古代美术史讲义	吴门四家	中国美术史稿
	（一）批判以董其昌为首的师古主义之"南宗""文人画"运动 （二）初探师古主义的反对者石涛和尚之艺术 四、杰出的版画艺术		第三节 明清之际的绘画 一、明末的吴派画家及董其昌 二、四王吴恽 三、陈洪绶等的人物画 四、道济等山水画家 五、明末清初的人物写真及西洋画法 第四节 清代花鸟画的发展 一、恽格以外的花鸟画派—王武和蒋廷锡 二、"扬州八怪" 三、清末上海的名画家—任颐和吴昌硕 第五节 明清版画艺术及其历史发展的回顾 一、木版印刷的起源及早期的发展 二、宋元时期版画艺术 三、明清时期的戏曲小说的版画插图 四、民间年画艺术 五、清末的画报 第六节 故宫及明清时代的建筑艺术（暂缺） 第七节 清代的工艺美术（暂缺） 第八节 小结	中国美术史 第三节 明清之际的绘画 一、明末的吴派画家及董其昌 二、四王吴恽 三、陈洪绶的人物画 四、石涛等山水画家 五、明末清初的人物写真及西洋画法 第四节 清代花鸟画的发展 一、恽格以外的花鸟画家 二、扬州八怪 三、清末上海名画家任颐和吴昌硕 第五节 明清版画艺术及其发展历史的回顾 一、木版印刷的起源及早期的发展 二、宋元时代的版画艺术 三、明清时代戏曲小说的版画插图 四、民间年画艺术 五、清末的画报 第六节 故宫及明清时代的建筑艺术 一、明清时期建筑艺术的新发展 二、北京城和宫廷建筑群				

时间	20世纪50年代版本系统				20世纪60年代版本系统			本书
	甲本 1953	乙本 1955	丙本 1956	丁本 1985 整理本	戊本 1960—1962 零本	己本 1962—1963	庚本 1964	本书
题名	中国美术史简论提纲	中国美术史教学提纲草稿	中国美术史讲义	中国美术史	中国美术史稿	中国古代美术史讲义	吴门四家	中国美术史稿
				三、园林艺术的繁盛 四、明清时代的建筑家 第七节 明清时代的雕塑艺术 第八节 明清时代的工艺美术 第九节 小结				
附录		附一 明清的文人画 附二 版画艺术的发展			015 附一 明清的文人画			附录一 中国美术传统 附录二 明清的文人画 附录三 版画艺术的源流及发展

注：
1、表内各种版本，除打字油印本外，稿本、写刻本、铅印本分别以⬚、写、铅标注。
2、整理底本的选择以黑体标注。

（王涵 整理）
2019年1月

王逊《中国美术史》编撰年表

1946年

10月—1949年7月，历任南开大学哲学教育系副教授、教授、系主任，其间讲授中国美术史、中国艺术批评史、形式逻辑等课程。

1947年

11月，清华大学教授梁思成、邓以蛰倡议成立清华大学"中国艺术史研究委员会"，提交《设立艺术（史）系及研究室计划书》。

12月，清华大学校委会决定："原则通过为促进中国艺术史研究，筹设艺术史研究室，并由有关系商设学程，以促进学生对于艺术之欣赏。"

1948年

9月，清华大学校长梅贻琦具函呈请教育部增设艺术学系并附建系计划，教育部核准所请，"仅将系名改为'美术学系'"。梁思成、邓以蛰商请王逊回清华任教。

1949年

7月，经清华大学校委会决议，聘为哲学系、营建学系合聘教授。

9月，清华大学"中国艺术史研究委员会"改组为"文物馆筹备委员会"，兼任清华文物馆筹委会书记。

9月—1952年7月，在清华讲授中国美术史、中国雕塑史、中国美术品举例、中国工艺美术概论、辩证唯物论与历史唯物论等课程。

1950年

7月，清华大学校委会决议成立"文物馆委员会"，梁思成任主席，委员有梁思成、邓以蛰、潘光旦、金岳霖、吴晗、袁复礼、吴泽霖、邵循正、费孝通、陈梦家、王逊等11人。任文物馆委员会书记兼民俗艺术组主任，负责文物馆委员会日常工作。

9月，清华文物馆成立，负责该馆工作。

清华大学并"暂于哲学系内设立艺术哲学组，与其它各系所开有关课程配合，以造就艺术史人才"。与邓以蛰承担该组教学与研究工作，至1952年院系调整。

应徐悲鸿之请，兼中央美术学院中国美术史课，编写印发课程讲义。

10月21日，徐悲鸿致陈从周信："敝院中国美术史现聘清华大学王逊先生讲授，大约是用讲义，俟一查。"[1]

1951年

1月—4月，与常书鸿负责筹备"敦煌文物展览"，编订《敦煌文物展览目录》，撰写《敦煌绘画中表现的中古绘画》等美术史研究文章。

本年起，被文化部文物局聘为鉴定委员，负责鉴定国家收购的流散文物。

1952年

9月，院系调整调入中央美术学院，讲授中国美术史。

北京大学筹设考古专业，参加专业方案、教学计划审订。

11月，文化部批复中央美院：王逊任中央美术学院教授。

本年—1955年，为文化部、中科院考古所、北京大学联合举办的"考古工作人员训练班"讲授中国美术史。

本年起，郭味蕖任助教，协助整理、刻印美术史讲义。在此期间，郭味蕖辑出《古代建筑与雕刻》《汉画研究》《宋元明清画家年表》等专著。

1953年

6月，中国绘画研究所[2]成立，文化部任命黄宾虹为所长，王朝闻为副所长，王逊任研究室主任，负责该所日常工作。组织工作人员征集美术史研究资料。

8月—翌年3月，受文化部委托，在北京中央美院主持召开"中国美术史教材编写研讨会"，叶恭绰、俞剑华、史岩、王伯敏、金维诺等参加会议。

会议期间，印发《中国美术史简论提纲》作为研讨资料。

12月，中央美院向文化部上报中国绘画研究所草案，明确该所"负责进行中国古代绘画遗产的整理与研究工作，并培养中国美术史、中国绘画理论和技法的研究人才及教学人才"。

本年，参与故宫绘画馆筹备工作，撰写《古代绘画的现实主义》等文章予以介绍。

1954年

1月，《美术》创刊，兼任执行编委。

文化部批复中国绘画研究所草案，并要求年内完成《中国美术史教程》编写，优先发给各地艺术院校暂行试用。

5月，"全国基本建设工程出土文物展"举办，撰写《出土古文物与美术史的研究》，强调考古资料的重要性。

8月，主持审订并修改《苏联大百科全书》"中国造型艺术与建筑"一文。

本年，继续随课印发讲义。现存1954—1955学年讲义合订本《中国美术史教学提纲草稿》，或即文化部批复中《中国美术史教程》初稿。

1955年

本年，《美术》1—9期发起"关于继承和发扬民族绘画传统问题"的讨论，对王逊学术思想展开论争。《人民日报》《文艺报》等报刊也连续开展讨论。

5月，中国美术家协会召开理事扩大会议，对王逊学术观点展开论争。

7月，薄松年（中央美院）、岳凤霞（北京大学）毕业，任王逊助教。

10月，"敦煌艺术展览"开幕，撰写《敦煌壁画和宗教艺术反映生活的问题》《关于概括与具体描写——兼论中国绘画的现实主义传统》等美术史研究文章。

10月—翌年2月，受故宫博物院院长吴仲超之邀，每周一次为故宫博物院工作人员讲授中国美术史。[3]

1956年

1月，全国美协调整工作机构和分工，撤销此前负责的民族（古典）美术研究委员会，改为分工负责"美术史""美术理论"对外宣传工作。

2月，在中央美院主持召开"美术史料科学研究问题研讨会"。

本月起，受文化部委托，承担指导广州美术学院、西安美术学院、四川美术学院、上海戏剧学院、中央戏剧学院等艺术院校教师工作。

3月—5月，国务院组织制订"国家十二年科学发展规划"，任美术学科召集人，主持制订《艺术科学研究工作美术部分十二年远景规划草案》，计划组织专人编写各种美术史论教材。

4月，故宫博物院辑印《中国美术史讲稿》。

5月，北京大学副校长、历史系主任翦伯赞约谈，希望将艺术史专业设立在北大。

6月起，《美术》《文艺报》再次发起对王逊的批判，[4]一直持续到1959年"反右"后。

7月，《中国美术史讲义》由中央美院铅印1000册，供"内部交流"。

全国美协召开国画家座谈会，组织对王逊的批判。

8月，文化部、高教部批复中央美院，同意于1957年成立美术史系。

9月，中央美院筹设美术史系，任美术史系筹委会主任。

11月，中央美院动议撤销民族美术研究所："几年来工作的重点都是放在中国美术史的研究方面，现在中国美术史已编写了讲义和图谱，购买了配合教学用的必要的参考资料……现在美术史的研究人员已调出筹备美术史系，今后美术史的研究和培养干部工作，即可由美术史研究室和该系负担起来。"[5]

1957年

1月，《美术研究》创刊，任执行编委。

审订故宫博物院十二年远景发展规划。

7月，中央美术学院美术史系成立。

8月，被打成"右派"，《人民日报》发表批判文章。

10月，撤销一切职务，降级使用，分配到美院图书馆作编目工作。

12月，全国美协决议撤销《美术》《美术研究》执行编委职务。

1958年

1月，《美术》刊发批判文章《王逊反动的美术理论必须清算》。

3月，美术史系停办。

文化部召开"艺术科学研究座谈会"。会上中央美院代表提出美术史编写计划，内容与"十二年发展规划"大致相同。

1959年

9月，参加设计、筹备的故宫博物院历代艺术馆开馆。

1960年

7月，中央美院美术史系恢复招生，返系任教，讲授中国美术史、中国古代书画理论课。

为美术史系专业学生重新编撰《中国美术史》教材。江丰《王逊〈中国美术史〉序》："1960—1963年间，作者集中精力重新撰述了讲义的绝大部分：原始、商周、战国各段落，做了根本性的改写，分量上也有很大的增加。秦汉以下至明代各段落，都做了不同程度的修订、充

实、提高。当时为了便于讨论和教学，曾分别予以铅印和油印。"[6]

1961年

3月，摘掉"右派"帽子。

4月，"全国高等学校文科和艺术院校教材选编计划会议"在北京召开，会上提出全国美术院校编写18种美术史论教材，中央美术学院美术史系承担《中国古代美术史》教材编写任务，实际主要由王逊完成。

7月12日—9月15日，文化部在北京香山饭店组织集中编写艺术教材，包括中央美院美术史系教师为主体的中国古代美术史组、中国现代美术史组、西洋美术史组。[7]

7月15日—8月1日，文化部在北京新侨饭店召开《中国古代美术史》教材（原始社会—南北朝）审查会议。刘开渠、蔡若虹、唐兰、夏鼐、曾昭燏、苏秉琦、宿白、王朝闻、金维诺等专家与会。王逊因"摘帽右派"身份不得参会。

本次审查的"原始社会—南北朝"部分为打字油印本，现存两册：上册原始、奴隶；下册战国、秦汉、魏晋南北朝。封面题"中国古代美术史讲义"，内页有"第一次草稿供内部讨论参考""用完交回"印记。

1962年

9月，为美术史系三年级学生讲授中国古代书画理论课并编写讲义、注释古代画论，暂停中国美术史教材编写。指导中央美院薄松年继续编写元代美术部分、广州美院陈少丰编写明代美术部分。

文化部召开美术教材主编会议，确定教材修改完成时间及审读出版计划。

11月，文化部在北京香山召开中国美术史教材审稿会议。

1963年

2月，文化部印发《关于艺术教材编选情况和今后工作的报告》。

8月，承担永乐宫壁画人物考订工作。

11月，文化部在北京香山召开中国美术史座谈会。

本年，继续讲授中国美术史、中国古代书画理论。

1964年

3月，文化部在北京香山召开"中国美术史教材编审会议"，会上提出原有美术史教材一律重新审议。

3月—5月，在北京郊区下乡"四清"期间撰写《元明清的美术（提纲初稿）》。

5月—6月，修订广州美术学院陈少丰撰写的《吴门四家》初稿，增加"吴派的兴起"等内容，成《吴门画派》稿。

7月，广州美术学院刻印《元明清的美术（提纲初稿）》《吴门画派》油印本。

10月，中央美术学院成为"社教"试点，《中国美术史》编撰工作中断。

（王涵辑）

注释

【1】原件上海图书馆藏，收入上海图书馆编：《中国尺牍文献》，上海古籍出版社，2013年。

【2】1954年改称"民族美术研究所"，今中国艺术研究院美术研究所前身。

【3】据黄小峰藏故宫工作人员听课笔记，内有1955年10月—1956年2月间9次听课笔记。

【4】此时全国美协与中央美院发生严重对立，1956—1957年工作安排经常意见相左。

【5】曹庆晖：《美育一叶：中央美术学院与近现代中国美术》，河北美术出版社，2020年。

【6】《江丰美术论集》，人民美术出版社，1983年。

【7】据笔者藏程永江：《中国现代美术史组工作简报》《西洋美术史组工作简报》，1961年8月19日。（手稿未刊）

图书在版编目（CIP）数据

中国美术史稿 / 王逊著. −−上海：上海书画出版社，2022.9
ISBN 978-7-5479-2875-2
Ⅰ. ①中… Ⅱ. ①王… Ⅲ. ①美术史−中国 Ⅳ. ①J120.9
中国版本图书馆CIP数据核字（2022）第150434号

中国美术史稿

王逊 著　王涵 整理

责任编辑	王　剑　邱宁斌
审　　读	陈家红
责任校对	郭晓霞
封面设计	陈绿竞
技术编辑	包赛明
出 品 人	王立翔

出版发行	上 海 世 纪 出 版 集 团 ⑤ 上海书画出版社
地址	上海市闵行区号景路159弄A座4楼
邮政编码	201101
网址	www.shshuhua.com
E-mail	shcpph@163.com
制版	上海久段文化发展有限公司
印刷	上海展强印刷有限公司
经销	各地新华书店
开本	787×1092　1/16
印张	34.25
版次	2022年11月第1版　2022年11月第1次印刷

书号	**ISBN 978-7-5479-2875-2**
定价	**268.00元**

若有印刷、装订质量问题，请与承印厂联系